中国名画
世界名画
全鉴

子衿 主编

北京联合出版公司
Beijing United Publishing Co.,Ltd.

图书在版编目（CIP）数据

中国名画世界名画全鉴 / 子衿主编 . -- 北京：北京联合出版公司，2014.10
（2020.6 重印）
ISBN 978-7-5502-3701-8

Ⅰ . ①中… Ⅱ . ①子… Ⅲ . ①中国画—鉴赏—中国②绘画—鉴赏—世界 Ⅳ .
① J212.052 ② J205.1

中国版本图书馆 CIP 数据核字（2014）第 227464 号

中国名画世界名画全鉴

主　　编：子　衿
责任编辑：徐秀琴
封面设计：彼　岸
责任校对：李　波
美术编辑：张　诚

出　　版：北京联合出版公司
地　　址：北京市西城区德外大街 83 号楼 9 层　100088
经　　销：新华书店
印　　刷：三河市华骏印务包装有限公司
开　　本：720mm×1020mm　1/16　印张：27.5　字数：796 千字
版　　次：2014 年 10 月第 1 版　2020 年 6 月第 10 次印刷
书　　号：ISBN 978-7-5502-3701-8
定　　价：75.00 元

前言

Preface

绘画是人类凝固的历史，无声的语言，是民族文化的重要载体。历代绘画大师们以其洞幽入微的观察力、超脱尘世的秉性、细腻激扬的情愫，凭藉生花的妙笔，画下了无数技艺精湛、影响深远的名画。这些经历了时间考验的名画不仅丰富了世界艺术宝库，而且还感染和影响了成千上万的人，扣击着一代又一代人的心灵，给人以精神上的享受和艺术上的熏陶。

中外名画作为世界艺术殿堂中的瑰宝，是人们不可或缺的精神食粮之一，它们具有丰富的文化底蕴，或描绘各地迷人的自然风光和多姿多彩的社会风情，或表达创作者的情感、思想和观念，或记录生活和历史，或反映不同时期人们的信仰，或折射出不同时期人们的审美情趣。

一个人在其一生中，应该了解、欣赏一些中外名画。从名画中，不仅可以提高审美情趣，提升艺术修养，还可以学习到丰富的历史文化知识，优化知识结构；此外，从名画折射出来的画家的智慧和情感对我们启迪心智、陶冶情操也将有很大的帮助。然而，古今中外的绘画艺术珍品浩如烟海，普通读者了解起来十分不便。为了让广大读者在最短的时间内迅速、有效地了解、欣赏中外绘画的创作成就，编者精选出近200幅名气最大、影响最广、代表性最强的中外名画，辑成本书。这些传世名画具有极高艺术价值、史学价值、文化价值、鉴赏价值和收藏价值，代表了中外绘画的最高成就，处处散发着荡气回肠、惹人注目的人文气息，让读者在唯美中赏心悦目，感受艺术大师如诗的情怀，获得至纯的艺术熏陶。

为了帮助读者提高阅读效果，书中设置了"必知理由"、"名画档案"、"画家简介"（"画家小传"）、"名画欣赏"、"绘画知识"等栏目，从艺术、历史、文化等多个角度解读中外名画的精髓之所在，让读者深刻体会名画背后鲜为人知的故事，领略艺术大师们创作的艰辛，全方位把握中西方艺术所蕴涵的人文精神。其中"必知理由"高度概括了名画的成就、地位和影响；"名画档案"列出了名画的创作时间、尺寸、收藏地等基本资料；"画家简介"（"画家小传"）

简要叙述了绘画大师的生平和代表作品；"名画欣赏"以细腻生动的笔触，全面解读名画的创作背景、创作过程以及创作技巧等，让读者在最短时间内全面了解这些伟大的作品；"绘画知识"讲述了大量专业绘画知识。

同时，与文字相契合的400多幅精美插图精彩展示名画的原貌，营造出一个彩色的、立体的、极具艺术魅力的阅读空间，使读者仿佛置身于一座流动的名画博物馆，开始一段愉快的读书之旅，零距离洞悉中西方艺术的精髓，获得更多美的享受和阅读体验。

提升品位，就请从这里开始：本书通过编写体例、图片和艺术设计等多种视觉要素的有机结合，为读者打造出一场彰显文化底蕴的艺术盛宴，在轻松的阅读过程中帮助读者活跃艺术欣赏思维，拓展文化视野，丰富知识储备，提升审美情趣和人文修养。

上
篇

上篇

中国名画

下
篇

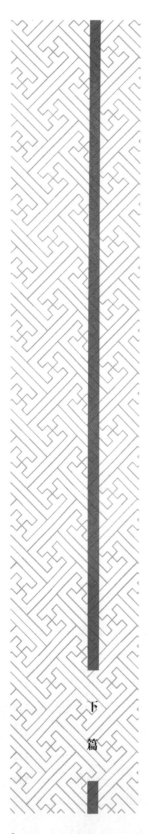

下篇

下

篇

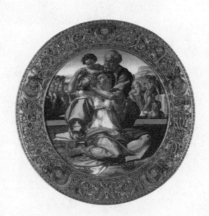

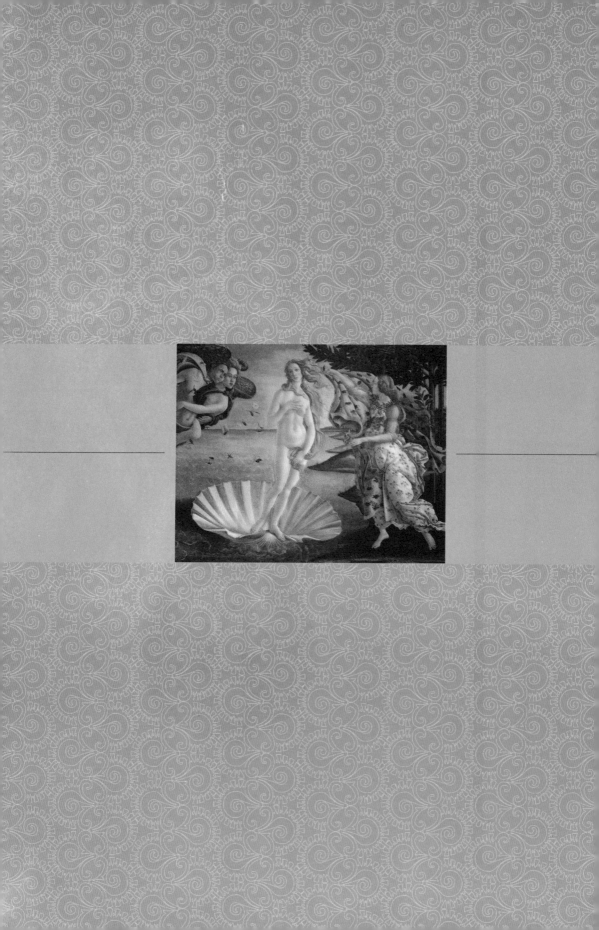

上　篇

世界名画

野牛图

必知理由
◎ 史前绘画的典型代表，人类审美的前期遥望
◎ 神秘莫测的创作动机，饶有趣味的发现过程
◎ 精简的轮廓，生动的形象，多种色彩的综合运用

〉名画档案　名称：《野牛图》/ 创作时间：距今 1.5 ~ 1.2 万年 / 尺寸：全长 195cm/ 收藏：西班牙，阿尔塔米拉山洞

名画欣赏

凡是有人类足迹的地方，就会自觉或不自觉地留下人类审美的痕迹。远古人类，在极端艰苦的生存条件下，通过简陋的工具、简单的材料，在某种器物或洞壁上，绘制下简单或复杂的图案，也许是一时兴起或者出于某种需要，寄托某种图腾。他们这一有意识或无意识的举动，却开启了人类漫长的绘画发展史。然而人类绘画的历史究竟可以追溯到什么时间呢？这恐怕是永远难以解开的谜。通常，我们只有通过考古发现或者偶然打开某段尘封的历史时，才可以窥见先人们精湛画技的一鳞半爪。很多时候，现在的考古发现往往带给我们强烈的震撼和无比的视觉冲击，原始先民们留下的一幅幅杰作，以及由此体现出的精湛画技，让人一再地相信艺术的发展是超前的。

绘画知识

壁画

壁画是人类历史上出现最早的绘画形式之一。主要是指在天然或人工壁面上通过描绘、雕塑或其他造型方法制作的画，也包括在陵墓的墓壁上绘制的图案。壁画作为建筑物的附属部分，它的修饰和美化功能使之成为建筑物的重要组成部分。迄今为止发现的史前绘画多为洞窟和摩崖壁画。

西班牙阿尔塔米拉洞窟中发现的《野牛图》带给我们的震撼就是如此。

西班牙阿尔塔米拉洞穴壁画是在 1879 年被发现的。当时的一个西班牙工程师带着 4 岁的女儿来这个洞穴采集古化石。在寻找化石的过程中，活泼好动的小女儿偶然钻进了一个更加低矮的洞口，由于四周漆黑，她点燃了随身携带的火把，当她抬起头时，却突然发现石壁上有头公牛直瞪着眼睛看着她，她吓得大叫起来……于是，举世闻名的史前洞穴壁画被发现了。

研究人员考察发现这组大型洞窟壁画长 18 米、宽 9 米，包括 15 头野牛、3 只野猪、3 只母鹿、2 匹野马和 1 只狼。其中有些动物画得比真的还要大。绘画者笔法粗犷、简练，动物形象生动逼真，栩栩如生。整个兽群队伍被画得浩浩荡荡、气势宏伟，动物之间虽然没有什么内在的联系，可是各有章法，纹丝不乱。图中看到的这幅《野牛图》被画在主洞的窟顶上，经研究发现，是通过先涂色、后勾线的方式绘成的，野牛线条粗犷，结构科学，运用了多种颜色，其中以赭红与黑色为主，辅有黄色和暗紫色。经研究发现，所用的"颜料"主要是来自天然矿物研磨出来的各种粉末以及燃烧后的黑色木炭，其中还夹杂有动物的油脂和血液。而他们的画笔可能就是一些苔藓类植物或者兽毛等。这头野牛画像准确的身体比例、丰富的色彩充分显示出了史前人类对于动物形象的谙熟和搭配运

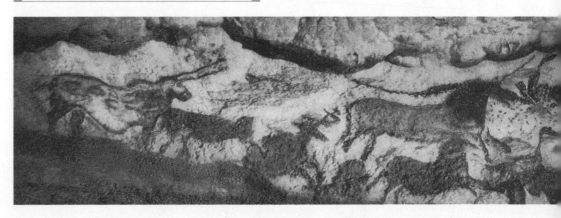

用多种色彩的技艺，在绘画技巧上是一大进步。

可是，远古人类绘制成的这些"图案"究竟意义何在呢？有人认为是用于自然崇拜或原始图腾的祭拜之用，如同后人的献祭物一样；也有人认为极可能是源于巫术情结，或是为了保证狩猎的成功。因为在图画中有许多代表矛和标枪射向动物的线条，所以他们认为，古人相信巫术，在猎取这些动物之前，他们通过这种诅咒的方式，增加捕猎的勇气和力量。

不管怎样，谜样的《野牛图》，让我们领略了史前人类令人惊讶的绘画技能，并为我们留下了无尽的探索题材和无穷的想象天地。

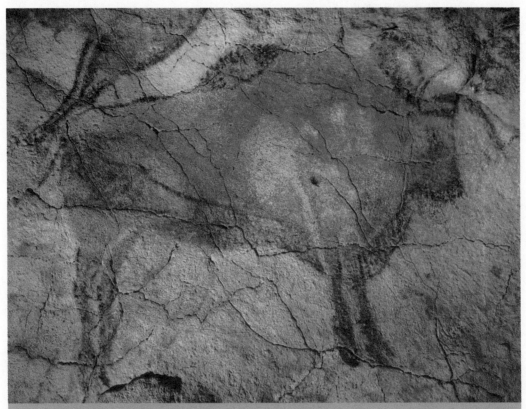

这幅洞窟壁画发现于西班牙的阿尔塔米拉山洞，它是保存着史前绘画的一个最著名的洞窟，又是西班牙北部海岸地区史前艺术的荟萃之地。《野牛图》是其中不多的几个精彩作品之一，也是整个洞窟中保存最好的形象之一。这些野牛的形象都分布在洞窟的顶部，而且在深达 300 多米的大洞穴中，没有照明根本无法观察。绘制这些野牛的颜料是用动物的脂肪和血调和的，色彩为赭色略泛红，在靠近轮廓线部位用黑色擦出立体感，轮廓线用的线刻又浅又淡，很有表现力，令观者不得不惊叹原始艺术所焕发出的隽永魅力和美感。

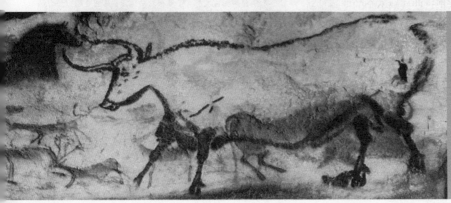

拉斯科山洞岩画（局部）　距今约 2.5 万年

3

渔 夫

必知理由
◎ 爱琴海地区的艺术曙光，"米诺斯文明"的历史回眸
◎ 优美的人物形象，鲜活的生活场景，精湛的用色技巧
◎ 奇特的发现历程，如何保护古壁画的有益启示

名画档案 名称:《渔夫》/ 创作时间: 约前 1500 年 / 类别: 壁画 / 收藏: 希腊，国立考古学博物馆

名画欣赏

早在希腊古典文明之前，爱琴海地区就已经孕育了灿烂辉煌的文明，这就是美术史上通常说的"米诺斯文明"和"迈锡尼文明"。其中"米诺斯文明"出现在地中海和爱琴海交界处的克里特岛上，时间大约在前 2000 年。这处文明得名于克里特的统治者米诺斯国王，他建立了强大的帝国，在克里特岛上建造了庞大的王宫。米诺斯王宫是世界史上最为著名的宫殿建筑群之一，整体结构复杂多变，被称为"迷宫"，宫殿内的采光设施、供排水、卫生设施极为完备，体现出了米诺斯人出色的建筑水平。

19 世纪末，英国考古学家伊文斯爵士最早在克里特岛找到了米诺斯宫的庞大遗址，经过挖掘，发现了许多残破的柱廊、庭院和房屋，还在其内部发现了大量制作精美的装饰性壁画。这些壁画色彩鲜艳、线条流畅，题材大多来自大自然中的可见可闻之物，比如各种水草、海浪、游鱼、木船以及各种人物、动物形象等。其中最为著名的作品有《巴黎女郎》、《交谈的妇女》等。这些壁画有着浓厚的人文气息，描绘的多是现实中的生活场景和周边的各种事物。伊文斯爵士的发现揭开了克诺斯王宫之谜，无疑是意义重大的，然而，在处理这些壁画时，他却犯了个致命的错误。为了保持壁画的完整性，重现壁画的宏伟壮丽，他请来一位瑞士画家把这些残缺不全的壁画重新组合在一起，进行了查缺补漏的描绘。这种似乎无可厚非的举动，造成的结果却是惨痛的，它使得这些古老的壁画面目全非，让人再也无法辨认出哪些是壁画上原来的真迹，哪些是后人的"添

足"，从而破坏了壁画的原始性和真实性。1967 年，希腊考古学家马里那托斯在克里特北部的小岛提拉岛再次发掘出了大量的壁画，吸取了以前的教训，这一次他原封不动地保存了这些壁画。由于米诺斯王朝不仅统治着克里特岛，也统治着周边的许多岛屿，所以提拉岛上挖掘出来的这些壁画在一定程度上也代表着米诺斯壁画的水平。

我们看到的这幅《渔夫》壁画就是提拉岛出土的。壁画刻画了一个提着两大串鱼的高大的渔夫形象。人物整体轮廓形象逼真，线条流畅、生动。渔夫因为吃力而微张的嘴唇、睁大的眼睛描绘得栩栩如生，准确到位。特别是为了保持身体平衡，微微前凸的身体姿势和挺胸收腹的样子也刻画得极为生动、形象。画中两串大鱼描绘得优美、有趣，体现出了极高的写实功力。从色彩上看，画面上用了红、黄、灰、蓝等多种颜色，对比鲜明、和谐，表现出米诺斯画工极为高超的色彩调配和使用技巧。总体看来，米诺斯壁画笔法灵活、写实，色彩明亮夺目，具有很强的装饰效果，并且人物形象生动活泼，洋溢着浓厚的现实生活乐趣。要比古埃及讲究严格正面律的绘画优美、生动得多。克拉特岛后来为希腊所吞并，我们有理由相信，米诺斯的艺术文明，为后来的希腊艺术所继承并给他们提供了绘画的借鉴和凭依。

一位年轻的捕鱼人手里提着捕获的海鱼。画面表现方法朴实、简洁。当时的爱琴海诸岛已与埃及、两河流域有一定的交往，因此在绘画上常常可见互相间的影响。这幅作品中人物的头和脚为侧面，人体的上半身与眼睛却是正面，无论是人物的表情还是身上的曲线，都让人觉得比严格遵守正面律的埃及壁画优美得多。

绘画知识

风格

风格是指艺术作品所呈现出来的代表性特点，也就是区别于其他艺术的显著性标志。一般都包含了艺术家独特的创作思想和个性化的艺术特色。在漫长的绘画史上，曾出现了许多各具特色的绘画风格。

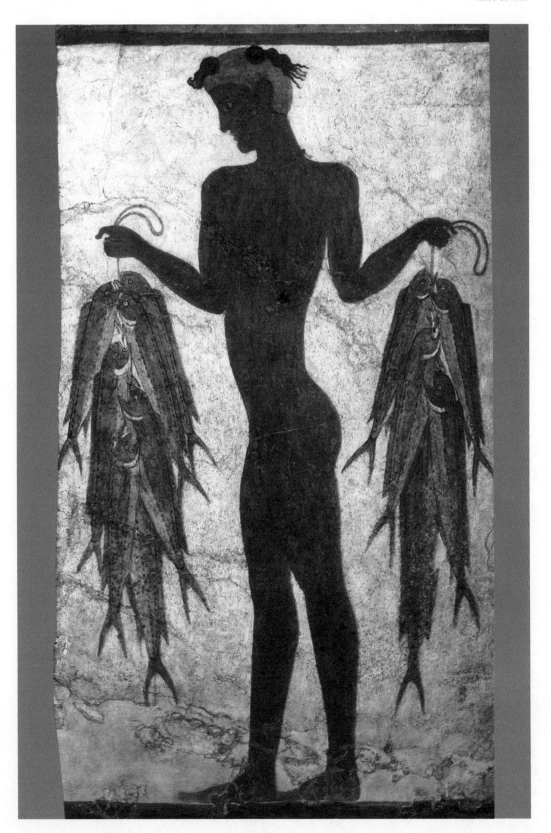

捕禽图

必知理由

◎ 古埃及"新王国"陵墓壁画的代表性作品

◎ 沉睡了几千年的陵墓壁画，法老和贵族尘世"荣华富贵"的虚拟延续

◎ 严格的等级制度，绘画中正面律以及多角度、多视角的表现手法

◎ 把尘世的一切都复制到"来世"的创作原则

〉名画档案　名称：《捕禽图》/ 出处：埃及底比斯内巴蒙墓 / 创作时间：约前 1400 年 / 尺寸：高 81cm/ 类别：陵墓壁画 / 收藏：英国，伦敦，大英博物馆

名画欣赏

古埃及文明是世界上名副其实的古老文明，前 4000 年左右尼罗河沿岸就已经出现了奴隶制国家。古埃及社会等级森严，有着浓厚的宗教传统。并且他们相信神灵的保佑和"灵魂永生"，从而不惜花费大量精力修建供奉神灵的庙宇，以及用于来生使用的庞大陵墓。这也决定了他们艺术创作目的不仅仅局限在"现实"，而是在"永恒"，因此后人也把埃及的艺术称之为"来世的艺术"。这构成了古埃及艺术最鲜明的特色。古埃及曾留下了大量的法老和各级贵族的陵墓，特别著名的就是金字塔，这些庞大的陵墓建筑是古埃及人"灵魂升天"以及"永生"的寄托和凭依。今天能够看到的古埃及绘画艺术大多出自这些陵墓中的壁画，它们在地下沉睡了几千年的时光，

被较完整地保存了下来，成为今天人们欣赏和研究古埃及绘画的重要资料。

这一幅壁画绘制于大约前 1400 年左右的古埃及新王国时期，出土于古埃及一位贵族——内巴蒙的陵墓，《捕禽图》中位于画面中心的人物就是内巴蒙。他生前曾在古埃及的重要城市底比斯担任高官。这幅《捕禽图》描绘的是死去的内巴蒙和妻子、儿女在河畔打猎的情景。在壁画中，我们可以很直观地感知到古埃及人的生死观，在古埃及人看来，"现实"只是生命的一个阶段，因为灵魂是"永生"的。人死后，如果顺利，灵魂经历一次危险的冥界游历后，还会再次回到躯体中，生命将再次复活，并不再死去。只是，这次复活不是在尘世，而是在陵墓里。所以他们把尘世中的一切东西都"复制"到了陵墓里，以备来世再用。因而画中的内巴蒙仍能和尘世一样和自己的妻子、儿女在一起，并拥有自己的树木花草、飞禽走兽等一切东西。

古埃及的绘画风格相对很稳定，一般都坚持着固定的程式。很明显的一点就是等级森严，比如画中的内巴蒙一手握着象征自己身份的蛇形权杖，一手握着刚刚捕获的禽鸟，身材高大、威严。他的妻子站在他的身边，但要矮小得多，坐在地上的女儿身体比例更小，这就体现出了严格的等级原则，主体形象必须突出，其他形象的大小都有相应的比例。

古埃及绘画的另外两个突出的特点就是严格的正面律和多角度、多视角的表现手法。正面律是古埃及壁画一直坚持的创作原则，所谓正面律就是画上的人物头部必须以正侧面表现，眼睛、肩为正面，腰部以下为正侧面。我们可以看到，

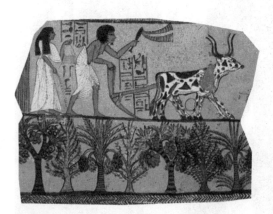

贵族墓室壁画　新王国　第十九王朝

此幅墓室壁画描绘了新王国时期劳动人民耕作收割等劳动场面，反映了当时的生产发展状况和人们的生存状态。

绘画知识

正面律

古埃及浮雕和绘画中坚持的一个共同程式：人物头部以正侧面表现，眼睛、肩为正面，腰部以下为正侧面。其目的在于使人物能够最具完整性地显现。正面律是古埃及绘画中最为显著的特点，是与古埃及的宗教信仰、生死观念相一致的。

画面上的内巴蒙就是这种标准的正面律站姿。这样描绘的目的是为了最大可能地把人物形象表现出来，让人能看到人物的全貌。而多角度、多视角的表现手法在另一幅壁画《花园》里体现得淋漓尽致。正面看去，我们会发现《花园》中池塘周围的树木都被画成了侧面的样子，并且其中有三棵干脆是倒画的，同样池塘边上的白莲也有倒放的。可以很明显地看出，画师不是从一个角度的平面去描绘的，而是通过不同的视角、不同的方位进行描绘的。与运用正面律的目的一样，都是为了最大限度、最大可能地把人世的一切事物都完整地表现出来，因为这是陵墓壁画，是为了让陵墓的主人仍能够拥有尘世的一切，而不是为了满足世人的观赏。

古埃及的陵墓壁画一般都很写实，比如画面上的人物以及各种飞禽游鱼、树木花草等都是很形象、逼真的，没有太多的虚拟或失真的写意色彩。古埃及的画师们遵循的最主要原则就是尽可能把知道的东西都画到画面上去，让陵墓的主人能在最大的范围内看到最多的东西，以便把他们在尘世拥有的幸福和欢乐，以及一切东西都带到陵墓中去，供他们在"来世"继续拥有、享用。

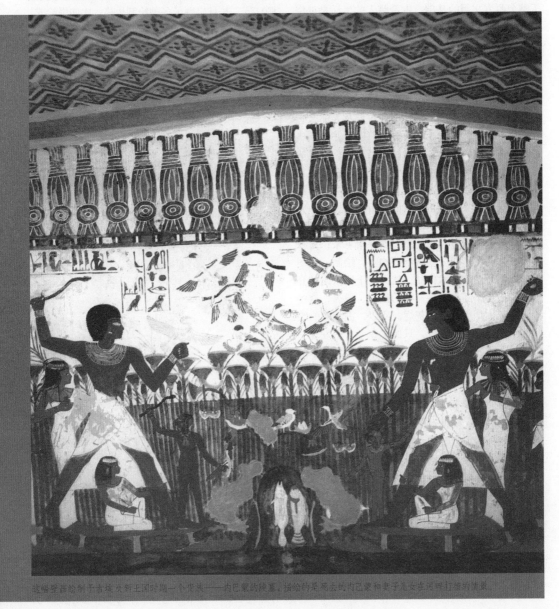

这幅壁画绘制于古埃及新王国时期一个贵族——内巴蒙的陵墓，描绘的是死去的内巴蒙和妻子儿女在河里打猎的情景。

辞行出征的战士

必知理由

◎ 一幅古希腊"古风时期"的代表性绘画作品
◎ 一个"古风时期"红绘风格的瓶画代表作品
◎ 生动的人物形象，充满了浓浓亲情的辞行场景

名画档案　名称:《辞行出征的战士》/ 作者:攸西米德斯 / 创作时间:约前6世纪末 / 尺寸:高60cm / 类别:希腊红绘式瓶画 / 收藏:德国，慕尼黑，国立博物馆

名画欣赏

古希腊是欧洲文明的源头，他们的文化奠定了整个西方文明的基础。古希腊人的生活是世俗的、理性的，这与东方诸民族有着根本性的差别。从世界范围来看，古希腊人很早就表现出尊重人性的特点，这从希腊神话"神人同形同性"的特点就能得到证明。他们关心的是"现实"的世俗生活，而不注重死去的灵魂问题。正因为如此，古希腊人对人死后的情景远不如古埃及人那么感兴趣。古希腊艺术代表了西方古典主义艺术的典范，是西方人心目中古典美的最高标准。但是从考古来看，古希腊艺术的遗存主要集中在建筑和雕刻作品上，绘画艺术，尤其是壁画作品基本没有什么遗留下来的。正如上面分析的那样，一方面他们不像古埃及人那样在墓壁上绘制大量的壁画，从而能够经过时光的流变而保留下来；另一方面，他们虽然在一些陶制器物上，绘制一些图像形成了所谓的美术作品，然而由于所依附的介质容易损坏，随着这些器物的破损、毁灭，这些绘画也灰飞烟灭，化为灰烬。所以，古希腊的绘画艺术保存下来的极少。只偶尔在考古中发现一些少量作品，让后人有幸看到古希腊绘画艺术的一鳞半爪。这些绘画多是描绘在陶制器物上的装饰性绘画，后人将其统称为"瓶画"。

从时间上来看，古希腊历史大约为前10世纪到前4世纪。按美术史上的划分，一般将希腊的历史划分为黑暗时期（也称为"荷马时期"）、古风时期、古典时期、希腊化时期四个阶段。这幅《辞行出征的战士》的瓶画，大约产生于前6世纪末的古风时期，这一时期的古希腊瓶画，深受东方风格，特别是埃及、美索不达米亚的影响，绘画中多出现植物纹样、兽身像以及人身像等绘画样式。并且出现了多种绘制风格，比如黑绘式、

克里特少女　古希腊
克里特岛是地中海第五大岛爱琴海诸岛中最大的岛屿。在美术史上，它的宫殿建筑和壁画成就最突出。壁画的内容大体包括两类：一类是宗教活动和神话传说；另一类则是当时世俗生活和一些动物形象。这幅图是素有"迷宫"之称的克诺索斯宫殿的壁画残片，作于三千多年前，由于涂上了一层薄薄的透明液体，因此至今画面仍然色彩鲜明。从画中妇女的丽姿玉质可以看出当时克里特人的风尚和审美观念。

绘画知识

古希腊瓶画
古希腊瓶画是指古希腊时期，绘制在陶制器皿上的图画，是实用物品与装饰性绘画相结合的产物。曾出现过东方风格、黑绘制风格和红绘制风格等。东方风格主要是受到埃及、美索不达米亚艺术风格的影响而产生的一种多纹样装饰的绘画样式。黑绘制、红绘制则主要是从绘制的色彩来区分的绘画样式。

红绘式以及东方风格等。题材多以神话以及日常生活中常见的场景、事物为主。绘画所依附的陶瓶大多是古希腊人经常用来盛放水、酒以及橄榄油等器皿。

画面上，父亲居于左边，挂着一根弯曲的竹子拐杖，穿着宽大的衣袍，伸着右手指，正苦口婆心地对儿子作最后的嘱托。居于中间的儿子，双手合拢着衣服，看着父亲，正耐心地听父亲的叮咛。出征时穿的盔甲放在地上。画面的右侧，母亲正给儿子戴上头盔，她也身穿宽大的衣袍，手里拿着一根长棍，表情凝重而肃穆。这个简短的辞行场面充满了浓浓的亲情，举手投足间都洋溢着人性的光辉，远比古埃及壁画中那种冷冰冰

的肃穆死亡之气，来得活泼、生动。画面的上方有美丽的花朵纹样，下方有精美的图案。

这个瓶画属于红绘式的。基本绘制方法为：先把背景涂黑，留下赭红色的主体绘画位置，再用线条具体描绘人物的形象和相关细部，这种风格主要流行于古典时期。在同一时期曾发现了多个这种风格的瓶画，除了《辞行出征的战士》外，代表性作品还有《战士合唱队》等。画面颜色虽然只有赭红色和黑色，但是对比明快、鲜亮，加上各种图案的衬托，看上去醒目、协调，表现出独特的审美情趣。从画中也可以看出，画面的空间构成、人物局部细节的描绘都达到了相当高的水平。

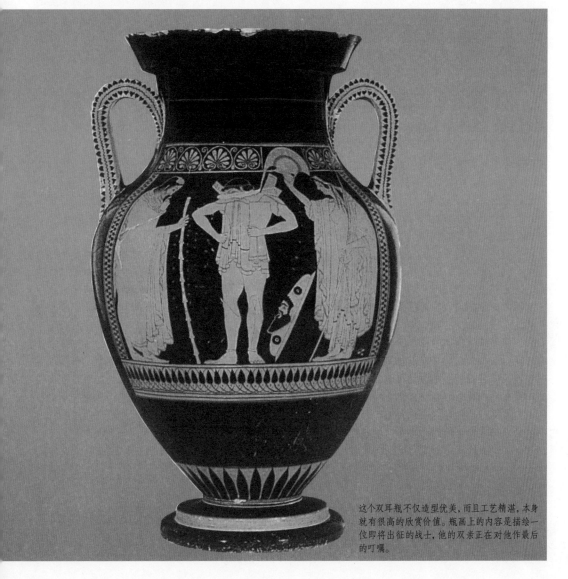

这个双耳瓶不仅造型优美，而且工艺精湛，本身就有很高的欣赏价值。瓶画上的内容是描绘一位即将出征的战士，他的双亲正在对他作最后的叮嘱。

狂欢者

必知理由

◎ 光芒四射的伊特鲁里亚文明绘画艺术的历史回眸
◎ 优雅浪漫的民族，高度发达的文明，欢乐、热闹的宴会
◎ 罗马文明的曙光，谜样的传奇民族，辉煌的艺术成就
◎ 欢乐气氛的衬托，写实的手法，娴熟的色彩运用

名画档案 名称:《狂欢者》/ 创作时间: 约前 470 年 / 尺寸: 约 108×196cm/ 类别: 墓室壁画 / 收藏: 意大利, 塔尔奎尼亚博物馆

名画欣赏

大约前 9 至 3 世纪，在意大利的亚平宁半岛，伊特鲁里亚人创造了灿烂辉煌的伊特鲁里亚文化，分布于现在意大利中北部的托斯坎那地区。伊特鲁里亚文化深受希腊文明的影响，也是后来古罗马文明的一个重要承继和来源。但是，由于这一文明的独立性和后来的神秘消失，同许多文明一样，被长期淹没在历史的长河里，直到 15 世纪之后，才被考古学家逐渐发现。不过，由于伊特鲁里亚人流传下来的文献很少，他们的文字也未能完全破译，所以，仍留下了大量的疑惑和谜团。然而，通过他们在墓葬中留下的大量壁画，我们仍能体会到这个民族曾经的辉煌和独特的民族性格、风土人情。

考古发现，伊特鲁里亚人是一个"比其他民族更热衷于宗教习俗的民族"，也是一个生活充满激情和自由浪漫的民族。在他们的艺术中，从丰盛的宴会、体育运动到娱乐游戏，处处体现着人们享受日常生活的快乐。这幅《狂欢者》出土于意大利塔尔奎尼亚的母狮之墓中，是出土的大量伊特鲁里亚壁画中的一幅，时间大约是前 470 年。画面描绘的是人们在春天播种季节祈祷未来收获的欢乐场面，如同我国古代传统节日中的"社日"一样。画中显示的正是柳树刚长出新叶的初春时光，三个人物都穿着华丽的服装，盘着乌黑的卷发，载歌载舞，洋溢着欢乐的节日气氛。前方的人右手端着一个黑色的盘子，回头看着后面，弯曲着左手仿佛是在向观众介绍后面的伙伴。紧跟着的是个吹奏竖笛的小伙子，他显然是个音乐高手，一个人吹奏了两支竖笛，眯缝着眼睛，鼓着腮帮子边走边吹，专注而忘我。他后面的人正充满激情地一边舞蹈一边弹奏着七弦琴，身体充满无尽的活力。整个画面洋溢着热闹、欢乐的气氛，每个人都挥洒着青春的热情。在许多壁画中都能看到，伊特鲁里亚人特别擅长歌舞，在宴会或者节日时他们穿着华丽的衣服，佩戴着精美的饰品，尽情地吃着美味佳肴，喝着葡萄酒，欢歌欢舞，并且常常都有音乐助兴。他们非常喜欢音乐，有各种各样的乐器，甚至在苦闷的日子里，也常常有琴笛相伴。他们甚至还能通过音乐来猎杀牝鹿和野猪，在 3 世纪著成的一本书中就有关于这一点的记载，书中描绘道：动物"被音乐带来的无法抗拒的愉悦征服，就像是着了魔一样，逐渐被音乐的魔力所吸引，忘记了自己的孩子和自己的家。它们被音乐的魔力所控制，慢慢向音乐的源头靠近，最后全部落入陷阱，成为悦耳曲调的俘虏"。通过这些我们可以感受到伊特鲁里亚人是多么的热爱生活，并且会享受生活。

从绘画的风格和技巧看，伊特鲁里亚人的绘画非常写实，造型逼真、生动，人物形态各异，栩栩如生。同时也很重视整体气氛的烘托和环境的描绘，比如这幅画中载歌载舞的欢快气氛就渲染得充分、饱满，给人身临其境的感觉；画面上路边的柳树、小草，寥寥几笔就把早春的节令体现了出来。并且非常重视细节的描绘，比如那个吹笛手，眯缝的眼睛就描绘得很生动。整体画面富有强烈的装饰效果，给人明快、欢乐、喜庆的气氛感染。绘画的色彩也运用得极为娴熟，红、黄、蓝、黑诸色搭配得十分巧妙、和谐，使画面看上去醒目、亮丽。

伊特鲁里亚人曾创造了光芒四射的古代文

绘画知识

干壁画

干壁画是壁画的一种类型，主要指在已经干透的壁面上用混合颜料绘制而成的壁画。一般是先要把墙面磨得很平，然后刷上一层石灰浆，干燥后再在上面作画。因为壁面是干的，一般画面不变形，相对比较简单。

明，伊特鲁里亚文明是古代文明的早期成员之一。他们的农业、水利、冶金、贸易、体育等都十分发达，制作的金银首饰、铜镜和日常生活用具畅销各地。并且思想自由，妇女有很高的地位，是一个到处闪烁着智慧之光的奇特民族。很多历史和考古学家都认为伊特鲁里亚的文明深刻地影响了后来的罗马文明，也正是有了伊特鲁里亚文化的滋养，罗马文明才显得如此辉煌。

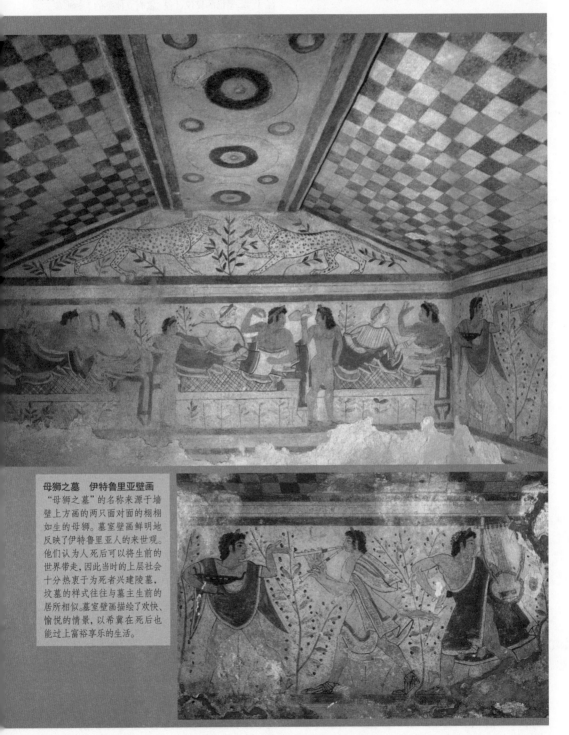

母狮之墓　伊特鲁里亚壁画

"母狮之墓"的名称来源于墙壁上方画的两只面对面的栩栩如生的母狮。墓室壁画鲜明地反映了伊特鲁里亚人的来世观。他们认为人死后可以将生前的世界带走，因此当时的上层社会十分热衷于为死者兴建陵墓，坟墓的样式往往与墓主生前的居所相似。墓室壁画描绘了欢快、愉悦的情景，以希冀在死后也能过上富裕享乐的生活。

狄奥尼索斯秘仪图

必
知
理
由

◎ 庞贝古城装饰性壁画的著名代表性作品
◎ 一幅描绘于"神秘之宅",记录神秘祭祀过程的巨型壁画
◎ 恐怖的秘仪过程、富有立体感的人物形象、宗教艺术和绘画艺术的结合

〉**名画档案** 名称:《狄奥尼索斯秘仪图》/ 创作时间: 前 60 年 / 尺寸: 高 331cm/ 类别: 湿壁画 / 收藏: 意大利,庞贝城神秘别墅

名画欣赏

庞贝是罗马古城,位于意大利那不勒斯东南部。这里濒临地中海,气候温和、风景旖旎,是当年罗马权贵们建造豪宅,寻欢作乐之地。79 年的一天,维苏威火山突然爆发,巨大的岩浆流和灰尘把整个庞贝城完全吞没,庞贝城毁于一旦。这场灾难出人意料的后果就是相对完整地保存下了古城的文化遗产。18 世纪中叶,经考古工作者的挖掘,庞贝古城重见天日。人们惊讶地发现,庞贝古城的一切都原样地保存了下来,仿佛是一页凝固的历史。城市里几乎每一处别墅的墙上都装饰有精美的壁画,简直是一座古罗马壁画的天然博物馆。庞贝壁画形式多样,深受希腊风格的影响。

《狄奥尼索斯秘仪图》是一幅与酒神狄奥尼索斯直接相关的用于秘密祭祀的巨幅壁画,发现

于庞贝古城的一座"神秘之宅"内。狄奥尼索斯是古希腊神话里的葡萄酒和狂欢之神,也是古希腊的艺术之神,在古希腊的神话中享有很高的地位。他的代表性信物常常是一个由葡萄藤和葡萄粒缠绕而成的花环、一支杖端有松果的图尔索斯杖和一个双柄大酒杯。在古希腊的传统里,每年3月份人们就要举行"大酒神节",人们载歌载舞,尽情欢唱酒神赞歌。这对古代希腊剧、音乐等艺术的发展起到了很大的促进作用。发现这幅画的"神秘之宅"的墙壁上画满了古希腊人崇拜酒神的相关形象。内容描绘的是从古希腊传入罗马的一种神秘宗教仪式的全过程。画上不但有酒神和他的妻子,还有山神等其他神灵,更多的是前来参加仪式的众男女。这两幅画都是其中的局部。从左起第一幅图画上,一个身上穿着厚重衣服的女人是新加入的秘仪者,她正缓步走来。接着是一位母亲带着年幼的孩子前来参加仪式,从母亲

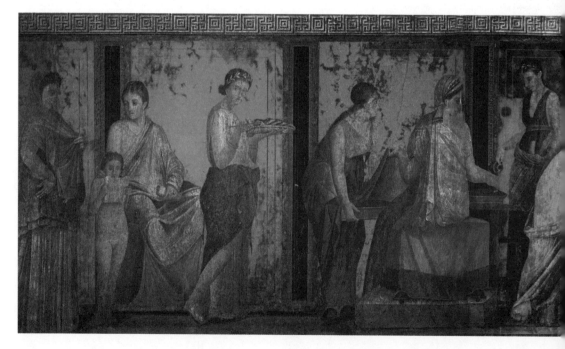

绘画知识

湿壁画

湿壁画是根据在壁面上绘制时，壁面的干湿不同而划分出来的壁画类型。方法是，在半干的墙壁上，用清石灰水混合颜料绘制而成。由于壁面不干，颜色会渗透到湿壁中，不能预先打草稿，重复再来，所以必须一次性完成，难度较大。不过，也因为如此，可以产生浓重的色彩，形成特别的表现效果。

失神的眼睛和孩子惊恐的神色来看，这种宗教仪式大概要经过某种痛苦的肉体考验，所以他们都显出很痛苦和茫然不知所措的样子，似乎充满了恐惧。再前面是一个手捧供物的少女，她的表情很庄重、严肃。再接下来的这幅，一个少女被拉起了衣服的一角，露出恐惧的表情；头上蒙着黑布，背靠着我们的那个人，可能正要对她进行秘仪的仪式。在另一幅画上，处于画面的末端，描绘的是通过考验的一个男子趴在酒神膝盖上失声痛哭，坐在位子上的酒神用手抚摸着他的黑发。酒神的妻子阿里阿德尼身披花环，拿着长长的带有松果的图尔索斯杖，裸露着身子，背对着我们。她身体丰满，皮肤白皙。身边还有一位前来参加仪式的女神。

画的背景是暗红色，看上去醒目、明快。画上人物都与真人一般大小，运用了透视手法，看上去立体感很强，如同雕像一般。整幅画人物繁多，但是人物表情各不相同，形态各异，或站或坐、或立或走、或躺或卧，栩栩如生，形象生动。并且高低错落，富有很强的节奏感。图画的上方有连续的精美图案，描绘得典雅、古朴。每幅画之间没有严格的边线，但都用黑色的竖形方框分割开来。

这幅壁画是庞贝古城装饰性壁画的代表性作品，有很高的艺术价值和宗教研究的材料价值，是一件难得的庞贝壁画遗迹。

这幅发现于庞贝古城一座"神秘之宅"内的巨幅壁画所描述的内容与酒神狄奥尼索斯直接相关，表现的是从希腊传入罗马的一种神秘宗教仪式的全过程。画上有酒神、酒神的妻子、山神等其他神灵，以及前来参加仪式的众男女。

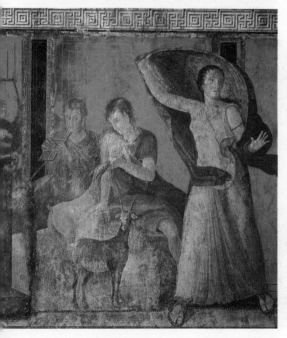

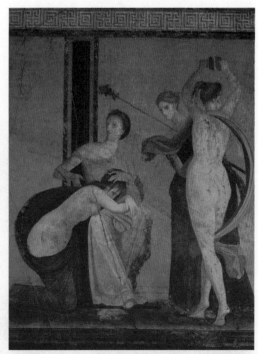

坐在位子上的酒神用手抚摸着一个男子的黑发。酒神的妻子阿里阿德尼身披花环，拿着长长的带有松果的图尔索斯杖站在一旁。

查士丁尼及其随从

◎ 拜占庭装饰艺术中最典型的代表性作品之一
◎ 集中体现了拜占庭教堂镶嵌画的艺术特点
◎ 整齐的人物排列，明快的色彩渲染，世俗王权的神圣化

> **名画档案**　名称：《查士丁尼及其随从》/ 创作时间：547年 / 尺寸：264×365cm/ 类别：马赛克镶嵌画 / 收藏：意大利，拉文那，圣威塔尔教堂

名画欣赏

这幅美术作品，属于拜占庭艺术风格。拜占庭艺术是指罗马皇帝君士坦丁迁都拜占庭之后，产生的一种基督教美术风格，因为以东罗马帝国的首都"拜占庭"为中心而得名。拜占庭绘画艺术，在西方美术史上具有重大的意义。特别是拜占庭风格的镶嵌画，造型独特，色彩明快，具有很强的宗教色彩，在镶嵌画中独树一帜，备受后人关注。所谓的镶嵌画，是一种独特的绘画品种，就是用许多细小的彩色大理石、金银、珠玉、玻璃、石子等拼贴镶嵌而成的画作。525 至 547 年，东罗马皇帝查士丁尼进一步巩固了基督教的统治地位，并常年发动战争，一心想恢复往日的罗马帝国，扩大帝国的领土面积。为纪念光复腊文纳的胜利，他下令建造了规模宏大的圣威塔尔教堂，这幅表现东罗马皇帝查士丁尼大帝和他的廷臣们的镶嵌画，就是这座教堂中的装饰性壁画。

画面以黄色的马赛克作底。查士丁尼大帝位于画面的中心位置，他头戴镶嵌着珠玉的帽子，身穿紫红色长袍，长袍上有金光闪闪的圆形饰物，手上捧着装盛圣水的器物，表情威严而自信。他的左边，是两个身穿白地朱红色服装的贵族，可能是他的重要近臣，看上去忠诚而谦恭。再左边是五个手里拿着矛、盾等武器的年轻侍卫，都虎视眈眈的，看上去机警而勇敢。在查士丁尼的右边，是身穿白、黄色衣服的大主教马克西米尔，他手里捧着一个象征基督教的小十字架，衣服上还画着一个十字图案。在查士丁尼大帝和大主教之间站的略微靠后的据推测是阿尔罕塔利亚。再右边是两个助祭者，一个手里拿着精心装饰的《圣经》，一个提着教会中使用的油灯。整幅画前后一共 12 个人，正好是基督教十二门徒之数，画面浓厚的宗教色彩可见一斑。而画中的皇帝显然是以耶稣的化身自居，当时，查士丁尼大帝大力推行基督教文化，想以此凝聚人心，为恢复古罗马的辉煌而奋斗。

画面的构图是水平一线的模式，人物都站成一线的正面排列，站立得极为整齐，并且高低相差不大，肩部水平，脚步都站

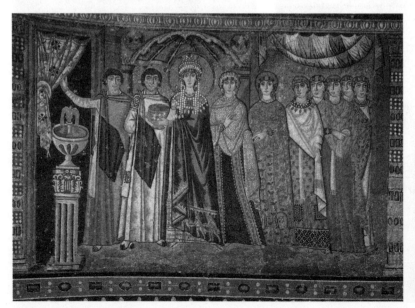

蒂奥多拉皇后与侍从（局部）

腊文纳圣维塔列教堂半圆室拱顶侧壁镶嵌画中，《蒂奥多拉皇后与侍从》与《查士丁尼及其随从》相对。蒂奥多拉出身低微，曾是一名马戏团演员，后因博得查士丁尼青睐而一步登天，成了拜占庭帝国的皇后。

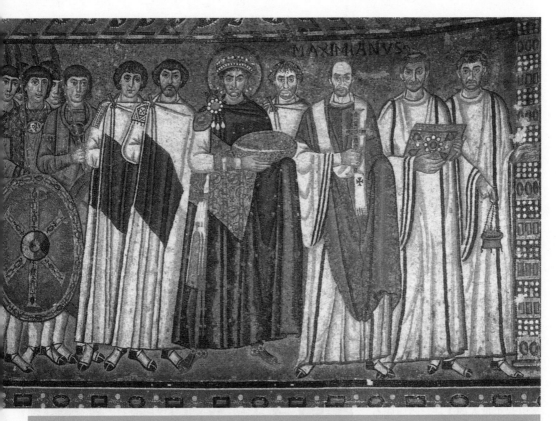

这幅作品是拜占庭美术第一次繁盛时期的产物，是圣维塔列教堂的镶嵌画。这座教堂装饰华美，尤以其精美绝伦的镶嵌画誉满世界，而此画即其中最精美、最著名的一幅。这幅作品描绘了查士丁尼皇帝及其随从手捧圣餐杯盘和祭品向基督献祭的场景。这是为帝国歌功颂德的纪念碑与英雄史诗，是拜占庭帝国政教合一的社会典型产物。

成"八"字形的步子，看上去客套而呆板，显然是举行某种仪式的场面。人物的身体比例都明显拉长，好像都是踮着脚一样的不自在，但是把身体的修长线条表现得流畅而夺目。可以很明显地看出来，画家着力表现的不是人物的具体形象，而是一种神圣的宗教化的威仪和肃穆，不管是什么人物都笼罩在神圣的光环中。画工的目的仿佛是把查士丁尼大帝的威仪形象神圣化、宗教化，从而使世俗王权神圣化。这幅画的色彩极为明快、讲究。查士丁尼的衣服颜色集中了白、紫红、金黄几种颜色，其中以紫红色为主色调。而他左边

的两个大臣身上描绘有大块的紫红色；右边的主教身上有大片的金黄色，都与查士丁尼大帝衣服的某种颜色一样，这似乎也代表一定的寓意。整幅画白、紫、烟黄、青、红诸色交替搭配，明快、醒目，构成了这幅镶嵌画最突出的艺术特色。画面的背景也极为讲究，背面是金色的马赛克，顶部有装饰精美的图案装饰，底部是青绿色，优美、庄重。

《查士丁尼及其随从》是拜占庭装饰艺术中最典型的代表性作品之一，也集中体现了拜占庭镶嵌画独特的艺术特点。

绘画知识

拜占庭艺术

拜占庭艺术是指罗马皇帝君士坦丁迁都于拜占庭之后，产生的一种基督教艺术风格。因为以东罗马帝国的首都拜占庭为中心而得名，主要表现在建筑、雕刻、绘画等领域。在建筑上主要采用了"集中式"和"十字形平面式"布局，屋顶作穹隆形，由独立的支柱加帆拱来构成。雕刻艺术主要是表现基督教生活的浅浮雕和人物头像。绘画上以镶嵌画最为出色，一般色彩明快、造型齐整，宗教色彩明显，有很强的艺术感染力。

手持莲花和金刚的菩萨

必知理由

◎ 东方壁画艺术的精粹，印度壁画艺术之冠
◎ 享誉世界的画廊瑰宝——阿旃陀石窟壁画的杰作
◎ 阿旃陀第 1 号石窟壁画的代表性作品之一
◎ 鲜艳的色彩，经典的人物造型，不同内心、情感的表现

〉名画档案　名称：《手持莲花和金刚的菩萨》/创作时间：约 580 年 / 类别：壁画 / 收藏：印度，阿旃陀石窟

名画欣赏

古代印度曾创造了举世瞩目的灿烂文明。佛教兴起后，许多表现佛教题材的艺术作品应运而生，形成了独具特色的印度宗教艺术。阿旃陀石窟位于印度西南部马哈拉施特拉邦北部一条风景如画的幽谷里，是一座享誉世界的佛教石窟艺术群。相传这处石窟开凿于前 2 世纪阿育王时代，历时千余年之久。我国的唐代高僧玄奘曾对它作了最早的记载。佛教没落后，这处石窟艺术曾长期被掩埋在荒山野草、泥土流沙之间，直到 1819 年，一位上山打猎的英国军官偶然发现了它，这一艺术瑰宝才再次引起了世人的关注。阿旃陀石窟壁画建成时间不一，形态各异，特色各具。但整体壁画绘制精美，布局复杂而严谨，用色考究，堪称印度壁画之冠。壁画的内容主要是宗教性的，题材大多取自佛经，也有表现世俗生活的，场面宏大，构图复杂，具有很高的艺术和史料价值。阿旃陀石窟共有 29 座洞窟，有佛殿、僧房之分。佛殿内有藏放舍利的佛塔；僧房是供修行者居住的地方，内有简单的石床、石枕等。

这两幅壁画来源于阿旃陀石窟中的第一座洞窟，它们正好左右相向而对。左壁上画的是一个右手持莲花的菩萨，他低垂着头，身子微微弯曲，颈、腰、臀三处各有一个折弯，身体表现出一种扭摆的平衡美。他的头上插满了各种各样的宗教装饰品，颈上挂了一串念珠。表情虔诚、庄重，充满了佛教中特有的宁静与平和的内蕴。菩萨的左右两侧是金刚和天母等侍奉。与他相对的是手持金刚的菩萨，他的身子微微右倾，右手形成特有的佛教手印。头上戴着插满了各种装饰品的艳丽而复杂的头冠。他的眼睛没有手持莲花菩萨的谦和，带有几分冷傲和肃穆的世俗情味。他的身上有金玉米一样的

阿旃陀第 1 号窟是阿旃陀石窟群中开凿较晚的一个，内有大量精美的壁画。此画描绘了一位头戴珠宝饰冠、身上缀满华贵首饰、手持莲花的菩萨像，菩萨全身构成了柔和优美、极富节奏感的"三屈弯式"，这是古印度菩萨像中常见的姿态法则。此画是阿旃陀石窟中最著名的代表作。

手持莲花和金刚的菩萨　约580年　印度阿旃陀石窟　第1号窟入口左壁

饰物，周围是各种各样的莲花图案和其他的佛教人物。

这处洞窟因为空间深度较大，光线进入很少，壁画的颜色还十分鲜艳，是阿旃陀石窟中保存较好的四个洞窟之一。经研究，壁画上的颜料除炭黑外都是矿物质成分，所用的青金石蓝等颜料是特意从阿富汗输入的，极为昂贵。调合颜料用的是水乳胶材料，所以画面齐整艳丽，经历了上千年之久，看上去色彩仍十分华丽醒目，熠熠生辉。

在印度的艺术传统中，对烘托整个人物内心情感的绘画氛围十分看重，构成了绘画艺术的一个重要的评判标准，被称为"味画"。在绘画中，佛教人物的面部都呈现出不同的表情，表现了平静、悲悯、虔诚、庄重、凶狠、恼怒、暴戾等各种各样的不同情绪，体现出了人物形象不同的内心世界。因而在印度的绘画中，人物举手投足每一处微小的不同，都表达着极其微妙的人物内心情绪的不同或变化。比如画中的这两个菩萨，虽然都是相同的修行阶次，但所表现出来的内心情绪是不同的，手持莲花的显然是极端谦恭和平静的心绪，表现的是"悲悯"味，体现了皈依佛教后"同体大悲"的佛教情怀。而手持金刚的菩萨则有几分世俗的冷艳和傲然的气韵，表现了对世俗尘世的眷恋和怀念，是"艳情"味的表露。所以在观察这两幅画时，观赏者会有两种完全不同的身心体会。印度人曾总结了八种不同"味"的审美情调，在阿旃陀石窟中，主要是"悲悯"味和"艳情"味这两种基本的审美感情基调。

阿旃陀石窟艺术是举世瞩目的画廊瑰宝，对中亚和我国新疆的石窟壁画都产生过深刻的影响。1983年阿旃陀石窟被联合国教科文组织列入世界文化遗产名录。

绘画知识

石窟艺术

佛教产生后，为了扩大影响，在一些深山崖壁上，开凿出各种石窟，并在其中雕刻佛像、绘制各种佛像壁画等所形成的一种独特的艺术形式。古代印度、中国和东南亚等地都产生过许多石窟艺术精品，印度的阿旃陀石窟、阿富汗的巴米扬石窟、柬埔寨的吴哥窟、中国的敦煌莫高窟等都是其中的著名代表。

凯旋图

必知理由

◎ 玛雅曾经鲜为人知的惨烈故事的再现

◎ 迄今为止发现的最为壮观、最具代表性的玛雅壁画

◎ 严谨的布局，逼真的人物形象，令人毛骨悚然的杀戮场面

名画档案 名称:《凯旋图》/ 创作时间: 800 年 / 类别: 古代玛雅壁画 / 收藏: 波南帕克地区

名画欣赏

玛雅是一个充满传奇色彩的古老民族，玛雅文化是美洲大陆古老文化的重要组成部分，这个民族曾存在了相当长的时间，创造了极其灿烂的文明。然而，玛雅人后来抛弃了他们所有的城邦神秘消失，成为千古不解之谜。玛雅的文明遗迹中，保留下来的壁画不是很多，不过，通过这些为数不多的壁画，我们仍从可以感受到玛雅人曾经的过往和一些鲜为人知的故事。

这幅壁画是 1946 年发现于波南帕克的玛雅壁画中的一个片断。波南帕克城邦，在玛雅的历史上，只是一个名不见经传的小邦，因而在这里发现如此精美绝伦、画技高超的壁画引起了极大的轰动。这处壁画作于一座规格不是很高的三厅神庙之内，壁画铺满了所有墙面。内容完整地再现了一次国家盛典从准备到完成、从战争到酒宴的全过程。三个厅堂的壁画是连贯的，交相呼应。左厅描绘的是盛典的前期准备工作，人物表情闲适、放松；中厅画的是征服敌人的激烈场面，情节紧张、血腥而残忍；右厅表现的是大功告成，庆祝胜利的热烈欢快场面。整幅壁画，内容丰富而不凌乱，各自成章而又协调统一。我们看到的这幅位于中室的北壁上，主要表现的是胜利凯旋的国王和贵族判决和处死俘虏的情节。

画面以层级台阶为准可分为三个层次，台阶的顶层站着部落头领和贵族。其中，头领威风凛凛地站在画面的中间，他右手持长矛，左手叉腰，头戴长毛羽冠、身着虎皮甲胄，气势逼人。他的后面跟着几个贴身随从，左边并排站着四个贵族模样的人物，他们都头戴标志部落图腾的各种奇形怪状的兽头帽子，身上穿着华美讲究的衣服，有的还披着虎皮战袍，手上拿着各种象征地位和权力的器物，身上挂着各种各样的玉佩、玉饰等装饰品，其中有一个还拿了一把扇子。他们个个健壮彪悍，充满了胜利者的骄傲和蛮横。中间一列是那些惊惧万分、正待处决的俘虏。他们全都被剥光了衣服，头发散乱不堪，睁大了惊恐无助的眼睛。在头领的长矛下，俘虏首领正在苦苦求饶，他表情凄惨，恐惧而沮丧。几个俘虏都跪在地上，全身颤抖地看着自己鲜血淋淋的手指，俘虏的手指甲都已经被剥掉，这是玛雅对待俘虏的习俗。其中一个俘虏被吓得瘫倒在地，他酥软如泥的样子，形象逼真，具有很强的表现力，把这血腥场面体现得淋漓尽致。他的脚下，已有一个俘虏被砍掉了脑袋，鲜血横流。这一列俘虏惊恐哀嚎的悲惨场景与上面部落首领们的威风凛凛的模样，形成了鲜明的对比，也让我们看到了不可思议的惨烈一幕。在画面的最下方是普通族人，他们高举着长矛、火把和各种图腾的标志物，为这血腥的胜利呐喊、助威。

壁画的绘制水平极为高超。从构图看，布局严谨而规整，人物都以背后的层级台阶为背景，层次清楚、人物分明。在人物主次以及大小比例的安排上，中心突出，详略适当。对人物的刻画独到而传神，特别是俘虏的惨烈形状的刻画，可谓是入木三分：惊惧的眼神，痛苦扭曲的表情，瘫倒在地绵软的身体……绘画者精湛的写实水平，扎实的细节描绘确实可见一斑。色彩上看，蓝色的背景与红色的人体，以及鲜血淋淋的场面形成鲜明的对比，看上去醒目、震撼。人物的衣饰颜色多种多样，红、黑、黄、蓝诸色交织，色彩缤纷。对人身上的虎皮颜色的描绘极为形象、逼真。

在波南帕克壁画发现之前，人们只是通过一些残存的壁画碎片来推断玛雅人的绘画水平。曾一度对玛雅绘画不屑一顾，而这一壁画的发现引起了极大的轰动，从此许多人对玛雅的绘画水平刮目相看。

上层的玛雅贵族们（复制品） 墨西哥国家人类学博物馆
这幅壁画描绘的是玛雅的一些高层显贵聚在一起的情形，上面是一组站着的高层显贵，下面坐着的人似乎正在商量决定一个重要囚犯的命运。

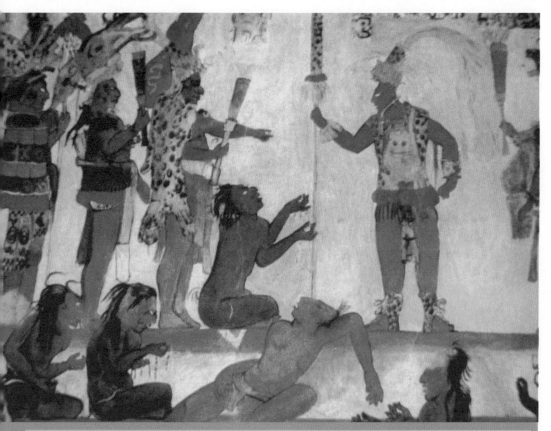

这幅壁画的原意是为了突出本邦的贵族,为他们唱赞歌,但在艺术家笔下,壁画中所有人物都受到了重视。无论是趾高气扬的王侯显贵,或是鲜血淋漓的阶下列囚,艺术家都用同样高水平的艺术表现力塑造他们、刻画他们,甚至从艺术心理的角度上由于对极端痛苦的俘虏的同情、怜悯而把他们画得更为出色。

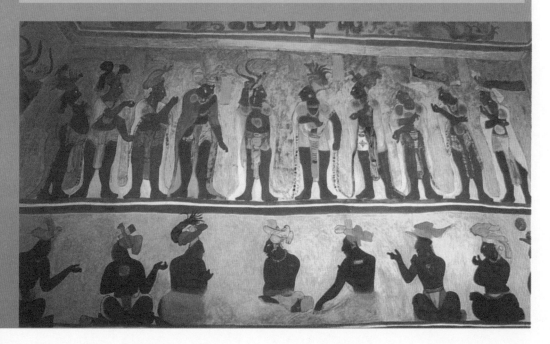

巴约挂毯

必知理由
◎ 包含着极高的审美价值与史料价值
◎ 罗马艺术风格的代表作品
◎ 欧洲的"清明上河图"

名画档案 名称：《巴约挂毯》/创作时间：约1080年/尺寸：高50cm/类别：绒尼刺绣/收藏：法国，巴约图书馆

名画欣赏

严格来说，《巴约挂毯》是包含着绘画因素的刺绣品。它的材质是以亚麻布为底的绒尼，上面的图案是以不同颜色的细线绣制而成的。但是，作为一件艺术品，它包含着极高的审美价值；作为一件历史事件的真实记载，它有很高的史料价值。并且它是罗马式艺术风格的代表性作品，所以，我们在这里详细作一介绍。

这幅挂毯的来历是这样的：1066年1月英王爱德华病逝，因为其没有子女，引起了王位继承人之间的纷争。其中位于诺曼底的威廉公爵，是英王的表弟，英王当年流亡到诺曼底时，曾答应将王位传给他。然而当时在贤人会议的帮助下，哈罗德爵士当上了英国国王。1066年10月，为了夺回认为属于自己的王位，威廉公爵率领大队人马与英王哈罗德在黑斯廷大战，并取得了决定性胜利，从而乘势入住伦敦，成为了英国新皇帝，开创了历史上的诺曼王朝。为了纪念这一具有决定意义的历史事件，也为了记载威廉的丰功伟绩，在威廉的同父异母兄弟奥多的设计、策划下，由当时法国手工作坊中的女子绣制成了这件规模宏大的挂毯。图画上绣制了这段历史完整的细节，从哈罗德曾向威廉宣誓效忠、威廉兴师讨伐、一直到黑斯廷之战以及哈罗德兄弟之死、威廉称帝，所有细节都十分完整详细，并附有文字解说。至今这一挂毯还被保留在法国小城巴约的图书馆里，供后人瞻仰。

我们看到的这三幅都是这幅伟大工艺品中的局部。第一幅显示的是，哈罗德曾向威廉公爵宣誓效忠。画面上的人物因为都是刺绣而成，看上去像漫画一样，但是人物表情形象、生动。威廉坐在自己的宝座上，正趾高气扬地指点着哈罗德，哈罗德用右手指着前面的宝座，把左手放在后面的宝座上，正在行宣誓效忠的礼仪。他们身后的仆人，都在小声地议论着这一庄严的时刻，其中两个伸着手指，指指点点地评说

着。下面的内容是哈罗德返回英格兰的情景，哈罗德坐在船上，水手在努力划桨，前方有个人正站在码头上欢迎他的归来。画的底部绣有各种各样的动物装饰图案。第三幅画描绘了在黑斯廷战役中，战斗进行的情况以及哈罗德兄弟中箭身亡的场面。画上的人物都看上去僵硬、呆板，腿都伸得很直。有些士兵被杀死在地上，身子弯曲着，与骑在马上或站着的人形成了鲜明的对比。在画面的下方，一个负伤的战士痛苦地把兵器扔到一边，另外一个士兵身首异处死在地上，战争的激烈和残酷可见一斑。画面的上方是战马、鸵鸟等动物图案和各种花纹，把画面衬托得华丽、典雅。

这幅挂毯是用八种颜色的细线绣制成的，画面上呈现出了多种颜色的图案，红、黄、黑、紫、白等许多色彩搭配使用，使画面有很强的艺术表现效果。在第三幅中，士兵的盔甲被绣成了许多白色圆圈，看上去很滑稽可笑。不过，这幅画是带有非常严肃的政治色彩的，绣制时也是很严肃、庄重的事情。挂毯绘制了六百多个人物，还有相当多的动物、植物图案和近两千多个拉丁文和其他符号，是当时当之无愧的最长挂毯，所以近代也有人把它称为欧洲的"清明上河图"。

挂毯上的构图虽然有些稚拙和简单，但是排列得整齐、严谨，很有秩序，体现出了设计者高超的整体布局和规划能力。挂毯上针针细密、环环相扣、一丝不苟的绣工，显示出了极高的刺绣水平。

我们看到的这三幅是《巴约挂毯》的局部。相传，这幅挂毯是威廉的王妃指导宫女们所为，但更为可靠的策划者是威廉同父异母的兄弟奥多，他为了纪念威廉的功绩，也为了给自己新建成的巴约教堂献礼，特意定做了这件当时世界上最长的挂毯。后来将其摆放在教堂里，让前来礼拜的信徒清楚了解到这段辉煌的历史。当人们看到它的时候，都为它生动、清晰的叙述以及精美的制作工艺所叹服。

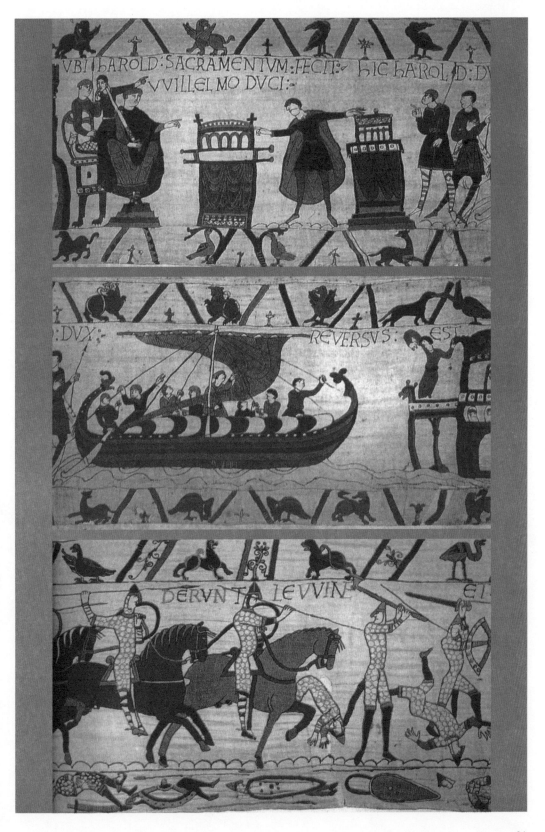

哀悼基督

◎ 佛罗伦萨画派奠基者乔托的经典之作
◎ 摆脱中世纪绘画传统，进行艺术革新的成功典范之作
◎ 浓厚的人文主义气息，透视表现形式的尝试和运用

名画档案　名称:《哀悼基督》/画家:乔托·迪·邦多内/创作时间:1303～1305年/尺寸:183×198cm/类别:湿壁画/收藏:意大利,帕多瓦,斯克罗维克礼拜堂

画家简介　乔托·迪·邦多内（约1267～1337），14世纪意大利最著名的画家。达·芬奇推崇他是"凌驾过去几个世纪的众多画家中最杰出的人物"。他幼年曾放过羊，后来跟随契马布埃学画。通过自己不懈的努力，博采众长，最终成为了意大利文艺复兴美术领域的开山祖师。他是第一个以自然的笔调和戏剧性的人物造型，来描绘装饰性宗教画的画家。代表作有《哀悼基督》、《犹大之吻》、《金门相会》等。

乔托·迪·邦多内像

名画欣赏

《哀悼基督》是画家为意大利帕多瓦的斯克罗维克礼拜堂所作的大型装饰壁画之一。斯克罗维克礼拜堂，位于意大利北部，是一位商人为其放高利贷的父亲赎罪而建的。这幅画的内容表现了基督被钉死在十字架后，遗体从上面被放下时的情景。画面以左下角的基督与圣母为中心展

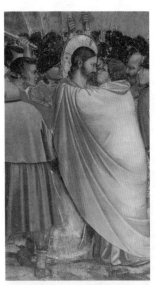

犹大之吻　乔托·迪·邦多内
这幅画取材于《圣经·新约》中的一个故事情节:耶稣的门徒犹大为了得到30块银币，与官兵约定，他上去吻谁，谁就是耶稣。随后罗马士兵和法利赛人逮捕了耶稣。

开，基督四肢僵硬、苍白，圣母悲痛地把他搂在怀里，母亲痛苦欲绝的表情和基督冰冷僵硬的尸体形成了强烈的视觉冲击力，让人禁不住潸然泪下。位于构图中心的圣约翰，在绝望和愤怒中向后伸展着双臂，动作夸张而极富张力。两个神情哀伤的女圣徒用手轻轻地握着基督带着钉痕的手和脚，巨大的悲痛在静默中永恒。周边的圣徒

都神情凝重地注视着基督，有的掩面哭泣，有的举手致哀，有的默默无语……愈加衬托出了整个场面气氛的悲凄。画的上面，阴暗的天空中，回旋着赶来哀悼的天使，他们形态各异的造型和撕心裂肺的哭喊神态，把一种悲天悯人的痛苦表达得无以复加，任何人都会被这种场面打动。画家以高超的画技和写实主义手法，给我们一种无比的真实感。仿佛不自觉中，我们也经历了基督受难的场景，我们也成了其中悲愤和痛苦的一员。艺术强大的感染力，在这幅上体现得极为明显。

在这幅画上，中世纪绘画带给人的那种平面抽象化的感觉消失了，人物也不再是程序化的一排，而是高低有别、错落有致。从精神层面看，乔托在画中把一个复杂而凝重的事件，用极为单纯自然的笔法表达了出来，他用"痛苦和悲愤"作为该画的灵魂，把画中的人物，包括天使都世俗化后统领在这一主题下，从而使人物亲切而自然，多了一种浓厚的人情味，更接近了自然的人性。可以说他基本上颠覆了中世纪绘画中人物程序化的神圣面孔，把他们请下了神坛，赋予了他们更多人性的因素。

从表现手法看，画家开始在平面中探索透视手法的运用，以及它的表达形式和空间效果，从而使画中人物显得浑厚、凝重而富有力量。这种具有实体感和雕塑感的造型方式，使画面达到了某种深度错觉的视觉效果。人物与人物之间疏密相宜，过渡得自然柔和。画中的天使造型独特、

绘画知识

佛罗伦萨画派

佛罗伦萨画派是 13 ~ 16 世纪在意大利佛罗伦萨活动的艺术家所形成的绘画流派，是文艺复兴的主力军，也是文艺复兴时期最重要的画派。其特点以人文主义思想为旗帜，突破了中世纪绘画平面化的特点，开始大胆运用透视法则、明暗对比等多种手法进行创作。前期以乔托、马萨乔等为代表，盛期出现了达·芬奇、米开朗基罗、拉斐尔等大师。

表情各异，无序而不杂乱，整体而又单一。画中运用了多种色彩，使人物形象鲜明，特别是基督单调的苍白与周围各种色彩的强烈反差，突出了主题，也深化了人物形象。从总体看，画中线条流畅、洒脱，人物造型生动、形象，画面紧凑而不拖沓，画家对画中局部和整体的把握都极为到位。

"借用宗教题材来表现世俗化的、富有生活气息的现实场景，以生动的艺术形象和深远的立体空间见长"是这一佛罗伦萨画派的艺术特点，被乔托发挥得淋漓尽致。作为摆脱中世纪绘画传统、首开意大利文艺复兴先河的大师，乔托对后世的影响是广泛而深远的。

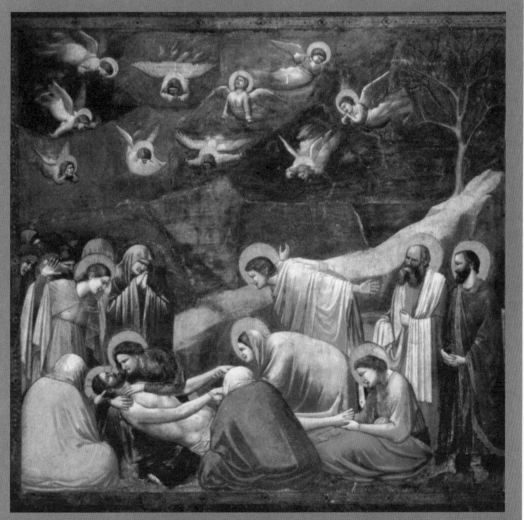

这是斯克罗维克礼拜堂最著名、情感最澎湃的壁画。描绘了圣母玛利亚及众人围绕着从十字架下解下的基督遗体，哀悼基督死亡的场景。画家采用自然而又强烈的效果让圣母的脸靠近基督，并借由灰色岩石上的斜线以及众人同方向的视线、肢体表情，引导观者视线落在死亡基督及日夜哀伤母亲的头部。

阿尔诺芬尼夫妇像

必知理由

◎ 油画材料和绘画方法革新后的代表性作品
◎ 严密、细腻的手法，和谐的光线处理，浓艳适宜的色彩效果
◎ 无可挑剔的细节处理，"于细微处见精神"的典范
◎ 风俗画和室内画的开山之作

> **名画档案** 名称:《阿尔诺芬尼夫妇像》/ 画家: 扬·凡·爱克 / 创作时间: 1434 年 / 尺寸: 82×60cm/ 类别: 木板油画 / 收藏: 英国, 国家美术馆

画家简介

扬·凡·爱克 (1380 ~ 1441)，出生于马斯特里赫特附近的马赛克。与同时期的胡伯特·凡·爱克合称为凡·爱克兄弟。二人同为文艺复兴时期尼德兰的伟大画家，尼德兰文艺复兴的奠基人。他们兄弟曾联手创作了规模宏大的《根特祭坛画》等。除了绘画上的成就外，他还对油画的材料和油画技术作了重大的革新和改进，对西方绘画的发展作出了巨大贡献。扬·凡·爱克的主要作品有《阿尔诺芬尼夫妇像》、《罗林宰相的圣母》、《圣巴巴拉》、《妻子像》等。

扬·凡·爱克像

名画欣赏

《阿尔诺芬尼夫妇像》是画家的一幅著名绘画作品。画中的主人公阿尔诺芬尼，相传是当时有名的卢卡商人兼银行家，也是意大利美第奇家族在布鲁日的代言人。这幅绘制于木板上的油画，记录的是他和妻子成婚时的情景。画家用极其细腻、严密的手法，生动形象地刻画出了一对上层社会男女新婚燕尔的精彩瞬间。画面上夫妻二人都面向前方，阿尔诺芬尼头戴礼帽，身穿考究的氅式礼服，右手举至胸前，仿佛在宣誓对爱情的忠贞不渝。他的左手优雅地托着新娘的右手。穿着绿纱裙的新娘，微微低着头，左手轻轻地抚在自己鼓起的肚子上，好像在默默祈祷要做个贤妻良母。和人物相映成趣的是他们左右极富象征意味的各种物件。新娘脚下有一只长毛小狗，被画得栩栩如生，活灵活现，很自然地让人想到是在象征着爱情的忠诚。他们的身后精致豪华的吊灯熠熠生辉，红色的床被一尘不染，仿佛在暗示以后生活的美满和幸福。在背景中央的墙壁上，有一面富于装饰性的凸镜，象征着爱情的纯洁和永恒。

这幅画表现出了极高的油画绘制技巧和水平。首先对事物的描绘极为细致、准确，可谓"于细微处见精神"，比如从那面凸镜里，不仅看得见新婚者的背影，还能看见站在他们对面的另一个人。小镜框的四周还镶刻着十幅耶稣受难图，图像细小得几乎辨认不清。小凸镜左侧挂着一挂念珠，每一颗都描绘得极为逼真、形象，绝不含糊。画家精微的观察力和细密的绘画手法确实令人叹服。

其次，画家对光影的处理也极为传神。画面左侧窗户透射进来光线后，在阿尔诺芬尼夫妇的身前身后都形成了背影，画家准确地把握住了这一点。并且整个图画光线的明暗、强弱处理得恰到好处。画家还运用了多种色彩。在色彩的厚度、饱和度、浓淡度等方面都表现出了极高的水平。比如新娘：白青色的头巾、浓绿色的长裙、深蓝色的内衣、黄色的袖子，色彩搭配得鲜艳、醒目，浓淡相宜。而整个画面上各种颜色互相衬托，相得益彰，达到了极好的视觉效果。

整体上说，这幅画在光线、空间、质感的塑造上，色彩的饱和度、鲜艳度的把握上以及刻画

> **绘画知识**
>
> **油画**
> 油画是指用透明的植物油等调和各种颜料，在经过特别处理的布、纸、木板等材料上进行创作的绘画，是西洋画的主要画种。油画具有画面干燥后，能长久保持光泽等优点。它起源于欧洲，近代发展成为世界性的重要画种。一般认为，15 世纪初期的尼德兰画家扬·凡·爱克兄弟是油画技法的奠基人。

事物的精确度、深入程度上都超越了同时代的画家，这幅画也是后来发展起来的风俗画和室内画最早的先例。

据说，扬·凡·爱克也是油画材料和绘画技巧的革新者和改进者，他最先尝试用松脂或乳剂作为调色剂的颜料，从而能使画面在一昼夜间就可干燥而且不怕潮湿。这种方法后来被意大利画家纷纷效仿。而《阿尔诺芬尼夫妇像》，是扬·凡·爱克运用新型油画材料深入进行绘画探索的成功尝试，他通过自己大胆的艺术表现手法的探索和绘画材料的改进，为油画的发展开创了更为广阔的发展道路。

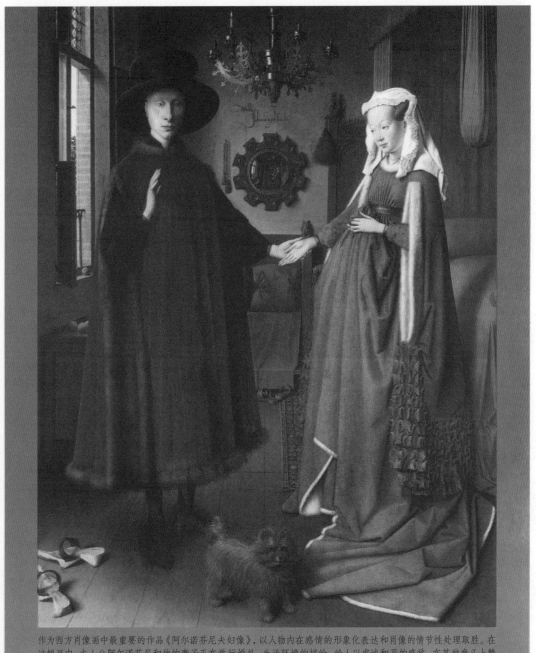

作为西方肖像画中最重要的作品《阿尔诺芬尼夫妇像》，以人物内在感情的形象化表达和肖像的情节性处理取胜。在这幅画中，主人公阿尔诺芬尼和他的妻子正在举行婚礼，生活环境的描绘，给人以虔诚和平的感觉，在某种意义上赞扬了当时的平民生活方式和道德观念。

圣三位一体

必知理由

◎ "现实主义开荒者"马萨乔的代表作之一
◎ 杰出的透视法、明暗对比法的运用
◎ 把雕塑创作意识融入绘画创作的成功之作

名画档案　名称:《圣三位一体》/ 画家: 马萨乔 / 创作时间: 1425 ~ 1427 年 / 尺寸: 670×320cm / 类别: 湿壁画 / 收藏: 意大利, 圣玛利亚·诺维拉教堂

画家简介

马萨乔（1401 ~ 1428），出生于意大利的圣乔瓦尼·瓦尔达诺。是文艺复兴初期艺术革命的发起人和领导者。他在继承乔托绘画风格的同时，又进行了大胆的艺术创新，在绘画的空间透视、立体感效果等方面取得了很大的成绩。他为文艺复兴现实主义绘画革新奠定了坚实的基础，是一个承前启后的重要人物。代表作有《纳税金》、《布施和亚拿尼亚之死》以及《圣三位一体》等。

名画欣赏

《圣三位一体》是画家1425年受圣玛利亚·诺维拉教堂委托绘制的。内容取材于基督教《圣经》中上帝有统一的神性却可以分为三身，既圣灵、圣父（上帝）、圣子（基督）的教义。马萨乔选择了耶稣受难的场面，并以一间拱柱式的方形礼拜堂为背景展开他的创作。

画面上共有六个人，位于中间的是圣父、圣子。圣子被钉在十字架上，他全身苍白，没有一点血色，头低垂着，蓬乱的胡子看不出一点光泽。他的身后，庄严而又慈祥的圣父展开结实的双臂，举起十字架，显得高大而凝重。三位一体中的圣灵，在此时是隐而不现的，它已经融入到上帝与耶稣的光环中。在十字架的左下方站立着圣母玛利亚，她穿着黑色的长袍，伸出右手，仿佛向世人控诉着圣子的苦难，又好像在为耶稣祈祷。与圣母正对的是施洗圣约翰，他抱着双手放在胸前，脸虔诚地朝向十字架上的耶稣，见证着耶稣为世人承受的苦难。在他们的外面，左右各跪着一个捐助人，他们都合十双手，举在胸前，满脸虔诚和肃穆的神色。画面的最下端是一个墓穴，墓室里躺着一具骷髅。骷髅上方的石壁上写着这样一行字："我曾经如你，你也将变得如我。"

整幅画布局严谨，空间感强烈，体现了画家极高的绘画技能。

画家精确地运用了透视法原理，三维立体效果明显。比如画中的柱廊和拱圈，外面的比较粗大，距离我们也近，里面的逐渐缩小，很自然地就将空间引向纵深，给人感觉就像是一个环套的窑洞一样。画中的人物在透视法的运用下，也表现出很强的立体感，比如耶稣，在十字架和后面建筑物的衬托下，就像悬在空中一样真实。另外，画家在对色彩和布局的处理上也颇为独到，比如，画面下方的四个人，他们的衣服色彩交叉对应，左边的圣母和右边捐助的衣服都是黑色，而圣约翰和左边捐助的衣服都是红色。这样处理就打破了画面过分对称的呆板，给人一种清新、灵动的感觉。并且画面上的明暗对比法也运用得恰到好处，圣父、圣子的上面灵光普照，色彩明朗，很好地体现了"圣三位一体"的主题，而他们后面的黑色底部又起到衬托的作用。耶稣苍白的身体，与左右白色的柱子和红、黑色的衣服互相衬托，突出了人物形象，从而使画面显得更加生动、逼真。

在佛罗伦萨的画家当中，马萨乔直接继承乔托的传统，并且在刻画人物的体积和表现自然的空间感上进行了开创性的探索，他还将雕塑的创作意识融入自己的绘画之中，在这幅《圣三位一体》中，就可以领略到他在这方面取得的成功。虽然，马萨乔一生只活了27岁，但他把现实主义表现手法和人文主义精神相结合，首先掀起了文艺复兴初期意大利的绘画革命，而他为意大利开拓的现实主义绘画道路，是任何画家都无法企及的。

马萨乔像

失乐园 马萨乔

该画是马萨乔为勃兰卡奇礼拜堂所作的壁画,表现的是《圣经》中亚当与夏娃因偷吃禁果被逐出失乐园的情景。亚当和夏娃原本生活在伊甸园中,夏娃经受不住蛇的诱惑,劝亚当同她一起吃下智慧果,致使他们不但有了能辨善恶的能力,而且也知道为自己的裸体感到害羞,于是用无花果叶编制了遮羞的围裙。亚当和夏娃的行为被上帝发现后,双双被逐出伊甸园。画中亚当和夏娃的裸体形象,体现了画家对中世纪宗教禁欲主义的反抗及鲜明的人文主义思想。马萨乔已经能够科学地表现人体结构形态,并重视对人物内心情绪的刻画:夏娃紧闭双眼、嚎啕痛哭,亚当则双手蒙面哭泣。离开失乐园的恐惧、绝望和悲恸情感被表现得淋漓尽致。

这幅作品是画家1425年受圣玛利亚·诺维拉教堂委托绘制的,画家选择了耶稣受难的场面,并以一间拱柱式的方形礼拜堂为背景展开他的创作。作品大胆利用了透视法,创造了具有说服力的逼真空间,成为具有划时代意义的代表作,令人印象深刻。

绘画知识

圣像画

　　圣像画指基督教产生后,教会为了表达信仰或帮助信徒们祈祷默想而在礼拜堂等地方描绘的有关基督教圣灵、圣父、圣子的画像。圣像画是西方最主要的绘画类型,也是最早集中表现的绘画题材。

基督受洗

必知理由

◎ 尘封了几个世纪的经典，带有印象派色彩的超前之作

◎ 超前的绘画理念，不同寻常的用笔手法以及对色彩的独到理解

◎ 精密的构图，高超的透视，神秘氛围的营造

〉名画档案　名称:《基督受洗》/ 画家: 弗兰西丝卡 / 创作时间: 1450 年 / 尺寸: 167×116cm/ 类别: 木板蛋彩 / 收藏: 英国, 伦敦, 国立画廊

画家简介　弗兰西丝卡（1416～1492），全名是皮耶罗·德拉·弗兰西丝卡，因此有时又被称为皮耶罗或皮埃罗。出生于意大利中部的博戈圣塞波克罗，父亲从事皮革业，家庭富裕。在世时以稳重的色调，毫无破绽的构图，清澈而静谧的画风赢得了很高的声誉。他还是个数学家，写出了众多关于数学和几何学方面的学术著作。他的代表作有:《圣母像》、《鞭打耶稣》、《复活》、《基督受洗》等。

弗兰西丝卡像

名画欣赏

　　《基督受洗》是画家为家乡一座礼拜堂而画的祭坛画。由于祭坛画的特殊要求，画面有上部的半圆和下面的长方形两部分组成。这幅画给人一种怪怪的感觉，神秘的气氛，甚至有些突兀的想法。它的画面是这样的:画面中央的耶稣，赤露上身，披散着金黄色的头发，双掌合十放在前胸，像一个佛教徒一样。他的肤色像石膏一样白，让人眩目。他的头顶，有一只碗在缓缓向下倒水，这是圣约翰正在为他施洗。他头顶的上方，在蓝天白云的衬托下，有一只伸展着双翅，正面直飞的白色鸽子。这和《圣经·马太福音》上叙述的是一样的:"耶稣受了洗，随即从水里上来。天突然为他开了，他就看见神的灵仿佛鸽子降下，落在他身上。"位于耶稣右侧的圣约翰，穿着一身红色的衣服，披着一头褐色长发，正专注地为耶稣施洗。而在他们的身后，突兀地出现了一个和耶稣肤色一样白如石膏的人，正弯曲身子脱去上衣，好像要跳到前面的水池里洗澡的样子，这与耶稣庄严的受洗气氛极不和谐。耶稣的左侧有一棵高大的树，枝叶繁茂，和不远处的一棵树枝叶相连。树的旁边站立着三个衣色各不相同的女天使。中间的一个流露出惊讶的神色。在耶稣后方的小路上，有几个人在走动。更远处，是起伏的山岭，上面有蜿蜒的小路以及树木花草，等等。

　　这幅画的布局十分严谨、精确。弗兰西丝卡把完美的图形，按照一定的尺寸、比例糅合在他的图画中。比如，耶稣头顶的白色鸽子，圆圆的头部正巧是半圆的圆心，它伸展的翅膀正好和长方形的上边线水平。而天空中云朵的形状也颇为奇特，像一个个圆盘子一样，很像近代人传说中的飞碟的样子。正如前面说的那样，这幅画有一种超自然的神秘色彩。如果解释为耶稣受洗时，

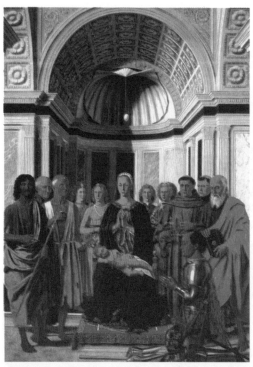

圣母子与诸圣人　弗兰西丝卡　1472～1474 年　米兰布雷拉画廊藏

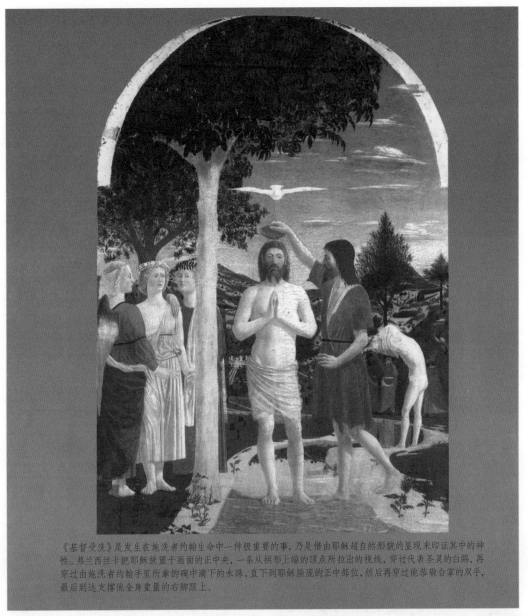

《基督受洗》是发生在施洗者约翰生命中一件极重要的事，乃是借由耶稣超自然形貌的显现来印证其中的神性。弗兰西丝卡把耶稣放置于画面的正中央，一条从拱形上端的顶点所拉出的视线，穿过代表圣灵的白鸽，再穿过由施洗者约翰手里所拿的碗中滴下的水珠，直下到耶稣脸庞的正中部位，然后再穿过他恭敬合掌的双手，最后到达支撑他全身重量的右脚跟上。

有神迹显现，当然是有道理的。可是如此庄严的场面，却被脱衣洗澡的人，以及后面走动的行人和女天使惊异的表情衬托得不伦不类。并且在色彩和光线的处理上，有一种冷艳和触目惊心的感觉。耶稣、脱衣洗澡者和中间的女天使都是眩目的白色，与周围的色彩形成鲜明的对比，也让人感到有一种刺眼的不和谐。整个画面又有一种被落日或者某种神秘色彩笼罩的感觉。据说，现代人从中找到了印象派的感觉，可能就是缘于这种色彩和光线处理所达到的效果吧。画中的透视手法也运用得很高妙，近、中、远景层层叠加，近水远山、树木花草、蜿蜒盘旋的山间小径，都描绘得逼真、形象，和真的一样。

弗兰西丝卡到20世纪才被绘画界重视，并被公认为是文艺复兴时代最杰出的大师之一。他超前的绘画理念，不同寻常的用笔手法以及对色彩的独到理解，是同时代人不太理解的。不过，时间是最公正的裁判，好的艺术作品总有被人们理解和认识的那一天。

秋冬山水图·冬景

必知理由
◎ 日本"汉画"大师雪舟等杨的著名作品之一
◎ 与西洋绘画完全不同的绘画风格
◎ 布局上的大量空白，水墨的协调运用以及画家极具个人特色的神来之笔

〉名画档案 名称:《秋冬山水图·冬景》/画家:雪舟等杨/创作时间:1467年/尺寸:46.3×29.3cm/类别:立轴,水墨,纸本/收藏:日本,东京,国立博物馆

画家简介

雪舟等杨（1420～1506），日本室町后期禅僧画家，日本汉画的集大成者。本名小田等杨，雪舟是他的号。自幼酷爱作画，1467年，跟随遣明使到达中国，在此之间，广泛精研中国历代名家真迹，尤其钟爱南宋山水画家马远、夏圭等的作品。他的画清淡悠远，空灵雅致，开日本一代画风。代表作有《鱼戏图》、《秋冬山水图·冬景》等。

名画欣赏

雪舟等杨是日本绘画史上"汉画派"的开创者和集大成者，他的绘画代表着日本汉画的最高成就。在欣赏这幅画之前，有必要先回顾一下这位画家的传奇经历和他习画过程，以及他在日本绘画史上开一代画风的里程碑式意义。雪舟等杨，12岁出家，入相国寺为僧，学习禅道，但他更热衷于绘画，曾师从日本的山水画大师学习绘画，兼容并蓄临摹了大量的中国宋元的水墨画样式。1467年，他作为画僧随日本遣明使节来到中国，历览中国名山大川，创作了大量的山水画，并向各方绘画大师交流绘画技艺。他领悟到中国画的根源在于中国的自然风物，中国的自然风物是最好的老师。访问中国，雪舟等杨眼界大开，绘画技艺走向成熟，最终开创了具有自家风貌、极富生命力的新画风，并深远地影响了日本和后来的西方。从这个意义上说，他的画是具有世界意义的。他的最高艺术成就体现在水墨山水画上，这幅《秋冬山水图·冬景》是他的著名作品之一。

画家以清淡的笔法，描绘了一道冬季里的风景线。只是用粗重的笔墨，寥寥数笔就勾勒出了峭壁悬崖，层峰叠岭，远山寒雪。从近处看，嶙峋的怪石，并立的两棵山树，在冬季里显得突兀而又单薄。一条小路伸向山的深处，左面的山只是描绘了一角，山的高度和陡峭都在画外，给人留下了无尽想象的空间。画中的那座矮山，虽然不是很高，但很陡峭，并且山石峥嵘，很见风骨。远处的一个小亭子，在水寒山冷的气氛中，傲然挺立，于深山中彰显出几分人气。对面一座高山由于距离较远，已经有几份悠远和山雾飘摇之感，在几座山峰和右边山石犬牙交错间，画家一笔突兀而起，伸向高天，让人为之一愣。这似乎毫无凭依的一笔，正是这幅画的大胆、独特之处，如果将其隐去，这幅画的风韵、气势就大打折扣了。在这幅画中，东西方绘画的差异很明显地体现了出来。画中设置了大量的空间，东方绘画的含蓄、空寂、澄明体现得淋漓尽致，也把这种冬雪惨淡、寒山幽远、行人绝迹的意境渲染了出来。可是，如果一个画家只是描绘出了一些基本的要素，而缺乏自己鲜明的个性，也不是很高明的大家，但雪舟等杨是个极有个性的画家。这幅画中，那突兀而独具特色的横空一笔就是作者卓尔不群、孤

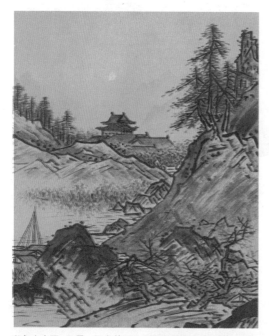
秋冬山水图·秋景　雪舟等杨　日本东京国立博物馆藏

峰傲立的个性和艺术胆识的流露。画中的水墨运用浓淡相宜，对比强烈，很有感染力。

雪舟等杨作为日本一位树立了一代艺术高峰的大师，他的水墨画在广泛吸收中国绘画风格的同时，又注入了自己鲜明的个人情感并赋予了民族的特色，从而独树一帜，成就了一位集大成者的大师。他的绘画风格和艺术成就的影响是深远而广泛的。

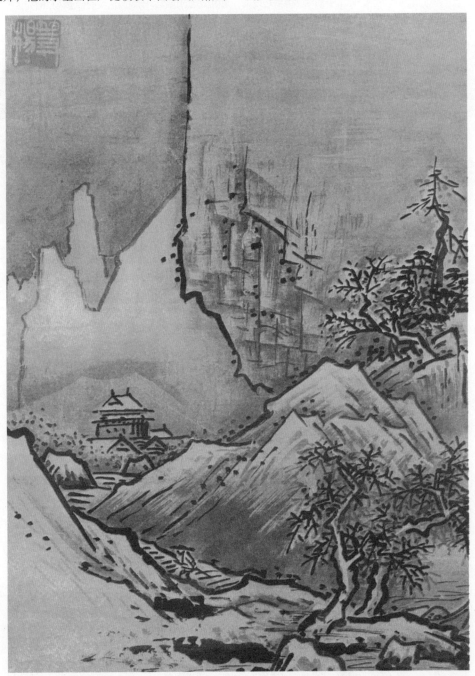

这幅画画下了画家一次独自行走在寒雪山林间的体验。画中几条浓重的墨线自然分割出不同的层次空间，其中上方中央凭空出现的一笔多么大胆，它似乎无依无据，但想想自己曾经在山间遇到过的情景，狭窄的山麓上，有巨岩突兀而出，我们对于来自山上的一种压迫感又是怎样一种体会呢？在山石的转弯处露出远方的雪山，散发着洁白、明亮的光。它是路途的终点呢，还是幽思开迷的地方？

春

必知理由

◎ 对超凡脱俗的理想美的最好诠释

◎ 生命、爱与美完美统一的典范

◎ "爱从美开始，终结于欢心"的明证

◎ 富于韵律感的精巧线条，明丽灿烂的色彩，细润而恬淡的诗意风格的完美统一

名画档案

名称:《春》/ 画家: 波提切利 / 创作时间: 约 1482 年 / 尺寸: 203×314cm / 类别: 木板蛋彩 / 收藏: 意大利, 佛罗伦萨, 乌菲兹美术馆

波提切利 (1445 ~ 1510), 15 世纪意大利最杰出的画家。原名亚历山大·代·菲利普, 波提切利是他的艺名。出生于佛罗伦萨一个手工业者的家庭。由于他在绘画方面的才艺而受到了当时佛罗伦萨实际统治者美第奇家族的赏识, 从而得以进入上流社会。他的宗教画人文主义思想明显, 充满世俗精神, 代表作有《三王来拜》、《圣塞巴斯蒂安》等。后期的绘画中又增加了许多以古典神话为题材的作品, 风格典雅、秀美。特别是他大量采用教会反对的异教题材, 大胆地画全裸的人物, 对以后绘画的影响很大。《春》和《维纳斯的诞生》是最能体现他绘画风格的代表性作品。

波提切利像

名画欣赏

在《春》中, 波提切利通过对充满了欢欣愉悦的春之气息的众神形象的描绘, 表现了生命、美与爱的统一。

这幅作品中, 在一个百花争艳的清晨, 优美雅静的果园里, 西风之神正在追逐和拥抱美丽的花神科洛瑞斯, 穿着薄如蝉翼纱裙的花神正在努力挣脱风神多情的拥抱。她呼出的空气变成了翩翩飞舞的花朵, 飘落到地上, 象征着"春回大地, 百花争艳"的季节已经来临了。花神的前面是她的女儿珀尔塞福涅, 她的衣裙上绣满了各种各样的花朵, 她本人俨然已经变成了花的使者, 左手扶抱着花裙里的花朵, 右手不断地将花瓣撒向人间。端庄秀丽的爱与美之神维纳斯位居中央, 正以含蓄的手势, 昭示着春天的进程, 她穿着红、白、

蓝三色的套裙, 神情典雅庄重, 但眼神中流露出某种淡淡的哀愁。画的上端, 可爱的丘比特正在飞翔, 他蒙着眼睛, 正把爱情之箭射向前方的美慧三女神。和花神一样身着薄如蝉翼纱裙的美慧三女神, 沐浴着阳光, 正携手翩翩起舞。她们白皙的皮肤、丰满的身材, 加之美丽的舞姿、交叉的双手, 看上去非常清秀、典雅。但神情中也有一缕默默的忧郁。画的最左方是众神使者——身披红衣、带着佩刀的墨丘利, 他挥舞着神杖, 正在驱散冬天的阴云。画面的背景是一片果树林, 高大的果树上结满了各种各样的果子, 穿过果树林可以看到早晨的阳光正普照大地。画前面的青青草地上开满了各种各样的美丽花朵。

作为女神的歌者, 波提切利以万物勃发的春天作为背景, 把象征着爱与美的女神维纳斯以及花神和丘比特等自然地结合在一起, 描绘出了一

绘画知识

文艺复兴时期的绘画

文艺复兴时期人文主义思潮的兴起, 把人们从神学的桎梏中解放了出来。文艺复兴虽以学习古典为特点, 但绝非简单的仿效, 实质上是通过学习古典的途径创造新文化。这一时期的画家们一方面善于从古希腊、古罗马的古典美术中吸取营养, 另一方面勇于探索, 敢于打破常规, 极富进取和创新精神。科学透视法的发明和油画材料、油画技巧的改进也大大促进了绘画艺术的蓬勃发展。总的来看, 绘画的特点表现为: 充满人文主义思想, 大量运用透视手法, 绘画技法与科学研究相结合, 在逼真地描绘事物形象方面取得了空前的成就。文艺复兴时期产生了一大批成绩卓著的画家, 到了人称文艺复兴美术"三杰"的达·芬奇、米开朗基罗和拉斐尔时代形成高潮。文艺复兴时期的绘画大师们用手中的画笔, 铸就了欧洲绘画史上的崭新高峰, 也给人类留下了无数的艺术瑰宝。

片生机盎然的意象：经过了漫长寒冷的冬天，生命终于在此又焕发出了勃勃的生机。在这美丽醉人的意境中，不仅有春天带给人们的美丽、欢欣与鼓舞，更有生命之美带给人的震撼和欢愉。整幅作品洋溢着诞生与成长以及对生命之美由衷赞美的深刻主题。另外，画家在这一主题的巧妙处理上更多地渗透着人文主义的情怀，比如，众神不再是高高在上，让人不可企及的人物，在画家的笔下，他们也带上了某种世俗的情味，也流露出人世中某种淡淡的忧愁。从而使众神充满人间的生气，让人更容易接近，并且也因此使得众神形象更加可亲可爱，美丽动人。特别是处在众神中央的维纳斯女神，是爱与美的象征，更是人性的化身，是画家歌颂和赞美的人性的集中体现。

从表现手法上看，作品在素描、透视和色彩三方面完美结合，天衣无缝，画面紧凑、流畅、完整、统一，并且人物与人物之间以及人物与周围环境之间的关系有机融合在一起，和谐而自然。美丽的背景衬托，比如开满鲜花的草地、结满了果子的果树、明媚的阳光，很好地对应了春天的主题。柔和鲜艳的色彩也为画面增添了亮丽和清新的神韵，黑色的背景色很好地衬托了人物形象，人物身上的各色衣服，红色与红色、白色与白色交叉对应，使画面色彩绚丽，美丽异常。波提切利还将古希腊的雕塑手法成功地借用在绘画中，使众神的形体优雅轻盈充满活力，一个个栩栩如生。

"清新的抒情气息，装饰意味的画面处理，婀娜妩媚的女性形象，富于韵律感的精巧线条，明丽灿烂的色彩，细润而恬淡的诗意风格"被公认为波提切利的艺术特点，在这幅画中被体现得淋漓尽致。这种风格影响了数代艺术家，至今仍然散发着迷人的艺术光辉。

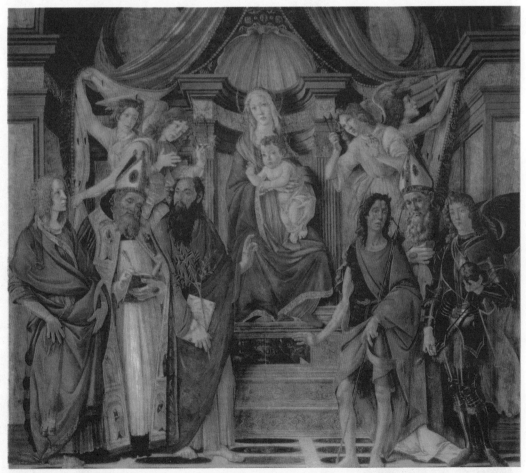

波提切利的多数祭坛画都是以圣母玛利亚为主角，这幅《圣母圣子与四个天使和六个圣人（圣巴尔纳巴祭坛画）》是他知名度最高的宗教画。

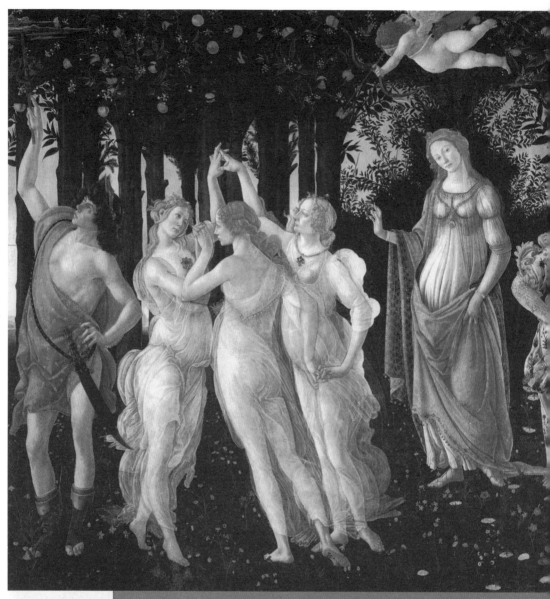

墨丘利
在新柏拉图主义中，墨丘利被认为是秘密仪式中的守护者。在这个场面中，他正欲赶走冬天的乌云。

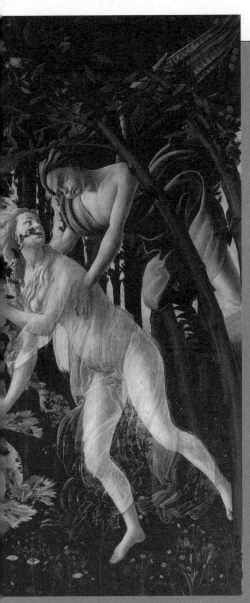

《春》的细节

丘比特
文艺复兴时期，绘画中的丘比特常常
被蒙上眼睛，表示"爱是盲目的"。

这幅作品描绘的是关于诞生与转变的主题。它通过不同
人物的组合，描绘出一片生机盎然的意象，经历严寒的
冬季，生命在此时焕发出动人的光辉。维纳斯在画面中，
左手握住锦缎长袍，右手优雅地舒展伸出，邀请观者一
同进入她的世界，这里不仅有女神与鲜花，也有生命之
美唤起的欢愉。它让我们记住这句名言："爱从美开始，
终结于欢心。"

三美神
三美神是维纳斯的侍女，在这
里表示的是美、贞操和爱。

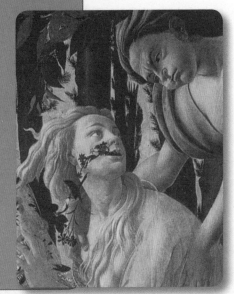

克洛利斯
从克洛利斯的嘴中绽开出鲜花。在神话中，克洛利斯是大
地的精灵，被作为春风之神的西风之神塞菲罗斯抓住，变成了
花的女神福罗拉。在变化的瞬间，她的口中涌出了春天的
花朵。这一神话意味着春风吹来，大地上鲜花盛开。

维纳斯的诞生

◎ 美术史上最美丽的维纳斯
◎ 波提切利艺术的杰出代表，秀逸唯美的典范
◎ 出神入化的线条运用，诗意想象力的展露
◎ 对"美不能从非美中诞生，也不能逐步完成，美只能自我完成"的诗意阐释

> **名画档案** 名称：《维纳斯的诞生》/ 画家：波提切利 / 创作时间：1485～1486 年 / 尺寸：172.5×278.5cm/ 类别：布面蛋彩 / 收藏：意大利，佛罗伦萨，乌菲兹美术馆

名画欣赏

古希腊和古罗马神话中的维纳斯（古希腊神话中叫阿芙罗狄特），在传说中是代表爱与美的女神。据希腊神话描述，她诞生于爱琴海的波涛之中，一生下来就已成年，既不必经历懵懂无知的童年，也无须面对死亡将至的暮年，她是人类所追求的永恒美的象征。波提切利的《维纳斯的诞生》就是根据这个传说创作的。

画面中，在波光粼粼的爱琴海上，花瓣从天空坠落。裸体的维纳斯略显娇弱无力地站在一个大贝壳上，她微曲右腿，身体向右微微倾斜，一头金色长发被海风轻轻吹散。她的皮肤光洁剔透，美丽的面庞略显出某种淡淡的迷惘。那双纯真无邪的眼睛，笼罩着一种脉脉的忧郁和哀怨，显示出她刚刚来到这个世界的无助和迷茫。维纳斯的

脖子和双手显得长了一些，但这更增加了她的优雅和风韵。画面的左上方，长着翅膀的风神正鼓起双唇把维纳斯徐徐吹向岸边，那里，来迎接她

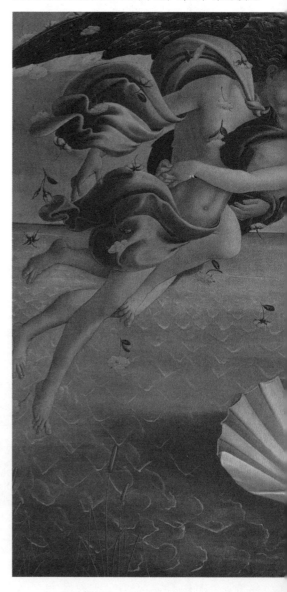

绘画知识

素描

由木炭、铅笔、钢笔等，以线条来画出物象明暗的单色画，称作素描。单色水彩和单色油画也可以算作素描；中国传统的白描和水墨画也可以称之为素描。通常讲的素描多元化指铅笔画和炭笔画。素描是一切绘画的基础，是研究绘画艺术所必须经过的一个阶段。通常采用可于平面留下痕迹的材料：如蜡笔、炭笔、钢笔、画笔、墨水及纸张等，其他还包括在湿濡的陶土，蘸了墨水的布条，金属，石器，容器或布的表面。

画面所表现的是西西里岛的一个美丽的传说：一片漂亮的大贝壳漂浮在碧波荡漾的海面上，上面站着纯洁而美丽的维纳斯，翱翔于天上的风神轻轻地将贝壳吹到岸边，等候在岸边的时辰女神正张开红色绣花斗篷，准备为维纳斯换上新装。维纳斯身材修长，容貌秀美，双眼凝视着远方，眼神充满着幻想、迷惘与哀伤。

的春之女神身着华丽服装，正准备把一件缀满鲜花的红色披风披到她裸露的身上。

这幅画显得生动活泼，整个画面虚幻、飘逸、恬静优美，波提切利通过自己神奇的画笔把画中人物形体的起伏变化和衣褶的卷曲通过线条表现得淋漓尽致。另外，这幅画的绘画风格在当时颇为与众不同，不是通过明暗法来表现人体造型，而是通过轮廓线，使得人体有浅浮雕的感觉。画家既受当时人文主义思潮的影响，又对当时新贵族们在权力和金钱的侵蚀下道德沦丧的现实世界感到忧虑，这种矛盾的心理通过画中有着成人身躯而又略带忧郁和困惑眼神的维纳斯表现得淋漓

尽致。可以说，这既反映了作者对中世纪艺术的崇尚，又反映了他对"新柏拉图主义"的热衷。正是这种迷茫和矛盾使得他的作品超越了感官本身的审美享受，使人的精神世界得到了净化和升华。实际上，这正是当时被基督教会视为"异端"的古典唯美主义与人文主义的结合，是精神美与肉体美的完美统一，也是对当时"美不能从非美中诞生，也不能逐步完成，美只能自我完成"的柏拉图哲学的诗意阐释。正是这种打破常规的、大胆的艺术笔法使波提切利笔下的维纳斯成为了美术史上最迷人的美女和最优雅的裸体，更为后世的绘画者开辟更为自由广阔的创作空间提供了借鉴。

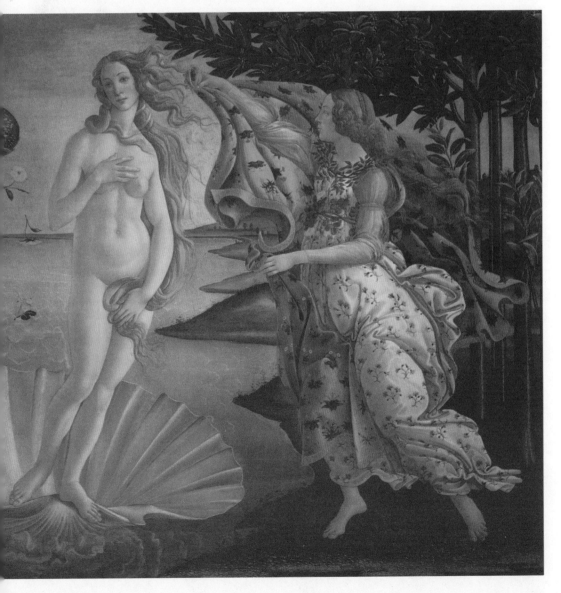

圣安东尼的诱惑

必知理由
◎ "独特的超现实主义大师"博斯的天才之作
◎ 魔幻的想象、奇特的造型和独特的象征意义的综合运用
◎ 对人类疯癫无序生活状态的艺术化

> 名画档案

名称:《圣安东尼的诱惑》/ 画家: 博斯 / 创作时间: 1500 ~ 1510 年 / 尺寸: 131.5×119cm / 类别: 板上油画 / 收藏: 葡萄牙, 里斯本, 国立古典美术馆

画家简介

博斯(约 1450 ~ 1516),本名为吉罗姆·范·埃庚,生于安特卫普附近的荷兰小镇塞尔托亨博斯镇,因而取名博斯。自幼随祖父和父亲在故乡学画,擅长用细密笔法,描绘充满民间趣味的作品。曾为圣约翰教堂内玛丽亚兄弟会礼拜堂作画。博斯的作品大多未标明年份,难于明确其风格的形成。主要作品有三叶式祭坛画《干草车》、《世上欢乐之园》、《圣安东尼的诱惑》和《最后的审判》等。一般被认为是超现实主义画的创始人。

博斯像

名画欣赏

博斯创作的年代,正值西欧封建制度危机四伏,社会矛盾尖锐,人们对宗教和社会改革呼声越来越高的时期。这种沉闷而烦躁的社会现状,使画家对人类统治的世界丧失信心,从而流露出某种悲观厌世的情绪。他把这种对现实的不满和失望,通过扭曲和变形的手法反映在他的画面中。可以说,在他的画中,人类的理性文明已荡然无存,到处充斥着荒诞、怪异、混乱和疯癫的狂躁。而深受基督教神秘主义影响的他,又把基督教传说中的圣人,特别是那些经历了各种肉体与精神的折磨,仍然保持着内心坚定信仰的圣人,当成了自我拯救的榜样和精神的寄托。

这幅《圣安东尼的诱惑》是为里斯本的一家圣约翰教堂画的祭坛画,画中描绘了圣东安尼跪倒在礼拜堂前被众魔鬼和撒旦纠缠的情景。传说,圣安东尼是一位虔诚的基督教徒,在父母去世后,

绘画知识

造型手段

造型手段是指造型艺术中,创造艺术形象的方法和手段。绘画中主要借助于线条、色彩、明暗、解剖、透视等各种方法来实现。在长期的绘画艺术中,形成了一定带有规律性的表现法则。在绘画时,必须熟练掌握这些基本的造型手段,才能在此基础上最终形成自己的艺术语言和风格。

他将财产尽数散给穷人,自己隐居墓地,苦苦修行。其间经历了魔鬼的种种诱惑,从未动摇过他的坚定信念。画面中心的圣东安尼跪倒在地上,孤独而又无助,各种魔鬼幻化成的离奇古怪的怪兽、恶魔重重围困着他。读着《圣经》的老鼠、披着铠甲的鱼、拿着刀坐在篮子里的猴子、人面兽身的怪物,天空中飞翔的轮船、远处的屋顶上饮酒作乐的传教士、裸体的女子,一个从楼上跳下的人……在画面的左上方,出现了熊熊烈火,喷吐的火苗施虐地吞噬着远处的建筑物,浓重的黑烟遮掩了大半个天空,无助和毁灭的气息笼罩着大地。仿佛整个世界都疯狂了,所有的魑魅魍魉都粉墨登场,扭捏作态地尽情狂欢着。整个画面中,各种各样想象中的魔怪被刻画得匪夷所思而又生动形象。

博斯正是通过这些象征性和暗喻性的虚拟形象,影射着教会的黑暗、宗教戒规的虚伪以及社会秩序的混乱。画面中一半晴朗的天空,一半被浓烟遮蔽的天空,似乎在告诉人们若不坚定自己的信念,就会被恶魔引诱,从而万劫不复,失去上天堂的路。而整个杂乱无序、狂魔乱舞的画面,也可理解为是对人类潜藏在理性背后的虚伪和可怕本质的揭露,"我们胆怯而软弱、贪婪、衰老、出言不逊。环视左右,皆是愚人:不虔敬者、傲慢者、贪财者、奢侈者、放荡者、淫欲者、暴躁者、饕餮者、贪得无厌者、嫉妒者、下毒者、离经叛道者……末日即将来临,一切皆显病态……"所有的天地万物都被无序地糅杂在一起,怪诞、

荒谬、张扬而又病态，其实这正是人心中各种膨胀的欲望和徒劳努力的写照，是人生虚无中挣扎的艺术化。

博斯以其特殊、夸张的艺术手法，天才的想象力，具有象征意义的人物形象，以及精密细致的笔法、精巧的构思，树立了自己独特的现实主义风格，因为被后世美术史家尊奉为"独特的现实主义大师"。

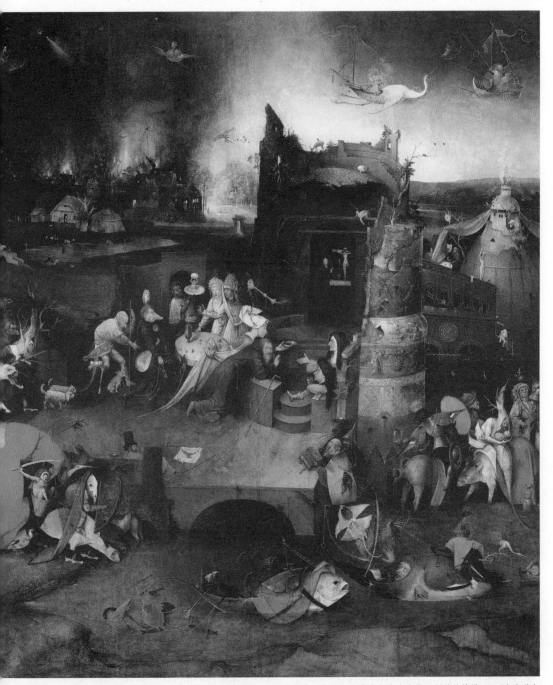

这是画家为里斯本的圣约翰教堂而作的祭祀画，画面描绘了圣安东尼跪倒在礼拜堂前被众魔鬼和撒旦纠缠的情景。画面上各种各样想象中的魔怪被刻画得匪夷所思而又生动形象。博斯通过这些象征性和暗喻性的虚拟形象，影射出教会的黑暗、宗教戒观的虚伪，以及社会秩序的黑暗。

最后的晚餐

必知理由

◎ 文艺复兴兴盛期最具代表性的作品之一
◎ 宗教画却渗透着鲜明的人类心理描写
◎ 证明了"艺术家也可以是沉思与创造的思想家，与哲学家没有两样"的论断
◎ 巧妙的构图和独具匠心的经营布局，以及透视法的精湛运用

名画档案

名称：《最后的晚餐》/ 画家：达·芬奇 / 创作时间：1495～1497年 / 尺寸：460×880cm/ 类别：湿壁画 / 收藏：意大利，米兰，格拉齐圣母修道院

画家简介

达·芬奇（1452～1519），文艺复兴盛期的巨人和多才多艺的天才，思想深邃、学识渊博的艺术大师、科学巨匠、文艺理论家、大哲学家、诗人、工程师和发明家。他几乎在每个领域都作出了巨大的贡献，被后代的学者称为"文艺复兴时代最完美的代表"、"第一流的学者"、"旷世奇才"。他出生于意大利托斯卡山区的小镇芬奇，父亲是佛罗伦萨的公证人。他早年曾在佛罗伦萨韦罗基奥的作坊作画，后来，在佛罗伦萨、米兰和罗马等地工作并享有盛名，晚年受法国国王聘用，在法国的安波斯终其余生。达·芬奇一生完成的绘画作品并不多，但件件都是不朽之作。其作品具有明显的个人风格，并善于将艺术创作和科学探讨结合起来，这在世界美术史上是独一无二的。

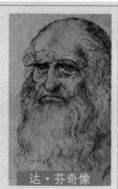

达·芬奇像

名画欣赏

《最后的晚餐》是画家费时三年为米兰的格拉齐圣母修道院的餐厅所作的壁画。内容取材于《圣经》上犹大出卖耶稣的传说故事。据传说耶稣曾在耶路撒冷的神殿上，猛烈抨击伪善的人，说他们是毒蛇的子孙，因此遭到这些人的极端仇视，他们决定处死耶稣。耶稣的门徒犹大在恶势力面前叛变，出卖了耶稣。在逾越节（犹太民族的主要节日）的晚上，耶稣已预知其死期将至，和12个门徒共进晚餐。而这幅画着重刻画的就是耶稣的门徒在听到耶稣说"你们中有一个人要出卖我了"的一刹那所表露出来的不同的神色、表情的反应。

画面上，达·芬奇通过门徒们各自不同的手势、表情，分别表现出了他们惊恐、愤怒、怀疑、剖白和慌张的情绪，深刻地刻画出了他们的内心世界。比如：老雅各布极度地愤慨，他摊开双手，身子后仰，表现出极大的不可思议；多马举着食指向上，稳定着情绪，仿佛在说：这怎么可能呢？做贼心虚的犹大则双手紧握着钱袋，惊恐地斜视着耶稣，身体略微地向后仰，下意识地想要逃跑；而约翰则优柔地把头垂在了一边，搭拢着

双手，神志焦灼，不知如何是好；巴多罗买张开双手，显得震惊而又沉着，似乎是要大家不要惊慌等。

这幅画的构图并不复杂，基本上是在一条直线上穿插变化的，但单纯中见丰富。特别是巧妙的构图和独具匠心的布局，使画面上的厅堂与生活中的饭厅建筑结构紧密联结在一起，使观画者感觉画中的情景似乎就发生在眼前。而且，画家不是照搬生活中围坐就餐的布局，而是让人物一字排开，都坐在桌子一边，面向观众。这一创造性构图，使画面更加集中，更加完美，更具有形式美，并且起到了突出主题的作用。画中的十三个人物有机地组合在一起，既有区别又有紧密联系，既突出了基督的主要形象，又层次分明地刻画出了每一个人的外貌和性格特征。

在空间及远近法的处理上，画家巧妙而又精确地运用了透视法则，把一切透视都集中在耶稣头上，在视觉上使他成为统辖全局的中心人物。在光和影的处理上也颇新颖，他利用建筑物的光源，耶稣背后窗口透进来的阳光，使耶稣和众门徒沐浴在夕阳的余晖下，照在耶稣头上形成了自然的圣光，而使犹大的脸部处在黑暗的阴影之中，以此来表示正义与邪恶的势不两立。

这幅宏大的壁画，严整、均衡而富于变化。整体上看构思精巧，情节紧凑，典型人物塑造得逼真、生动，表现手法极为高超，体现了画家精湛的绘画才能。《最后的晚餐》具有极高的艺术价值，是世界美术宝库中最完美的典范性杰作之一，是名副其实的艺术瑰宝。

位于安奇亚诺的老农舍，据说是达·芬奇的出生地。达·芬奇的祖父曾遗留下如下的记录："4月15日，星期日的凌晨三点，我的孙子，我儿彼埃罗之子出生了。取名为列奥纳多。神父皮耶洛·德·巴尔托洛梅为他施洗礼。"

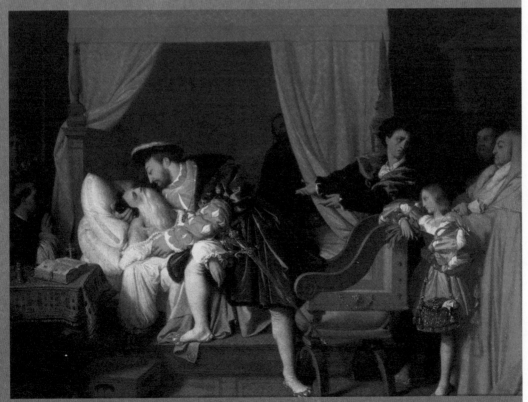

法兰西斯一世抱着客居法国的大师达·芬奇。

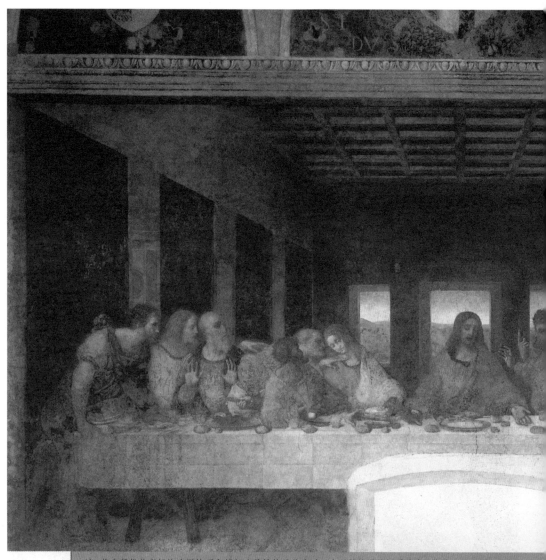

达·芬奇凭借他高超的造型技巧和捕捉人物性格的能力对一个耳熟能详的场景作出了他独一无二而且震撼人心的诠释，我们甚至只需匆匆浏览一下所有人各不相同的手，便不难发现画家对于人的心理与情感具备多么深的洞察力。也有人说，这幅作品虽然是宗教题材，但其真正的兴趣却在于对人类自身的理解。

耶稣

耶稣两手摊开，像是平静地向门徒宣告。每个门徒的反应虽不一样，却都朝向画面中央镇定而庄严的耶稣。

姿态所传达的戏剧性

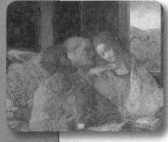

彼得 (左起第五位)
彼得震惊得倾身探向耶稣, 在他身前的
犹大则不安地往后退缩。

大雅各 (右起第五位)
大雅各受到大大的冲击而张开双臂, 右
侧的菲利普则两手指着胸口, 似在表白对
耶稣的爱和忠诚。

桌子的右端
从左到右依次是马太、达太、西门, 三个
人激动的手势和动作表现出难以置信的
心情。

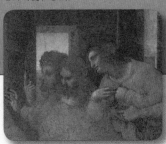

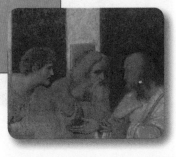

蒙娜丽莎

必知理由

◎ 肖像画的集大成者达·芬奇无与伦比的天才之作

◎ 无以复加的影响力，享誉全球的知名度

◎ "空气透视"的烟雾状背景处理，精巧的构图以及明暗相间的色彩对比

◎ 神秘莫测的微笑和微笑背后的无尽神秘

> **名画档案**　名称:《蒙娜丽莎》/ 画家: 达·芬奇 / 创作时间: 1503 ~ 1506 年 / 尺寸: 77×53cm / 类别: 板上油画 / 收藏: 法国，巴黎，卢浮宫

名画欣赏

《蒙娜丽莎》是一幅享有盛誉的肖像画杰作，它代表了达·芬奇最高的艺术成就。该画成功地塑造了资本主义上升时期一位城市富有阶层的妇女形象。画中人物坐姿优雅，笑容微妙，明亮的眼睛、纤细的睫毛、垂落在肩上的柔软而微微卷曲的头发都惟妙惟肖。画家也特别注重精确与含蓄相结合，使人物的内心和美丽的外表完美统一，从而使蒙娜丽莎的微笑具有一种神秘莫测的千古神韵，那如诗如梦的妩媚微笑，被不少美术史家称为"神秘的微笑"。蒙娜丽莎交叉的双手描绘

得柔嫩、精确、丰满，完全符合解剖结构，展示了画中人物温柔的性格，更体现了她的身份和阶级地位。并且蒙娜丽莎神秘的微笑与交叉的双手构成了完整的组合，造型极为优雅，把主人公的神韵完美地体现了出来。可以想象达·芬奇精湛的画技是多么高超，观察力是多么敏锐。

从绘画技巧上来看，这幅画的构图，达·芬奇改变了以往肖像画多采用半身或截至胸部的习惯，代之以正面的胸像构图。透视点略微上升，使构图呈金字塔形，从而使蒙娜丽莎显得更加端庄和稳重。在对背景山水的处理上，画家淋漓尽致地发挥了他那奇特的烟雾状"空气透视"的笔法。这样就把肖像后面的山崖、小径、石桥、树丛和潺潺的流水都推向遥远的深处，更加突出了人物形象。并且人物两边的远景并不在同一水平线上，右边视平线显得较高，这样的处理使人物层次感分明，当我们集中看右边时，我们会觉得远景上升，人物下降；当我们集中看左边时，会觉得远景下降而人物上升。随着观察者观察侧重点的不同，人物五官的位置，似乎也在随之移动。

画家还精心处理了所有物体的轮廓，以至于观者很难从中找到一条清晰而实在的边线。相反，在每一处形体发生转折的部位，却可以感觉到无数细腻而微妙的层次过渡。在色彩的运用方面，

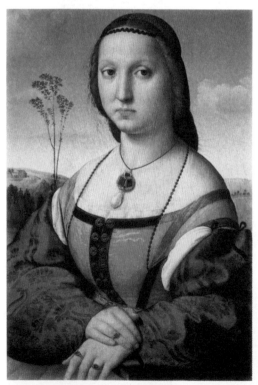

拉斐尔受《蒙娜丽莎》的影响而绘制的肖像画——《马德莉娜·朵妮的肖像》。

绘画知识

透视法

透视法指在平面上表现立体感、空间感的方法。在绘画的构图中经常运用。在美术学习中有系统介绍透视方法和相关知识的科学，称为透视学。透视法具体可分为：纵透视、斜透视、重叠透视、近大远小透视、近缩透视、空气透视、色彩透视等多种方法，每种方法都有具体运用技巧。

虽然此作品中并没有明快亮丽的色彩，但明暗对比法更好地表现出了画面的各种关系，使画面显得整齐、凝练，达到了删繁就简的奇特效果。并且，达·芬奇对画中人物微妙至极的表情处理，也拿捏得恰如其分。比如对人像面容中眼角、唇边等表露感情的关键部位的把握就极为准确、传神、栩栩如生。

达·芬奇的《蒙娜丽莎》不仅继承了希腊古典主义庄重、典雅、均衡、稳定和富有理想化、理性化的表现规范，而且又进一步突破了希腊古典艺术在人本特质上的局限，触及到了人物更深层的精神世界，为后来的艺术家在表现人物更深层、更内在、更微妙的精神方面树立了典范，提供了借鉴。而后世人对于画中人物真实身份的猜疑以及对达·芬奇精湛画技的诸多评论和玄想更为这幅画增添了神秘色彩。

①画的底层

②天空

③光和水

④层层涂敷的效果

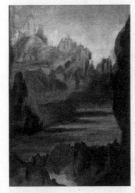

⑤山和披肩

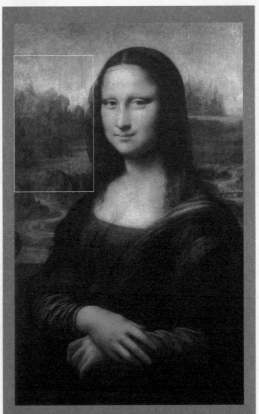

⑦润饰

⑥描绘形貌

从《蒙娜·丽莎》左上方的背景，我们可以看到达·芬奇高超的晕涂法技巧，它运用黑色、茶色和灰色来处理光与影，看似只有黑白的单色调，创作出具有透明感的效果。

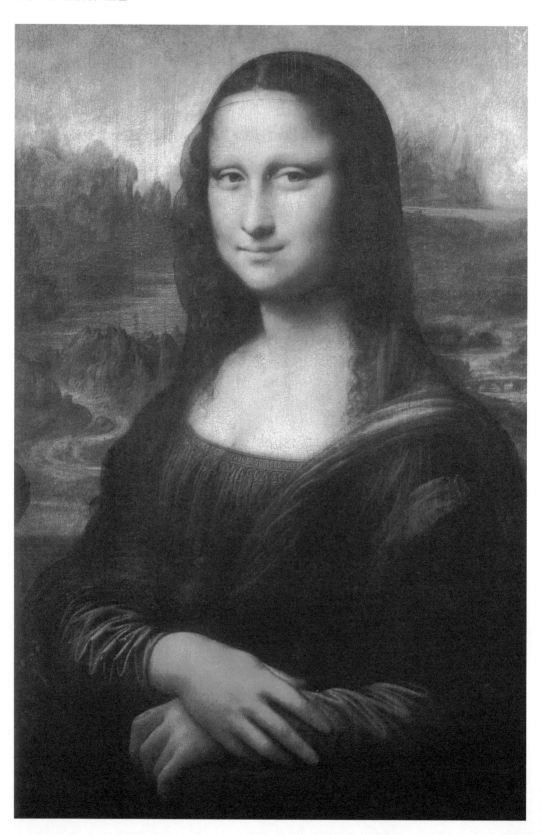

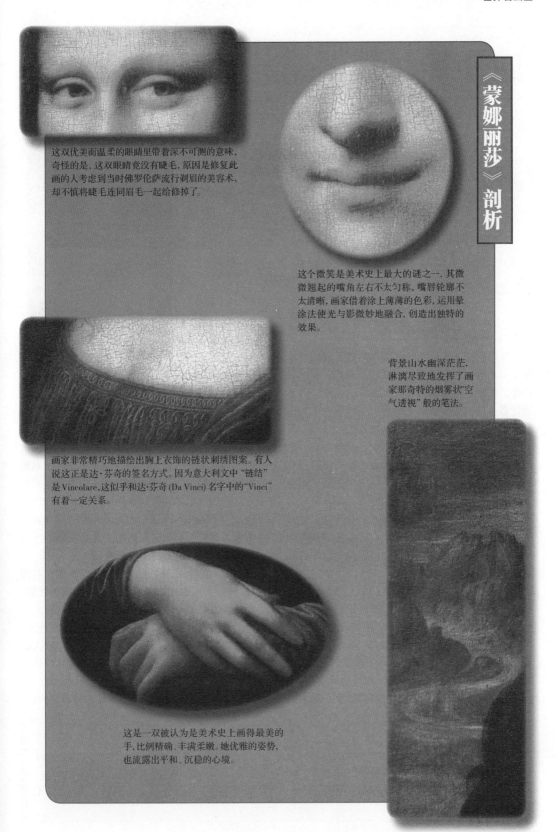

《蒙娜丽莎》剖析

这双优美而温柔的眼睛里带着深不可测的意味，奇怪的是，这双眼睛竟没有睫毛，原因是修复此画的人考虑到当时佛罗伦萨流行剃眉的美容术，却不慎将睫毛连同眉毛一起给修掉了。

这个微笑是美术史上最大的谜之一，其微微翘起的嘴角左右不太匀称，嘴唇轮廓不太清晰，画家借着涂上薄薄的色彩，运用晕涂法使光与影微妙地融合，创造出独特的效果。

背景山水幽深茫茫，淋漓尽致地发挥了画家那奇特的烟雾状"空气透视"般的笔法。

画家非常精巧地描绘出胸上衣饰的链状刺绣图案。有人说这正是达·芬奇的签名方式。因为意大利文中"链结"是Vincolare，这似乎和达·芬奇（Da Vinci）名字中的"Vinci"有着一定关系。

这是一双被认为是美术史上画得最美的手、比例精确、丰满柔嫩。她优雅的姿势，也流露出平和、沉稳的心境。

47

四使徒

必知理由

◎ 最能体现丢勒艺术风格的杰作
◎ 文艺复兴时期南北艺术融合的典范
◎ 明暗色调的鲜明对比，不同人物性格的塑造，变化中的和谐统一

名画档案 名称：《四使徒》/ 画家：丢勒 / 创作时间：1526 年 / 尺寸：各为 215×76cm/ 类别：木板油画 / 收藏：德国，幕尼黑，旧画廊

丢勒（1471～1528），是德国文艺复兴时期最伟大的画家、版画家。出生于德国纽伦堡一个金匠家庭，幼年跟随父亲学习金银细工兼学绘画，后来又跟随木刻画家沃尔格穆学习版画技术。他曾到过意大利的威尼斯，广泛学习各画派的绘画技术，从而形成了自己独特的艺术风格。他晚年著述了《论人体的比例》等作品，对后世的艺术教育贡献甚大。主要作品有油彩画《四使徒》、《亚当》、《夏娃》、《博士来拜》等，铜版画有《骑士、死亡与恶魔》等。

丢勒像

名画欣赏

《四使徒》是丢勒晚年创作的最著名的油画作品。内容取材于《圣经·新约全书》，书中说约翰、彼得、保罗、马可是上帝的福音使者，分别记载了他们如何看到上帝独生子耶稣为世人谋福利的四本书就被称为"四福音书"。

该画绘制在两块狭长的木板上，分左右两个对称的部分，左边一块，画的是约翰与彼得；右边一块，画的是保罗与马可。画中年轻的约翰身披红色的大氅，内穿浅绿色的内衣，正在聚精会神地阅读《福音书》，显得沉着、冷静。掌管天堂金钥匙的彼得站在约翰左边，好像在全神贯注地看约翰手中的《福音书》，也好像处在闭目沉思的状态中，他那富有智慧的额头高挺而饱满，整体表情显得虔诚而肃穆。这两个人物形象宛如真理的追求者和发现者正在追求真理一样，有一种学者的气质。画面的右边，保罗披着浅色大氅，一手捧着《圣经》，一手紧握着利剑，横眉冷对，显示出刚毅、果敢、疾恶如仇的神情。一侧的马可，手握一卷经书，怒目圆睁，机警地看着周围。他们似乎是真理和正义的捍卫者的形象，容不得

人间有半点邪恶和丑陋。在这幅画的下部，题写着这样的文字：

"在这动荡不安的年代，愿所有执政者时刻戒备，别把谬言视作神谕，因为上帝从不给自己的话增减只字。为此，我希望大家聆听这四位至尊至善的使者的劝告。"通过这段话可以看出，这幅画寄托了画家强烈的爱憎之情。画家在创作这幅画的时候，宗教改革运动分裂成许多宗派，国家处于混乱之中。画家通过对耶稣四个门徒的描绘，寄托了对德国社会改革的推动者和捍卫真理者的热情歌颂和弘扬，也是对人间正义和真理的呼唤以及对邪恶势力的强烈控告和谴责。

画家的艺术处理手法极为高明，画面左右两边对比强烈，左面人物平和、冷静，右边人物忧郁、暴躁；画面色彩左边鲜艳温暖，右边晦暗冷寂。但是经过画家精心的构图、高明圆润的色彩处理，使人觉得并不突兀，反而更加引人思索，给人启迪。画中人物性格鲜明，表情、动作各具特征，也难怪后人能据此而把这四个人物分别定位为黏液质、多血质、胆汁质、抑郁质等四种典型性格。

绘画知识

哥特式艺术

哥特式艺术原指起源于法国，13～15 世纪流行于欧洲的一种采用了尖券、尖拱和飞扶壁等技术的建筑风格，后影响到雕刻和绘画。文艺复兴时期由意大利艺术家最早提出"哥特式"一词，指代 12、13 世纪到文艺复兴这段时期之间的艺术形式，带有揶揄"蛮族"哥特人中世纪建筑怪诞、野蛮，缺乏艺术趣味的意思。

从整体看，画中的人物形象单纯中有变化，变化中又有和谐统一，把南方意大利画家笔下人物的那种优美、典雅的特点和北方画家细腻、精致的艺术成分融为了一体。显示出了画家兼容并蓄、融会南北的高超画技。画家一直努力把北方哥特式传统与威尼斯的艺术风格结合在一起，事实证明，他已经做到了。

丢勒的艺术探索对德国的影响是深远的。正如有人评论的那样，"丢勒是德意志的代表性民族画家。他同时又是把意大利文艺复兴思想带进德意志，并开创了德意志民族艺术新纪元的艺术奠基人"。

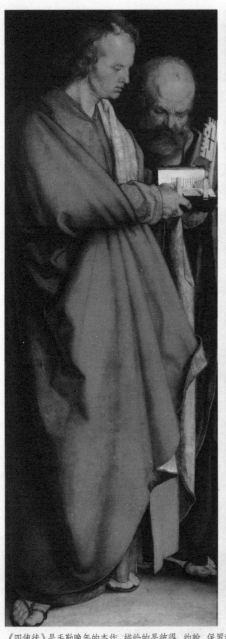
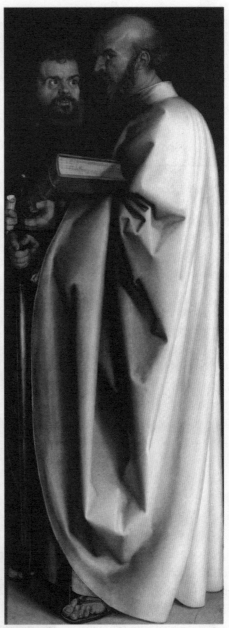

《四使徒》是丢勒晚年的杰作，描绘的是彼得、约翰、保罗和马可四个圣徒。四位使徒的形象体现出意志坚强、充满活力和力量的性格——他们更像是热血沸腾、富有斗争精神的，完全没有基督弟子通常具有的那种温顺。这幅画虽然在人体塑造和衣褶的表现上还比较生硬，但体现了丢勒油画艺术的几个重要特点：造型概括、线条遒劲、构图严谨、气魄宏大。在这幅画中艺术家达到了终身追求的目标，使德国艺术的写实精神与意大利艺术的典型塑造结合起来。

创造亚当

◎ 米开朗基罗的天才之作，足以傲视后人的经典巨作
◎ 健美的人物形象、雕塑般的艺术效果以及富有动感的造型
◎ 画家超越自我的明证，无限创作激情的回报
◎ 文艺复兴盛期美术"最完美的创造"

》名画档案　名称:《创造亚当》/ 画家: 米开朗基罗 / 创作时间: 1511 年 / 尺寸: 280×570cm / 类别: 湿壁画 / 收藏: 梵蒂冈，西斯廷教堂

画家简介

米开朗基罗(1475～1564)，文艺复兴盛期最伟大的雕刻家、画家，同时兼具建筑师、诗人及工程师的身份。他出生于佛罗伦萨近郊。少年时曾进入吉兰达约的绘画作坊学习，后又跟随多纳太罗的学生贝托多学习了一年雕塑，主要以自学为主。为了完全彻底地掌握人体结构，他曾亲自解剖尸体进行研究，其画风强健有力，能精确地表现出人体的任何一种姿势和动作。他的艺术风格以现实主义为基础，又兼具浪漫主义风格，有很深的人文主义思想。其绘画代表作有《创造亚当》、《最后的审判》和《圣家族》等。

名画欣赏

《创造亚当》是画家为西斯廷礼拜堂拱顶绘制的大型壁画中的一幅。西斯廷礼拜堂的拱顶壁画面积达 500 平方米左右，是美术史上最大的壁画之一。米开朗基罗是在极不情愿的情况下接受这一宏伟的壁画创作的。因为他一直把自己定位为一个雕塑家，鉴于他在佛罗伦萨的盛名，当时的罗马教皇尤利乌斯二世一度邀请他参与为自己修建教皇陵，这使对雕塑情有独钟的米开朗基罗兴奋异常，他亲自挑选了最好的石料、工匠，并反复在心中酝酿着角色，准备为此大显身手。可是尤利乌斯二世后来突然改变了主意，中断了陵墓的修建工作，米开朗基罗的失望可以想见，他一气之下离开罗马回到了佛罗伦萨。然而教皇并没生气，而是让佛罗伦萨的行政长官劝说他继续为自己服务。虽然米开朗基罗再三向教皇申诉，自己是一个雕刻家而不是画家，可是最终还是被迫接受了西斯廷礼拜堂的拱顶壁画创作。米开朗基罗觉得这是有意让自己出丑，一怒之下反而激起了这位巨人的雄心和斗志，他辞退了所有的助手，把自己一个人关在礼拜堂里，反复琢磨重新设计方案，亲自搭建脚手架，独

自完成了这一天才之作。

这组壁画一共九幅，分别是《神分光明》、《创造日、月、草木》、《神分水陆》、《创造亚当》、《创造夏娃》、《诱惑与逐出乐园》、《挪亚方舟》、

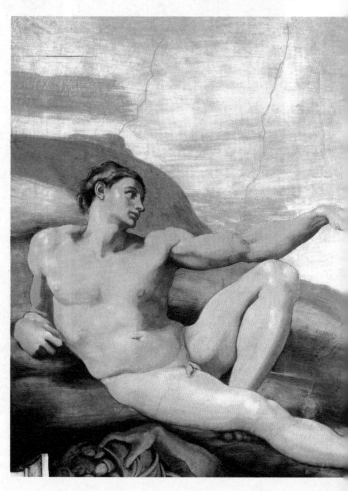

《洪水》、《挪亚醉酒》。《创作亚当》是其中最著名的一幅。画中描绘了圣父正将生命和力量传给亚当的瞬间。画面没有一点平面的感觉，人物仿佛都是被雕刻出来的一样。亚当斜躺在山坡上，右手撑地，体格成熟而健美，但呆滞的目光缺少生机和活力。众天使簇拥着慈祥而又威严的天父冉冉飞来，他身披着宽大的斗篷，浓须飘飘，神情俊朗。画中的亚当正伸出左手等待上帝赋予他生命和智慧，上帝伸出右手即将于其轻轻相触，画面正定格在这一瞬间。

在这幅简洁生动的壁画中，米开朗基罗构思精巧，人物身体各部位比例恰当，造型准确、逼真。亚当骨肉分明的轮廓以及富有弹性的皮肤，给人一种健康美的视觉享受，也体现了画家非凡的写实功底以及对人体各部位和各种动作的准确把握。这组壁画给米开朗基罗赢得了极高的声誉，是他生平最伟大的杰作。

米开朗基罗作为文艺复兴盛期的三位画坛巨匠之一，以其天才的创造力、对美的不懈追求以及对艺术的无限热情，给我们留下了许多无以伦比的艺术瑰宝。

绘画知识

环境色

环境色指物体在一定的环境中，与其他物体的相互影响而产生的色彩。环境色的存在和变化，加强了画面上各种色彩之间的相互衬托和联系，丰富了画面上的色彩，是绘画中十分重要的运用色彩技巧。

米开朗基罗，早年在佛罗伦萨著名画家吉兰达约的作坊当学徒，后因对雕刻的爱好而转入古雕刻遗物保存最多的美第奇庭园工作。1508 年米开朗基罗被迫接受教皇和政府的任务，为西斯廷礼拜堂绘制天花板壁画。在长达 4 年的绘制过程中，米开朗基罗拒绝助手协作，什么都亲自动手。壁画完成后，因其艺术形象的宏伟气魄、健壮体态、强大的意志与力量，被公认为是文艺复兴盛期的美术最完美的杰作。

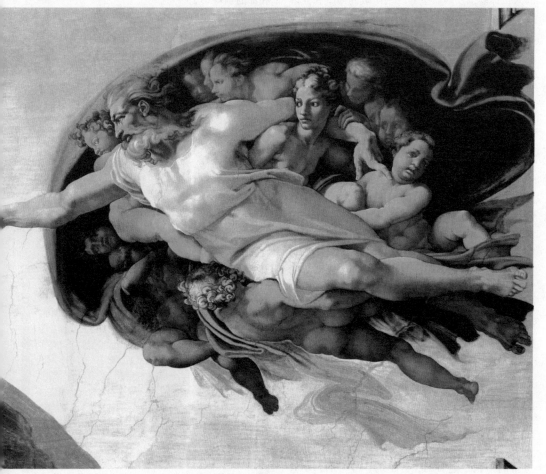

最后的审判

必知理由

◎ 大师晚年的扛鼎之作，对人世审判的自我表现
◎ 体魄雄伟的人体形象，气势磅礴的总体布局，撼人心魄的艺术感染力
◎ 充满传奇的创作历程以及巨作身后的无数传奇

〉名画档案　名称：《最后的审判》/ 画家：米开朗基罗 / 创作时间：1534 ~ 1541 年 / 尺寸：1370×1220cm / 类别：壁画 / 收藏：梵蒂冈，西斯廷教堂

名画欣赏

米开朗基罗在创作了西斯廷礼拜堂天顶壁画25 年后，再一次走进西斯廷礼拜堂创作了《最后的审判》这幅巨作。不过，与 25 年前相比，此时的意大利已发生了很大的变化，反对罗马教皇和封建统治者的运动此起彼伏，米开朗基罗的弟弟就在革命中去世，画家对教皇和皇帝们的恶行极端地愤怒。在这幅巨作中就包含着作者沧桑的人生体验以及对教皇等统治阶级的愤慨和控诉之情。

《最后的审判》描绘了耶稣来临时，对人类进行最后审判的时刻。画的底层描绘的是地狱的入口，左侧是复活的死者，右侧是堕入地狱的灵魂。引渡亡灵的神驾驶着小舟穿梭在冥河中，冥界判官在审判这些灵魂。在画的第二层，七位天使位居中央吹响了末日审判的号角，左右两边是飞升天堂或堕入地狱的人，也有掩面痛哭、后悔莫及的人物造型。第三层是全画的中心，耶稣威严地高居画面上端，圣母玛丽亚依附在他的左侧。在他的周围是先知、使徒和殉道的圣徒。最上端两个半月形构图中，一边是耶稣受刑的刑柱，另一边则是钉死耶稣的十字架。从整体看，这幅画以耶稣为视觉中心，形成左右对称的布局，人物的组合构成动势的漩涡形，犹如暴风卷过人群，体现出末日审判的混乱不堪。位居云端的耶稣，高举有力的膀臂作出最后审判的决断，他的面孔显示出一种令人敬畏的强烈震怒，这是他发挥神杖，彰显正义，惩治邪恶的时候。殉难的圣徒们，各自向耶稣诉说着自己的冤屈：如被剑射死的圣赛巴先、被吊死的劳伦斯等。画家把他推崇的但丁、碧特丽丝等意大利的英雄们都安排了在画中飞升天堂的位置上，而那些代表恶势力的教皇们则被安排了在向地狱滑落的一方。在画家心中，上帝的审判是绝对的、公正的、唯一的，不管

什么人，都会恶有恶报，善有善报。

从表现手法看，《最后的审判》初看上去，似乎有些纷繁杂乱，可是细心看就会感觉到人物组合有序、比例得当，有着潜在的和谐规律。画家把 200 多个真人大小般的裸体巨人塑造得栩栩如生。画面构图采用了水平线与垂直线交叉的复杂结构，使画面匀称而又有序。为了取得最佳的观赏效果，避免从下面仰视画中人物时出现不协调的比例，画家特别将上面的人物画得大了一点，底部的画得小了一点。

据说，1541 年的圣诞前夕，该画揭幕时，曾引起了整个罗马城的轰动。当时的教皇看到这幅宏伟巨作时，跪倒在它的面前，说："上帝啊，当末日降临时，不要审判我的罪啊！"可是到了后来，由于教皇的司礼官切萨诺在新教皇面前搬弄是非，说在教堂里不适合放裸体像，于是，教皇命令大师的弟子沃尔塔拉给这些裸体画上了衣服。可笑的是这位画家却因此得了个"穿裤子的画家"的绰号。

绘画知识

西洋宗教画

西洋宗教画是取材于宗教之教义、故事和传说且服务于宗教宣传的绘画。欧洲的历史一直贯穿着宗教精神，因而西洋宗教画是比较典型的宗教画，并且大多都打上了时代的烙印。不同时期的宗教画，往往体现出当时的世俗思潮和社会形态。比如在西洋宗教画中波提切利的《维纳斯的诞生》，就是文艺复兴初期宣告异教精神重新"诞生"的一个划时代事件。另外，宗教画的题材是比较单一的，很少越出《圣经》的范围，因而难免会有题材的重复，但同一宗教画在不同时期的不同画家笔下，却往往传达出大相径庭的价值取向。宗教题材同题重画的最突出例子是拉斐尔，在他短暂的一生中，留下的近三百幅画中，大部分是圣母。

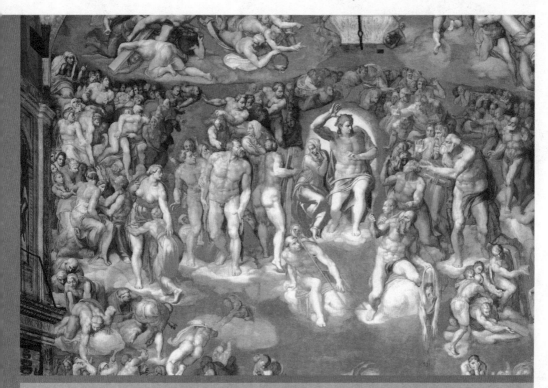

这是一幅教堂祭坛壁画，表现的是人一生在不断违逆上帝旨意，犯下深重罪孽，但终将得到救赎。构图的中心是审判者基督，他以左右万物的姿态高高举起右臂，主宰着四周人们的命运。审判者外表的完善健美与严峻表情对比鲜明，是人的力量与神的力量强大结合的体现。基督的上方是天使、圣母与天国人物围绕在四周，经过审判后正升入天堂的选民和被拖入地狱的罪人位于画面下方，最底部是阴森的地狱。整个画面流动着上升与下降的感觉，雄伟壮丽之中另有肃穆恐怖之感。那些正被拖入地狱的人们在痛苦挣扎着，表情充满了绝望和哀求。此画完成共花去了6年多时间，开创了将宗教人物画成裸体形象的先例。

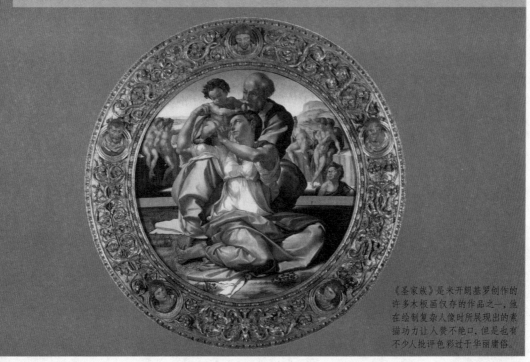

《圣家族》是米开朗基罗创作的许多木板画仅存的作品之一，他在绘制复杂人像时所展现出的素描功力让人赞不绝口，但是也有不少人批评色彩过于华丽庸俗。

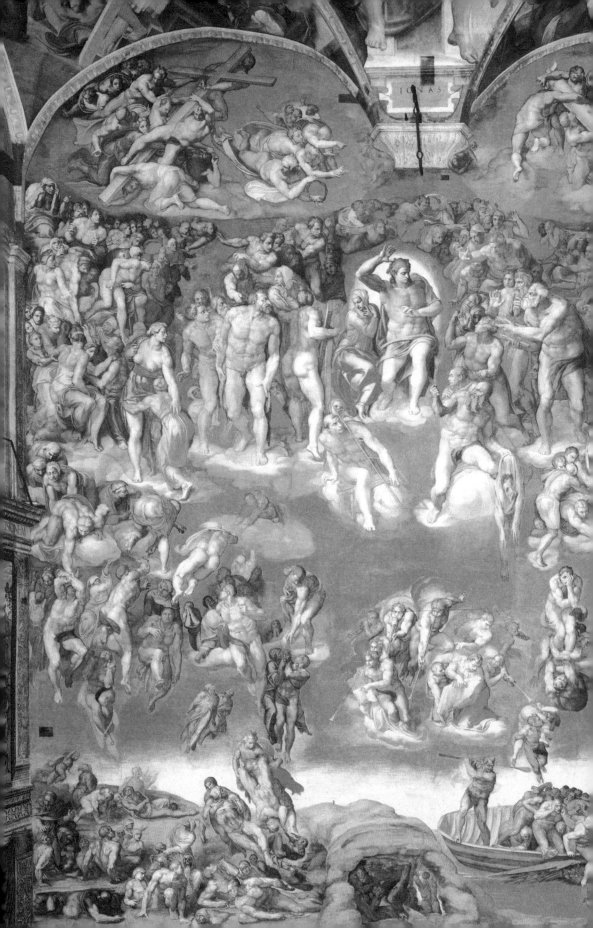

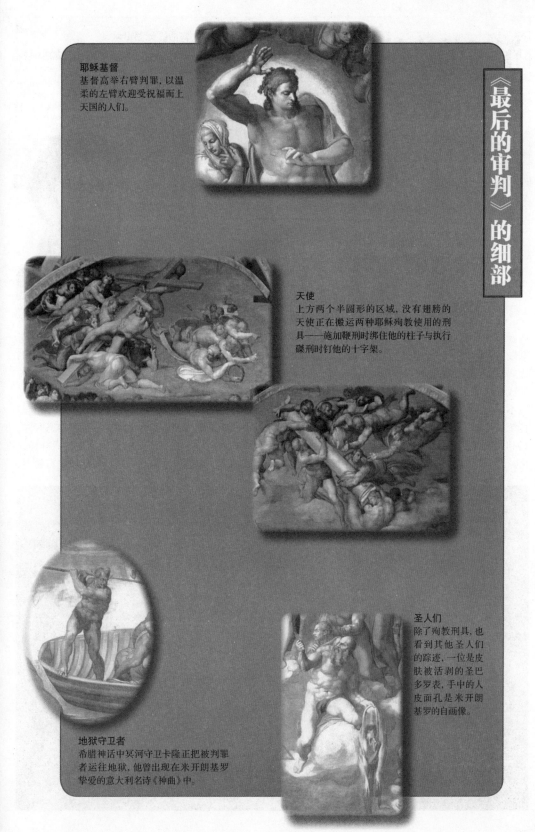

《最后的审判》的细部

耶稣基督
基督高举右臂判罪, 以温柔的左臂欢迎受祝福而上天国的人们。

天使
上方两个半圆形的区域, 没有翅膀的天使正在搬运两种耶稣殉教使用的刑具——施加鞭刑时绑住他的柱子与执行磔刑时钉他的十字架。

圣人们
除了殉教刑具, 也看到其他圣人们的踪迹, 一位是皮肤被活剥的圣巴多罗表, 手中的人皮面孔是米开朗基罗的自画像。

地狱守卫者
希腊神话中冥河守卫卡隆正把被判罪者运往地狱, 他曾出现在米开朗基罗挚爱的意大利名诗《神曲》中。

沉睡的维纳斯

必知理由
◎ 美术史上最优雅、高洁的女性裸体
◎ 经典的人物造型，具有韵律美的画面，浪漫抒情的风格
◎ 使人"真正看到了威尼斯的美丽"

》名画档案　名称:《沉睡的维纳斯》/ 画家: 乔尔乔内 / 创作时间: 1505 年 / 尺寸: 175×108cm/ 类别: 布面油画 / 收藏: 德国，德累斯顿美术馆

乔尔乔内（1477～1510），文艺复兴时期意大利著名画家，威尼斯画派发展史上一位备受尊崇的绘画大师。出生于威尼斯附近的卡斯特弗兰科镇的一个农民家庭，自幼家境贫寒。曾和提香一同师从乔凡尼·贝里尼一起学画，后因过失被一起逐出画室。同提香有过一段时间合作。作品以对风景和光线的出色把握和优美诗意氛围的营造见长。他的主要作品还有《博士来拜》、《朱提斯》、《暴风雨》、《田园合奏曲》等。

乔尔乔内像

名画欣赏

在文艺复兴时期的意大利，出现了许多风格迥异的美术流派，其中佛罗伦萨画派和威尼斯画派最为有名，影响最大。但是，由于多方面的因素，比如气候、环境以及经济、文化等各方面的差异，形成了这两个画派不同的艺术风格。佛罗伦萨经济不是很发达，人们生活还比较古朴，古典主义传统浓厚，这种环境造就了佛罗伦萨画派注重素描和用线造型，严谨、精密、理性的写实主义风格。而威尼斯作为当时很繁华的自由贸易区，人们的生活浮华、舒适，这种生活环境造就了威尼斯画派对色彩的重视甚于素描，追求感性的轻松、舒适、享乐、抒情、诗意的浪漫主义风格。《沉睡的维纳斯》就很明显地体现出了威尼斯画派的这种艺术风格。

画面上的维纳斯正在风景如画的环境中酣然入睡，她的脸微微右侧，头枕在弯曲的右臂上，一头乌黑的头发拂在脑后。面庞清丽，神态安详，好像在做着美梦似的。丰满的躯体优美而舒畅，起伏有致。她把左手放在身上，左腿放在右腿上，

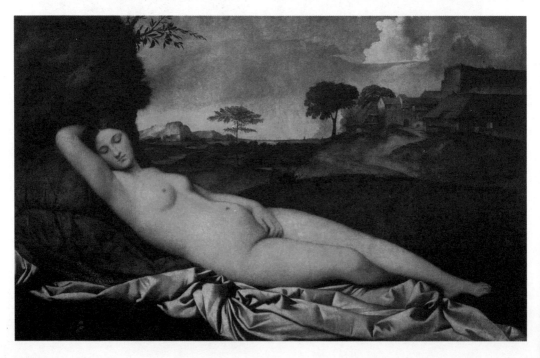

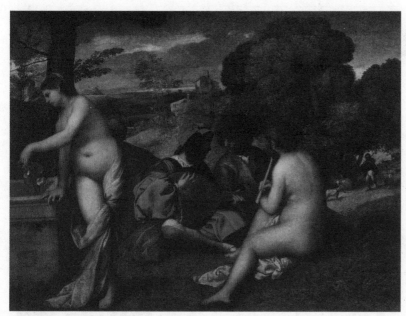

田园合奏曲　乔尔乔内

《田园合奏曲》又名《乡村音乐会》，是乔尔乔内最后的杰作。画面中的色彩明亮、鲜艳，层次丰富，体现了画家娴熟的用色技巧。

伏有致的身体就有一种跌宕起伏的旋律感，而她横卧的睡姿与弯曲的手臂和交叉的双腿又仿佛构成了一支首尾回应的乐曲，就好像流水从高处缓缓而下，曲调平缓而又闲适，优雅而又从容。就连背景中画家也刻意勾勒出了高低起伏、山峦交叠的地势以及粗细不同、枝叶疏密有致的树木，隐约中弥漫着一种乐调，配合着整体的旋律节奏。

画面上的色彩处理极富层次感和抒情风味。维纳斯的身体和远天的云霞都是主

睡姿自然、优美，像长虹卧波般优雅，又仿佛一泓秋水般舒适。画家优美无比的造型，把想象中富有曲线美的匀称身体刻画得优美、典雅，让人叹为观止。而画中维纳斯身下富有动感的、褶皱起伏的毯子，很好地衬托了维纳斯静态的身体美。画面上的背景也处理得美轮美奂。交叠起伏的山峦，蜿蜒的山野小路，宁静的树木彼此交相呼应。幽静的村庄里，房屋交错，高低起伏。明净的湖泊上辉映着美丽的倒影。天际间夕阳的余晖笼罩着大地，浮云轻飘，晚霞染红了大半个天空。一切都是那么和谐、自然、美丽。这美丽的风景与入睡的维纳斯水乳交融，连为一体，自然的风景美和人物的姿态美以及蕴含的精神美融合在一起。

这幅画洋溢着一种高低起伏的旋律美，这与画家高深的音乐修养不无关系。首先，维纳斯起

黄色，它们越过田野村庄遥相呼应、鲜明对比而又互相衬托，可以说是第一层次。而中间的山峦、树木和房屋都是主黑色，是第二层次，这样奠定了黄昏优美的抒情气息，也起到了衬托和过渡的作用。画中维纳斯身旁的一角红纱布与远处的一棵红叶树遥相呼应，是第三层次。整个画面为暖色调，轻柔、淡雅，抒情风味十足。

整幅画独具匠心的构图与和谐优美、富有诗意情趣的环境巧妙结合，把威尼斯画派的浪漫抒情风格发挥得淋漓尽致。正如威尼斯人对乔尔乔内的作品评价的那样，在它的作品中"真正看到了威尼斯的美丽"。

这幅画是乔尔乔内27岁时的作品。画面背景为宁静的大自然，维纳斯柔和的体形、旺盛的生命力与纯洁的心灵被融合在一起，让人感觉到崇敬、高贵。比例匀称的裸体流露出一种纯真，人体弧线宛转柔和，右手枕入脑后，右腿弯在膝下，形成封闭的轮廓，有一种柔顺感。画面坡度很小，丘岗宁静，起伏的线条与人体的轮廓相呼应。乔尔乔内擅长表现美丽的人体和优美的大自然风景，色彩华丽、明暗关系柔和、色调流畅。《沉睡的维纳斯》是乔尔乔内作品中最著名、最成熟的一幅，但是没有画完他就离开了人世，其弟子提香补上了画中的风景。这幅画可算是文艺复兴时期表现女性人体美最具艺术魅力的一幅作品。

绘画知识

威尼斯画派

威尼斯画派是意大利文艺复兴中、后期活跃在新兴城市威尼斯的画家组成的美术流派。艺术特色表现为：色彩华丽，造型生动，世俗享乐的基调明显，并且善于把诗意的自然风景和人物形象结合起来，形成华丽优美的艺术效果。前期以乔尔乔内、提香等人为代表，后期出现了丁托列托、委罗内塞等人。

雅典学院

◎ 最能体现文艺复兴时期知识氛围的伟大作品
◎ 跨越时空的学术集会，跨越时空的艺术经典
◎ 流畅的线条，精确的造型，清晰优美的人物形象，人类理想美的集合

〉名画档案　名称：《雅典学院》/ 画家：拉斐尔 / 创作时间：1509 年 / 尺寸：底边长度 770cm/ 类别：湿壁画 / 收藏：梵蒂冈，教皇宫

画家简介　拉斐尔（1483～1520），原名拉法埃洛·圣乔奥，是意大利文艺复兴盛期画坛三杰中最年轻的一位。他出生于意大利东部的乌尔比诺，父亲是宫廷的二级画师，他从小跟随父亲学画。后来到佛罗伦萨后，更是积极吸取各派画家的优势和长处。形成了自己和谐明朗、优美典雅的艺术风格，在文艺复兴时期独树一帜。拉斐尔的重要作品有《雅典学院》、《西斯廷圣母》、《美丽的女园丁》、《椅中圣母》等。

拉斐尔像

名画欣赏

1509 年，罗马教皇尤利乌斯二世聘请年仅 26 岁的拉斐尔给自己的梵蒂冈宫作装饰壁画。壁画分列四室，第一室的画题是《神学》、《诗学》、《哲学》和《法学》四幅；第二室是关于教会的权力与荣誉；第三室画的是已故教皇利奥三世与四世的行迹；第四室内的四幅壁画，则由拉斐尔绘稿，由其学生具体绘成。而第一室内的《哲学》，也称《雅典学院》，是这组壁画中最出色的一幅。

《雅典学院》以纵深展开的高大建筑拱门为背景，以极为兼容并蓄、自由开放的思想，打破时空界限，把代表着哲学、语法、修辞、逻辑、数学、几何、音乐、天文等不同学科领域的古希腊、古罗马以及当时意大利的文化名人会聚一堂。它的主题思想是预示着从古希腊、古罗马土壤中孕育出来的人类理性精神的复苏，也是艺术家对人类中追求智慧和真理者的集中赞扬。

整幅画气势恢宏、场面宏大。画中人物栩栩如生、活灵活现。画面的中心是柏拉图和亚里士多德，柏拉图指着天，亚里士多德指着地，他们边走边谈，引经据典的样子。而苏格拉底正在和一个诡辩家辩论，数学家毕达哥拉斯正在忙着演算数据，一群学者围着欧几里得热烈地争论着，画中央的台阶上，躺着一个孤寂的犬儒学派哲学家第欧根尼，这位学者是个典型的虚无主义者，主张除了自然需要之外，其他任何东西都无足轻重，所以他平时只穿一身破烂衣服，住在一只木箱里。这个人物在构图上起了填补空白的作用……总的说来，五十多个人物，或行走、或交谈、或争论、或计算、或深思……完全沉浸在浓厚的学术氛围和自由辩论的气氛中，无拘无束、形态各异。画家对其中每个人物的神情和动作都作了精细的思考和细致的安排，使他们符合各自的身份和学术特点，其阵容之宏伟，堪与米开朗基罗的天顶壁画一比高下。并且据考证，这里的许多形象，体格壮健，动作有力，与米开朗基罗的艺术形象多有联系。更有意思的是，有人认为，画中柏拉图的头像正是画家以达·芬奇的头像为范本描绘的，从中可以看出，拉斐尔对前述这两位大艺术家的崇敬心情。画上的建筑形式和人物装束都带着鲜明的古希腊风格，暗示着古典传统的回归。

从绘画技巧看，拉斐尔采用了拱形圆屋顶的建筑作为背景，而作为中心透视点的层层拱门，直通遥远的天际，富有节奏的台阶层层升高，甚至连近

绘画知识

光源色

光源色是指物体在某种光线（太阳光、月光、灯光、烛光等）的照射下所产生的色彩。物体会随着光线位置、时间的不同而呈现出不同的色彩变化。在绘画史上，很多人着力研究这些问题，比如物体在烛光下、月光下、太阳光下的不同色彩表现和各自独特的艺术效果等。

处地面上的几何图案和拱顶的装饰花纹都异常精确、逼真，表现出画家极高的透视法水平，极大地增强了画面的空间立体感和深远感。这幅画的色彩处理也很协调，乳黄色的大理石结构，与人物红、白、黄、紫、赭等色的衣饰相互交错，相映成趣。

《雅典学院》呈现给了人们一个理想美的世界。画面上人物组合井然有序，与空间完美统一，并在高度的和谐中保持着生动的变化，是整体美和个体美完美统一的典范。这些学术大师们被画家以其完美、优雅、抒情的艺术风格，流畅的线条、精确的造型，清晰优美的人物形象，永远地定格在了人们的视线中，而这些人类的智者也在拉斐尔无可挑剔的精湛画技中获得了永生。

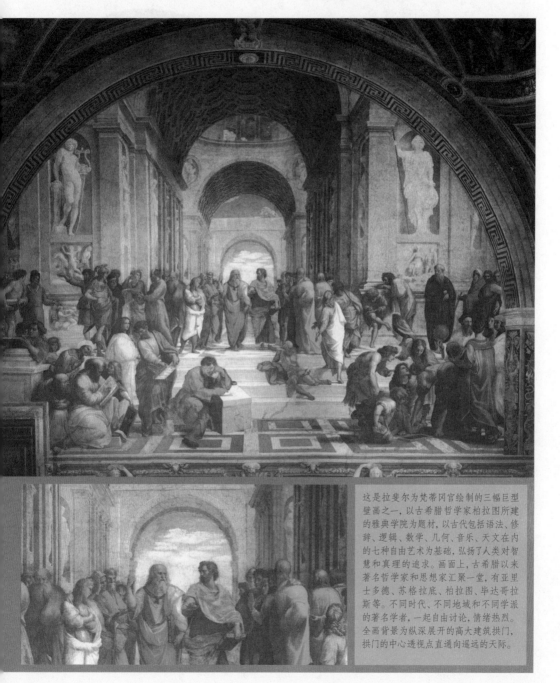

这是拉斐尔为梵蒂冈宫绘制的三幅巨型壁画之一，以古希腊哲学家柏拉图所建的雅典学院为题材，以古代包括语法、修辞、逻辑、数学、几何、音乐、天文在内的七种自由艺术为基础，弘扬了人类对智慧和真理的追求。画面上，古希腊以来著名哲学家和思想家汇聚一堂，有亚里士多德、苏格拉底、柏拉图、毕达哥拉斯等。不同时代、不同地域和不同学派的著名学者，一起自由讨论，情绪热烈。全画背景为纵深展开的高大建筑拱门，拱门的中心透视点直通向遥远的天际。

西斯廷圣母

必知理由

◎ 人类美术史上最动人的作品之一
◎ 拉斐尔"圣母像"中的代表作
◎ 大师"和谐明朗、优美典雅"艺术风格的集中体现

> 名画档案　名称:《西斯廷圣母》/画家: 拉斐尔 / 创作时间: 1513 ~ 1514 年 / 尺寸: 265×196cm/ 类别: 布面油画 / 收藏: 德国, 德累斯顿博物馆

名画欣赏

《西斯廷圣母》是拉斐尔为西斯廷教堂创作的祭坛画,也是他的"圣母像"中的代表作。画中洋溢着一种祥和、纯洁、典雅、明朗的氛围,让人不自觉地就沉醉其中,迷失自我。画面仿佛是一处舞台,帷幕隐去,圣母怀抱圣婴,脚踩祥云,从天而降。她的步子轻盈、优雅、镇定自若。衣服虽然有红、黄、蓝三种颜色,但醒目而不张扬,妩媚而不轻浮。她的眼中流露出一丝哀伤和无奈,可能因为知道自己怀抱中的圣婴伟大的使命和悲惨的结局。但这并不影响她坚定的步伐。依偎在圣母怀中的圣婴,睁大了眼睛看着人世,稚嫩的脸上有一种与年龄不相符的凝重与庄严。圣母的左下方,是 3 世纪的罗马教皇西斯廷二世。他身披法袍,谦恭地仰视着圣母子,满脸虔诚,摘下的宝冠放在右下边。他一手抚胸,一手为圣母引路。画面右下方,妩媚动人的圣女芭芭好像沉浸在深思之中,又好像能够体会圣母的悲痛和无奈,虽然跪迎着圣母,却将脸侧向了一边,不忍正视圣母无奈的眼神。画面的下端是一对小天使,天真的脸上写满了迷茫和疑惑,抬头看着眼前的一切。

在这幅画中,拉斐尔以精炼娴熟的手法,甜美、悠然的抒情风格赋予了圣母一种世俗的美,她既是神圣之母,也是一位爱子心切的人间慈母,从而达到了一种把美丽与神圣、爱慕与敬仰的种种情愫完美地融为一体的艺术效果。这样高超的处理,一方面体现了画家精湛的画技和人道主义情怀,另一方面也拉近了观赏者与圣母的距离,觉得她更加可亲可爱。

从布局上看,画中人物主次分明、详略适当,

椅中圣母　拉斐尔
画中圣母形象开始从人间母亲向"女王式"转变。圣母虽然还戴着农妇的头巾,可是她的容颜和精神状态已没有了平民气息。纯朴和悦的气质保留得很少,逐渐增多的是矜持和严峻的神色。圣母眼中凛然的光芒,显得庄重、威严,令人油然而生崇敬之感。

整个画面简洁而又灵动。如果我们从上看,画面上方有意设置的帷幕给人一种亦真亦幻的感觉,仿佛尘世隐去,来到了一个圣地一样。这样处理,给人一种先声夺人的视觉错位,仿佛我们一下子就进入了某种境界。如果从下面看,小天使们向上张望的眼睛,就如同神秘的路标,很自然地就把我们的目光引向了上方。对于这幅与真人等大的人物像,画家的匠心独运可见一斑。

从绘画技巧看,拉斐尔适当地运用了短缩透视法,从而使人物之间留出了纵深感的空间,给人一种厚重和真实的感觉。画家简短有力的素描

绘画知识

色彩的组成

作为造型艺术之一的绘画主要是由色彩和形体两大部分组成,这两部分相互联系、互相依存,共同构成了绘画的基本要素。绘画中的形体色彩主要来自构成色彩关系的三方面,即物体的固有色、光源色和环境色。它们在绘画中互相影响、互相衬托,共同构成了画面上绚丽多姿的色彩。

风格也发挥得淋漓尽致，画中的线条被处理得简洁、壮阔，并有一种张扬的力量，比如圣母衣饰上的线条，西斯廷二世向右张扬着的长袍以及圣女芭芭向后飘拂的衣皱，仿佛都被一种神奇的圣风吹拂着一样。而圣婴和小天使的身体曲线都用了局部素描的处理手法，运用得恰如其分。在色彩处理上，画家运用了多种色彩，使人物形象鲜明、灵动，达到了很好的色彩效果。

《西斯廷圣母》是拉斐尔 30 岁时的作品，画家在这以前曾经绘制了许多幅超凡脱俗、恬静、优雅的圣母，而这幅略带哀伤的圣母像，可能是画家在经历了许多世事以后，对美的一种新的理解和表达吧。不过，不管怎样，《西斯廷圣母》都是艺术史上最动人的作品之一。

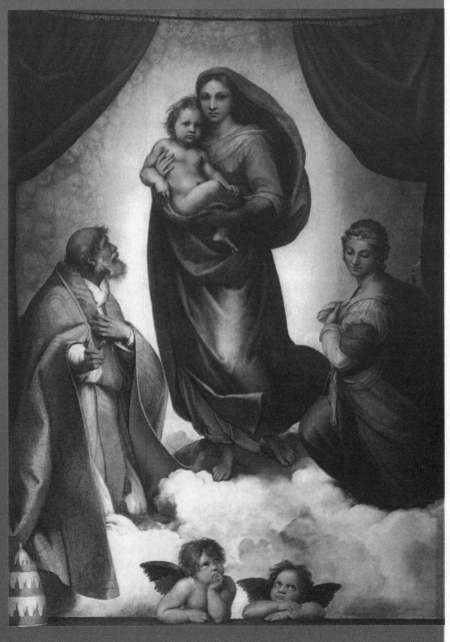

拉斐尔的圣母像分为两类，一类是人间母亲的形象，另一类以女王式圣母的形象出现。西斯廷圣母则是这两种圣母特征的结合，是画家理想中最完美的圣母形象。构图采用较稳定的金字塔形，刚刚揭开的绿色帷幕，圣洁美丽的圣母双脚赤裸，晶莹的双目注视着苦难的人间，怀中的耶稣瞪着两只眼睛等待圣母给他决断将来。

法兰西斯一世

必知理由

◎ 法国"枫丹白露"画派的杰出代表让·克卢埃的代表作
◎ 精美绝伦的"外交式"肖像画
◎ 富有质感的色彩处理，高贵脱俗的氛围衬托，绅士造型的人物形象

名画档案 名称:《法兰西斯一世》/作者:让·克卢埃/创作时间:1529～1530年/尺寸:96×74cm/类别:木板油画/收藏:法国,巴黎,卢浮宫

画家简介

让·克卢埃（1485～1540），出生地不详，从姓氏考证是尼德兰南部人，卒于巴黎。父、子三代都是画家，路易十二时期到法国宫廷，成为法兰西斯一世的首席宫廷画师。是法国"枫丹白露"画派的杰出代表，以现实主义肖像画著称于世。著名的肖像画《法兰西斯一世》是其代表作，其他作品还有《沐浴的女人》、《法国国王查理七世肖像》等。

名画欣赏

《法兰西斯一世》是让·克卢埃的代表作，也是美术史上一幅著名的肖像画。法兰西斯一世，虽然在世时并不受人民拥护，但对艺术有特别的偏爱，对当时正值巅峰的意大利文化也极为倾倒。他曾多次邀请意大利的艺术家到法国进行艺术创作，其中甚至包括文艺复兴巨匠之一的达·芬奇等人。法国现在举世闻名的卢浮宫也是他当时首倡用于收藏艺术经典的，此外他还特意邀请了大批意大利画家、雕塑师以及建筑师与法国的艺术家们一起参与枫丹白露行宫的扩建，促进了两国之间的文化交流，也直接推动了法国"枫丹白露"画派的形成。他的举动为法国的文化、艺术事业的发展作出了不可磨灭的贡献。

画面上的法兰西斯一世穿着豪华，仪态高贵典雅，王者之气十足。华丽无比的绸缎大袍很有质感，上面各色的花纹刻画得细腻、逼真，并且各种花纹对称排列，很有层次感，极好地体现了这位国王的审美品位，也把他海纳百川、兼容并蓄的开放心胸体现得淋漓尽致。他身后红、黑相间的花纹背景处理得极为细腻、精巧、一丝不苟，把国王金色的王冠衬托得熠熠生辉，体现了他至高无上的权力，也把画家精湛的构图技巧体现的淋漓尽致。国王有着细长的眉毛，狭长的眼睛，高挑的鼻子以及浓密的胡子，面相看上去端庄、威严，体现了他高贵的气质和居高临下的优越，也有一点奸邪的狡黠以及蔑视和宽厚不足的阴谋家味道。他的颈上有一挂项链，项链的底端坠着一颗宝石。左手扶着桌

上的手套，右手握着短柄的宝剑，洋溢着骑士精神。

让·克卢埃给国王法兰西斯一世绘制的这张典型的"外交式"肖像画，无疑是极为成功的。画面的色彩极有条理，他把背景处理成红、黑相间的图案，很好地衬托了国王的金黄色的锦袍，使人物形象鲜明、突出。而金黄色的锦袍又夹杂了深紫、深黑、深蓝等对称的花纹，既突出了袍子的华丽无比和可以触摸般的质感，也达到了搭配色彩、平衡画面的效果，使画面看上去色彩斑斓，很有层次。国王略微侧身的身体造型也选择得很好，看上去自然随意，避免了正面的呆板，也提供了画家艺术表现的空间。画中蕴含着一种静穆肃严的氛围，也很有飘逸悠远的韵味，把这位人世国王的世俗高贵之美提升到了某种脱俗的境界，增加了些许华贵高雅的神圣之美，这都体现了画家高超的运笔技巧，也是他对画中氛围出色把握的明证。

让·克卢埃是法国"枫丹白露"画派的杰出代表，他在借鉴意大利各画派的绘画技艺的基础上，形成了沉静、含蓄、生动形象的画风。他对法国绘画艺术的影响是深远的。

1529年，让·克卢埃来到巴黎担任法王法兰西斯一世的宫廷画师，这幅肖像画是在他任职期间画的。画中的法兰西斯一世穿着豪华，仪态潇洒，尤其是他的两只手，作成了骑士般的风度（法王号称"骑士国王"），华丽的绸缎大袍加强了形象的华贵气质。色彩较精细，衣服的绸缎质感画得很出色，银灰色调子上又添深紫、深黄、深蓝，衣服上的光泽给人以一种寒冷感。法王长着一对细小的眼睛，斜视画外，尖尖的下巴颏，使他的长相与身上的宽袍极不协调。表情更显得奸诈有余、仁厚不足。

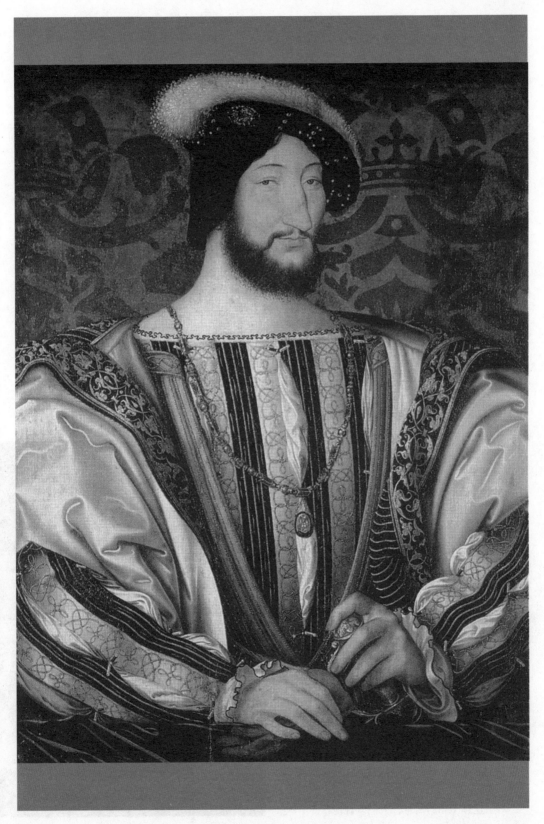

天上的爱与人间的爱

◎ "西方近代油画之父"提香的成名作

◎ 田园牧歌式的乡村情调，浓郁的抒情诗般的意境

◎ 技法娴熟的色彩处理，丰富深奥的主题寓意

> 名画档案　名称：《天上的爱与人间的爱》/ 画家：提香 / 创作时间：1514 年 / 尺寸：118×279cm/ 类别：布面油画 / 收藏：意大利，罗马，波尔葛塞美术馆

提香（1490～1576），生于意大利的卡多列，是威尼斯文艺复兴时期最伟大的画家。早年曾赴威尼斯学艺，与著名画家乔尔乔内是师兄弟，早期曾多有合作，深受乔尔乔内风格的影响。乔尔乔内去世后，他成为了威尼斯画派的领军人物。提香不断超越自我，在绘画上取得了极大的成就，特别是在用色方面有极高的造诣，他的绘画风格和用色技巧对西欧各国绘画艺术的发展都产生了深远的影响。他的作品很多，代表作有《天上的爱与人间的爱》、《圣母升天》、《基督下葬》、《酒神祭》等。

提香像

名画欣赏

提香的《天上的爱与人间的爱》给我们展示的是一种让人如痴如醉的梦幻般的美丽。这幅画作于 1514 年，是提香的成名作。内容取材于希腊神话中人间美女美狄亚和爱神维纳斯会见时的场景。画面左端，面目清秀、衣着白蓝色衣裙的少女就是美狄亚。她坐在一个大理石水池边，表情略显得有些忧虑和顾忌，好像有什么心事。她的一只手抱扶着水池沿上的黑色瓷罐，瓷罐里放着光彩夺目的珍珠。裸露着丰润身材的爱神，大胆、随意地坐在右边的水池沿上，与矜持的美狄亚形成了鲜明的对比。她一头金黄色的头发飘在脑后，面向美狄亚，神情淡雅、闲适，好像正在说服美狄亚似的。她的左手托着一个小瓶，里面冒着青烟。在她们的中间，虎头虎脑的小爱神丘比特，正在嬉戏水池里的玫瑰花，一副心不在焉、悠然忘我的神态。这一画面的背景是典型的意大利田园风光，越过近处枝叶繁密的小树，左边远方的古城堡和右边远方的湖泊以及中世纪的塔式教堂历历在目。似乎还是夕阳西照的时候，天地笼罩着夕阳的余晖，远天上流云飞渡，彩霞飘舞，圣洁而美丽。

对于这幅图画的寓意，人们众说纷纭。有人认为画中的美狄亚代表的是世俗的爱情，这种爱如同她手中把玩的珍珠一样，华贵无比却最终会化作虚无。而维纳斯代表神圣的上帝之爱，这份爱热烈而永恒，就如同她手中小瓶里源源不断冒

出的青烟一样。也有人认为，画面表达的是裸体的维纳斯在劝说美狄亚和那个希腊英雄伊阿宋私奔，表达了画家对人间自由爱情的向往和歌颂，也是对中世纪禁欲主义的反抗。还有一种说法认为，这幅画是画家送给新婚朋友的礼物，画中衣着华贵的女子就是新娘，表达了画家对朋友的真诚祝福，寓意他们既能把握世俗的人间之爱，也能保持心灵上的神圣之爱。好的艺术作品往往蕴含着多重主题，能给欣赏者留下巨大的想象空间，这幅画就是如此。当然，这些不同的见解，提高了我们欣赏的趣味，也开拓了我们想象的空间。

画家高超的色彩运用技巧在这幅画中也体现得淋漓尽致。白蓝色衣裙的美狄亚，搭配以鲜红的衣袖，避免了颜色的单调和呆板，使人物显得楚楚动人。耀眼、热烈的褐红色裙衫衬托着维纳斯米黄色的手臂，使画面显得均衡、稳重。而白色的丝裙和富有弹性的肉体在太阳余晖的照耀下，散发出摇魂荡魄的光辉，给人强烈的视觉冲动。整个画面的色调柔和而

浓重，画中人物与周围的树木山水、落日彩霞交相呼应、水乳交融，达到了亦真亦幻的艺术效果。

提香是文艺复兴时期威尼斯画派最伟大的代表人物，他在作品中营造的抒情诗般的意境，色彩表现力上的独到功夫，以及大胆、热烈的人文主义表现主题，深远地影响了近代欧洲油画的发展，被尊称为"西方现代油画之父"。

绘画知识

色彩的明亮度

色彩的明亮度指画面上色彩的深浅变化、明暗差别等特征，主要体现在画中某种色彩的深浅变化以及不同色间存在的明度差别。作画或欣赏时，应该先找到最重要的主色，再找出光亮的颜色，从而由深到浅，分层次地绘制或对比欣赏，这样才能把握住色彩的本质。

提香的作品壮丽热情、想象力丰富、色彩强烈、笔调奔放，敢于对色彩加以大胆的运用，并且对冷暖色精于理解，对日后欧洲绘画艺术的发展影响很大。在画风方面，这幅画酷似乔尔乔内的绘画。但是，提香的油画不像乔尔乔内的油画那样充满诗意情趣，但比乔尔乔内的油画用色更加泼辣大胆，色调也愈发明快。提香生动地表现出人体的细腻质感和衣服的反光。

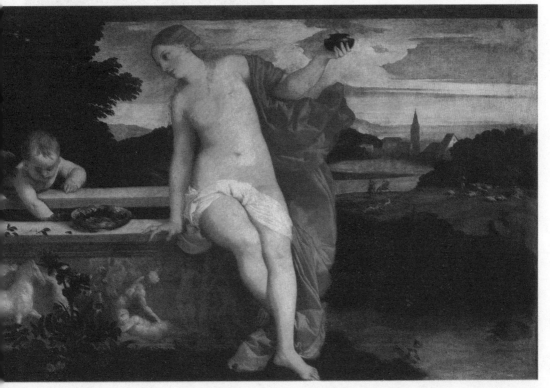

伊拉斯谟像

必知理由

◎ 美术史上最杰出的肖像画之一，画家的杰出代表作

◎ 简单而精密的构图，对比强烈的色彩，直达内心的表情特征描绘

◎ 精细绵密、清逸淡雅、力求神似的艺术风格的集中体现

名画档案　名称:《伊拉斯谟像》/ 作者: 小荷尔拜因 / 创作时间: 1523～1524 年 / 尺寸: 42×32cm / 类别: 木板油画 / 收藏: 法国，巴黎，卢浮宫

画家简介　小荷尔拜因（1497～1543），德国宗教改革时期最著名的肖像画画家。生于奥格斯堡，卒于英国伦敦。自幼就在父亲老荷尔拜因的画坊中学习绘画，奠定了扎实的绘画基础。1514 年前往瑞士巴塞尔，受到了人文主义思想的熏陶，画艺也大有长进。后来由于画技精湛，得到英国亨利八世的赏识，成为了英国王室的宫廷画家。他的主要作品有《伊拉斯谟像》、《德国商人吉兹像》、《大使们》、《亨利八世》、《死神之舞》等。

小荷尔拜因像

名画欣赏

《伊拉斯谟像》中的主人公伊拉斯谟，是当时尼德兰具有鲜明反封建、反教会思想的人文主义学者，也是《愚人颂》一书的作者。小荷尔拜因很早就闻其大名，后在朋友的引见下与其相识并成为至交。小荷尔拜因在 1523～1524 年间，先后为伊拉斯谟画了三幅肖像画，这是其中最杰出的一幅。

画面描绘了伊拉斯谟侧身而坐、闭目凝思的一瞬间。他身穿黑袍，头戴黑帽，正闭目沉思、全神贯注地思索问题。高挺的鼻梁，浓密的眉毛，紧闭的嘴唇透露出一种哲人的睿智和思索的快感，甚至还有嘲讽和揶揄的味道。那伏案疾书的双手，正握着一支长笔，洁白的书纸上已经书写下了几行鞭挞时弊、树立新风的名言警句。他的左手指上还戴着一个熠熠生辉的宝石钻戒，暗示着主人公光明磊落的人格和永远光芒的思想。

这幅画采用了侧身而坐、闭目凝思的构图，这种看似简单的造型，其实是肖像画中最不容易

发挥好的姿态，因为这种架构留给画家的表现空间极小。画家必须通过极为简单传神的肢体或者表情

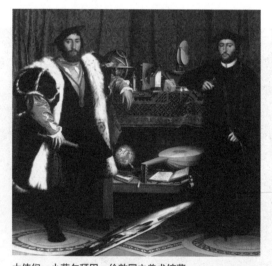

大使们　小荷尔拜因　伦敦国立美术馆藏

绘画知识

构图

构图，是美术创作中的技法之一，就是在平面的物质空间上，根据构思中预想的形象和审美效果，安置和处理审美客体的位置与关系，将个别或局部的形象组成整体的艺术手法。构图时要调动多种因素，涉及多种形式法则。比如留下适当的空隙、空白、边框等。构图的步骤一般是先将要表现的对象勾成轮廓，然后以明暗、浓重等逐步设色，体现出最终的效果。

的生动刻画而达到一种画龙点睛般的效果，很有以少胜多，四两拨千斤之势。画家的表现无疑是极为出色的，他把全画的焦点集中在人物的面部和双手上。通过对人物眯缝的双眼、紧闭的嘴唇以及高挑的鼻梁的细致描绘，把伊拉斯谟可敬可佩的外部形象以及坚强勇敢、聪明睿智、沉着稳健的内心世界都刻画得栩栩如生，活灵活现。这是极为难得的，如果没有扎实的写实功底，不能对人物言行举止以及内心世界有一定的了解和把握，是很难取得这种艺术效果的。人物的双手和面部的表情是浑然一体，密不可分的，如果你把他的双手遮去，就会发现伊拉斯谟的沉思不伦不类，他伏案疾书的双手，既表明了他的身份，也与他的身体保持着和谐，回答了他冥思苦想的目的。所以说这幅画的构图极为严谨、精密，单纯中蕴藏着深意，简单中富含精神，体现了画家高超的画技，包含了他化繁为简的艺术功力。

另外，画家对色彩的处理也很有特点，先是把装束都处理成黑色，把光线都集中在主人公亮白的面孔和双手上，以突出重点。其次把背景也处理成黑色夹杂简单的红色花纹，更衬托出人物所处环境的安静、祥和以及主人公的深沉、智慧。整个画面对比强烈，人物形象鲜明，表现重点突出。

在这幅画中画家通过洗练而精密的构图、精湛的笔法，通过对人物外部特征的描绘，成功地刻画了伊拉斯谟鲜明的人物形象，并复活了他的内在精神。正如罗丹评价的那样："他的素描没有佛罗伦萨派的温婉，他的色彩没有维纳斯画派的艳媚，但在他的线条和色彩中，有一种在任何别的画家那里都找不到的力量、庄严的和内在的意义。"

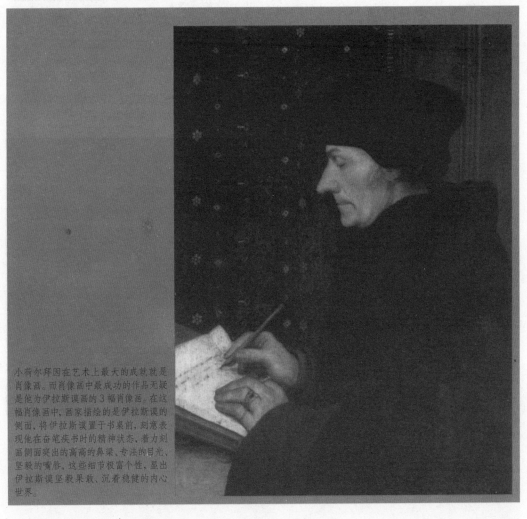

小荷尔拜因在艺术上最大的成就就是肖像画。而肖像画中最成功的作品无疑是他为伊拉斯谟画的3幅肖像画。在这幅肖像画中，画家描绘的是伊拉斯谟的侧面，将伊拉斯谟置于书桌前，刻意表现他在奋笔疾书时的精神状态，着力刻画侧面突出的高高的鼻梁、专注的目光、坚毅的嘴唇，这些细节极富个性，显出伊拉斯谟坚毅果敢、沉着稳健的内心世界。

入浴的苏珊娜

必知理由
◎ 一幅饱含激情，充满浪漫抒情色彩的优美画作
◎ 文艺复兴末期威尼斯画派代表性人物的著名作品
◎ 动人的传说，优美的画面，光彩照人的人物形象

> **名画档案** 名称：《入浴的苏珊娜》/ 作者：丁托列托 / 创作时间：1560～1565年 / 尺寸：194×147cm / 类别：布面油画 / 收藏：奥地利，维也纳，艺术史博物馆

画家简介

丁托列托（约1518～1594），文艺复兴后期威尼斯画派的重要画家。出生于威尼斯一个丝绸染织家庭。原名雅各布·罗布斯蒂，丁托列托是其绰号，意为"染匠之子"。他自幼就喜欢画画，曾在提香门下学习。他天资聪慧，在绘画上吸收了提香多变的色彩和米开朗基罗素描的技巧，自成一家。作品生动形象，极富激情。代表作还有《圣保罗的皈依》、《圣母参拜神庙》、《基督受刑》、《最后晚餐》等。

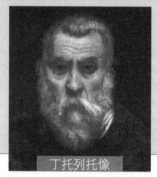
丁托列托像

名画欣赏

《入浴的苏珊娜》是一幅极为优美的画作。题材源于一个传说故事：从前有个叫苏珊娜的女子，天生丽质，貌如天仙。后来嫁给一位巴比伦富商为妻，夫妻恩爱，生活富裕，苏珊娜非常忠贞于自己的丈夫。一次，她在自家花园的浴池里沐浴，不料被两个年老的好色之徒看见，他们觊觎其美色，企图上前奸污她，遭到了她的拼死抵抗、严正拒绝。后来两个好色之徒害怕苏珊娜向她的丈夫揭露他们的罪行，便恶人先告状，诬陷苏珊娜不贞。官司一直闹到埃及法老那里，苏珊娜被判为死刑。最后，多亏先知出面相救，才为苏珊娜洗清冤屈，伸张了正义，两个恶棍最终被判以烙刑。苏珊娜从此成了阿拉伯民间故事中贞女的化身。

丁托列托把这个优美的故事描绘得十分生动、形象。画面上，在树木葱郁，长满了玫瑰花藤的后花园浴池旁，苏珊娜正神情安然地照看镜子。她的一条腿还伸在浴池里，另一条腿蜷曲着。裸体的身躯看上去十分娇艳美丽，白嫩的皮肤细腻、光滑、富有弹性，手上戴着玛瑙镯子，一头卷曲的金黄色头发熠熠生辉。整个形象如出水芙蓉一般，光彩照人。在她的前面，摆放着珠翠、香水瓶、胸衣、发簪和化妆品之类的东西，前面的镜子里反映出了她的发簪和浴巾的一角。

可是，两个坏老头的出现却打破了这份美丽的和谐。在画面的左下方树丛中探出一个鬼鬼祟祟的秃顶脑袋，他正在偷窥美丽的苏珊娜。顺着成排的玫瑰花藤，远处另一个不知羞耻的鬼老头也正探出身来，睁大眼睛偷看着美人。这些平时可能装得一本正经的好色之徒，在这里丑态毕露，肮脏的灵魂暴露无遗。整幅画很好地把握了抒情和肉欲的结合以及优美环境和各种美丽对象的衬托，让人觉得抒

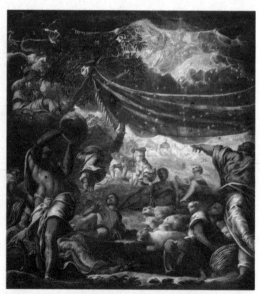
吗哪的收集　丁托列托
《吗哪的收集》是丁托列托的代表作之一，这同样是一幅宗教题材的绘画。丁托列托是威尼斯画派中很有成就的画家之一。这个以往都被表现为牧歌情调的题材在丁托列托的画面中充满激越的动感，而且故事情节被世俗化了，背景写实风格非常强，它确定了丁托列托风景画的地位。

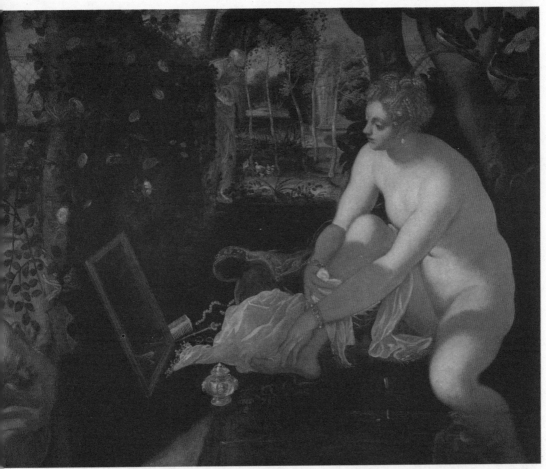

丁托列托的肖像作品，非常鲜明地表现出对象的个性，心理刻画十分细腻。《入浴的苏珊娜》是丁托列托的代表作品之一，它描绘了希伯来人的宗教传说：苏珊娜是巴比伦巨商约基姆的妻子，品貌俱佳。当她在家中花园水池沐浴时，被两个老年的色鬼偷窥，并想强占她，被她严词拒绝。两人反而诬告苏珊娜不贞，纠纷一直闹到埃及法老那里，苏珊娜被判为死刑。此事被先知但以理获知，两个色鬼被处以烙刑，苏珊娜从此也成了希伯来民间故事中贞女的象征。

情浪漫又痛恨偷窥者的无耻下流。

　　画面上因为描绘的是一个私密的空间，丁托列托把光线集中在苏珊娜的胸部，衬托出了她皮肤的白嫩、光洁，使她的形象熠熠生辉，很好地烘托了人物形象。左下角老头的光头和远处的亮光很好地协调了整个画面的光亮度。从色彩看，黄色的胴体与洁白的浴巾以及近处老头的鲜红衣服形成了鲜明对比，也与远处的黄色遥相呼应。青草、红花、绿叶也都搭配得极为和谐自然。

　　丁托列托始终坚持以人文主义的思想内容和现实主义的创作手法进行创作，作品富含激情，充满了叛逆和反抗的精神，具有很强的表现力。在绘画技巧上，他曾说过："要把提香的色彩和米开朗基罗的形体结合起来。"事实上，他做得确实很为成功。粗犷的用笔，大胆的色彩，富有

激情的人物形象以及对光线精妙的处理构成了他独具个性的绘画风格。他的绘画对后世的影响极其重大，鲁本斯、委拉斯开支、德拉克洛瓦等许多画家都深受他的影响。

绘画知识

色彩的冷暖

　　色彩的冷暖涉及个人生理、心理以及固有经验等多方面因素的制约，是个相对感性的问题。色彩的冷暖是互为依存的两个方面，相互联系，互为衬托。并且主要通过它们之间的互相映衬和对比体现出来。一般而言，暖色光使物体受光部分色彩变暖，背光部分则相对呈现冷光倾向。冷色光正好与其相反。

农民的婚礼

必知理由

◎ 农民画家勃鲁盖尔的绘画杰作
◎ 生动传神的人物刻画，优美和谐的场面构图，多种色彩的对比运用
◎ 不和谐氛围中所表达出的深情和寓意

〉名画档案　名称:《农民的婚礼》/ 画家: 勃鲁盖尔 / 创作时间: 1568 年 / 尺寸: 114×163cm/ 类别: 木板油画 / 收藏: 奥地利，维也纳，艺术史博物馆

画家简介

勃鲁盖尔（1525～1569），16 世纪尼德兰地区最伟大的画家。出生于布鲁日附近的布鲁格尔村，曾在比利时的安特卫普习画，而后迁居布鲁塞尔，最后逝于此。他创作过一定数量的宗教画，但更喜爱创作以民间谚语、传奇故事等为题材的民俗画、风景画，其中蕴含着尖锐的讽刺和深远的寓意。代表作有《儿童游戏》、《雪中猎人》、《农民的婚礼》等。

勃鲁盖尔像

名画欣赏

《农民的婚礼》描绘的是当时欧洲农民举办新婚喜筵的一个迷人片段。画面的背景是在一个简陋的仓库房里，墙壁粗糙斑驳，物件简单粗陋，人们都集中坐在一个用木板临时搭建起来的简陋长凳上就餐。画面的近处是两个正抬着食物行走的人，后面的一个居于画面的中心，他穿着蓝色的上衣，戴着红帽子，腰上系着白色围裙，是画面中人物比例最大的一个。前面的一个穿着红色的上衣，黑帽子。在这两个人中间，一个人正在把放在木板上的食物往桌面上递放。长桌子两旁的人，有的在吃饭、喝酒，有的好像在划拳行令。在画面的最左端一个人正在聚精会神地往罐子里倒酒。他后面长桌子左侧一个喜筵上乐师模样的人，拿着乐器却没有演奏，眼睛看着抬来的食物。穿过正在端着食物人之间的空隙，我们看到了这次婚宴的主角之一——新娘，她坐在一个"花冠"下方，脸上施着红妆，神情平静，好像正在憧憬着婚后的幸福生活。她的左边坐着一对穿着讲究的夫妇，可能是新娘的亲人。她的右方是一个戴着白头巾的女人，很像是新娘的伴娘。可是对于画面上的另一个主角——新郎，却很难看出是谁。有人说是那个正在往桌子上放菜的红帽年轻人，有人认为是那个倒酒的人，还有人认为是那个一脸迷茫的乐师……画面的左下端远处是房子的入口，还有很多人正朝这里拥挤，好像是看热闹的，似乎还在说着话，评论着客人和新娘什么似的。

婚宴看起来不是很隆重热烈，就像是一次很平常的聚会一样，但是人物各自的动作、表情都刻画得活灵活现，让我们有如身临其境的感觉。比如，画面上那个乐师看起来憨厚老实，迷茫地看着食物，好像很饿了的样子。画面左端，那个把自己盖在红帽子下正专注吃着食物的小孩，天真可爱的样子让人忍俊不禁，就好像我们身边活生生的人物一样。可是，本应衣着讲究、食物丰盛、热闹非凡的婚礼却在衣服简朴、食物简单和摆设简陋的场景中匆匆进行。而人物的表情也都有一种淡淡的忧郁或迷茫，缺少节日的气氛，这些似乎都向我们展示了农民生活的艰辛和不易，也表达了画家对他们的深切同情和关心。联系当时的背景，作这幅画时，正是 16 世纪的新基督教派为了促进西欧宗教改革，打击罗马天主教会，反对西班牙的异族统治，发动"捣毁圣像"运动的前夕。描绘农民特别是他们在盛大婚礼上所表现出来的悲惨生活境遇，也是对当时统治者无声的抗议和鞭挞。

勃鲁盖尔是个擅长观察和描绘生活的人，相传他常深入农民的生活去收集创作素材，并在描绘农民生活中表达自己的感情和理想。这幅画中，画家通过写实主义手法，通过典型的构图，对众多人物的精心刻画，以及色彩的多层次运用，用精湛的画技定格了农民生活中一个场面，表达了与农民的深厚感情，也包含着对他们困苦生活的深切同情。

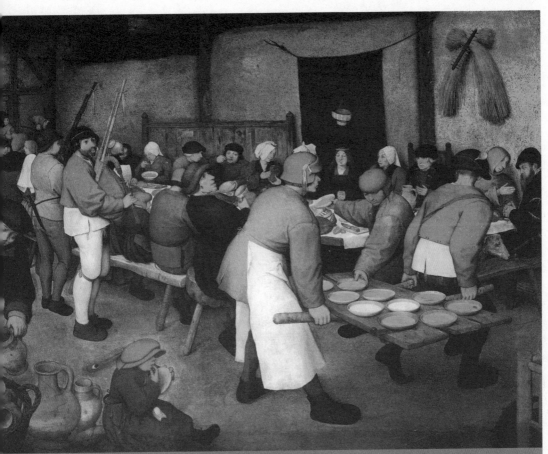

勃鲁盖尔对生活，尤其是对乡间的农村生活充满了深厚的感情。《农民的婚礼》就正面反映了农民平凡而温暖的生活，充满了真挚的情感。为了使图画和农村的简朴气氛相适应，艺术家有意让所有人物的衣着单调一色，明暗大为淡化，甚至将阴影省略。另外画家构图设色的高超技艺也同样惊人，他以从餐桌一端斜向展现纵深的形式把众人围聚就餐的情景表现得条理清晰，空间效果非常好，是应用了当时最先进的对角线构图法。墙上仅用一席绿色帘布使得新娘及家主所在位置突出，也使得主题集中，令观赏者感到，虽是普通农家的宴席，却洋溢着隆重甚至圣洁的气氛。

这幅《那不勒斯风景》是勃鲁盖尔以 16 世纪 50 年代初期意大利旅行为题材所创作的油画。

拉奥孔

必知理由

◎ 幻想风格主义大师格列柯的杰出代表作
◎ 扭曲的造型、富有表现力的色彩营造出来的魔幻世界
◎ 神秘主义色彩的魔力以及对后世的深远影响

名画档案　名称:《拉奥孔》/ 作者: 格列柯 / 创作时间: 1610 年 / 尺寸: 142×193cm/ 类别: 布面油画 / 收藏: 美国, 华盛顿, 国家艺术画廊

画家简介

格列柯(1541～1614)，西班牙著名的幻想风格主义画家。出生于希腊的克里特岛，原名多米尼科·泰奥托科普利。最先在故乡学习绘画，后到意大利广泛学习各派画家的画技。1577年来到西班牙，后来长期定居于托莱多。他的作品构图奇特，布局多呈幻想结构，用色大胆、新奇，呈现出梦幻般的奇特效果。主要作品有《圣母子与圣马丁》、《托莱多风景》、《脱掉基督的外衣》以及《拉奥孔》等。

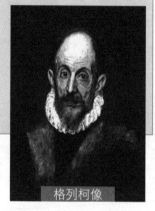

格列柯像

名画欣赏

《拉奥孔》是一幅表现手法奇特，打破了许多已成定式的绘画规则的大胆创新之作。这幅画也折射出了文艺复兴的完美艺术巅峰过去之后，艺术家们对新的艺术表现手法的探索和尝试。

该画的内容取材于希腊神话故事《拉奥孔》。希腊人久攻不下特洛伊城，便想出了"木马计"，把一些希腊士兵藏在大木马肚子里，留下木马，然后佯装撤退。特洛伊人看到希腊人撤离后，便想把木马作为战利品搬到城里。这时，特洛伊城的祭司拉奥孔，提醒特洛伊人不要把木马搬入城内，以免上当。这一举动，触犯了阿西娜和众神，因为拉奥孔试图破坏众神要毁灭特洛伊城的计划。于是，阿西娜派来两条海蛇把拉奥孔和他的两个儿子都活活缠死了。而特洛伊人由于没有听从拉奥孔的劝告，把木马拉进了城，也遭遇了灭顶之灾。

画面的悲剧气氛相当浓烈，给人一种直观的恐怖感和震撼人心的视角冲击力。画面右方的两个人物身份不明，他们正在看着被毒蛇缠咬的拉奥孔父子三人，有人认为它们是阿西娜派来的使者。正在被两条毒蛇肯咬的拉奥孔父子，由于极度的痛苦，身体扭曲得变了形，拉奥孔睁大了惊恐的眼睛，在做垂死挣扎。他头顶的一个儿子已经被咬死在地。他右边的儿子正在与毒蛇搏斗，可是也逃脱不了死亡的命运。他们的身后是岌岌可危的特洛伊城，一匹被画成金黄色的马正朝城的方向走去，表征着"木马计"的得逞。

画家运用了自己最擅长的艺术表现手法: "扭曲、变形"和"富于表现力的色彩"。画上的人物都被刻画得特别瘦长、高大，仿佛被特意拉长了一样，夸张的四肢和因痛苦而扭曲的表情，把人物临死时的挣扎刻画得惊心动魄。画上综合运用了多种色彩，人体都被涂成梦幻般的银白色，黑色占据了画面的大部分空间，天上被乌云笼罩，前景的小山、石块也是黑暗一片，把人物的银白色衬托得刺眼、炫目。远处的特洛伊城是金黄色的，与地平线相连的天空上是白色和蓝色。魔幻般的色彩，仿佛把人带进了一个幽灵的世界，也烘托出了一个恐怖、变形、神秘、混乱的无序的世界。也有人探讨《拉奥孔》的主题暗示了画家蕴藏在内心深处的危机感和人类悲剧的宿命感，正如毕加索描述他的那样: "在他眼里，这个世界正在崩溃，而他也在描绘这种崩溃"，"在他身上，无疑具有一些他那个时代，或是我们这个时代不曾认识的伟大的东西"。

毫无疑问，在那个时代，格列柯是极为独特的。他在广泛吸取前辈大师们绘画技艺的基础上，凭借自己对绘画艺术的独特理解，通过变形的手法，富有表现力的色彩，幻想主义的风格，给我们呈现了一个完全神秘而又极具魔幻力量的世界。他的这种创作风格，对后世产生了巨大而深远的影响。

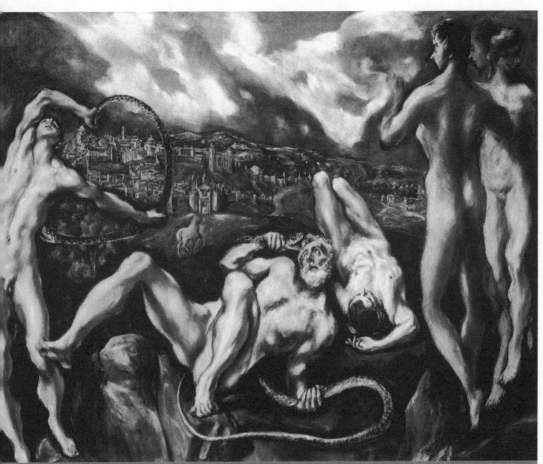

画面笼罩着一种虚幻、病态的神秘气氛。色彩则加强了凄凉恐怖的月夜的阴森逼人，人物像是旷野中的孤魂一般漂泊无定。格列柯笔下的人物形象成为其思想哲理的象征。他晚年常到精神病院写生，因此，其画中人物和正常人不断拉开距离。这幅作品正是格列柯的自我写照：他一方面叹息没落贵族走向崩溃，一方面为自己的苦闷、矛盾和没有出路发出来自肺腑的挣扎。

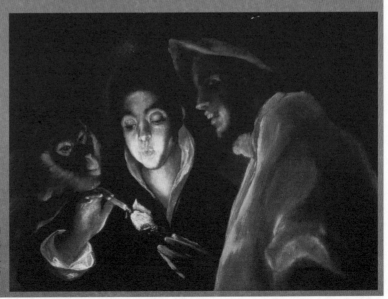

这幅《点燃蜡烛的少年》是格列柯居住在意大利时所创作的数幅世俗题材绘画中的一幅，有人认为这是他对失传了的古希腊绘画杰作的再现。

基督在以马忤斯的晚餐

必知理由

◎ 现实主义大师卡拉瓦乔的经典之作

◎ "酒窖光线画法"的运用，稳定的构图技巧

◎ 朴素、真实的绘画风格，"卡拉瓦乔主义"的体现

名画档案 名称:《基督在以马忤斯的晚餐》/ 作者: 卡拉瓦乔 / 创作时间: 1601 年 / 尺寸: 141×196.2cm / 类别: 布面油画 / 收藏: 英国,伦敦,国立画廊

画家简介 卡拉瓦乔（1573～1610），意大利杰出的现实主义画家。出生于卡拉瓦乔，原名米开朗基罗·梅里奇，卡拉瓦乔是他的艺名。曾师从米兰画家培德查诺学画，继承了意大利北部现实主义民俗画的传统，并受到威尼斯画派的影响。到罗马后曾画过大量风俗画和静物画题材的作品，但并未引起注意。他一生生活艰辛，四处漂泊，年仅37岁就客死他乡了。他的代表作还有《基督下葬》、《圣母升天》、《诗琴演奏者》、《圣马太与天使》等。

名画欣赏

16～17世纪之交的欧洲，意大利风格主义风靡画坛，是画坛的风尚和宠儿。卡拉瓦乔独树一帜，以现实主义为圭臬进行创作，成为了意大利现实主义绘画的拓荒者和开创者。在《基督在以马忤斯的晚餐》这幅画中我们就能体会到这位大师朴素、真实的现实主义绘画风格。

这一幅画的内容取材于基督教的故事。说的是耶稣遇害后不久，在耶路撒冷附近的一个小村庄——以马忤斯，傍晚时分耶稣的几个门徒正在谈论他

卡拉瓦乔像

被害以及三天后复活的事情。大家对耶稣的复活都将信将疑，不敢肯定。这时候，一个一直坐在他们身边的陌生人开口说话了，他将先知们的预示和耶稣死后显示的神迹一一讲给他们听，并发给他们每人一块面包，与大家共进晚餐。这时大家才惊奇地发现这个陌生人就是基督耶稣，原来他已经复活了，并亲自向门徒们显示，与他们共进晚餐。画面上表现的正是大家发现这个人就是耶稣时，那激动而又不知所措的一刹那间。

画中的人物都围坐在一个桌子旁边，四周漆黑一片，只有桌子的附近弥漫着光芒。耶稣坐在靠里的桌子边，他穿着醒目的红色衣服，外面披着白色的披风，正举着右手给大家讲着话。他的黑色背影清晰地印在后面的墙上，衬托得桌子旁边更加明亮。画面右边的一个年龄较大、胡子斑白的门徒张开双臂，惊讶得不知如何是好。他斜对面的一个门徒，身子前倾仔细聆听着耶稣的话语，双手猛撑着椅把，激动得似乎要一下子站起来。左边的那个门徒戴着白帽子，正一脸专注地听着耶稣的讲话。桌子上的一盘水果已经有一半放在了桌子的边缘外面，随时都会掉落地上，让人禁不住想伸手去扶，也把这种惊讶和激动的情绪渲染得让人感同身受。

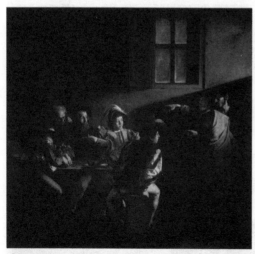

圣马太被召　卡拉瓦乔
这一幅画是卡拉瓦乔专门为罗马路易吉·德佛朗西斯教堂作的祭坛画。

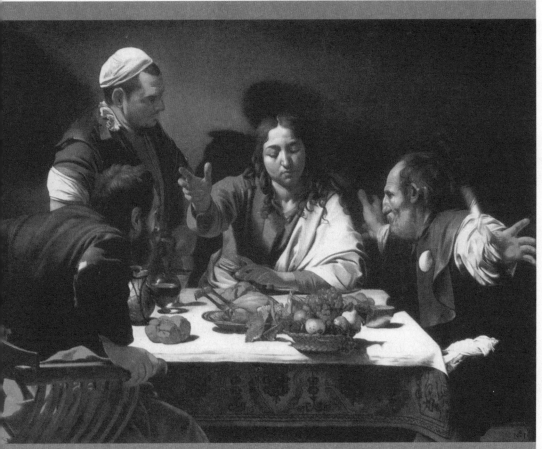

这幅画的内容取材于一个基督教故事:耶稣遇害后不久,在耶路撒冷附近的一个小村庄——以马忤斯傍晚时分,几个门徒正在谈论耶稣被害以及三天后复活的事情。在基督的启示面前,画中人物的表情非常强烈;桌子边上倾斜的水果篮和盘中的烤鸡画得很生动,但是也无法分散观众的注意力。作品的立体感很强,深度空间非常明显。

　　画面上的光线是用卡拉瓦乔独创的酒窖光线画法绘制的,就是把要描绘的物体置于黑暗之中,用一束很强烈的光线把人物和物体的主要部分突出出来。在这幅画上,光线显然来自耶稣正前方,把耶稣和门徒都凸现了出来,并在耶稣后面的墙壁上形成了背影,这种光线处理手法使人物显得厚重结实,很有立体感。这幅画的构图技巧极为巧妙,以耶稣的头部为中心,他与前面的两个人物构成了一个开放的三角形。而与耶稣并排的三个人构成了一条直线与前面的一个人又构成了一个大的三角形。整个构图既有利于人们欣赏的方便,也突出了人物形象,使画面显得很稳重、紧凑、连贯。

　　在这幅画上,门徒们都衣衫褴褛,甚至还有破洞。那些水果也不是很好,有的已经被虫蛀了;有的已经过期,失去光泽,有的已经开裂。图面反映的显然是下层人物的形象。卡拉瓦乔把一些生活中普通的人物形象入画,改变了过去宗教画中那些衣衫华丽、人物端正的惯有人物形象。他忠于现实,坚持不对画面做任何美化,一直用最真实的视角去反映自己感同身受的社会。甚至在他的一幅名叫《圣母升天》的画中,他用一个投河自尽的妓女尸体做模特来绘制圣母的形象。他这种在当时看起来有点极端的现实主义表现手法,是极为超前和大胆的,并且也不受欢迎,他的画也经常遭到拒收。然而这种具有开拓意义的独创精神正是他的伟大之处,事实证明,它开拓的现实主义绘画风格影响了几个世纪,给后世的许多绘画大师都带来了启迪和教益。

劫夺留西帕斯的女儿

必知理由

◎ 17世纪巴洛克绘画风格的典型代表
◎ "画家之王"鲁本斯的代表作
◎ 夸张的形体，鲜明的色彩，强烈的动感以及紧张气氛的营造

> 名画档案

名称：《劫夺留西帕斯的女儿》/ 画家：鲁本斯 / 创作时间：1616～1618年 / 尺寸：224×210cm / 类别：板上油画 / 收藏：德国，慕尼黑，古典绘画陈列馆

鲁本斯（1577～1640），17世纪巴洛克绘画风格的代表者。生于德国锡根一个律师家庭，曾到意大利学画，广泛吸收提香、韦罗内塞等人的绘画风格，也受到了同时代卡拉瓦乔艺术风格的影响。他的画色彩鲜明，线条多变，形体夸张，很受当时上层和富裕市民的喜爱。他熟悉七国语言，还是一位出色的外交官。代表作品还有《基督下十字架》、《苏珊娜·芙尔曼》、《瞻仰圣母》、《圣家族》等。

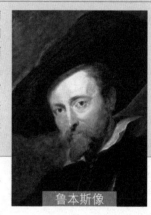

鲁本斯像

名画欣赏

《劫夺留西帕斯的女儿》的内容取材于希腊神话。描绘的是众神之王宙斯与丽达所生的孪生儿子卡斯托耳与波吕刻斯，趁着蒙蒙晨曦，正准备将迈锡尼王留西帕斯的两个孪生女儿抢劫走的瞬间。

画面气氛紧张，很有人仰马翻、天翻地覆之势，又好像处在一个顺时针旋转的台风中心，混乱而有动感。两匹骏马虎虎生风，枣红色的那匹前腿回勾，蓄势待发；棕色的那匹则双蹄悬空，仰天长啸，把气氛衬托得紧张、刺激而又热气腾腾。骑在马上，穿着黑色发亮盔甲的一个兄弟正伸出健壮的臂膀把留西帕斯的一个女儿往马上抱，女子丰满赤裸的身体悬在空中，伸出左手挣扎着，显得无力而又无助。祖露着棕红色胸膛的那个兄弟正抢夺着地上的女儿。那个女儿正用右手向后想抓住什么东西。显然这两姐妹都被这突如其来的"暴行"弄得不知所措，惊恐而又慌乱。最富戏剧色彩的是那个躲在马后，目睹着这一切的小爱神，他天真地看着这一切，平静而又坦然。他的出现暗示着这次"抢亲"是神的指示，是暴力下的戏剧。实际上，在希腊神话中这对兄弟是两个英雄，不是掠夺妇女的强盗，而这两姐妹也不是暴力下的牺牲品，他们只是在神灵的引导下成就姻缘。

画面的构图极有动感，画家仿佛把这个场面处于一个急速旋转的漩涡中。男人、女人、马匹交织在一块，好像是被旋风自左向右旋转着，飘扬的红色斗篷、拉地的浅红色薄纱、高抬的马蹄以及长啸的马头，都处在旋风的惯性中，而两姐妹伸出的双手更衬托出了这种向上的力量。画中的人物描绘得健壮、结实，造型上有一种雕刻的立体感，很有厚度。正如鲁本斯本人说的那样："作为一个画家，要达到最完美的程度，不仅必须熟悉古代的雕塑，还必须在内心深处对它们有充分的理解。"这两个古希腊英雄的健壮身躯和威猛神韵淋漓尽致的刻画，正体现了画家所言。

从色彩上看，以热的暖色调为主。深红色的斗篷、枣红色的骏马、棕红色的胸膛，显示着生命的活力，给人运动和力量感。雪白的肌肤、金黄的头发与热烈的红色又形成了鲜明的对比，把画面烘托得热烈、紧张，洋溢着喜庆的气氛。加上蓝色的天空、乌云、黑色的大地等众多色彩的运用，使整个画面色彩丰富、饱满，富有层次。

这幅画不管是强健有力的人物造型，还是极有动感的形式以及鲜明、饱满的色彩都体现出了鲜明的巴洛克艺术风格。鲁本斯在意大利绘画的基础上，发挥他的想象力和创作才情，在色彩的运用和画面的动感以及夸张的形体等方面取得了开创性的艺术成就，他对佛兰德斯和欧洲其他国家的许多画家都产生过深远而意义深刻的影响。

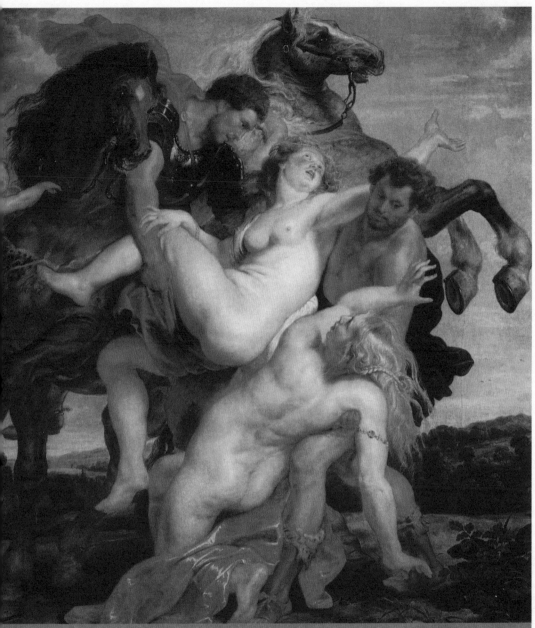

这幅画描绘的是古罗马神话中的一个情节：宙斯与丽达的两个孪生儿子——卡斯托和普鲁克斯正在抢劫迈锡尼王的两个女儿。作品中的四个人物与两匹高头大马扭结在一起，组成一幅独特的构图，突出了"抢劫"与"挣扎"两种强烈的动作，画面充满了热情的生命力，在雄壮的造型中歌颂了人的生命力之美。

绘画知识

巴洛克美术

　　巴洛克美术是17世纪欧洲广泛流行的一种美术样式。"巴洛克"是意大利语的音译，本意有"圆的珠子"、"稀奇古怪"、"繁缛复杂"等多种解释。最初，是对这种绘画风格贬义的称呼。巴洛克美术的特点是：场面宏大、动感夸张、色彩绚丽，明暗对比强烈，富有激情，同时，有浓郁的宗教色彩。代表画家很多，著名的有鲁本斯、卡拉瓦乔、委拉斯贵支等。

吉卜赛女郎

必知理由

◎ 一幅成功表现吉卜赛女郎自由洒脱、无拘无束性格特征的肖像画

◎ 300多年来文学、戏剧、电影导演们理想的吉卜赛姑娘的典型

◎ 对人物瞬间表情的准确把握，过渡自然的色彩处理，刻下灵魂的人物形象

〉名画档案　名称：《吉卜赛女郎》/ 画家：哈尔斯 / 创作时间：1628～1630年 / 尺寸：58×52cm / 类别：木板油画 / 收藏：法国，巴黎，卢浮宫

画家简介

哈尔斯（1581～1666），荷兰著名的现实主义肖像画家，荷兰画派的奠基人。出生于安特卫普，幼年时，全家迁居北方的哈勒姆。他一生贫穷，生活困苦潦倒，但在绘画上取得了极高的成就，特别在肖像画上，达到了"形似"和"神似"完美结合的境界，手法洒脱奔放，独具一格。代表作品有《微笑的军官》、《吉卜赛女郎》、《哈姆勒女巫》、《弹曼陀铃的小丑》、《哈勒姆养老院的女主持》。

哈尔斯像

名画欣赏

"吉卜赛女郎"是一个被我们常常提及，让人充满漂泊的激情和无尽想象的名词。吉卜赛人原住在印度西北部，后来成为流浪在欧洲各国的游荡民族。他们没有固定的住所，四海为家，到处漂泊，这种生活方式孕育了吉卜赛人多才多艺、能歌善舞、开朗洒脱的性格特征。特别是吉卜赛女孩更是擅长歌舞、热烈奔放的女性代表，在许多文学作品中都留下了她们四海流浪、一路歌声的形象。

《吉卜赛女郎》描绘的正是这样一位吉卜赛女孩，也是哈尔斯表现平民生活的最生动的一幅佳作。画面上，女孩蓬松的黑发随意飘洒。充满魅力的大眼睛洋溢着善意的微笑，流露出清纯和无邪的本性。红晕的脸庞和微启的嘴唇张扬着青春的热情和仿佛带着酒意的洒脱和奔放，也带着女性不加点缀的生命原色。敞开的领口带着不拘小节的风采，褶皱的白色衬衣、粗糙的红色的套裙，显示出了生活的困苦和流浪的艰辛。画家仿佛信手拈来，把一个带着青春气息、健康活泼、无拘无束、自由不羁的吉卜赛女子描绘得清新自然，不见雕饰。

在画中，画家以敏锐的观察力，准确地抓住了人物掉头一笑的刹那，用精湛的笔触把人物微妙的心理瞬间刻画了出来，使人物的面部表情与本身的性格特征达到了高度的一致，那回眸的刹那间，随意、洒脱、无所顾忌的、真诚而又善意的一切心理都写在了脸上，赋予这幅画特别的艺术表现力。从而把吉卜赛女郎洒脱泼辣、自由独立，而又生活艰辛不易的人物形象准确地定格在画面上。正如有人评价的那样："美目顾盼的吉卜赛女郎，俊俏里带一种'野'味儿。这位美貌泼辣、自由不羁的少女形象，几乎成了三百年来文学、戏剧、电影导演们理想的吉卜赛姑娘的典型。"她也是人们心目中曾经的一种自由不羁、满面风霜而又一路歌声的永恒的流浪心结的艺术化和具体化，这也是这幅画恒久的艺术魅力所在。

从表现技巧看，哈尔斯采取了半身构图的方式，把人物放在一个很近的层面进行表现，很好地聚焦了吉卜赛女郎最本质的人物个性，把一些不必要的铺陈摆设都省略掉了，最大地突出了人

绘画知识

肖像画

肖像画是指描绘人物形象的绘画。包括头像、胸像、全身像和群像等。欧洲肖像画历史悠久，15世纪以后达到全盛，涌现出了大批著名的肖像画家。肖像画要求画家有精湛的写实能力，并且能准确抓住人物的性格特征，达到形神兼备的艺术效果。

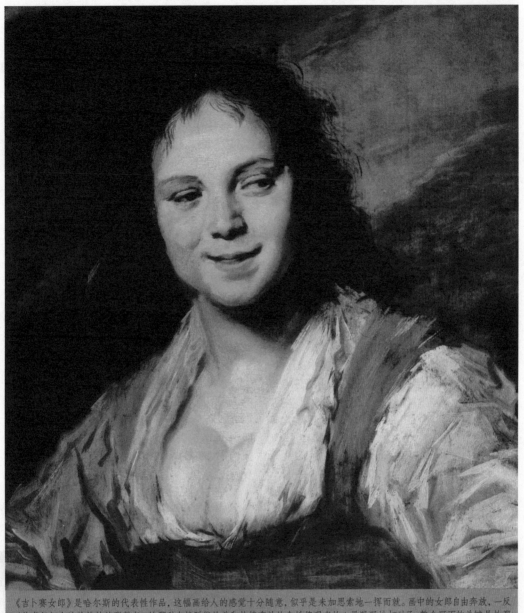

《吉卜赛女郎》是哈尔斯的代表性作品,这幅画给人的感觉十分随意,似乎是未加思索地一挥而就。画中的女郎自由奔放,一反以往青年妇女浓妆艳抹的脂粉气,她那种自然脱俗的美和热情奔放的个性将观者的心灵深深地打动了。整个画面的关键是她那具有神奇魅力的眼睛,画面充满了清新的活力。从这幅画中能够看出哈尔斯高超的绘画技巧和卓越的艺术表现能力。

物形象。对人物乌黑蓬松的头发,画家描绘得逼真写实,体现出了她随意、自然,天然去雕饰的天性。面部用细腻的笔触精心勾勒,色彩也比较浓重,特别是对主要部位的描绘达到了形神兼备的艺术境界。人物衣着的衬衣和裙子处理得粗糙、简洁,与人物的形象相搭配。画面背景是大块模糊的黄、黑诸色,处理得也很写意简略,起到了衬托人物主体的作用。画面上黑色的头发、黄色的脸庞与下面白色的衬衣、红色的套裙,色彩过渡自然、搭配协调,于朴素无华中尽显精神实质。整幅画构图讲究,用笔流畅,人物形象传神、逼真,于肖像画中蕴含着风俗画的风骨。

哈尔斯的绘画作品,在荷兰现实主义画派的发展中具有重大的意义,他的许多优秀肖像画作至今还是人们临摹的典范。他也是后来公认的17世纪荷兰最伟大的画家。

忏悔的抹大拉的玛丽亚

> **名画档案**　名称：《忏悔的抹大拉的玛丽亚》/ 作者：拉图尔 / 创作时间：1635 年 / 尺寸：64×48cm / 类别：布面油画 / 收藏：美国，华盛顿，国家美术画廊

画家简介

拉图尔（1593～1652），17 世纪法国"卡拉瓦乔主义"艺术的代表人物。生于德国吕内维尔附近，具体事迹不详。曾长期被人遗忘，直到 20 世纪 30 年代才被重新重视。他作品以宗教题材为主，擅长表现夜间烛光下的人物，被称为"烛光画家"。代表作有《木匠圣·约瑟》、《手摇弦琴演奏者》，还有这幅《忏悔的抹大拉的玛丽亚》。

名画欣赏

17 世纪的欧洲画家似乎对光线的处理特别感兴趣，从卡拉瓦乔创造的"酒窖光线法"开始，到委拉斯贵支、凡·代克乃至伦勃朗都对光线的处理进行了不懈的探索，都希望在摇曳的光影中寻找出某种永恒的东西。拉图尔是这其中又一个佼佼者，他擅长描绘夜间灯光下的人物，别具一格地创造出了"夜间画"这种独特的绘画形式，从而通过这种极端的方式把光和影处理得圆满而神秘。"夜间画"就是以"夜间的光线"为背景作的画。

《忏悔的抹大拉的玛丽亚》是一幅夜间画，也是一幅宗教画。画中的抹大拉的玛丽亚是耶稣的忠实门徒之一，传说她原先是一个妓女，过着放荡淫逸的生活，后来在基督的感召下，痛改前非，成为了基督的忠实门徒。画中表现的就是在夜深人静的晚上，抹大拉的玛丽亚坐在烛光下为自己的过去深深忏悔的情景。整个画面处在一片漆黑的阴影中，玛丽亚端坐在桌前，一只手支着下巴，一只手触摸着一个放在盒子上的头盖骨。她的神态安详而虔诚，美丽的面庞显得庄严肃穆。画上唯一的光源是蜡烛，它的光芒把玛丽亚的面部和衣袖照得通明，但我们看不到蜡烛，它被头盖骨遮挡得严严实实，只能看到火苗的顶端。玛丽亚的对面有一面镜子，头盖骨被镜子完全映照在了里面。

这幅画蕴含着浓厚的宗教内省的力量，画中的头盖骨代表肉体的生命终究化为白骨，暗示了死亡的必然。燃烧的灯火代表基督的灵光和温暖引导人们灵魂的方向，无边的黑暗是污浊和混沌尘世的象征。玛丽亚明晰、沉静的反省，为世人树立了忏悔的榜样。也难怪这幅画深得教会欢迎，因为它充斥着神秘的宗教色彩，迎合了教士的口味。

画面上的构图，简单集中，画家显然无意于表现太多的其他内容，只是通过烛光的照射，去挖掘和发现人物在灯光照射下，在光和影中的表现力。去追求在四周漆黑的背景下，一束光线所产生的艺术效果。画中的人物在烛光的照射下像一尊雕塑一样肃穆和庄重，这也是画家内心庄重的宗教情结和强烈自省信念的深刻反映。

拉图尔被人们尊称为"烛光画家"，他是极为特别的，极为个性的画家。他坚守着自己的绘画理念，在烛光的方寸之间描绘着自己的天

玩牌的作弊者　拉图尔
这是拉图尔的名作。画面中的人物就是街头常见的现实人物，描绘的题材就是牌场作弊的情景。

地。从而形成了自己单纯简洁、一目了然的绘画风格，避免了许多作品中繁琐的背景描绘，冗杂的人物刻画以及刻意的构图设计。他的作品又特别的深入主题，让人心领神会，这其实也是一种非凡的本领，更是画家于简单中见真知的卓越洞察力的体现。不过，由于后来人们艺术口味的转变，拉图尔也很快被人们遗忘在明星繁多的艺术长河中，直到 20 世纪 30 年代才被人们重新认识。

绘画知识

夜间画

"夜间画"的名称出自意大利文，本义是"夜间的光线"。由于这种画能渲染一种神秘的氛围，达到意想不到的宗教效果，深受教会的欢迎，教会甚至一度把夜间画看成了油画的最高成就，从而大大促进了"夜间画"的发展。拉图尔是"夜间画"的首创者，也是最著名的代表。

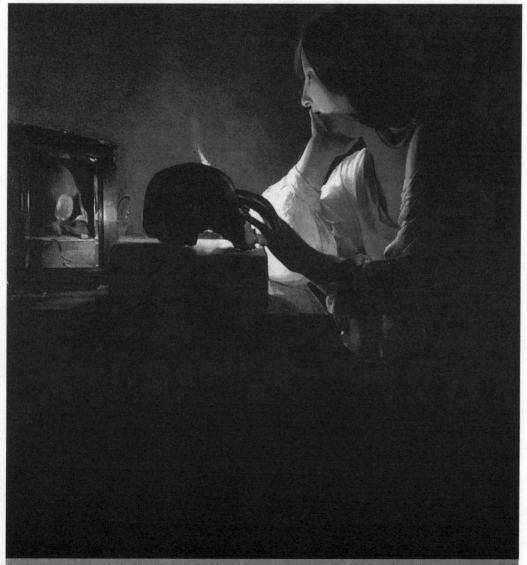

拉图尔是一个偏爱夜光的画家，他常常以一根正在燃烧的蜡烛为光源，因而有人把他称为"烛光画家"。在这类情况尤其突出的宗教题材作品中，拉图尔反对巴洛克艺术激越的运动感和对细部的带有装饰性的刻画，他笔下的人物朴素而动人，理智而端庄。

阿尔卡迪的牧人

必知理由

◎ 法国 17 世纪伟大的古典主义画家普桑的杰出代表作
◎ 发人深思的哲学命题，古典主义和浪漫主义绘画手法相结合的典范
◎ 优美的背景，生动的人物表情，均衡的构图

名画档案 名称：《阿尔卡迪的牧人》/ 画家：普桑 / 创作时间：约 1638 ~ 1640 年 / 尺寸：85×121cm/ 类别：布面油画 / 收藏：法国，巴黎，卢浮宫

画家简介

普桑（1594 ~ 1665），17 世纪法国最伟大的古典主义画家。出生于法国诺曼底地区的一个小城维莱。从小就酷爱绘画艺术，后曾跟随多位画家学画，也曾潜心学习古希腊、古罗马艺术以及文艺复兴大师们的作品。担任过短暂的宫廷画师，后来回到意大利，并长期定居罗马。他的代表作有《花神的庆典》、《诗人的灵感》、《劫夺萨宾妇女》、《酒神节日》以及《屠杀婴儿》、《台阶上的圣母》等。

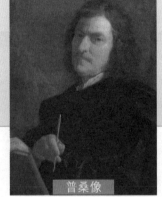

普桑像

名画欣赏

《阿尔卡迪的牧人》是普桑在罗马时期的重要作品之一。阿尔卡迪是希腊神话中的一个田园牧歌式的乐园，也是生命永恒的幸福之地，就如同陶渊明笔下的世外桃源一样。画中的背景是一片风景优美的墓地，近旁的树木枝叶繁茂，和煦的阳光照在地上，远处是连绵的山峰，蓝天上飘着白云。画面前方有一块大墓碑把画中的四个人分成两半，右边的一个年轻牧人把左脚站在墓碑前的石块上，右手拄着长长的牧羊棍，左手指着墓碑上的文字，转过头询问他身旁的一个少女，好像在问："是这样吗？"他身后的少女穿着黄、蓝色的衣服，正若有所思地在考虑什么。墓碑的左边，一个衣着蓝袍的牧人半跪在碑前，正伸出手指聚精会神地辨认墓碑上的文字，好像在说："真是这样吗？"墓碑上的拉丁文是："牧人们，如你们一样，我也曾生活在阿尔卡迪，体验过幸福，而如我一样，你们也必死亡。"画面的最左端是一个站着的牧人，手扶墓碑，正低头看着这一切。

画中墓碑上的文字显然是全画的"画眼"，所有的情节都围绕它展开。而这个关于生命和死亡的哲学命题，在这幅画中被处理得平静、超然、美丽。人人都在思索或者疑问，但都心平气和、坦然面对。很显然他们都拥有着健康、美貌，都洋溢着生命的活力和青春的激情。那么，画家通过他们各自发问或者思索的表情想告诉我们什么呢？是告诉我们：不管生命曾经多么美丽，不管你体会了怎样的

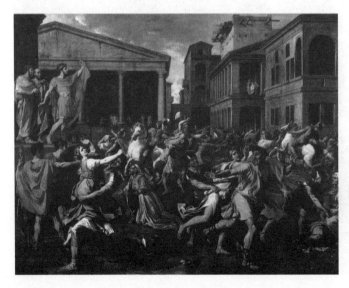

劫夺萨宾妇女　普桑
《劫夺萨宾妇女》是一幅宗教神话题材的作品，既有浪漫色彩，又有追求理性的倾向。此画表现的虽是激烈的场面，但占上风的仍然是理性主义。

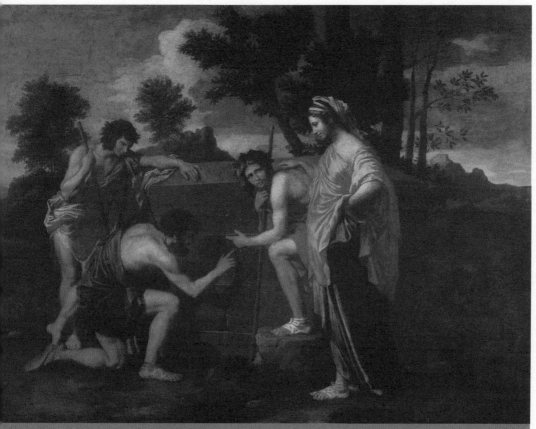

作品的背景是希腊阿尔卡迪地区。在古代，这是一个与世隔绝的地方，阿尔卡迪这一名称表示理想中的牧歌般的世外桃源。但即使在美丽的阿尔卡迪也无法逃避死亡。最初的作品中，牧羊人与其说是恐惧，莫妨说是以好奇心在研究坟墓。而这里则洋溢着更加庄严而冥想的气氛。是以好奇心在研究坟墓。而这里则洋溢着更加庄严而冥想的气氛。

幸福，到头来都会化为虚无，消失在另一个阴暗的世界里。还是告诉我们：如果你真诚的活过，好好地享受过了幸福美丽的人生，那么死亡也没有什么可怕的，因为美丽的人生就已经永恒。或者他更是在讽刺世人，当年轻、健康、美丽的时候，又有几个人认真地考虑过我们生命的意义呢？不管怎样理解，当我们面对这样一幅画，看着墓碑上的文字时，心灵总是难以平静，因为它揭示了一个事实——不管生命多么灿烂，最终都会消失得无影无踪，就如同墓中人一样。可以说这幅画深刻的哲学味道，也是它吸引人的原因之一，因为它给人生命的震撼和思索。

从绘画技巧看，画面布局严整，结构紧凑。整幅画以墓碑为界分为两半，蹲着的两个人和站着的两个人交叉对称，构图均衡平稳。人物形象刻画得栩栩如生，询问的神情、伸出的手指、蹲着的姿势都很逼真、生动。从色彩上看，画面上蓝色、黄色、红色的衣服与风景中的白云、蓝天、黄色的树叶、青色的山峰水乳交融，连成一片，把画面渲染得如同仙境，给人亦真亦幻的纯美之感。

整幅画既有古典主义的庄重、严肃、神圣的崇高美，也不乏浪漫主义的思想和激情。普桑贯通古今，融合百家的高超绘画技能由此可见一斑。

绘画知识

古典主义画派

古典主义画派是 17 世纪和 18 世纪前半期流行于欧洲的一种艺术流派。以古希腊、罗马时代的艺术为典范，从中提取绘画题材和绘画技巧，推崇理性主义，追求崇高、永恒、和谐的创作原则。代表人物有洛兰、普桑等。

查理一世行猎图

必知理由

◎ 美术史上著名的肖像画之一

◎ 凡·代克绘画技艺的集中表现

◎ 别具一格的背景，明暗色彩的绝妙对比，人物精神内涵的深入刻画

名画档案　名称:《查理一世行猎图》/画家:凡·代克/创作时间:1635年/尺寸:272×212cm/类别:布面油画/收藏:法国,巴黎,卢浮宫

凡·代克（1599～1641），佛兰德斯著名画家。出生于安特卫普一个富商家庭，从小学画，曾师从鲁本斯。他擅长肖像画，形象朴实、自然，笔法严谨。深受英国王室器重，曾在英国宫廷工作了几个月，后来返回意大利。他的后期作品巴洛克风格明显。主要作品还有《保利纳·阿尔多诺像》、《圣奥古斯丁德心醉神迷》、《安娜·瓦克》等。

凡·代克像

名画欣赏

在绘画史上，肖像画是一种发展起来较早的绘画种类。在没有照相机、录像机的时代，达官贵人以及比较富裕的人士往往通过一幅肖像画留住易逝的时光，留下一段美丽的记忆。不过从严格意义上说，真正的肖像画主要还是从文艺复兴时期发展起来的，比如那时达·芬奇的《蒙娜丽莎》等。到了凡·代克的17世纪是欧洲历史上肖像画最兴盛的时代，肖像画需求量比较大，也涌现出了一批肖像画大师，凡·代克就是其中的代表之一。

《查理一世行猎图》是凡·代克的代表性作品，也是绘画史上一幅杰出的肖像画作品。图中的主人公是17世纪英国斯图亚特王朝的国王查理一世。画面表现了查理一世在打猎途中休息的一个场景。画中的国王戴着黑色礼帽，穿着华丽的服饰，腰间挂着佩剑，右手用一根木棍撑着地站在草地上。他的站姿很有矫揉造作的味道，好像故意站出来要画家作画。不过从面部表情看，国王显得很有学者风范，善意而从容，温文尔雅，绅士气十足。他的两个侍臣和马匹紧随其后。再紧接着的是棵大树，枝叶繁茂地把侍从和马匹都给遮掩了。远处湖面平静、树木葱郁，天上白云缭绕。

凡·代克是位很有造诣的肖像画大师，他长于描绘，能生动地刻画出人物的面部表情，表现出人物的性格和心理特征。在这幅画中也是这样。不管画中的主人公在后来的历史上演绎了怎样的角色，在画家的笔下却是形神兼备的，既有英俊的仪表，也流露出贵族的气质和风韵。这幅画，客观上说也是很朴实的，只是把国王放在一个自然的风景中、行猎的途中，这样的背景处理巧妙地转移了人们同国王的距离感，让人感到亲切和容易接受，这不能不说是画家构思上的一大成功。在光线的运用上画家采用了卡拉瓦乔式的"酒窖光线"画法。他很巧妙地借助了一棵大树，把次要的侍从和马匹笼罩在它的阴影下，而特别把远处的夕阳和云霞的光线集中在国王的身上，这样一方面突出了主要人物，另一方面夕阳、霞光给画面涂上了一层美丽、浪漫、温馨的色彩。画面上色彩绚烂，银白色、红色的衣服、黄色的马靴、马鬃搭配的极有层次感。而右边浓重的黑色树叶、树影和左边别有洞天的夕阳晚辉、蓝天白云形成了鲜明的对照。总体来看色彩凝重、鲜亮、和谐、自然。

凡·代克以画贵族肖像画著称，因此有贵族肖像画大师之称。他的肖像画典雅自然，富丽而不张扬，对人物形象的刻画细致而传神，能用写实的手法表现出人物的深刻内涵，很得肖像画之精要。他的创作风格对18世纪保守的英国画坛影响极大，也对整个欧洲的肖像画创作起到了极大的推动作用。

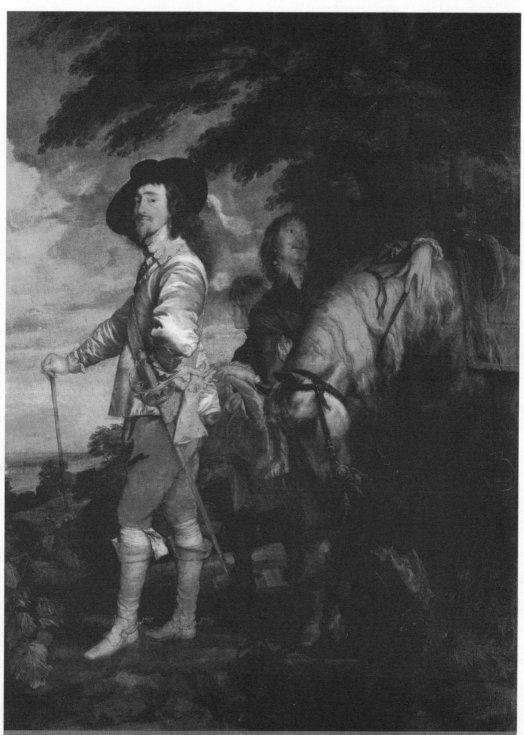

凡·代克是鲁本斯众多弟子和助手中最出色的一位肖像画家。他的绘画以严谨闻名，擅长肖像画。因其对英国肖像画艺术的发展产生了重要影响，凡·代克还被认为是肖像画英国派风格的创始人。在这幅画中，狩猎归来的国王站在树阴茂密的高地上，神情高傲，难掩自命不凡的气势。画家以写实手法描摹出这位君主的精神状态，整个画面上，色彩统一在夕阳的光照之下，显得温暖而柔和，十分符合人物的气质。闪闪发光的衣饰，云层射出的光线，都被刻画得十分细腻。

宫娥

必知理由

◎ 伟大的西班牙宫廷画师委拉斯贵支的伟大代表作之一

◎ 真实的人物记录，西班牙宫廷生活的"剧照"

◎ 高明的透视法运用，"画中作画"的精妙构思，光线的特殊处理

名画档案 名称：《宫娥》/ 画家：委拉斯贵支 / 创作时间：1656 年 / 尺寸：318×276cm / 类别：布面油画 / 收藏：西班牙，马德里，普拉多美术馆

画家简介

委拉斯贵支（1599～1660），西班牙现实主义绘画艺术最伟大的代表人物。绘画史上伟大的"宫廷画师"之一。出生于塞维利亚一个破落的贵族之家，11 岁开始学画。1623 年受邀成为宫廷画师，从此以后，为众多的贵族王室绘制肖像，并确立了他在肖像绘画史上的重要地位。他的代表作品还有《卖水人》、《煎鸡蛋的老妇》、《教皇英诺森十世》、《火神的锻铁场》等。

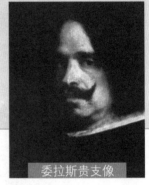

委拉斯贵支像

名画欣赏

《宫娥》是一幅表现当时西班牙的小公主玛格丽特日常生活场景的作品，也是画家最为出色的一幅表现宫廷生活的作品。画面的背景是一个很高的大厅，左边立着一个大画架，画家本人正在看着画面前面的模特一丝不苟、专心作画，可谓是"画中有画"。居于画面中心的小公主玛格丽特，在众人的簇拥下，显得耀眼尊贵。她衣着华丽，正襟危坐，一脸严肃的样子，让人很自然地感觉到宫廷礼仪的威严。一个女仆蹲在地上正把一杯茶水递给她，很恭敬小心的样子。她的右侧侍站着她的年轻女教师，后面是两个男仆。右前方是一个伴玩的侏儒和一条大狗。在画面右边的边缘一个女孩把一只脚踏在大狗的身上，样子很是可爱。越过小公主，我们可以看到后面被分割成不同空间的墙壁。墙上悬挂的一个大镜子正反射出站在前面的菲利普四世和王后玛丽安娜。至此，我们才知道画家原来正在给国王夫妇作画。

绘画知识

画的色调

画的色调是指一幅画的色彩在亮度、冷暖、色相、纯度等方面所体现出来的总的基调或倾向，也指一幅画的主要色彩效果，是一幅画的总体面貌。画中的色调必须和画面的氛围一致，否则就会产生紊乱和不协调的感觉。

墙壁的上方隐没于阴影中的是鲁本斯的画作。大厅的底部开着一道门，一个宫廷侍卫站在门前的石阶上，从后面看着眼前的这一切。

这幅画极为成功地运用了透视法，大厅交成直角的两堵墙，以站在石阶上的宫廷侍卫为投影点，而从门外投进来的光线又很好地衬托和强调了这一点，达到了令人诧异的立体感和真实度。可以说从后门投射进来的光线以及挡住光线的后门，在衬托大厅纵深度这一点上是极为关键和重要的，这一点从构图到光线的处理都反映出画家极其精湛的画技。

另外，画家"画中作画"的构思也极为巧妙。我们在欣赏他的名作，而他通过自己入画作画的方式告诉我们他是怎么作画的，并通过墙壁上的镜子告诉我们正在为谁作画。这种自问自答的方式增强了我们的欣赏趣味，也启发了我们更多的想象空间。"文章贵曲"，其实作画也是，这一耐人寻味的点睛之笔，无疑为图画增色不少。

画中光线和色彩的处理也很独到。一束光线从公主右侧的玻璃窗上射进来，照射在公主和其他人身上，突出了人物形象，然后又与后门射进来的光线遥相呼应，互为衬托。中间设置成黑色调。整体光线明暗对比柔和，过渡自然，详略适宜。画面上的色彩比较艳丽，表现技巧复杂多变，把宫廷人物华丽的衣饰描绘得淋漓尽致。对人物的面部表情，不管尊贵与否，都刻画得一丝不苟，

比如画中侏儒的面部特征就刻画得很生动传神。

委拉斯贵支是卓越的宫廷画师，也是伟大的现实主义画家。他运用油彩的技巧让同时代的许多画家大开眼界。他既为宫廷的王公贵族作画，也为那些出身低微的平民，甚至陪人玩笑的侏儒

认真作画。正如他自己说的那样："我宁可成为首屈一指的粗俗画家，也不愿当耻居人下的优雅画家。"也许正是这种身居高位，仍能平民心怀的心胸以及献身艺术的主体意识，才成就了他独树一帜的绘画技能吧。

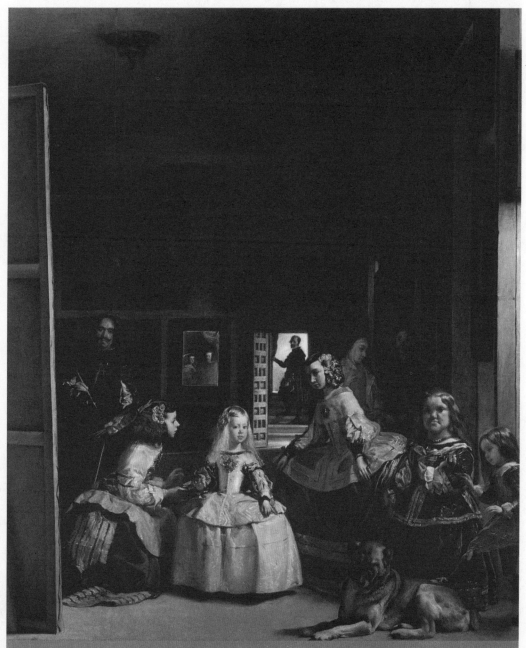

这是委拉斯贵支晚期的一件重要作品，描绘了宫廷里的日常生活。小公主玛格丽特被描绘得既庄严又具有掩盖不住的稚气，占据画面的中心位置。一名宫女向她躬献水杯，画面的左边是正在作画的画家本人。画家把自己安排在这一颇富戏剧性的情节中，使整幅图画具有浓郁的生活气息和情调。

帕里斯的评判

必知理由

◎ 古典风景画大师克洛德·洛兰的杰作
◎ 引人入胜的典故，诗意的意大利田野风光
◎ 柔和的光线，精美的构图，开阔的视野

> 名画档案

名称：《帕里斯的评判》/作者：克洛德·洛兰/创作时间：1645～1646年/尺寸：50.8×36.4cm/类别：板上油画/收藏：美国，华盛顿，国家美术画廊

画家简介

克洛德·洛兰（1600～1682），法国古典主义风景画的奠基人。生于法国南锡，自幼家境贫寒，约13岁时流浪到罗马，跟随当地一名叫塔西的人学画，后定居罗马。他的风景画富有诗意，带有传统色彩，颇受上层社会的欢迎。他在美术史上的突出贡献是把风景画提升到了主要的位置，并开创了一种崭新的艺术风格。他的代表作还有《海港的落日》、《乡村节日》、《艾萨克和利百加的婚礼》等。

名画欣赏

《帕里斯的评判》是画家的一幅带有浓厚神话色彩的风景画。画中描述了这样一个希腊神话故事：希腊英雄珀琉斯同海洋女神忒提斯举行婚礼时，除纷争女神厄里斯外，奥林匹斯山的众神都被邀请前来参加。纷争女神怀恨在心把一个金苹果仍在了欢快的客人中间，上面写道："送给最美丽的女人。"天后赫拉、智慧女神阿西娜、爱神阿佛洛狄忒都想得到金苹果，为此争吵不休，最后她们让特洛伊王子帕里斯作裁决。为了得到

金苹果三位女神都向帕里斯许下最好的承诺：赫拉答应让他成为一个国王；阿西娜保证让他成为最聪明的人；阿佛洛狄忒则承诺让他娶到希腊最美丽的女人为妻，并向他描绘了斯巴达国王之妻海伦的美丽。最后，帕里斯把金苹果判给了爱神阿佛洛狄忒。然后在爱神的帮助下把海伦劫持到了特洛伊，嫁给了帕里斯。然而却因此引发出了长达十年之久的特洛伊战争。《帕里斯的评判》描绘的正是帕里斯评判的一瞬间。

画面上帕里斯穿着红色的衣服，斜坐在一块岩石上，看着眼前三位女神的表演，伸出的右手，好像在指定发言的顺序。穿着红蓝衣裙的天后，正高举右手，向帕里斯陈述自己获得金苹果的理由和许诺，她显然是第一个发言的，很有先声夺人的气势。爱神阿佛洛狄忒牵着自己的孩子丘比特，静静地站在天后的身旁看着她发言，也在酝酿自己的说辞。她们的身后，智慧女神阿西娜正坐在石头上俯身系鞋带，有些没有把握或者欲退出角逐的样子。

不过这幅画更吸引人的地方是，这些人物置身的美丽如画的风景。这是一片充满诗意的意大利田野风光。整个背景开阔高远。

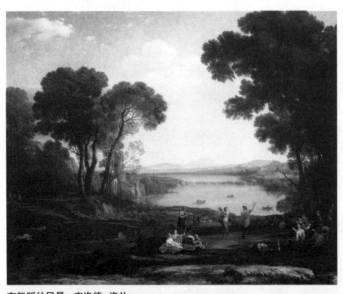

有舞蹈的风景　克洛德·洛兰

在这幅作品中，自然风景是整幅画的中心，人物仅仅是在一片自然景色中偶然出现，是风景的陪衬。虽然洛兰与普桑一样，在风景画中常常借助于一些历史的、神话的和宗教的题材，但是他比普桑更进一步地把这些题材置于次要地位。

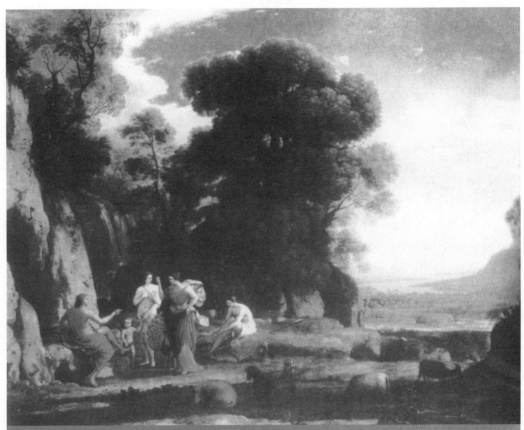

这是一幅具有深厚神话色彩的风景画，画中描述了一个优美动人的希腊神话故事。在画面上，洛兰把故事发生的场景安排在具有典型意大利特征的风景里。罗马周围的旷野沐浴着一片金色的阳光，与神话故事融为一体。风景因眼前的一株大树而格外壮丽。在它的衬托下，帕里斯与三位女神以及维纳斯的儿子丘比特，如同戏剧舞台上的演员，近在观众眼前，令人看清他们一举一动，甚至仿佛能够听到声音。

画面左边是一个回环的山崖，岩壁上长着小树，有水从山上流下，形成了美丽的瀑布。再前方是一棵长在高处的枝叶繁密的大树，它挡住了人们平视的目光，平衡了画面的空间感。右边是一片可以极目远眺的开阔地地，近处平坦的田野上，有几只吃草或卧在地上休息的绵羊。远处可以看到隐约的湖泊，更远方山水相连，高远的蓝天上白云悠悠。由于太阳余晖的笼罩，山崖、草地、树木的枝叶，远处的田野都呈现出金黄色，与蓝天白云互相映衬，把画面衬托得如梦如幻，美丽无比。画面上的景物处理极为精致、细腻，每一棵小树，每一座山以及树枝空隙间投射的阳光都安排得和谐、自然，充满灵动的激情，给人极为真实的感觉。这幅画从对人物形象的刻画到整体的润色、构图以及光线的处理都可谓是上乘之作。

克洛德·洛兰是位伟大的风景画大师，他把古典主义风格和浪漫主义风格结合在一起，描绘出了一幅幅色彩细腻、光线柔和、抒情意味深厚的风景画杰作。他的风景画对后世影响极大，深刻地影响了一大批风景画画家。他画中的风景，甚至一度成了人们评判一片风景美丽与否的标准，许多富有人家也以他画中的风景为标准布置庭院。

绘画知识

装饰色彩

　　装饰色彩，绘画术语，相对于写生色彩而言。主要强调的是画面上固有色之间的对比、协调、搭配、组合等问题，是写生色彩的延续和深化，主要考虑整体的用色效果，具有很大的个人主观性。

夜巡

必知理由

◎ 伦勃朗最著名、最有争议的一幅作品

◎ 画家付出惨重代价的一幅作品，折射出了艺术与世俗需求之间的矛盾和无奈

◎ 打破常规的构图，明暗光线的强烈对比，风俗画与历史画结合的典范

〉名画档案

名称：《夜巡》/ 画家：伦勃朗 / 创作时间：1642 年 / 尺寸：363×437cm / 类别：布面油画 / 收藏：荷兰，阿姆斯特丹，霍兰国立博物馆

画家简介

伦勃朗（1606～1669），荷兰现实主义绘画巨匠。生于莱顿一个磨坊主的家庭，家境贫寒。曾跟随当地画家亚各布学画，后来又到阿姆斯特丹学画。1632 年开办新画室，进行了大量创作，最著名的有《蒂尔普教授的解剖图》等。他后来遇到了很多不幸的事情，生活趋于艰难，经济拮据，负债累累。他的一生留下了 500 多幅油画，把荷兰的肖像画、历史画和风景画发展到了极致，为油画的发展作出了极大的贡献。他的主要作品还有《花神》、《浪子回头》、《100 荷币版画》、《浴女》等。

伦勃朗像

名画欣赏

《夜巡》是伦勃朗最著名也是最引起争议的一幅作品。这幅画背后的传奇故事和这幅名作一样引人注意，令人深思。这幅画是当时阿姆斯特丹的射击手公会 16 名军官（一种武装保安组织）向画家订做的一幅集体肖像画。据说当时的每一个军官都拿出了 100 个荷兰盾，希望画家能把他们按照各自的身份和军阶都正面画在画上，集中放在一个层面上。可是画家彻底打破了这种平衡，他选择了一个以两个队长为首领的紧急集合的场景，画上的人物被放在了不同的空间层面上，有先后主次之别，甚至有的被放在阴暗的角落中，有的只呈现局部。画作完成后，射击手公会拒绝接受，要求画家按照他们的意思进行修改，画家拒绝修改，认为画家有权对自己的作品做出完工与否的决定，双方争执不下，闹成僵局。最后诉诸法律，画作遭到退定，画家退还了订金。这件事给伦勃朗带来了极大的伤害，他名誉扫地，成了阿姆斯特丹最不受欢迎的画家，订单稀落，弟子也不再登门，经济越来越困难，最终宣布破产，搬到了贫民区，直至在贫病中去逝。这幅画是画家人生的一个转折点，整个改变了画家的以后生活，也从中折射出了艺术家在忠于艺术和满足世俗需求中出现的差异和无奈。

画面采取的是近舞台剧的形式，队伍纷纷涌上街头，画中两位身着不同服装的人走在队伍的前列，构成了画面的中心。他们一个身穿黑军服，头戴黑礼帽，披着红披巾，一个穿着黄色军服，戴着黄色的帽子。二人正在沉着镇静地商议问题，准备对整个队伍的行动作出决议。其他队员跟在他们身后，有的手持长枪，有的挥舞旗帜，有的在互相议论，队伍出发时的紧张气氛跃然纸上。在人群中还有一个形象鲜明的小女孩，夹杂在人群中惊慌失措的样子，是整个画面的意外插曲，其实有人认为她是光明和真理的化身，是唤起人

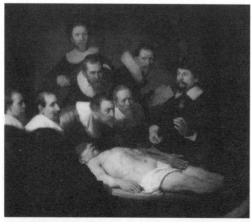
杜普教授的解剖课　伦勃朗

这幅画是当时阿姆斯特丹外科医生行会委托伦勃朗画的集体肖像。是为著名医学家杜普教授与七八位医生画的。画面显得错落有致，生动活泼，各个人物的独特个性在明暗光影的衬托下得到了充分体现。

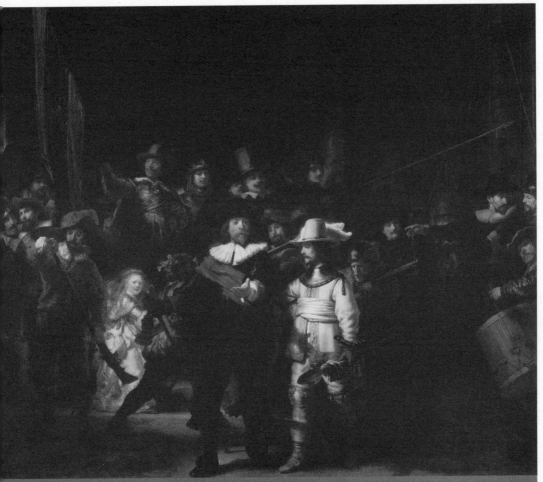

《夜巡》是伦勃朗艺术和生活的一个重要转折点。这幅画并非描绘夜间的景象,而是描绘白日的街巷中阿姆斯特丹警备队的群像。但因表面清漆的氧化等因素,形成了今日阴暗的面目。《夜巡》是伦勃朗为阿姆斯特丹城射手连队画的一幅群像。他们每人出一百盾罗伦(荷币),想要与别人占有同等的位置。但是,伦勃朗却没有把射手们安排在豪华的宴会或欢乐的娱乐中去,却将每个人物多少带有些做作的豪情和风姿加以表现。

们反抗异族统治的光荣记忆。不过整个画面除了两个队长和那个小女孩外,其他人物都被安排在了暗色调的中、后景中,光线明暗对比强烈,人物主次分明,画家着意留出了大量黑色的空白,给人留下想象的余地。可是到了19世纪,由于油画失色,表面的光油呈现黑褐色,有人误认为画家描绘的是晚上的场景,因此取名《夜巡》。后经专家鉴定,画家采用的是白天的自然光线,描绘的也是白天的场景。

在这幅画中,画家通过独特的构图和色彩及明暗的处理,塑造出了一种紧张、神秘、动感的队伍出行氛围。打破了巴洛克艺术中那种激动不安和讲究排场的法则,而是更多地关注人物的内心活动。正如画家本人说的那样:"艺术家的天职是创造美的形象,而不是计算有多少个头颅。"虽然他的后世生活极端艰辛,可是他为绘画艺术所作出的卓越贡献,历史是不会忘记的。

绘画知识

明暗

明暗是指画面上物体在正常光线的照射中受光、背光、反光各部分的色彩、亮度的变化以及这些变化之间的相互影响和表现手法。荷兰画家伦勃朗的明暗处理是最为出色的。

倒牛奶的女人

必知理由

◎ 荷兰风俗画大师维米尔的代表作
◎ 于平凡朴实中捕捉到的崇高和美丽
◎ 细腻的笔触，精妙的细节处理，色彩的娴熟运用

> **名画档案**　名称：《倒牛奶的女人》/ 画家：维米尔 / 创作时间：1656 ~ 1661 年 / 尺寸：45.5×41cm/ 类别：布面油画 / 收藏：荷兰，霍兰，国立博物馆

画家简介

维米尔（1632 ~ 1675），17 世纪荷兰市民阶层所产生的代表性画家。出生于荷兰代尔夫特一个小业主家庭。早年曾跟随伦勃朗的学生法布里杜斯学画，一直活动在他的故乡。他的作品大多是风俗题材的绘画，擅长在限定的空间描绘特定的人物，笔法细腻，光影效果处理得精妙。他的作品流传下来的不是很多，主要有《倒牛奶的女人》、《画室里的画家》、《代尔夫特风景》、《持秤女人》等。

名画欣赏

17 世纪的荷兰，出现了一批以描绘静物、风景和风俗为主的画家。他们不再专注宏大和高贵的题材，而是把眼光投到了日常生活中的一些小物件或平凡的普通人身上。他们通过精巧的画笔，把生活中一些琐屑的场景定格在画布上，让我们体会到了一种平凡的美丽。维米尔的《倒牛奶的女人》就是这样一幅画。

画面上描绘了简陋厨房的一角，早晨的阳光透过窗子照射进来。穿着黄色上衣，系着蓝色围裙的淳朴妇人正在把陶罐里的牛奶缓缓倒下。她神态平静、安详，流露出一种庄重肃穆的神态。铺着桌布的桌子静静地放在那里，上面还摆放着粗糙的面包和一个水壶。墙壁上挂着一个竹筐和一个老式的油灯。这里的一切摆设都是那么平淡无奇，却让人感受到一种平凡、朴实中的崇高和美丽。而画面的逼真，仿佛恍惚中我们穿越时空，回到了荷兰代尔夫特的那个清晨，看到了这倒牛奶的一幕。整个画面统一在清馨静谧的氛围中，妇人倒着的牛奶似乎永远都在流着，时间仿佛都停止了，在这透明的宁静和谐中，人被一种淡泊平静的东西感动，人的灵魂不自觉中得到了净化。

画家有着敏锐和精细的观察力，运笔细腻，妇人围裙的一角绾在了上面，围裙显出褶皱的线条，红罐子上的小亮点，甚至桌布磨平的一角被画家刻画得具体、形象。画面上的光线处理得很柔和，窗外的晨光清清淡淡地照在室内的物体上，自然、平静。色彩的处理也很到位，妇人衣服的白色、黄色、蓝色构成了主色调，三种颜色

互相映衬、对比而又调和适中，让人感到柔和、明快。桌子上黄色的面包、蓝色的台布、白色的牛奶与妇人衣服的颜色一一对应。整个画面的色彩和谐而温暖，洋溢着浓厚的生活气息。曾经有人对画中面包上的颗粒光泽进行过研究，想搞明白画家是怎么描绘得如此逼真的。最后得出结论是这样的：维米尔先把面包的黄色颜料涂得很厚，然后又在颜料上涂上一层调色油，让它们的光泽渗透到凹凸不平的缝隙里，最后又利用他拿手的高光手法，在面包上点出一些白色和黄色的小圆点。于是就把那种逼真的迷人光泽描绘出来了，也让我们看到的面包就像刚刚烘烤出来的一样。"于细微处见精神"，从这个小插曲中，我们也可以看出画家极为认真、细致的创作精神。

维米尔的绘画给人一种真实感，人物和静物的质感描绘得非常细腻，画中的光线很清淡，却给人明亮的感觉。他的静物画和风俗画都相当成功，深受当时人们喜爱。可是，却被后人长期忘记，直到 19 世纪，法国的一位评论家列出了他的作品目录，并发表了专门研究他的文章后，沉默了两百多年的维米尔才重新得到了人们的重视。不用很多，通过《倒牛奶的女人》这一幅画，我们就可以感受到他精湛的画技。

《倒牛奶的女人》是维米尔单个人物作品中最广为人知和深受喜爱的一幅。画中的女佣身材健壮，裙裾有一角塞起，正忙着准备早餐。左边墙角有一扇窗户、一只藤篮与一盏灯挂在一边，桌上一些食物杂乱地摆放着。在这幅画中，一种动人的平凡与宁静之美扑面而来，它直接、单纯、有力地表现出了荷兰人的性格，受到广泛推崇。

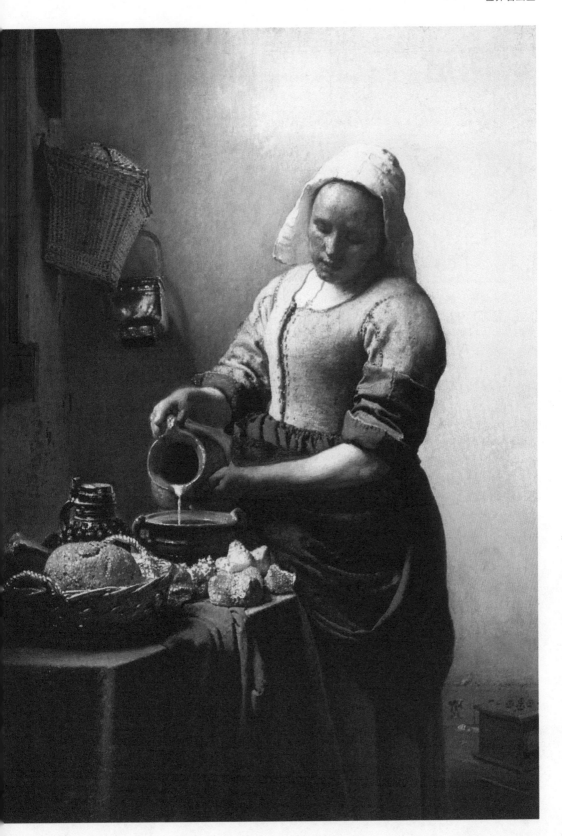

林荫道

必知理由

◎ 世界美术史上最著名的古典风景名画之一
◎ 天才画家霍贝玛最杰出的作品
◎ 精湛的远近透视法运用，层次清楚、环环相扣的构图，成功的冷暖色调的运用

名画档案 名称:《林荫道》/ 作者:霍贝玛 / 创作时间: 1689 年 / 尺寸: 140×103cm / 类别:油画 / 收藏:英国, 伦敦, 国家美术馆

画家简介

霍贝玛（1638 ～ 1709），荷兰杰出的风景画画家。出生于阿姆斯特丹，自幼生活贫困。早年师从雷斯达尔学画风景画。他的作品真实地表现了自然界多变的景象，把风景描绘得准确、客观，富有动感，用色丰富多变。内容多描绘乡村道路、农舍、池畔等。作品不为当时人接受，画家的生活处在极端的贫困中。代表作有《林荫道》、《林中茅屋》、《磨坊》、《森林》等。

名画欣赏

《林荫道》描绘的是一条极普通的乡间泥泞小道，路面上印着几道深浅不同的车辙。两边矗立着尚未成荫的树木，这些树木排列整齐，高低参差不齐，枝叶也很稀落。道路的中间，一个猎人正牵着一只狗在走。小道左边的远处矗立着一座教堂，在一马平川的地势中显得很高大。路的右侧，在一片树苗地，一位老农正在修剪地里的果树。远处有两个农村妇女正在路上边说边走。她们的身旁是简朴的房舍。整个画面洋溢着浓厚的生活气息，是荷兰当时农村生活的实录。

这幅画最突出的艺术特色体现在画家远近透视法的精妙运用。画面上的两排树木，笔直地伸向远方，给人一种摇曳多姿的感觉。其实这种构图是很难把握好的，画家采取近大远小的焦点透视手法，把透视的焦点放在路的尽头，并将这两排树木在画面中略微倾斜了一些，然后把树木从高大依次逐渐缩小，而树木的枝叶却逐渐趋于繁茂和稠密，前后形成对比和衬托，从而生动形象地描绘出了这两排伸向远方，看不到尽头的树木。画面的整体构图，也很有讲究，可以总体上分为：大地、树木、天空三个部分。各部分相互联系、彼此映衬又各有特点。大地上的田地、农舍、小河、教堂以及画面左端的一丛树木构成了一个均衡的有机组合，它们处在水平的观赏层面，是画面中重要的基础构件，也是树木和天空这两部分的背景和衬托部分。两排树木处在关键的过渡部位，一方面它们把我们的视野带到了画面的深处，把画面拉的很深、很远，很有立体的纵深感；另一方

面它们伸向蓝天，是蓝天和大地的连接者，起到了衬托蓝天的目的。是全部画面的重心所在。蓝天的高远正是在这些高树和大地上的事物衬托下才得以实现的。可说这幅画的构图环环相扣、严丝合缝，达到了构图上的高度完美、和谐。画面上 1/3 的田地是暖色调，而 2/3 的天空是冷色调，这样的色调搭配是极为冷僻的，很难达到和谐的效果，可是在这幅画中却出奇地和谐。主要是得益于这些树木的平衡过渡以及纵深的深度感缓冲了画面色调的突然对比造成的不适应。

《林荫道》描绘的是极为朴素的乡下风景。然而在画家的笔下却摇曳多姿。那和谐的自然风光在画家精妙的构图中显得特别辽远而空灵，田舍、小路、树木、教堂都沉浸在一种和谐、自然、平坦而真实的氛围中，让人似乎感到了迎面而来的泥土气息。画中的人物则赋予了画面人文的气息，使画面充溢着鲜活的生活情趣。自然和人文在这里水乳交融，纯粹的风景和纯粹的人物都无法达到这种效果。这也是画面打动人心的地方，因为它是鲜活的，能引起人共鸣。

绘画知识

"近大远小"透视

"近大远小"是透视的一种方法，即把同等物体近处画的比较大，远处画的比较小。这也是最基本的透视手法，近大远小，一方面形成了视觉上的对比、协调，符合欣赏习惯；另一方面形成了画面的纵深立体感和层次感。

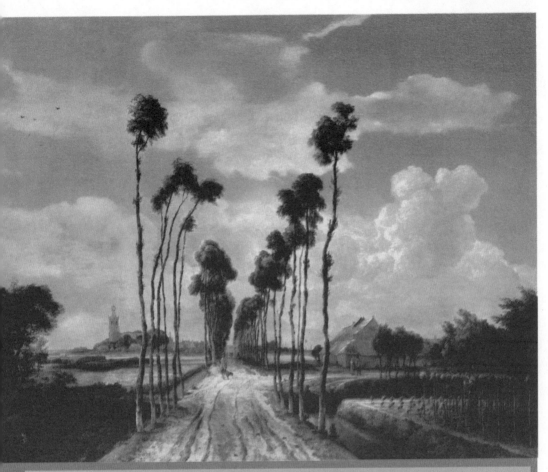

此图展现了乡野的美丽风光,画面上宁静的乡间景致看似平淡,却耐人寻味,使观者心旷神怡。对称的小树干平稳中见动感,随小道向前远望还能看到左旁的教堂尖顶,右旁两幢高顶茅屋,车辙印在泥泞的村道上,表现出一种正在延续着的平静而艰难的生活,占有大部分画面的天空则云蒸霞蔚,美得令人陶醉。这幅画中还带着一种忧伤的讽刺意味,长长的林荫大道在灰暗的地平线处消失到一点,画中这种忧伤的讽喻也是霍贝玛现实生活的真实反映。

带有农舍的风景 霍贝玛

霍贝玛是荷兰画派中重要的风景画家,也是17世纪荷兰风景画中的最后一支。霍贝玛曾向雷斯达尔学画,后二人发展为朋友,他们常一起作写生旅行,有时描绘同一题材,他的画风较其老师更加清新、朴素、明朗。霍贝玛深爱故乡,尽管他一生作品不丰,可是每一幅都是他亲自体验大自然的美与诗意的结晶。

舟发西苔岛

必知理由

◎ 前期洛可可艺术的著名代表性画作

◎ "洛可可"绘画艺术的前期代表性作家华多的成名作

◎ 画面中充满幻想、浪漫、欢愉的爱情岛，成为了美丽爱情的代名词

〉名画档案 　名称:《舟发西苔岛》/ 画家: 华多 / 创作时间: 1717 年 / 尺寸: 129×194cm/ 类别: 布面油画 / 收藏: 法国, 巴黎, 卢浮宫

画家简介

华多（1684～1721），法国著名画家，洛可可艺术的前期代表人物。出生于瓦朗谢纳一个手工艺人家庭。1702 年来到巴黎，曾先后在舞台画家基罗和版画家奥德朗门下学艺。他的作品充满了梦幻般的色彩，艳丽典雅，很好地迎合了当时人享乐和浮华的生活情趣。代表作有《爱之园》、《任性的女人》、《意大利的喜剧演员》、《热尔森画铺》以及最著名的《舟发西苔岛》等。

华多像

名画欣赏

华多生活在法国路易十四过渡到路易十五的年代。这一时期，由于路易十四的大力改革以及"重农抑商"政策的推行，法国资本主义经济得到了长足的发展。伴随着经济的发展，文学艺术也蓬勃兴盛起来。由于富裕阶层和宫廷贵族艺术趣味的转变，加之受到中国出口到法国的大量瓷器、漆器工艺上精美花纹的影响，传统的古典主义艺术不再流行，一种全新的艺术形式——洛可可艺术开始盛行起来。"洛可可"为法语音译，其本意是用贝壳和石子组合成的装饰品。这种风格表现为艺术品上多用纹样花饰，大多具有纤细、浮华、繁缛精巧的特点。在绘画上，一般都色彩柔丽，极尽铺张浮华之能事，绘画的题材多为神话故事。一般都是表现爱情的热烈、亲密的主题。人物形象大多娇艳妩媚、富有肉感，带有很强的感官刺激效果。华多是"洛可可"艺术的前期代表性人物，《舟发西苔岛》是他的成名作。

画面描绘了一群贵族男女，正从无忧无虑的爱情乐园西苔岛愉快归去的情景。西苔岛是希腊神话中爱神和诗神游玩的美丽岛屿，实际也是当时贵族和富裕阶层梦寐以求的自由爱情和尽情享乐的精神乐园的象征。

画面的远方是蔚蓝的浩渺大海，让人想到这是一个远离尘世的爱之岛屿。在这个小岛上长满了高大的树木和各色的花草，一群尽情玩乐后的贵族男女正恋恋不舍地依次登船，准备离去。画

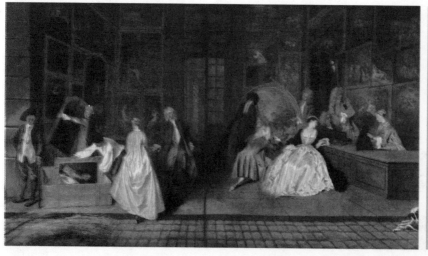

热尔森画铺　华多

华多喜欢用一种隐喻的形式记录风流潇洒的贵族男女们的风流事件，但却不是简单的描绘，而是用一种隐喻的形式给它以特殊的解释在他的世界里，有时会流露出忧愁和不满的情绪，欢乐的画面中会出现一个郁郁寡欢、格格不入的人。

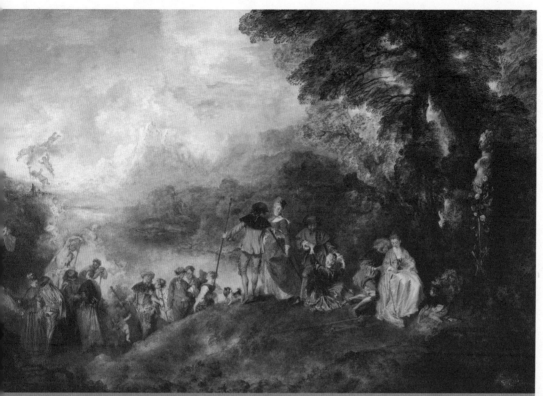

华多活跃于18世纪初期的法国画坛上,是一位天才画家。他的早期作品表现的多是下层平民生活,后期则致力于描写贵族青年男女们在田野和庭院里谈情说爱、寻欢作乐的场面,为此他被人们称为"风流画家"。华多的画为同时代的洛可可画家提供了范本,为洛可可绘画艺术的产生奠定了基础。他的许多作品都表现贵族的纵情享乐,但作品题材的庸俗并没有掩盖他过人的才华,相反,他能够使这种世俗的游乐生活看起来具有一种非凡间所有的清幽闲适。

面的前方,紧挨着岩壁长着两棵枝叶茂密的大树。岩壁上,雕刻着一尊断臂的爱神像,她的身上摆满了鲜花,显然正是这群对爱情充满无限激情和幻想的贵族男女放上的。爱神像的下方,一位男士正一边抱起坐着的女士,一边在她的耳边说着话,好像在向她许诺着什么或者正哄她离去,显然都带着依依不舍的神情。女士前方的地上还放着一个布娃娃。他们的前面,一个男士正拉起一位金黄色头发的女孩,显然这个女孩正在撒着娇不愿离开这美丽的爱情之地。他们的前方一对夫妇正互相搀扶着准备上船,其中的妇人回头看着撒娇的女孩,脸上充满了会心的微笑。再前方是一群已经陆续登舟的人,他们有的互相拥抱,有的大声说笑,都无限留恋着这个小岛。画面左边还站着几对年纪较大的贵族男女,正在互相说笑,在他们的头上飞满了长着小翅膀的爱神之子——丘比特。

整个画面被虚无缥缈的景物笼罩着,让人感

到这确实是一个远离尘世的神仙所在,从而也把画中的人物置身于一个充满幻想、浪漫、欢愉的天堂之地。画中人物形象虽然比例很小,但都栩栩如生,形态各异,都用自己的方式表达着各自离别的心情和想法。

华多因为这幅画而轰动沙龙,声名大振,并因此被法兰西皇家艺术院接纳为院士。只可惜好景不长,四年后,画家就因肺结核病与世长辞了。

绘画知识

固有色

固有色指物体在正常日光的照射下所呈现出的色彩。如红花、绿草的区别。但是实际上"固有色"是不存在的,因为色彩会随光线的不同而变化,这里只是个虚拟的形式概念。固有色是绘画中色彩的基础。

时髦婚姻·早餐

◎ 英国民族绘画奠基人的著名代表作

◎ 妙趣横生的婚姻组画，对"时髦婚姻"的辛辣嘲讽

◎ 精彩的情节设置，严谨的画面布局，生动、逼真的人物形象

〉名画档案 ｜ 名称：《时髦婚姻·早餐》/ 画家：荷加斯 / 创作时间：1744 年 / 尺寸：68.5×89cm/ 类别：布面油画 / 收藏：英国，伦敦，国家画廊

荷加斯（1697～1764），英国民族风俗画的奠基人，著名油画家、版画家、美学家。出生于伦敦，父亲是一家住宿学校的校长。荷加斯自幼喜欢绘画，曾在桑希尔爵士门下学习。他的作品擅长以讲故事的方式讽刺英国社会贵族阶层生活的腐朽和堕落以及人性中丑恶的一面。作品大多都是连环组画的形式，代表作有《时髦婚姻》、《征服墨西哥》、《乞丐的歌剧》、《妓女生涯》、《浪子生涯》等。

名画欣赏

荷加斯常常通过充满故事趣味的连环组画，用讲故事般的方式，对当时不正常的社会现象进行辛辣的批判和嘲讽。18 世纪中叶的英国社会非常势利，一度出现了新兴资产阶级和没落贵族大量通婚的现象。其原因在于，新兴资产阶级暴发户非常羡慕贵族的身份，而没落的贵族又很羡慕暴发户的钱财，所以双方通过买卖婚姻正好各取所需，一时成为社会风气。

《时髦婚姻》正是对这一极端功利的社会现象的揭露和嘲讽。画面内容讲述的是：一个年轻的伯爵为了发财和暴发户的女儿结了婚，但是二人之间根本没有什么感情，很快就各行其是，彼此不忠。伯爵背着妻子领着情人到江湖医生那里去打胎，而妻子则与情人在闺房里通宵达旦寻欢作乐。后来妻子与人通奸被伯爵发现，盛怒之下的伯爵与其决斗，不幸中剑身亡。伯爵夫人翻然悔悟，可为时已晚，不堪自责的她也服毒自尽。弥留之际，她的父亲慌忙赶来，却不为女儿哀伤，而是先把她手指上的宝石戒指取下放进了自己口袋。这组画一共六幅，按情节发展依次为《婚约》、

《早餐》、《求医》、《伯爵夫人早起》、《伯爵之死》、《伯爵夫人自杀》。我

荷加斯像

们看到的这幅《早餐》是其第二幅，反映的是结婚不久的伯爵夫妇早餐时的场景。

画面上，钟表的时针已经指到 12 点 20 分。伯爵夫人像刚起床，穿着宽大的睡衣，伸着手慵

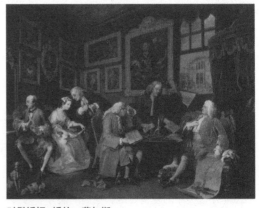

时髦婚姻·婚约　荷加斯
荷加斯极其善于用讽刺性手法对中产阶级的生活加以表现。

绘画知识

版画

　　版画，就是在木、石、麻胶、铜、锌等介质上以刀或化学药品等雕刻或蚀刻后印刷出来的图画。版画经历了由复制到创作两个阶段，复制阶段的版画，画、刻、印是分工独立进行的。创作阶段的版画，画、刻、印全过程是由一个人负责的。从类型而言，版画可分为凸版、凹版、平版和孔版四种。它们各有自己的工艺方法、技术特点以及优势和不足。

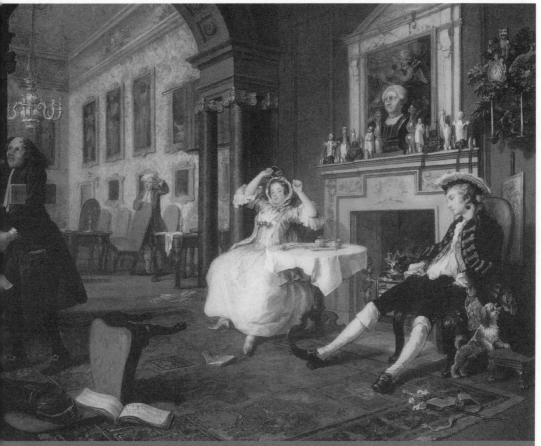

荷加斯是18世纪上半期英国的著名画家，他的艺术生涯标志着英国绘画的一个鼎盛时期的来临。这一时期的英国，贵族和乡绅以地产和在国内各地修建流行的帕拉迪奥式别墅宅第的方法确保他们的财产和地位。总而言之，这些别墅宅第规模不大，只需要较小的图画来装饰，不需要大型绘画和壁画相配。小型的风俗画是起居室、餐厅或楼梯的装饰画，家庭或朋友们的群像或社交场面的图画表现了对财产和家庭的自豪感。

懒地打着哈欠。客厅的地板上，翻倒在地的椅子、乐器、打开的乐谱，散乱的书本、扑克，乱七八糟地躺了一地。表明了新娘昨晚与密友们通宵狂欢的"盛况"。画面上新娘正乜斜着眼睛看着伯爵，带着和伯爵较劲的意味。伯爵戴着华丽的帽子，身穿黑色的绅士服，精疲力竭地瘫坐在位子上，对坐在一边的新娘视而不见。他的宠物狗正把一个女人的内衣从他的上衣口袋里叼出来，泄露了他昨晚也在外面寻欢作乐的事实。这表明他也是从外面刚刚赶回来，地板摆放着他折断的剑和随手丢在那里的腰带。秃顶的管家拿着家庭开支的凭据，想让主人过目，但是看到睡意蒙眬的伯爵和夫人，转身离去。他往上翻着白眼，似乎在说："哦，我的上帝，这还是个家吗？"远处的仆人一边打着哈欠，一边在收拾桌椅，可能，昨夜被

夫人吆喝得一宿未睡。家里的摆设粗糙、低俗，壁炉上各种各样的小塑像与一个高大的半身雕像放在一起，再上面是一幅天使像。这些作品风格不同，比例不当，看上去不伦不类，滑稽可笑。远处的墙上挂满了裸体像，也摆放得莫名其妙。让人可以想到主人的审美趣味、艺术修养。

整幅画布局严谨，情节安排的合理有趣。透视手法运用精妙，立体感很强。多种色彩综合运用，画面色彩饱满、醒目。人物表情逼真、形象、鲜明，极有表现力。

荷加斯曾创作了大量的组画作品，对社会不良现象进行无情的揭露和嘲弄，具有很强的艺术性和趣味性。他坚持走民族绘画之路，并且写了大量的美术著作，对英国的民族绘画艺术产生了重大而深远的影响。

吸烟者的箱子

必知理由

◎ 洛可可艺术保卫中的伟大写实主义画家夏尔丹的著名静物画

◎ 一幅"只需要保持自然给我们的眼睛"就能够好好欣赏的画作

◎ 严谨、均衡的画面布局，搭配和谐、醒目的色彩，浓厚的生活气息

名画档案 名称：《吸烟者的箱子》/ 作者：夏尔丹 / 创作时间：1737 年 / 尺寸：32.5×40cm/ 类别：布面油画 / 收藏：法国，巴黎，卢浮宫

夏尔丹（1699～1779），18 世纪法国著名的静物画画家。出生于巴黎一个木匠家庭。前期曾从事过多种手艺工作，后来自学绘画成才。1728 年因创作静物画《鳐鱼》，被接纳为法兰西美学院院士。画风平易、朴实，所画静物平淡写实，让人感到亲切可爱。为当时的启蒙思想家所推崇。代表作还有《午餐前的祈祷》、《有猎物的静物》、《市场归来》、《神情专注的保姆》等。

夏尔丹像

名画欣赏

在 18 世纪法国洛可可艺术蓬勃发展，许多画家都"上有好者，下必有甚焉者矣"的时候，夏尔丹却是独特的，他从不随波逐流，而是坚持自己的创作理念，默默地进行着写实主义的创作。他创作了大量的静物画和风俗画，主要反映普通市民阶层的日常生活和生活情趣，与洛可可艺术形成了鲜明的对比，也使法国绘画艺术进一步走向了多样化和平民化。这在法国的绘画史上具有重要的意义。

《吸烟者的箱子》是夏尔丹著名的静物画之一。画面上一个正面打开的吸烟箱子静静地放在桌子上，箱子的里面是各种吸烟的用具。用暗红色的油漆漆刷过的箱子外面，看上去已经斑斑驳驳了。箱子的底面盖子是焦黑的颜色，已经磨损的金属扳手清晰可见。可以看出，这是一只已经存在了很长时间的箱子，也可以想到吸烟者的烟龄也是很长的了。箱子的左侧架着一根长长的烟斗，烟斗的左右两侧放着盛烟的烟壶和一个铜杯子。箱子的前面有一个高高的白色罐子，罐子的左侧放着釉着红花的小陶

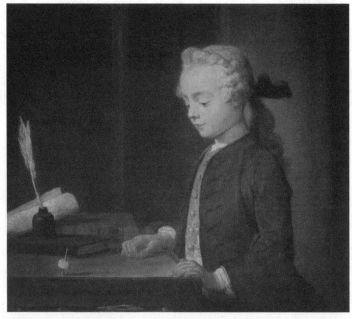

玩陀螺的少年　夏尔丹

夏尔丹的作品使人很容易感受到画中的温暖、生命和时代气息。在万事崇尚奢华的路易十五时代，这些沉穆凝重、朴实无华的静物画越发显得醇美动人，人们在充斥着空虚和堕落的社会中也因此得到了一点自然而真切的情感。这便是夏尔丹的作品伟大和动人之处。

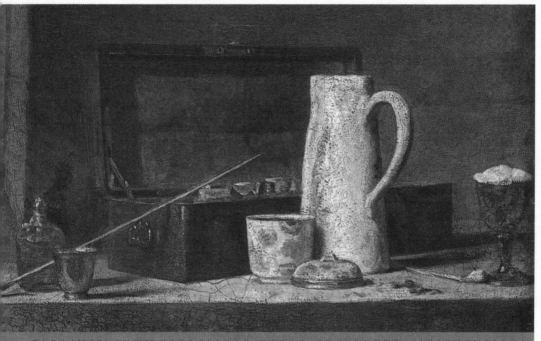

夏尔丹的这幅《吸烟者的箱子》堪称静物画史上的杰作。整张作品被一种静谧的气氛所笼罩。画家首先将静物摆成令人满意的组合，以此作为构图的基础。白色的罐子与桌子的平台相互垂直，构成画面主要的对立构架，左侧打开的箱子盖上的红色左边条，呼应了作为主体的白色罐子，使之不显得孤立。而箱子盖的上边条则与平台这条很长的水平线相呼应。

瓷杯子，右侧远处还有一个盛满了饮料的玻璃杯。

画面的构图极为严谨讲究。箱子是打开斜着摆放的，从而给我们展示了一个最大的观赏视角。一根斜着摆放的烟斗划破了过于严整的空间布局，给画面增添了几分生动的乐趣，就如同平静的水面上突然飞起的水花。前面的三组各色杯子构成了水平一线的布局，这条水平线与桌子的边线形成了一个极小的锐角，看上去杯子似乎都离桌子的边缘不远，并且依次与桌子的边缘拉开距离，让人也逐次缓解了它们会掉下了的担心。画面上的物件构成也很讲究，就杯子来说，就有铜质、陶瓷、玻璃三种，让人能够在对比中，领略到三种杯子不同的质地和各自独特的特色，画家描绘静物的匠心独运可见一斑。这也向我们表明了这虽然是个普通市民阶层，但生活还是比较富足的，从而使纯粹的静物画也包含了许多人文的信息。画家对色彩的处理更是无可挑剔。箱子暗红色的外面、黑色的里面与前面白色的陶罐形成了醒目的对比。金黄色、白色、翠红色的各种杯子在色彩上达成了完美的和谐，也与箱子、桌子的色彩形成了总体的协调和互相衬托，使注重写实的静物画充满了均衡、醒目的美感。

夏尔丹的写实主义画作，受到了当时法国资产阶级启蒙主义思想家的热烈欢迎。狄德罗更是给予了他极高评价，赞赏道："读别人的画，我们需要一双训练过的眼睛，看夏尔丹的画，我们只需保持自然给我们的眼睛，好好地使用它就够了。"夏尔丹的画作也以自己鲜明的写实主义风格、强烈的平民意识体现了当时社会的进步、自由、平等思想的兴起。

绘画知识

静物画

静物画一般指描绘摆放在桌子上的花果、器物等无生命东西的绘画。静物画，是专业绘画训练中不可缺少的学习手段，也是独立存在的一门绘画种类。静物画看似简单，其实需要画家有以物传情、以情入画的本领，需要使情感和表现形式高度统一。从美学角度看，静物画可以使复杂趋于简单，使客观现实传达主观意念，更好地表现事物本身从容、坦然的特性。

蓬巴杜夫人

必知理由

◎ 一幅代表了洛可可艺术风格的优美人物画像
◎ 被称为"洛可可母亲"的蓬巴杜夫人的著名肖像画
◎ 画面上人物雍容华贵的仪态、铺张奢华的服饰、华丽精美的装饰相得益彰、熠熠生辉

名画档案

名称:《蓬巴杜夫人》/ 画家: 布歇 / 创作时间: 1756 年 / 尺寸: 35×44cm / 类别: 布面油画 / 收藏: 英国, 爱丁堡, 苏格兰国立美术馆

画家简介

布歇(1703～1770),法国 18 世纪洛可可绘画艺术的典型代表。出生于巴黎,早先跟随具有洛可可风格的勒穆瓦纳学习绘画,后又学习过版画创作,曾自费到意大利学习过绘画创作。他的作品极力迎合王公贵族口味,把洛可可艺术发展到了最高水平。作品一般都色彩浓艳、纤巧华丽,充满色情意味。代表作有《里纳尔多与阿尔米达》、《狄安娜出浴》、《沙发上的裸女》以及《蓬巴杜夫人》等。

布歇像

名画欣赏

随着时代的发展,到了 18 世纪路易十五的时候,人们逐渐厌恶了那种虚饰的庄重和秩序,开始追求一种随意、轻松、舒适的艺术情趣。洛可可艺术正是在这种背景下应运而生的,洛可可艺术表现出浮华绚丽、色彩浓艳、铺张奢侈的特征。

《蓬巴杜夫人》是布歇的著名作品,也是一幅有着鲜明洛可可艺术风格的作品。布歇曾先后为蓬巴杜夫人画过多幅肖像画,这是其中最著名的一幅。蓬巴杜夫人是路易十五的著名情妇,她当时以路易十五秘书的身份陪伴在皇帝左右,除了路易十五外,她是一位能够左右人事任免等事宜的权势人物。同时,她的喜好也在一定程度上决定着当时宫廷艺术的趣味和流行趋势。当时,一大批作家、诗人、画家常常陪伴在她的左右,谈论艺术。她也是洛可可艺术的直接推动着和"保护人",被称为"洛可可母亲"。

画面上的蓬巴杜夫人优雅地斜靠在卧榻上,仪态显得雍容华贵,高傲而自信。她穿着华丽美艳的裙子,上面缀满了绚丽多姿的各色花朵,胸前的一大朵粉红色蝴蝶结更是美丽无比,把她衬托的娇艳妩媚。她的左手支靠在绣花枕上,右手上拿着一本正在阅读的诗集,表征了她渊博的学识。手臂上戴着珍珠手镯,显得珠光宝气。从她那傲慢的眼神中,透露出一种世事洞明的精明和干练。在这幅画被割去的下半部分,还可以看到右下方有一只小爱犬。地板上散放着制作铜版画

的工具,表示她正在学习版画制作。并且在右面一个有着明显洛可可艺术风格的小桌子上,摆放着夫人使用过的鹅毛笔和一封待发的信。整幅画看上去铺张而浮华,但也不失纤巧和精致。

由于路易十五和蓬巴杜夫人的倡导和推动,洛可可艺术在宫廷里大行其道。她对布歇的艺术天才也颇为欣赏,经常请他为自己作画。当然,这幅画格调比较高,是为一位富裕的特权人物画的肖像。在布歇的其他很多作品中,有的格调极为低劣,色情色彩充斥其中,把权贵人物奢侈糜烂的生活情趣表现得淋漓尽致。

布歇的"洛可可绘画"遭到了当时学者阶层的强烈抨击,被认为表面浮华,没有深度内涵等。不过从现在的眼光看,布歇的作品中对色彩的运用、人物的刻画、想象力的发挥以及突出的装饰效果等方面都体现出独到之处,在法国的绘画史上,占据了一定的地位。洛可可艺术在启蒙思想家的强烈抨击下,随着法国大革命的爆发,逐渐趋于没落。

作为一个宫廷画家,布歇的一生都受着法国国王路易十五的情妇、巴黎风流才女蓬巴杜夫人的控制,其艺术从而代表了整个贵族艺术。在这幅作品中,布歇把洛可可风格发挥到了极点。他把蓬巴杜夫人当作花来描绘,她年轻美艳,着华丽盛装,斜坐在雕像和花丛前,体态娇弱,洛可可宫廷艺术追求的正是这种"优雅、美丽、柔和、娇媚和享乐"的效果。

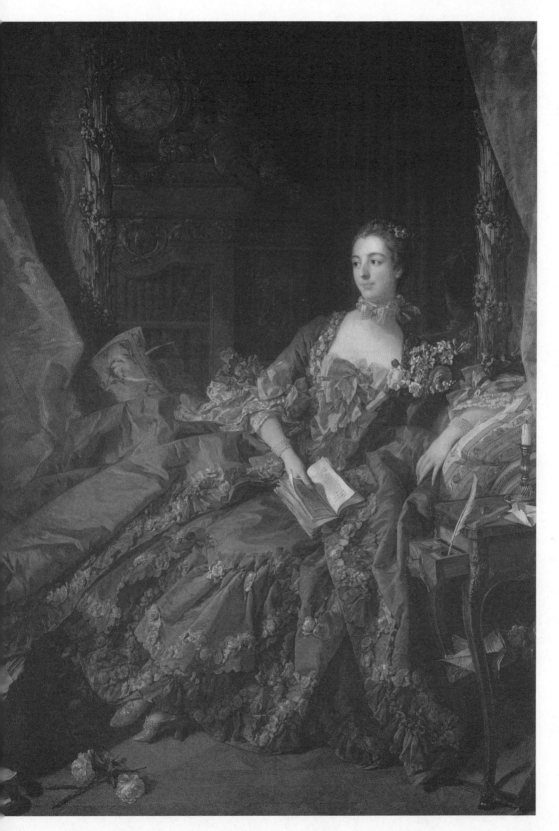

马斯达·佩亚

◎ 英国杰出的学院派画家雷诺兹晚年的扛鼎之作
◎ 一幅典雅美丽，充满了天使般神韵的小女孩肖像画
◎ 富有动感的构图，大胆豪放的笔触，鲜活的人物形象和神秘气氛

名画档案 名称：《马斯达·佩亚》/ 画家：雷诺兹 / 创作时间：1788 年 / 尺寸：77×64cm/ 类别：布面油画 / 收藏：法国，巴黎，卢浮宫

雷诺兹（1723 ~ 1792），英国 18 世纪伟大的学院派肖像画家，英国皇家美术学院的首任院长。出生于英国德文郡的普林普顿。自幼爱好绘画，曾在肖像画家赫德森门下学艺。1750 年前往罗马，其间广泛学习文艺复兴大师们绘画风格，特别推崇米开朗基罗的画风。追求"崇高风格"，肖像画蕴含着一种庄严、典雅的崇高美，为当时广大上层社会所推崇，影响巨大。代表作还有《伊丽莎白·德尔美夫人和她的孩子》、《悲喜剧之间的加里克》、《塔尔列顿上校》、《卡罗琳·霍华德小姐》、《马尔伯勒公爵一家》等。

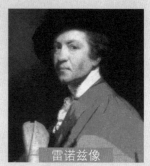

雷诺兹像

名画欣赏

雷诺兹是一位严格的学院派画家，追求庄严崇高的绘画风格，并且一贯主张向传统和古典学习，认为艺术的目的是为了促进人们道德的提高，绘画应该表现人物最优秀美好的方面。他曾说过："这是我的目标和天职，在我所描绘的人们中唯一的目的是寻找出他们的完美性。"他的肖像画宏伟、庄严、典雅，是古典主义和英雄主义完美结合的典范。

《马斯达·佩亚》是画家晚年的著名画作，也是一幅很能代表画家绘画风格的作品。画面描绘了一个高贵、典雅、美丽的小女孩。她是半侧面的坐姿，面向左前方，伸出胖乎乎的胳膊指着远处。一头金黄色卷发被风轻轻吹动，显得轻柔美丽。头发卷曲的弧线与她美丽的小脸蛋形成了好看的视角。她的面庞美丽、清秀，带着孩子特有的稚气和天真，仿佛天使一般。女孩穿着白色的纱裙，系着红色的宽腰带，纱裙的边缘有细微的棕红色花边，与人物的总体形象形成了完美、协调的搭配。

画面的构图极为讲究，蕴含着一种内在的充满韵律的动感，小女孩伸出的胳膊以及指点着的手指、专注的目光，都给人鲜活的感觉，不自觉中我们也会朝她手指的地方望去，很自然地就把人带入某种天真、无邪的美好境界中。画家把女孩的衣服处理得很简略，让她赤裸着胳膊和肩膀，就像一个古希腊、古罗马神话中的小英雄一样，在天真可爱的形象中，又多了一份古朴、庄严的内在神韵。这显然是一个理想化的形象，正如画家说的那样："倘若一个肖像画家想抬高并美化他的对象，唯一的办法是让他接近于一般理想。"画家一贯主张艺术应为增进德行服务，这幅画就很明显地表现了出来——面对这个天使般的小女孩，仿佛整个尘世都变得清澈和纯净起来，一切都变得那么美好、轻灵。

画面的背景处理得朦胧简洁，光线暗淡而隐晦，很有中国写意画的特色。远处是朦胧的田野，田野上有美丽的树木花草以及黑色的小路，女孩的背后是一棵暗黑色的郁郁葱葱的大树，这些朦胧的意境与明朗清晰的小女孩本身形成了鲜明的对比，从而也很好地衬托了人物形象。色彩上，画面大量运用了大色块的描绘手法，背景的大块

绘画知识

学院画派

学院画派主要指官方成立的美术学院所培养的推崇和遵循严谨、古典风格的画家所形成的绘画流派，是传统的美术派别，由于官方的倡导，也是长期占据绘画主流的绘画派别。画家一般都要经过严格的绘画训练，遵循古典传统，遵守固定的绘画程式。学院画派在对传统绘画技巧的继承和发展上功不可没，但是僵化呆板的绘画格式后来越来越成为了绘画创新的障碍。代表画家有卡拉奇、雷诺兹等。

黑色、女孩金黄色的头发与棕红色的腰带形成了自然的色彩过渡，也与白黄色纱裙、黄色的皮肤构成了鲜明的对比。

　　整幅画没有矫揉造作的痕迹，总体给人清新自然的典雅、优美感觉。特别是富有动感的构图，大胆豪放的笔触，鲜活的人物形象，神秘氛围的营造构成了这幅画独特的艺术魅力，使人很自然地就留下了深刻的影响。

　　雷诺兹一生辛勤创作，绘制了大量的肖像画作品，并且对绘画的理论进行了深入的探索，为英国学院画派的发展作出了巨大的贡献，产生了重大的影响。

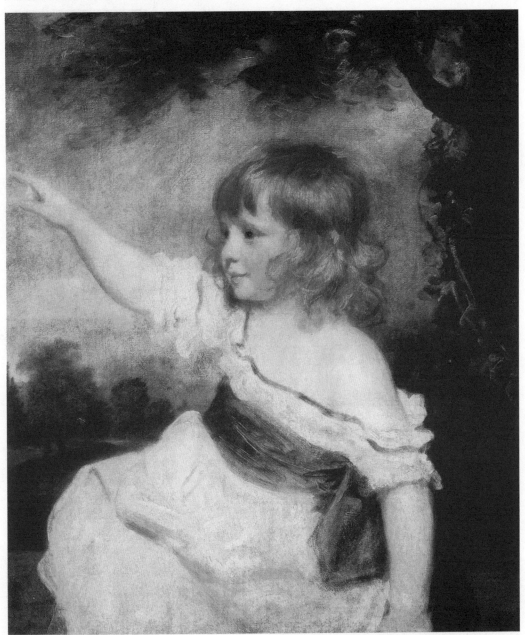

雷诺兹在18世纪70至80年代描绘了大量贵族肖像。作为一名肖像画家，雷诺兹虽然隶属于学院派，并且多次宣称始终把古典主义的庄重和静谧作为信条，但是在《马斯达·佩亚》这幅优美的肖像画中，却洋溢着华丽与优雅。事实上，他是折衷地处理了古典主义和风行一时的洛可可艺术。迄今为止，这幅作品的色泽依然与制作时的色泽完全一样，一点变化也没有。这是因为雷诺兹在画这幅肖像时采用了一种能够长期保持作品的色泽不变的"不干性褐色绘具"。

安德鲁斯夫妇像

必知理由

◎ 庚斯博罗早期的著名作品
◎ 肖像画和风景画相结合的典范
◎ 新颖的构图，柔和协调的色彩处理

〉名画档案　名称:《安德鲁斯夫妇像》/ 作者: 庚斯博罗 / 创作时间: 约 1748～1749 年 / 尺寸: 69.8×119.4cm/ 类别: 布面油画

庚斯博罗（1727～1788），英国著名的肖像画家和风景画家。出生于萨福克郡的一个羊毛商家庭。他的母亲是位静物画家，他自小就受到了良好的美术教育。他把肖像画和风景画很好地融为一体，于风景画中画肖像，在肖像画中加上美丽的风景。笔触奔放，充满活力。代表作有《蓝衣少年》、《令人尊敬的格雷厄姆夫人》、《西敦夫人》以及《安德鲁斯夫妇像》等。

庚斯博罗像

名画欣赏

《安德鲁斯夫妇像》是画家早期的著名肖像画。画中描绘了年轻的安德鲁斯夫妇悠然地坐在一棵大树下歇息的情景。安德鲁斯太太坐在树前的一个大铁椅上，穿着华丽的拖地裙，戴着一顶黄帽子。她的表情镇静、肃穆，不怒自威。她的丈夫戴着黑色三角帽，胳膊上夹着一把长枪站在妻子旁边，他交叉着双腿，表情随意、散漫。一只狗跟随在他身旁，正抬头往上看。画中的背景是一片非常开阔的田野，起伏不平的地势，远处有稠密的橡树林，也有零星地散布在田野上的橡树，他们的旁边是一块成熟的麦田。天空中布满了变幻莫测的云彩。安德鲁斯夫妇选择了行猎的途中或者特意假定的环境为自己作画，把自己置身于大自然的怀抱中，赋予了这幅肖像画浓厚的生活气息。不过安德鲁斯太太宽大的拖地裙与整个环境极不协调，她手中拿的东西，像是一个猎物，山鸡之类，但模糊不清。据此，有人推测这幅画并没有最终完成。

画中色彩处理得清淡调和，天蓝色的衣裙、黄色的麦田、青黄色的树叶、蓝黑色的天空，整个色彩比较相近，对比柔和、过渡自然和谐，让人看起来赏心悦目。画中人物位置的安排，也很有独创性，并没有按照常规把人物居于画面的中心，而是位居一端。同以前的肖像画比较，

手法变得灵活、多变，给人一种新颖的感觉。这样的画面处理使人物与环境水乳交融，互相衬托，

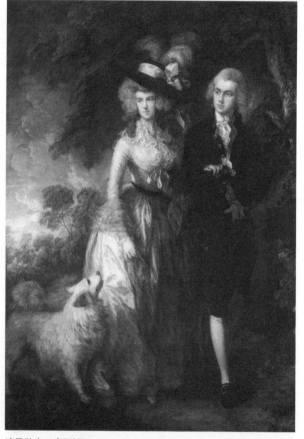

清晨散步　庚斯博罗
这幅画以蓝色为主色调，描绘的是一对雍容华贵的青年夫妇在郁郁葱葱的林木之间行走的情景。整个画面色调柔和、造型优美，是庚斯博罗的肖像画和风景画艺术结晶的集中体现。

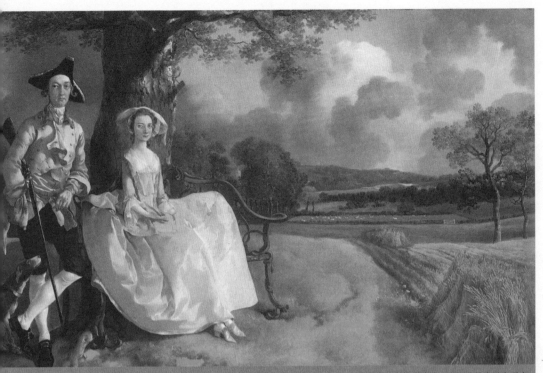

肖像作品往往蕴含有浪漫主义情调，画家喜欢把自己的个性融入到描绘对象之中。特别是对女性肖像的描绘，更是多用女调和冷调，使得画面和人物都看上去相当柔和。庚斯博罗的风景画同样非常出色，而且他的许多肖像画的背景既与人物相统一，又可以独立存在，构成一幅完整的风景画。这幅画表现的是一对夫妇在午后打猎休息的情景。大地在他们右边向远方延伸，从捆绑成束的谷物可以看出这是在秋天。画家原来的意图可能是想在图中放一只已被男主人公杀死的雉鸟，因为从安德鲁太太未画完的蓝缎衣披盖着的膝上隐约可以看见一只鸟形的轮廓。

相得益彰。

庚斯博罗是一位个性极其鲜明的画家。在同时代的画家中，他的作品不同于荷加斯那样重视画面的"自律"，重视情节、教益。也与当时著名的肖像画家雷诺兹有着根本的区别，雷诺兹严守古代希腊、罗马艺术的古典主义规范，追求庄严、恢宏、肃穆的艺术效果。而庚斯博罗作画往往是自发的、即兴的。他打破了以往用色、构图方面许多规范的窠臼，不拘泥任何程序，往往凭激情一挥而就，比如上面已经说过的，他在构图上的创新和突破等，就体现了这一点。还比如，有一次雷诺兹在学院讲课时告诫学生：蓝色是冷色，不能在画中做主色调。庚斯博罗听到后，有意与其较劲，特别约请一位工场主的儿子穿上蓝色的服装为作为模特创作了一幅以蓝色为主调的《蓝衣少年》。这幅画新颖别致，主蓝色与含蓄、变换丰富的黄灰、蓝灰等背景形成了奇妙和谐的对比，画作获得了极大的成功。

庚斯博罗虽然是一个以肖像画家的身份扬名

上流阶层的画家，可是他更喜欢风景画，正如他自己说的那样："画肖像是为了赚钱，而画风景画则纯粹是爱好。"他非常喜欢画田园景色，油彩的处理手法流畅自如，线条生动有力，画面充满了诗意、典雅之美。他的肖像画获得了极大的成功，但他的风景画更成为后世的风景画画家努力的方向，并对莫兰、透纳以及康斯坦勃尔等后世风景画家产生了深刻的影响。

绘画知识

美术评论

美术评论是以一定的标准对美术作品或美术现象所作的评定和价值判断。美术评论是美术欣赏的深化，就是在感受的基础上，以理性的分析揭示美术作品、美术现象的社会意义和美学价值。在一定程度上促进美术发展，但是由于受到各方面制约，美术评论有时有很大的局限性。

秋千

◎ 弗拉戈纳尔被提及最多的爱情题材绘画作品
◎ 富有动感的构图，美丽无比的环境，滑稽的画面情节
◎ 鲜明的色彩对比，出色的光线描绘

名画档案 名称:《秋千》/ 画家: 弗拉戈纳尔 / 创作时间: 1766 年 / 尺寸: 81×64cm / 类别: 木板油画 / 收藏: 英国, 伦敦, 华莱士收藏馆

弗拉戈纳尔（1732～1806），法国18世纪最具代表性的洛可可画家，以描绘风流社会的爱情见长。出生于法国南部的香水之乡。曾师从夏尔丹学画，后来又转到布歇门下学习。他的作品风格多变，色彩华丽，充满色情意味。晚年时因绘画风格不合时尚逐渐没落，1860年因贫穷死于巴黎。他的代表作有《秋千》、《瞎子摸象的游戏》、《为情人戴花冠》等。

弗拉戈纳尔像

名画欣赏

弗拉戈纳尔是最受杜·巴莉夫人——路易十五继蓬巴杜夫人后又一著名情妇——喜爱的画家。他擅长在妩媚的人物和华丽的服装上大显身手，在讨好女人方面很有功夫。最擅长描绘有关爱情或者偷情情节的肖像画，画面上常常是红花绿叶、流光溢彩，人物浓妆淡抹，极尽浓艳奢靡之能事。作品极富变化，大胆的情节、飞舞的笔触与传统手法大相径庭。比如在画中常常用东方的水彩、墨水渲染等多种手法来作画，使画面极富表现力。从艺术的角度来看，他在捕捉人物欢愉的细节以及描绘人物寻欢作乐的场面上，确实很有才华。

《秋千》是一幅装饰性木板油画，画面描绘的是在一个树阴浓密，鲜花盛开的花园里，一个年轻美貌的少妇正在荡秋千的情景。少妇衣着华丽，面庞娇柔美丽。在她身后的树丛中，一个头发已经花白的老头正牵着秋千的绳子，乐此不疲地推拉秋千。据说，这位年龄比少妇大得多的老男人就是她的丈夫。画面的左端，少妇面对的方向，一个年轻男子正躺在花丛中与少妇暗送秋波，女子还高高抬起右腿，有意地朝那男子踢飞了一只精致的绣花小鞋，不难想到，这二人瞒过少妇

的丈夫正在嬉戏调情。只有花园里出现的三个生动形象的小爱神雕像，目睹了这一轻佻的调情过程。据说，画面上的这个年轻男子就是订画者，一个著名的银行家。他订做这幅画，是有意炫耀自己的这段"爱情"经历的。

这幅画画得十分细腻、精致，花园的树木花草描绘得极为美丽，少妇的华贵衣服更是画得如同云霞。画面上一束光线正好照在少妇身上，很好地调和了画面的光亮度，使画面明暗对比和谐、自然。在色彩的运用上，主要是绿色，把这春意盎然的季节渲染得淋漓尽致。少妇的粉红色衣服与周围的环境形成了鲜明的对比，可以说是"万绿丛中一抹红"，很好地突出了人物形象，也把这一"红袖翠软"的香艳场面描绘得入木三分。

但是这幅画的格调总的来说是极其低俗的。以描绘男女间风流艳事为主题，在弗拉戈纳尔的画作中占有一定比例。与他的老师布歇一样，弗拉戈纳尔画过很多这种题材的作品。并且从内容与形式看，弗拉戈纳尔的作品更趋于媚骨和低俗，有些方面几乎还显出色情描绘的成分。比如他还有一幅描绘一位少妇在舞会上溜到侧室与情人仓促接吻的《偷吻》；一个贵族少年用梯子爬到阳台上与少女幽会的《约会》等。这些作品一定程

绘画知识

质感

质感是指绘画等造型艺术中，通过色彩的光亮、冷暖以及线条的粗细等不同的表现手法，在作品中所表现出的各种物体所具有的内在特质和秉性。比如衣服的光滑、粗糙，花朵的娇艳、衰败，等等。画面上物体不同的质感，衬托出不同的画面氛围，给人以栩栩如生的真实感。

度上代表了当时贵族的艺术趣味，也反映出了当时贵族生活的放荡淫逸。

很多时候，艺术家也是悲哀的，弗拉戈纳尔的这些画就是完全为迎合上流社会而作的。为了挣钱糊口，他不得不给富人们画一些有关放荡、偷情题材的小画。正如他的朋友说他的那样：一个可悲的"为混饭吃而粗制滥造作品"的画家。不过，当我们不用道德的标尺，而是用艺术的角度来衡量他的作品，会发现他在用色、构图、人物的刻画等方面确实很有天分。

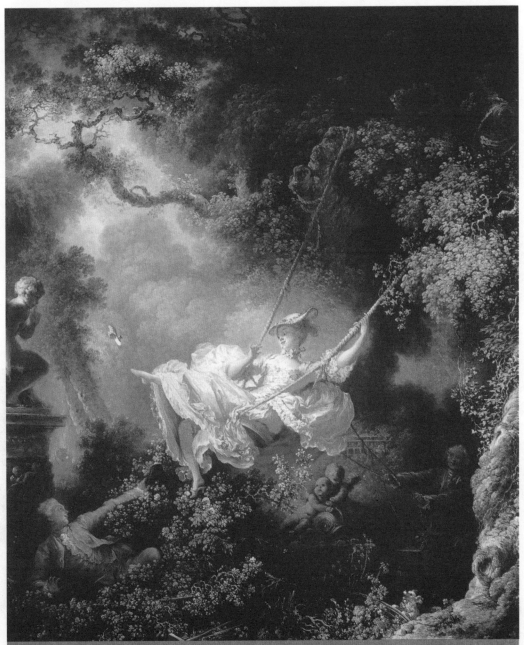

这幅木板油画创作于 1766 年，是弗拉戈纳尔最著名的代表作。作品描绘的是一对贵族夫妇在茂密的丛林中游玩戏耍的情景。年轻的贵妇人正在荡秋千，眼光中充满挑逗，她故意把鞋踢进树林中，引得青年男子四处忙乱地寻找，她反而恣情大笑。作品趣味虽然轻佻俗艳，却很符合当时贵族的口味，无论题材与形式，都体现了典型的洛可可风格。

1808年5月3日夜枪杀起义者

必知理由

◎ "画家中的莎士比亚"，戈雅最引人注目的作品

◎ 反抗侵略的凯歌，西班牙人民不朽的爱国史诗

◎ 娴熟的色彩运用，精密的对角线构图

〉名画档案　名称：《1808年5月3日夜枪杀起义者》/画家：戈雅/创作时间：1814年/尺寸：266×345cm/类别：布面油画/收藏：西班牙，马德里，普拉多美术馆

画家简介

戈雅（1746～1828），西班牙杰出的油画家和版画家。出生于阿拉冈省萨拉戈沙附近的芬德托尔斯一个镀金匠家庭。自幼就酷爱绘画，曾进入马蒂尼兹的画室学画圣像画。1768年到达意大利，广泛学习历史上各派画家的绘画技艺。他是一位很全面的爱国画家，一生创作了大量的作品。代表作有《查理四世一家》、《着衣的玛哈》、《裸体的玛哈》、《1808年5月3日夜枪杀起义者》、《巨人》等。

戈雅像

名画欣赏

1808年拿破仑的雇佣军入侵西班牙，腐败无能的卡洛斯王朝不战而降，不甘心做亡国奴的西班牙人民奋起反抗。5月2日，首都马德里附近的爱国志士在太阳门下发动了反抗侵略的武装起义，起义不幸失败，法国军队逮捕了大批革命志士。接着，法国军队无视西班牙的独立地位，未经过任何法律程序，于5月3日的晚间和次日凌晨，枪杀了数千名起义者。极富爱国热情的画家闻知这一惨绝人寰的事件，极为愤慨和恼怒，挥笔创作了这幅揭露入侵者暴行、讴歌人民爱国热情的历史画——《1808年5月3日夜枪杀起义者》。正如画家本人说的那样："我要用自己的画笔，使反抗欧洲暴君的这次伟大而英勇的光荣起义永垂不朽。"

画面上描绘的正是这一悲壮惨烈的一幕。灰暗的夜幕下，一束强光照射在起义者身上，他们中有神甫、教士、市民和农民，他们的表情有的愤怒、不屈，也有的惊恐万分、面露恐惧。画面的中心是一个穿着白色上衣的市民，他高举着张开的双臂，愤怒地瞪着敌人，有一种不服和恼怒，恨不得与敌人同归于尽和极为不甘的神色。他的右边是一个饱经沧桑的农民，伸着脖子，一副大义凛然、视死如归的样子，对他来说，死亡或许是一种根本的解脱。再右边是一个善良的神甫，他低着头，握着拳头，正在为地上死难的同胞默

默哀悼，而对于自己所面临的绝境，已经置之度外了。他们的身后是两个年轻人，他们显然极为恐惧，一个面露怯色、惊恐万状；另一个绝望地双手捂面，不知所措。在他们的脚下，躺满了已经被屠杀的同胞，血流满地。他们的左边，即将被杀的人群排成了长长的队伍，看不到头。画面的右边，一队荷枪实弹的法国士兵正举枪瞄准这些正待处决的起义者，

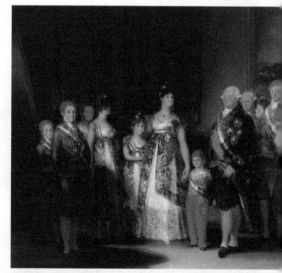

查理四世一家　戈雅

戈雅的作品既是属于写实主义风格的，但又能自如地运用象征、寓意等手法，使他的作品具有含蓄、幽默的特点，同时又具有批判的深度。由于他作品中充满激情和浪漫主义精神，因此他被人们称为欧洲浪漫主义运动的先驱。

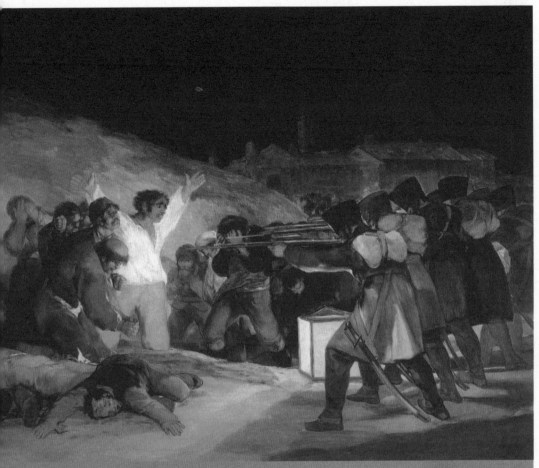

这幅画反映了 1808 年人民反抗拿破仑侵略的历史事件。在这幅画中，戈雅并没有把起义者看做是失败者，而是把他们描绘成为英勇顽强、临危不惧的英雄，这与那些内心怯弱的刽子手形成了鲜明的对比。画面上被屠者的前排里站着三个人，右边的一个是僧侣，正在作最后的祈祷，中间是一个神情坚定的农民，他抬头望着夜空，在农民身旁站着的是一个起义的市民，他正暴怒地举起了双手，好像在厉声咒骂敌人。而画中刑场的背景是马德里的郊外，作品画面上的色彩对比强烈，光源从下面照射上去，更渲染了动荡不安的气氛。

这些行刑者看不到脸面，只有平举的成排枪管发着寒光，让人想到这些杀人机器在手无寸铁的百姓面前的凶狠、残暴以及外强中干的本质。

这幅作品描绘得极为出色，画家采取了对角线的构图方法，使整个画面显得丰富饱满，立体感很强，并充斥着艺术的张力。色彩的运用也极为完美，士兵身后的黑影和远处的夜色交融，是衬托色，是色彩的最低层次。这些色彩与士兵和死难者黑色、银灰色的衣服形成了色彩的交相呼应，并且士兵与死难者衣服的色彩也很相近，过渡得自然、和谐，使画面浑然一体。画中张开双臂身着白色上衣，被强灯光照射的人是全场色彩最亮丽的一个，这是色彩运用的最强层次，突出了枪杀的主题，使画面的色彩达到了最高点，也

把画面的恐怖气氛渲染到了最高点。

这幅画是戈雅最引人注目的作品，也是西班牙绘画史上不朽的爱国主义历史画杰作。作为世界艺术史上艺术才能最全面的画家之一，戈雅被称为"画家中的莎士比亚"。

绘画知识

空间感

空间感是在绘画中，依照透视法所营造出来的物体之间的稠密、远近、高下等空间关系，是画面中所体现出的立体感和纵深度如何的一个层面，也是绘画中构图、布局成败的一个重要标准。

裸体的玛哈

必知理由

◎ 西班牙绘画史上最著名的裸体画之一
◎ 戈雅极富传奇色彩的画作
◎ 优美的造型以及画中人物众说纷纭的神秘身份

名画档案　名称:《裸体的玛哈》/画家: 戈雅 / 创作时间: 1798～1805 年 / 尺寸: 97×190cm/ 类别: 布面油彩 / 收藏: 西班牙, 马德里, 普拉多美术馆

名画欣赏

《裸体的玛哈》是戈雅极富传奇色彩的画作, 曾为画家带来了极高的声誉。由于西班牙的封建专制和宗教裁判所有的严格限制, 西班牙的绘画史上极少有像意大利那样的裸女像, 甚至在镜子和家具的装饰上, 都不允许有裸女形象的出现。17 世纪西班牙绘画大师委拉斯开支的《镜前的维纳斯》, 是借助神话故事, 在皇帝的庇护下绘制成的一幅裸体画, 并且在当时已经相当难能可贵了。所以戈雅描绘现实生活中的裸体玛哈, 大胆地向禁欲主义挑战, 确实有点惊世骇俗。

画面上的玛哈躺在土耳其长榻上, 赤裸的身体一览无余。她双手枕于脑后, 身体微微弯曲, 两腿并拢略显羞涩之态, 整个身体凹凸有致, 有一种高低起伏的韵律感。丰满的乳房和突出的臀部把整个身体衬托得特别匀称、厚实。垫在身下的枕垫不规则的形态与极有节奏感的身体互相衬托, 相互对照, 很好地衬托了画中裸体的人物形象。画中的玛哈双目注视着身外的世界, 脸上有一种让人难以捉摸的诱人微笑。不过, 也有人认为玛哈的头略大了些, 与整个身体不太协调, 臀部也过于臃肿, 不符合一般的审美标准, 并且她的脚尖也不合解剖结构。也许这是画家有意而为之。不过, 不管怎样, 这幅画都给人一种奇特的艺术感染力: 让人对画中的人留恋不舍, 产生一种强烈的感官享受。同时, 画中人物无所畏惧的姿态, 又让人望而却步。在这里, 人的理性、感性的欲望, 以及世俗顾忌等种种矛盾交织在一起, 使这幅画充满了神奇的魔力。

"玛哈"是西班牙语中"平民的少女"的意思。不过画中的女子更像是平民装饰的贵族女性。那么画家笔下的"玛哈"究竟是谁呢? 对这个问题人们众说纷纭。一种说法认为是阿尔巴公爵夫人, 这位夫人长得极为美丽, 曾使画家十分倾倒, 画家因此为她创作了这幅画, 以慰相思。还有一种说法是, 画家是依照一位神甫家的女佣——一位马德里姑娘, 作为模特特意绘制的。另外最有传奇色彩的说法是: 这幅画中的女人是当时一位富商的妻子。这位富商请戈雅为她画了一张穿着衣服的全身像。然而, 戈雅惊叹这位夫人的美貌, 特别是她那温馨丰满的肉体诱发了画家创作裸体画的冲动, 因而在画完肖像画之后, 画家立即回到他的画室里凭记忆绘制出了这幅裸体画, 谁知不慎走漏了风声, 富商知道了这件事, 他认为这是对他的戏弄与亵渎, 要与画家决斗。画家预先得到了朋友的通报, 就以出奇的速度另画了一

幅同样姿态的《着衣的玛哈》。当这位鲁莽的商人提剑冲进画室时，看到的却是着衣的夫人躺在那里，弄得十分尴尬。

不过，总的说来，这幅出色的裸体画，在造型的设计、色彩的运用以及人物表情的刻画等方面都极为成功，体现出了画家精湛的画技。也是戈雅为艺术不畏世俗的束缚，大胆开拓创新的明证。

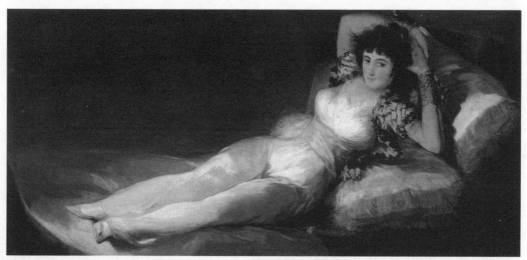

着衣的玛哈 戈雅

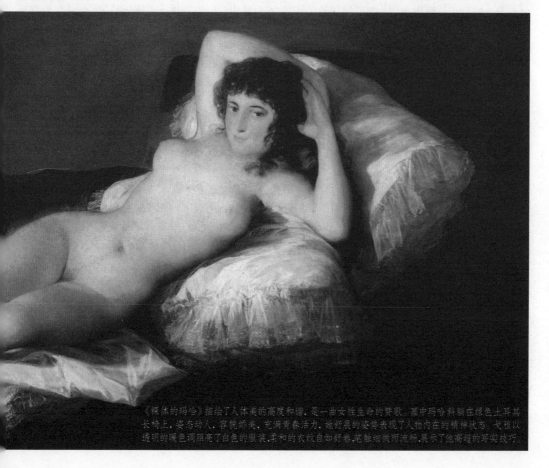

《裸体的玛哈》描绘了人体美的高度和谐，是一曲女性生命的赞歌。画中玛哈斜躺在绿色土耳其长椅上，姿态动人，容貌娇美，充满青春活力，她舒展的姿势表现了人物内在的精神状态。戈雅以透明的暖色调照亮了白色的服装，柔和的衣纹自如舒卷，笔触细微而流畅，展示了他高超的写实技巧。

马拉之死

必知理由

◎ 世界美术史上最著名的现实主义历史画名作
◎ 法国新古典主义绘画大师大卫的代表作之一
◎ 历史性、真实性、思想性、艺术性完美结合的典范

名画档案　名称:《马拉之死》/ 画家: 大卫 / 创作时间: 1793 年 / 尺寸: 165×128.3cm / 类别: 布面油画 / 收藏: 法国, 布鲁塞尔, 皇家艺术博物馆

大卫(1748 ~ 1825), 法国新古典主义绘画风格的著名代表。出生于法国巴黎的一个中产阶级家庭。曾入皇家美术院学习, 后获得了罗马大奖而奔赴意大利游学, 深受米开朗基罗和拉斐尔等人的影响, 对古典美术产生了浓厚的兴趣。在法国大革命时期, 绘制了大量的历史画。他的代表作有《荷拉斯兄弟之誓》、《马拉之死》、《拿破仑加冕》等。

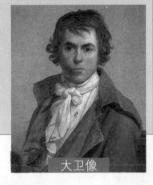

大卫像

名画欣赏

马拉是法国大革命时期雅各宾派的领袖人物之一。由于工作劳累, 不幸患上了皮肤病, 每天必须数小时浸在浴缸里水疗。他以犀利的文笔发表了大量抨击封建独裁专政、宣扬共和的文章, 深深刺痛了当时当权的吉伦特派。于是, 他们派保王党分子夏洛特·科尔黛以申请救济为名, 谎称自己是五个孩子的母亲, 共和党人的遗孀, 从而接近并刺死了马拉。马拉之死引起了革命群众的无比愤慨, 声讨凶手之声不绝于耳。作为与马拉私交甚好的朋友, 大卫更是义愤填膺, 在马拉被害三个月后, 就画成了这幅缅怀亡友、揭露敌人暴行的著名作品。

画面上, 马拉斜靠在浴缸里, 鲜血染红了浴缸里的水, 他的头向后仰着, 脸上带着平静的神色, 就如同工作劳累后睡着了一样。一把鲜血淋漓的匕首掉在地上, 暗示了刺客的凶残。他握着鹅毛笔的右手软弱无力地垂落在地上, 左手拿着一张字条, 字条上写着: "1793 年 7 月 13 日, 马丽·安娜·夏洛特·科尔黛, 致公民马拉: 我是十分不幸的, 为了指望得到您的慈善, 这就足够了。" 马拉面前的桌子上放着墨水瓶、鹅毛笔、几张便条等办公用品。其中放在木箱边缘的一张便条上写着: "请把这五个法郎送给一位五个孩子的母亲, 她的丈夫为共和国献出了自己的生命。" 这些简单的办公用具和字条上的内容, 一方面体现了马拉人格的伟大, 另一方面也揭露了暗杀者的无耻和卑鄙。

这幅画简单的背景, 形象逼真的人物造型, 鲜血淋淋的刺杀场面, 给人一种特别真实的感觉, 仿佛一切都是刚刚发生的一样, 不自觉中我们也仿佛成了现场的目击证人。画面虽然描绘的是一幅以死亡为主题的作品, 可是马拉靠在浴缸里的姿势却如同米开朗基罗壁画中的人物一样, 有一种古典主义的庄严、崇高的神圣美。画面的背景是没有任何装饰的墙面, 一张简陋的桌子, 和简单的办公用品, 可是却有很强的艺术表现力, 让人颇为感动。这是因为, 马拉本身就是一个受人尊重, 充斥着精神力量的人物, 画家把他伟大的革命情怀和为革命献身的遭遇巧妙地浓缩在了这一场景中, 因而也就特别有感染力, 让人为之动容。画面光线的处理也很轻柔, 只是让左边照射进来的光线照在马拉的身体周围, 形成了画面中瞩目的焦点。明暗对比协调、柔和, 使画中人物具有一种雕塑一样的立体感。

绘画知识

新古典主义

法国大革命时期, 资产阶级为了推翻封建专制制度, 利用美术作品中所表现出的英雄主义精神为他们服务, 借复古以开今的潮流, 制造革命舆论。他们大量采用古代题材, 从古希腊罗马的题材中, 寻找适合他们作为行动典范的共和主义英雄题材, 这种题材的古典主义绘画被称为 "新古典主义"。

大卫曾对这幅画的创作有以下叙述："在马拉被刺的前几天，我被派去访问他。我见到他在浴缸中的情景使我惊讶。浴缸旁边有一个木墩，上面放着墨水瓶和纸，在浴缸外的手却在书写关于人民福利的计划……我认为，把马拉为人们而操劳的生活场景展示给人民是有益的。"正是在这种思想的支配下，画家着力刻画了马拉之死的崇高和伟大以及为人民而死的平静和安详，把绘画的艺术性和人物的高贵品质以及事实的真实性和悲剧的崇高性完美结合在了一起，从而成功地绘制了这幅纪念碑式的现实主义历史画名作。

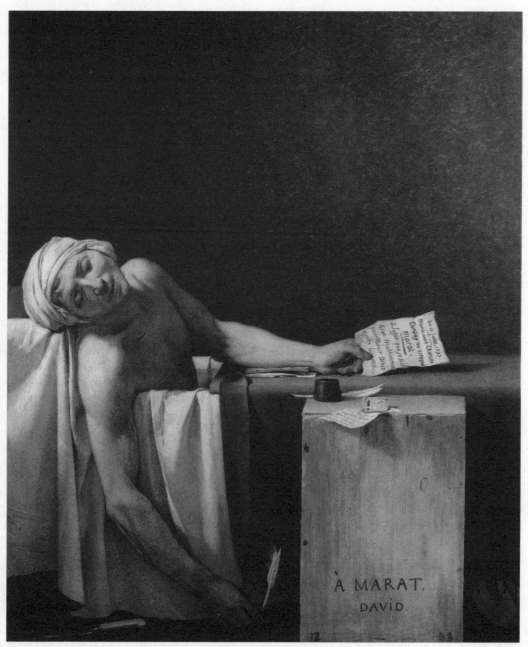

马拉因患严重的皮肤病必须浸泡在热水中办公，被女刺客保皇分子夏洛特·科尔黛趁机刺死。大卫以严谨的写实手法描绘了发生的悲剧：马拉倒在被鲜血染红的澡盆里，惨白的尸体在深色的背景下显得异常刺目，那只握着鹅毛笔的手垂落在地上，不远处是凶手留下的匕首。整幅作品结构简洁而严谨，笔触沉着而有力，马拉的形象犹如石像一般，显示出一种英雄的气概。

拿破仑加冕

必知理由
◎ 忠实记录了拿破仑加冕庄严、肃穆的一瞬
◎ 场面宏大，人物繁多，气氛庄严的大型历史画
◎ 科学的构图，明暗光线的和谐对比，肃穆气氛的营造

〉**名画档案** 名称:《拿破仑加冕》/ 画家: 大卫 / 创作时间: 1805～1807 年 / 尺寸: 610×931cm / 类别: 布面油画 / 收藏: 法国, 巴黎, 卢浮宫

名画欣赏

1804 年 12 月，拿破仑在巴黎圣母院举行了隆重的加冕仪式，成为了法兰西帝国的皇帝。为了纪念这一隆重的历史性事件，拿破仑任命大卫为宫廷画师，画下了这幅规模宏大，人物众多的历史画——《拿破仑加冕》。

据说，当时教皇庇护七世给拿破仑及其皇后约瑟芬的额头涂上"圣油"后，拿起皇冠正要亲自给拿破仑加冕，不料，拿破仑突然夺过皇冠自己戴上了，然后，拿起另一顶较小的皇冠戴在约瑟芬头上。画面中描绘的正是拿破仑给皇后加冕的一刹那，教堂里的气氛十分安静、肃穆，众多人物都屏息静气。身材"高大"的拿破仑，正意气风发地把皇冠高高举起，在他的前面对他顶礼膜拜的皇后约瑟芬正跪在他的脚下，准备接受这一无上的荣耀。皇后的两个儿子捧托着母亲的衣裙站在后面。头戴高大尖帽、手持权杖的教皇庇护七世神情黯然，无可奈何地站在拿破仑身后。拿破仑的周边站满了王公大臣以及参加典礼的各界人士，他侧面的观礼台坐着皇帝的家人，其中一位和蔼微笑着的贵妇人，正是拿破仑的母亲。不过，实际上拿破仑的母亲并没有参加这场庆典，因为那时她正在生皇后的气。因为拿破仑那时年仅 35 岁，正是英雄正当年，可是约瑟芬已经徐娘半老，41 岁了，并且其前夫是个保皇党，而她又不能再生育了，皇帝的母亲对这桩婚姻十二分不满意。可是为了保持画面的完整性，大卫还是把皇帝的母亲画了上去。观礼台的上面一层坐着画家和他的家人，以及朋友孟格斯、维安和格雷特等人。整个画面有 150 多人，个个栩栩如生，都对当时风光无限的拿破仑流露出崇高的敬意和由衷的感佩。

这幅著名的大型历史画，大卫用了两年时间完成。作为参加了盛典的观礼者之一，他很好地把握了当时的现场氛围，把这一人物众多，气氛异常寂静、肃穆的历史性场面生动地刻画了

出来。难怪拿破仑看到这幅画时曾说:"这不是一幅画，这是处处都有生命、活生生的一个史实。"画面的构图也极为科学，大卫以皇帝给皇后加冕的场景作为

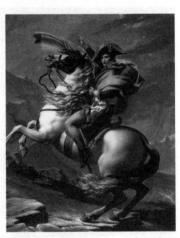

拿破仑横穿阿尔卑斯山脉 大卫

中心，把加冕现场的横断面展现了出来，从而为最大限度地描绘这一规模宏大，人物繁多的场面提供了可能。在光线的处理上，以加冕的中心场景为核心，明暗对比强烈，过渡也很自然，从而使画面重点突出，详略适宜。当然，画家在记录这一场面时，也适当进行了艺术加工，比如画上并未出席的皇帝母亲，把众所周知的矮个子拿破仑画得高大庄严等，这都是为了表现的需要，很好的衬托了加冕的主题。

这幅画在当时的影响是很大的，法国的一家报纸曾称其"场面是这样的静谧，所有的人物都这样的恭敬"，画出了"无上严肃的典礼"。同时，这幅气势夺人的加冕场面画作，也粉碎了当时一些革命思想家仍想改革的信心。

绘画知识

轮廓

轮廓指绘画中界定描绘对象形状大小、粗细、高低等基本范围的边缘线。轮廓是绘画中的基础步骤，也是一幅画最基本的起始构图，是非常重要的，关系着作品的成败。

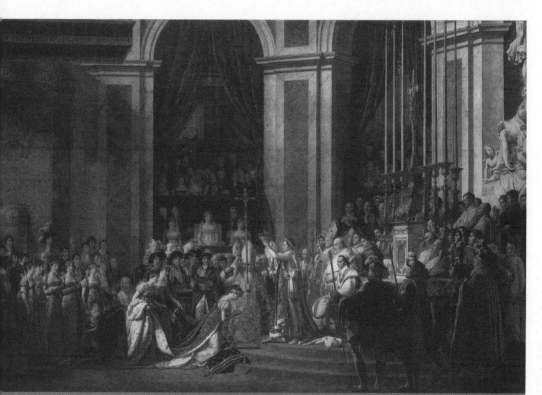

这是大卫奉拿破仑之命创作的。为求真实地再现当时的情景，画中的许多人曾被画家请到画室作模特。画家忠实描绘了 1804 年 12 月在巴黎圣母院隆重举行的国王加冕仪式的场景。身穿紫红丝绒与锦绣披风的拿破仑，双手捧着皇冠，向跪在自己面前的皇后约瑟芬的头上戴去。画中人物多达百人，有宫廷权贵、大臣、将军、贵妃、红衣主教与各国使节，气氛庄严，场面壮观。作品宏伟的构图、磅礴的气势、巧妙的构思和写实的作风对后来的欧洲绘画产生了重要影响。

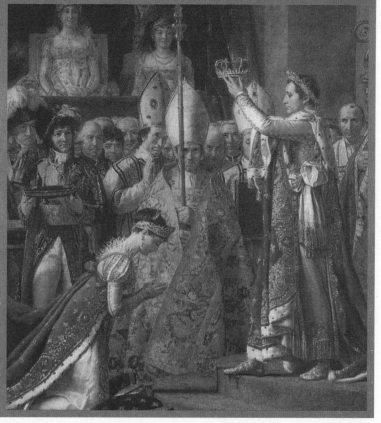

神奈川冲浪里

必知理由

◎ 日本"浮世绘"的著名代表作品之一。

◎ 曾对西方印象派和后印象派产生过艺术启迪的绘画艺术的代表

◎ 日本"画狂人"葛饰北斋的优秀代表作品之一

》名画档案　名称:《神奈川冲浪里》/画家:葛饰北斋/创作时间:江户时代/尺寸:25.7×37.9cm/类别:锦绘/收藏:日本,神奈川

葛饰北斋(1760～1849),日本画家。生于江户(今东京),自幼喜欢绘画,曾师从胜川春章学习浮世绘,后以画美人画闻名于世。他涉猎过多种画派的绘画技艺,也熟悉中国画的表现手法,并接触过西洋绘画。作品追求形式美和主观表现,用墨酣畅,色彩简朴,代表作有《富岳三十六景》、《富岳百景》等,《神奈川冲浪里》是《富岳三十六景》之一。他的作品开拓了日本风景画创作的新领域。

葛饰北斋像

名画欣赏

　　浮世绘是日本江户时代兴起的一种独具民族特色的艺术奇葩,实际上就是描绘江户市民阶层生活的民间版画、风俗画。它的兴起有着深刻的社会背景,主要一点就是迎合了当时市民阶层寻欢作乐的生活情趣。"浮世"为佛教用语,指瞬息即逝的尘世、俗世的意思。曾一度用来代指妓院等寻花问柳的享乐场所。浮世绘最初描绘的多是一些艺妓、美人等的生活起居等画面,有点像今天的广告牌或明星照什么的。浮世绘由于木板印刷、大量生产、价格便宜,深得江户市民阶层的喜爱,有很雄厚的群众基础。随着不断发展,浮世绘的题材进一步扩大,包括社会时事、民间传说、历史典故、风景名胜等多方面内容。这种画颜色丰富,手法奇特,呈现出特异的色调与风姿,有很高的艺术价值,对后来西方印象主义、后印象主义等画派的兴起产生很大的启迪作用。在日本的绘画史上,涌现出了大批的浮世绘名家,葛饰北斋就是其中极富传奇色彩的一位。

　　葛饰北斋是一个极

为奇特、行为古怪的天才画家,他自号"画狂人",在风景画、读本插图、花鸟画甚至妖怪画等诸多绘画领域都取得了极高的成就。《神奈川冲浪里》是画家描绘的一组以富士山为主题的画集《富岳三十六景》中的一幅。画家不是正面描绘富士山,而是选取了一个特别的角度,让我们透过翻卷的巨浪和海面上起伏的船只看到了白雪皑皑的富士山顶部,从而使富士山充满了平常情景下无法出现的特别魅力。画面的构图极为奇妙,翻卷的浪花像一个庞大的怪物张牙舞爪地迎面扑来,他把浪花的边缘画的极为特别,让人觉得很像抽象主义画家的作品。画的前方涌动的浪花形成了一座小山,与远方的富士山形成了强烈的对比,让人

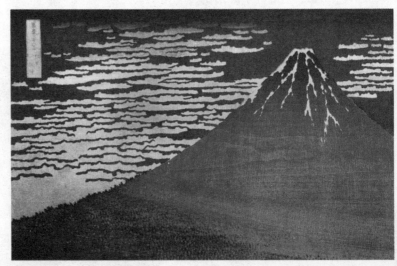

富岳三十六景·凯风快晴　葛饰北斋

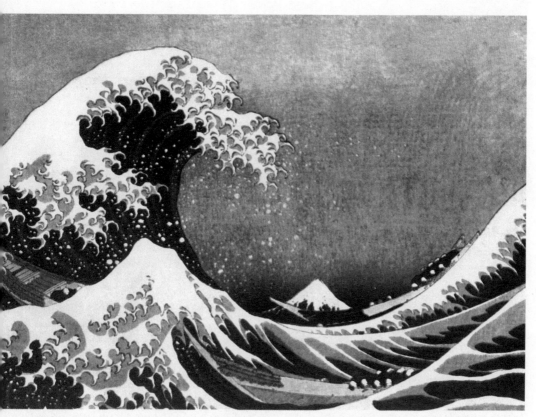

这幅画是《富岳三十六景》画集中比较经典的一幅，葛饰北斋没有画一个概念中的或者游客眼中的富士山，相反他让画面变成生活场景中的偶景一瞥。在这幅画中，高大的富士山一下子显得矮小了，被翻腾的巨浪压在视平线下，观众和作者都好像坐在了波涛中颠簸的渔船上，真切而奇妙，使我们从意外的角度对世界有了新的了解。

在这种奇特的对照中，莫名其妙地一塌糊涂，真山与浪花形成的山亦真亦假，变幻莫测。画面前方的小船仿佛从浪涛的中间穿过，远处的小船被海浪抬得极高，让人禁不住想到人类在自然灾难面前的渺小和无助，也有人说说他画的不是浪花，而是一种灾难的象征，是画家忧患意识的表露。

画中的动静衬托处理得十分巧妙，远处巍然高耸的富士山，与前方汹涌的惊涛以及颠簸的小船形成了视觉上的极大反差，真切而生动。让我们见识了另外一种视角下的富士山，也让我们领略了一种全新的醒人眼目的艺术表现手法。由于画面表现出一种特别的不规则、不平衡的视觉冲击力，因而，有人评价这幅画是对不平衡美的生动形象诠释和艺术化。

葛饰北斋的风景版画在外观表现和主观的意境处理上都是极为大胆和超前的，这种对现实景物进行扭曲变形的表现手法，当时的人们是不能理解的，因此从某一层面来说他的艺术是超前的，是现代艺术之前的现代艺术。葛饰北斋等日本浮世绘的画家们制作的大量浮世绘风景版画后来流传到了国外，为法国后期印象派的德加、马奈、凡·高、高更等大师们所注目，并为他们的艺术创作注入了活力。

绘画知识

浮世绘

　　浮世绘是日本江户时代以描绘市民生活为主的风俗画。浮世在日语中指瞬息即逝的尘世、现实的意思。浮世绘主要描绘现实中的美人、歌舞伎演员、风景及大量的市井风俗，甚至充满色情意味的春宫图等。其绘画作品包括画家创作的亲笔画和依据画稿用木版水印的方式制作的水印木版画两种形式。最早的浮世绘是用墨色印制，后又发展为套色印制，有丹绘、锦绘等多种样式。浮世绘的作品大都线条简练流畅，色彩鲜艳、醒目，人物形象夸张，画面富有装饰性。

台岑祭坛画

◎ 西方第一幅通过风景画把耶稣送回大自然的著名画作

◎ 一幅把宗教的神圣性和大自然的优美风景完美融合在一起的优秀作品

◎ 独特的暗示和象征意义，以及强烈的宗教色彩

名画档案 名称:《台岑祭坛画》/ 画家: 弗里德里希 / 创作时间: 1808 年 / 尺寸: 115×110cm/ 类别: 布面油画 / 收藏: 德国, 德累斯顿画廊

画家简介

弗里德里希（1774～1840），德国著名浪漫主义风景画画家。曾在哥本哈根系统学习过绘画，后一直在德累斯顿美术学院教书。他的风景画作品充满了神秘的暗示和象征意义，将风景和宗教情怀融合在一起，形成了独具风格的浪漫主义画风。代表作有《画室的窗》、《窗边之友》、《雾海上的流浪者》、《台岑祭坛画》等。

弗里德里希像

名画欣赏

弗里德里希的风景画，与通常意义上的风景画有着鲜明的区别，他的风景画中十字和十字架总是反复出现，而且都处于中心位置。从而不再是单的风景描绘，而是把宗教的神圣性与大自然的优美风景融合在了一起，表达出画家某种独特的绘画理念，或者一种深沉的宗教情结。他的早期作品中多出现哥特式的建筑风格，到了后期开始更多地使用暗示手法。画中对光线的处理也极有特点，仿佛是圣光一样，规则地升起，给人以神秘、圣洁的感觉。

《台岑祭坛画》是画家为一家私人教堂所创作的祭坛装饰画，也是一幅很能代表画家绘画风格的代表性作品。画中描绘了一个处于远方、陡峭突兀的峰顶，上面山石交错。郁郁苍苍的松树长满了山坡，这些松树都不是很大，但是立身山崖，显得很有风骨。在山石之间高高竖立着一个十字架，上面是殉难的耶稣像。三束圣光从山崖下方横空升起，成扇面形射向无尽的苍穹，把画面神圣、肃穆和庄重的气氛烘托得淋漓尽致。深远的天空中布满了浓密的褐红、淡红色云彩，使画面显得辽远而空灵。

画面中的景物比例相对较小，给人以空旷之感，孤峰之上的耶稣殉难像在这种景物、山势的衬托下，显得特别庄严、崇高、伟大，也把耶稣在人世的孤独和天上人间使者的形象刻画得入木三分。在传统的风景画家中，没有一个人像弗里德里希这样把耶稣置身于此种风景之中，这其中必定包含着画家本人的某种信仰或人生哲学，有一种很深的宗教自省意味。也仿佛是要用纪念碑式的形象在人们的心灵上竖起拯救世人的爱的丰碑。西方美术史家认为，弗里德里希的这幅画，表明了他是西方宗教兴起以来第一个通过绘画把基督送回自然中去，强调大自然的神性战胜人性的画家。

画家还为这幅画设计了精美的画框，画框的上方雕刻着五个飞舞的天使，姿态可爱。左右两边是古希腊式的圆形柱子，把画面衬托得壮重、威严。下面的底座左侧雕刻着一把沉甸甸的麦穗，右侧是果实累累的葡萄枝，这是制作圣餐的食物。中间是一只金光四射的眼睛，是上帝之眼的象征，表示着上帝时刻观望着人世间的善恶。通过优美、精致的画框，仿佛打通了上帝和世人、天上和人间沟通的渠道，作为祈祷用的祭坛画，这幅画确实是极为成功的，有很强的感染力。

弗里德里希在欧洲绘画史和精神史上具有崇高的地位，他给风景画赋予了神秘的象征和暗示寓意，并加入画家的感情色彩，从而超越了纯粹的风景画意义。而他的画作中所透露出的宗教情怀散发着感人至深的力量，正如画家说的那样："闭上肉体之眼，那么你将会首先用精神之眼看到图景。这将给你在黑暗中看到的世界带来光明，并从外表感染心灵。"

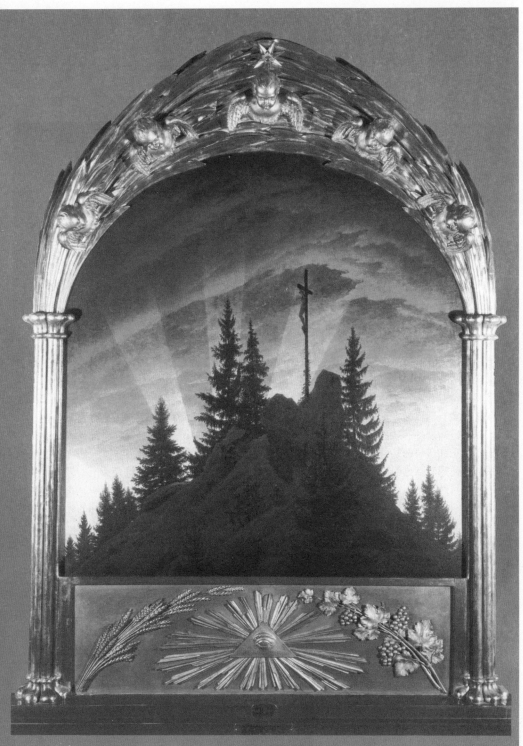

画中描绘的那片风景，那从危崖的十字架上升起的神秘光线，已全然是一派人间的气象，这件作品固然也与宗教信仰有关，但更与艺术家对信仰的理解和直观感受有关。他借用基督的死亡与复活的名义，大刀阔斧地修改自然的形态，在一定程度上仿佛回复到了中世纪时代艺术的装饰性效果，并在无形中提示了一条侧重想象与冥想的艺术道路。

暴风雪中的汽船

必知理由

◎ 一幅被评论家评为"肥皂沫和石灰水结合"的名作
◎ 一幅带有印象主义色彩的风景画杰作
◎ "海景画"大师透纳的代表性作品之一

〉名画档案 名称:《暴风雪中的汽船》/画家:透纳/创作时间:1842年/尺寸:122×91cm/类别:布面油画/收藏:英国,伦敦,塔美特美术馆

透纳(1775~1845),英国风景画家,在亮度与纯粹色彩的表现上特别精彩,也被称为印象派画家。出生于伦敦,自幼就表现出卓越的绘画才能,特别在表现海景画方面特别有天赋。因为在艺术上的突出成就,曾被英国皇家艺术学会吸收为最年轻的学员,后任皇家艺术学院教授。他对海景画很有研究,尤其对水气弥漫的掌握有独到之处。代表作还有《国会大厦的火灾》、《贩奴船》、《战舰归航》、《暴风雪》等。

透纳像

名画欣赏

透纳是英国绘画史上一位天才级的风景画大师,尤以善于描绘海景画而广受关注。他性格敏感而富于幻想,具有浪漫气质。在广泛学习各方绘画艺术的基础上,最后在海景画方面独树一帜,创造了独具特色的艺术语言和绘画风格。他的绘画不仅能表现自然界的有形事物,而且还表达出了人们视角范畴之外的某些东西,特别善于表现各种东西混杂在一块的某种感觉和印象,甚至气氛、状态、模糊的颜色等。所以,他的绘画更关注人本身对自然界的主观感觉和印象,是绘画上对井然有序的理性秩序的突破。

《暴风雪中的汽船》是透纳在海景画风格成熟时期的重要作品。画面上我们可以看到翻卷的旋风把海浪高高卷起,空气中夹杂着雪花和海雾,天地一片混沌。所有事物的形状都在人们的视野中消失了,只在朦胧的海风旋涡中,隐约看到了汽船的轮廓以及航进的方向。汽船的桅杆高高地耸立着,在海浪中起伏。画面上的一切都处在朦胧和失真的状态中,一切都是人们感觉中的刹那间印象。画面上用旋风的形式来表现海浪,那夹杂着浪花、雪花的旋涡,使人感觉到一种真实的动感和排山倒海的气势。而汹涌的海面也仿佛有一种突破某种束缚的冲动和不安,翻滚咆哮、摇摆不定。画中充斥着某种激荡人心的因素,让人久久不能平静。

画面的色彩运用丰富而富有变化,天上翻卷的乌云仿佛又成了海面上海浪的影子。翻滚的海浪、白色的雪花、浓重的海雾以及汽船喷发出的蒸汽交织在一起,所有的颜色都混杂在一起,辨不清真实本色。同时,画家也有意在它们之间保持了一些细微的差别,从而使颜色更加丰富和鲜明。所有的东西都混杂在一起,处于"似与不似之间",使画面达到了奇特的表现效果,也难怪有人说这幅画有点像中国的写意画。画面的光线处理也极具特色,从汽船的上面发出了一团强光,也许是汽船上的灯发出的,或许是天上的闪电。在它们的照射下,前面的海水一片光明,泛起了层层亮光,更前方的海水则显示出不同的光泽。画面的明暗对比强烈,对远近光线的把握以及暴风雪中不同介质对光线的映照都变现的各个不同,各具特色。画家对海面上的光线、空气、海水等的心领神会由此可见一斑。据说,画家为了观察暴风雨中的海面,曾让人把自己绑在桅杆上长达四个小时,此间的种种辛酸可想而知。

绘画知识

油画的运笔技巧

油画有多种用笔技巧,以绘画术语可分为:挫、拍、揉、线、扫、跺、拉、擦、抑、砌、划、点、刮、涂、摆等。这些技巧都有相应的运笔要领,比如用力的大小、轻重。在具体运用时也各有侧重,必须灵活掌握。

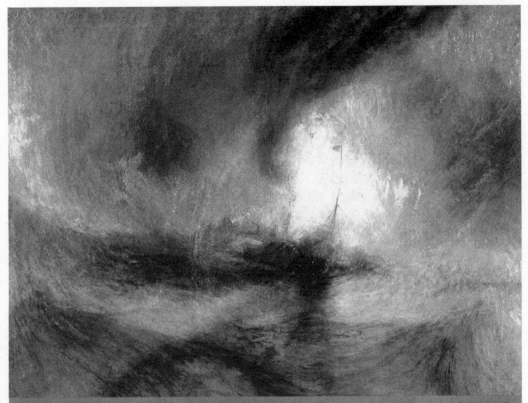

《暴风雪中的汽船》是透纳在海景画风格的成熟代表作。画面描绘的是翻卷的旋风把海浪高高卷起,空气中夹杂着雪花和海雾,天地一片混沌,隐约可以看到汽船的轮廓以及前进的方向。画面色彩运用丰富而富有变化。从中可以领略到作者超越人们日常生活经验的绘画探索。

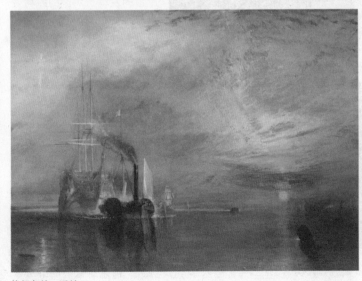

战舰归航 透纳
这幅画是透纳最有代表性的作品之一,画面描绘在夕阳下的"特梅雷尔号"军舰归航的情景。此画是透纳众多体现大自然或阳光照耀,或浓雾迷漫的神奇光景,表现出笔触纵横、色彩纷呈、朦胧而奇妙的艺术效果的作品之一。

从这幅上我们也可以领略到画家超越人们日常生活经验的绘画探索,他更关注自己的主观感受,而风景的本身已经退居到后一个层次,他用大胆的笔触、灿烂的色彩,赋予了画面一种精神的动感和力度,把自然界的崇高和壮阔表现得形象生动。但是这种风格在当时并不被人们接受,这幅画在展出时,就有人评论它是"肥皂沫和石灰水的结合"。透纳对绘画艺术的大胆探索对后来印象主义画派产生了深远的影响,他个人也被评价为是带有印象主义色彩的风景画家。

干草车

必知理由

○ 康斯坦勃尔最优秀的作品之一

○ 富有诗意的田园美景，经典的风景画名作

○ 波光粼粼的水纹，泛着光泽的树叶，富于变化的云朵

〉名画档案　名称:《干草车》/ 画家: 康斯坦勃尔 / 创作时间: 1821 年 / 尺寸: 130×185cm / 类别: 布面油画 / 收藏: 英国, 伦敦, 国立画廊

画家简介

康斯坦勃尔（1776～1837），19 世纪英国著名的风景画大师。出生于英国萨福克郡勃高尔特一个磨坊主家庭。曾师从一位很有才华的业余风景画家乔治·博蒙特学画，后考入皇家美术学院学习。他的风景画不固守传统，自成一家。一般比较专注于平凡事物的描绘，忠实于自己的视觉感受。风景画代表作还有《玉米地》、《巨大的石碑》、《弗拉巴德的水车小屋》等。

康斯坦勃尔像

名画欣赏

19 世纪是英国风景画的黄金时代，康斯坦勃尔和透纳是其中最卓越的风景画大师。不同于透纳的幻想主义风格，康斯坦勃尔是忠实的现实主义画家，他的风景画技法自然，追求真实的视觉感受，许多风景画都是对家乡真实风景的忠实描绘。《干草车》就是画家描绘的一幅充满诗意的家乡风景画名作。

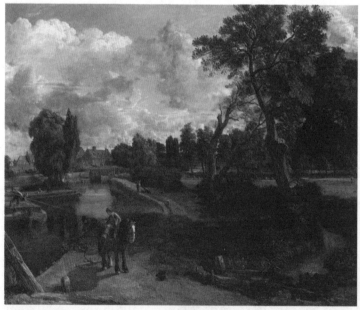

弗莱特福的磨坊　康斯坦勃尔

康斯坦勃尔是与透纳同为 19 世纪英国的风景画家。康斯坦勃尔早年自学画画，23 岁进入皇家美术学院后，他临摹了很多荷兰风景画家的作品。同时他还到山区和湖区写生，逐渐掌握了能够真实地再现英国农村风景的绘画技巧。在艺术创作中，康斯坦勃尔抛弃传统绘画中褐色的调子，让绿地、树木恢复其本来面目，让画面充满灿烂的阳光，使风景油画的技法提高了一大步。

画面的前方是一条沿河的乡间小道，一条花色斑纹的小狗站在路上向河里张望。明镜般的河水里，两匹马并排拉着辆粗糙的四轮干草车涉水而过，车上坐着两个男人，看得出都是当地平凡的农夫。车子的经过，划破了平静的河水，水面上荡起了层层的涟漪。水面右端一只小船掩映在茂密的水草丛里。画面左边的小路尽头，坐落着一座乡下农舍，农舍的右方矗立着几棵大树，枝叶茂密繁盛。从远处望去，白色墙面、红色屋顶的农舍与周围的绿树青水浑然一体，协调而又柔和，醒目而不张扬。画面的远方，黄绿色的田地延伸到茂密的树林深处。高远的天幕上布满了富有动感、变幻无常的云朵，把整个画面衬托得空阔而灵动。

整个画面清新、自然、摇曳多姿，如诗如画，弥漫着浓厚的乡土气息。画中运用了多种色彩，红花绿草、蓝天白云、青水碧波，各种颜色互相对应又相互交织，打破了古典主义画家一直用棕色、褐色所营造的凝重压抑的画面气氛，把画面渲染得明快、淡雅。画面的云朵描绘得极富特色，分透明和

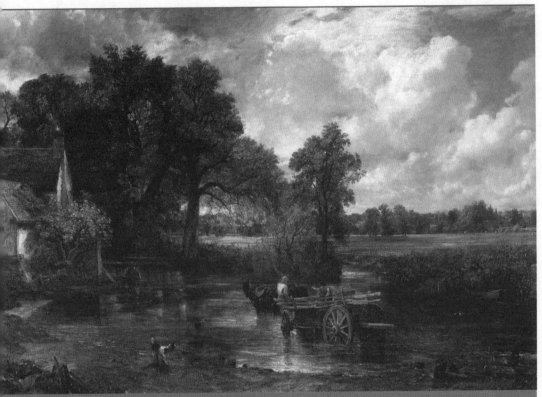

《干草车》是康斯坦勃尔创作成就的优秀代表，在其田园抒情风景画中也是最富诗意的一幅。这幅作品是对地道的英国农村风光的描绘，画面中的马车上装满干草，在清浅的小溪上涉水而过，富有恬淡的生活情趣，人们对自然和生活的热爱也由此激发出来。这幅作品1824年在法国巴黎沙龙展出时，以其绚烂而浑厚的色彩，诗一般的情调和真实的描写博得了人们的赞赏，反响很大。

不透明的，它们仿佛都在流动着，而蓝灰、银灰和微绿不同色泽的云层，把云朵变化无常的形态，厚薄轻重的质感形象地体现了出来。让人不得不叹服画家精微的观察力和极端细腻的用笔，也难怪画家德拉克洛瓦在看到这幅画上的云朵后，马上飞奔回家修改了他的名作《希阿岛的屠杀》一画上的云彩。

画上的光线运用也很有特色。正午的阳光穿过树木的枝丫照在水面上，水面上泛起了层层涟漪，光影在水面上闪烁、跳跃，鲜活得好像触手可及。树叶也在阳光的照射下闪着黄色的光辉，就像满树金子一样。据说，画家爱用白色的亮点来表现树叶上的闪光，被人们称为"康斯坦勃尔的雪"，在这幅上就体现得很明显。正如籍里柯曾评价的那样："正是康斯坦勃尔给了我一个优美的世界，康斯坦勃尔所用的各种不同对比的色彩，从远处看产生了一种跳动的效果。" 康斯坦勃尔一直立足于真实的现实描绘，为了表达各

种各样的生动景色，他大胆创新，通过各种表现手法把自己视角中的景色描绘在画布上，在这幅画中光线、空气、发光的树叶、富于变化的云朵都描绘得如同真的一般，我们从这幅画中也可看到画家在风景画上不同凡响的精湛造诣。

康斯坦勃尔是一个独树一帜的卓越风景画大师，他的作品受到了许多画家的热烈好评，他的创作成了法国后来风景画家们学习的楷模。他独特的绘画技巧也深刻地影响了一代又一代画家。

绘画知识

速写

速写是绘画的一种方式，面对观察对象，运用简练的线条，迅速简要地描绘出对象的轮廓、神态等特征的艺术手法。是培养画家敏锐的观察力和迅速把握事物特征的重要练习方法。

大官女

必知理由

◎ 一幅颇有争议的优美裸体画名作
◎ 背离古典主义规范的一次大胆个性化绘画尝试
◎ 夸张变形的人体，把优美推到了怪异的程度

名画档案 名称：《大官女》/画家：安格尔/创作时间：1814年/尺寸：91×162cm/类别：布面油画/收藏：法国，巴黎，卢浮宫

安格尔（1780～1867），继大卫之后法国新古典主义的代表人物，19世纪上半叶法国画坛保守派的领袖。出生于法国南部的蒙托邦，父亲是装饰雕刻师和画家。他自幼随父亲学画，17岁时到达巴黎，进入大卫的画室学习，后来又获得罗马大奖，到意大利学习。他的肖像画构图严谨、轮廓柔和，能很好地把握人物特征，深得上层社会欢迎。他也是新古典主义的坚定捍卫者。代表作还有《土耳其浴室》、《泉》、《瓦尔平松的浴女》、《莫瓦特雪夫人》、《贝尔坦像》等。

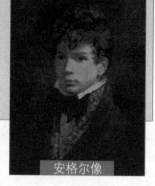

安格尔像

名画欣赏

《大官女》是安格尔一幅重要的作品，也是一幅广受争议的名作。画面描绘了一个裸体的东方土耳其官女形象。画土耳其女性裸体形象，是当时法国上层流行的审美趣味。画中的土耳其官女，背朝画面躺在柔软的绵垫子上。她把左腿放在右腿上，面朝画外，头上裹着土耳其式头巾，五官端庄优美，眼睛中有一丝温柔而贤淑的神色，是通常印象中标准的东方美人脸庞。她的肌肤光滑而富有弹性，身材丰满、修长，滚圆的右胳膊放在身上，右手拿着一把古典的孔雀毛扇子。画中大官女身下蓝色的枕头、白黄色的床布与她黄色的皮肤形成了鲜明的对照。

这幅画的构图很特别，画面上大官女支起的左胳膊留出的三角形空间以及右臂在身体上留出的月形缝隙，描绘得如此完美，如果没有精湛的素描构图本领，是很难做到这一点的。作为新古典主义大师，安格尔是十分重视素描的，他曾说过："优美的素描图形是带有圆滑曲线的平面图，是坚实丰满的图形，赋予圆形健康美是十分重要的。"但是，这幅画中的素描却机械地像用几何仪器规画出来的一样，极为齐整、规则。画中的

色彩运用也极为出色，帷幔的深蓝色与人体鲜明的黄色和扇子的红色交织在一起，对比鲜明而又柔和，给人一种近乎冷艳的美感，这种奇特的色彩搭配在以前的画家中是很少有人运用的。

这幅画曾引起广泛争议，因为我们在惊叹描绘的如此之美的大官女的同时，也会发现大官女的臀部过于肥大，腿也太长了，脖子也有问题。正如一位评论家说的那样："安格尔先生的画把优美推到了怪异的程度——从没有这么柔软这么颀长的脊柱，也从没有这么易于弯转的脖颈，从没有这么平滑的大腿，而身体的全部曲线也从没有这么操纵过视线……"当时的一位评论家德·凯拉特也曾对安格尔的学生说："他的这位官女的背部至少多了三节脊椎骨。"然而安格尔的学生回答说："你可能是对的，可是这又怎么样呢？也许正因为这段修长的腰部才使她如此柔和，能一下子慑服住观众。假如她的身体比例绝对地准确，那就很可能不这么诱人了。"这幅画如果按严格的评判标准来看，确实是有点怪异的，大官女的身体无疑是夸大了，是一种变形的美。安格尔显然无心于人体科学的解剖结构，他更关心的是怎样通过

绘画知识

黄金分割

　　黄金分割也称为黄金率，黄金比例。是一种有固定比例关系的分割方法，具体为在一线段上，线段总长与较长线段的比等于较长线段与较短线段的比。最早由古希腊人发现，是公认的最美最和谐的比例。绘画中，常常遵循这个比例把线段分割成相应的短段，从而形成最佳的艺术效果。

线条去诠释他笔下的人体美。他自己也曾说过："假如我必须熟记解剖学的话，我就不会成为画家了。"但是这种夸大的身体显然也与他一贯坚持的新古典主义风格是背离的或者说时一种突破。也许这里体现的正是画家在自然面前一种独立的创作意识，是一种大胆个性色彩的探索。

安格尔终究是位新古典主义绘画风格的代表，这幅画只是例外。他的艺术和他的美学观念被定为学习绘画的标准，对德加、毕加索等画家都产生了深刻的影响。

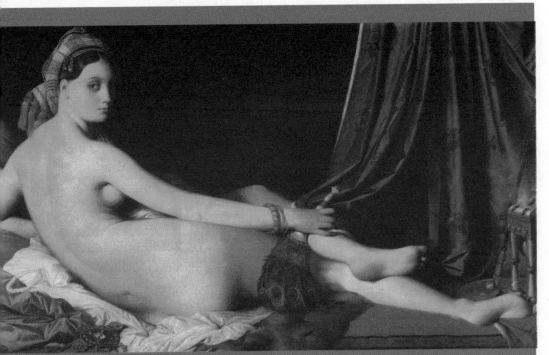

《大宫女》这一画题是为与其他几幅《宫女》相区别而起的名，因为安格尔先后画过好几幅以宫女为题材的画。此幅作品中的色调优美、别致，充满了浓厚的装饰性和异国情调。从严格的古典规范看，这幅画存在着不合规范之处：首先是背景的蓝色和宫女肌肤的黄色，在色调上并不谐调；其次是形体过分夸张，拉长的背部使人体比例失调。但他的弟子曾为此辩解说："可是这又怎么样呢？也许正因为这段修长的腰部才使她如此柔和，能一下子慑服住观众。假如她的身体比例绝对准确，那就很可能不这么诱人了。"这个裸体几乎成了变形美的典范，正是这种拉长腰身、柔媚异常的人体美才充分表现了宫廷女性肌肤细腻、骨肉均匀的特殊之处。

梅杜萨之筏

必知理由

◎ 法国历史上第一幅用写实手法表现现实题材的浪漫主义画作

◎ 法国浪漫主义绘画先驱籍里柯的代表作

◎ 一幅轰动了法国，并得到路易十八庇护的名画

◎ 名画背后惨烈、血腥的现实背景

> **名画档案** 名称：《梅杜萨之筏》/ 画家：籍里柯 / 创作时间：1819 年 / 尺寸：491×716cm/ 类别：布面油画 / 收藏：法国，巴黎，卢浮宫

画家简介

籍里柯（1791 ~ 1824），法国浪漫主义绘画的先驱。出生于里昂一个律师家庭，自幼喜爱画马，曾跟随画马名家韦尔内学画，后又进入格兰画室学习。籍里柯重视绘画中的创新，喜欢描绘宏伟、壮阔的场面，画面的运动感很强烈。代表作品还有《轻骑兵军官》、《伟大的英国》、《埃普瑟姆的赛马》等。

名画欣赏

《梅杜萨之筏》的诞生，是有着深刻的事实背景的。1816 年 7 月，法国政府派遣巡洋舰"梅杜萨"号载着 400 多名士兵和少数权贵，前往非洲塞内加尔。率领舰队的船长是个贵族，对航海一窍不通，由于他的疏忽大意和错误指挥，舰队在经过西非海岸时触礁沉没。船长和一群高级官员乘坐救生艇逃命，把 150 多名乘客抛弃在一只临时搭建的木筏上，任他们在汪洋中听天由命。在海洋上长时间漂浮后，许多人死去，尸体开始腐烂，被饥饿煎熬的人们甚至开始啃吃人肉，有的精神失常，彼此互相残杀。十几天后他们获救时，木筏上只剩下十五人，而不久其中的五人也死去。当时的法国政府为了逃避舆论的谴责，对这一特大的惨剧只作了轻描淡写的报道，后来在两位木筏上幸存者的努力下，这一事件的真相终于大白于天下。舆论为之哗然，极富正义感的画家知道这件事后愤慨不已，决定把这一悲惨的事件描绘出来。为此，他做了大量的准备工作，采访木筏幸存者，到医院观察病重者，对尸体进行细致的观察，还请人制作了一只木筏进行模拟等，从而最终完成了这幅惊心动魄的作品。

画面描绘了木筏上绝望的人们在一望无际的海面上看到了天边船影的刹那间的情景。画面的中心，人群搭建成了一个金字塔形的人塔，顶端是一个黑人，他正高举红衬衫尽力挥舞着，以期引起远方船只的注意。下面的人们互相簇拥和搀扶着，饥饿、死亡困扰的人们在绝望中做着最后

的挣扎。人群总的来说是慌乱、紧张的。有的人在支撑着上面的黑人，

籍里柯像

有人在呐喊求救，有的人在商量着更好的办法。与喧嚣和慌乱形成鲜明对比的是木筏的边缘静静躺着的尸体，还有一个默默坐在木筏边缘的老人，他怀里抱着死去的儿子，神情绝望，对求生似乎

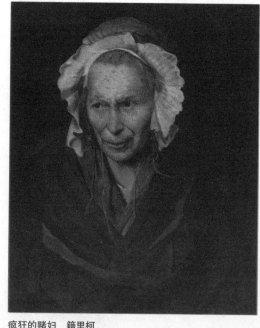

疯狂的赌妇　籍里柯
在《疯狂的赌妇》这幅油画里，籍里柯描绘了一位因赌博而发疯的老妇人。

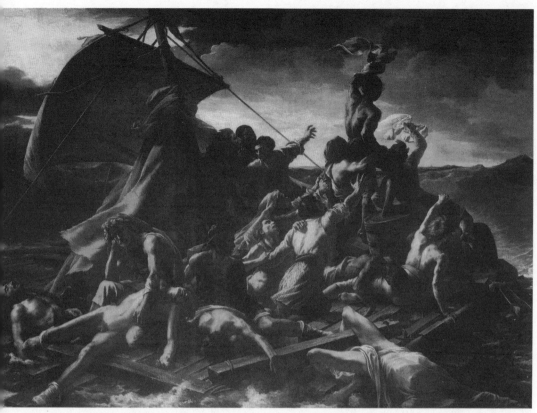

作品选取船员们因看到地平线上出现一条船只而无比激动的瞬间，来表现人们与自然和命运搏斗的顽强精神及不同心理状态，作品采用了金字塔形的构图，突出了两个形成鲜明对比的三角形——一个是向前倾的人群，另一个是向后倒的桅帆，造成了一种紧张感。上升的金字塔形的一组人物占据了画面的主要部分，他们极度激动，感情全都集中在处于金字塔顶点的红巾上。画中强烈的明暗对比与森严沉郁的色调使整幅作品充满了悲剧力量。

已经无动于衷。画面的左端有一个倾斜的船帆，鼓满了风，在海风中摇摆，与前面的人塔形成了视角上的对应。

籍里柯是把这些落难的同胞，当成了向命运抗争的勇士来描绘的，画面上的人都健壮有力，像米开朗基罗笔下的人物一样，他们搭起的人塔也很稳重、牢固。画家用崇敬和褒扬的心情和浪漫主义的手法，描绘出了遇难者在极端的情况下，紧张、有序地进行自救的过程。实际上也是对独自坐船逃跑的船长以及不负责的政府无情的鞭挞和谴责。画中非凡的人塔造型构成了画面的一大亮点，画家着意构造了前倾的人群搭建的人为三角造型和被风吹鼓的船帆三角造型，它们遥相呼应、互相衬托，代表了人与自然的抗争和战斗。画中的人物形象也个个鲜明豪放，互相搀扶的臂膀，挥舞的手臂，把紧张的气氛渲染得淋漓尽致，也体现出了一种悲惨的壮烈美。这幅展出时曾轰动了法国，人们拍手称快，而一些旧贵族恨不得

将其撕成碎片。后来在国王路易十八的支持下，画家将其捐赠给了卢浮宫美术馆，才算了事。

籍里柯这种注重个性表现，善于运用夸张和幻想，富有激情的创作手法，开创了法国浪漫主义绘画的先河，对后来多个绘画艺术流派的产生影响深远。

绘画知识

油画的外框

外框是完整油画的重要组成部分。特别是写实性较强的作品，外框起到了界定作品视域的作用，往往可以使画面显得集中、紧凑。并且画中的景物因为边框的限定，更给人无尽想象的空间。画框的材料多为木料、石膏、铝合金等，其大小、厚薄依据作品情况而定。

孟特枫丹的回忆

必知理由

◎ 一幅深深打动人心的梦幻般的风景画

◎ 法国美术史上承前启后的风景画大师柯罗的经典之作

◎ 独具匠心的构图，优美典雅的抒情风格，薄雾笼罩下的风景

> **名画档案** 名称：《孟特枫丹的回忆》/ 画家：柯罗 / 创作时间：1864年 / 尺寸：64×88cm/ 类别：布面油画 / 收藏：法国，巴黎，卢浮宫

画家简介

柯罗（1796 ~ 1875），法国19世纪中期最著名的风景画家。出生于巴黎一个富裕的时装店主家庭。26岁才开始学画，曾师从米夏隆和贝尔坦两位画家学习绘画，不过他真正的老师一直是大自然。他重视写生，主张向大自然学习，发展出一种包含浓厚人情味的淡雅、诗意的画风。代表作风景画有《林中仙女》、《纳尔尼桥》、《疾风》、《达芙莱镇》等，人物画有《戴珍珠的少女》、《蓝衣妇女》等。

柯罗像

名画欣赏

《孟特枫丹的回忆》是柯罗晚年创作的最具代表性的风景画杰作，画面美丽得像一首抒情诗，具有优美典雅的浪漫主义色彩。画中描绘的孟特枫丹位于巴黎北部的桑利斯镇附近，景色十分美丽，是画家早年经常去散步和写生的地方。这幅画就是画家对孟特枫丹优美风景的回忆之作。画面在一个清晨的湖边展开。薄雾正在渐渐隐去，天地万物好像刚刚从睡梦中醒来，远处的湖面在薄雾中显得朦朦胧胧的。湖中的小山和小山在水中的倒影隐隐约约地掩映在湖水深处，缥缈、美丽，就如同我们常说的蓬莱仙境一样。画面近处，右边有一棵分出了许多树枝的高大树木，它的枝丫微微向左倾斜，遮天蔽日地占去了大半个画面。树上正开着毛茸茸的美丽花朵，仿佛一碰就会四散飞去。

清晨的阳光透过大树茂密的枝叶照射过来，在树上露水的映射下闪闪发光。湖边的野草地上，开满了各种各样的野花，美丽无比。与大树形成鲜明对比的是画面左边一棵上端干枯了的小树。在大树的挤压下，它也自然地向左边倾斜，下面的树身上开出了许多花。一个身穿红色裙子的年轻妈妈正站在小树下伸手采摘树上的花朵，她的两个孩子站在树下，一个伸手指着小树上的花，好像急于想得到花朵一样，又仿佛在告诉妈妈要采摘哪朵更好；她另外一个戴着红帽子的孩子正蹲在地上采摘树根的野花，十分专注的样子。整个画面清新、自然、典雅，洋溢着一种浓浓的抒情意味，让人禁不住浮想联翩，如痴如醉。

画面上的景物安排错落有致，极为巧妙。远处的山水都在背景的深处，起到了烘托和点缀的作用。大树的树根在画面的右端，

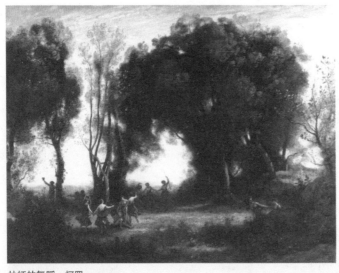

林妖的舞蹈 柯罗

《林妖的舞蹈》是"柯罗风格"的典型代表。整个画面的气氛十分欢快、热烈，充满了诗意和浪漫主义色彩。

而整个枝丫却铺天盖地占据了大部分画面，把远处的山水更是遮挡在朦胧的意境中，而显然比例失调的小树在三个人物的搭配下，微妙地达成了一种视觉上的平衡。采花人的出现，更是为美丽的风景增添了诗意的浪漫主义气息。

柯罗是一个师从自然、从不盲从而又兼容并蓄的画家，他的时代经历了新古典主义、浪漫主义、现实主义绘画潮流的兴起衰落以及印象主义的兴起，但他自始至终都保持着自己独特的绘画风格，他向一切有益的绘画理念、技法学习，但更尊重自然，并用各种手法、技巧去表达自己心目中的自然，走自己的路。正如他自己说的那样："不要仿效别人，仿效的人总是要落在后面……你必须朴实无华地、按照自己的情趣去描绘大自然，丝毫不要受到古代大师或者当代画家的影响。只有这样，你才能画出具有真实感情的作品……遵循自己的信念……千万别做其他画家的应声虫。"其实，这段话对所有从事艺术工作的人来说，都具有指导和借鉴意义。

柯罗的绘画是 17 世纪法国画家洛兰风景画过渡到印象主义的中间环节，在法国绘画史上起到了承前启后的重要作用。

绘画知识

油画的颜料

油画的颜料分为矿物质和化学合成两大类。最早的颜料多为矿物质，首先要用手工将其研磨成细末，然后再进行调和使用。近代随着科学技术的发展，颜料种类不断增加，并且都由工厂批量生产，装入锡管内，通过不同的化学比例进行调和后使用。这就要求绘画者要掌握一定颜料性能才能更好地配置出上好的颜色，从而更好地发挥绘画的色彩效果。

整个画面上，湖光山色被描绘得朦胧清幽而又细腻，采用的色调和谐恬淡，一切都处在银灰色的调子中。右边的树木枝繁叶茂，占据了超过四分之三的画面；左边主要是正在采摘树上鲜菌以及地上野花的妇女和孩子们，这使整个画面都充满了生气和情趣。作品暗部的处理突破了传统的浓重的黑暗色调，别具匠心地运用了有梦幻色彩的紫灰色。这一切都使画面显得更加优雅而富有韵律，如一首梦幻曲，使人产生无限遐想。

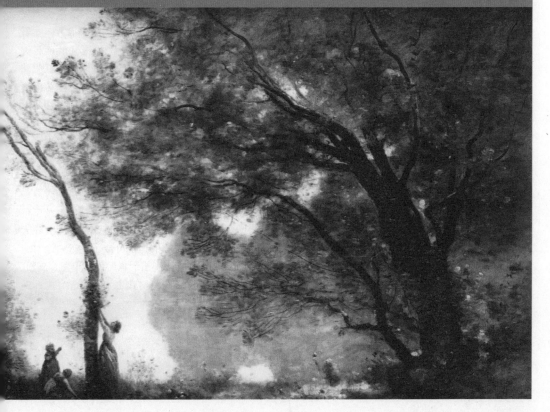

希阿岛的屠杀

必知理由

◎ 一幅伸张正义、鞭挞侵略的著名浪漫主义油画作品
◎ "浪漫主义雄狮"德拉克洛瓦的著名画作
◎ 一幅被称为是"绘画的屠杀"的极富表现力的作品
◎ 富有激情的色彩，强烈的明暗对比，极有感染力的场景选择

名画档案　名称:《希阿岛的屠杀》/ 画家: 德拉克洛瓦 / 创作时间: 1824 年 / 尺寸: 417×354cm/ 类别: 布面油画 / 收藏: 法国, 巴黎, 卢浮宫

画家简介

德拉克洛瓦（1798～1863），19 世纪法国浪漫主义美术的杰出代表，有"浪漫主义狮子"之称。出生于巴黎郊外一个富有家庭。1816 年到巴黎学画。1822 年的作品《但丁的小船》使他成为浪漫主义运动的中心人物。作品常以奔放的情感表达出对自由的热爱和对革命的向往。他的浪漫主义表现方式为 19 世纪绘画的现实主义运动和印象主义开拓了道路。代表作品有《希阿岛的屠杀》、《米索隆基废墟上的希腊》、《阿尔及尔妇女》、《自由引导人民》等。

德拉克洛瓦像

名画欣赏

《希阿岛的屠杀》同籍里柯的《梅杜萨之筏》一样，都是取材于真实历史事件的著名油画作品。1822 年土耳其侵略者入侵希阿岛，大肆屠杀当地的希腊平民，并洗劫了这个小岛。侵略者令人发指的暴行引起了全欧洲进步人士的极大愤慨，他们纷纷谴责土耳其侵略者。英国杰出的浪漫主义诗人拜伦直接参加了支持希腊人民的战斗，并献出了自己年轻的生命。面对土耳其侵略者犯下的滔天罪行，德拉克洛瓦义愤填膺，先后画出来了《希阿岛的屠杀》和《米索隆基废墟上的希腊》两幅作品，揭露入侵者的残暴行径，声援希腊人民的正义战争。

《希阿岛的屠杀》描绘了土耳其侵略军疯狂掠夺和屠杀希阿岛上手无寸铁的和平居民的情景。画面上土耳其侵略者骑着高头大马，腰挎弯刀，骄横地拉着马缰绳从画面右端横冲过来，马身上还绑缚着掠夺来的年轻妇女。画面的右前方一个奄奄一息的年轻夫人裸露着上身躺在地上，她的幼儿趴在她的身上正寻找活命的母乳。一个绝望的老妇人坐在她的身边，神情黯然，好像在叩问苍天："正义何在？"一对青年男女紧紧抱在一起，不愿面对这悲惨的一幕。画面左端神情疲惫的人们依偎在一起，一个濒临死亡的年轻母亲正与泪流满面的孩子作生死诀别。后面一个孩子抱着父亲失声大哭。画面的背景是一片贫瘠的荒原，远方还能看到逃难的人群和躺在地上的尸体。整个画面呼天抢地、凄惨无比，正义与邪恶、征服与被征服被浓缩在方寸之间。无辜平民撕心裂肺的痛苦与侵略者残暴无情的面孔形成鲜明的对照。婴幼儿无助的哭喊以及生死诀别的悲惨场面无不让人为之动容。难怪此画在沙龙展览时，学院派画家格罗看到后倒吸一口凉气喊道："这简直是绘画的屠杀！"

画面上的色彩运用极有力度，画家用奔放和富有激情的笔触，把黄色、黑色、红色以及白色交织运用在一起，形成了色彩斑斓的场面，让人目不暇接。并且色彩的运用分成了远近两个对应的层次，遥相呼应，使整个画面色彩丰富、热烈、饱含激情。画面上明暗对比也十分强烈，画面的

绘画知识

体积感

体积感是指画中所描绘的物体给人的一种占有立体空间的感觉。绘画是造型的艺术，画家通过对物体本身结构的把握，在画面上以不同的角度、方向勾勒出它的轮廓。为了达到准确和逼真，需要在平面上表现立体的形象，从而就自然有了体积感的效果。在绘画中对被画物体的结构特征以及体面关系进行分析和准确把握，是形成体积感的必要步骤。

前方是亮色，而后边则是黑色，对比得十分鲜明，增加了画面的表现力。据记载，巴黎的著名评论家戈蒂叶曾这样评论这幅画："强烈的色彩，画笔的愤怒，它使得古典主义者如此不满与激动，以致他们的假发都发抖了。而年轻的画家感到非常满意。"画中的人物造型也很有特点，为了突出悲剧性，画家把人物形象以半裸的形式表现，

并且通过不同角度选择了不同的惨烈情景进行集中描绘，达到了极好的悲剧效果。

德拉克洛瓦是极富正义感和人道主义精神的浪漫主义画家，他用自己富有激情的画笔和浪漫主义的表现手法，表达出了对正义的呼喊，也反映出了当时人们追求民族独立、民主、平等的情怀，在人类的绘画史上留下了光辉的一页。

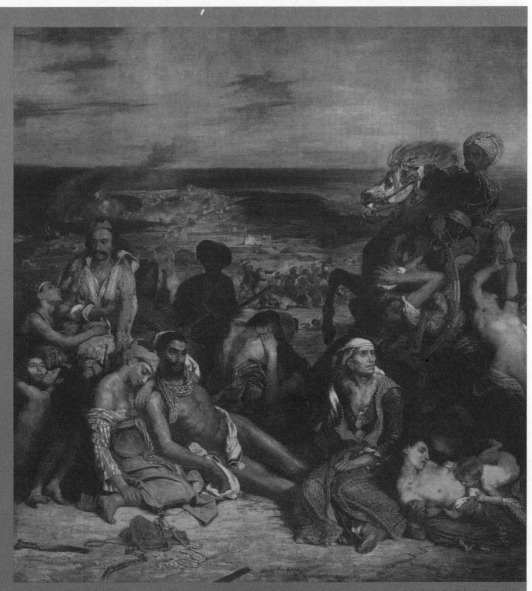

《希阿岛的屠杀》是德拉克洛瓦的第一幅成名作品，以希腊独立战争中的一个真实事件为题材。德拉克洛瓦以极大的同情心描绘了这场残酷的屠杀，画面中大片的天空使残酷暴露在光天化日之下。画家有意将大屠杀场面推到远方，而突出前景中的人物和情节。人物形象凄伤悲壮，展示了画家的激情。色彩的丰富充分体现在所有那些忽暗忽明的调子里，远处呆滞不动的背景上天空低垂得令人窒息。画中的每一笔触、每一色彩都鲜艳浓烈，充满了强烈的生命力。

自由引导人民

必知理由

◎ 一幅具有划时代意义的浪漫主义杰作

◎ 成为七月革命有力的号角，法国资产阶级革命的一部史诗

◎ 构图严谨，主要形体的精确性和动态感，以及色彩的协调

◎ 整幅画具有一种激情和真实感，是近代政治画的代表

〉名画档案　名称：《自由引导人民》/ 画家：德拉克洛瓦 / 创作时间：1830 年 / 尺寸：260×325cm / 类别：布面油画 / 收藏：法国，巴黎，卢浮宫

名画欣赏

《自由引导人民》取材于 1830 年法国七月革命事件。1830 年 7 月 26 日，国王查理十世企图进一步限制人民的选举权和出版自由，宣布解散议会。巴黎市民闻讯纷纷起义，他们走向街垒，于 27 至 29 日为推翻这个第二次复辟的波旁王朝，与保皇军队展开了白刃战，最后占领了王宫。在法国历史上这段历史被称做"光荣的三天"。在这次战斗中，圣德克区的克拉腊·莱辛在街垒上举起了象征法兰西共和制的三色旗，少年阿莱尔为把这面旗帜插上巴黎圣母院旁侧的一座桥顶上，最后倒卧在血泊中。画家目击这一悲壮激烈的巷战景象，义愤填膺，决心画一幅大画，来描绘群众革命的壮举。

画中所展示的硝烟弥漫的巷战场面，是画家在自己上百幅"七月革命"街垒战草图的基础上定稿的。这里除了参战的市民、工人以及那个象征阿莱尔的少年英雄之外，画家在正中还设想了一个象征自由的女性形象，她头戴法国大革命时期的红色弗里吉亚帽，左手握枪，右手高擎飘扬着的三色旗，正转身号召民众向君主专制王朝冲去。她是全画的中心，观众注目的焦点，也是这幅三角形构图的制高点。女神的左侧，一个少年挥动双枪急奔而来。右侧那个身穿黑上衣戴高筒帽的是大学生，他紧握步枪，眼中闪烁着对自由的渴望（有人认为这就是画家本人），在他身后有两个高举战刀怒形于色的工人形象。前景上除

了倒毙在瓦砾堆上的禁卫军尸首外，还有一个受伤的青年匍匐着想站起来，仰望着女神手中的三色旗。整幅画气势磅礴，结构紧凑、连贯，色调

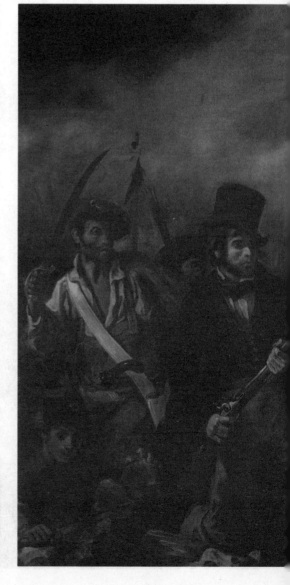

这是德拉克洛瓦最著名的代表作，也是他最具浪漫主义色彩的作品，是法国七月革命的直接反映。1830 年，法国国王查理十世宣布解散议会，企图限制人民的选举权和出版自由。巴黎市民闻讯纷纷走向街垒，为推翻这个第二次复辟的波旁王朝与保皇军队展开了白刃战，最后取得了胜利。德拉克洛瓦亲身经历了这场斗争，创作了这幅作品来歌颂人民争取权力和自由的斗争。

丰富炽烈，用笔奔放，有着强烈的感染力。

　　德拉克洛瓦选择这个造型优美的自由女神形象作为全画的主人公，乃是他的浪漫主义想象力的表现，这要归功于他对诗的爱好。换句话说，诗歌，尤其是英国拜伦的诗对他的激励作用要大于造型艺术上的康斯坦勃尔和透纳。在创作上，德拉克洛瓦追求的是个性解放。在社会改革上，他向往的是自由、平等。而要反映对被压迫民族的同情，要热烈歌颂人民群众争取自由的斗争，就必须选择具有象征意义的理想形象。采用历史或神话素材正是浪漫主义绘画的特色，因此，他在这里选择"自由女神"被认为是最合适的象征。

绘画知识

浪漫主义

　　浪漫主义是一种文学艺术的基本创作方法和风格，与现实主义同为文学艺术史上的两大主要思潮。浪漫主义（英语 romantic）一词源出南欧一些古罗马省府的语言和文学。浪漫主义在表现现实上，强调主观与主体性，侧重表现理想世界，把情感和想象提到创作的首位，常用热情奔放的语言、超越现实的想象和夸张的手法塑造理想中的形象。

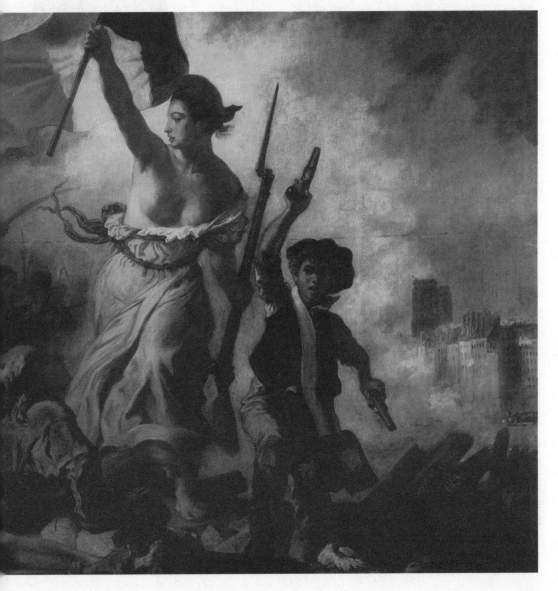

三等车厢

必知理由

◎ 一幅表现下层人民生活的著名风俗画
◎ 用极为概念化的轮廓和形状，表现人物整体形象特征的独特绘画技巧
◎ 法国讽刺艺术大师杜米埃的著名作品

名画档案 名称:《三等车厢》/ 画家: 杜米埃 / 创作时间: 1862 年 / 尺寸: 65×90cm/ 类别: 布面油画 / 收藏: 美国, 纽约, 大都会博物馆

杜米埃（1808～1863），19 世纪法国杰出的讽刺艺术大师，也是现实主义美术运动的代表人物之一。出生于法国马赛一个玻璃工人的家庭。早年曾追随一位学院派画家学习素描，并向另外一位画家学习石版画技术。他擅长以夸张的手法创作讽刺漫画，针砭时弊，讽刺权贵，又能做到恰到好处。他的著名作品还有《卡冈都亚》、《司法人员》、《特朗斯诺宁街的屠杀》、《高康大》等。

杜米埃像

名画欣赏

《三等车厢》作于 1862 年，当时法国正处于第二帝国时期，社会矛盾尖锐，土地兼并严重，物价上涨，苛捐杂税多如牛毛。广大劳动人民不堪重负，生活困苦艰难。基于这种背景，苦闷中的画家创作了这幅反映普通人们生活的风俗画。画面内容描绘的是一辆三等车厢里穷苦的人民大众。

画面上阳光透过窗户照射进来，车厢里挤满了人。前排左边一个农村妇女怀里抱着一个婴儿，脸上写满了疲惫，微闭着双眼好像要睡着了一样。中间一位拿着篮子的老妇人，饱经沧桑的脸上沟壑纵横，目光无神。她旁边一个十来岁的小男孩背靠着座位睡着了，他小小年纪就要带着笨重的行李为生活奔波，可想生活的艰辛和不易。这三个人也许是一家，也许只是萍水相逢，但是，悲惨的生活境遇和旅途的疲惫和劳累使他们都满脸憔悴，没有一点喜悦的神色。画家通过交错对应的构图，也让我们看到了后面拥挤的人群，他们也许只能看到面部的轮廓或背影，但是当你一个个审视过去时，仍能感受到他们不同的表情以及迥然不同的人物性格，仿佛每一个人都是一本书，每一个人的背后都有一段辛酸的经历，都有一番人生的故事，这个小小的车厢似乎也浓缩了人世百态。

尽管在这幅画中，色彩运用得模糊黑暗，给人一种很粗糙的感觉，有的人物形象也只是描绘出了大致的轮廓，但是却分明让人感受到一种不加粉饰的真实和淳朴。这些不太鲜明的模糊形象最大限度地浓缩了千千万万下层人民的影子，具有很大广泛性和包容性。另外画家在描绘单个人物形象的同时，显然更注重画面整体的表现效果，更重视一幅油画整体所散发出了的魅力。这就如同哲学上所说的一加一大于二的效果一样。在光线的处理上，画家让窗外照射进来的光线把前排和靠近窗子的人照得通明，与大片的黑暗形成了对比，从而衬托出了三等车厢的黑暗，达到了很好的艺术效果，也使这幅表现世俗的风景画显示出了一抹亮丽和明媚的色彩。

杜米埃的这幅画也不仅仅是描绘了一个三等车厢，它见证的更是一个秩序混乱，人们生活艰难的社会，这其中有下层为生活疲于奔命的广大人民的影子，也包含着画家本人辛酸的人生阅历以及对苦难同胞感同身受的同情。杜米埃通过自己包含讽刺意味的作品，大胆地揭露社会的黑暗面，针砭时弊，讽刺权贵，尖锐辛辣，入木三分。正如人们评论的那样，他不但是个画家，更是一个坚定的民主革命战士和人民大众的代言人。他通过一个艺术家敏锐的洞察力，感受着社会各阶层的不同利益，并从中折射出人间万象，表达了人们的正义呼声。在绘画技巧上，他通过极为抽象和模糊的轮廓、形象生动形象地表现人物的内在性格以及阶层地位，从而开拓了另外一种表现现实主义的方法。他晚年的生活异常艰难，基本上靠朋友的救济勉强度日。

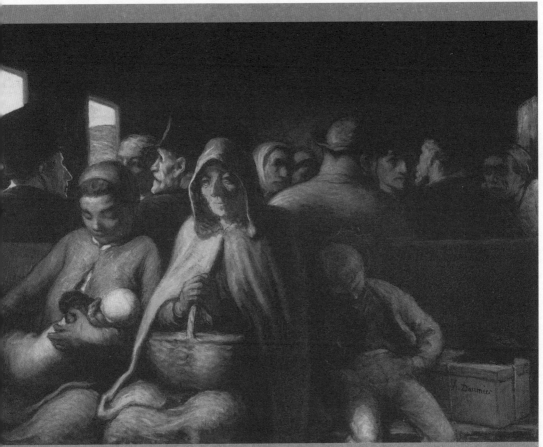

杜米埃平时不仅经常观摹研究古代雕塑以提高理论水平,还通过观察巴黎社会各阶层形形色色的人物,牢记其形象特征,这造就了他很深的素描功底。这幅著名的油画《三等车厢》就是通过速写完成的油画。画面的前景中,一位怀抱孩子的年轻母亲坐在左边,一位贫穷的老妇坐在中部,她那满是皱纹、历尽沧桑的面部,似乎总是充满愁思。杜米埃的这篇油画素描略施薄彩,颇有版画趣味,从一个角度反映了那个时代的平民生活,简练而具深意。

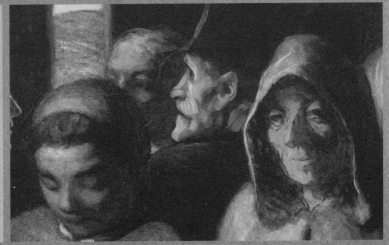

绘画知识

笔触

笔触是指绘画中,画笔接触画面时所留下的痕迹,是画家的自我风格、人文修养、个性特征等内在的气质和神韵的体现,也是画家艺术风格的重要组成部分。

拾穗者

◎ 一幅被诬为有煽动农民情绪倾向的伟大作品
◎ 伟大的农民现实主义画家米勒举世闻名的名作
◎ 一幅通过平凡表现崇高和质朴之美的作品

> 名画档案　名称:《拾穗者》/ 画家: 米勒 / 创作时间: 1857 年 / 尺寸: 84×111cm / 类别: 布面油画 / 收藏: 法国, 巴黎, 奥赛博物馆

画家简介

米勒像

米勒（1814～1875），19 世纪法国杰出的现实主义农民画家。出生于诺曼底半岛格鲁契村的一个农民家庭。23 岁时来到巴黎学习绘画，后因巴黎流行黑热病、政治动荡不安等因素，携全家定居巴黎近郊的巴比松村，在从事农业劳动的同时进行绘画创作。他用极端细腻的笔触，写实主义风格，把辛勤劳作的农民与崇高的宗教情操真切地描绘了出来。代表作除了《拾穗者》外，还有《播种者》、《晚钟》、《牧羊女》等。

名画欣赏

《拾穗者》是画家中年以后的作品，也是一幅最能代表画家农民画风格的作品。画面刻画了三个勤劳朴实的农村妇女在农场主收割过的麦地里弯腰拾麦穗的场景。骄阳下，一片广阔的麦田已经收割完毕，远处是堆成小山一样的金黄色麦子，几个人正在忙碌着把一辆装满了麦子的车子运走。右边很远处一个监工模样的人正骑在马上巡视或者在吆喝着什么。画面近处，收割过的麦茬地里，三个朴实的农村妇女正并排捡拾遗留在地上的麦穗，她们虽然身体健壮，可是机械单调的拾取动作，已使他们疲惫不堪，动作迟缓而笨重。其中的两人还在弯腰拾取，另外一人因为弯腰过久，正稍微伸直了腰杆出口气，可是专注的目光仍在搜寻着地上的麦穗。她们手中拿着的几根麦子与远处成堆的麦垛形成了鲜明而沉重的对比，似乎倾诉着农民在丰收的年成里依旧的辛酸和无奈。三个拾麦穗者，那专注的神情、迟缓笨重的动作，表现出了她们的虔敬、忍耐、忠诚，也把农民与土地那种鱼水深情表达得淋漓尽致。看过这幅画，常常让人禁不住想掉眼泪，在这里

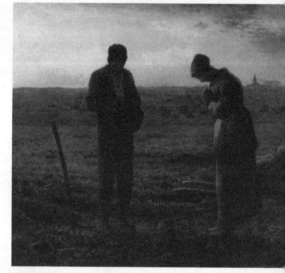

晚钟　米勒

在这幅画的画面上，夕阳西下，劳动了一天的农民夫妇，听到远方教堂晚钟响起，丢下手中的活计，默默祈祷。画家着力描绘出他们对于宗教的虔诚，使我们为他们的诚实和淳朴所感动。在米勒看来，信仰就是"追求道德"，就是"向善"，他要使人相信"人不单为面包活着"，更是靠道德理想的支持。他希望从劳动者自身的笃信言行和苛求于己方面，来反映他们品格中的优良素质。正是出于这种对人性的深刻理解和悲天悯人的情怀，米勒创作了这幅著名的作品。

绘画知识

油画材料

油画材料一般可分为基底材料、油画颜料和媒介剂材料三大类。基底材料指承载绘画颜料的花布、木板等依托物材料和上面的涂料。油画颜料是直接绘制在画面上描绘图像的色彩和肌理所用的材料。媒介剂材料指用于调整颜料形状并使其和基底材料结合在一起的辅助性材料，比如各种稀释剂、结合剂和上光剂等。

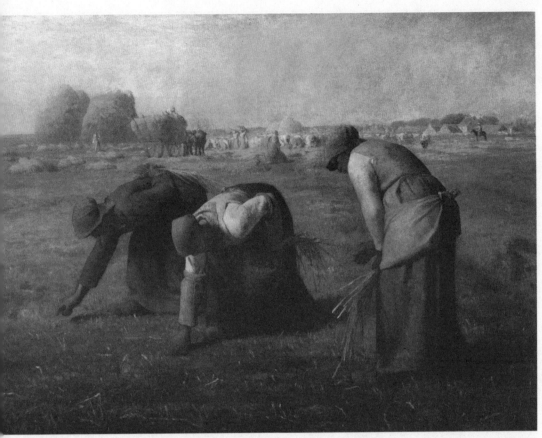

米勒是法国少数几个直接了解农民生活的画家,他不仅描绘农民的悲惨生活,同时也宣扬了他们生活中所具有的高贵和尊严。他的《拾穗者》有着古代雕塑的魅力,在这幅画中,米勒采用横向构图的方法,描绘三个正弯着腰、低着头在已经收割过的麦田里拾剩落的麦穗的妇女形象。这三个妇女穿着粗布衣裙和沉重的旧鞋子,在他们身后是一望无际的麦田、天空和隐约可见的劳动场面。米勒自己对这幅作品十分偏爱,他说过:"我生来只知道土地,所以我只有将我在土地上劳动时的所见所感都忠实地表现出来。"《拾穗者》正是他这一言行的最好注脚,也是他思想与技术的完美结合。难怪罗曼·罗兰曾评论说:"米勒画中的三位农妇是法国的三位女神。"

我们看到了一种对生命庄严的敬畏,一种农民与土地间虔敬的宗教般的情怀。画面上的三个农妇衣着朴素,都穿着肥大的粗布衣衫,没有一点奢华的样子,然而正是这种劳动人民的本色,让我们体会到了一种质朴平凡的美丽,它比那些华贵衣饰下骄奢的富太太更能让人领略到一种崇高和庄重的美。

米勒在画中用了横向的构图方式,前景中的三个人物与后面的一排麦垛形成了夹角式的构图模式,避免了呆板的平行,使画面看上去有一种错位的美感。并且采用了远明近暗的光线处理方式,把麦田深远、辽阔的空间感表现得很充分。画中的色彩搭配极为协调,三个主人公的衣服颜色以蓝、红、黄色为主,特别是三个人的帽子很醒目地用三种颜色表示了出来,从而给人留下了极为鲜明的印象。画面远方金黄色的麦子与三个人手中的麦子形成了颜色上的呼应,也形成了反差明显的对比,达到了极佳的表现效果。

这幅《拾穗者》在沙龙展出时引起了极大的反响,褒贬不一。有人认为画面上三个女人丑陋不堪,是"贫民的丑陋三女神";有人则诬蔑画面内容揭露了农民生活的艰辛,有想向上层社会挑衅的意味,是有意在煽动农民情绪。米勒对此辩解道:"我将坚强地站着,即使他们称我是表现丑的画家,是妨害我们民族进步的东西,但我们绝不做把农民模样加以美化的蠢事。如果只能无力地表现我自己,我宁愿不表现。"从中我们看到了米勒坚定的现实主义立场以及通过平凡的人物表现崇高理想和内在精神力量的努力。米勒是法国美术史上最伟大的农民画家,他与库尔贝一样为19世纪法国现实主义美术运动的发展作出了巨大的贡献。

画室

◎ 一幅被认为是具有社会主义性质的油画作品
◎ 一幅现实主义宣言式的伟大作品
◎ 体现了库尔贝创作理念、人生理想的作品
◎ 一幅包括了社会各个阶层，寓意复杂深远的作品

名画档案 名称:《画室》/画家:库尔贝/创作时间:1855年/尺寸:361×598cm/类别:布面油画/收藏:法国,巴黎,奥赛博物馆

画家简介

库尔贝(1819～1877)，19世纪法国写实主义画家的杰出代表。出生于弗兰许·康提附近小镇奥尔南的一个农场主家庭。20岁时前往巴黎，跟随一位无名画家学习绘画，并经常到卢浮宫临摹名作。由于经常发表社会改良以及同情下层劳动人民的社会主义式的作品，而经常受到资产阶级评论家的谴责。晚年一直在瑞士过着逃亡生活，直至去世。他的作品写实主义特色明显，构图、用色极为独特。代表作有《奥尔南午后休息》、《石工》、《带黑狗的自画像》、《画室》、《浴女》等。

库尔贝像

名画欣赏

《画室》原名《真实的寓言：我七年美术与道德的总结》，是库尔贝七年艺术生活的总结，也是他现实主义绘画风格的宣言，其中更证明着画家的道德追求、人生理想、政治信念。这幅画在1855年参加巴黎万国博览会时曾经被拒之门外，"罪名"是太具有社会主义性质，于是赌气的画家借机在展览馆旁边开办了一个个人画展，把这幅画放在显眼的位置，并首次打出了"现实主义"的旗号。

在这幅画上，画家把社会各个阶层的人物汇聚一堂，把真实的现实世界摆放在了我们面前。画面分三个部分，左边是一群为生活奔波的劳苦大众，有商人、农民、手工业者、失业者、乞丐、妓女、濒临死亡边缘的人等，他们代表着真实的社会现状，这些人终日为生活而辛劳，却被忧愁、贫穷困扰着，他们的财富被不平等的社会制度和剥削阶级掠夺了，他们更无缘于艺术，被画家称为是"以死为生的人"。画面的右边是画家艺术领域的同行、朋友以及一些热爱和平的人们，其中包括诗人波德莱尔、社会活动家普鲁东等。他们有理想、有抱负，为自己理想中的世界而努力奋斗，被画家称为"以生为生的人"。中间是正在作画的画家本人，他正在画着家乡奥尔南附近的风景画。画家把自己置身于画面的中间，表明了自己忠实反映现实的中间立场，寓意用自己的画笔对两个不同的世界进行忠实的描绘。一个裸体的女模特站在他的身后，象征着真实的自然。前方一个小男孩正聚精会神地注视着画家的画笔，他代表了忠实的目光。小男孩的脚下有一只正在练爪的白色猫咪。左边地上摆放着象征音乐的吉他，右侧正在阅读的波德莱尔代表了诗歌、文学，他们在画面上的出现表明了画家对文艺应该进行现实主义创作的呼唤。右边门口一对拥抱的男女是自由恋爱的象征。前面一个正在欣赏绘画的贵妇人是绘画的业余爱好者。

画中许多谜样的寓意，不同的人有不同的解读。不过，在这幅画中画家写实主义的绘画风格已经成熟，质朴不加修饰的人物形象，各色人等一同登台的开创性绘画理念以及对现实世界真实的艺术反映，都体现了他鲜明的现实主义创作风

绘画知识

现实主义

现实主义最早起源于19世纪的法国，后波及到欧洲各国。代表人物为画家库尔贝，他坚持表现当代生活，提倡现实主义，反对僵化的新古典主义和追求抽象理想的浪漫主义。现实主义对19世纪欧洲各国的文艺运动影响深远。

格。正如画家本人说的那样："绘画本身就是具体的艺术，应该描绘现实中存在的事物。"库尔贝虽出生于富裕的农场主家庭，但他同情社会底层的穷困大众，他虽跻身于艺术家的行列，但他未曾忘记社会底层人们的苦难，这从他一贯的政治主张以及参与巴黎公社运动，直到运动失败，逃亡瑞士，客死他乡的经历就可以看出来。所以从某个层面来说，库尔贝是用他手中的画笔进行社会改革的政治家，他曾经说过："求知是为了实践，这就是我的想法。如我所见的那样去如实表现我那个时代的风俗、思想和它的面貌，不仅要做一名画家，还要做一个人。总之，创造活的艺术，这就是我的目的。"所以按我们的标准他可称为是一个人民艺术家。

库尔贝开创的现实主义风格，对19世纪欧洲各国的文艺运动影响深远。直到今天，现实主义仍是被普遍认可的最基本、最传统的艺术创作风格。

画中许多谜样的寓意，不同的人有不同的解读。不过，在这幅画中画家写实主义的绘画风格已经成熟，质朴不加修饰的人物形象，各色人等

一同登台的开创性绘画理念以及对现实世界真实的艺术反映，都体现了他鲜明的现实主义创作风格。正如画家本人说的那样："绘画本身就是具体的艺术，应该描绘现实中存在的事物。"库尔贝虽出生于富裕的农场主家庭，但他同情社会底层的穷困大众，他虽跻身于艺术家的行列，但他未曾忘记社会低层人们的苦难，这从他一贯的政治主张以及参与巴黎公社运动，直到运动失败，逃亡瑞士，客死他乡的经历就可以看出来。所以从某个层面来说，库尔贝是用他手中的画笔进行社会改革的政治家，他曾经说过："求知是为了实践，这就是我的想法。如我所见的那样去如实表现我那个时代的风俗、思想和它的面貌，不仅要做一名画家，还要做一个人。总之，创造活的艺术，这就是我的目的。"所以按我们的标准他可称为是一个人民艺术家。

库尔贝开创的现实主义风格，对19世纪欧洲各国的文艺运动影响深远。直到今天，现实主义仍是被普遍认可的最基本、最传统的艺术创作风格。

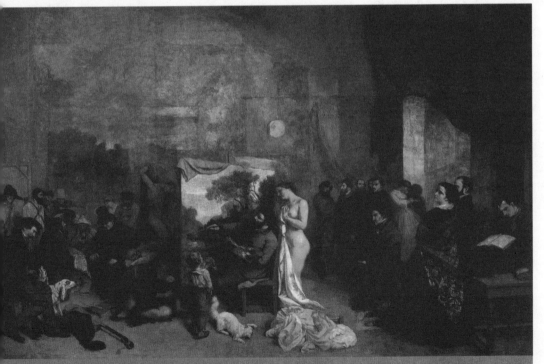

库尔贝这幅副标题为"我七年美术与道德的总结"的作品中充满了画家周密安排的谜团，库尔贝在给尚弗勒里的信中进行了一些说明，但仍然需要我们的解释，也有人将这幅作品解释为对拿破仑三世以及其他"背叛共和制者"的批判，尽管如此，正如库尔贝所说的那样，这幅作品"充满了令人不解的谜，愿解开这一谜团的人幸运"。

白日梦

必知理由

◎ "拉斐尔前派"代表画家的著名油画作品
◎ 一幅为爱情痴迷、忧伤和无奈的画作
◎ 讲究的背景衬托，别致的细节描绘，精心的人物表情刻画

名画档案 名称:《白日梦》/画家:罗塞蒂/创作时间:1880年/尺寸:159×93cm/类别:布面油画/收藏:英国,伦敦,维多利亚—阿尔伯特博物馆

画家简介

罗塞蒂(1828－1882),英国"拉斐尔前派"画家,浪漫主义诗人。出生于伦敦,父亲是一位流亡英国的意大利知识分子。罗塞蒂从小受到了良好的教育。他是"拉斐尔前派"的发起人之一,主张简朴、遵从自然的艺术风格,在文学上特别推崇但丁。他的绘画代表作还有《受胎告知》、《贝娅塔·贝娅特丽丝》、《莉丽丝夫人》等。

名画欣赏

罗塞蒂不但是个画家,也是一个充满幻想的浪漫主义诗人。他的生活任性而又颓废,特别在他的爱妻去世后,更是陷入了无尽的怅惘和幻想中,整天饮酒、吸毒不能自拔,并且疯狂地为其死去的妻子写下了许多辞藻华丽、充满神秘气息的悼亡诗。后来他遇到了相貌与死去的妻子极为相像的莫里斯小姐,才再次激发了创作的激情。这幅《白日梦》就是画家以莫里斯小姐为模特创作的画作。

画面上一个身穿绿色衣服的女子把自己掩盖在一棵茂密的树木枝叶下,她脖子修长、嘴唇厚而性感,神情黯然、面目憔悴。她的头微微抬起,目光忧郁地望着画外。横放的书和手中的红花早已滑落在膝盖的边缘,随时都会掉落在地上。她痴迷而神伤的状态,好像灵魂早已游离了肉体,正在无尽的失望或者无尽的幻想中遨游,她周围的一切外在的东西似乎早已不在她的知觉范围了。画中的人物也给人一种颓废的感觉,手中的红花似乎象征着青春的凋零和生命的谢幕,那无尽忧伤的神情似乎隐含着对人生一种彻底的失望和无奈。在画家的白日梦里不是美丽和浪漫的幻想,而是一种彻悟的绝望,而画面上这个充满了某种神秘色彩的女子,寄予了画家对妻子怀恋、惆怅,甚至痴迷而又无奈的种种情愫,是一种长期积聚在心灵深处的情感白日梦式的倾诉。所以从这层意思来说,画如其人,这也是画家精神的自画像。

画面的构图和背景极为讲究,把人物委身于一个树丛中,只能穿过树木枝丫间的空隙隐约看到云雾缥缈的远方,从而使人物与外界相对隔绝开来,而缥缈的云雾也与白日梦的氛围相合,从而为"白日梦"的主题营造了十分巧妙的背景。画中好像随时都会滑落在地上的书和红花也起到了极为巧妙的衬托作用,把白日梦痴迷的深度表达得淋漓尽致。女子痴迷而忧伤的神态刻画得逼真、形象,有极强的感染力。画中的光线和色彩运用也很成功,闪着亮光的衣服与周围树叶上的光泽交相呼应,融为一体。相近的整体颜色,使人物与环境紧密地结合在一起,很好地配合了画中女子神游千里的精神状态。

罗塞蒂的艺术思想是比较复杂的。作为一个出生于19世纪的艺术家,他对日益规范和秩序化的工业产品,充斥着极端的排斥心理,认为它们缺乏个性、粗糙、丑陋,没有品味和美感。因此总是希望回到中世纪的传统和遵从自然的艺术理想中去,可是现实是无法改变的。他虽然与"拉斐尔前派"有着共同的艺术理念,是"拉斐尔前派"的创始者之一,但是与该派的成员并没有多少共同的语言,后来就离开了这一派别。他的创作题材很多来源于但丁和中世纪的文学,具有很强的浪漫主义幻想色彩,但与现实相距甚远,不过,他的艺术对后来英国的一些艺术家产生了一定的影响。

罗塞蒂像

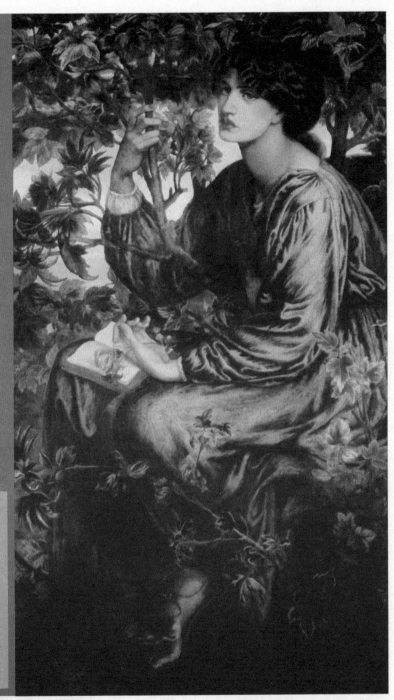

这幅《白日梦》是画家以与其死去妻子长像极为相似的莫里斯小姐为模特创作的画作,其中充斥着画家对亡妻的无尽思念。画面的构图和背景极为讲究,把人物委身于一个树丛中,只能穿过树木枝丫间的空隙隐约看到云雾缥缈的远方,从而使人物与外界相对隔绝开来,而缥缈的云雾也与白日梦的氛围相结合,从而为"白日梦"的主题营造了十分巧妙的背景。

绘画知识

拉斐尔前派

拉斐尔前派是英国 19 世纪中叶兴起的一个艺术流派。提倡单纯、自然、朴素地反映自然而不美化自然的艺术创作理念。他们认为有意美化自然的模式开始于拉斐尔,因此要想归还艺术朴素、自然的本色,必须以拉斐尔以前的艺术家为学习榜样,他们尊奉诗人但丁和画家乔托的艺术为最高典范,直接对大自然进行描绘,创造了一些新的创作方法。代表人有亨特、罗塞蒂和米莱等。

草地上的午餐

必知理由

◎ 一幅打破三度空间使绘画朝平面形发展的创新性绘画杰作

◎ 印象主义之父——马奈遭到沙龙拒绝的优秀画作

◎ 一幅广受批评，皇帝称其"淫乱"的油画作品

名画档案 名称:《草地上的午餐》/ 画家: 马奈 / 创作时间: 1863 年 / 尺寸: 264×208cm/ 类别: 布面油画 / 收藏: 法国, 巴黎, 印象派美术馆

画家简介

马奈（1832～1883），出生于法国巴黎的一个富有家庭，受到了良好的教育，后来跟随一位学院派画家学画，因为不满意老师的学院派教学方法，他经常去卢浮宫临摹提香、委拉斯开支、戈雅、鲁本斯等人的作品，并从中汲取营养。1863他的名作《草地上的午餐》遭受到沙龙的拒绝，但革新派画家对他情有独钟。他的画具有印象主义的特色，对 19 世纪后期绘画风格的改革起到了极大的推动作用。代表作还有《吹笛少年》、《威尼斯河》、《福利斯·贝热尔酒吧》等。

马奈像

名画欣赏

《草地上的午餐》描绘的是一个愉快的午后，几个年轻人在草地共进午餐后的情景。画面的背景是茂密的树林，树木枝叶繁密茂盛。画面中间的绿草地上，一个赤裸的女人无拘无束地坐在草地上，手托着下巴，面对着画外，神情悠闲自在。与此形成鲜明对比的是她身边两个衣冠楚楚的绅士模样的人，他们两两相对，正半坐半卧地谈论着，一个还伸出手比画着什么。他们的前方堆满了女人的衣服、帽子等东西，一个盛放野餐食物的篮子翻倒在地，面包、水果等食物散落了一地。他们后方是一条流向画面深处的小溪，一个衣衫单薄的女人正站在小溪里汲水准备沐浴，小溪的深处隐约可见停泊着一只小船。

整个画面清新、淡雅，把一次草地午餐描绘得愉快、闲适、随意、自然。画面上蜿蜒曲折分成两个层次的流水，使画面有一种流动的感觉。画上色彩浓重，光线也很强烈，具有很强的色感和光感。这幅画的构图受到了乔尔乔内《田园合奏曲》的启发，在《田园合奏曲》中，画家也是描绘了两个着衣青年贵族与两个裸体女子，可是乔尔乔内是赋予了那幅画神话气息的。而在这幅画上，马奈大胆地把一个肆无忌惮的裸体女人与两个穿着西装的巴黎上层社会青年放在一起，并且画中人物的手势据说在传统上有"乱交"的意思，可以想到当时造成的轰动。这幅画在 1863 年的沙龙展出时以"有伤风化"而遭到拒绝，后

来在"落选者沙龙"中展出时，拿破仑三世看到这幅画时，也大为光火，称它是"淫乱的"，从此再也不看落选作品了。这幅画的画法在很多人看来也是粗俗不堪。他抛弃了人们所习惯的光滑用笔，而且不借助线条而是用色彩造型。并且他运用了强烈的色彩和明快的平透色彩，从而彻底突破了传统的厚涂法，使画面变成了二度平面。

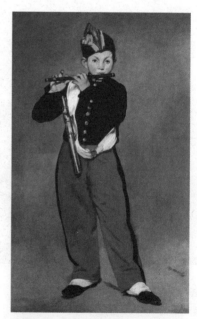

吹笛少年　马奈
画家采用浅灰色调的背景，抛弃常用的暗背景和强烈的明暗对比，依靠色块之间的对比来突出人物形象，取得醒目的效果。

画面上也不再存在传统的结构对比，所有的画面对象都变成了最基本的形和色块。马奈这种题材和画法在当时是人们所不能理解和接受的。然而正是这些大胆的突破性创新预示了印象主义绘画流派的诞生。

马奈的艺术探索无疑是超前的，他绘画的风格自由、洒脱，不受成规束缚，并且打破了空间透视的惯用手法和一成不变的棕褐色画面，使绘画打破三度空间朝着平面形的方向发展，正是从这个层面说，马奈是19世纪绘画向近代绘画发展的革新者。正如佐拉评价他的那样："他的画总是金光闪烁，光线犹如一条宽广的白色流水洒落下来，柔和地照亮物体……体现了人类才智中至今未被发现的一面……由个人气质决定的富有人性美的对现实的表现方式。马奈先生同库尔贝以及所有具有独特的、强列的个性的艺术家一样，注定要在卢浮宫占有一席之地。"事实证明，佐拉的评价是中肯的，也是正确的。

绘画知识

量感

量感，绘画术语。指画面上借助线条、色彩、明暗等造型因素，所表现出的描绘对象厚重、轻薄、稠密、大小等各种感觉。比如云霞的飘逸、大山的凝重等。这要求绘画者在准确把握事物的内在质地的基础上，能够很好地运用量的对比、衬托以及色彩的细微变化等艺术手法，才能很好地表达出这种效果。

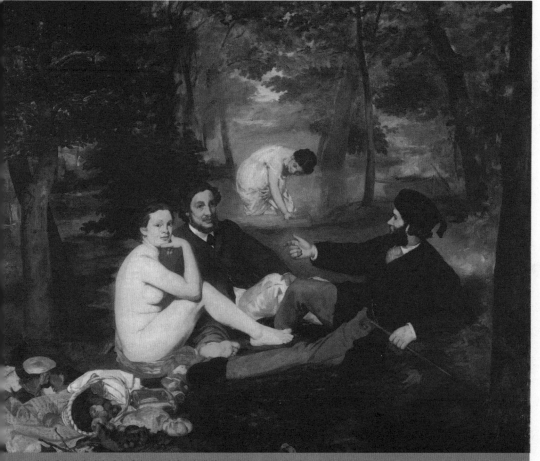

画上拉斐尔的女神和乔尔乔内的仙女成了女模特儿，其中一个裸体，另一个半穿着衣服。她们和两个衣冠楚楚但显然又"放荡不羁"的波希米亚艺术家在树林中消遣娱乐。此画把人物置于同一类树木茂盛的背景中，中心展开了一个有限的深度；中间不远地方的那个弯腰的女子，成为与前景中的三个人物组成的古典式三角形构图的顶点。画家在对外光和深色背景下出现的女人的白皙皮肤，在色彩表现上作了某些新的尝试。

灰与黑的协奏曲：画家母亲肖像

◎ 一幅通过画面和谐的色彩来表达音乐旋律美的典范画作
◎ 一幅给画家带来了极高声誉的获奖作品
◎ 一幅被纽约大都会博物馆馆长拒之门外的优秀之作

> **名画档案**　名称：《灰与黑的协奏曲：画家母亲肖像》/ 画家：惠斯勒 / 创作时间：1871 年 / 尺寸：144×163cm/ 类别：布面油画 / 收藏：法国，巴黎，奥赛博物馆

画家简介

惠斯勒（1834～1903），美国著名画家。出生于马萨诸塞州洛厄尔。父亲是美军少校、铁路工程师。曾在俄国帝国美术学院学习，1849 年父亲病逝后，同母亲回到美国，并考入西点军校，但后来被除名。1855 年到巴黎学习绘画，深受德加和库尔贝影响，他的作品沉稳而优雅。代表作有《在钢琴旁》、《白衣女郎》、《蓝色与金色的夜曲：落下的火箭》以及《灰与黑的协奏曲：画家母亲肖像》等。

惠斯勒像

名画欣赏

惠斯勒虽然受到了印象派画风的深刻影响，但他一直保持着自我的审美情趣以及对绘画艺术的独特理解。他早期的"交响曲"系列作品始终贯穿着通过画面色彩的和谐来表达音乐旋律美的创作意图。正如当时有人描述他的客厅所写的那样："一进屋就被他客厅的黄色墙壁迷住了，这黄色从墙壁根慢慢升到天花板，令人觉得像坐在六月的温暖美丽的夕阳里。沿着窗子，放了纯蓝色和纯白色的陶器，里面插着摇曳多姿的绿色植物。"他对和谐色彩的偏爱也由此可见一斑，这也构成了他绘画上最突出的艺术特色。

《灰与黑的协奏曲：画家母亲肖像》是画家的一幅重要作品，也是一幅极能代表画家绘画风格的作品。画面被大面积的黑色和灰色所占据。母亲坐在房间的椅子上，神态安详、面容慈爱，脖子上围着白色的纱巾，手上拿着白色的手绢，身上黑色的衣裙把整个椅子都遮盖了。大面积的墙壁和地板都是纯粹的灰色，与母亲的黑色衣裙和黑色的窗帘、椅子形成了和谐的对照。窗帘上的白色小花朵，星星点点的，仿佛是跳动的音符。

灰色的墙壁上挂着一幅画框，画上白色的背景与画面上另外几处的白色形成了呼应，如同黑色和灰色的交响曲中突然升起的白色音符，对比鲜明、强烈，使画面增添了生机和情趣，也淡化了画面上黑、灰两种颜色的过分单调。

在整个画中，窗帘和上面的小花、地板、衣裙、墙壁、画框等事物本身的意义已经退居到次要的位置，好像都被画家安排成了不同的音节，随着颜色的增强和层次的变化，发出从低音到中音再到高音缓缓升起的优美音乐。在黑、灰两种主要颜色的对撞中，又泛起层层和谐的白色音符，而到了最明亮的画框，仿佛达到了最高音。这幅画从造型、构图、形式统统服从于对色彩和谐的追求以及音乐旋律美的衬托。从而营造出了一个充满诗意和神秘色彩的氛围，流畅的色彩和音乐的旋律美在这里被表现得淋漓尽致。

这幅出色的作品深受当时年轻艺术家的赞赏，也获得了巴黎沙龙评委的认可，1876 年，惠斯勒凭借它赢得了生平第一枚绘画奖章。他的声名也由此大播，受到了很多人的热烈赞许

绘画知识

水性材料

水性材料是绘画中出现最早的媒介剂材料。在油画中，一般以水、树脂或动物胶等天然的物质作为颜料的稀释剂和黏合剂。具有取材简单、使用方便的特点。从表现效果看，比较流畅、自由，可产生明快、透明的艺术效果。

和诚挚邀请。惠斯勒出于对故乡的热爱和思念，决定将这幅获奖作品献给祖国。可是，纽约的大都会博物馆馆长收到这幅画后，竟勃然大怒，谩骂惠斯勒算不上是画家，并吩咐将它退寄回巴黎，画家的尴尬和无奈可想而知。最后，法国诗人马拉美等人联名上书，才有法国政府出面买下了这幅名作，这也算是这幅名作的传奇经历了。

惠斯勒的艺术从一定程度上来说是远远超过了人们的欣赏习惯的，这从他后期与著名艺术评论家罗斯金打的维权官司就可以清楚的看出来。可是到了后来，他终于普遍得到了人们的认可。1892年，他的作品回顾展获得了巨大的成功，他长期生活的英国和法国也都给予了他极大的荣誉，美国更是把他视为地地道道的美国画家，是美利坚民族的骄傲。

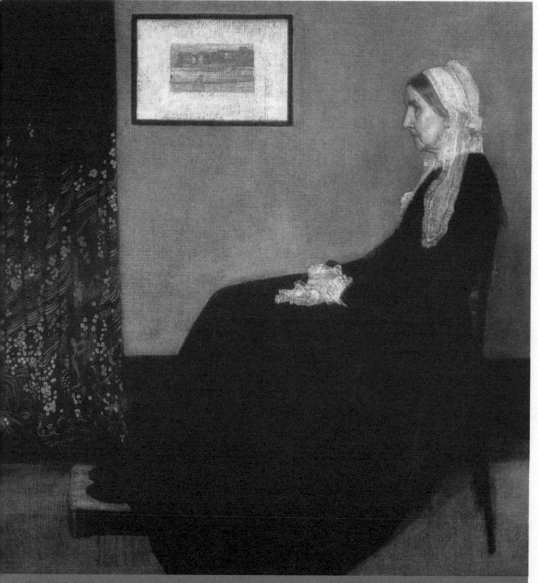

该画虽然着重探索的是色彩的绝妙变化，形式的装饰性，以及由此形成的意境美，但画家在探索艺术形式的同时，并未放弃对现实生活的真实表现，画面上人物性格的刻画堪称入木三分。作者以满腔热忱与崇敬之情塑造了一个严肃虔敬、质朴无华的典型的美国母亲的形象，具有感人至深的魅力。该画称得上是19世纪最伟大的肖像画之一。

舞蹈考试

必知理由
◎ 独具特色的印象派画家德加的著名作品
◎ 极富特色的色彩搭配，严整讲究的构图设计
◎ 印象派绘画中脍炙人口的典范性作品

> **名画档案** 名称：《舞蹈考试》/ 画家：德加 / 创作时间：1874 年 / 尺寸：83.2×76.8cm/ 类别：布面油画 / 收藏：美国，纽约，大都会博物馆

画家简介

德加（1834～1917），法国印象派画家。出生于巴黎一个富裕的金融资本家家庭，受到了系统的古典教育，曾入国立美术学院学习安格尔的绘画技法。善于运用流畅的线条表现事物瞬间的美感。与莫奈有过密切交往，也经常参加印象派的画展，受到了印象派的深刻影响。喜欢描绘演员在表演中的瞬间动作。代表作还有《烫衣服》、《舞台上的舞女》、《戴手套的歌者》、《蓝衣舞者》、《苦艾酒》等。

名画欣赏

《舞蹈考试》描绘了一群学习芭蕾舞的小女孩进行考试的情景，这是德加最擅长表现的题材。在很长一段时间内，他醉心于舞蹈这个主题，经常去观察芭蕾舞演员的生活、学习，并绘制了大量以芭蕾舞演员演出、排练以及舞姿为题材的画作。这些作品是画家整个作品的重要组成部分，并且在造型、色彩与光线的运用上取得了极高的艺术成就，是印象派绘画中脍炙人口的艺术品。《舞蹈考试》是其中的一幅极有代表性的作品。

画面上，姿态优雅、穿着芭蕾舞裙的小女孩们一字儿排开。画面右边年迈的老教师，手执拐杖站在大厅中间，正用严厉和挑剔的目光，看着一个女孩的表演。这个正在考试的女孩构成了画面的中心，她单腿立地，双手张开，正在全神贯注地进行表演，舞姿轻盈优美，很有动感。与她并排的两个小女孩正在做考前的模拟动作。墙上的一面大镜子把她们的舞姿都映照了进去。后面的大厅角落里，坐满了来观看考试的家长和几个正在做考前准备的小女孩，有的注视着正在表演者的动作，有的坐在石阶上或者正靠着墙休息。正在表演的女演员左边站着一个年轻的女教练，正在认真地观看考试的这个女孩动作是否标准。

舞台上的舞女 德加

19 世纪 70 年代是德加显示其印象派风格的最为辉煌的时代，是他在色彩、人物动态和构图方面走向更加成熟和富有特色的时期。这期间，芭蕾舞女的排练和演出的形象是德加最喜欢表现的题材，他曾花费大量时间了解芭蕾舞女的生活，用各种方式表现她们生活中的每一个侧面。《舞台上的舞女》使德加的印象派风格发挥到了极致，也是同类题材作品中最著名的一幅。

最前面一个面向大家的女孩好像正在试装，她前面的一个乐谱支架上放着一本乐谱书，显然有人正在奏乐。

在这幅画上，画家将传统绘画的精细手法与印象派在色彩上的新发现巧妙地结合在一起，使画面在构图、光线、色彩上达成了一种和谐、自然的效果，并且画面动感十足。从构图看，画面上的人物纵向排列一字排开，以正在表演的小女

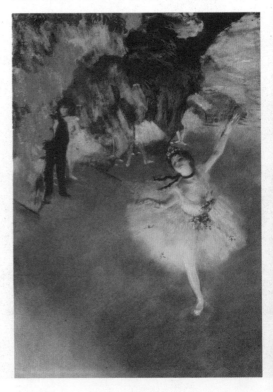

孩为中心，分成前、中、后三部分。前、后两部分的人物又都构成了直线的排列方式，这种构图使画面紧凑、连贯，看上去浑然一体。而中间三个人的动作构成了连贯性，使画面充满了动感美。后部分人物安排得比较零乱，画家故意打破了前两部分过于雷同的构图，形成了整个构图变化多端的效果。在光线和色彩的处理上，在灯光的照射下，画面色彩和光线变得明亮、摇曳，充满平衡的动感。色彩的运用很具匠心，浅红色的地板与绿色的墙壁形成了最大层次的对比，前面女孩头上的红花与老教师的红围巾以及后排人物身上的后色遥相呼应，黑色的头发、镜框、手杖与红色互相交织，把整个画面点缀得色彩斑斓。

德加注重的不是舞蹈者本身，而是女孩们的舞姿以及衣饰上的色彩与周围景物的色彩在光线的照射中所表现出来的整体艺术效果。德加惯于

绘画知识

油性材料

油性材料为油画最为优越的媒介剂材料。最早由传统蛋彩和酿蛋白等乳剂型材料演变发展而来的。特点是干燥缓慢、光泽性好，并且可以反复涂抹。有极强的表现力，可以很细微地表现描绘对象丰富的色彩变化，使油画的写实表现手法成为可能。油画正是因为用了油性材料才真正走向成熟，并发展成了世界范围的绘画种类。

通过印象派对光与色的特殊技巧来表现室内的景色和人物，并以此为特色开创了自己独特的艺术风格。他的艺术探索对早期现代艺术的发展作出了突出的贡献。

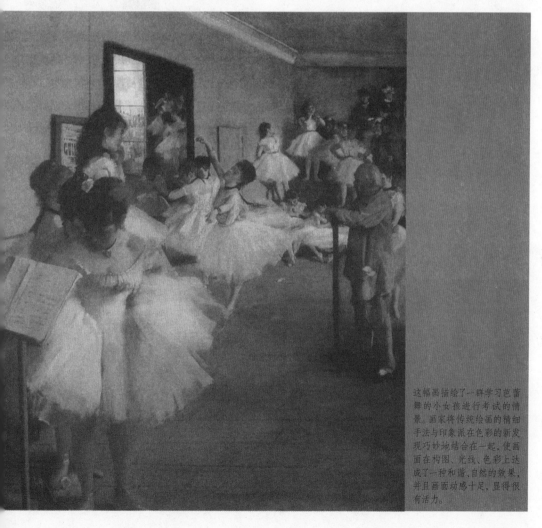

这幅画描绘了一群学习芭蕾舞的小女孩进行考试的情景。画家将传统绘画的精细手法与印象派在色彩的新发现巧妙地结合在一起，使画面在构图、光线、色彩上达成了一种和谐、自然的效果，并且画面动感十足，显得很有活力。

圣维克多山

必知理由

◎ "现代绘画之父"塞尚晚年创作的最有典型代表意义的作品
◎ 用色块、几何图案去表现事物的形状、色彩、厚度
◎ 一幅开拓了全新绘画理念和方法的具有里程碑意义的油画作品

名画档案 名称:《圣维克多山》/画家:塞尚/创作时间:1902～1906年/尺寸:63.5×83cm/类别:布面油画/收藏:瑞士,苏黎世,市立博物馆

画家简介

塞尚(1839～1906),与凡·高、高更同为后印象派的著名代表画家,被誉为"西方现代艺术之父"。出生于法国普罗旺斯附近埃克斯的一个富裕家庭,自小受到了良好的教育。1862年到巴黎专门学习绘画,并受到印象派画家毕沙罗的指导。他通过自己的艺术探索,开创了绘画的新境界,但生前一直得不到应有的认可。晚年回到家乡,独自研究自己的绘画艺术。他的代表作有《玩纸牌者》、《苹果和橘子》、《浴女们》以及《圣维克多山》等。

塞尚像

名画欣赏

塞尚是个天才的艺术家,他开创了全新的绘画领域,他的出现堪称美术史上的一个分水岭。在塞尚之前,美术基本上可以说是模仿的艺术,画家追逐的是对自然和具体事物进行真实的表象再现。而塞尚之后,艺术家不再强调对自然事物的再现,而是通过理性的思索来表现自己对客观事物主观的感受。他探索的是怎样通过色块、色彩的冷暖、几何图案来表现物体的形状、体积、形象,并通过这些表现物体的架构、相互关系和色彩,使画面在平面化中具有深度感。20世纪所有以结构主义为基础的艺术,比如抽象主义、立体派艺术等都是在塞尚艺术的基础上发展起来的。他是当代艺术的奠基者和开拓者,是绘画艺术从表现形式上彻底与传统决裂的创新者。

圣维克多山是塞尚家乡最高、最宏伟的一座山峰,也是塞尚最喜欢描绘的风景题材之一。在他的一生中曾通过不同的方法、角度画出了60多幅有关这同一主题的油画作品。这些作品从一个侧面见证了画家艺术探索的过程。我们看到的这幅是画家晚年创作的最具代表意义的作品。画面上的景物,完全是色块、几何图案、粗线条以及冷暖色彩搭配下的混合。就如同塞尚一直遵循的创作理念一样,他去掉了一切浮华和衬托的背景,把事物还原到了方体、球体、锥体等最基本的构件中,让这些东西以独立的姿态存在下去。天空是混沌的色块、山峰也只是模糊的轮廓,山脉下面的房屋、田地、树木花草根本无法辨认清楚,只剩下支撑事物本质的形与色,这好比一下子就让我们看到了一个人的骨头和骨头的色泽,中间没有衣服的包裹和肉体的依托。

塞尚曾说过:"文学作品是以抽象概念来表现的。而借素描和色彩的手段组成的绘画,则给画家的情感与观念以具体的形式;我们对自然可以不必太细致、太诚实,也可以不完全顺从;我们多少是自己模特的主人,尤其是自己的表现手段的主人。对你眼前的事物要做到心中有数,然后不断地、尽可能符合逻辑地表现你自己的看

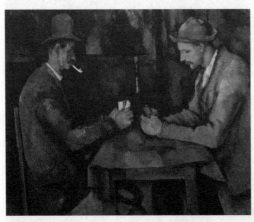

玩纸牌者 塞尚

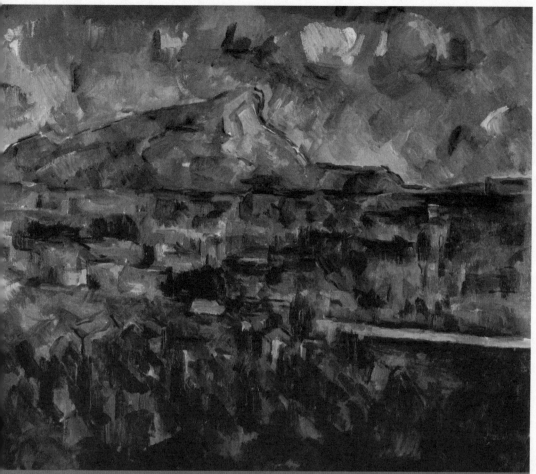

在这幅画中，画家的笔触更加抽象，轮廓线条也变得更加破碎、松弛。色彩漂浮在物体上，以保持独立的自身特征。画中的每个笔触都是以自身的作用独立地存在于画面之中，同时又服从于整体的和谐统一。画家把客观的现实转化为主观的造型，让画中的理性结构和自己的主张结合成一种永恒的艺术形式。人们从这幅画中可以看到，艺术家在古典主义和浪漫主义、结构与色彩、自然与绘画的结合上，都达到了前所未有的高度。

法。"所以这幅画也一样，是画家逻辑思维下的产物，是事物在画家心目中的形式。他通过明亮、灰暗、跳跃的色块和模糊的几何形状把色彩和线条放在了事物本身的层面，用最基本的绘画要素表现了事物最本质的东西。

塞尚的艺术遭遇是坎坷和凄凉的，他的作品屡次遭到沙龙的拒绝，并且被讥讽为是"用驴尾巴画画"的人。当身边的许多朋友都声名鹊起时，他仍然默默无闻地耕耘着自己的绘画艺术。他通过自己的方式开辟出了一条全新的艺术之路，并且揭开了现代艺术的篇章，正如毕加索评价的那样："塞尚是我们大家的父亲。"他在世界艺术史上的重要位置是无人可以代替的。

绘画知识

现代绘画之父——塞尚

塞尚认为"世界上的一切物体都可以概括为球体、圆柱体和圆锥体"，从而能在画面上做到极大的理性概括。通过色彩和色彩的变化来表现物体的形状、体积，并通过这些表现物体的架构，使画面在平面化中具有深度感，从而彻底打破了传统绘画素描和色彩分离的做法。正是由于塞尚对绘画表现形式、色彩、造型等方面作出的突出贡献，为以后诸多艺术流派的出现奠定了基础，所以他被尊称为"现代绘画之父"。

日出·印象

必知理由

◎ 颠覆传统，开创绘画新纪元的旷世之作
◎ 被评论家称为"连糊墙花纸也比这幅海景来的精美"的争议之作
◎ 为印象画派确定名称的传奇之作
◎ "印象派之父"莫奈的成名作

名画档案 名称:《日出·印象》/ 画家: 莫奈 / 创作时间: 1872 年 / 尺寸: 48×63cm/ 类别: 布面油画 / 收藏: 法国, 巴黎, 马尔莫丹艺术陈列室

莫奈(1840～1926)，法国近代绘画史上最杰出的印象派代表画家，出生于巴黎。早年曾分别跟随画家布丹和格莱尔学习绘画，后来与雷诺阿、西斯莱、巴齐耶等交往密切，并经常一起到巴比松的枫丹白露森林写生。1872 年创作《日出·印象》，采用原色主义、色调分割等方法，表现出强烈的光色变化，标志着印象主义的产生。晚年创作了大量和睡莲有关的作品。他的代表作还有《莫奈在船上作画》、《河畔》、《垂柳》、《睡莲》等。

莫奈像

名画欣赏

"印象主义"与"巴洛克"一样，最初带有贬义色彩，是评论家对莫奈等人的创新倾向的讥讽和嘲弄。1874 年，莫奈在"无名画家展览会"上展出《日出·印象》这幅作品，引起了轩然大波。一些人嘲笑画家是把颜料装在管子里吹上去，随便涂抹一下，签上名了事。评论家勒鲁瓦对这幅画评价道："印象？这幅画应该会有什么印象？……技法如此随意、轻率，连糊墙花纸也比这幅海景来的精美。"这样的评论，引起了支持者和反对者长期的论战，也把这幅画炒得越来越响。后来，也就约定俗成地把这种绘画风格称为是"印象主义"。

《日出·印象》描绘的是当时法国的第二港口勒尔弗尔港日出时刹那间的景象。一轮红日从布满浓雾的水面上冉冉升起，晨光照射着海面，动荡的海水泛起粼粼波光。早起的小船在逆光的水波中荡漾，远处的海港在水雾交织中模糊不清，一切都处在朦胧和缥缈的变化中。在画面上，天空、水面、船只、远处的港湾在太阳的照射下呈现出不同的色彩变化，在这里光线成了真正的主角，所有的一切都在它的主导下瞬息万变。

这幅画与以前的绘画相比是截然不同的。画面上没有明确的形体和结构，只有跳跃的色彩和光线，真实物体只是画面上模糊的印象。全部画面是画家对日出时，一切景物在光线的照射下瞬息的把握。传统的观念认为物体是有固定颜色的，它们在光线的照射下只有明暗的区别，不会出现色彩的游离和变化，可是在这幅画中，莫奈表现出的正是在光线照射下，各种物体在光线的照射中所呈现出的色彩斑斓和变化的特征以及明暗的

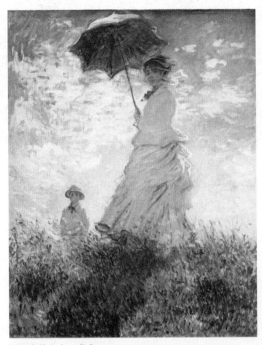

打阳伞的女人　莫奈
画面描绘的是一位戴面纱的年轻漂亮的女子用阳伞挡住日光照射，是印象主义运动最具象征性的形象之一。色彩全部是淡色调，其和谐程度几乎达到了登峰造极的境地。

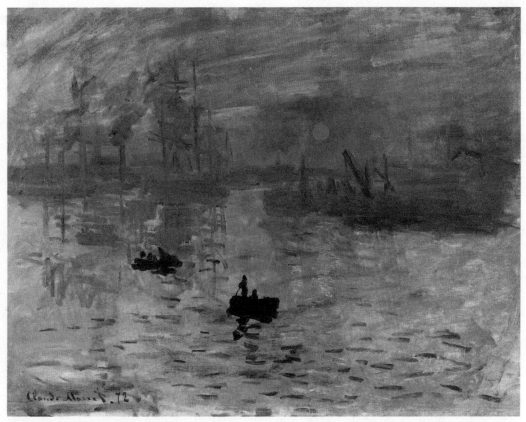

莫奈1862年入巴黎格莱尔画室学习,与雷诺阿、西斯莱成为同学。由于不满学院派枯燥死板的教学法,莫奈一年后离开了画室。1865年至1870年是莫奈艺术创作的早期。这时,他已经开始使用印象主义画派特有的碎笔技巧作画,并努力探索着真实地表现大自然的方法,特别是描绘瞬间的感觉印象和那些充满生命力和运动的东西。为了描绘大自然的真实光影效果,莫奈用轻快跳跃的画笔,捕捉晨雾中起伏的流水在光线折射下所产生的丰富色彩。它传达出海天一色的混融气氛,创造了一种视觉上的微妙的震动感。

效果。印象主义绘画所重视的不再是物体的本身,而是以物体为媒介,反映色彩的强烈变化,奉光线为老师,以色彩的摇曳多姿为绘画宗旨。这也难怪最初人们无法接受这些没有章法,仿佛是胡乱涂抹的东西,因为它给人们的视觉冲击是空前的,没有参照的。

印象派与传统彻底决裂的"离经叛道"注定了他们最初的尴尬和无奈。以莫奈为首的印象派画家,长期处于穷困潦倒的境遇中,得不到人们的认可。并且长期在外面对着日光绘画,也是一件很艰苦的事情,正如莫奈本人说的那样:"这

是很糟糕的事,光一变,色彩也随之变化。一种颜色往往只能持续一秒钟,至少不会超过三四分钟。这样,我只能在三四分钟内画完它,一旦错过,我只好停止工作。这是多么令人受罪的活啊!"可是在艺术的探索中,他从来没有停止过脚步,在以后的日子里,他创作了大量的印象主义作品。晚年创作了大型组画《睡莲》,是艺术家最后的巨作,也是他最著名的油画。

以莫奈为首的印象派所开创的印象主义画风,深刻地影响和改变了近代的绘画艺术,在世界绘画史上写下了重要的一页。

绘画知识

印象派

印象派是19世纪70年代兴起于法国的一种艺术流派。以光线为绘画的主要因素,强调光线照射下色彩的强烈变化,认为一个物体会随光线的变化而不断变色、变形。印象派颠覆了以往传统的绘画理念,对色彩语言进行了深入的发掘,将绘画的层次变广、变深,是对千百年来绘画艺术的一次彻底的变革和创新,在美术史留下了极其深远的影响。代表人物有莫奈、德加、雷诺阿等。

红磨坊的舞会

◎ 一幅洋溢着欢乐、愉快时代精神的印象派画作
◎ 光与影、明与暗和谐组合构成摇曳多姿画面的作品
◎ 雷诺阿一幅备受人们关注和好评的油画作品

名画档案 名称:《红磨坊的舞会》/ 画家: 雷诺阿 / 创作时间: 1876 年 / 尺寸: 131×175cm / 类别: 布面油画 / 收藏: 法国, 巴黎, 奥赛博物馆

画家简介

雷诺阿（1841～1919），法国印象派画家代表人物之一。出生于利莫市，曾从事陶瓷的绘图工作，后来才开始学习绘画。他是印象派画家中年龄较小的一个。他对人物题材画情有独钟，留下了大量的人物画。善于通过纯净、透明的色彩表现人物富有弹性的皮肤和丰满的身躯。他的代表作还有《秋千》、《钢琴前的姑娘》、《包厢》、《浴女》等。

雷诺阿像

名画欣赏

《红磨坊的舞会》是一幅描绘人们在轻松愉快的环境下，尽情歌舞、聊天的画作，集中体现了那个时代自由、闲适的时代精神。

画中背景是位于巴黎马特尔高地的一处露天歌舞厅。画面以舞池的栏杆与大树为一条直线可以分成两个疏密不同的部分，前面的人在悠闲的聊天，后面的人正在翩翩起舞。在画面的前景中一个小姑娘坐在长凳上，脸朝外面，另一个年轻女子把手搭在她的肩上正与舞池外面的一位男士谈兴正浓。男士左边的桌上摆满了饮料，旁边一个小伙子正专注地盯着正在谈话的年轻女子，好像被其中的那位女子的美貌深深吸引了一样。他的右侧是一个叼着烟斗吸烟的男士。舞池的转弯处，一个戴着黄帽子的男士正探着身子，向一位背靠在树上的女士搭讪。他们的背后是正在热烈跳舞的人群，其中有两对正在热烈地拥吻，另外一对舞伴，两个人都回头看着舞池外面。这三对跳舞者组合成了一个正边三角形的构图，看上去均衡、对称。画中的人物都穿着时髦的服装，热诚、大方、愉快、现代。一场普通的舞会，在画家的笔下变得特别雅致有趣。

画面上看不到天空，光线从树叶的缝隙中照射下来，撒在正在翩翩起舞的人们身上，形成交错的亮点。闪烁的光影好像随着人们舞步的变化，呈现出不同的光泽。池中的空气反射着光线，在画面上形成了像雾气一样的朦胧影子，给人如同缥缈仙境的错觉。舞厅上面的吊灯在日光的照射下熠熠生辉，与人群衣服上的色泽交相呼应。

画面上明亮的吊灯、黄色的帽子、亮丽的衣裙与黑色的衣服、围栏形成色彩的鲜明对比。整个画中弥漫的光与影、明与暗以及调和的多重色彩，组成了富有强弱和节奏变化的旋律，仿佛是一首低迷而又曲调平缓的歌曲，呈现出一种和谐悦目的集合。画上的人物与所处的环境形成了水乳交融、浑然一体的艺术效果，正如雷诺阿说过的那样："我与我的人物形象交战，直到他们与作为他们背景的风景合为一体时才罢手。"

虽然雷诺阿的个人生活并不是一帆风顺，并且经常被经济困难和疾病困扰，可是他的作品中丝毫看不到阴暗和不安的调子，他总是把生命的闪亮一面展现在我们面前。在他的作品中总是洋溢着一种青春的活力和生命的激情，他总是以自己欢乐的方式在摇曳的光影中，让我们感受到生命的愉快和美丽。这反映了一个艺术家乐观的情怀和为世界创造欢乐的艺术操守，在整个艺术史上留下了让人备感温馨的闪亮一页。

绘画知识

乳剂材料

乳剂材料是一种融合了水性和油性成分的混合型材料，兼有水性和油性材料二者的优点。比如干燥快、可作不透明厚涂，干后不溶于水等。乳剂材料在现代得到了很大的发展，是一种很有发展空间的新型材料。

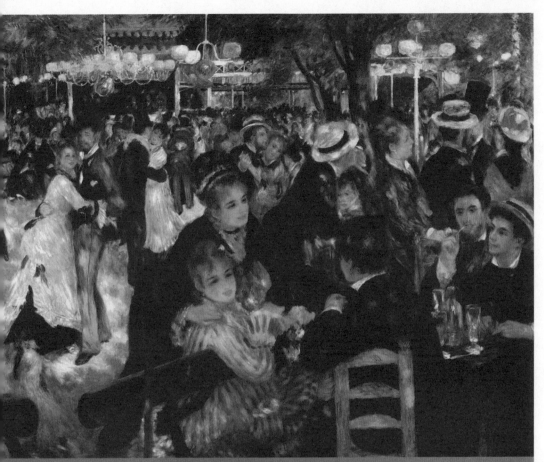

《红磨坊的舞会》一画描绘了一个缥缈的梦幻般的仙境,雷诺阿试图以素描的手法记录下复杂的场景——不求素描的真实可信,只注重表现光、色氛围的真实,从而使观者从纷繁的画面中感受到真实可信的生活气息。画中的人物着装相当时髦,男主人公们都戴着高帽或草帽,女主人公均穿着用箍打撑着的裙子和腰垫。画家采用近景与远景对比的效果来突出杂沓的人群,将一个普通的室外的波西米亚舞会的平凡景象,变成了美丽的女人们和殷勤的男人们充满光感和色彩的梦。画家刻意追求的是从树叶间隙中透出来的斑驳光线所产生的明暗协调。一束束光线,忽隐忽现地在人物的彩色形体上摇曳着,整个画面笼罩在浪漫的烟雾之中,使得所有的人与物均具有一种柔和的美感。画面靠前的几个女性形象,妩媚丰腴,透露出自然而健康的气息。整幅画洋溢着无忧无虑、愉快和欢乐的气氛。

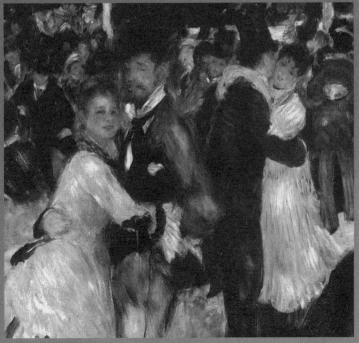

伏尔加河上的纤夫

必知理由

◎ 19世纪俄罗斯最伟大的批判现实主义油画杰作

◎ 深刻的人物形象，一个民族苦难灵魂的集中写照

◎ 俄罗斯美术史上"巡回展览"画派杰出代表列宾的著名画作

> **名画档案**　名称：《伏尔加河上的纤夫》/画家：列宾/创作时间：1870～1873年/尺寸：281×131.5cm/类别：布面油画/收藏：俄罗斯，彼得堡，俄罗斯博物馆

画家简介

列宾（1844～1930），19世纪末俄国最伟大的现实主义画家，"巡回展览"画派的杰出代表。出生于俄国边境省份哈尔科夫的楚古耶夫镇。列宾在故乡接受了初步的美术教育，后进入彼得堡美术学院学习，打下了良好的绘画基础。列宾是极有责任感的民族画家，他的作品饱含激情，对人物的刻画极有深度，深刻地展示了俄罗斯人民的苦难生活，鞭挞了沙皇制度的腐朽和没落。他的代表作还有《祭司长》、《查波罗什人给苏丹王回信》、《拒绝临刑前的忏悔》等。

列宾像

名画欣赏

19世纪中后期，俄罗斯虽然表面上颁布了废除农奴制度的法令，但是由于封建剥削制度的根深蒂固，俄罗斯的广大人民群众仍生活在水深火热中，悲惨的生活境遇并未得到根本改善。就是在这种背景下，列宾花费了4年时间完成了《伏尔加河上的纤夫》这一伟大的批判现实主义油画杰作，这幅画寄托了他对下层人民群众的同情，也是他民主主义革命思想最初的艺术化体现。

画面描绘了一组在沉闷压抑的气氛中奋力拉纤的纤夫群像。背景是伏尔加河畔，酷暑当头，骄阳似火，在焦黄的沙滩上，一队衣衫褴褛的纤夫正拉着一艘沉重的货船艰难前行。他们中有老有少，个个面目憔悴、精疲力竭，迈出的每一步都十分艰难。画家本人曾对这些人物作过详细的介绍，通过他的叙述我们可以更加深入的了解这些纤夫的身世、性格和精神特征。全画共分为前、中、后三组，最前方领头的名叫冈宁，他胡子花白，眼睛深陷，目光锐利而富含智慧，坚毅的面孔写满沧桑，眼看着前方，步伐坚定而从容。他曾当过神甫和唱诗班的指挥，被开除后成了纤夫。在画家的笔下，他象征着整个民族最苦难的灵魂，敏感而自尊、智慧而坚定，可是怎么也逃脱不了被侮辱被欺凌的命运。他把纤绳绷得紧紧的，想以此摆脱灵魂深处的苦痛。在他右边的那个憨厚汉子，赤露着双脚，似乎和他唠叨着什么。紧跟

在后面的那个叼着烟斗的高个子，在画面上昂得很突出，他纤绳松松的，好像对这种

这幅画是批判现实主义的油画作品，寄托了画家对下层人民群众悲惨生活的同情，也是他民主主义革命思想的最初艺术化体现。画面描绘了一组在沉闷压抑的气氛中奋力拉纤的纤夫群像。

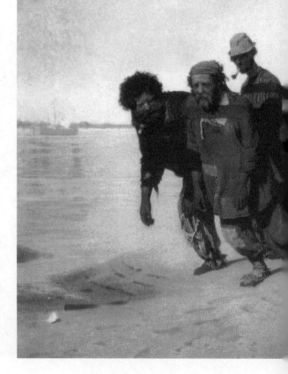

苦力活极为麻木、厌恶。稍左的那个健壮的汉子名叫加尔，以前曾是个敢于和恶浪搏斗的水手，画面上他拼命地拉着纤绳，全身充斥着倔犟和抗争的冲力。中间的一组，那个紧皱着眉头的红衣年轻人名叫拉利卡，他是个初来者，还不太适应这种苦力，他抬头看着前方，似乎想要摆脱这种工作。紧靠在他里面的那个人正在患病，他用手擦着额头的汗，没有一点气力，步履十分沉重。拉利卡后面的秃顶老汉，半倚着纤绳吞吐着烟草，和拉利卡形成了鲜明的对比。他们的中间是个只露出了头部，皮肤黝黑的人。最后一组有三个人，前面的一个是个退伍军人，他把帽子压得很低，默默地拉着纤绳，他象征着俄罗斯农民的过去、今天和未来，他们在家时向沙皇交租，被迫入伍后为沙皇打仗卖命，最后仍然如同被缚在俄罗斯土地上的一头牲口。他的后方一个人低垂着头没有一点力气，另外一个是个希腊人，他正回头看着后方。

列宾在这幅画中深刻地刻画出了十一个纤夫的形象，他们贫苦、艰辛、无奈的生存状态是对俄罗斯吃人的沙皇制度无声的控诉。作为一个具有责任感的现实主义画家，列宾是俄罗斯人民的骄傲，正如斯塔索夫评价他的那样："他以勇敢、以我们无可比拟的勇敢……一头扎进人民的生活，人民的利益、人民的伤心，显示到最深处……就画的布局和表现而论，列宾是出色的、强有力的艺术家和思想家。"

绘画知识

巡回展览画派

19世纪中后期，在反对沙皇专制的斗争中，俄罗斯的一些艺术家意识到艺术必须与现实生活联系起来，为解放斗争服务，并提出了"使艺术完全面对现实，不要任何理想"的口号，一些画家深入人民中间，进行艺术创作，并定期把艺术作品在俄罗斯各地巡回展出，从而掀起了具有民族特色的批判现实主义潮流。美术史上称他们为"巡回展览"画派。这个画派的出现标志着俄罗斯美术的成熟。

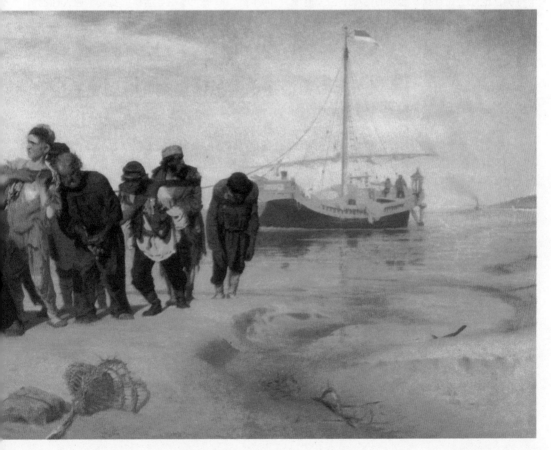

梦

必知理由

◎ 原始派艺术的创始人卢梭的绝笔画作

◎ 一幅充满诗意幻想，洋溢着奇异特质的超现实主义优美画作

◎ 画家赤子心怀的见证，天真、幻想、淳朴人格的写真

名画档案　名称:《梦》/ 画家: 亨利·卢梭 / 创作时间: 1910 年 / 尺寸: 205×299cm / 类别: 布面油画 / 收藏: 美国, 纽约, 现代艺术博物馆

画家简介

亨利·卢梭(1844～1910)，法国19世纪巴比松风景画派画家，原始派艺术的开创者。出生于法国北部的拉瓦勒。曾投身军旅，退伍后在海关工作，后辞去公职专心作画，一生没有受过正规的美术教育。作品笔法拙朴，充满天真、梦幻的情趣，对现代画家产生了很大的影响。代表作有《狂欢节的晚上》、《战争》、《岩石上的男孩》、《玩足球者》、《梦》等。

亨利·卢梭像

名画欣赏

欧洲19世纪末20世纪初的画坛，可谓风起云涌，先锋画家锐意革新，印象派、后印象派、新印象派交叉登场，传统的绘画风格被愈来愈远地丢在后面。在这种情况下，卢梭的出现无疑是个特例，他完全在自我、随意的情况下，去追逐自己的绘画风格，既不囿于传统，也不追逐新兴的绘画潮流。这也许与他没有受过传统的美术训练有关，因为这样，他既不受传统绘画风格的束缚，也没有先锋画家鼎力革新的强烈意识。然而，他在自己的绘画道路上，却用天真、淳朴、原始的情趣，稚拙的画笔，开拓出了一条属于自己的艺术之路。

《梦》是画家的绝笔之作，也是一幅充满视觉幻想、诗意盎然的清新之作。在一片开满各种奇异花朵和水果的热带丛林中，一个裸体的长发女子躺在维多利亚式的沙发上。密林的一角升起了皎洁的月亮，一只禽鸟站在果树枝上，一动不动。密林中，两只狮子睁大了眼睛正虎视眈眈地盯着前方和裸体女子。树丛间露出一只犀牛的眼睛，它也在注视着坐在沙发上的女子。一个皮肤黝黑的黑人正在吹奏竖笛，他漆黑的身体与周围的环境水乳交融，神秘的笛声似乎让所有的动、植物都沉浸其中，如梦如幻、如痴如醉。

在画家不失童心的优美笔触里，我们仿佛走进了童话世界，皎洁的月光下，黑人吹奏着巫师的魔笛，狮子、犀牛等动物都变成了通人性的精灵，与人相亲相爱，人们之间也没有黑人、白人的种族歧视，整个世界在花果的异香中变得简单、纯洁、清新、美丽，充满了欣欣向荣的力量。我们无法想象这时的画家已经66岁，走进了生命的最后时光，可是他仍然把这份悠然的赤子情怀通过梦这个主题表现了出来，梦什么都可以不是，梦什么都可以是。这是画家人生理想的寄托抑或是心灵深处向往而又无法企及的境界或者是对人类最深切的爱的期盼。不过不管怎样，画中这种诗意浪漫的氛围，超现实的优美境界永远都能打动善良的人们心灵深处某种神秘的空间，也让我们一次次为画家而感动。画如其人，我们通这幅画，也可以想到卢梭的性情、人格。事实上，卢梭就是这样一个天真、憨厚、乐观而又充满幻想的人，他的一生贫穷而又充满灾难，两个妻子和八个孩子相继离他而去，他的作品也一次次遭到

绘画知识

原始派艺术

原始派又称"稚拙派"，指20世纪初期出现的一种艺术潮流，以亨利·卢梭为代表。原始派的称谓源于他们的绘画作品中所表露出来的天真朴拙和自然天成的风格特征。他们无视古典艺术的传统和一切造型技术的训练，主张艺术创作应返回原始艺术的风格中去，追求天然、淳朴、原始性的表现形式，努力表达直接的朴素的印象。成员多是没有经过传统美术训练的人，代表除亨利·卢梭外，还有维万、博尚、邦布瓦等。

沙龙的拒绝。可是他从来没有向命运和生活屈服，仍然大胆而又乐观地拥抱着新事物、新思想，用自己的画笔为生活而歌唱。

当我们看过太多严谨而又精密的画作时，看看卢梭的作品能感受到一种特别的情趣，在日益精密和程序化的时代，他的作品中流露出的憨朴、纯真、原始的气息，超现实主义的风格，更能触动人们心灵深处一些丢失的东西和一些无法企及的东西。卢梭去世后很久，超现实主义画家才开始推崇他的作品，并成为他们心目中学习的典范。他的绘画艺术对20世纪初期德国、美国等许多国家的现代艺术，都产生了极其重大的影响。

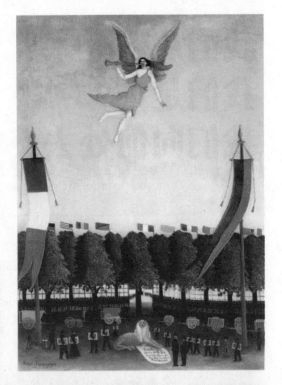

自由女神邀请艺术家参加展览　亨利·卢梭
法国的革命成果使"自由女神"成为当时法国人们的革命精神和力量的象征，卢梭以此为题材画了这幅著名的作品。画面的三分之二是天空，"自由女神"在天空中飞舞，会场中竖立起万国旗，画家们穿着黑色的服装，抱着绘画作品，威严地走入场地。画面中央是一头狮子，狮子前面的树上，刻着印象派画家修拉、毕沙罗等卢梭所尊敬的画家名字。

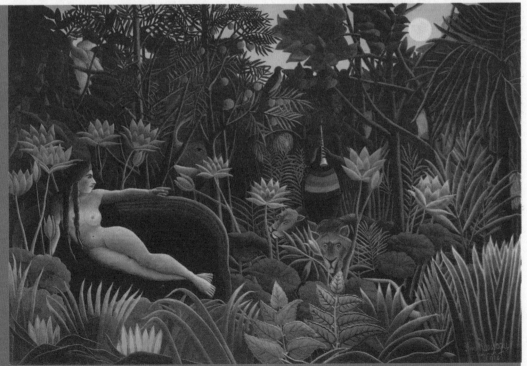

亨利·卢梭与其同时代的印象主义画家交往甚为密切，尤其推崇高更、雷东、芳德累克等具有革新精神的画家。他在艺术上不随波逐流，甘愿寂寞地走自己的路，从而形成天真淳朴、真实稚拙的独特艺术面貌。《梦》是一幅表现丛林景色的杰作，也是卢梭生前所作的最后一幅伟大的作品，同时也是表现主义表幕的梦幻。

我们从何处来？
我们是谁？
我们向何处去？

必知理由

◎ 高更"远远超过所有以前作品"的巅峰之作

◎ 一幅用象征性的语言展现生命从生到死过程的油画巨作

◎ 对"认识自己"这一哲学问题跳脱语言和文字的艺术化思考

◎ 神秘的象征意义，追求原始性的创作风格

名画档案 名称：《我们从何处来？我们是谁？我们向何处去？》/ 画家：高更 / 创作时间：1897 年 / 尺寸：139×375cm / 类别：布面油画 / 收藏：美国，波士顿美术馆

画家简介 高更（1848～1903），法国画坛上继印象主义之后产生重要影响的艺术革新者，与凡·高、塞尚同为后印象派三巨头。出生于巴黎，母亲有秘鲁人血统。他强调大胆的线条和装饰性的色彩，作品追求原始性，带有很强烈的象征意义。代表作有《两个塔西提女人》、《拿水果的女人》、《我们朝拜玛丽亚》、《芳香的土地》以及这幅《我们从何处来？我们是谁？我们向何处去？》等。

高更像

名画欣赏

高更的一生充满了传奇色彩，他年轻时当过水手，周游过世界许多地方。后来从事证券交易工作，取得了极大成功，娶妻生子过着幸福的生活，并在这时期开始进行绘画创作和收藏活动。但他日益厌倦文明世界的欺骗和狡诈，想回到人类淳朴、自然的幼年状态中去。为此，他放弃了拥有的一切，两度到太平洋南部的塔希提岛进行艺术创作和定居。在岛上，他的生活贫困潦倒，又患上了严重的疾病，当听到自己最爱的小女儿死亡的噩耗时，他的精神彻底崩溃了，他服毒自杀，想彻底结束自己的生命，可是自杀未遂。这次事件后，他又投入到了空前高涨的艺术创作中，创作了这幅《我们从何处来？我们是谁？我们向何处去？》的巨幅油画。

这幅画是高更的巅峰之作，也是一幅具有深刻象征意义的油画作品。高更曾就这幅画的意义说道："远远超过所有以前的作品……这里有多少我在种种可怕的环境中所体验过的悲伤之情"。画面长达四米半，从左到右依次展现了人生的不同阶段以及时间流逝和生命消失的过程。画面的右端，地上躺着一个出生不久的婴儿，代表着生命的诞生和开始。中间一个正在伸手采摘果子的青年，代表生命的成长和成熟。画面的最左端是一个行将就木的老人，代表着生命的死亡和终结。画上的人物以各自的方式诉说着生命的过程和状态。其中成双成对的男女，代表着

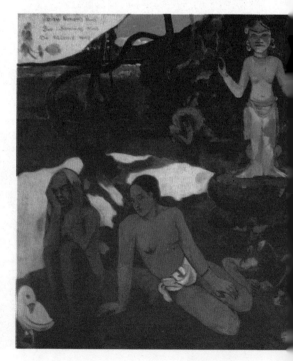

绘画知识

纳比派

纳比派是 1891 年成立于巴黎的艺术流派。纳比画派接受了高更的艺术影响，并在广泛吸收塞尚、日本浮世绘等艺术有益因素的基础上，强调画家个人灵感的发挥，提倡平面的装饰效果和象征意义的表达，注重色彩和构图等要素。主要代表有塞律西埃、博纳尔、德尼、维亚尔等，该学派于 1899 年解散。

爱情以及生活；一个独自深思的女人，象征着人类自我的反省。背景中的偶像象征着人类的精神信仰。整个大地代表母亲，它孕育了一切生命，又终结了一切生命，使它们最终又回归到她的怀抱。画中的树木、花果、动物——一切的生命都象征着时光的流逝和生命的一去不返。画面左边的白鸽是死后的灵魂象征。

这幅画是画家对人生的总结，也代表着他最后的彻悟。放逐自己的高更，带着现代文明人的烙印，只能在精神层面去追逐自己心灵中的人类乐园，但他要承受更多的文明人无法解脱的迷茫、忧伤、困惑和焦虑。他把这种种复杂的感情凝聚在具有象征意义的绘画形式之中，把人类原始的记忆，真实的现在以及遥远的未来都浓缩在画面上，把"认识自己"这一人类的千古哲学命题，通过自己的画笔作了一次象征意义上的解答，也让自己的灵魂得到了解脱和升华。

象征意义和追求原始性是高更艺术的两大特色。他的绘画充斥着神秘色彩，就如同这幅画一样，他让人们跳脱语言和文字，通过色彩和线条以及人物形象去感悟画中的寓意。因此，有人把他归位于象征主义的名下。他厌恶现代文明，一直追求最原始、淳朴，反映生命本真的东西，这也使他的艺术更加风格化、个性化。在这幅画上就摆脱了明暗对比以及立体透视等绘画手法，而是将色彩直接平涂在画布上，进行平面式的创作。高更的艺术，对 20 世纪的现代派艺术，比如纳比派、野兽派都产生了巨大的影响。

这是高更以最大的热情完成的一幅"宏伟"的作品。此时的画家在塔希提岛上，贫病交加，心情沮丧，极端愤世嫉俗，他曾决定自杀，喝下毒药却被人救活。就是在这样的逆境中，高更以巨大的热情完成了此画。此画反映了高更完整的人生观，表现了人类从出生到死亡的过程。虽然这些形象、色彩和构图看上去很像神话传说，再加之那富有异国情调的渺远、神秘的意境，更加给人一种神秘感，其实画家在此所表现的只是那些土著人一种偶然的臆想。此画可以说是高更对塔希提岛多年生活经验的综述，也是献给自己的墓志铭。

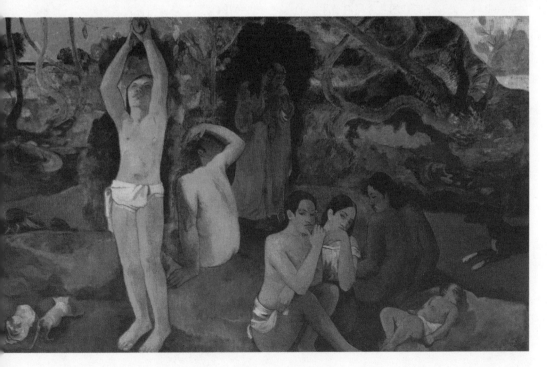

向日葵

必知理由

◎ 后印象主义大师凡·高最具代表性的作品
◎ 画家生命的图腾，火热般激情的写照
◎ 夸张的形体和激情四射的色彩与画家涌动的创作激情的强烈碰撞
◎ 画家向现实抗争并为自己雪耻的见证

> 名画档案

名称:《向日葵》/画家: 凡·高 / 创作时间: 1888 年 / 尺寸: 91×72cm/ 类别: 布面油画 / 收藏: 荷兰, 阿姆斯特丹, 国立凡·高博物馆

凡·高 (1853 ~ 1890)，荷兰画家，主要生活在法国。他是后印象派的三大巨匠之一。凡·高敏感易怒，聪敏过人，却一直贫穷潦倒，几乎没有受过什么正规的绘画训练。他 1881 年开始绘画，1886 年在巴黎初次接触了印象派的作品，对他产生影响的还有著名画家鲁本斯、日本版画和著名画家高更等。他对绘画创作近乎痴狂，擅长用浓重的色彩表达自己强烈的感情。他是继印象主义之后在画坛上产生重要影响的革新者，但是，生前他的作品一直没有引起人们注意，直到去世后，才引起了评论家一致的好评。

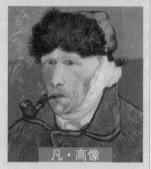

凡·高像

名画欣赏

　　"生活对我来说就是一次艰难的航行，但是我又怎么会知道潮水会不会上涨，及至淹没嘴唇，甚至会涨得更高呢？但我将奋斗，我将生活得有价值，我将努力战胜，并赢得生活。"——这是生活在低处、灵魂在高处的凡·高对待生活的态度。对于这位极具个性的超时代画家来说，他悲苦的一生就是向命运抗争、为艺术献身的一生，也是强烈捍卫生命个体尊严的一生。

　　凡·高在自己绘画的成熟期创作了《向日葵》这幅作品，画面上朵朵葵花夸张的形体和激情四射的色彩，使人头晕目眩。画家用奔放不羁、大胆泼辣的笔触，仿佛使其中的每一朵向日葵都获得了强烈的生命力，在这里你用"栩栩如生"来描绘这些向日葵，已经显得软弱和浅薄，因为那火焰般的向日葵仿佛是一朵朵燃烧的生命，画家赋予它们一种生命蓬勃燃烧的冲动和张力。有人说这是"凡·高的向日葵"，因为那是他内心火热感情的写照，是他精神力量的外露，就如同没有曹雪芹就没有《红楼梦》一样，没有凡·高就肯定没有凡·高式的《向日葵》。天才的艺术家往往能在某个领域树立起划时代的艺术高峰，后人只能膜拜，绝不可以企及，凡·高就是如此。

　　作为现代表现主义的先锋，极端个性化艺术家的典型，凡·高更强调他对事物的自我感受，

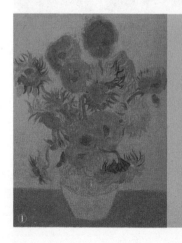

①

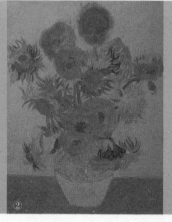

②

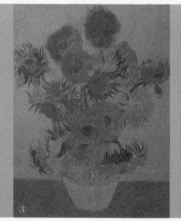

③

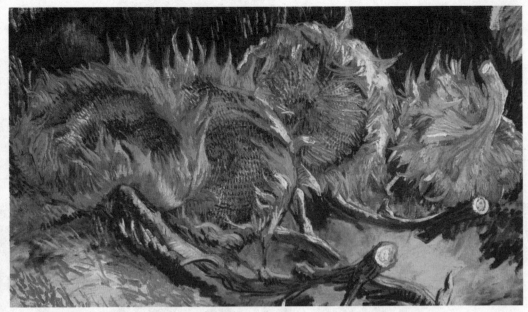

凡·高的许多作品中都曾出现过暗示孤独的形象，如上面这幅《四朵向日葵》就表现出爆发的生命力。

而不是他所看到的视觉形象，他大胆追求线条和色彩自身的表现力，不拘一格。他曾说过："为了更有力地表现自我，我在色彩的运用上更为随心所欲。"其实，在这幅作品中不仅是色彩、线条，就是透视和比例也都面目全非，以适应画家随心所欲表现自我的需要。凡·高这种无拘无束的创造风格，使他把不同类型的人物、花卉和静物，都拿来当作了"习作"的对象，并一丝不苟地把它们直接写生出来的，从这个层面看他是在描写印象，但外在的手法已经不再重要，他更注重画中的内涵和神韵。从而可以很清楚地看到，从印象派那儿得到不可或缺的艺术启蒙后，他已超越印象派极远。正如他说过的那样："关于'艺术'一词，我找不到比下述文字更好的阐释：艺术即自然、现实、真理，但艺术家能以之表现出深刻的内涵，表现出一种观念，表现出一种特点，艺术家对这些内涵、观念、特点有自己的表现形式，其表现形式自成一格，不落窠臼，清晰明确。"

作为一位用生命创作的画家，凡·高将自身的主体创作意识、内心的情感意识与东方绘画的因素加以巧妙融会，在最惨烈的生活境遇和对艺术狂热执著的追求中，树立起了划时代的丰碑。后来的法国的野兽主义、德国的表现主义，以及20世纪初出现的抽象派，都曾经从凡·高的艺术中汲取了营养。他对西方20世纪的绘画艺术产生了深远而又广泛的影响。

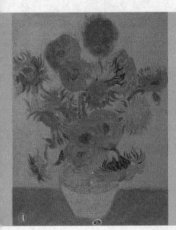

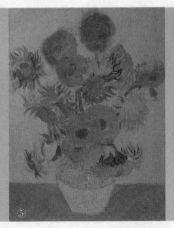

画中凡·高以强烈的视觉刺激和急速蜿蜒的粗大笔触，使整个画面具有一种紧张的运动感，同时又是那样和谐、优雅甚至细腻。单纯而强烈的色彩中充满了智慧和灵气。观者可以明显感受到，凡·高似乎是在一种难以控制的状态下作画的，他炽烈的激情与表现技巧和谐地统一在一起，从而使人被那激动人心的画面效果所感应，心灵为之震颤，激情也喷薄而出。

①画草图；②涂色；③使用厚涂法；④花的润饰；⑤线的润饰。

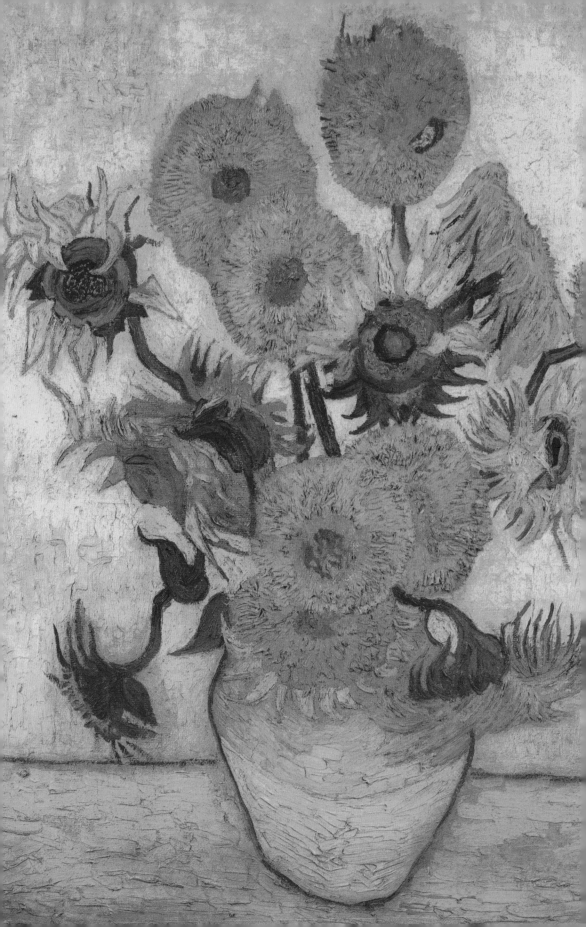

交织的质感
背景用奶油般的黄色,表现单色的平面,应是凡·高受到他所赞叹的日本版画的影响。但是这里有特别显眼而独特的质感。笔触纵横交叉移动,产生像竹编工艺品或粗织草垫的感觉。

种子的部分
凡·高的动作再怎么快,向日葵不久就会枯萎,花瓣会凋落,只剩下种子的部分。他把深橘色圆形的向日葵,画得复杂而优美,表现出向日葵如火焰般的形体。种子的部分看起来像是用笔尖戳画布而画上的,看得出画笔朝四周平坦画去的痕迹。

隆起
凡·高将画笔蘸满颜料,用力压上去,使笔划过的两侧的颜料如波浪般隆起。

涂满
这个部分凡·高细致地左右运笔,用绿色涂满茎部。

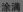

签名
两张有签名的向日葵画,签名的颜色和位置都各不相同,但皆为画面构成的重要要素。

白色最亮的部分
凡·高两色花瓶的画法颇有意思。这里花瓶的两个颜色刚好和背景用的两色相反。相对于蓝线以下部分的平坦,上半部却画成立体。左侧金色的阴影愈来愈浓,用厚涂技法强调涂得厚厚的白色。

细细的蓝线
看起来像是把轮廓线所包围的空间用一样的色块埋起来,但实际上是涂了两色的背景之后才加画蓝色的横痕。这种技法显然是受到在深色轮廓线包围的地方涂上亮色的日本浮世绘以及透纳和高更的影响。加上横向的蓝线,使花瓶空出于平面化的背景。

单纯而充满力度的画面

星月夜

必知理由

◎ 有着"超现实主义"影子的经典之作，画家自我心灵的写照
◎ 精密的构图，强烈的动感和震撼心灵的视觉冲击力
◎ 跨越时空的旷世之作，标新立异、大胆创新的典范

〉名画档案　名称:《星月夜》/画家: 凡·高 / 创作时间: 1889 年 / 尺寸: 73.7×92.1cm/ 类别: 布面油画 / 收藏: 美国, 纽约, 现代艺术馆

名画欣赏

1889年5月8日，凡·高精神第二次崩溃之后，来到离阿尔25公里的圣雷米自愿接受精神病院治疗。那时，医生允许他白天外出写生，他住院一个月后，画了这幅画，画中的村庄就是圣雷米。

画面的左侧是一棵柏树，一棵燃烧的柏树，扭动的枝丫仿佛是女巫的城堡。星云与棱线宛如一条巨龙不停地蠕动着，圆盘一样的星星在低垂的天幕上翻滚着，扭动着……橙色的月、紫色的天空相互交错。天空似乎就要挤压下来，世界仿佛又回到了原始的混沌和混乱中，所有的一切似乎都在回旋、转动、烦闷、动摇，在夜空中放射绚丽的光彩……圣雷米小镇在凡·高的笔下那夜似乎笼罩在某种不安的躁动中。可是正忍受病痛折磨的凡·高用这幅画究竟想告诉我们什么呢？是压抑的灵魂的宣泄，还是对死亡和毁灭的召唤，抑或是对渺茫的宇宙世界未可知的自我独白？

可是不管怎样，面对这幅画时，我们无论如何都不能平静，那大胆粗糙的线条，混乱不堪的画面，给人一种震撼心灵的视觉感受，我们不知不觉就被卷入了一种情绪中，或是消沉，或是郁闷，抑或是一种强烈的激愤。有人这样评价这幅画："荷兰自古以来就有画月光风景的题材，但是能够像凡·高般把对宇宙庄严与神秘的敬畏之心表现出来的画家，却前所未有……"

从绘画技巧来看，画面构图极为准确，画中以树木衬托天空，以获得构图上微妙的平衡。特别是那些柏树的线条画得流畅而别具一格，正如凡·高自己曾描写的那样："那些柏树总是占据着我的思绪——从来没有人把它们画得像我看到它们的样子，这使我惊讶。柏树的

线条和比例正如埃及金字塔及尖碑那么美丽——在晴朗的风景中的黑色飞溅。"这幅画的色彩主要是蓝和紫罗兰，同时也有星星发光的黄色，前景中的柏树用了深绿和棕色，意味着黑夜的笼罩。整个画面着色搭配协调，浓淡相宜，深浅适中，很好地配合了画中的氛围。

从艺术特色看，凡·高的《星月夜》，从某种意义上说，是他看到的幻象。这种幻象，超出了中世纪艺术家当初在表现基督教的伟大神秘中所做过的任何尝试，它来自画家某种直觉或自发的表现行动，并不受理性的思想过程或严谨技法的约束。凡·高以火焰般的笔触，标新立异的无畏，把自

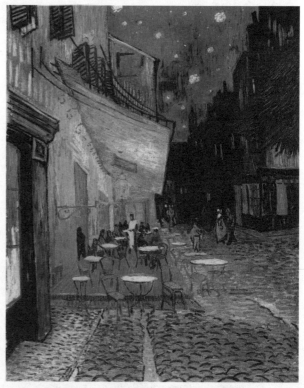

广场上的咖啡馆平台　凡·高

这幅画是画家到阿尔地区之后所创作的最早的作品之一。此图以明亮的色调、跃动的线条、凸起的色块，表达了作者强烈的主观感受和激动的情绪，体现了凡·高作品的一贯风格。

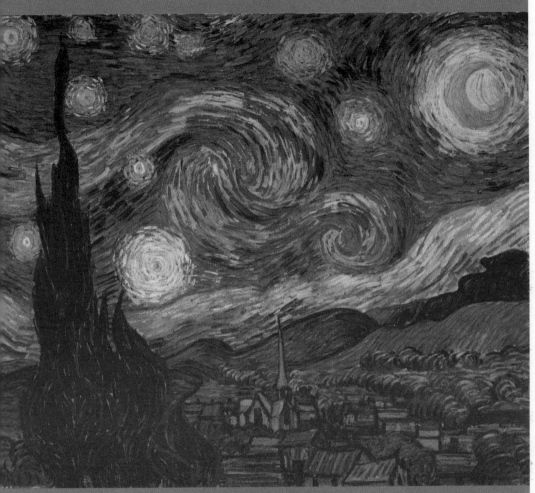

《星月夜》是一幅既亲切又茫远的风景画。画中,高大的柏树战栗着,山谷里的小村庄,在尖顶教堂的保护之下安然栖息,宇宙里所有的恒星和行星在"最后的审判"中旋转着、爆发着。画的主色调是蓝色和紫罗兰色,星星发光的黄色点缀其间;前景中深绿色和棕色的柏树,包围着这个茫茫之夜。这是幅充满幻想的画作,超出了拜占庭艺术家当初在表现基督教的伟大神秘中所作的任何尝试。凡·高笔下的那些爆发的星星,和那个时代的空间探索具有密切的关系。凡·高在此画中用笔奔放,色彩浓烈,他来自直觉或瞬间的灵感,并不受理性的思想或严谨技法的约束。画家用火焰般的笔触来刻画景物,旋转的黄色、蓝色的天空似乎要把人带入奔腾的激流,这种感觉来源于凡·高对色彩和形象高度敏感的心以及他那渴望理解的灵魂。

已超自然的,或者至少是超感觉的幻想体验大胆地用笔触来加以证明,作品预示了画家用幻想作为手段而对自己的主观世界加以表达的探索,但是这种探索,充斥着一种震撼人心的力量。

　　凡·高的《星月夜》是他最具代表性的作品之一,虽然不同的人面对这幅旷世之作会有不同的理解,虽然我们谁也无法弄清楚作者真正的创作意图,可是他大胆张扬地表现自我主观世界的尝试,对绘画表现手法的探索以及对艺术无比的执著和忠诚,为后人留下了无尽的启迪。

绘画知识

油画的画笔、画刀

　　画笔一般用弹性适中的动物毛制成,有平锋扁平形、短锋扁平形、尖锋圆形及扇形等种类。画刀,又称调色刀,可以分为尖状、圆形的,多为薄钢片制成。主要用于在调色板上调匀颜料,也有的画家以刀代笔,直接用刀在画布上作画或者用刀在画布上形成颜料断面、肌理等,以增强艺术表现力。

大碗岛星期天的下午

必知理由

◎ "点彩画法"的集大成者乔治·修拉的开创性旷世之作

◎ 一幅具有里程碑意义，对现代艺术的产生起到了直接启迪作用的油画作品

◎ 科学精密的构图设计，暖色调的合理使用，温馨和谐的画面氛围

名画档案

名称:《大碗岛星期天的下午》/ 画家: 乔治·修拉 / 创作时间: 1884 ~ 1886 年 / 尺寸: 207×308cm/ 类别: 布面油画 / 收藏: 美国, 芝加哥美术学院

画家简介

乔治·修拉（1859 ~ 1891），新印象主义的创始者和卓越代表。出生于巴黎一个富裕的家庭。曾学习过雕塑，后进入巴黎美术学院学习造型和绘画。受到化学家谢弗勒尔的色彩光轮原理的引导，创造了在画面上精密安排人物，合理安排细密色点的"点彩画法"，将色彩、线条的表现性与感情的特质结合了起来。他的代表作有《大碗岛星期天的下午》、《阿涅尔的浴场》、《马戏团的一幕》、《喧闹》等。

乔治·修拉像

名画欣赏

在世界美术史上，印象主义到后来衍生出了"后印象主义"和"新印象主义"两个派别。其中的新印象主义是对印象主义色彩运用的进一步科学化和精确化。我们知道，通过分光镜可以把太阳光分析成七种颜色，印象派只是用这七种颜色混合的原色作画，并注意色彩在不同的光线照射下发生的不同变化。而新印象主义不用混合色，而是通过科学方法将自然中存在的色彩分剖为构成色，用微小的笔触画在画面上，形成小色斑块，靠观赏者眼睛的自然混合产生中间色，并通过色光的混合，增加光量，提高光的反射率和透明度，使颜色的调和达到和谐、鲜明的效果。

《大碗岛星期天的下午》是新印象主义典型的代表作，也是一幅在世界美术史上具有纪念碑式意义的油画作品。画面上的大腕岛是位于巴黎附近奥尼埃的一个岛上公园，也是巴黎人盛夏理想的避暑胜地。画面上，聚集了许多周末来这儿游玩的人们。画家着意把画面分成了被阳光照射

的部分和处于荫凉中的部分，使画面构成了鲜明的对比。画面上的人物有的站在那里欣赏风景，有的躺卧或坐在地上自娱自乐，有的成双成对地谈笑，有的面对湖面，独自沉默……几只小狗在地上游逛。

画面上的人物与周围的湖面、树木等构成了精密和谐的构图，使画面上物象的比例、物象与整个画面的大小、垂直线与平行线的平衡达到了一种理性的和谐和科学秩序下的统一。比如近处阴影下站着的一对高个夫妇与阳光下撑着伞的一对母女以及远处一个正在作画的男士，处于一条水平直线上，而精湛的近大远小的透视法使他们看上去比例和谐、科学，又让人觉得格调明快、有趣，充满活力。当然，与以往的绘画作品比较，这幅画最大的特点就是画面上布满了精密、细致排列的小圆点，这些小圆点是用不加调和的暖、冷色以及相近色、互补色等堆积而成的，在欣赏者一定距离的视角范围内观看，形成了极为鲜艳和饱满的色彩效果。画上的人物形象都不是很清晰，显然这不是画家最关心的，画家刻意追

绘画知识

新印象主义

新印象主义又称点彩派或分割主义，是西方 19 世纪末期产生的一种绘画技巧。它产生于印象派，但将印象派的光影理论经过科学的方法发挥到了极致。在作画时，不使用混合色，而是将自然中存在的色彩分剖为构成色，用微小的笔触画在画面上，形成小的色点。然后通过这些点在人的视网膜调和下形成和谐美丽的画面，达到清新鲜艳的艺术效果。乔治·修拉是其主要代表。

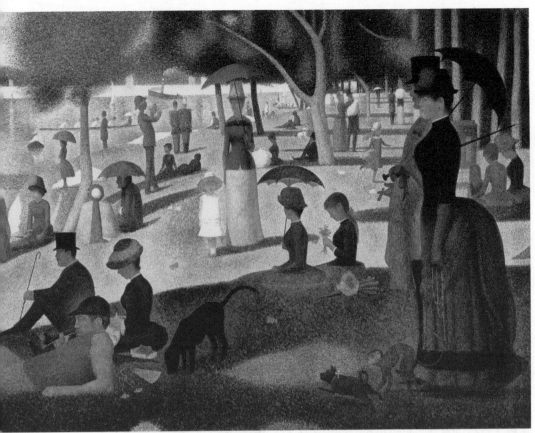

在《大碗岛星期天的下午》一画中，修拉运用点彩手法，描绘了初夏的一个星期天下午，人们在公园里愉快游乐的情景。修拉那富有特色的画风在这幅画中充分表现出来，画面光彩夺目，充满宁静的气氛，就像梦中的风景一样，没有生命运动的感觉。修拉刻意运用弧线，以打破垂直和水平线的枯燥感，并使人物充满了情趣，而且画中人物是有古典线条的纪念碑式形象。在这里，巴黎人的闲情逸致被描绘得有些古怪和不真实，具有一种冰封般的效果。然而正是这种稳定感和庄严感，使这幅作品在20世纪艺术史中占据一席之地。

求的就是把众多人物安置在精确的几何图形中，在光线的照射下，使画中的固定人物形成一种奇妙而又特别有秩序的和谐。仔细观看，会觉得画中的人物在各自的位置上形成了一种超越时空的凝重，仿佛各自都必须坚守自己的位置，不能打破某种默契，让人感受到一种理性的不可违抗的井然和秩序。在色彩方面，画中的黄色和橙色占主导地位，黄色与绿色、白色、黑色相互搭配交织，形成了温暖、鲜明的色调，看上去赏心悦目。

乔治·修拉极为讲究精密秩序构图的"点彩画法"，使艺术过于科学化，从而失去了艺术本身感性的色彩，使绘画趋于机械和呆板。然而这种大胆的创新尝试，却具有非凡的划时代意义，他的探索深刻地影响了近代艺术的形成，不仅影响了野兽派，也预示了近代几何抽象艺术的出现。

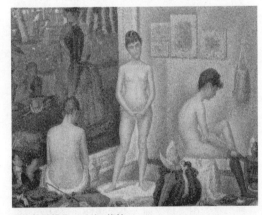

摆姿势的模特　乔治·修拉
这幅画是修拉的"点彩"代表作，画家借三个不同姿态的女人去表现大自然的特殊光色效果，以点彩方法表现了人物的质感、量感和空间感。这画中的三个模特儿的位置安排也是颇具匠心的，以三个头为点连成线，形成一个三角形，反映出修拉对于绘画形式的研究已进入抽象阶段。

吻

◎ 把绘画与浓重的装饰风格结合在一起
◎ 唯美的画面，神秘的符号寓意，典雅的装饰效果
◎ 一幅代表着新的绘画表现形式的油画作品

> 名画档案

名称:《吻》/ 画家: 克里姆特 / 创作时间: 1907～1908 年 / 尺寸: 180×180cm/ 类别: 银，金叶，布面油画 / 收藏: 奥地利，维也纳，奥地利美术馆

画家简介

克里姆特（1862～1918），奥地利分离主义画派的创始人。出生于维也纳郊区布姆加特，他的父亲是一个从事金银雕刻兼铜版工艺的匠人。他和两个兄弟都就读于奥地利工艺美术学校。他组织成立了"维也纳分离派"绘画组织，进行艺术创新的探索。他结合平面装饰的手法，创造出了具有装饰效果的绘画样式。代表作有《吻》、《死与生》、《达那厄》等。

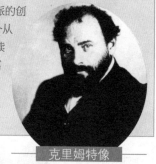

克里姆特像

名画欣赏

在欧洲的传统文化中，传统手工艺一直不登大雅之堂，是不能和绘画艺术相提并论的。但是，随着后来的发展，一度被否定的平面装饰艺术再次引起了人们的喜爱和重视。克里姆特由于出生于一个从事金银雕刻兼铜版工艺的家庭，从小就接触了许多有关传统手工艺和镶嵌画的知识，他最早把传统手工艺和现代艺术完美地结合起来。

《吻》是一幅装饰性壁画，画中大量使用了金片、银箔等装饰性要素。在这种金色的背景下，一对恋人在开满鲜花的柔软草地上，热烈拥吻。男人的双手轻柔而充满爱意地抱起了女人的头，正富有激情地吻着她的脸。女人的左手握着男人的右手，闭着眼睛，沉浸在无尽的幸福和浪漫的想象中。画中的男子乌黑的头发，黝黑的皮肤，突出了男子的健壮和阳刚之气，而女子白皙的皮肤和红润的嘴唇显示了她的娇柔和美丽。男人和女人身上充满了各种各样的图案纹样，除了女人有完整的身体曲线外，男人则完全处于这些图案的包围中。而这些长方形、螺旋形、圆形的各色图案有着很强的装饰性效果，也充斥着神秘的象征意义。有人就认为这幅画其实是强烈的情欲的象征，这些各种形状的图案是史前人类充满性神秘意义的符号。而画中的女人娇柔地依偎在男子的怀中，向他献上自己的脸庞和嘴唇，甚至无视环境的危险，是一种性爱的暗示。但是这种情爱在这种金黄色的色彩衬托下，在鲜花和各色图案的包围中，让

人没有一点邪念和粗俗的感觉，反而将人从一种世俗的观念和道德的约束下解脱出来，只感到一种温馨、浪漫、富有激情的生命冲动。正如克里姆特的拥护者评价的那样："还没有人给我们提供过一幅某种欧洲女子如此高大完美的肖像。"画面上各种金银片、铜、珊瑚的装饰使这幅画艺术魅力大大提高，它

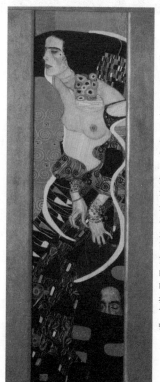

莎乐美　克里姆特

作于 1901 年的《莎乐美》取材于"玛太传"上记载的故事。莎乐美在基督教神话中是费洛多后妻的女儿，由于在费洛多王的生日宴会上众人非常喜欢她的舞蹈，国王许愿要为她做一件事。她要求费洛多王把圣约翰杀死，并用盘托出他的头。艺术家都比较喜爱莎乐美这个题材。在这幅画中，克里姆特非常注重平面的效果，用灿烂的金黄色作装饰，圣约翰的头，女人纤细的手指抱在富有美感的胸下，使一种感情的悲剧味道充斥了整个画面。

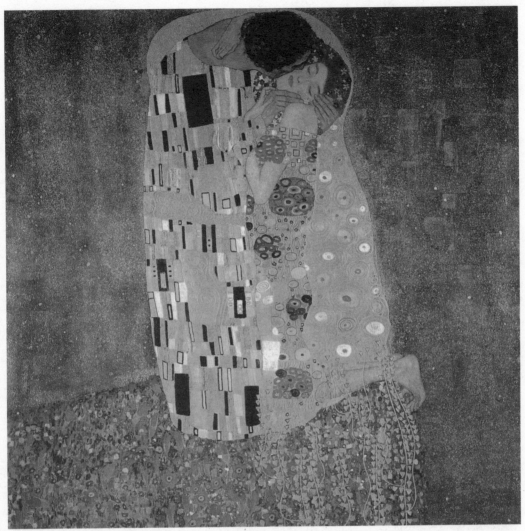

克里姆特的这幅《吻》是具有强烈平面效果的代表作。此画具有明显的东方装饰风格和东方情趣，图案装饰符号被大量地使用，画中所描绘的两个拥抱接吻的男女，女人那张在男人爱抚下意乱情迷的脸是画家着重塑造的，画面笼罩在美丽的而略带不安的黄色调子中，他们的服装图案非常漂亮，所接触的也是平面化的图案，非常谐调。

不仅是一幅画，更是一件工艺性极强的工艺品。画面上的色彩主要是金黄色，点状的背景以及开满鲜花的草地把整幅画衬托得唯美而轻柔，让人不管怎样看都能得到一种新鲜而典雅的艺术享受。

克里姆特是一位对人生有着独特体会和探索的艺术家，他绘画艺术的最大特点就是浓郁的装饰风格和深刻的思想内涵。他吸收了日本的"浮世绘"和中国的年画等装饰要素，把绘画的装饰功能发挥到了一个新的水平，为欧洲的新艺术运动增添了许多新鲜的因素，并开拓出了一种新的油画表现形式。

绘画知识

新艺术运动

19世纪末期盛行于欧洲的一种装饰艺术，主要流行于绘画、书籍插图以及建筑艺术等领域，把各种装饰要素有机结合在一起，富有强烈的审美效果和装饰趣味。其中，以克里姆特的绘画、穆卡的海报以及高迪的建筑最具代表性。"分离派"是"新艺术运动"在奥地利的分支，但它们之间在曲线的运用上有一定区别。

呐 喊

必知理由

◎ "表现主义"绘画风格的典型代表
◎ 被称为"心灵的现实主义"的蒙克的代表性作品
◎ 永恒的人物形象,永恒的创作主题,永恒的象征意义

》名画档案　名称:《呐喊》/画家:蒙克/创作时间:1893年/尺寸:121×141cm/类别:油画/收藏:挪威,奥斯陆,国立美术馆

画家简介　蒙克(1863~1944),挪威著名画家,现代表现主义绘画的先驱。出生于挪威洛顿的一个名门望族,但是经济并不富裕,他先遵从父亲的安排念完了工程学,后来才专心于他一直喜爱的绘画。在他的成长过程中经历了多次痛失亲人的不幸,这对他的创作风格产生了极大的影响。他的作品曾深受后印象主义的影响。1886年创作的《病孩》引起了极大的反响。他擅长表现苦难、爱情、死亡等主题,代表作有《病孩》、《青春》、《呐喊》、《绝望》、《生命》等。

名画欣赏

"一天傍晚,我和两个朋友沿着一条小径散步,天边落山的太阳像血一样红,我疲惫不堪且病魔缠身,一阵忧伤涌上心头。我止住脚步,呆呆地伫立在栏杆旁,我感到天地都要窒息了,一股无法名状的恐惧和不安涌上心头,我觉得心灵深处以及宇宙中都传出了响彻天地、令人毛骨悚然的呐喊声……于是我画了这幅画,将云彩画得像真正的鲜血,让色彩去吼叫。"这是蒙克创作这幅画的来龙去脉。画面上,我们可以看到,昏暗的天边云彩像流着的血河一样波浪起伏地挂在那里,让人感到毛骨悚然,恐怖而血腥。黑色的群山仿佛是死亡的幽灵,从远方向这里压来。一条让人看不到尽头的木桥上,一个骷髅头一样的人物正在那里无助、惊恐,歇斯底里地大声呐喊着,他双手捂着耳朵,脸扭曲地变成了三角形,两个空洞洞的眼窝十分明显,模糊的身躯活像一个幽灵。他的前方有两个人无动于衷地向前走着。

蒙克的母亲在他五岁时就因肺病撒手人寰;蒙克最爱的姐姐在他15岁时也因肺病离他而去,妹妹常年患精神病;成年后,他的父亲和弟弟也相继离世。一连串的丧亲之痛,使画家承受了常

蒙克像

人难以想象的痛苦和绝望。这幅画可以理解为是画家长期积累在心头的绝望和对死亡的恐怖、痛恨、无奈等等感情的火山爆发式的突然爆发。从大的方面延伸理解,也可认为是脆弱的人类个体在面对自然灾害、疾病、死亡、恐怖、绝望等等情绪面前一种本能的情绪发泄。特别是当代社会,战争、疾病的威胁、信仰的危机、沉重的生活压力、失业的困扰等,让现代人类不堪负荷,因而这种深入骨髓的发泄和本能的恐慌也就很容易为人理解了。因此,这个《呐喊》的主题有着广泛的社会意义,也会随人类社会的延续而延续。而画中的人物也具有广泛的象征意义,是蒙克自己,也是你、我、他等千千万万的生命个体,是整个人类本身。

从表现手法看,这幅画是典型的表现主义风格,画面上红黑色彩的强烈对比,让人头晕目眩。而扭曲的造型也运用得淋漓尽致,云彩的形状不是正常的块状而是波浪的流水形,画上的人物更是彻底变了形。正是通过这一切夸张扭曲的变形,强烈眩目的色彩对比,把人物内心想要表达的情绪渲染得入木三分,达到了画家的创作目的。

绘画知识

表现主义

表现主义是19世纪末20世纪初兴起的艺术表现形式。强调人的爱恨情仇等主观感受,不再把重视自然和绘画的真实性作为目标。在造型上多采用扭曲的形式,强烈的色彩对比,通过病态、变形的美感,来表现心中的焦虑、恐怖、爱与恨等心理感受。代表人物有挪威的蒙克,法国的弗拉曼克、卢奥、柯克西卡等。

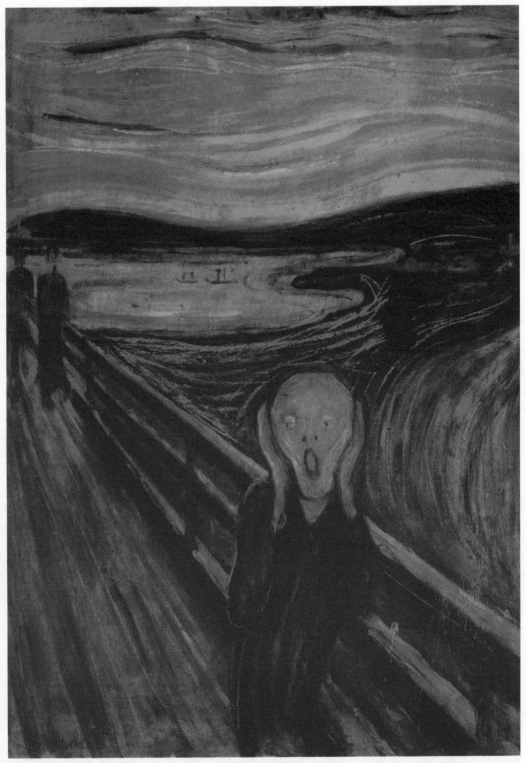

《呐喊》又名《呼号》，在这幅画中人对孤独与死亡的恐惧感被淋漓尽致地刻画出来。恐惧感始终魔影般不离画家左右，因此他在此画中把那种常常纠缠着他的恐惧赋予概括、更含糊乃至更恐怖的表现。凄惨的尖叫在画家的描绘下变成了可见的振动，像声波一样扩散。画中那婉转随意的线条，与画面内容相吻合，十分具有表现力。

即兴 31 号

◎ 一幅彻底脱离物体形状，纯粹的抽象主义作品
◎ "抽象艺术鼻祖"康定斯基最迷人的画作之一
◎ 一幅流动着音乐旋律，让色彩歌唱的"画音乐"般的抽象主义画作

> **名画档案** 名称:《即兴 31 号》/ 画家: 康定斯基 / 创作时间: 1913 年 / 尺寸: 140×120cm / 类别: 布面油画 / 收藏: 美国，华盛顿，国家美术画廊

康定斯基（1866～1944），俄国画家，世界公认的抽象主义绘画的鼻祖，也是杰出的艺术理论家、诗人、剧作家。出生于莫斯科一个茶商家庭。自幼喜爱绘画，并受到了良好的文化教育。后长期定居德国，从事绘画研究。曾担任"新艺术协会"主席，致力于推广各种不同的画风。1910 年以后，他的抽象主义绘画风格越来越明显。他的代表作有《湖上》、《黄·红·蓝》、《蔚蓝的天空》、《白色的线》、《即兴 31 号》、《粉色的音调》等。

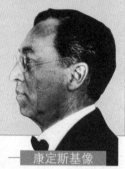

—— 康定斯基像

名画欣赏

康定斯基是现代抽象派画风的创始人。在他以前，绘画总是与具体的物象相关，不管画家怎样构图、润色、用笔，我们总可以很容易就辨认出其中的客观物象。后来，塞尚的探索使色彩和造型开始变得融合而纯粹，毕加索更是把事物分解得支离破碎，再进行组合。虽然他们都开始了打破物象的尝试，但是终究还是以具体的客观对象为依托，并没有彻底的脱离物象。康定斯基则彻底地突破了这一点，开始让绘画真正脱离现实对象而独立存在，让色彩和形状本身来构成绘画的全部。这种大胆的艺术探索和尝试，据说源于画家两次亲身经历的启示：一次画家去参观印象派画展，当看到莫奈的《干草垛》时，一下子被其中的色彩所吸引，而干草垛作为客观事物的本身已经变得一点也不重要了；还有一次，画家从外面写生回来，走进画室时，看到屋里斜靠在墙边的一幅画，形式和色彩无比美丽，光彩夺目，让他大为迷惑。可是，当他走近看时，发现还是他自己的一幅油画作品。而以后再看，却再也没有那种效果，画家认识到是客观的物象损害了画作本身的美丽。通过这两件事，画家开始探索客观物象是否有必要一定要成为绘画中必不可少的因素，并且从此一发而不可收拾。

这幅《即兴 31 号》是画家抽象主义风格探索阶段的作品，也是一幅很迷人的作品。画面中只能看到各种颜色和线条的组合。但是，画中充斥着一种迷人的内在的和谐以及律动的旋律，看上去使人赏心悦目。粉红色、橘红色、深红色、黄色、紫色、黑色、翡翠色交织在一起，仿佛都是跳动的音符，在各自的琴键上发出急缓、粗细、高低不同的乐调，那些粗细不同的线条好像乐谱上的重音、停顿、休止符一样。在这幅画上，寻找任何的物象都是不现实和没有意义的，它展示给你的是心灵的情绪和感情的起伏，是一种潜在的、无法言传的精神舞蹈。

康定斯基一直致力于把色彩、线条和音乐交融起来，让色彩和线条能像音乐一样，虽然无形无状，却能在画家的安排下，传达出深沉的精神世界。画家曾说过："在音乐上淡蓝相当于长笛；深蓝相当于大提琴；如果更深的蓝色，则是低音提琴了。一般来说，从蓝色的深沉和庄重这点来说，它和管风琴非常相似……"可以说在画家的心里，色彩就是活的语言和跳动的音符，蓝色是

抽象艺术

抽象艺术是开始于 19 世纪末 20 世纪初的一种艺术，不为物质形态所约束，不直接模仿或表现现自然造型和具体物象，以纯粹的形式来进行创作。创作者遵循的理念是：色彩与形状本身就具有价值。作品大多抽象难懂。代表人物有康定斯基、蒙德里安等。

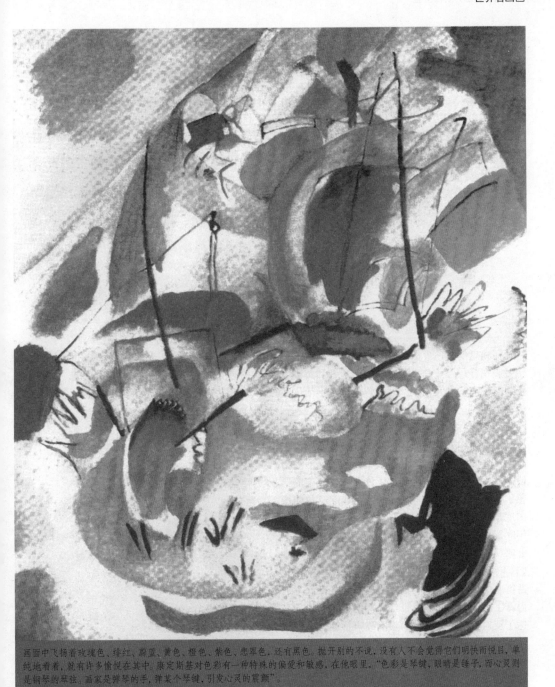

画面中飞扬着玫瑰色、绯红、蔚蓝、黄色、橙色、紫色、悲翠色，还有黑色。抛开别的不说，没有人不会觉得它们明快而悦目，单纯地看着，就有许多愉悦在其中。康定斯基对色彩有一种特殊的偏爱和敏感，在他眼里，"色彩是琴键，眼睛是锤子，而心灵则是钢琴的琴弦。画家是弹琴的手，弹某个琴键，引发心灵的震颤"。

天空的颜色，代表着宁静和闲适。当蓝色接近黑色时，它就变成了深沉的，代表庄重和肃穆……所以，正如有人评价的那样："康定斯基是画音乐。也就是说，他打破了音乐和绘画之间的障碍，离析出了纯粹的感情，因为缺少一个更适宜的名词，所以我们可以称其为艺术的感情。凡是愉快地倾听了优美音乐的人，都会承认一种既明白又难以表述的激动。"

康定斯基是一位毕生都在追求新的作品表现形式的人，他大胆的抽象主义探索，富于想象、饱含感情的艺术语言，对现代艺术产生了巨大而深刻的影响。

战争·牺牲

必知理由

◎ 一幅鲁迅先生曾用来纪念革命烈士柔石的版画作品

◎ 一幅强有力的，包含着深沉母爱以及对战争无比憎恨的伟大版画作品

◎ 鲁迅先生大力推介的德国版画家柯勒惠支的伟大作品

> **名画档案** 名称:《战争·牺牲》/ 画家: 柯勒惠支 / 创作时间: 1922～1923 年 / 类别: 木刻版画

画家简介

柯勒惠支（1867～1945），德国 20 世纪最重要的女性版画家、雕塑家。出生于东普鲁士的匿培克。1884 年进入柏林女子艺术学院学习，后又到慕尼黑学习。她的作品以一个女性特有的情怀，表现了贫苦大众的苦难生活以及战争带给人类的灾难和痛苦。笔法简练、线条明快，很有表现力。代表作有《织工反抗》、《起义》、《死神与妇女》、《战争》（组画）等。

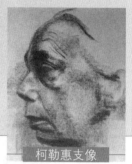

柯勒惠支像

名画欣赏

柯勒惠支是一个贫民画家，她的作品从一开始就表现普通人民群众的贫困生活。她和丈夫也长期居住在贫民区，和广大贫苦人民的生活休戚相关、感同身受。1914 年，第一次世界大战爆发后，她年仅 18 岁的儿子被迫参战，仅仅数周后，就传来了在西线阵亡的噩耗。儿子的去世给画家带来了无比的痛苦，也使她对战争充满了强烈的憎恨。在这种情况下，她创作了许多悲伤母亲的形象，宣传反战思想，也纪录下了 20 世纪初期德国底层人民生活的悲苦和艰难。1922 年至 1923 年间，画家创作了这组大型版画《战争》，共分七幅，分别为《牺牲》、《青年》、《父母》、《寡妇》（二幅）、《母亲》、《人民》。画家以女性特有的敏感和母亲的情怀从不同的角度深刻地揭露了战争的残酷以及带给人们的无比苦难，表达了反对侵略战争，进而根除战争根源，实现世界大同的理想。

《牺牲》这幅版画刻画了一个母亲悲痛地献出她的儿子，去为战争做无谓牺牲的场面。画面气氛凝重、深沉，富于激情，母亲悲痛欲绝的神情是对战争最强烈的控诉和声讨。年幼的儿子紧紧抱着母亲不忍离去，这生死诀别的时刻，包含着无尽的伤痛，是对战争的谴责，也是贫苦人民无法决定自己的命运，只能任人摆布的悲惨境遇的写照。这幅版画，人物形象鲜明，线条粗犷有力，黑白色彩对比鲜明，其中蕴藏着一种特别的艺术感染力。

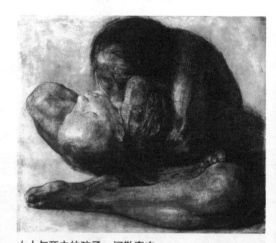

女人与死去的孩子　柯勒惠支

绘画知识

凸版版画

凸版版画是版画的一种类型。有木刻、石刻、砖刻、石膏刻等多种。方法为：在介质的平面上以刀刻去画稿的空白部分，所存形象凸起，故称凸版。模样刻成后，经印刷后完成。一般的印章就是这种刻法。木版画用油性油墨印刷，称为油印。用水性颜料印刷，称为水印。

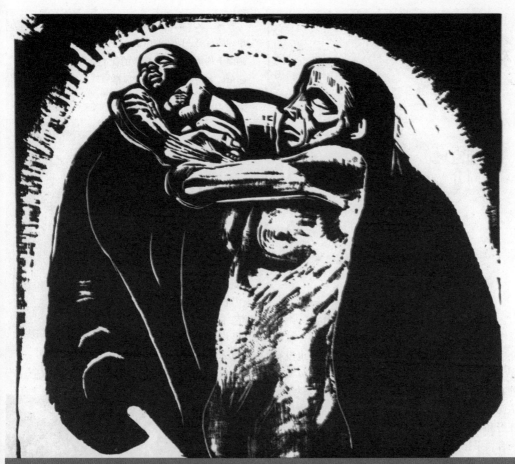

贫农出身的画家柯勒惠支的作品比较关心普通人民的生活，同时以女性特有的敏感和母亲的情怀从不同角度深刻地揭露了战争的残酷以及带给人们的无比苦难，表达了反对侵略战争，进而根除战争根源，实现世界大同的梦想。

柯勒惠支的作品有一个很大的特点，就是洋溢着母性的情怀，把对这个世界上的憎和爱，进行了最强有力的表现，张扬着人性的光辉和爱的力量。德国画家、美术评论家那盖勒曾对柯勒惠支评价道："柯勒惠支之所以和我们这样接近，是在她那强有力的，无不包罗的母性。这漂浮于她的艺术之上，如一种善的征兆。这使我们希望离开人间。然而这也是对于更新和更好的'将来'的督促和信仰。"柯勒惠支的作品中也很明显地充斥着一种特别鼓舞人心的力量，如同送给亲人的阳光，刺向敌人的武器。罗曼·罗兰也曾经评论："柯勒惠支的作品是现代德国的最伟大的诗歌，它照出穷人与平民的困苦和悲痛。这个有丈夫气概的妇人，用了阴郁和刚烈的同情，把这些收在她的画中，她的慈母的怀里。这是做了牺牲的人民的声音。"她自己也曾说过："我完全懂得我的艺术是有目的的。我要在这个人们彷徨无策、渴求援助的时刻，用我的艺术为他们服务。"

鲁迅先生极为喜欢和推崇柯勒惠支的木版画。1936年，他自费出版了一套《凯馁·柯勒惠支版画选集》，把她郑重介绍给了中国人。并把这幅画特意用来对革命烈士柔石的纪念，正如他说的那样："当《北斗》创刊时，我就想写一点关于柔石的文章，然而不能够，只得选了一幅柯勒惠支夫人的木刻，名曰《牺牲》，是一个母亲悲哀地献出她的儿子的，算是只有我一个人知道的柔石的纪念。"这两位同样用手中笔作为武器、爱憎分明的伟大心灵，通过艺术的语言形成了一种特别的认同和默契。

柯勒惠支是位伟大的版画家，她的作品包含着最深沉的人性光辉和爱的征兆，是对人世所有贫苦大众最深切的关爱，是对战争最深沉的鞭挞。

舞蹈

必知理由

◎ "野兽主义"画派创始人马蒂斯的经典画作
◎ 单纯的色彩、明快的风格，蕴含着一种愉悦的和谐
◎ 画面上均衡、纯粹、清澈的优美风格，营造了一种简单、和谐、明朗的艺术风格

》名画档案　名称:《舞蹈》/画家:马蒂斯/创作时间:1910年/尺寸:260×391cm/类别:布面油画/收藏:俄罗斯,圣彼得堡,历史遗产博物馆

画家简介

马蒂斯（1869～1954），西方野兽主义艺术风格的创始人和领导者。出生于法国北部的勒·卡图镇。从小受到良好的教育，21岁开始学画，曾进入巴黎高等美术学院莫罗画室学习。他受到了莫罗的色彩、高更的造型等多方面的影响，创造了独具特色的野兽派风格，为西方现代艺术的发展揭开了序幕。他的代表作有《舞蹈》、《音乐》、《人生之乐》、《带铃鼓的宫女》等。

名画欣赏

《舞蹈》是马蒂斯艺术成熟期的作品。画面描绘了五个携手绕圈疯狂舞蹈的女性人体，画面朴实而具有幻想深度，没有具体的情节，也没有令人眼花缭乱的背景和烦恼沮丧的内容，只是一种欢快、和谐、轻松，洋溢着无尽力量的狂舞场面。仿佛让人回到了远古洪荒时代，人们带着原始的狂野和质朴，在燃烧的篝火旁，在节日、祭祀的场合，手拉手踏着节拍，无拘无束，尽情地宣泄着生命的激情和活力。

表现舞蹈的绘画有很多，可是没有哪幅画像这幅画这样来的明快、简约。蓝色的天空、绿色的大地是所有的背景，体格健壮手拉手的女人，雄劲有力的舞姿……删繁就简，让人感受到一种特别的精神深度和生命的力量。画面上形态各异的人物姿态，富有节奏的韵律，手拉手循环舞蹈的造型，充满了流动的动感，张扬着生命的能量。在奔放、热烈的氛围中，有一种平衡的内在和谐，让人感受到一种肃穆、纯洁的精神陶冶。这也是画家一直追求的艺术效果，正如马蒂斯自己说的那样："我所梦寐以求的是一种均衡、纯洁而宁静的艺术，它能避免烦恼或令人沮丧的题材。这种艺术对每个人的心灵均给以安息和抚慰，犹如一张舒适的安乐椅，在身体疲乏的时候坐下来休息。"

人生之乐　马蒂斯

在艺术的形成过程中，印象主义对于马蒂斯影响很大，他热衷于观察自然和表现自然界瞬息变化的美，他的色彩也明亮鲜艳。此外，对东方艺术和非洲艺术，马蒂斯也怀有浓厚的兴趣，他追求那种"原始性的艺术"，并从中得益匪浅。这幅画集中体现了马蒂斯的艺术风格。

绘画知识

野兽派

野兽派是20世纪初期西方兴起的一个前卫艺术派别。它的名称来源于一个评论家对他们作品的嘲讽，如同"印象主义"一样。其艺术风格为：不讲究空间和造型，只是横涂竖抹，色彩鲜艳刺目，力求简化和装饰性，追求强烈的视觉冲击力。代表人物有马蒂斯、德兰、马尔凯、芒金、弗拉曼克、鲁奥等人。作为一个派别，野兽派存在时间很短，仅三四年时间，但却是20世纪西方现代艺术的第一声响雷。

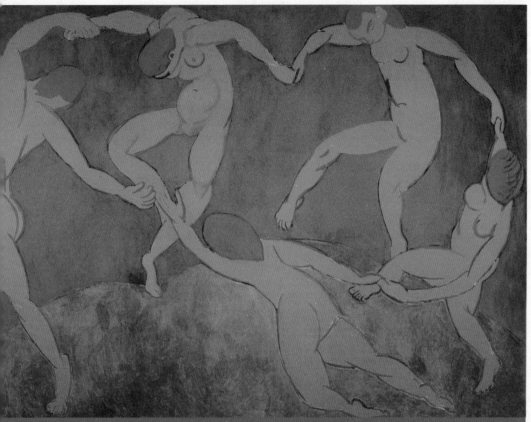

此画在绘画上厚重有力，认识上洞察秋毫。画家所采用的表现手段无论是线、点、面、块、色彩、轮廓都力求简略到最大限度，其有很强的表现力。马蒂斯这种要求艺术表现要单纯化的原理，最初从黑人雕刻那里得到启示，那些雕刻具有原始艺术的单纯和儿童一般的稚气。

在这幅画中就达到了这样一种艺术效果。

画中只有三种色彩，蓝色的天空和绿色的大地代表了天空和大地的和谐；也可以看做是蓝色的夜空和绿色草原的对应下的安静和谐调。砖红色的人体，表现了女人一种原始的古朴、健康的美丽，也与蓝天绿地形成了对比中的均衡和谐。不管怎样理解，在这幅画上马蒂斯把色彩搭配的简约而又巧妙，用自然的笔触，把色彩的功能发挥到了单纯、协调、赏心悦目的地步。当然，这也是与画面整体的和谐氛围相互配合所产生的效果。

这幅画是马蒂斯创作的三幅用来作装饰之用的壁画中的一幅，是为他的忠实赞助者，俄罗斯的收藏家史屈金先生创作的。其他两幅是《音乐》和《河边浴者》。不过这幅《舞蹈》在巴黎公展时，却遭到了一致的嘲讽，有人评论画家白痴、粗俗，只能画出如此幼稚、低劣、弱智

的作品。可是，这样的表现形式和艺术效果正是画家所追求的，刺目热烈的色彩、简化的造型、旋动的粗野舞姿，画家正是在对传统的大胆突破中，张扬着自己的艺术个性和才华。而这种均衡、纯粹以及清澈的画风，给人以视觉的愉悦感，单一明快的风格，使人们从以往绘画的理性和凝重感中解脱了出来。正如他自己认为的那样，他不想奴隶般地去抄袭自然，他要去解释自然，让色彩发挥功能尽可能好地为表现自己的主观世界服务。

马蒂斯的艺术创作在广泛吸收西方各绘画流派的艺术特色的同时，也把东方艺术中的写意色彩、平面形和装饰性特征结合在了一起。比如马蒂斯的这幅作品和我国青海马家窑文化出土的《舞蹈纹彩陶盆》就有惊人的相似。并且他还把非洲艺术中质朴粗狂的风格也融入了自己的艺术，创造了影响深远的艺术风格。

红、白、蓝的菱形画

必知理由

◎ 一幅只有色彩和几何图形组成的极端的纯粹客观抽象主义绘画

◎ 一幅最能代表追求蒙德里安"纯粹造型"艺术思想的著名油画

◎ 一幅看似"简单",却寓意悠远、包罗万象的"荷兰风格派"绘画

》名画档案

名称:《红、白、蓝的菱形画》/画家:蒙德里安/创作时间:1924～1925年/尺寸:143×142cm/类别:布面油画/收藏:美国,华盛顿,国家美术画廊

画家简介

蒙德里安(1872～1944),荷兰"风格派"领袖人物,逻辑抽象主义中最具影响力的代表。出生于荷兰阿麦斯福特,曾就读于阿姆斯特丹的美术学校,后来受到了立体主义的深刻影响,开始创作抽象主义绘画。他的作品通过对空间和几何构图的巧妙安排,达到了一种色彩鲜明、造型和谐的特点。代表作有《灰色的树》、《蓝、灰和粉红色的构成》、《油画第一号》、《百老汇的爵士乐》以及这幅《红、白、蓝的菱形画》等。

名画欣赏

也许当你看到这幅画时,会有一种说不出的感觉。觉得似乎只是很简单的构图,很简单的色彩搭配,没有什么特别之处,根本没有夺人眼目的地方。然而这种纯粹的客观抽象正是蒙德里安的独特之处,他把这种风格发展到了极端。在形成自己独特的艺术风格之前,蒙德里安曾广泛地尝试过印象派、野兽派、立体派等多种风格,但一直没有找到自己的绘画语言,直到1916年他结识了荷兰哲学家苏恩梅克尔。苏恩梅克尔非常推崇柏拉图体系,称自己的哲学是"造型数学",他认为大自然千变万化的背后都是有绝对规律来支配的,即以造型的规律性来发挥作用。这与蒙德里安的"纯粹造型"不谋而合,从而坚定了他的纯粹造型的艺术理念,最终为形成自己的风格奠定了基础。1917年,蒙德里安与另外两名画家一起组成了"荷兰风格派"社团,蒙德里安提出了"抽象艺术的首要和基本的规律是艺术的平衡"的口号,开始纯粹的抽象造型绘画的探索。从此,他把丰富多彩的世界形象全部压缩为有一

定关系的造型来予以表现,因为他认为,这些纯粹的图形最能表现事物的本质和内涵。

这幅《红、白、蓝的菱形画》是一幅最能代表蒙德里安艺术思想的作品。画面把一个正方形按菱形的样式放置,通过长短不同的水平线和竖直线把画面分割成了诸多三角形、正方和长方形以及各种不规则图形。这时,当我们仔细分析时就会感觉到这其中富于变化,包罗万象的艺术特色,就如同我国传统文化中道教精美绝伦的"八卦图"一样,暗含玄机。画家进一步在这众多的图形中,填充了单纯的红、黄、蓝等原色。使画面在造型之外又增添了变化的因素。从而,蒙德里安把以前看来极为复杂的绘画语言,简单为纯粹的构图和单纯的色彩,然而整个画面看上去均衡而和谐,并且包含变化的活力和无限的延伸性和弹性。在蒙德里安这纯粹的图形和色彩的世界里,我们更能感受到整个世界背后复杂而变化的种种存在、种种可能,以及整体与局部,整体和整体,局部和局部之间错综复杂的关系。因而,这幅用简单的抽象语言所构建的图画,却包含了许多幅画都无法达到的删繁就简的特殊表

绘画知识

荷兰风格派

荷兰风格派又称新造型主义画派,于1917～1928年由蒙德里安等人在荷兰创立。其绘画宗旨是完全拒绝使用任何的具象元素,只用单纯的色彩和几何形象来表现纯粹的精神。代表人物还有奥特·凡·杜斯堡、巴特·凡·德·莱克等。

这幅画的作者皮特·蒙德里安，从小生活在一个虔诚的宗教信仰的家庭，本人也对神秘事物兴趣浓厚。这一背景深刻影响了他对艺术的看法。在他心中，绘画本身不是目的，而是如同另一种形式的静思冥想或者祈祷，可以使人的精神得到净化。他希望自己的这种抽象能被所有人理解，不分年龄、地域、国界，因为他采用的是能够被还原的最单纯的语言。在寻求绝对关系的过程中，他甚至最终完全排除了曲线。

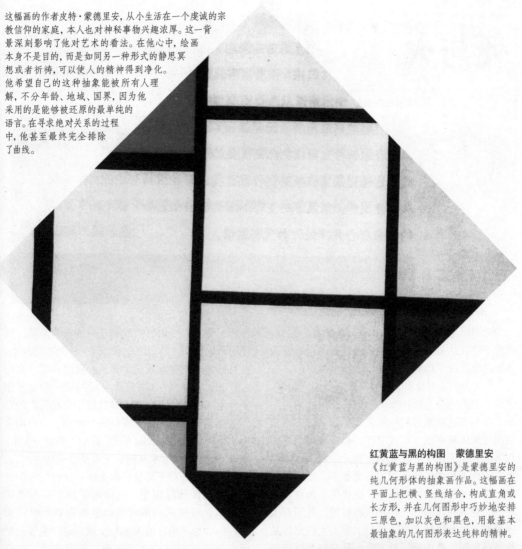

红黄蓝与黑的构图　蒙德里安

《红黄蓝与黑的构图》是蒙德里安的纯几何形体的抽象画作品。这幅画在平面上把横、竖线结合，构成直角或长方形，并在几何图形中巧妙地安排三原色，加以灰色和黑色，用最基本最抽象的几何图形表达纯粹的精神。

现效果。

　　蒙德里安的著名作品还有《灰色的树》和《百老汇的爵士乐》等。在这些作品中，他仍然是运用单纯色彩和造型来进行艺术表现，不过要比这幅画的造型复杂一些。总的来说，在蒙德里安的作品中他总是运用最单纯、最纯净的绘画语言来表现复杂的世界。他也希望这种抽象、简化而又综合的图画，能为世人广泛理解，在这些看似冷漠和单调的方格子和色彩里，散发着画家追求普遍平衡和理性和谐的努力，也让我们在纷繁的尘世中，感受到了一种简单而明快的超越。

　　蒙德里安的艺术探索对整个西方的抽象绘画、广告设计、家具、服装设计甚至国际建筑风格等都产生了深远而广泛的影响。

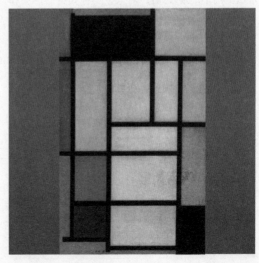

死与火

◎ 一幅独具特色的，充满了符号语言，妙趣横生的油画作品
◎ 克利在生命暮年创作的弥漫着神秘死亡气息的图画
◎ 一幅在构图、色彩和线条的运用上独具魅力的作品

> **名画档案** 名称:《死与火》/画家:保罗·克利/创作时间:1940年/尺寸:46×44cm/类别:布面油画/收藏:瑞士,伯尔尼,克里基金会

画家简介

保罗·克利（1879～1940），德裔瑞士画家，出生于瑞士伯尔尼的一个音乐世家。曾在慕尼黑美术学院学习绘画，对铜版画也有相当兴趣，是1911年康定斯基组织的"青骑士"画派的主要成员之一。1916年应征入伍，这期间对神秘的东方文字产生了浓厚兴趣，这一点深刻地影响了他后来的绘画风格。后来曾执教于魏玛、杜塞尔多夫等地。他的绘画作品色彩和线条处理得很有特色。代表作有《老人》、《难忘的构图》、《金鱼》、《风中的狄安娜》以及《死与火》等。

保罗·克利像

名画欣赏

克利出生于音乐世家，具有很高的音乐素养，他曾一度在从事绘画还是音乐上进行过艰难的选择，后来选择了绘画。他是康定斯基组织的"青骑士"画派的主要成员，但与康定斯基不同的是，他没有走向完全消除物象的抽象主义绘画风格。他也探索表达物象外的绘画艺术，但是总的看来他的绘画风格多变，形式多样，很难规划到哪个具体的艺术流派中去。克利在西方绘画史上更以出色的色彩和线条的运用而备受推崇，而在绘画中运用一些神秘的符号语言，也是他最为突出的特色。克利的作品有一种别致的情趣，甚至有人评价有一种童稚的天真。但是，事实上许多作品都是画家深思熟虑后，对人生一种独特的体会和洞悟。克利有深厚的音乐素养，又加之他对建筑有特别的研究，这反映在他的绘画上就体现出音乐的和谐以及建筑的平衡感、结构感、线条感。

这幅《死与火》创作于画家生命的最后年头，当时画家患了重病，生命垂危。画面上弥漫着一种浓厚的凄凉和哀愁的氛围，这不是一种主观臆断的猜测，而是画面上的艺术感染力使然。画中粗重的黑色线条隐藏着一种不堪负荷的沉重。中间有符号语言组成的苍白的人物形象，就像一个骷髅头一样，让人感受到一种死亡的预示。并且仔细观察会发现这个形象的眼睛和嘴巴是由"T"、"O"、"D"三个字母组成，而这三个字母组成的"tod"一词，在德语中正是死亡的意思。克利对这个形象处理得极为特别，一方面采用了图画和文字组合的方式，看上去新颖、有趣；另一方面，这个形象从轮廓上看是个面向左的人，可在五官的处理上却是面向大家，这种反常的处理，使画面妙趣横生，也体现了画家一种别致的幽默，这扭曲的形象仿佛是画家对生命或者死亡一种身不由己的无奈和反讽。这一绝妙的处理也彰显了画家的生活情趣、艺术才华、性格特征。

画面的右方有一个由粗线条构建成的像我们象形文字的小人，正在刺扎这个人头，它是病毒或者疾病的象征。人物的左手托起了一个圆圈，这是太阳的象征，也是时间的象征。它表示死亡是任何人都无法逃避的结局，他只是一种过程，画家会轻松面对。正如画家在给朋友写的信中写

青骑士社

青骑士社是1911年成立于慕尼黑，活动于一战前后的德国表现主义美术社团之一。代表人物有康定斯基、马尔克、克利等人。社团的核心目的是对画面的表现形式进行探索。其中康定斯基是以线条的组合以及色彩的变化来创造画面的空间；克利则运用线条表现幻觉和幻境。青骑士社对德国乃至欧洲的现代绘画起到了推动作用。

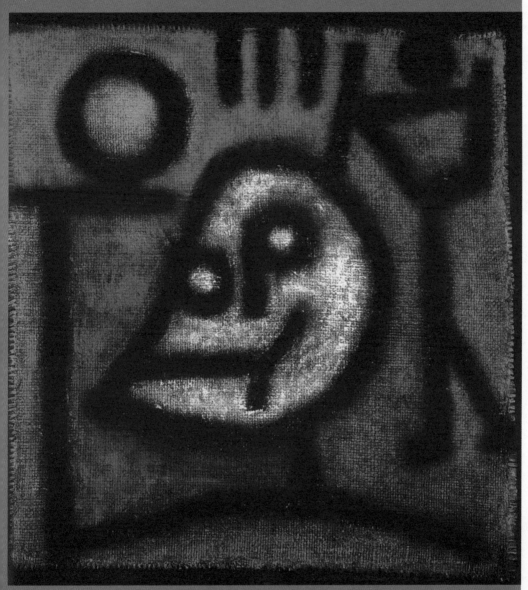

《死与火》是画家在生命的最后岁月，身患重病的情况下创作的，画面上弥漫着一种浓厚的凄凉和哀愁的氛围，充满艺术的感染力。画中粗重的黑色线条隐藏着一种不堪负荷的沉重。中间由符号语言组成的苍白的人物形象，就像一个骷髅头一样，让人感受到一种死亡的预示。

道的那样："当然，我不是偶然地走在通往死亡的路上，我所有的作品都指向一点并且宣称，终期将至了。"因为有对人生、对死亡的深刻理解，所以画家从容面对，并且不失理智以及对生命最后的戏谑和幽默。

画中的色彩有一种令人压抑的恐怖感。火红色的背景有一种死亡的气息，苍白色的人物形象仿佛是坐在血里的病人，整个画面色彩的搭配有一种古墓中壁画的陈腐之气，各种符号语言也有一种神秘的色彩和玄学的味道。

克利的作品有一种奇幻的色彩，不是纯粹的抽象或者写实，而是一种综合的艺术，一种在画家独特个性支配下的自我的艺术。他的绘画语言和风格深刻地影响了许多的后来画家。

亚威农少女

◎ 一幅标志着毕加索"立体主义"绘画风格开始的画作
◎ 把不同角度下的人物进行了结构上的组合
◎ 充斥着神秘主义色彩和狞厉之美的画作

名画档案 名称:《亚威农少女》/ 画家: 毕加索 / 创作时间: 1907 年 / 尺寸: 244×234cm / 类别: 布面油画 / 收藏: 美国, 纽约, 现代艺术博物馆

毕加索(1881~1973),立体主义流派的主要将领,20世纪西方美术诸派中最具影响力的画家。出生于西班牙南部小镇马拉加,自幼就酷爱艺术。曾考入马德里圣费尔南美术学院学习,因不满学院派的保守教学,又回到了巴塞罗那。在一个著名的沙龙里接触了各种艺术思潮。1900年底到达巴黎,受到了塞尚、凡·高等艺术大师的影响。后长期定居巴黎。他在艺术上兼收并蓄,打破了历来的造型法则,开创了立体主义流派。他在世纪之交的变革时期,在多个艺术领域都取得了令人瞩目的成就。他的绘画代表作有《卖艺人一家》、《理头发的妇女》、《哭泣的女人》、《亚威农少女》、《三个乐师》、《格尔尼卡》,等等。

毕加索像

名画欣赏

毕加索是位具有独立发现精神,创造力十分旺盛,对艺术的追求锲而不舍的天才画家。他在塞尚色块、几何方块构图的基础上,把绘画艺术的结构探索发展到了极端——立体主义时期。立体主义是把事物从不同角度看到的面交叠在一起的艺术。以前的绘画只是描绘事物的一个面,而立体主义则要彻底打破这种造型原理,他们要把事物所有的面都展现在画布上,再重新加以拼凑、组合,让观赏者看到事物立体的面貌,他们更注重的是事物本质的心灵化的东西,而不再是事物简单的表象。这是艺术史上的一次大的变革,对20世纪的许多艺术流派都产生了重要的影响。

《亚威农少女》创作于1907年,标志着毕加索立体主义风格的开始。画面描绘的是家妓院的妓女形象。因为当时有很多人在性病中死去,画家本意是要通过这幅把放纵性欲和死亡联系在一起的画作,警告人们性病的危险,以警示那些放纵性欲的人们。画面上的五个妓女都裸露着病态的身体,搔首弄姿,摆出招摇和引诱的姿态。然而她们的身躯却明显被病魔缠绕着,呈现出恐惧的憔悴脸色,其中一个的脸上笼罩的黑影正是病魔的影子,另一个女人的脸简直被描绘成了病毒的样子。因而,这些丑陋、病态、变形的女人形象,确实给人一种看后可怕的艺术表现力,给人以深刻的印象。

当然,这些具体的形象是不重要的,关键是毕加索的表现手法。很明显,画家把这五个人物不同侧面的部位,都凝聚在单一的一个平面中,把不同角度的人物进行了结构上的组合。看上去,就好像他把五个人的身体先分解成单纯的几何形体和灵活多变、层次分明的色块,然后在画布上重新进行组合,形成了人体、空间、背景一切要表达的东西。就像把零碎的砖块构筑成一个建筑物一样。女人正面的胸脯变成了侧面的扭曲,正面的脸上会出现侧面的鼻子,甚至一张脸上的五官全都错了位置,呈现出拉长或延展的状态。画面上呈现单一的平面性,没有一点立体透视的感觉。所有的背景和人物形象都通过色彩完成,色彩运用得夸张而怪诞,

绘画知识

立体主义

立体主义是20世纪初期产生的一种绘画风格。立体主义的创始人为毕加索和勃拉克。立体主义的称呼源于在一次展会上马蒂斯说勃拉克的一幅风景画是"小型的立方体组成的",以后这一称呼就流传开了。创作者不是从一个角度进行绘画创作,而是把事物几个角度重叠在一起。他们把事物所有的面都展现在画布上,再重新组合,像搞建筑一样,把各个角度的组合部件叠放在一起。

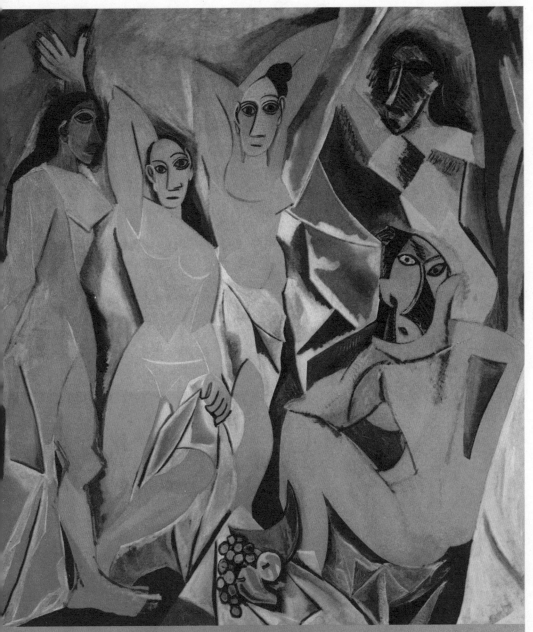

这幅作品是毕加索的第一件立体派绘画杰作,创作于1907年。画中少女们变了形的脸,是画家探索伊比利亚人和非洲黑人雕塑的结果。画面中间的那两个女子还是比较普通的妇女形象,而左边那个女人的脸则带点悲剧性的美感,但是她的躯体坚硬冰冷,如同画面边缘用来切开瓜果的刀子一般邪恶、可怕。画面右侧的那个女子最典型地反映了毕加索对非洲和伊比利亚雕塑艺术中的变形和扭曲手法的迷恋,用极端丑陋的形象展现人物。

对比突出而又有节制,给人极强的视角冲击力。毕加索也借鉴和吸收了一些非洲神秘主义的艺术元素,比如画面上两个极端扭曲的脸,扭曲变形的部位,红、黑、白色彩的对比,看上去狰狞可怕,充斥着神秘的恐怖主义色彩。

这幅画标志着一个新的绘画时代的到来,但是在毕加索创作了这幅画后,却很长时间得不到人们认可,甚至被认为是幅荒诞、让人愤怒和不可理喻的画作。直到很长时间后,人们才逐渐认识到了它非凡的艺术价值。

格尔尼卡

必知理由

◎ 一幅被称为"抗议地球上所有战争的永恒纪念碑"的旷世之作
◎ 一幅综合运用了多种艺术风格的油画巨作
◎ 毕加索最富有传奇色彩的反战作品

名画档案　名称:《格尔尼卡》/ 画家: 毕加索 / 创作时间: 1937 年 / 尺寸: 351×782cm/ 类别: 壁画 / 收藏: 西班牙, 马德里, 普拉多美术馆

名画欣赏

1937 年 4 月, 法西斯空军对西班牙小镇格尔尼卡进行了惨绝人寰的狂轰乱炸, 把这个西班牙古城夷为平地, 约有 2800 多名无辜居民在轰炸中丧生。闻听这一噩耗的毕加索极为愤怒, 在巴黎创作了这幅控诉法西斯暴行的作品。在这幅画上毕加索综合运用了立体主义、表现主义、象征主义等多种表现手法, 把战争带给人们灾难表现得淋漓尽致。

在画面的最右端, 战火烧着了一座房子, 一个尖叫的女人仰望着眼前的一切, 高举着双手, 绝望而无助。窗口伸出一个惊恐的头来, 她手上平举着一盏灯, 仿佛是为逃难的人群照明道路, 更象征着让战争的罪恶大白于天下。在她的下方, 有逃难的人; 有负伤倒在地上仍手握武器想要继续战斗的

人……画面的左边一个年轻母亲抱着刚被炸死的孩子, 仰天呼号, 痛不欲生。她的头顶是一个扭曲的牛头, 眼睛错位、面目狰狞。画面中间有一匹四肢痉挛、惊恐万状的马, 这匹马嘴被撕裂, 脖子痛苦地扭曲成弓形。按画家的解释, 画中的牛代表残暴的法西斯黑暗势力, 马代表被战争摧残的格尔尼卡人民。画面通过这些扭曲和痛苦的象征性形象, 对万恶的战争发出了强烈和震撼人心的抗议。

整幅画色彩单调、黑白分明, 让人感到触目惊心。这幅画也因特殊的表现效果, 而被人们尊称为"抗议地球上所有战争的永恒纪念碑"。画家运用了多种象征物来表现战争的残酷, 关于这一点曾有人问过毕加索, 为什么要用这些象征物

立体主义发展过程

立体主义风格经历了三个阶段。第一阶段 (1907 ～ 1909) 是立体主义的形成阶段, 就是将不同状态及不同视点观察到的对象, 组合在单一的平面上得到一个总体。第二阶段 (1909 ～ 1911) 是分析立体主义, 就是将事物分解为几个面同时展开在画面上, 再进行组合。第三阶段 (1911 ～ 1916) 是综合立体主义或拼贴立体主义, 表现为画家通过拼贴技术在画面上加上实物, 以避免分析立体风格使画面几乎失去形象、物体支离破碎的不足。

在 20 世纪 30 年代的西班牙内战中, 毕加索坚定地站在马德里共和国这一边, 反对独裁的佛朗哥政权, 他创作了连续性的版画《佛朗哥的梦幻与宣言》, 对佛朗哥进行强烈的谴责。不久, 毕加索受西班牙共和国政府的委托, 为巴黎国际博览会的西班牙馆创作装饰画。正当他酝酿题材时, 4 月 26 日发生了法西斯纳粹野蛮轰炸西班牙北部巴斯克的重镇格尔尼卡、残暴杀害无辜的事件。毕加索就以这次空袭事件为题材, 创作了壁画《格尔尼卡》。此画采用了半写实的象征性手法和单纯的黑、白、灰三色营造出低沉悲凉的氛围, 渲染了悲剧性色彩, 表现了法西斯战争带给人类的灾难。此画也最能显示毕加索的进步思想。

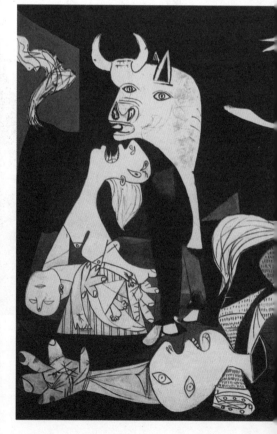

三个乐师　毕加索

《三个乐师》是毕加索以几何形体造型的立体主义的代表作。在画中，毕加索把几何结构集中到画面中心线，同时画的边缘又更加松散和开放，突出了人物形象的造型。毕加索能在油画里把线结构与调和得很雅致的短笔触结合起来，由于色彩被限制在淡灰色、褐色中，因此绘画笔触的特点便起着丰富画面的重要作用。

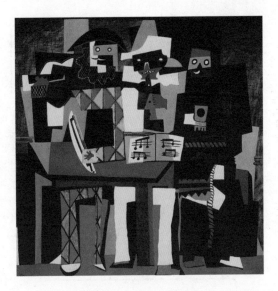

来表现这个主题呢？毕加索回答说："我不是超现实主义画家，我并没有脱离现实生活，因此不会用更有文学味道，或者更有诗意的弓和箭头来表现战争，美感固然重要，但是要表现战争，我就一定会使用冲锋枪和炸弹。"所以这幅画充满了画家对祖国人们感同身受的痛苦和同情，更凝聚着对侵略者极端的厌恶和鄙视。

《格尔尼卡》完成后，曾先在巴黎展出，后又在挪威、英国、美国等地巡回展出，反响强烈，成为一种政治斗争中的文化示威。后来被长期保存在美国纽约现代艺术博物馆，并成为了世界上仅有的两幅用防弹玻璃覆盖、保护的作品之一（另一幅是达·芬奇的《蒙娜丽莎》）。直到1981年，按照毕加索生前的遗愿，这幅画才运到了马德里的普拉多美术馆，并在那里永久珍藏。

毕加索是欧洲现代美术开创性的一代大师，他虽创立了"立体主义"的绘画风格，但并不囿于此，而是海纳百川地糅合了各个艺术流派的有益成分为其所用。他的艺术具有持久的影响力，深刻地影响了他以后整个20世纪的所有艺术流派。

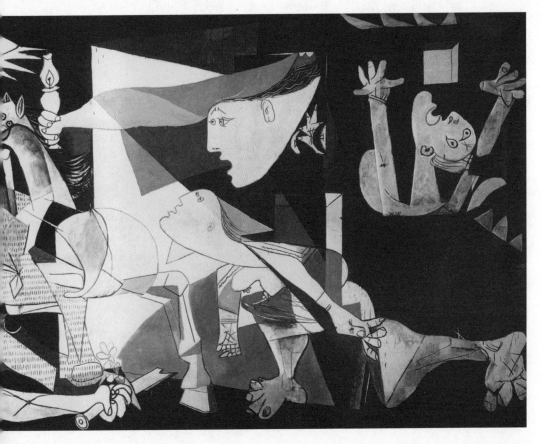

软垫上的裸女

◎ 一幅造型大胆裸露，充斥着变形美的裸体油画
◎ "巴黎画派"的代表人物莫迪里阿尼的杰出代表作
◎ 身体部位被拉长的人物造型，忧郁而悲伤的人物形象，块状的色彩运用

名画档案 名称:《软垫上的裸女》/ 画家: 莫迪里阿尼 / 创作时间: 1917 ~ 1918 年 / 尺寸: 60×92cm / 类别: 布面油画

画家简介

莫迪里阿尼（1884 ~ 1920），"巴黎画派"的代表性画家。出生于意大利莱克亨一个犹太人家庭。自幼身体羸弱，曾患多种疾病，最终死于肺结核。他曾在威尼斯美术学院学习，后来前往巴黎，成为"巴黎画派"的重要成员。他学习和继承了多种传统艺术风格，绘制了许多肖像画，其中在对变形美的探索上卓有成效。代表作品还有《系黑领结的少女》、《珍妮·赫布特尼》、《黑发少女》、《裸女立像》等。

名画欣赏

莫迪里阿尼是一个长期疾病缠身，个性消沉、生活堕落的狂热艺术家。他最擅长画肖像和裸体。作品中的人物，大都表现出一种苍白、病态、慵懒的神态，并且人物的造型都被有意变形，比如拉长了身体的比例，或者脖子被描绘得很长等，把变形美发挥到了一定水平。他的作品用笔精细、线条流畅，充满了和谐、柔和的基调。

《软垫上的裸女》是画家风格成熟后的一幅重要作品，画面上一个裸体的黑发女子仰面躺在一个软垫上，造型大胆而裸露。女子是画家常用的长脸、尖下巴的模样，一头卷曲的黑发乱乱的。面部描绘得很有特点，右边的眉毛与鼻子连在了一起，左边则描绘得细长而弯曲。眼睛更为简单，只是模糊的黑块。长长的胳膊盘曲在脑后，脖子长得有点夸张，让人感到不可思议。她的腹部纤细修长，使人怀疑不能支撑整个上身的重量。

整个人好像都是被故意拉长了的样子，呈现出一种变形的病态美。不过，这个柔弱无骨的姿态看上去轮廓清晰、线条流畅，故意拉长的颈部把画中女子莫名的忧郁和悲伤表现的很充分、张扬。而夸张的细长身体有一种变形的和谐和匀称，给人一种打破常规的视觉美效果。色彩上，背景的软垫色彩很有讲究，整块的暗红色和整块的灰、黑、黄色，对比协调，过渡自然。整体色彩搭配得隐晦而不刺目，与人物的形象一致，很好地突出了人物病态和憔悴的性格特征。

莫迪里阿尼曾绘制了大量的裸体油画，人物基本上都是这种忧郁而病容的模样，拉长的面部、脖子、麻木、无精打采的表情，软弱无骨的身体。

显然，这与画家酗酒、吸毒、沉迷女色的悲观、低迷的世界观是一致的，绘画是个性的行为，每一种绘画风格都包含着画家本人的思想特征和艺术秉性。作品中往往带着画家本人思想的影子，而这种忧郁和病态的人物形象，正与画家的思想个性是一致的。总的说来，莫迪里阿尼在对变形美的探索上，是极为成功的，这种风格对后来的现代风格绘画影响很大。

绘画知识

质感与量感

质感指绘画、雕塑等造型艺术通过不同的表现手法，在作品中表现出各种物体所具有的特质，如物体的轻重、软硬、糙滑等，给予人们以真实感和美感。

量感指借助明暗、色彩、线条等造型因素，表达出物体的轻重、厚薄、大小、多少等感觉。运用量的对比关系，可产生多样统一的效果。

莫迪里阿尼是一位狂热艺术家，最擅长画肖像和裸体。作品中的人物，大都表现出一种苍白、病态，并且人物的造型被有意变形。画面上一个裸体的黑发女子仰面躺在一个软垫上，造型大胆。莫迪里阿尼常把女人体当女神来画，是贞洁，是饱满，是迷狂，是美感，也是性爱欲望的对象。他的色块造型和大块的颜色运用的创作手法，对印象画派产生了重大影响。在这幅画中柔和温暖的橙色是对身体自由的赞美，是情感的燃烧，也是对人性最直接的表达。整幅画给感官以升华，涌动丰沛的情感和闪亮的生命力，那芬芳的体香仿佛让我们触摸到生命永存的美丽。莫迪里阿尼的裸体画，没有画外的寓意，他只关注人体本身，他的创作形式与情色，让人们盲无所见，而他的专一，又让人们看到他对内省的执著。

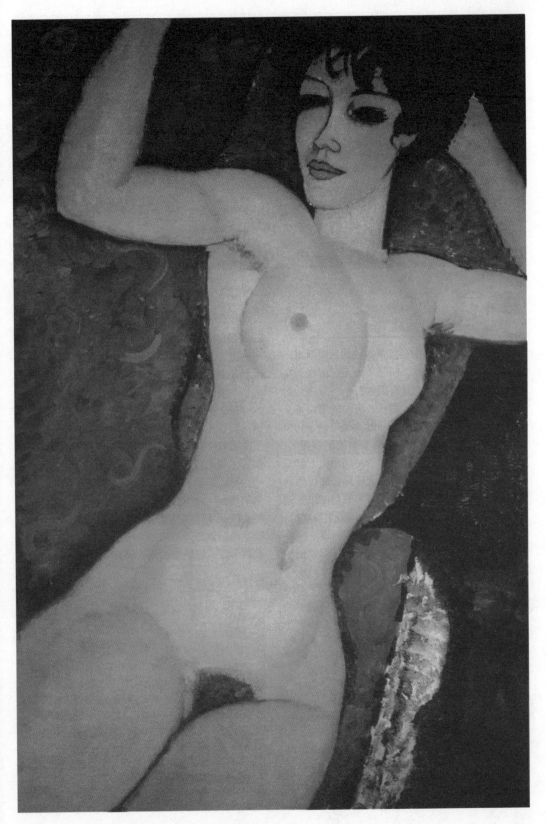

墨西哥的历史

必知理由

◎ 墨西哥三大壁画家之一迭戈·里维拉的代表作品

◎ 具有墨西哥民族特色的壁画杰作，墨西哥历史的完美再现

◎ 吸收了墨西哥本土玛雅、印第安、阿兹特克等古老民族传统多种艺术手法的创作

〉名画档案　名称:《墨西哥的历史》/ 画家: 迭戈·里维拉 / 创作时间: 1929～1935 年 / 类别: 壁画 / 收藏: 墨西哥，墨西哥城，国民宫中央回廊

画家简介

迭戈·里维拉（1886～1957），墨西哥 20 世纪最负盛名的壁画家之一。出生于墨西哥的瓜纳华托州。他早年留学巴黎，受到欧洲印象派、后印象派以及立体主义等艺术流派的熏陶，后又探索融汇了墨西哥本土玛雅、印第安、古阿兹特克等民族传统艺术精华，创造出了一大批气势磅礴、冲击力极强的巨幅壁画，对墨西哥艺术产生了极其深远的影响。代表性作品有《墨西哥的历史》、《人类处在十字路口》、《富人的夜晚》、《穷人的夜晚》等。

迭戈·里维拉像

名画欣赏

20 世纪初期，刚刚获得革命成功的墨西哥政府，为了弘扬民族精神，团结广大人民群众，决定创造一批形式新颖、具有民族特色、充满活力和革命激情的艺术作品。据此，当时的墨西哥文化部长斯孔塞罗决定创作一批大型壁画。1921 年从欧洲回到墨西哥的里维拉，在政府的委托下，受命创作了一大批壁画。《墨西哥的历史》就是在这种情况下诞生的。为了表现壁画中的民族特色，里维拉更多的考虑从民族艺术的角度出发进行创作。为此，他经常出入人类学、民俗学博物馆，对墨西哥古代各民族的服装、工具、兵器、生活习俗等进行详细的考察和研究，在此基础上创作出了这一气势磅礴，场面宏伟的大型壁画。

《墨西哥的历史》是为殖民政府遗留下来的宫殿中央楼梯的回廊所作的大型历史题材壁画，创作前后历时 7 年。内容自印第安人创造文化和神话开始，经过西班牙殖民时代，一直到墨西哥人民为争取民族独立而进行的独立革命以及后来的墨西哥现代化过程等墨西哥的全部历史。其中印第安人的风俗、生活细节、宗教仪式、市场以及殖民主义者来到美洲后对印第安人的掠夺、奴役和残杀都表现得淋漓尽致。

我们所看到的"西班牙人的到来"是整幅壁画中的一个局部。画面上西班牙殖民者的到来，打破了印第安人质朴、平静的田园牧歌式的生活，

开始了印第安人民的血泪史。天空是阴沉的，弥漫着哀愁和沉重的气氛。远处的大树上悬挂着被吊死的印第安人尸体，成群赤身裸体的印第安人在白人皮鞭的驱赶下去开矿、砍伐树木、耕耘或者搬运沉重的货物。近处西班牙人和殖民总督正在进行罪恶的奴隶贸易，成群的奴隶正在被打上标记。西方的传教士正在传播基督的福音，却无视身边的罪恶，表现出极大的讽刺意味。在印第安人城镇的废墟上正在盖起带有十字架的教堂。一个印第安妇女提着一个包裹，背着年幼的孩子正在被无情地卖掉，孩子的眼中流出凄凉的泪水，惨不忍睹。大量的牛马、猪羊正在被掠夺走，连牲畜的眼中都充满哀愁，在画面远

绘画知识

墨西哥现代壁画

墨西哥现代壁画是在吸收古老的玛雅、阿兹特克、印第安等民族传统文化的基础上，在不断抗击殖民主义者和国内封建统治者，争取民族解放和独立的革命斗争中逐步发展起来的。特别是墨西哥人民政府成立后，在国家的大力支持下，壁画得到了长足的发展。壁画题材多为历史传统或乡土风俗等，一般都气势磅礴，场面宏大，民族风格鲜明，具有很强的思想性、战斗性。大卫·西盖罗斯、奥罗兹柯、迭戈·里维拉，被并称为墨西哥三大壁画画家。

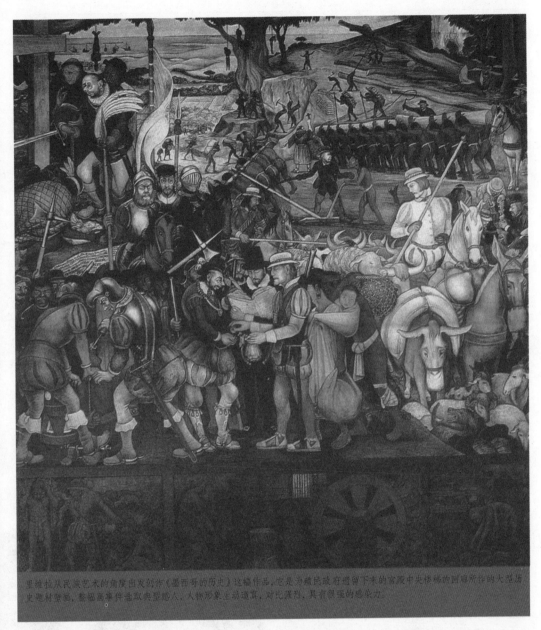

里维拉从民族艺术的角度出发创作《墨西哥的历史》这幅作品，它是为殖民政府遗留下来的宫殿中央楼梯的回廊所作的大型历史题材壁画。整幅画事件选取典型感人，人物形象生动逼真，对比强烈，具有很强的感染力。

方的海水里停泊着殖民者的船只。

　　整幅画，事件选取典型感人，人物形象生动逼真，对比强烈，具有很强的感染力。里维拉深情地爱着自己的祖国，对自己民族的历史更是怀着深厚的感情，他热情讴歌墨西哥美丽的河山大地、勤劳朴实的人民，也强烈地控诉殖民者的罪恶行径以及对印第安人民犯下的滔天罪行。所有正义的举动都是可以打动人心的，包括客观的描绘历史也是这样。在整幅壁画中，里维拉把整个墨西哥的历史都进行了热情洋溢的描绘，包括殖

民者入侵前印第安民族创造的悠久辉煌的文明以及后来获得新生的墨西哥人民在建设中所取得的巨大成就。

　　纯粹的政治常常会扼杀艺术的生命力，然而，脱离人民群众生活纯粹的艺术也只能是少数人把玩的对象。像《墨西哥的历史》这样的大型壁画，把具有广大群众基础的历史同一定的政治性结合起来，把画家杰出的创造力和高度的绘画技艺结合起来，使艺术和欣赏达到了高度完美的结合，因而是艺术的幸事，也是墨西哥人民的幸事。

我与村庄

必知理由

◎ 一幅充满浓浓深情的超现实主义作品

◎ 分解立体主义的构图方式，奇妙的色彩运用，童话般的艺术效果

◎ 一幅在梦幻和梦想之间舞蹈，让心灵之梦自由飞翔的作品

名画档案　名称:《我与村庄》/ 画家: 夏加尔 / 创作时间: 1911 年 / 尺寸: 192×151cm / 类别: 布面油画 / 收藏: 美国，纽约，现代艺术博物馆

画家简介

夏加尔（1887 ~ 1985），俄裔法国画家，被称为"超现实主义的先驱"。出生于白俄罗斯维捷布斯克的一个贫困的犹太人家庭。从小受到了俄罗斯和犹太民间艺术的熏陶，曾在彼得堡的几所艺术学校学习。1910 年到达巴黎，受到了野兽派、立体主义等绘画风格的影响。他的作品充满了超现实主义风格。代表作有《我与村庄》、《生日》、《绿色的提琴手》、《七根手指头的自画像》等。

夏加尔像

名画欣赏

　　夏加尔出生于白俄罗斯一个贫困的犹太人家庭，尽管童年生活坎坷，然而家乡淳朴善良的乡亲、虔诚的信仰、充满浓郁生活气息的乡村风光以及各种各样的小动物都给他带来了无限的乐趣和深刻的印象。这童年记忆中无法割舍的浓浓乡情，构成了夏加尔创作的永恒主题。1910 年他到巴黎后，接触了印象派主义、野兽派、立体主义等绘画风格，深受启发。在绘画的技巧上大有长进，可是他依然迷恋着家乡的山山水水，正是在这种背景下，他用掌握的绘画技巧，按照自己记忆中家乡的景物创作了这幅画。

　　画面采用了立体主义的分割法，所有的物象都被分割成了不同的形状组合在一起。一个人与乳牛的侧面脸庞构成了画面的主要组合部分，他们好像正在亲切对话，充满了温馨和默契的神态。乳牛的脸上一个农夫正在挤牛奶，一个红色的大拇指般宽阔，像条路一样的形状伸在画中间，一个扛着长镰刀的农人正在上面大步向前走去，前方一个倒立的妇女好像正在为谁指路。画面远处有几座房子，其中有两座是倒立的，看上去有些匪夷所思，怪诞离奇。画面下端是一个小树，有着闪闪发亮的树枝。

　　画面上的一切都是夏加尔记忆中故乡的物象，这些物象通过画家心灵的重新发现，水乳交融地组合在一块。画中的男子就是画家本人，他把自己对家乡虔诚和怀念的思绪化作了守望的雕像，永远看护着自己的故乡。他的颈上悬挂着的

十字架，是他渗透到灵魂深处的宗教情结的见证。他是怀着沉甸甸的感情来描绘这幅画的，但同时也洋溢着一种梦幻和天真的赤子情怀，那倒立的人、房子以及这种种奇妙的组合，似乎让我们进入了一个充满幻想的童话世界，也许这就是画家心灵中的故乡，那是一种把灵魂与故乡交融在一起了的情怀。我们也只有这样理解，才能看出这幅看似怪异的画作中的可亲可爱之处，否则就会觉得荒诞和莫名其妙。

　　在画中夏加尔把立体主义的构图风格运用得十分娴熟，但他把这种分割的物象赋予了一种默默的深意和情怀，不像毕加索笔下的那样的冷冰冰，甚至充满扭曲和恐怖的影子。色彩的运用也

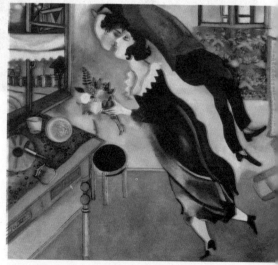

生日　夏加尔

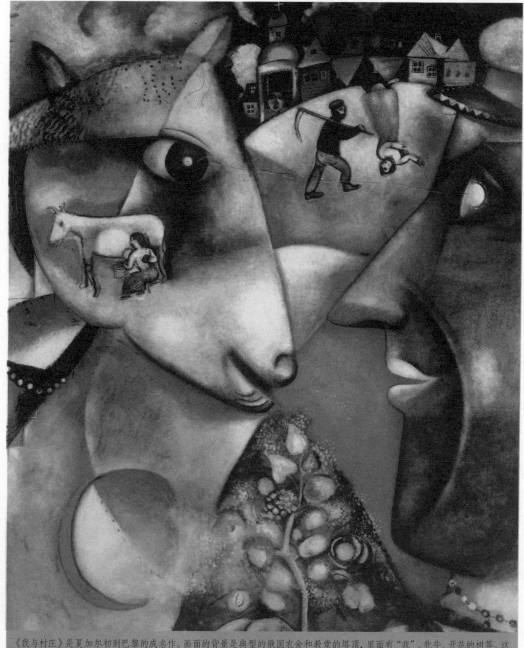

《我与村庄》是夏加尔初到巴黎的成名作。画面的背景是典型的俄国农舍和教堂的塔顶，里面有"我"、牝牛、开花的树等。这既是艺术家记忆中的故乡风景，也是他心灵中的故乡。画面采用了立体主义的分割法，所有的物象都被分割成了不同的形状组合在一起。一个人与乳牛的侧面脸庞构成了画面的主要组合部分，他们好像正在亲切对话，充满了温馨和默契的神态。

很大胆和强烈，绿色的人脸、白色的眼睛和嘴巴以及深红色的背景，黑色的远方，看上去色彩饱满、对比强烈，有一种很热烈和醒目的力量。很好地衬托了画中超现实主义的幻想风格。

夏加尔是个感情活跃、想象力丰富的人。在他漫长的创作生涯中，一直辛勤工作，一生创作了大量的作品，这些作品以日常生活为题材，富含着浓浓的深情。他把对生活的独特理解，加上自己奇妙的想象，运用象征、写实、写意等多种手法，给我们创造了一个独具特色的绘画世界。

下楼梯的裸女：第二号

必知理由

◎ "无作品大师"杜尚的反传统、反艺术的决定性画作

◎ 一幅被评委称为"超出了人们所能忍受的限度"的作品

◎ 一幅充满了传奇色彩，影响了艺术家一生的绘画作品

◎ 一幅有"立体主义"和"达达主义"风格的作品

〉名画档案　名称：《下楼梯的裸女：第二号》/ 画家：杜尚 / 创作时间：1912 年 / 尺寸：148×89cm / 类别：布面油画 / 收藏：美国，费城，费城艺术博物馆

杜尚（1887～1968），20 世纪最了不起的艺术家。一个认为生活本身就是艺术，彻底否定传统的反艺术的大师。出生于法国布兰维尔附近一个艺术世家，兄弟姐妹都是艺术家。他极力摆脱绘画流派的窠臼，以自己惊世骇俗的创作思维反叛艺术，他特立独行的生活方式，对艺术大胆、全新的诠释，对 20 世纪的许多艺术流派都产生了深远的影响。代表作有《戴胡子的蒙娜丽莎》、《巧克力研磨器第二号》、《新娘被光棍们脱光了衣服》、《自行车轮》以及《下楼梯的裸女：第二号》等。

杜尚像

名画欣赏

如果不了解杜尚的生平、艺术观、生活理念，贸然来欣赏这幅《下楼梯的裸女：第二号》，肯定会丈二和尚摸不着头脑，彻底不知所云。即使你了解这些背景，再来欣赏这幅画也仍会感到力不从心，不知从何下手。我们还可以通过以下两个场面，来彻底地感受一下这种离经叛道的艺术举动：一个人把从市场上买回来的、光洁的男用小便器直接送去参加纽约独立派画展，把它立起来靠在墙上，并美其名曰《泉》，令人感到是对安格尔名画《泉》的亵渎和不敬；从市场上买来廉价的《蒙娜丽莎》印刷品，并给这位优雅的女士随意添上两撇小胡子，最后不无得意地取名为《L.H.O.O.Q.》（法文意思为她的屁股热烘烘）……

这就是杜尚，一个在西方艺术史上，让许多人匪夷所思的艺术家。他随心所欲地冒出许多奇怪的念头，轻而易举、玩世不恭地就颠覆了人们心目中的神圣。杜尚出生在一个艺术世家，从小就受到各种艺术流派的熏陶，也从不用为生活中的柴米油盐等琐事所羁绊。在他的艺术理念中生活的本身就是一件艺术品，就是绘画，就是创作，他高兴什么就是什么，可以把大把的时间消磨在下棋上，也可以去进行创作。甚至在功成名就之时彻底放弃艺术，去从事一个图书管理员。他曾经认为：从事艺术的不必绘画，雕塑也不必创作作品。因为，生活即是艺术，艺术是现成的。莱维德曾经说过："在观念艺术中，观念是作品中最重要的。所有的打算和决定都是预先想出的，而创作只是随便敷衍罢了。"可以说杜尚就是这句话最好的践行者，我们只能间接地领悟他的精神，而无法模仿他。他打破了生活和艺术之间的界线，把生活中许多现成的东西都赋

绘画知识

达达主义

达达主义是 20 世纪产生于瑞士，后来流传到欧洲各地的一个艺术运动。基本的主张就是反传统、反审美、反常规、反理性、反统治，带有很强的虚无主义倾向，所以没有多少作品流传于世。但是，达达主义，这种反对一切传统、权威的的艺术理念，对以后的现代艺术产生了直接的影响和推动作用。杜尚是达达主义的重要代表。

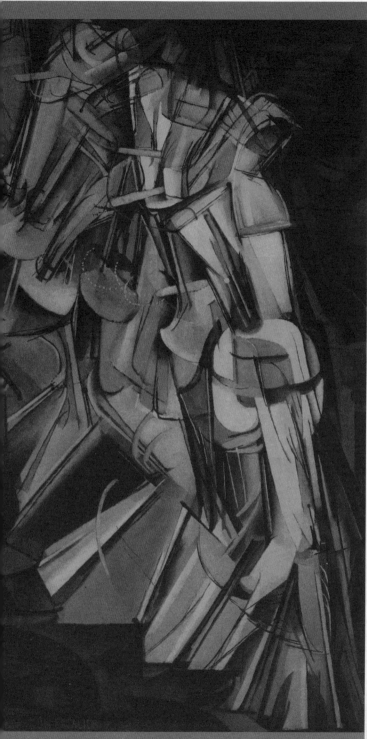

《下楼梯的裸女：第二号》是杜尚的一幅代表作。画中楼梯被描绘成松散的有机体形状，画面人物呈现尖锐的几何形状，运动的速度显得更快而又断断续续。这幅画成为现代艺术中狂热性的典型象征，因而也成了传世名作。

予了艺术的光环，在反传统、虚无主义的"无中生有、大象无形"的创造中，形成了自己独特的艺术领悟。

《下楼梯的裸女：第二号》是杜尚对传统绘画进行彻底改革的决定性作品。据说，他曾经在一个搞摄影的朋友那里看到了一张重复曝光的底片，底片中连续动作互相重叠的现象，给了画家很大的启发。不过在这幅画上，客观的人物形象不是画家所考虑的，他把下楼梯的裸女分割成一块块有线条组成的形状，我们隐约中能看到许多重叠的动作状态。明亮的油黄色在光线的照射中熠熠生辉，一组组互相交叉的动作幻影在匆匆中定格，有一种工业时代机器和人互相交织的紧迫感和速度感。很显然这幅画的创作受到了未来派和达达主义的影响，吸收了速度和反艺术、反传统的理念。

这幅画在1913年沙龙参展时，评委以其"超出了人们所能忍受的限度"为由拒绝了它，这件事深深地影响了杜尚，他默默地取回了画作，在巴黎的一家图书馆找了份极其简单的为人借、还书的工作，并且从此不再参加任何标榜着某种主义和某种精神的艺术团体，开始了永不回头式的反叛艺术之路。

也许正是大胆的艺术行为，特立独行的生活方式，作品的现成性和不可企及性，构成了杜尚独特的魅力吧。不过，不管怎样，杜尚的出现使西方美术史充满了勃勃的生机。

斜卧的女人

必知理由

◎ 维也纳"分离画派"的代表性画家席勒的最著名作品

◎ 强烈对比的色彩，扭曲变形的人物，震撼人心的艺术表现力

◎ 见证了画家痛苦的灵魂以及寻找精神出路的困惑、迷茫、病态和无奈

> 名画档案　名称:《斜卧的女人》/ 画家: 席勒 / 创作时间: 1917 年 / 尺寸: 96×17cm/ 类别: 布面油画 / 收藏: 私人收藏

画家简介

　　席勒（1890～1918），20 世纪初期杰出的奥地利表现主义画家，维也纳分离派的重要代表。出生于图尔恩一个铁路工人家庭，从小酷爱美术，1906 年进入维也纳艺术学院学习，后来成为维也纳分离派的一员。他的画风压抑、沉闷，常以颓废、神经质般的病态人物造型入画。1918 年在他 28 岁时死于流行感冒。代表作品有《家庭》、《雨孩》、《向日葵》、《斜卧的女人》等。

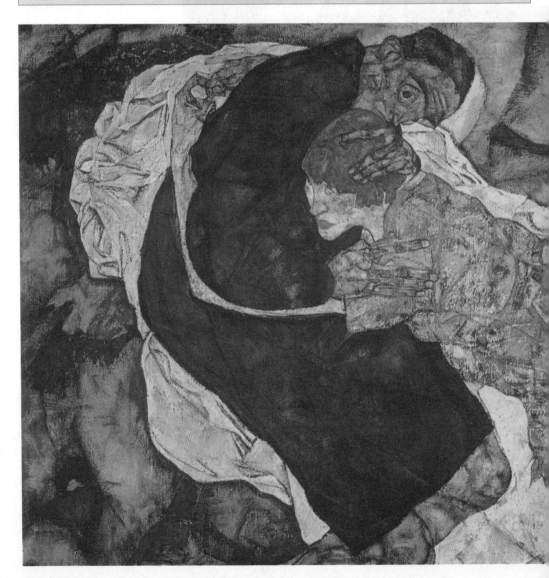

名画欣赏

19世纪末20世纪初，奥地利形成了一个以"还时代以艺术，还艺术以自由"为艺术理念的画派，席勒是其中重要的代表性画家之一。他的作品充满了苍白、扭曲、憔悴、病态，让人感受到死亡气息般的人物形象。

《斜卧的女人》是席勒重要的代表性作品。画面上的女人瘦骨嶙峋、皮包骨头，身上一根根突出的筋骨清晰可见，并且遍体鳞伤、血迹斑斑，好像是刚刚制作成的人体标本一般。她们病态地扭曲在一堆褶皱的烂布上，似乎是在病痛中的惊悸拥抱，或者是死亡之前的最后挣扎。一堆堆仿

佛波浪一样的褶皱衬布，仿佛是坟墓上飞舞的祭纸，让人眼花缭乱，充满焦灼和窒息的烦躁，周边刺目的黄色更是让人眩晕和慌乱。画上的人物形象充斥着病态、颓废、扭曲、痛苦的种种挣扎。我们也不难想象到画家是怀着怎样痛苦、无奈、颓废和灵魂的伤痛画出这幅画的。席勒经历坎坷，他几乎用尽了全部的精力，近乎疯狂地进行创作，艺术家天性的敏感、痛苦和挣扎在他的画作中自然体现得淋漓尽致。

席勒在这幅画上所体现出来的艺术才华是不容质疑的。比如这幅画，从色彩上看，白色的衬布和黄色的背景构成了令人刺目、眩晕的对比，也与人体的苍白和血色形成了对照，就如同把一个血淋淋的人放在一个有着洁白床布的床上，达到了极为强烈和震撼的表现效果。两个人蜷缩的姿态，扭曲而又战栗，把内心的痛苦和惊悸很好地通过肢体语言表现了出来，把表现主义的绘画风格发挥得淋漓尽致。

绘画知识

色相

色相是指色彩所呈现出来的质的面貌。自然界中存在无限丰富的各种色相，通过三原色也可搭配出各种的色相，比如蓝紫、橙红、银灰等等。色相是绘画中色彩的基本组成的部分，绘画时，必须熟练掌握各种色相的构成方法，才能很好地在画中搭配各种色彩。

"分离画派"的作品用表现主义的全新画风向人们展示了一个极端痛苦、灵魂破碎、沉闷、无奈、完全死气沉沉的病态现实，充满苍白、扭曲、憔悴、病态，让人感受到死亡般的气息。画面从色彩上看，白色的衬布和黄色的背景构成了令人刺目、眩晕的对比，也与人体的苍白和血色形成了对照，就如同把一个血淋淋的人放在一个有着洁白床布的床上，达到了极为强烈和震撼的表现效果。

集体发明物

◎ "魔幻现实主义画家"马格利特的典型代表作品

◎ 打破通常的"美人鱼"形象，在突兀中营造荒诞、怪异的幻想效果

◎ 在真实的错位和荒谬的组合中，把真实的空间与空间的幻觉混合在一起

名画档案 名称：《集体发明物》/ 画家：马格利特 / 创作时间：1934 年 / 尺寸：73.5×116cm/ 类别：布面油画 / 收藏：私人收藏

画家简介

马格利特（1898～1967），20 世纪比利时最杰出的超现实主义画家。出生于莱西讷。曾在布鲁塞尔艺术学院学习，后开始超现实主义绘画的探索。1927 年迁居巴黎，进入创作的旺盛期。他的作品常常赋予平常熟悉的物体一种崭新的寓意，或者将不相干的事物扭曲地组合在一起，给人荒诞、幽默的感觉。代表作有《戴圆顶硬礼帽的男人》、《强奸》、《戈尔达礼》、《单词的使用》、《自然之美》以及《集体发明物》等。

名画欣赏

马格利特不同于另外一位超现实主义绘画大师——达利的张扬和自大，比较默默无闻。他的作品常常通过将现实中熟悉的事物，进行错位的扭曲、组合或者赋予一种新的意义而形成荒诞、幽默的效果，让人在惊愕和神秘感中，领略到一种打破常规、别具一格的风趣和睿智，如同进入了一个怪异的梦幻天地一样。

1934 年马格利特阅读了奥地利小说家卡夫卡的名著《变形记》，受到书中所描述景物的启发，创作了这幅《集体发明物》。远处辽阔的大海，海浪拍岸、波涛汹涌。在近处的沙滩上躺着一条半人半鱼的怪物。上半身是鱼身，大大的眼睛、长长的鱼嘴；下半身是人形，两条腿光滑、细长。如果说是美人鱼，在我们通常的印象中，美人鱼都是人身鱼尾，看上去漂亮、美丽，惹人遐想。而马格里特一反常态，彻底颠覆了这个形象，给人一种啼笑皆非的突兀感觉，可是你又无话可说，仿佛进入了一个与人世迥异的奇特、梦幻世界。马格利特认为，虽然这怪物与民间传说中的美人鱼不一样，但也是受其启发，幻想出来的形象，既然幻想是人类生活的一部分，这一形象也是想象的产物，就给它取了个"集体发明物"的怪诞名字。

作为一个超现实主义画家，马格利特认为：物体的形象与物体的名词名称之间不存在所属或不可转移的关系。树叶也完全可以用大炮的形象来代替。这样的理论无疑为他的创作打开了无限的发挥天地，他也常常在风马牛不相及的事物之间，寻找到可能的相似点，把一些互不相干或者根本不

马格利特像

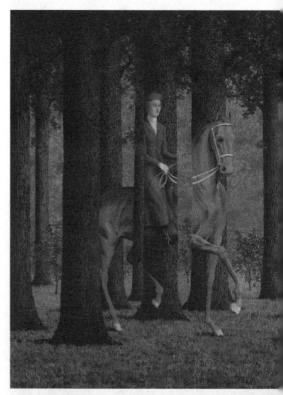
委任状　马格利特

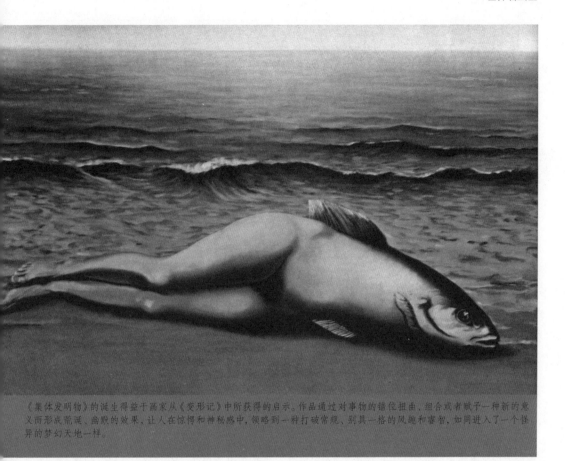

《集体发明物》的诞生得益于画家从《变形记》中所获得的启示。作品通过对事物的错位扭曲、组合或者赋予一种新的意义而形成荒诞、幽默的效果，让人在惊愕和神秘感中，领略到一种打破常规、别具一格的风趣和睿智，如同进入了一个怪异的梦幻天地一样。

可能出现的情况组合或者扭曲排列在一起。比如上方是白云朵朵的明亮白昼，下面却是屋里点着灯火的漆黑夜晚；头的后面突然长出一张人脸；满天都是降落的小人，铺天盖地，无休无止。不过，然而马格利特对这些形象的局部却描绘的很写实、逼真。就如同这幅画上的人腿一样，非常形象和真实。可是，就在这种种真实的错位和荒谬的组合中，真实的空间与空间的幻觉彻底地被搞得面目全非。马格利特认为：世界上没有见到的"真实"，只有感到的"真实"，绘画的"真实"本来就是一种人眼的幻觉，而绘画就是为了打破人们日常习惯中的参照系。这还可以从他还擅长玩弄的文字游戏中看出来，比如他在画面上画上一只烟斗，却在下面美其名曰："这不是烟斗"；把一个单词故意遮去一个字母，从而，形成一种奇特的幻想效果等等。他通过这些概念的转换打破人们头脑中一些固定的观念，赋予形象本身完全独立的地位，就是说，形象就是形象本身，什么都不是，什么都是人为的称谓罢了。

马格利特一生都坚持着自己独特的超现实主义风格，用自己独特的思维、富有幻想和荒诞的视觉形象，在美术史上留下了奇幻而瑰丽的一页。他的创作理念深深地影响了同时代的许多年轻的超现实主义者。由于他奇思怪想的创作风格，被誉为"魔幻现实主义画家"。

绘画知识

超现实主义艺术思潮

20世纪初期兴起的一种现代艺术思潮。"超现实主义"一词于1924年由作家布雷东最早提出。主张排除理性的干扰，打破固有的惯例和常规，彻底发挥画家的想象力或者用"潜意识"心态无所顾忌地大胆进行创作，从而创造出纯粹荒诞、虚无、梦境般的奇幻境界。超现实主义是对人类想象力和思想意识的一次全方位的解放，深刻地影响了现代艺术的各个方面。在绘画方面的代表性人物有达利、马格利特等。

手画手

必知理由
◎ 独一无二的数学画家，神奇无比的"不可能世界"
◎ 发现数学背后美丽"花园"的天才画家埃舍尔的代表性作品之一
◎ 一幅充满了矛盾和思辨意味，充斥着荒谬和真实的典型画作

名画档案 名称：《手画手》/画家：埃舍尔/创作时间：1948年/尺寸：41×42cm/类别：布面油画/收藏：美国科尼丽亚·凡·罗斯福私人收藏

画家简介 埃舍尔（1898～1972），独一无二的荷兰版画大师。他的父母本来希望他能够从事建筑设计行业，但是，由于对绘画和设计的偏爱最终选择了图形艺术。他的绘画精密、准确、规则、秩序，充满了数学味道，并且充斥着悖论和不可能的情况。以至于使人很难为他的作品定位。1956年他举办了他的第一次重要的画展，获得了好评，并且获得了世界范围的名望。他的赞美者中有很多是数学家。代表作有《瀑布》、《高和低》、《艺术画廊》、《星》、《相遇》等。

名画欣赏

埃舍尔是个奇特的图形天才，他为我们创造了一个完全与众不同的世界。看他的画就像一桩奇妙的智力游戏，或者进入了一个错综复杂的迷宫。想想看，瀑布从高处落下，水顺着水渠"正常"流淌，却最终流回高处。鸟儿在不断的变化中，不知道什么时候变成了鱼儿……如此循环往复，空间开始错乱，所有的方位都通通乱了套，你的眼睛开始迷乱，大脑开始变得模糊……可是在这魔幻一样的世界里，却有着让人不可思议的精密、准确、规则、秩序。正如评论家说的那样，埃舍尔的作品完全是精确的理性产物，画中的每一种形象都是经过精密的计算得到的结果，他的创作过程俨然像一位数学家在作研究，然而就画面的美丽程度而言，又毫无疑问是一位真正的艺术家。这就是埃舍尔独特的魅力，也是他为什么有那么多数学家拥护者的原因。

这幅《手画手》是画家的代表性作品之一。画面上有两只都正在执笔画画的手，初看平淡无奇，可仔细看时，就会感到充满玄妙。一只右手正在细心地描绘左手的衣袖，并很快就可以画完了。可是，在这同时，左手也正在执笔细心地描绘右手的衣袖，并且也正好处在快要结束的部位。画面到此戛然而止，把迷惑抛给了我们，究竟是左手在画右手，还是右手在画左手？我们不管怎么看，都无法辨别清楚，我们只知道这两只手都是画家埃舍尔画出来的，并且是精心地经过仔细的构图和设计绘制出来的。并且这两只手都被画得精确而写实，充满了立体感。在一个平面上平面和立体被交叉使用，形象逼真、生动，就是两只手上的皱纹也表现得淋漓尽致。可是就在这样一幅画上，荒谬和真实、可能与不可能交织在一起，使画面充满了思辨的意味。仿佛这两只手都在复制对方，可

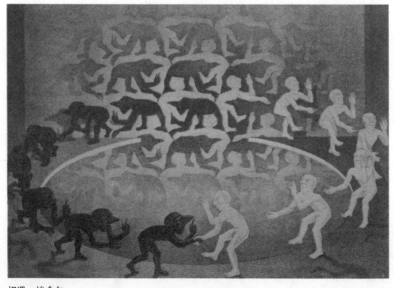

相遇 埃舍尔

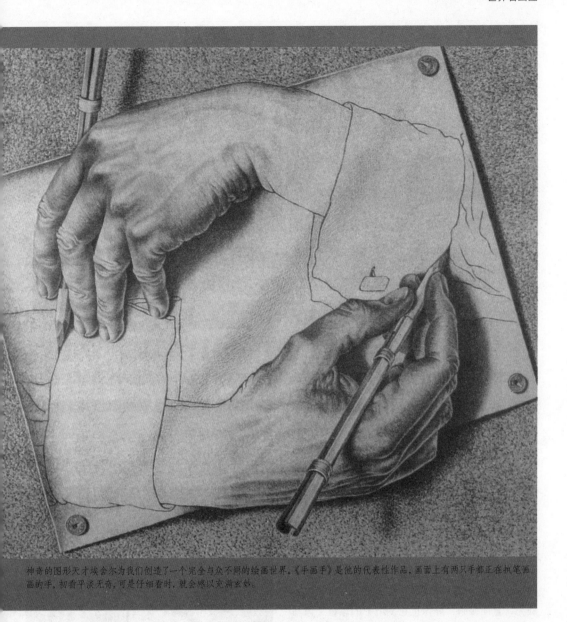

神奇的图形天才埃舍尔为我们创造了一个完全与众不同的绘画世界。《手画手》是他的代表性作品，画面上有两只手都正在执笔画画的手，初看平淡无奇，可是仔细看时，就会惊以充满玄妙。

是谁也不知道，谁是本源，谁是被复制者？这也代表着现实的矛盾和荒谬，谁是起点，谁是终点？谁是传统，谁是承继？等等。

埃舍尔对这些造成错觉而又令人迷惑的空间构成情有独钟。在他的许多作品中，都通过分割、对称、循环、连续等方法，把许多三维物体在二维的平面上表现出来。比如在他的一幅上楼梯的图画中，人在正常的情况下，沿楼梯往上走，经过了不同的空间转变和奇妙的方向安排，这个人又奇迹般地"正常"回到了地面。让人在目瞪口呆之余，又深深感受到其中的奥

秘和不可思议。

埃舍尔曾说过："在数学领域，平面规则分割已经从理论上获得了充分的研究……数学家打开了一扇通向无限可能性的大门，但是他们自身并没有进入其中看看，他们特殊的禀赋使他们对如何打开这扇门的方式更感兴趣，而对隐藏在其后的花园不感兴趣。"正是这个"花园"无尽的诱惑，让埃舍尔钟爱一生。他曾说道："当我开始做一个东西的时候，我就想，我正在创作全世界最美的东西。如果那件东西做得不错，我就会坐在那儿，整个晚上含情脉脉地盯着它。"

记忆的永恒

必知理由

◎ 一幅美术史上超现实主义的经典不朽之作

◎ "20世纪艺术魔法大师"达利的扛鼎之作

◎ 画中"软绵绵的时钟"成了超现实主义的代名词

> **名画档案** 名称:《记忆的永恒》/ 画家: 达利 / 创作时间: 1931年 / 尺寸: 24×33cm/ 类别: 布面油画 / 收藏: 美国, 纽约, 现代艺术博物馆

画家简介

达利(1904~1989),20世纪超现实主义大师,有画坛"怪才", "20世纪艺术魔法大师"之称。出生于西班牙巴塞罗那的菲圭拉斯。曾就读于马德里美术学院,自小就表现出与众不同的诡异个性。他的作品千奇百怪,充斥着魔幻的色彩,梦呓般的形象。他也是一个褒贬不一、备受争议的人物,但是他的作品在不同领域、不同人群中拥有历久不衰的美誉,却是不争的事实。他的代表作有《记忆的永恒》、《欲望的顺应》、《加拉丽像》、《圣安东尼的诱惑》、《飞舞的蜜蜂所引起的梦》、《哥伦布之梦》,等等。

达利像

名画欣赏

达利是个不折不扣的天生超现实义者,他的绘画是逼真细腻与古怪荒诞的混合物。他的创作深受弗洛伊德"潜意识"学说的影响,尤其是性心理学影响。他有意地把一些东西通过潜意识的幻觉表现出来,他自己发明了一种叫"偏执狂临界状态"的创作方法,就是在自己身上诱发出种种物象的神秘感受,再把它表现在画布上。他的作品给人全然没有逻辑和秩序的荒诞、错位,不可理喻的感觉,让人感到仿佛是一场梦幻一样。达利曾自称自己的作品为"手工制作的梦境照相"。但是在他的画面上,每一个对象都又描绘得细腻、逼真、形象。

《记忆的永恒》是一幅极能代表达利创作风格的著名作品。在一片死寂的海滩上,远方的大海、山峰都沐浴在太阳的余晖中。一个长着长长睫毛,紧闭眼睛,好像正在梦境中的像鱼又像马的"四不像"怪物躺在前面的海滩上。怪物的一旁有一个平台,平台上长着一棵枯死的树,还有一个爬满了苍蝇的金属盘子,好像正在被苍蝇啃噬掉。画中最令人匪夷所思的是三只钟表,它们都变成了柔软的、可以随意弯曲的东西,显得软塌塌的,如同面饼一样,或挂在枯树枝上,或搭在平台的边缘,或披在怪物的背上,好像这些钟表都不堪负荷,疲惫不堪地松垮了下来似的。在这里时间被强烈扭曲了,停止了,仿佛一切都被融化成了无意识的东西。

我们无法猜测画家通过这些扭曲的东西表达的是一种怎样的思想,有人认为是对时间一去不回头的无奈和恐慌;有人觉得是画家对当时充满矛盾、动荡不安的社会现状所表达出的一种不安和忧虑的心情。也有人认为纯粹是画

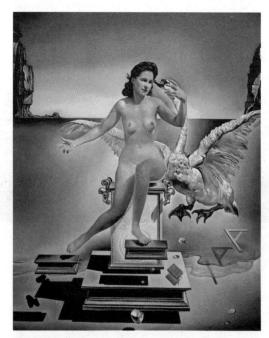

丽达与鹅　达利

画中的丽达是达利妻子的形象。这个采用坐姿的裸女其身体重心并不落在坐台上,看上去似在空中飘动,画中一切都处于失重状态,突出一种不安的幻象。远方的地平线和后边的大海展开一片广阔的空间,使这种景象更远离人境了。背景是蓝色和大片冷灰色调,小面积红色和其他亮色为整个画面增加了亮点,有透气感。这幅画极为典型地代表了达利的风格。

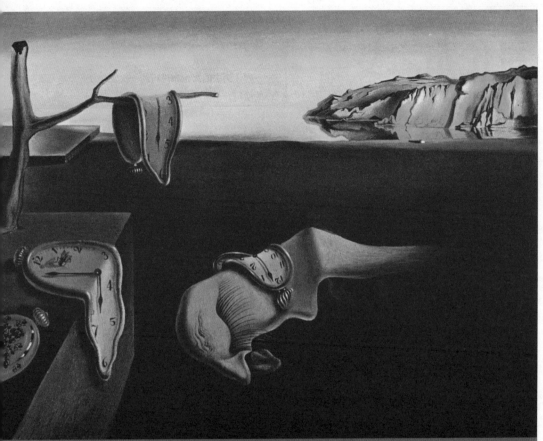

这幅《记忆的永恒》是画家早年的代表作,由于画面中有一非常醒目的表,但是软绵绵的像是一块面团,因此有人习惯称之为《软表》。这幅画反映了这位超现实主义画家对形式主义的讽刺,是画家追忆童年时的某些幻觉。为了这幅画,达利特意跑到精神病院了解患者的意识,认为他们的言论和行动往往是一种潜意识世界的最真实的反映。

家对人类内心深处所感受到的空寂、虚无意识的弗洛伊德式的潜意识反映。可是,不管画家多么力图描绘那种无意识的状态,这幅画也必定是画家经过有意识的努力,绘制出来的,是真正创作出来的作品。正如弗洛伊德本人对达利说的那样:"你的艺术当中有什么东西使我感兴趣呢?不是无意识而是有意识。"

可是不论怎样,这幅画都是超现实主义的经典画作,这些软绵绵的时钟成了超现实主义的代名词。正如巴尔评价的那样:"软表是不合理的,也是不可能的、幻想的、异端的、扰人的,它使人哑口无言,使人慌乱,让人催眠,它毫无意义,疯狂混乱——但对超现实主义者来说,这些形容词是最高的赞赏。"时钟成了超现实主义的代名词,这幅画也成了人类美术史上不朽的杰作。正如巴尔评价的那样:"软表是不合理的,也是不

可能的、幻想的、异端的、扰人的,它使人哑口无言,使人慌乱,让人催眠,它毫无意义,疯狂混乱——但对超现实主义者来说,这些形容词是最高的赞赏。"

绘画知识

超现实主义派别

超现实主义可以分为"自然派"和"幻想派"两种。自然派,就是将现实中存在的东西,毫不相干的,或者不同时间、不同地点的错误扭曲组合在一块。从而形成荒诞、怪异的艺术表现效果。比如马格利特就属于这种创作手法。而幻想派,主要是运用抽象写实技巧,表现出一些荒谬的幻想形象,从而为广大人们喜爱,达利就属于这种。

哥伦布之梦

必知理由

◎ 达利创作鼎盛时期的一幅著名佳作

◎ 超越时空的组合，荒诞的场面布置，让人匪夷所思的艺术效果

◎ 一幅让逝去的哥伦布进行的一次发现"精神新大陆"的航行

〉**名画档案**　名称:《哥伦布之梦》/ 画家: 达利 / 创作时间: 1958 年 / 尺寸: 411×310cm / 类别: 布面油画

名画欣赏

《哥伦布之梦》是画家在创作鼎盛时期绘制的一幅作品。内容取材于 15 世纪末哥伦布率领三艘中世纪后期的木帆船，顶着惊涛骇浪，经过两个多月的艰苦航行，终于到达美洲巴哈马群岛的一段史实。哥伦布为了感谢上帝，将该岛命名为"圣萨尔瓦多"，意即"救世主"。

在画中达利把这段历史进行了改头换面的梦幻般组合。画面上出现了许多古代达官贵人出行时，仪仗队伍常用的旗幡。最大的一个旗幡上面是圣母像，可是他采用了透视的画法，看上去就像圣母站在旗幡上一样，有很强的立体感。圣母抱紧双手，穿着宽大的白色长袍，这些长袍一直缠绕到了正在拉动的木帆船上，看上去蔚为壮观，古怪滑稽。画中的哥伦布是现代人模样，他左手扶着旗幡，右手正在拉船靠岸，他的左边有无数个小十字架。画中的帆船很小，而它上面的两个风帆却很大，都被风鼓得满满的，并且上面都有很大的十字架图案。哥伦布的右边两个人正举着高高的十字架。他们的前面海水被画成了一整块白冰，天空中布满了铺天盖地的冰雪，特别是密密麻麻的冰条子，还有奇异的十字架飞来。几个赤身裸体的人在水里举着各色的旗子，这些旗子都在风雨中迎风招展。画中没有时空的制约，所有的一切都处在茫茫的水雾之中，仿佛是梦境的再现。可是，如果说画中的事物都是不合逻辑的梦境，拉船的哥伦布，旗幡的圣母像又是如此真实，描绘得细致逼真。总之，画家把一切的怪诞、不可理喻都交融在一起，让人在虚幻和真实，意识和潜意识，合理和荒谬中彻底迷失了方向。

达利认为，人世本来就是荒谬和充满矛盾的，而解决矛盾的"最好办法是精神堕落和呆痴"。他通过这些虚幻的意象，表现了对现实的一种自我的反应。正如他说的那样："当精神不安和偏执狂盛行之际，应该把混乱的意识集中起来，加强人们对世界的怀疑。"两次世界大战的发生，生活压力的加大使很多人对西方建立起来的价值体系，以及人生的意义、精神的归宿等都产生了怀疑。达利以其敏感的艺术家心怀，也自然会对这一切产生怀疑、焦虑和不安。而这幅画正如有人评价的那样是希望让逝去的哥伦布再做一次发现"精神新大陆"的航行，表达了画家对西方现代社会的精神危机的逃避和批判。这样的理解极富新意，也是比较合理的。

超现实主义其实是通过一些怪诞和荒谬的形象以及梦境的方式，来表现现实的艺术方式，对 20 世纪以及现在的艺术都有着极其深刻的影响。

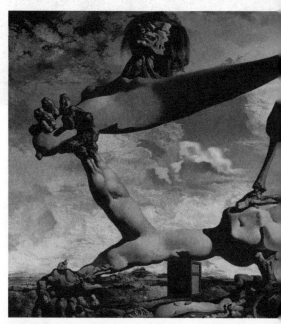

内战的预感　达利

在第二次世界大战即将爆发之际，法西斯分子猖狂地叫嚣战争，西班牙佛朗哥政权早已做好了战争准备。达利在一个清澈且构图精确的风景中放入了这整个梦境般的场景，那么真实而不易忘怀，以致观看这个可怕的残忍的人类躯体时更觉恐惧。

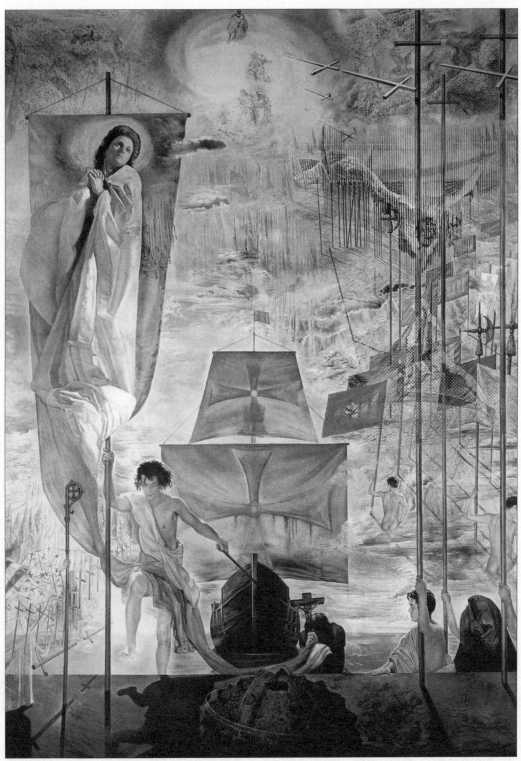

哥伦布是意大利热那亚人，一个著名的航海家。有人说："哥伦布梦见美洲，上帝便把海水变成新大陆。"达利在这幅油画中描绘了壮阔的航海景象，复杂的构图表现出一种紧张的节奏。最引人注目的，是达利在风帆上画上了圣母身穿长袍的形象。圣母双手紧握，凝视着远方，似乎在虔诚地期待着什么。也许，就是新大陆吧……

薰衣草之雾：第一号

必知理由

◎ 波洛克著名"行动绘画"的代表性作品

◎ 一幅没有形象，完全由颜色构成的全新的油画作品

◎ 一幅把创作本身也纳入欣赏范围的抽象表现主义作品

名画档案 | 名称：《薰衣草之雾：第一号》/ 画家：波洛克 / 创作时间：1950 年 / 尺寸：221×300cm/ 类别：布面油画 / 收藏：美国，华盛顿，国家美术画廊

波洛克（1912～1956），20 世纪西方抽象表现主义的代表，"行动绘画"的先驱者。出生于美国怀俄明州的科迪镇，曾在洛杉矶艺术学院学习，后移居纽约。他的艺术受到了欧洲超现实主义潜意识创作以及印第安"沙画"的影响，创造出了独具一格的"行动绘画"风格。他的代表作有《月亮女人切割圆》、《一体，作品第三十号》、《青色柱子》以及《薰衣草之雾：第一号》等。

名画欣赏

波洛克深受"潜意识"绘画方式的影响，作画时非常随心所欲，虽然这其中也贯穿着画家有意识的支配，但是画家有意把它放到了一个很次要的位置。在作画时，他常常把画布钉在墙上或放在地板上，他将自己作画的本身也构成了绘画的一部分。由于作画时要在画布面前走来走去，所以被人称为"行动绘画"。他自己曾说："我的画不是出自画架，在作画之前，我几乎从不把画布绷紧。我宁愿把未绷紧的画布钉在坚硬的墙上或地板上，我需要坚硬的表面的那种反抗力。在地板上画，我感到更轻松。我觉得与画更接近，更像是画的一部分。因为那样一来我就能绕着画走动，先从画面四边入手，然后逐渐接近中心，完全是在画中。"

《薰衣草之雾：第一号》就是在这种情况下创作出来的作品。它长 3 米，宽 2 米多，是一幅巨画。在欣赏时，我们很自然地就被卷入了这种宏阔的场面中。画面上缠绕、纠结在一起的色彩布满了所有的角落，用指甲、平头针、钮扣或者硬币等各种东西刻画出来的线条星罗密布，看上去仿佛是一片繁密茂盛、零碎杂乱的野草地。但是，我们必须承认，作为一幅画，其中又充满了一种总体的和谐、均衡的协调，还有一种深层次

的潜在的艺术底蕴，很有我国写意画的那种挥洒自如、淋漓尽致的洒脱气质。从表现的技术层面看，画中没有什么立体透视的运用和结构布局的精心设计，只是通过在平面上色彩的纯粹运用来表现绘画效果，画家对此曾说道："颜料有自己的生命，而我试图把它释放出来。"因而，当我们面对这样一幅画，我们不仅惊叹画家的创作方式，也为画面所表现出来的艺术效果而惊讶。画家一直在追求"潜意识"的直接表现方式来进行创作，虽然也有一些理性考虑，但是在一幅完全没有形象、完全由颜色构成的画中，我们仍能感受到一种潜在的艺术理性充斥其中，仍然能感到一种艺术的冲击力蕴藏其中。

波洛克这种奇特的绘画方式，在他的创作初期，美国的公众普遍无法接受或者根本无法理解。直到后来，他的艺术价值和特殊意义才被逐渐认识。1973 年，波洛克的一幅作品《青色柱子》被澳洲政府以 200 万美元从一私人收藏家手中收购，而 1954 年，画家卖此画时仅 6000 美元。作为一种全新的艺术探索，波洛克把创作的本身纳入了人们的欣赏范围，并把"潜意识"的创作行为也视为艺术本身，从而为抽象表现主义开拓了一条崭新的发展道路，深远地影响了美国现代艺术的发展。

波洛克像

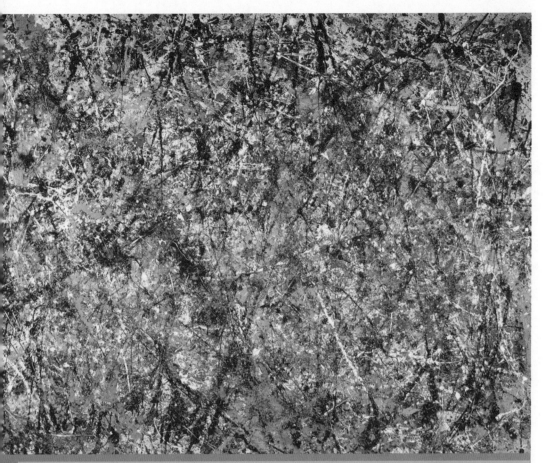

像是画家无法从如此优美的色彩中脱身般，这是波洛克的作品中色彩最浓重且最丰富的作品之一，彼此纤细复杂地纠缠、挽和在一起的各种图形，还有全彩的交响乐都给人惊奇。薰衣草色调是这幅画的基调，看起来的彩色如雾一般，有光粒子在摇曳闪耀。

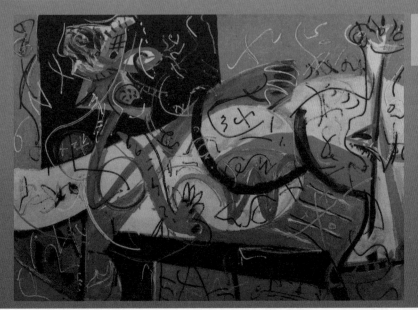

《人物速写》，佩吉·古根汉的画廊最早展示的波洛克作品。

玛丽莲·梦露双联画

◎ 一幅典型的"波普艺术"作品

◎ 性感明星头像的重复组合，丝网印刷的大量生产

◎ 以流行文化为主要元素进行艺术创作的大胆尝试

名画档案 名称：《玛丽莲·梦露双联画》/画家：沃霍尔/创作时间：1962年/类别：布面油画

画家简介 沃霍尔（1928－1987），美国画家和电影作家，波普艺术的代表人物，出生于匹兹堡。在大学时主修绘画与设计，曾以商业设计闻名纽约。他将当时社会上的许多流行元素入画，采取重复的拼贴、复制等方式，进行新的意义诠释，形成了独特的波普艺术。代表作品有《寻找失落的鞋》、《绿色的可口可乐》、《玛丽莲·梦露双联画》等。

沃霍尔像

名画欣赏

波普艺术又称"流行艺术"，这些艺术家以流行的商业文化形象和都市生活中的日常之物为题材，比如废弃的啤酒罐、广告画、明星照以及商标、卡通漫画等作为对象，采用重复拼贴，或者大幅度的丝网印刷等方式进行创作的流行艺术。

这种艺术显然是商业化社会的产物，是一种大众化、广泛性的艺术形式。从某一方面来说，波普艺术是对抽象艺术的反叛和对立。抽象主义强调艺术的个性化、主观化，表现的是一种个体的精神。而过于抽象的表现形式，使人很难体现其内在精神，也很难形成大众化的流行趋势。波普艺术则反其道而行之，把日常生活中最普通的东西，通过一种全新的方式进行组合，赋予艺术化的诠释，把神圣的艺术创作和广大人们群众的生活联系起来。从而在流行文化与艺术之间搭起了一种桥梁，这是一种与传统彻底不同的表现形式。但是，波普艺术也备受争议，比如波普艺术家大量复制印刷的艺术品来构筑自己的艺术，这似乎不具有艺术的特质。但是，总的来说，波普艺术表现出了对待商业时代流行文化的乐观态度，打通和颠覆了许多传统的艺术窠臼，通过大众喜闻乐见的方式，把艺术进行了一场全新的商业化诠释。

我们看到的这幅《玛丽莲·梦露双联画》是波普艺术的代表性作品。1962年，美国著名性感明星玛丽莲·梦露神秘自杀，一向很喜欢她的沃霍尔也和许多人一样极为震惊和伤心，于是就创作了这幅独具个性的画作。画面上沃霍尔把几十张的玛丽莲·梦露的形象进行了重复的排列。并且右边是重复排列的黑白形象，左边是重复排列的彩色形象。沃霍尔是采取丝网印刷的技术，大量制作出这一相同的形象的。在制作过程中，他有意使套版不准确，造成色彩浓淡不均匀、模糊不清以及色彩错位等效果，使画面看上去质地低劣，大众化、粗俗化明显。这种对比形式的反复排列，似乎是要让形形色色的人们去记住这位自杀的谜样的性感女明星，也是一种反复的、不厌其烦的、千篇一律的纪念或追忆的形式表达。也有人解释为这些略有些细微差别的重复形象，表现了玛丽莲·梦露孤独和寂寞的内心世界，虽然她万众瞩目，但是内心仍然是孤独的，最终也无

绘画知识

波普艺术

波普艺术是20世纪60至70年代盛行的艺术流派，兴起于英国，盛行于美国。波普是"Pop"的音译，是流行、通俗的意思。这一流派的艺术家把现成流行的元素，比如广告、啤酒瓶、照片以及各种废弃物等进行拼贴组合、重复复制等，进行新的意义诠释，形成艺术品。代表人物有英国的汉密尔顿、布莱克，美国的沃霍尔、奥登堡等。

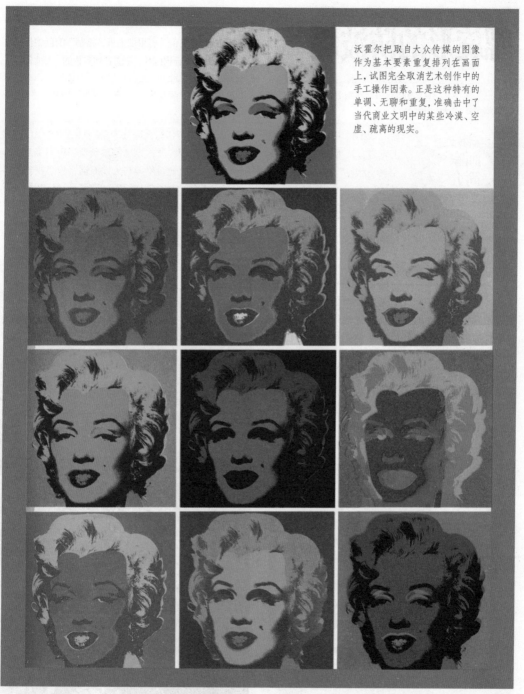

沃霍尔把取自大众传媒的图像作为基本要素重复排列在画面上，试图完全取消艺术创作中的手工操作因素。正是这种特有的单调、无聊和重复，准确击中了当代商业文明中的某些冷漠、空虚、疏离的现实。

法逃脱毁灭的命运。由于画家采用了丝网印刷的技术，使画像可以大量地生产，艺术品也成了可以大量生产的商品，作为艺术品本身的独特性和唯一性却没有了。正如沃霍尔本人说的那样："我要让自己变成一台机器。"他的工作室也以"工厂"闻名。以后他以相同的方式，创作了大量的"社

会画像"，比如美元钞票、猫王、米老鼠、拳王阿里等。

20世纪产生了许多颇有影响的波普艺术家，也产生了各种各样的波普艺术品，虽然这一艺术形式备受争议，但是它对现代艺术所产生的影响却是广泛的、深远的。

螺旋形的防波堤

必知理由
◎ 大地艺术的经典代表性作品
◎ 一幅占地 10 英亩，雇用推土机"绘制"的巨型作品
◎ 一幅我们只能看到照片，无法看到实物的"大地作品"

名画档案

名称：《螺旋形的防波堤》/ 画家：罗伯特·史密森 / 创作时间：1970 年 4 月 / 尺寸：50×500×5m/ 类别：大地艺术 / 地点：美国，犹他州，大盐湖

画家简介

罗伯特·史密森（1938～1973），美国著名的大地艺术家。他是一个十足的悲观者，认为工业文明带来了很多负面的结果，"冷冰冰的玻璃盒子……陈腐、空洞、冰冷"这一切主宰着美国的城市。因此他希望能与大地对话，去寻找新的艺术创作方式。1968 年在美国组织了一个名为"大地作品"的展览，其后开始大型的户外艺术创造活动。他的代表性大地作品除了《螺旋形的防波堤》外还有《螺旋形山丘》等。

名画欣赏

《螺旋形的防波堤》是由美国著名大地艺术家史密森创造的。地点在美国犹他州的大盐湖边一个荒凉的沙滩上。创作方法是把垃圾和各色石头用推土机倒在盐湖红色的水中，形成了一个螺旋形状的堤坝，这个庞然大物占地十英亩，螺旋中心离岸边长达 46 米，所有长度加起来有 500 多米，顶部宽约 4.6 米。这个庞大的东西，显然无法与传统意义上的真正图画相比拟。并且它也没有几个真正的观众，我们看到的是从飞机上拍摄的照片。这个实地的"大地画作"，也因为湖水的上升，而被淹没了。

绘画知识

色相

色相是指色彩所呈现出来的质的面貌。自然界中存在无限丰富的各种色相，通过三原色也可搭配出各种的色相，比如蓝紫、橙红、银灰，等等。色相是绘画中色彩的基本组成的部分，绘画时，必须熟练掌握各种色相的构成方法，才能很好地在画中搭配各种色彩。

这是一件使观者的身心都远离喧闹的现代文明的作品。尽管清楚地知道了它的作者和创作过程，当人们真的看见它的时候，仍然会觉得它不是现代人做的，而是自远古以来就存在于那里。巨大的螺旋如同古老迷宫里传出的回声，令人想到旋转的星云，或者从海中升出的海螺一样。

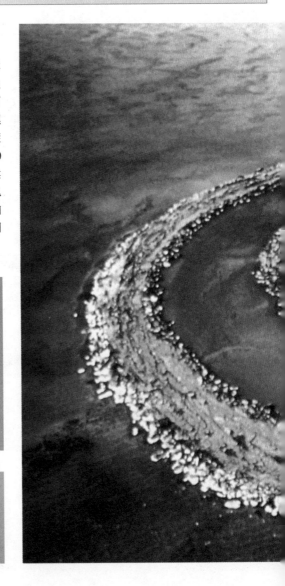

但是，当我们在看到这张图片时，仍能感到它的美感。可以想象，在广阔荒凉的沙滩上，突然看到这么一个神秘的螺旋形状，肯定是有一种惊讶和不可思议的感觉，仿佛是远古人留下的什么遗迹一样，又让人想到旋转的海风，蜗牛爬过的路以及湖里面的海螺身上的纹脉。不过，猜想真要到实地欣赏这一大作，我们肯定要上到附近的山上或坐在飞机上才能看到全貌。据说，史密森是个特别喜欢螺旋形的人，在这里建造这么一个旋涡图形，源于盐湖城先民的一个古老传说。因为在很久以前的盐湖城先民中，曾流传过盐湖通过一条暗流与太平洋相连，这条暗流不停吸入流水，在水面上形成了许多强大的旋涡水纹的说法。史密森嫁接了这个传说，使这个宏伟的"巨作"披上了神秘的色彩，也使这幅作品生动起来，充满了人文气息。

史密森厌恶工业文明，他迫切希望回到自然的荒野中去，寻找人与大地和谐的关系。后来他进一步从大地艺术中发觉了协调生态与社会之间矛盾的功能，因而，对这一事业愈加乐此不疲，他曾写道："整个国家有许许多多的矿场、采石场和被污染的湖泊河流。解决肆意破坏环境问题的办法，应是'大地艺术'意义上的陆地和河流的循环利用。"不幸的是1973年艺术家在英国进行创作时，坐飞机考察地形，因飞机失事而遇难。

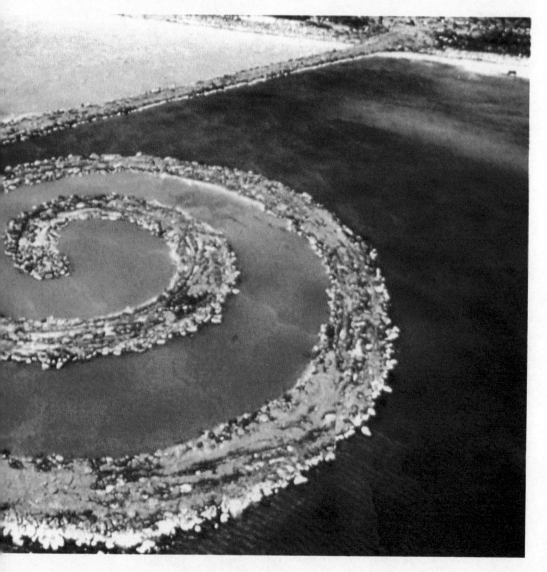

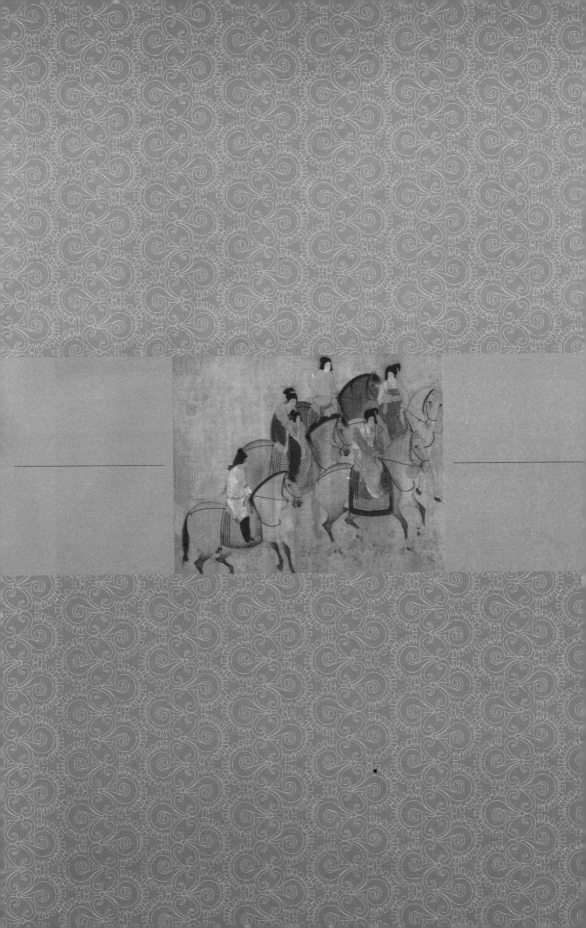

下 篇

中国名画

人物龙凤帛画

〉名画档案　名称:《人物龙凤帛画》/ 创作时间:战国 / 尺寸:纵31.2厘米，横23.2厘米 / 材料:布帛 / 收藏:湖南省博物馆

名画欣赏

在专门的纸、绢尚未发明使用之前，人们往往将字画刻在或绘在木板、石板、器物或丝织物上。这类作品后来常按其使用的材料分别称为"木板漆画"、"画像石"、"砖画"及"帛画"等。

在历史上，"玉"、"帛"曾并称，且有象征权力与富有之意，帛画以白色丝织物为载体。出土于战国晚期楚墓的帛画，可以说是中国最早具有独立意义的完整绘画作品。至今发现的帛画有四件，除这幅1949年在长沙陈家大山楚墓出土的《人物龙凤帛画》外，还有《人物御龙帛画》、缯书四周的画像和另外一幅画面已无法看清的画像。

《人物龙凤帛画》画面的下部偏右绘了一侧身站立的妇女，头后挽一插有冠饰的发髻，细腰，身着绣有卷云纹的宽袖长袍，袍尾曳地，并向两边张开，状如花瓣，细腰上系着很宽的腰带。这种造型样式与青铜器上的人物有相似之处，但因这是绢上线描，更见流畅之韵。人物唇口与衣袖上施点朱色，使画面增加生机。妇女的两手向前伸出，弯曲向上，作合掌状。

妇女的前方绘有一只展翅飞舞的凤，它引颈抬头，尾上的两根翎毛清晰可见，凤的双足一前一后，一曲一伸，有力的脚爪呈现出腾踏迈进的姿态。妇女的前上方，与凤相对的，是一条体态扭曲、向上升腾的龙（一说为夔），龙头生有双角，身上有一道道环形纹饰，双足张举。龙和凤的动态与妇女的静态形成了对比，全图将人物置于中而周围留有大量的空间，动态物体却置于边缘而没有多少空间，在空间感觉上造成了一种对比中的

画外音

龙凤崇拜：又称龙凤呈祥，在画面上龙凤各居一半。龙是升龙，张口旋身，回首望凤；凤是翔凤，展翅翘尾，举目眺龙，四周祥云朵朵，一派祥和之气。

和谐，使三个形象构成一幅完整的作品。

关于该帛画的用途，多数学者认为是龙凤导引灵魂升天的"魂幡"，出殡时引为前导，葬时放入棺椁。这种"魂幡"，在楚墓中首次发现，著名的长沙马王堆汉墓T形帛画与之有着一脉相承的关系。与古代埃及人相信灵魂与遗体同在的观念不同，楚地流行魂魄二元观念，认为人死之后魂气归天为神，形魄入地为鬼；与周人"敬鬼神而远之"不同，楚人"敬鬼神而娱之"，巫师通过祭祀或歌舞沟通人与鬼神，魂幡就成为巫师导引灵魂升天的法器。

中国画以线造型的传统手法，在这幅图中表现得非常明显。画中的龙和凤均用线条描绘，造型简洁明快。画中妇女形象的面貌、身段、动势都具有鲜明的古代女性的特征，如游丝的细线似乎带有一种节奏感。不过，也能看出早期绘画的稚拙，如在这幅画中人物面部刻画就比较粗略。

1973年，在长沙楚墓又出土了一幅与《人物龙凤帛画》一样具有祈祷意义的作品——《人物御龙帛画》，并且这幅画与《人物龙凤帛画》的时代也大体相同，我们可以从这两幅图中了解战国中期我国绘画中的不同风貌及不同手法。

这两幅画在内容上有两个明显的特点：其一，形象少而精，除了招魂和升天目的所必需的外，

绘画知识

岩画

岩石（岩穴、石崖壁画和独立岩石）是人类最早的"画布"之一。岩画是介于绘画与雕塑之间的一种造型艺术。史前期的岩画，主要是用石器敲凿、磨刻而成的浮雕、线刻和以颜色涂绘的彩画。

岩画是渔猎、游牧族喜爱的最古老的艺术形式之一。我国迄今发现的最早的岩画，为大约距今3万年前的旧石器时期的手形（手印）岩画，它是内蒙古西部雅布赖山洞窟中的遗存物。

没有任何可有可无的形象；其二，招魂和升天的主要媒介物由凤变为龙，包含着楚人由崇凤向崇龙转化的深层文化内涵。在表现手法上，它也有两个明显的特点：其一，墓主人形象具有全身肖像特征，均以典型的服饰表明墓主的中等贵族身份和不同性别；其二，所有形象，包括人、龙、凤、天盖等，均以全侧面来表现，说明早期绘画善于抓取形象轮廓最突出、特征最鲜明的一面。另外，两幅画在绘画技巧上又各有千秋。《人物龙凤帛画》以勾线和平涂相结合，线条刚健古拙；《人物御龙帛画》的线条则如行云流水，刚柔、浓淡、粗细相结合，变化多端，技巧更为成熟。但不可否认的是，这两幅迄今所见我国古代最早的帛画对后世表现人物肖像的传统影响都相当深远。

人物龙凤帛画（局部）
一只展翅飞舞的凤，它引颈抬头，尾上的两根翎毛清晰可见。画中勾勒用笔流畅，线条曲直配合得当，用色十分讲究，整幅画显得协调并富有装饰意味。很显然，作者是经过精心设计处理过的。这是一幅带有迷信色彩的风俗画，画中的妇女在向墓中死者祝福。有人认为，画中妇女就是墓主人，她在祈求龙凤引导她升入天国，以求得再生。

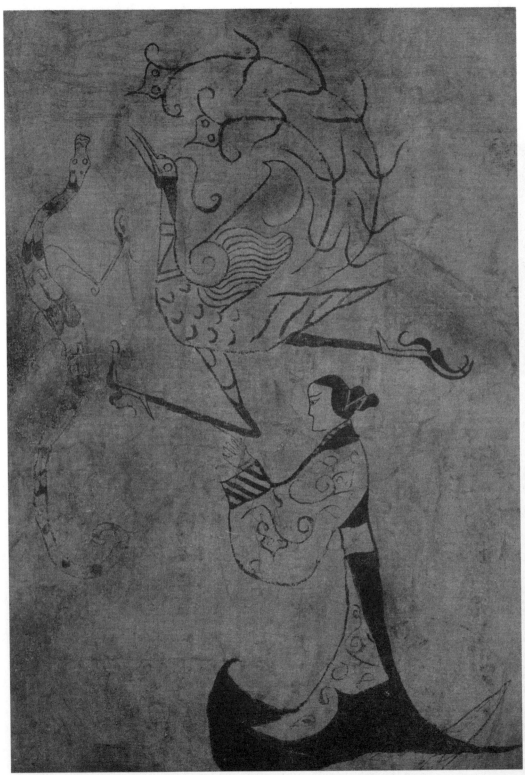

这是一件丧仪中用以引导死者灵魂升天的铭旌，也是我国现存最古老的帛画。画中女子侧身而立，细腰长裙，广袖宽袍，姿态优美大方，双手合掌前伸，似在祈祷。其前上方各有一对龙凤腾起舞。

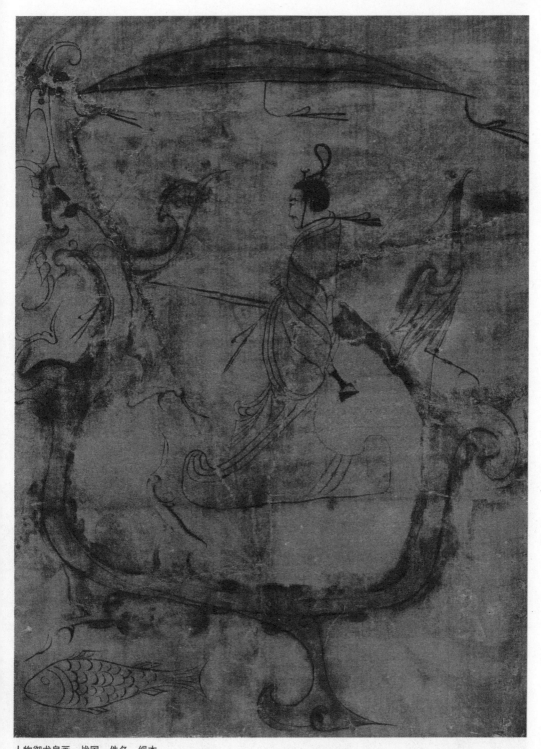

人物御龙帛画 战国 佚名 绢本
此画于湖南长沙子弹库 1 号战国楚墓出土，是关于墓主人御龙升天的铭旌。图中人物头系峨冠，身着长袍，腰悬长剑，正手曳威龙升天而去。其衣袍迎风飘扬，神采奕然，气宇轩昂，而头顶的华盖更衬出其身份的显赫。龙尾立一仙鹤，龙身下一尾鲤鱼正悠然游动。本图人物刻画逼真，运笔灵活畅然，兼以淡彩渲染，更显人物神采。其广袖长袍、冠带以及华盖上缘带随风飘舞，给画面增添了十足的动感，御龙飞升之意跃然纸上。

长沙马王堆一号汉墓帛画

必知理由
◎ 研究西汉初期社会风俗的一个有力凭证
◎ 汉时期帛画的代表作之一
◎ 古代绘画中的珍品

> **名画档案**
> 名称:《长沙马王堆一号汉墓帛画》/ 创作时间: 西汉 / 尺寸: 纵 205 厘米, 顶端横 92 厘米, 下端横 47.7 厘米 / 材料: 帛画 / 收藏: 湖南省博物馆

名画欣赏

早在远古时期, 就有人死后灵魂升天或下地狱的说法, 当时的人们对天国充满了理想化的幻想。1972 年, 在湖南长沙马王堆一号汉墓中发现了一件"非衣"帛画。画面完整, 形象清晰, 呈 T 字形, 画面内容也依 T 字形的横幅和竖幅划分为天国、人间、地府 3 个部分。

横幅部分描绘的是天界。人首蛇尾、披发不冠、蓝身红尾的女娲 (一说为张目能耀天下的大神烛龙) 盘绕着踞于中间, 两侧各有 5 只神鸟。右上角有一轮红日, 里面画着太阳神金乌, 红日下绘扶桑树及树间的 8 个小太阳。左下角绘有一弯新月, 月中有玉兔和蟾蜍, 弯月为一女子乘龙仰身擎托, 有人认为是嫦娥奔月的情景。人首蛇身的女娲之下绘有两条巨龙、两骑神怪, 再向下是天门"阊阖"、豹及门神"帝阍"。

帛画中段画的是人间世界。华盖与翼鸟之下, 是一年老贵夫人的侧面像, 老妇人身着锦衣, 在小吏侍女的跪迎服侍下, 拄杖前行。据考证, 这位老妇人就是墓主人利仓的妻子。在老妇人前面, 有两个戴鹊尾冠的男仆跪地奉迎。其下画一厅, 设有壶、鼎、钫及重叠的耳杯之类的酒食具, 其中又有一个大食案, 上面铺着锦袱, 左右侧各有三人拱手而坐, 另有一人站在一侧。从这段图来看, 似乎没有主人, 意思可能是主人将离开家园, 家人设宴送别, 或表示主人离世后家人设案祈祷, 总之, 都是祝福墓主人早日升天的意思。

最下段是地下部分。一个裸体的力士, 作马步下蹲, 双手向上托着象征大地的白色扁平物, 站在两条交缠着的水族动物身上。水族动物旁边, 有神怪、大龟、鸱鸮等。

这幅帛画, 天上、人间、地府相互贯通; 神、人、兽互为关联, 奇诡瑰丽, 蔚为壮观, 透出浪漫奔放的气势和对生命生生不息的执著追求。从这幅画中, 我们可能看出西汉初期由原始的万物有灵观念转化为对神的无限崇拜。

强烈的对比是这幅帛画的一大特色, 不单单是从上述的三个层次上的对比来看, 从颜色上我们也可以感觉到。作品用淡墨线和朱砂线先起画稿, 再用朱砂、藤黄、石绿、石青、白垩等矿、植物颜料平涂和渲染。此外, 这幅画中的人所居住地方和领域的狭小与神怪充斥的世界的无边无垠形成鲜明的对照。在神怪的空间里, 各色各样的奇幻形象、飞动交叉的线条加深了这个空间的神秘感和不安定感, 而在人间, 所画的是生活中的情景, 因此显得平稳、真实, 既生动又得体。

在线条的应用上, 墓主额上至下颚以一笔勾勒, 挺劲流畅, 人物的面部和衣冠, 画得精细、准确, 龙、帷帐等则画得粗犷、豪放。

这件"非衣"帛画的想象力丰富, 几乎运用了所有有关天上地下的著名神话传说故事来丰富画面, 描绘的技巧高明, 造型生动准确, 用色考究, 在古代绘画中尤为罕见。

绘画知识

彩陶纹饰

绘制在彩陶器皿上的图纹, 是我国现存的数量最多的原始绘画。其绘饰大致可分为像生性花纹和图案性花纹两类。彩陶上的像生性纹饰虽然还不是独立的绘画作品, 但其创作手法已达到了很高的程度, 最能代表我国史前绘画的艺术水平。彩陶在我国的北方等省市均有出土, 以黄河中上游最为繁盛。它们分属于不同的文化类型, 各有特色, 而其中以仰韶文化、马家窑文化的彩陶绘画最为卓越。

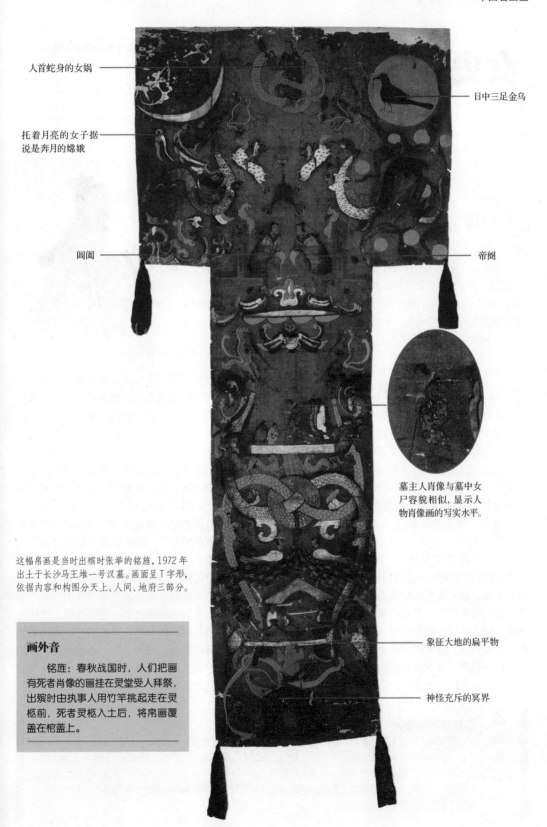

人首蛇身的女娲

日中三足金乌

托着月亮的女子据说是奔月的嫦娥

阊阖

帝阍

墓主人肖像与墓中女尸容貌相似，显示人物肖像画的写实水平。

这幅帛画是当时出殡时张举的铭旌，1972年出土于长沙马王堆一号汉墓。画面呈 T 字形，依据内容和构图分天上、人间、地府三部分。

象征大地的扁平物

神怪充斥的冥界

画外音

铭旌：春秋战国时，人们把画有死者肖像的画挂在灵堂受人拜祭，出殡时由执事人用竹竿挑起走在灵柩前，死者灵柩入土后，将帛画覆盖在棺盖上。

女史箴图

必知理由

◎ 我国尚能见到的最早专业画家的作品之一
◎ 现存最早的画卷
◎ 中国古代绘画的珍品

名画档案

名称:《女史箴图》/画家:顾恺之/创作时间:东晋/尺寸:纵24.8厘米,横348.2厘米/材料:绢本/收藏:原作早已失传,现存的《女史箴图》有两个摹本。一本藏于北京故宫博物院,为南宋人所摹;另一本在1900年八国联军侵入北京时被掠,现藏英国伦敦大英博物馆,传为唐代人所摹,现在诸家著录多采用此摹本。

画家小传

顾恺之(约348～409年),字长康,晋陵无锡(今属江苏省)人,东晋时期的画家、绘画理论家和诗人。顾恺之曾任参军、散骑常侍等职。出身士族,多才艺,工诗词文赋,尤精绘画。擅肖像、历史人物、道释、禽兽、山水等题材。时人称其为三绝:才绝、画绝、痴绝。

顾恺之的绘画及其在理论上的成就,在中国美术史上占有极其重要的地位,是中国,也是世界上第一个被写入史书作传记的伟大画家。

顾恺之的画作无真迹传世,流传至今的《女史箴图》、《洛神赋图》、《列女仁智图》等均为唐宋摹本。还著有《魏晋胜流画赞》、《论画》、《画云台山记》3篇画论,《启蒙记》3卷,另有文集20卷,均已佚。

顾恺之像

名画欣赏

女史,是宫廷中侍奉皇后左右、专门记载言行和制定宫廷中嫔妃应遵守的制度的女官。箴是规劝、告诫的意思。西晋惠帝无能,皇后贾南风操纵朝政,且荒淫放荡。张华以此为题材作《女史箴》,以韵文形式,拟女史口气,既讽刺放荡暴戾的贾后,也规劝教育宫廷妇女应遵循的封建道德,顾恺之依据《女史箴》画成一分段长卷。

张华所作的《女史箴》原文共12节,所以顾恺之的《女史箴图》也分为12段,前3段已遗失,尚存9段。这9段内容根据各段《女史箴》文,依次为:冯媛挡熊、班姬辞辇、世事盛衰、修容饰性、同衾以疑、微言荣辱、专宠渎欢、靖恭自思、女史司箴。这9幅画面中,第一幅画的是冯昭仪以身挡熊,保卫汉元帝的故事;第二幅是班姬不与汉成帝同车的故事;第三幅画的是山水鸟兽;第四幅描绘的是"人咸知修其容,莫知饰其性"一节宫廷妇女化妆的修容情形;第五幅表达的是夫妻之间也要"出其擅言,千里应之",否则"同衾以疑";第六幅表达的是一夫多妻制;第七幅表达了"欢不可以渎,宠不可专"的内容;第八幅描绘的是妇女必须服从丈夫的支配;第九幅是"女史司箴,敢告庶姬"。卷后另绢有宋徽宗瘦金书《女史箴》词句11行,另纸项子京题"宋秘府所藏晋顾恺之小楷女史箴图神品真迹明墨林人项元汴家藏珍秘"。卷末款署"顾恺之画",当为人后添。

《女史箴图》以连环形式,宣扬了古代妇女应遵守的清规戒律,是儒家传统思想的反映。画中人物面目衣纹无纤媚之态,笔迹周密,气味古朴。对人物均以细线勾勒,只在头发、裙边或飘带等处敷染以浓色,微加点缀,不求晕饰,整个画面典雅宁静又不失亮丽活泼,其绘画语言充分体现了顾恺之所提倡的"以形写神,迁想妙得"

绘画知识

春秋战国的漆画

我国漆工艺历史久远,新石器时代的浙江河姆渡文化遗址中便出现漆画。战国的漆器多出土于湖南长沙,湖北随县、江陵及河南信阳等地,纹饰已很精美,所画也比较丰富。春秋战国的这些装饰性漆画皆单线勾描,并辅之以平涂色彩。有多人称之为"最早的油画",这些"油画"只不过是利用油质的漆彩描绘,它的描绘,完全根据工艺品的性质决定,并未发挥油质颜料在绘画上作出的具有独特的表现,所以不能用西方油画的发展来理解。

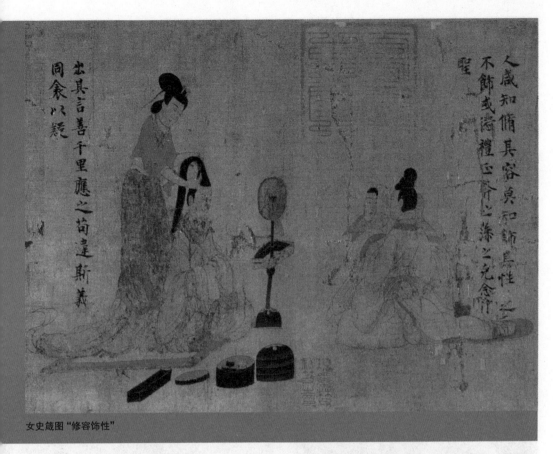

女史箴图 "修容饰性"

的法则。中国绘画特色之一是以线造型，传统的线描都是粗细一律的"铁线"或"高古游丝"描，而顾恺之的线描是细线描，显得别有韵味。有人把他的线描比作"春云浮空，流水行地"，自然而朴素流畅，也有人称他的线描如"春蚕吐丝"，圆润、细劲、连绵，如一气呵成。顾恺之用笔作画是"意在笔先"，画意在执笔之先已胸有成竹了。

虽然《女史箴图》是依照张华的《女史箴》文所画，但并不是只限于抽象的描绘，而是塑造了现实生活中的典型环境和人物。拿第一幅"冯媛挡熊"作例，据史书记载，汉元帝携众妃眷去看斗兽，忽然有只黑熊朝元帝跑来，众妃眷惊惶逃避，连皇帝都不顾了，唯独后妃冯媛为了皇帝的安危，挺身去挡熊，黑熊受阻，武士们才得以将熊刺死，使元帝免受其害。顾恺之根据张华《女史箴》文"冯媛趋进"来加以描绘，画面上的黑熊张牙舞爪，异常凶猛，而身体瘦弱的冯媛却神态自若，以飘动的衣带将"趋进"两字体现得非常贴切。冯媛目光坚定，毫无畏惧的凛然气概表现得淋漓尽致。舍身挡熊的冯媛，充分显示了封

建殉道者的情状。又如"修容饰性"一节，中间一位丰采奕奕的贵族妇女在对镜梳妆，左边的侍女为其梳理发髻。铜镜为圆形，放在特制的镜架上，镜子旁还有长、圆不同的梳妆盒。画面右边还有一贵妇，正左手持镜，用右手整理并欣赏自己的发髻。整个画面生动形象，是古代绘画史上的杰作。

《女史箴图》中人物仪态宛然，细节描绘精微，笔法细劲连绵，设色典丽秀润。画卷中的山水与人物关系是人大于山，山石空勾不皴，也反映了早期山水画的风格。

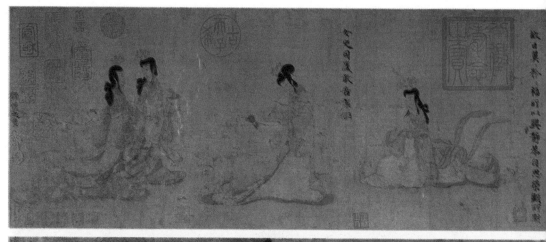

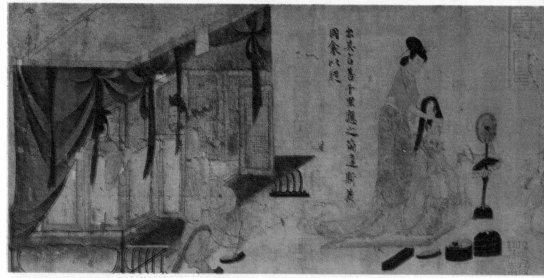

此图表现的是西晋张华《女史箴》中的内容，采用一图一文的形式，人物描绘流畅细致，造型准确，神情生动。画中女子姿态从容，秀逸典雅，显示出贵族女子的特点。画风古朴，运笔缜密，赋色细腻和谐，体现了当时"以形传神"的思想。

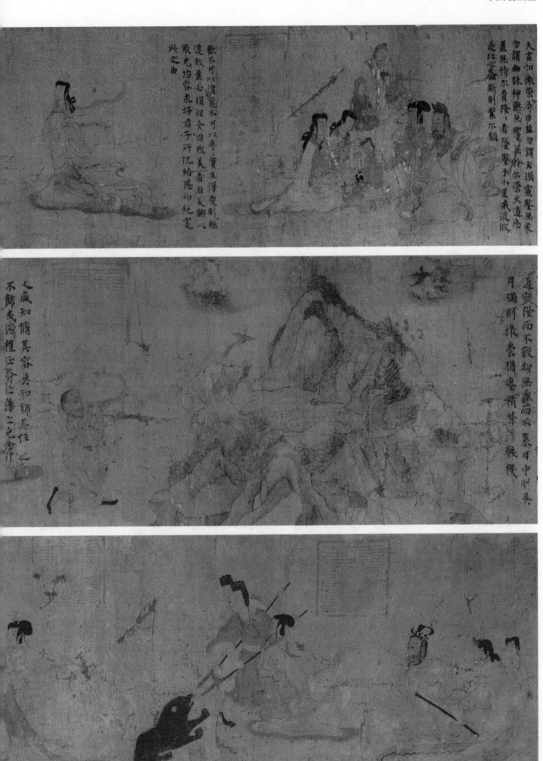

洛神赋图

必知理由

◎ 千百年来中国历史上最为世人传颂的名画

◎ 构思巧妙，画面生动感人，是中国绘画史上的一件经典作品

◎ 诗、画结合的杰出范例，标志了当时绘画发展的最高水平

名画档案

名称:《洛神赋图》/画家:顾恺之/创作时间:东晋/尺寸:纵27.1厘米，横572.8厘米/材料:绢本，设色/收藏:存有宋代摹本5卷，分别收藏在北京故宫博物院(两件)、辽宁省博物馆和美国弗利尔美术馆。美国弗利尔美术馆收藏的《洛神赋图》与北京故宫博物院收藏的《洛神赋图》第一卷相同，只是首尾缺损较多。

名画欣赏

传说曹植少时曾与上蔡（今河南汝南）县令甄逸之女相恋，后甄逸之女嫁给其兄曹丕为后，而甄后在生了明帝曹叡后又遭谗致死。曹植在获得甄后遗枕后感而生梦，因此写出《感甄赋》以作纪念，明帝曹叡将其改为《洛神赋》传世。

《洛神赋》通篇言辞美丽，描写动情，神人之恋缠绵凄婉，动人心魄。顾恺之读后大为感动，遂凝神一挥而成《洛神赋图》。

在《洛神赋图》中，顾恺之充分发挥了艺术想象力，通过巧妙的构图，传神的笔墨，描绘出曹植在洛水之畔与洛水之神宓妃相会的情景。画中的洛神端庄美丽，时而徜徉于水面，时而飘忽遨游于云端，含情脉脉，仪态万千，很好地传达了文学作品的思想。

顾恺之以线描作为造型的手段，以浓色微加点缀来敷染人物容貌，不求晕饰，构图笔迹周密，

画外音

《洛神赋》节选: 其形也，翩若惊鸿，婉若游龙。荣耀秋菊，华茂春松。仿佛兮若轻云之蔽月，飘摇兮若流风之回雪。远而望之，皎若太阳升朝霞；迫而察之，灼若芙蓉出绿波……

线条流畅，如春蚕吐丝，如春云浮空，流水行云，皆出自然，画面中的人物呼之欲出。

在顾恺之那个时代，中国绘画是不讲透视和比例关系的，而是对重要表现对象进行拔高扩大处理，比如重要人物就画得比次要人物高大，《洛神赋图》也是这样。全图长近6米，是由多个故事情节组成的类似连环画而又融会贯通的长卷。全幅作品共画了61个人物，分为几个场景。分段描绘的画卷用一幅幅连续的画面展示了从曹植见到洛神，直到洛神离去、曹植返回的整个过程，反映着人物欢乐、哀怨的情绪。画家将不同情节

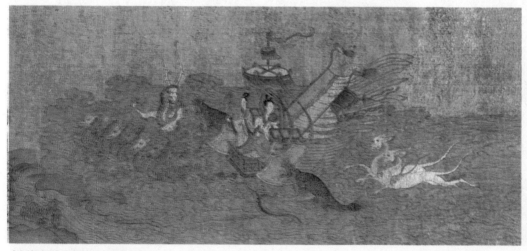

《洛神赋图》中的神仙和奇禽异兽
作者以丰富的想象力创造出许多珍禽异兽，如图中驾车的海龙:鹿角、马脸、蛇颈、羚羊身子，而水中跳跃的怪鱼却长着豹子头。

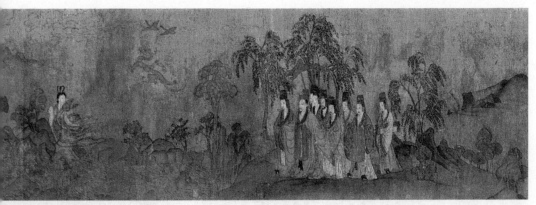

《子建睹神》一幕

置于同一画卷中，洛神和曹植在一个完整的画面的不同场景中反复出现，以山石、林木及河水等背景，将画面分隔成不同情节，使画面既分隔又相连接，和谐统一，丝毫看不出连环画式分段描写的迹象。图中山石、林木，反映了早期山水画的表现技法和面貌。

《子建睹神》部分，画的是主人翁曹子建（曹植，字子建）在翠柳丛石的岸边突然不经意地发现崖畔洛水之上飘来一位婀娜多姿、美丽照人的女神时如痴如醉的神情写照。他生怕惊动洛神，下意识轻轻地用双手拦住侍从们，目光中充满了初见洛神时的又惊又喜的神态。顾恺之在处理曹子建的侍从时，将他们画得程式化，用侍从们呆滞的目光、木然的表情，衬托出曹植喜不自禁的神情，使画面形成一种鲜明的对比。这时我们看到曹植的神情是既专注又惊讶，能感到他内心既激动，外表又矜持的复杂心情。

通过《云东以载》部分，我们可以一睹顾恺之所创造的"高古游丝描"之真容。图中有大量对于云和水的写照，画家对于水的势态的描绘，有时舒展自如，有时平滑光洁，有时荡漾回旋。总之，画家笔下不同的水势、水态、水性千变万化的组合，使这种波涛律动的江浪之美又与画中人物的惊讶、激动、惆怅、流连烘托成一体，影响着画中气氛，将画家的情绪传染给观者，使观者一同受到感染，可谓高明之笔。

顾恺之还根据曹植的《洛神赋》中文字的描绘，创造了许多神仙和奇禽异兽，画面主要用线造型，墨线是典型的蚕丝线描，用色厚重、艳丽，形象十分生动。实际上，这些神兽在现实生活中是没有的，完全是画家凭想象将多种动物的特征融合成一体而画出的视觉形象。如他画出的海龙

就长着一对长长的鹿角、马形脸、蛇的颈项和一副如羚羊般的身体，他画的怪鱼也长着豹子一样的头。它们虽然奔驰在江水之上，却没有飞溅的水花，就如同腾飞于空中一般。这种绘画技法，烘托出了画面的热闹，增强了故事的传奇性和神秘感，几千年来，一直受到人们的青睐。

观顾恺之的《洛神赋图》，不但可以一窥顾氏早期代表作之风貌，也可发现中国画当年的绘制风格。

绘画知识

"六法论"

作为奠立中国绘画理论基础的"六法论"是在魏晋南北朝时期提出的。"六法论"就是作画的六种原则，也是画画的规范，不仅成为运笔时的标准，而且是一般批评家批评作品时的标准。

气韵生动：就是一幅画的精神所在，一个画家要想把画画好，就必须发现这种精神，并且使它活泼、自然。

骨法用笔：是指在骨法方面的用笔而言。所谓"骨法"就是纲要，也就和结构上的轮廓类似，所以运笔方法最为切要，因为运笔乃是中国画的生命所在。

应物象形：随着物体而定形象，是指模仿物的形体，也就是写实的意思。

随类赋彩：随着物的种类而予以赋彩，是指模仿物本身的色彩。

经营位置：是指画面的部位，就是所谓布局，也就是结构或组织的意思。

传移模写：是"临摹移写"的意思，就是照着画本来作画，六朝时代特别称之为"移画"。

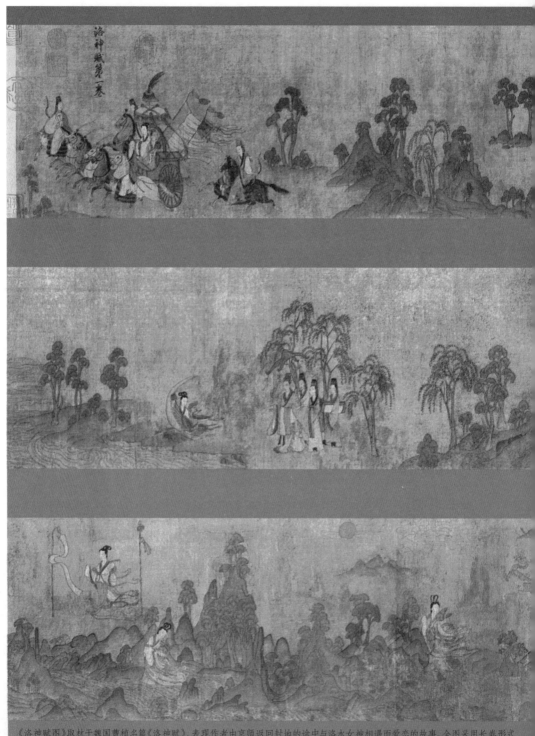

《洛神赋图》取材于魏国曹植名篇《洛神赋》，表现作者由京师返回封地的途中与洛水女神相遇而爱恋的故事。全图采用长卷形式，分段描绘赋中情节：开始是曹植在洛水边歇息，女神凌波而来，轻盈流动，欲行又止；接下来表现女神在空中、山间舒袖歌舞，曹植相观相送的情景；最后女神乘风而去，曹植也满怀惆怅的上路。各段之间用树石分隔，并以舟车无情地飞驶离去反衬人物的依依不舍之情，极为传神。人物刻画如行云流水，用笔细劲古朴，柔韧如蚕丝；神态表现细腻，设色厚重鲜艳。山川树石画法稚拙，反映了山水画初创时期"人大于山"、"水不容泛"的特征。

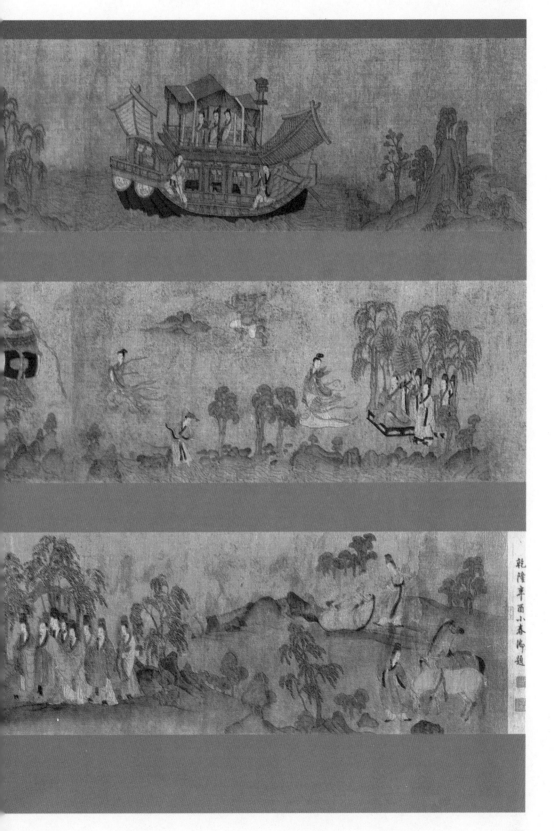

职贡图

必知理由

◎ 中国最早的皇帝画家所画
◎ 中国南朝绘画艺术水平的一个总结
◎ 中国现存最早的《职贡图》

〉名画档案　名称:《职贡图》/ 画家: 萧绎 / 创作时间: 南朝 / 尺寸: 纵 25 厘米, 横 198 厘米 / 材料: 绢本, 设色 / 收藏: 中国历史博物馆

画家小传

萧绎（508～555年），南朝梁画家，即梁元帝，字世诚。武帝萧衍第七子。萧绎聪慧好学，擅长书画，冠绝一时。萧绎的技巧是多方面的，擅绘佛画、鹿鹤及景物写生，以及擅画外国人物形象。南朝陈姚最评价萧绎说："学穷性表，心师造化，足使荀勖、卫协搁笔，袁倩、陆探微韬翰。"传世作品有《职贡图》，但已残缺。

名画欣赏

所谓《职贡图》，指的是我国处于封建国家时，外国及中国境内的少数民族上层向中国皇帝进贡的纪实图画。据说萧绎曾画《番客入朝图》和《王会图》，已经失传，所以有人认为《番客入朝图》、《王会图》可能就是《职贡图》。

萧绎是梁武帝的第七子，当时南朝与各国友好相处，来朝贡的使臣不绝于途，而作为皇子的萧绎则有机会见到这些平常人不能看到的盛大景象。《职贡图》展现的就是这一时期国家间友好往来的繁盛场面。

萧绎还专门为《职贡图》作了序言，说明了创作这幅图的动机："臣以不佞，推毂上游，夷歌成章，胡人遥集……瞻其容貌，讯其风俗，如有来朝京辇，不涉汉南，别加访采，以广闻见，名为职贡图云尔。"

《职贡图》原作约成画于梁武帝时，原图共35国使。现存此图为残卷，描绘了12位使者朝贡时的形象，依次为滑国、波斯、百济、龟兹、倭国、狼牙修、邓至、周古柯、呵跋檀、胡密丹、白题、末国的使者。画面中，使臣着各式民族服装，

画外音

《职贡图》特点：一段文字一个图像的方式，基本上同顾恺之用《女史箴》文去注解图像的手法一样，可见当时这种画风和处理方法的流行。

拱手而立，由此可见南北朝时期"九天阊阖开宫殿，万国衣冠拜冕旒"的国家间友好往来的繁盛场面。从使臣们风尘仆仆的脸上，流露出来到南朝进贡时既严肃又幸喜的表情，同时也传达出不同地域和民族使者的不同面貌和气质，脸型肤色各具特点。同时，每一位使者背后，有一段叙述其国家方位、山川、风土以及历来朝贡情况的题记。

其中，狼牙修国在各朝代不同的《职贡图》中都有记载。从《汉书·地理志》中可知，汉代的使者曾远赴狼牙修国（今马来西亚），而当时中国和狼牙修国主要贸易是沉香。到了唐代，中国对外贸易已经远至东非地区，贾耽的"皇华四达记"中就记载有广州至波斯湾的海上路线，从章怀太子墓的《职贡图》和周昉的《职贡图》中也可以找到相关的史实，都可以见到当时外国使

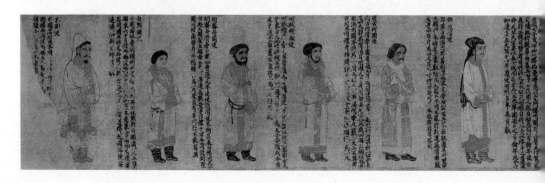

者来朝的盛况。而明代仇英的《职贡图》也是如此。

从绘画技法上看，画中人物线条简练遒劲，以高古游丝描为主，间施兰叶描手法，简练遒劲，并分层次加以晕染。人物形象承袭着魏晋以来富有装饰而谨严的风格，但人物刻画略显生动不足。

549年（太清三年），侯景乱军攻陷建康（今江苏南京市），梁武帝被侯景逼死。552年，萧绎派王僧辨等讨伐侯景，在同一年，萧绎继位。555年，西魏军攻破江陵，萧绎被杀。在死之前，萧绎把宫廷所藏的名画及各种典籍24万卷全部焚毁，西魏兵士从灰烬中救出的4千轴残卷中就包括后来流传下来的只剩12个国家使臣的《职贡图》，后被各朝临摹。

《职贡图》不仅是研究、了解当时各国历史风俗与中外关系的宝贵资料，而且也是研究萧梁时代绘画面貌的珍贵依据。画史记载，唐时的阎立本、元时的任伯温都曾画过《职贡图》。

绘画知识

《历代名画记》

作者张彦远（约815～？年），活动于唐咸通年间。《历代名画记》分为10卷，有叙绘画的《源流》、《兴废》等。

张彦远在《历代名画记》卷一至卷三的几篇论文中，发展了前人的学说，提出了他的主张。这些主张，也涉及到了某些理论家、画家及收藏家对绘画上重大问题的探讨。

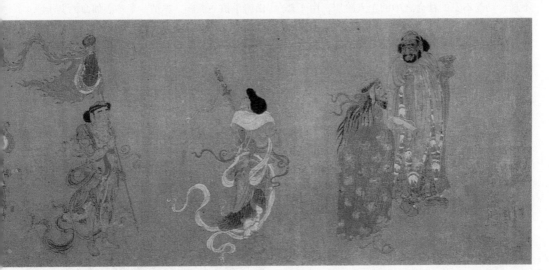

职贡图　元　佚名
图中胡人牵良马纳贡的情景，其衣着华丽，神态从容，或两两交谈，或怀抱宝剑，或双手持旗。人物均以线条勾勒，细劲婉转，连绵流畅。

萧绎的《职贡图》画像突显写生实力，虽人物站姿雷同，却神态各异，或儒雅，或豪爽，或灵气十足，体现各民族地域及不同年龄的气质风范，同时皆有朝奉使者的谦恭谨慎之态。手法上，运笔细劲畅然，讲求人物比例，设色明艳而典雅。此画反映了南北朝时期的绘画水平，成为了解南朝绘画艺术的珍贵资料，亦是真实记录南北朝时期中外文化交流的历史画卷。

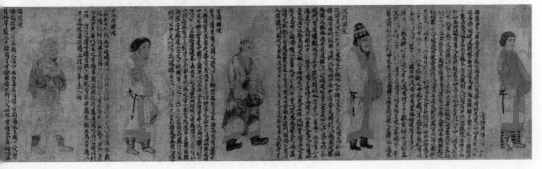

竹林七贤与荣启期砖画

◎ 我国目前发现最早的一幅砖画
◎ 保存最好的一幅砖画
◎ 国家级重点文物

> 名画档案　名称:《竹林七贤与荣启期砖画》/ 创作时间: 南朝 / 尺寸: 纵80厘米, 横240厘米 / 材料: 模印砖画 / 收藏: 南京博物院

名画欣赏

上起三国曹魏, 中历西晋、东晋、十六国, 下迄南北朝至隋统一, 这一时期多战乱, 国土长期分裂, 朝代频繁更迭, 士族地主的统治极端腐朽, 阶级矛盾与民族矛盾十分尖锐。但另一方面, 儒家名教失去它原有的维系人心的力量, 外来的佛教在中国获得广泛传播和狂热信仰。处在纷争不息、动荡不安的社会之中的士人阶层, 由于普遍对现实世界感到绝望, 他们寻求各种精神寄托, 还有一部分人则喜欢沉缅于艺术的创作、鉴赏和品评等活动。

南朝陵墓砖画现已发现的有5处, 均在江苏南京、丹阳一带。在南京西擅桥附近齐、宋后期的大墓、丹阳建山齐废帝陵、丹阳胡桥齐景帝陵墓内均出土有《竹林七贤与荣启期》砖画, 其人物形象、构图、风格基本相同, 只是人物排列顺序和某些细节与题字略有差异, 其中, 西擅桥出土的砖画在所有这些砖画中是艺术水平最高的。

《竹林七贤与荣启期》模印砖画由200多块古墓砖组成, 分为两幅, 嵇康、阮籍、山涛、王戎4人占一幅, 向秀、刘伶、阮咸、荣启期4人占一幅。人物之间以银杏、松槐、垂柳相隔。8人均席地而坐, 但各呈现出一种最能体现个性的姿态, 士族知识分子自由清高的理想人格在这块画像砖上得到了充分地表现。我们来结合"竹林七贤"和荣启期的个性特征来看砖画中的人物。

嵇康为"七贤"之首, 是一个豁达而有文采的人物。据文献记载, 嵇康"博综伎艺, 于丝竹特妙", 且常"弹琴咏诗, 自足于怀"。砖画中的嵇康正在抚琴, 微微扬头举眉, 有"手挥五弦,

目送归鸿"的神情, 给人一种旁若无人之感。

阮籍是一个不拘小节的人, 喜好饮酒, 且"嗜酒能啸", 就像我们今天所说的把手指放在嘴里吹口哨一样。在"七贤"中, 有"嵇琴阮啸"之说。这块砖画中的阮籍侧身用口作长啸之状, 很显然一副忘形的样子。

《山涛传》中对山涛有"饮酒至八斗方醉"的记录, 可见山涛也是一个酒鬼。在这幅砖画中, 山涛手执一酒碗, 典型一个嗜酒如命的文士。

王戎为人直率, 不修威仪。此砖画中的王戎手舞如意, 并配以钱箱、赤腿, 姿态懒散悠闲, 自得其乐。

据文献记载, 向秀"雅好老庄之学, 庄周著内外数十篇……秀乃为之隐解, 读之者超然心悟,

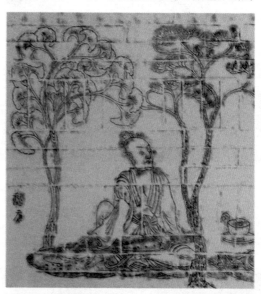

"七贤"之首嵇康

汉画像石、画像砖

始于西汉的画像石和画像砖随着厚葬之风愈演愈烈, 到了东汉则更为盛行。雕刻于石料表面的装饰性图像, 其雕刻手法的运用基于图像的绘画特点, 叫画像石。在砖头模子上刻画后再压成砖坯烧制出来的则叫画像砖。是主要用于坟墓前祠堂、墓室及石阙等墓葬建筑的装饰性图像石刻和图像砖。

莫不自足一时也"，可见他是一个十足的道学家。砖画中的向秀闭目倚树，似乎在对玄理深思。

刘伶嗜酒如命，"止则操卮执觚，动则契盏提壶"，大杯小盏，来者不辞。砖画中的他手持耳杯斟酒，一副醉意朦胧之态。

阮咸通音律，擅弹琵琶。当然，这里的"琵琶"与现在的琵琶不同，它是一种被称为"阮"的弹拨乐器，相传这种乐器就是由阮咸发明的，也有人把这种乐器叫做月琴。画中阮咸挽袖拨阮，完全沉浸在音乐之中。

荣启期是春秋时代人，至于为何把荣启期和竹林七贤放在一起，可能是因为其思想与"竹林七贤"有相通之处吧。除了绘画构图上对称的需要外，更有以荣启期为"七贤"之楷模的寓意。画中的荣启期，端坐向前，鼓琴而歌，似乎在向

学生们讲学，神态威严，的确有点楷模形象。

从绘画风格上看，砖画中人物的衣褶线条圆润灵动，造型严谨准确，绝非一般画工所为，与顾恺之的《列女仁智图》中的人物形象和用笔习性倒是很接近。砖画中的银杏和垂柳等树的形象和表现手法又和顾恺之《洛神赋图》中的背景相同，而且唐代张彦远的《历代名画记》中还曾经提到过：顾恺之曾画阮咸与"古贤"荣启期像，所以，这幅《竹林七贤和荣启期》砖画原稿有可能出自顾恺之之手，但是也有一些学者认为，这幅砖画稿本有可能是南北朝时代的陆探微绘制而成。

《竹林七贤和荣启期》砖画的原作者不论是顾恺之还是陆探微，都为研究魏晋南北朝时期的绘画提供了可靠而详实的资料，因此备受美术史界的高度重视。

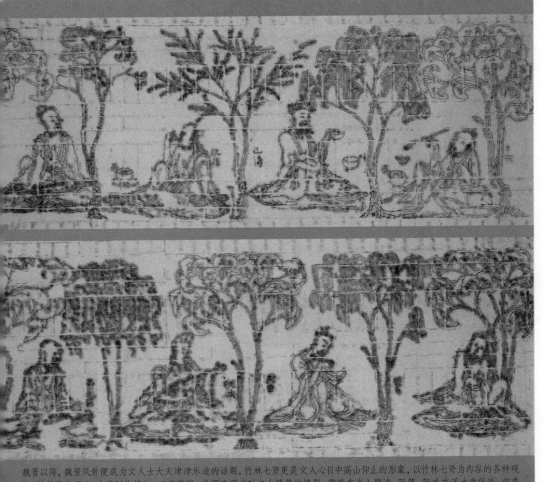

魏晋以降，魏晋风骨便成为文人士大夫津津乐道的话题，竹林七贤更是文人心目中高山仰止的形象，以竹林七贤为内容的各种砚台、笔筒层出不穷，大多制作精细，工艺高超。此图表现当时文人雅集的情形，嵇康在岩上题诗，阮籍、阮咸在溪水旁侃谈，向秀和山涛对弈，王戎观棋，刘伶烂醉如泥。

鹿王本生图

必知理由
◎ 敦煌莫高窟壁画中的《鹿王本生》是同类题材中保存最为完整的
◎ 莫高窟中最完美的连环画式本生故事画
◎ 敦煌壁画中的最具代表性的壁画之一

名画档案　名称:《鹿王本生图》/ 创作时间: 北魏 / 尺寸: 纵96厘米, 横385厘米 / 材料: 壁画 / 收藏: 莫高窟第257窟

名画欣赏

魏晋、南北朝时的壁画和卷轴画,以古圣先贤、忠臣烈女为题材者不胜枚举。另一方面,由于当时佛教在中国南北方得到了统治者的大力支持和提倡,佛教为充分发挥"为形象以教人"的作用,便不遗余力地借助绘画直观具体的感人形象,作为有力的宣传手段。这一时期出现了大规模的佛教寺塔、石窟壁画等。

莫高窟位于甘肃省敦煌县东南的鸣沙山与三危山之间的坡地上,是我国目前所发现的最大最丰富的石窟群。《鹿王本生图》是莫高窟第257窟壁画的主要题材。

本生故事讲述的是佛教创始者释迦牟尼生前所经历的许多事迹。据佛经上记载,释迦牟尼是古代印度北部小国迦毗罗卫国净饭王的儿子,他因看到人世生、老、病、死的痛苦,便出家修行,以求解脱,后来成了"佛"。《鹿王本生图》所

画外音

敦煌壁画中仅在北魏第257窟绘有一幅《鹿王本生图》,是根据三国时吴支谦所译的《佛说九色鹿经》绘制的。

描绘的就是释迦牟尼生前的一个故事,它用一长条横幅展开了连续的情节。

有一美丽的九色鹿王(释迦牟尼的前身)在江边游戏时救起一个将要溺死的人。被救的人要给鹿王做奴以示感谢,鹿王拒绝了,但他叮嘱那个人说:"如果将来有人要捕我,你不要说见过我。"没过多久,这个国家的王后梦见了鹿王,毛有九色,角胜似犀角。王后醒来后就向国王说了这个梦,并希望得到这个鹿的皮为衣,角做耳环。虽然这个国王是善良的,但王后却以死相逼,没办法,国王只有悬赏求鹿。那个被救的人,

绘画知识　砖画

模印砖画是流行于东晋南朝大墓的装饰画,是由汉代画像砖演变而来的。南朝模印砖画大体上分为两类:一为凸线式拼嵌砖画,分布于南京市及附近丹阳等地的墓葬中,内容除"竹林七贤与荣启期"外,还有守门狮子、披铠武士、羽人戏龙等;另一类为浮雕式加彩砖画,以河南邓县画像砖为代表,题材内容多达三四十种。

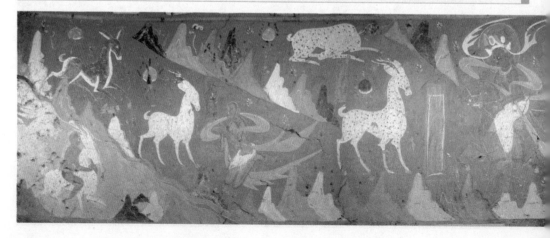

贪图所赏得的大量金银和土地，便向国王报告了鹿王的行踪。当国王带人去捕鹿王时，鹿王向国王诉说了他救溺人的经过，国王被深深感动了，遂放弃了捕捉鹿王的想法，而且下令全国，可以允许鹿王任意行走。王后听说没有捕到鹿王，心碎而死。那个忘恩负义的溺人也得到了报应：身上生疮，口中恶臭。

这个故事有着浓厚的宗教色彩，宣扬的是善恶报应思想，赞扬了九色鹿王的仁义精神。

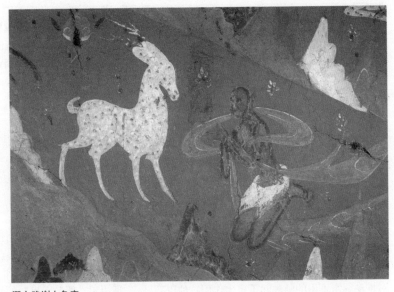

溺人跪谢九色鹿
表现事情起因：九色鹿在河边游玩救起溺水之人的情景。

这幅壁画无论在构图、色彩处理上，都巧妙地增强了善恶报应这一主题，生动地描绘了九色鹿富有人格化的神态，表现了鹿王控诉忘恩负义的小人、不向邪恶屈服的倔强性格。

我们再从绘画手法上来欣赏这幅壁画。

在表现形式上，《鹿王本生图》以长方形的构图，分段描绘，使故事情节严密而生动。在表现方法上，"凹凸法"的渲染表现出了物像的立体感。色彩多用土红、粉红、蓝、草绿等，由于年久变色，原来深一点的颜色已变得很暗，或成了灰黑色，但当年的笔触依稀可辨。图中勾画形象的轮廓线，遒劲挺拔、笔触有力，手法自由而纯熟。画中的山水，无皴擦，很有装饰味，树木的枝干用土红着色，树叶用绿色大笔涂染。这种

高超的艺术手法，说明了北魏时期莫高窟壁画既继承了民族传统，也吸收了外来的优点，并在这一基础上不断发展着。

还要加以补充的是，其他地方壁画中的九色鹿，大多长跪垂泪，一副楚楚可怜的样子，而敦煌壁画中鹿王在大兵围困中向国王慷慨陈词，国王则在马上俯首倾听，情态虔诚温善，这表明了作者在塑造这一形象时倾注了深深的赞美之情。

故事最左面是九色鹿（已变为黑色者）在河边跳跃游玩遇见溺水人，让他骑在背上脱险，在画的另一端王后在官殿求国王猎鹿，溺人向国王泄露九色鹿的行踪于是国王乘马出猎。结局绘于画中，九色鹿陈述前因，溺人遭报应全身生疮。

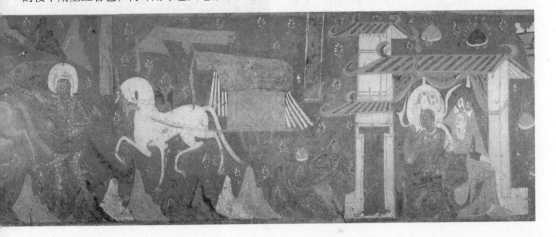

游春图

◎ 我国现存最早的一件山水画卷
◎ 绿水青山画法的一个典型作品
◎ 我国著名画家所绘的最早卷轴山水画

名画档案 名称:《游春图》/画家: 展子虔 / 创作时间: 隋 / 尺寸: 纵 43 厘米，横 80.5 厘米 / 材料: 绢本 / 收藏: 北京故宫博物院

展子虔，生年不详，卒于 604 年，渤海（今山东阳信）人，历经北齐、北周，到了隋朝，展子虔做过朝散大夫、帐内都督等。擅长画宗教造像、车马、人物、楼阁和山水等，尤以山水成就最高。据著录，他还作有《宫苑图》、《弋猎图》、《北极巡海图》等，在洛阳、长安等的许多寺庙也可以见到他的壁画创作，但流传于世的只有《游春图》这一幅。

名画欣赏

展子虔的山水画成就很大，他的《游春图》对推动绿水青山的画法起了重大作用。他以巧妙的经营和丰富的色调，画出了春光明媚的湖山景色。一片江南烟水，翠油葱茏，春波荡漾，表现了山川的美丽和辽阔，给人一种"人在山中游，马在道上走，岸边有桃花，水中有行舟"的立体感。

这幅画的特色首先在于构图置景的境界阔大，气宇轩昂。从山峦坡石的勾写，到离离落落的远近树木，甚至精致细密的网纹水波都被描绘得形如真物。展子虔采用一种图案化、势若布弈的意念空间处置方式，通过表现山水坡树整体势态若断若续的绵延盘旋，通过对山脉蜿蜒态势的回环曲折有意无意的表现，使平远、高远、深远的景象得以壮阔的体现。画卷开始，近处露出倚山俯水的一条斜径，路随山转，直到妇人立于门前的竹篱边，才显得宽展。由此向上，山限岸侧，树木掩映，通过小桥，又是平坡，布篷游艇，融于其中。下端一角，便是坡陀花树，围绕山庄。在整个意境中，势若奔趋的山峦无疑是画面主旋律的呈现，而树木的落落点缀则使山峦显得更为峻厚。

画面采用俯视法取景，将远景、近景一同向中景聚拢，使各种景物完整地统一在一个画面中，而且以青绿钩填法描山川、树木，繁花和远山上的树丛则直接用色点染，朴拙而真实地描绘了自然春色，重叠的山冈、平远的河水构成了全图"远近山川、咫尺千里"的效果。游春的男女纷纷涌向山间水湄，他们有的骑马伫立水滨，有的乘船

画外音

中国山水画的起源：传说在黄帝时"造山写形"就已初现端倪。晋时正式创立，顾恺之《庐山图》、《雪霁望五老峰图》（皆已失传），是这一时期山水画代表作。而隋朝展子虔所绘《游春图》则成为我国现存最早的山水画。

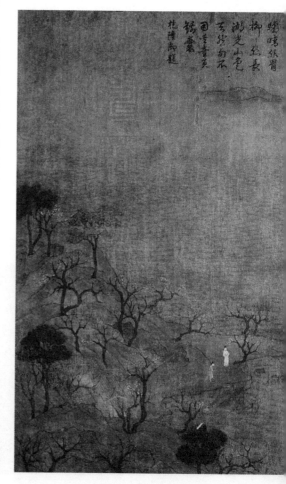

泛于水中，有的在岸上迟疑不进，有的望春波翘首待渡，增添了画面的欢快气氛。而且，作者运用了粉托手法使这些人物显得格外醒目，就好像是画龙点睛一样，一下便凸现了游春的主题。

展子虔的《游春图》曾被宋徽宗亲笔题名，这幅作品表达出了赞美春天、赞美河山的乐观情感。展子虔的山水画比起六朝前山水画那种"水不容泛，人大于山"的稚拙画法要成熟得多。据史料记载，展子虔所画的《仙山楼阁图》以青绿勾勒为主，笔调甚为细密。《游春图》中的色彩也主要以青绿为主，对春山春树的青绿进行的强调，虽然没有完全脱离六朝的稚拙气息，但在山的空间布置等许多方面，已较以前大为发展，青绿山水之体已确立，展子虔的这种画法被后人称为"青绿法"，展子虔的青绿山水画风开唐代李思训父子青绿山水（或称金碧山水）的先河。所以古人说《游春图》是中国山水画进入"青绿重彩，工细巧整"新阶段的标志之作。

绘画知识

院体画

院体画简称"院体"、"院画"，是中国画的一种。一般指宋代翰林图画院及后宫廷画家比较工致一路的绘画。也有专家认为是专指南宋画院的作品，或泛指非宫廷画家而效法南宋画院风格之作。为迎合帝王宫廷需要，这些作品多以花鸟、山水、宫廷生活及宗教内容为题材，作画讲究法度，重视形神兼备，风格华丽细腻。鲁迅在《且介亭杂文论"旧形式的采用"》中曾说："宋的院画，婆靡柔媚之处当舍，周密不苟之处是可取的。"

此图描绘春游情景。图中山峦重叠，中有寺院、村舍，山径上有游客乘骑行进。河面水波浩淼，一小舟载着游人荡漾其间，又有士人驻足于岸边，似一面观景，一面吟咏。画面春光明媚，视野辽阔，人马舟船作为点缀，虽细小如豆，但笔法流利，形态毕现。山川、树木以青绿赋色，而建筑、人马则用红、白等点染，烘托出秀美的山河春色。此图开创了青绿山水的端绪，给后世以深远影响。

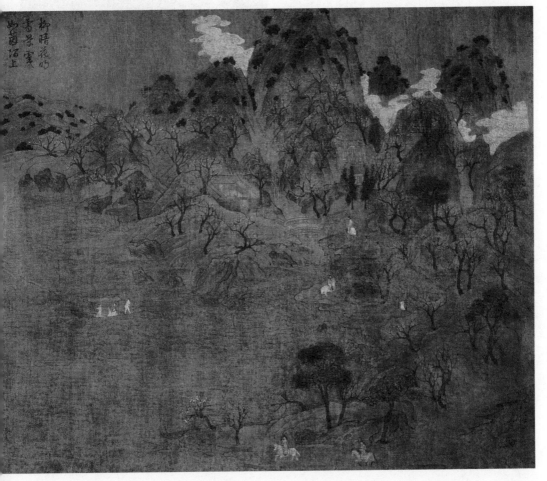

西方净土变

必知理由
◎ 唐朝崇尚佛教的一个侧面反映
◎ 能够表现出唐王朝上升时期在艺术上的转变
◎ 敦煌莫高窟壁画的代表作品

> **名画档案** 名称:《西方净土变》/创作时间: 唐 / 尺寸: 纵95厘米, 横99厘米 / 材料: 壁画 / 收藏: 莫高窟第220窟

名画欣赏

莫高窟壁画到了唐初, 出现了场面巨大、结构严谨、丰富多彩的经变壁画。经变就是佛教经典的"变现"(也叫"变相")。在莫高窟中, 经变的题材有多种, 如《西方净土变》、《东方药师净土变》、《维摩诘经变》、《弥勒净土变》、《金刚经变》等都是"变现"。每一"变"中含若干"品", 每个"品"都是一个完整独立的故事。在这些经变中, 以《西方净土变》画得最多, 有百壁以上, 这与唐时信仰净土宗有密切的关系。

西方净土宗强调以极乐的西方净土为归宿。崇尚净土宗的人认为: 要想取得前往西方净土的资格, 就必须做功德事。所谓"功德", 简单的是口念佛号: 南无阿弥陀佛。所以, 《西方净土变》是根据《阿弥陀佛经》所画的, 故又叫作《阿弥陀经变》。

一般的《西方净土变》画面中心是端坐在莲花座上的主尊佛, 左右分列着观音、势至菩萨、供养菩萨和力士、护法天王等神界形象; 主佛的前方有伎乐天在载歌载舞, 上方有众多飞天在上翔翔; 画面中还往往有高大瑰丽的楼阁建筑, 下方多是七宝莲花池, 池中莲花朵朵, 池岸边是菩提树和妙音鸟。据佛经上说, 佛国的众生就是从七宝莲花池中化生的。画面两侧往往还画有"十六观"和"未生怨"的连环画式的题材, 画面简洁明了, 和繁杂富丽的《西方净土变》形成鲜明对比。

莫高窟第220窟的这幅《西方净土变》创意

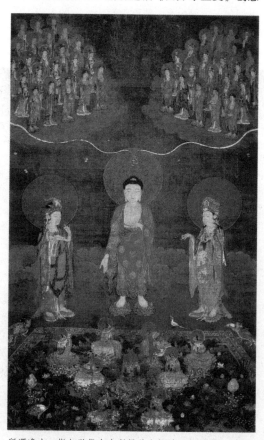

所谓净土, 指与世俗众生所居秽土相对而言。净土所描绘的阿弥陀净土又称西方极乐世界。在那里地铺金银七宝, 光彩耀眼, 瑰丽无比。所用器具由无量杂宝做成。鸟鸣雅音, 花香四溢, 终岁如春。其间还点缀着七宝莲台、七宝莲池、七宝树林中清风时发, 发出美妙的音乐。特别是阿弥陀佛说法地方的道场树, 众生只要听到微风吹过树叶发出的声音, 就能成就佛道。众生享受无限的快乐, 没有任何痛苦。

绘画知识

敦煌莫高窟

前秦建元二年(480年), 乐僔和尚手执锡杖, 云游到了敦煌。在与三危山夹峙的鸣沙山河谷的峭壁上修筑了一个石窟, 塑造佛像, 为自己礼佛参禅之所, 这就是现今举世闻名的敦煌莫高窟的第一窟。此后, 经过北魏、西魏、北周、隋、唐、五代、宋、西夏、元诸代的相继凿建, 这里终于形成了巨大的石窟群, 又被称为"千佛洞"。目前尚存洞窟492个, 壁画4.5万平方米, 彩塑2400余身, 唐、宋木构窟檐5座, 莲花柱石和铺地花砖数千块, 是一座由建筑、绘画、雕塑组成的综合性艺术宝库。其规模宏大, 内容丰富, 为全国石窟之冠, 也是世界最著名的石窟之一。

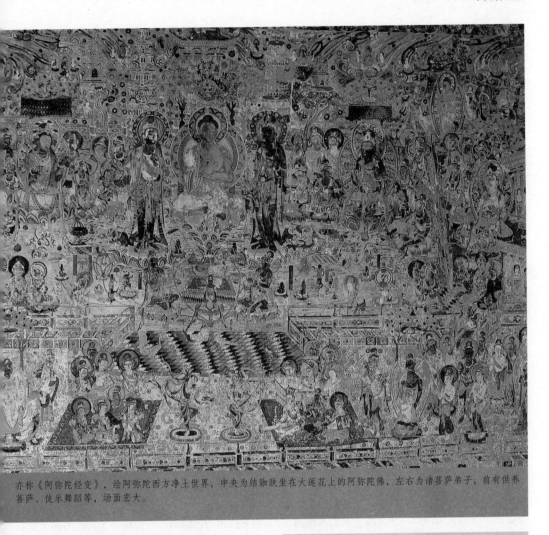

亦称《阿弥陀经变》，绘阿弥陀西方净土世界，中央为结跏趺坐在大莲花上的阿弥陀佛，左右为诸菩萨弟子，前有供养菩萨、伎乐舞蹈等，场面宏大。

新颖。画面中间部分是一汪绿波浩森的七宝池，池中盛开着五色莲花，每一朵莲花均成一个宝座。阿弥陀佛居中，结跏趺坐在大莲花上，双手作转法轮印，身上穿着通肩的袈裟，显得庄严慈祥。两侧莲花宝座上坐着观音、大势至菩萨，其他大大小小的菩萨或坐或立，或举手作势，或合掌捧花。这些菩萨大多头束云鬟髻，佩戴着宝冠，披着天衣，璎珞环身，光彩照人。七宝池中有许多童子，有的在嬉戏玩耍，有的在诵经端坐。七宝池的上方有一片碧空，宝盖旋转，彩云缭绕，天花乱坠。七宝池两侧有楼阁水榭，有菩萨正依栏而望。七宝池的下方是平台雕栏，台上16个乐师分立左右，乐器有筝、琵琶、箜篌、排箫、腰鼓、横笛、答腊鼓等。

这幅《西方净土变》的构图宏大严谨，以对称为基本结构，在视觉上突出了主尊佛——阿弥

陀佛的位置，在比例上阿弥陀佛也是最大，两侧的观音和大势至菩萨稍小，护法天神及飞天则更小。这种位置安排和比例大小，从意识上说是等级观念的反映，但从艺术上说，却也是构图的需要。

这幅《西方净土变》的色彩富丽堂皇，大量运用红、绿对比，间杂以金、黑诸色，体现了"极乐世界"丰足、和谐的生活基调。所绘线条粗细一致，圆浑润滑，行笔流畅而飞扬。这幅画充分表现了唐朝时生气蓬勃的气息。

维摩诘经变

必知理由

◎ 莫高窟中比较重要的经变图像

◎ 敦煌壁画《维摩诘经变》中具有影响的作品之一

◎ 反映了唐时的文化崇尚

> 〉名画档案　名称:《维摩诘经变》/ 创作时间: 唐 / 材料: 壁画 / 收藏: 莫高窟第 103 窟

名画欣赏

《维摩诘经变》是莫高窟中较重要的经变图，现在保存下来的有 30 多壁，都是根据《维摩诘经》而画的。《维摩诘经》有 14 品，其中《弟子》、《问疾》、《佛国》、《方便》、《不思议》等 9 品有变相。唐代的《维摩诘经变》壁画，多以《问疾》为表现中心，围绕"问疾"而概括其他诸品的相关内容，使画面人物众多、情节丰富，构图饱满。

《问疾》的内容大致是这样的：维摩诘原是一得道菩萨，转世后到毗邪离城，成为一位神通智慧、非凡辩才的居士。他虽然拥有万贯资财，但不乐意在家，常出入大街小巷，以方便接近群众宣扬大乘佛学。一天，维摩诘自称有病，于是，佛派大菩萨文殊师利前往问疾，维摩诘遂与文殊展开辩论。诸菩萨弟子、帝释、天王及国王大臣等都前来观看。由于维摩诘能言善辩、聪慧过人，具大神力而折服了文殊师利。这种"问疾"的题材，在魏晋时就成为画家所描绘的对象，而且是最先中国化了的佛教画。当时维摩诘其雄辩的才能深受提倡清谈的文人推崇，在文人士大夫范围内，维摩诘是被引为知己的。顾恺之在大瓦棺寺就画有"清羸示病之容，隐几忘言之状"的《维摩诘像》。

所有《维摩诘经变》的主要部分都画的是维摩居士凭几坐在榻上，和前来问候的文殊师利遥遥相对。在他们的四周，围满了随文殊而来的菩萨、天王和人世间的国王、大臣等。这个构图在当时是有粉本的，和"净土变"的构图也有粉本一样，都有一个基本的程式。

基本程式确定后，各个画师根据自己的不同水准再进行具体地描绘，在形貌（开相）造型及笔法表现、形色处理诸方面都会有各自的特点。因此，即使在同一种题材、基本程式相近的情况下，维摩诘的形象也会有一些细微的变化。

我们来看敦煌莫高窟中第 103 窟《维摩诘经变》的壁画。画中的维摩诘坐于榻上，身披紫裘，白练裙襦，一膝支起，左手抚膝，右手执麈尾，

画外音

363 ～ 365 年，晋哀帝兴宁年间，20 多岁的顾恺之来到都城建康，花了一个多月的时间为敕建瓦棺寺画了一幅《维摩诘居士论法》壁画，名动京城，万人争睹，顾恺之由此享誉京华。唐美术史家张彦远描述画中维摩诘"清羸示病之容，隐几忘言之状"。

上身略前倾，蹙眉张口，呈辩说状。仔细观察你会发现，103 窟的维摩诘执麈尾的手是食指与中指伸开的。他目光深沉，眉头紧蹙，但给人的感觉却显得舒散自如。维摩诘安详自信，呈现一种侃侃而谈、从容不迫的情态，形象表现得相当含蓄，但显出一种奔放之气。

这幅《维摩诘经变》基本上是以线描为主的，局部赋色。就维摩诘的形象来看，似乎只是原来粉本的再现，墨色基本以淡墨、重墨为主，五官中只有眉、目、鼻孔三处用浓墨，双手局部用重墨在淡墨基础上略加提醒，给人一种和谐的美感。维摩诘上方的帷幕上有线条勾出的狮子和祥云，上下红色均已涂满，唯独留下了奔驰的狮子没有赋色，维摩诘所坐的榻几基本上赋了色，由此可见，这幅壁画很有可能是一幅没有完成赋色的作品。但从已完成赋色的部分看，衣折线条已经重新勾过，用色是"平涂"，没有渲染的因素，其画法应该是勾线平涂。

绘画知识

中国画

汉族传统绘画是用毛笔蘸水、墨、彩作画于绢或纸上，这种画被称为"中国画"，简称"国画"，为我国传统绘画。工具和材料有毛笔、墨、国画颜料、宣纸、绢等，题材可分人物、山水、花鸟等，技法可分工笔和写意，它的精神内核是"笔墨"。

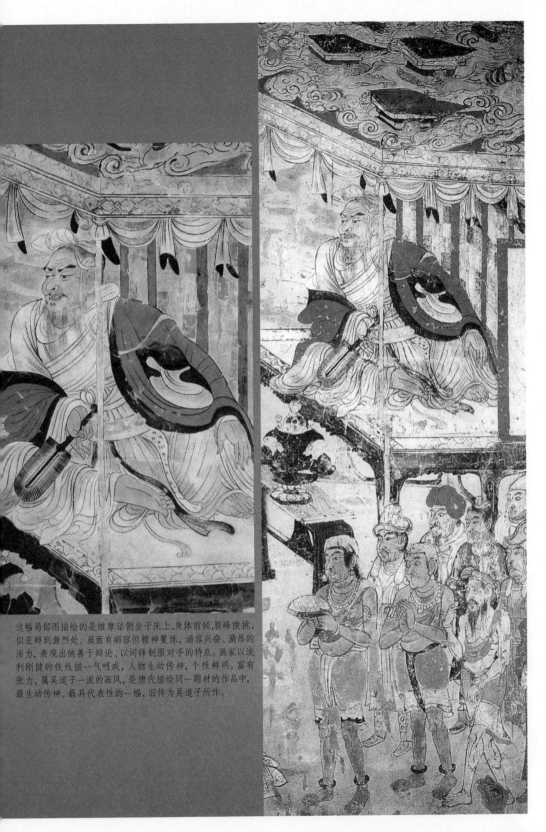

这幅局部图描绘的是维摩诘侧坐于床上,身体前倾,眉峰微挑,似正辩到激烈处。虽面有病容但精神矍铄,涵容兴奋、激昂的活力,表现出他善于辩论、以词锋制服对手的特点。画家以流利刚健的铁线描一气呵成,人物生动传神,个性鲜明,富有张力,属吴道子一派的画风,是唐代描绘同一题材的作品中,最生动传神、最具代表性的一幅,旧传为吴道子所作。

张议潮统军出行图

必知理由

◎ 敦煌壁画中最早出现的"出行图"
◎ 与《宋国河内郡夫人宋氏出行图》并称敦煌壁画中的出行图双璧
◎ 敦煌壁画中最大、最精典的出行图

名画档案　名称:《张议潮统军出行图》/创作时间:唐/尺寸:纵130厘米,长830厘米/材料:壁画/收藏:莫高窟第156窟

名画欣赏

842 年,吐蕃朗达磨赞普死,由于他没有儿子,吐蕃统治者内部因争权夺利而陷入内战,国势衰弱。848 年(唐宣宗大中二年),沙州(即敦煌)人张议潮率众起义,赶走吐蕃节度使,收复了沙州和晋昌(即甘肃安西)。大中三年,秦州(天水)、安乐州(宁夏中卫)、原州及石关等七关的百姓,纷纷响应张议潮,自动脱离吐蕃回归唐朝。850 年前后,张议潮又率军收复了吐蕃占领的伊州、鄯州、甘州、河州、廓州、岷州和兰州。851 年,唐政府决定在敦煌设置河西郡,任命张议潮为河西节度使。863 年(唐懿宗咸通四年),张议潮率汉蕃兵 7000 余人,攻克凉州,打通了吐蕃通往长安的通道。丝绸之路自从唐代宗广德二年(764 年)因凉州被吐蕃占领而切断,整整过了 100 年,才在张议潮的奋战之下重新畅通了。

在唐代,人们对于张议潮这样一位誓心归国、维护国家领土统一与完整、重新打通丝绸之路的民族英雄是十分敬重的。为了纪念张议潮的功绩,

绘画知识

中国画的分科

唐代的张彦远在《历代名画记》中分 6 门,即人物、屋宇、山水、鞍马、鬼神、花鸟。北宋《宣和画谱》中分十门,即道释、人物、宫室、番族、龙鱼、山水、畜兽、花鸟、墨竹、蔬菜。南宋邓椿在《画继》中分 8 门,即仙佛鬼神、人物传写、山水林石、花竹翎毛、畜兽虫鱼、屋木舟车、蔬果药草、小景杂画。元代汤垕在《画鉴》中说:"世俗立画家十三科,山水打头,界画打底。"明代陶宗仪《辍耕录》所载"画家十三科"包括:佛菩萨相、玉帝君王道相、金刚鬼神罗汉圣僧、风云龙虎、宿世人物、全境山林、花竹翎毛、野骡走兽、人间动用、界画楼台、一切傍生、耕种机织、雕青嵌绿。

他的侄子张淮深开凿了这个大窟,在窟内绘制了《张议潮统军出行图》和《宋国河内郡夫人宋氏出行图》。

《张议潮统军出行图》即敕封张议潮为节度使后其统军出行的写照。画面中从右至左,依次画了鼓、角手各 4 人,分左右列队。鼓、角手后面有武骑两队,每队 5 人。再后面是文骑两队,

这幅壁画场面非常繁复宏大,卷前为文武仪仗行列,中部张议潮着红袍跨白马,后有军队随从,本图为前面的仪仗部分,情节复杂却布置得井井有条,体现作者把握宏大场面的超凡技能。

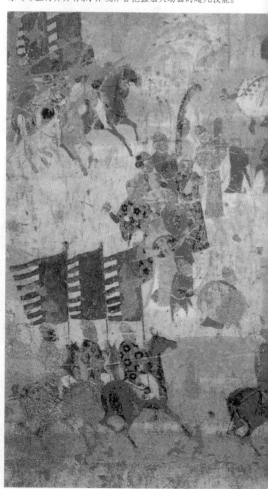

每队也是 5 人。在两队文骑之间有舞乐一组，共
8 人，分两组对舞，旁边立乐师 12 人，后面跟着
6 名执旗者，再后跟随着衙前兵马使 3 骑，散押
衙 2 骑。张议潮位于画面中部，穿圆领红袍，系
革带，骑白马。其后有拥着"信"字大旗的兵士，
最后的射猎、驮运部分有 20 余骑。总体看来，
这幅画绘有多达两百余人。出行队伍旌旗飘扬，
延绵浩荡，显示了严整的军仪和威武的雄风。

　　全图作散点、鸟瞰布局，画家很注意布局的
秩序与变化，前面两列人马各 20 余骑，严格对称，
中间穿插了乐队和舞伎，使画面显得活泼而生动。
作为全画的中心人物的张议潮，人体和乘骑形体
最大，他正待过桥，桥前有率队引导的银刀官，
桥侧有文官侍立，3 人都在回首向张议潮坐骑盼
顾。虽然这幅画中的人物众多，但并没有给人以
臃肿之感，各部分相互联系，完美地统一了起来。
此外，作者为了烘托出行队伍的威武气势，还在

画外音

　　莫高窟第 156 窟南北壁及东壁南北两侧的底部分
别绘长卷式《张议潮统军出行图》和《宋国河内郡夫
人宋氏出行图》。宋国夫人即张议潮夫人广平宋氏。
男主出行图表现的是主人统军南征北战的疆场情景，
女主出行图所展示的则是主人及其随从的游乐场景。
两幅出行图是两个截然不同的世界：男人用征战杀戮
来建功立业，而他们的妻眷则是受益者。故而《张议
潮统军出行图》可看作历史功绩的记录，而女主出行
图则是反映社会稳定繁荣的画卷。

远处点缀了些山水和翠绿的树，并把坐骑绘以红、
赭、白等色。

　　这幅《张议潮统军出行图》是一幅珍贵的历
史画卷，《宋国河内郡夫人宋氏出行图》与之同
绘于一窟，前者肃穆严谨，后者欢快轻松，恰恰
构成鲜明对比，被称为敦煌壁画出行图中之双璧。

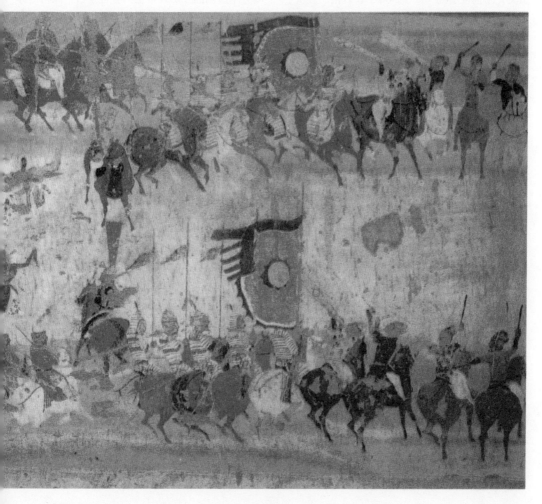

历代帝王图

◎ 中国古典绘画中的重要作品之一
◎ 历代帝王人物画作品中最具代表性的作品之一
◎ 能够代表阎立本在肖像绘画方面的最高水平

〉名画档案　名称:《历代帝王图》/ 画家: 阎立本 / 创作时间: 唐 / 尺寸: 纵51.3厘米, 横531厘米 / 材料: 绢本, 设色 / 收藏: 美国波士顿博物馆

阎立本, 生年不详, 卒于673年, 唐代画家。雍州万年(今陕西西安)人。与父毗、兄立德俱擅绘画、工艺和建筑。高宗显庆初, 阎立本为工部尚书, 总章元年(668年)升右相, 咸亨元年(670年)任中书令。擅长书画, 最精形似。作画所取题材相当广泛, 如宗教人物、车马、山水, 尤其擅画人物肖像, 有"丹青神化"、"冠绝古今"之誉。传世作品有《步辇图》、《历代帝王图》、《锁谏图》等。

名画欣赏

经过两晋、南北朝三百多年的战乱、分裂, 至隋唐得以完成统一。这一时期是在两汉之后中国文化空前发展的又一次高峰, 在政治、经济、宗教、书法、文学诗词、美术等方面都出现了高度繁荣。阎立本就是在这种情况下出现的一个著名画家。他初学父亲阎毗的丹青之法, 后学张僧繇、郑法士, 所以阎立本的绘画是在各种因素相互作用中产生的, 有成就卓绝的一面, 也有匠作之气的一面, 这是唐代复杂的文化相互对抗、相互融合的表现, 也是文化在发展中的表现。

描绘古代帝王的绘画, 远在先秦时代就出现过, 汉以后成为流行题材。帝王图的创作意图在于让统治者"见善足以戒恶, 见恶足以思贤", 起到了维护统治的作用。阎立本的《历代帝王图》创作动机想来也是这样吧。

现今我们所能见到的《历代帝王图》为后人的摹本, 又名《列帝图》、《十三帝图》、《古列帝图卷》。画中刻画了历史上汉至隋间有不同作为的13位帝王的形象, 这13位帝王按历史顺序依次是: 前汉昭帝刘弗陵、后汉光武帝刘秀、魏文帝曹丕、蜀主刘备、吴主孙权、晋武帝司马炎、北周武帝宇文邕、陈文帝陈倩、陈废帝陈宗伯、陈宣帝陈顼、陈后主陈叔宝、隋文帝杨坚、隋炀帝杨广。

隋代的人物画, 在内容上, 大都以反映贵族生活为主, 表现其"威仪"或"柔姿卓态, 尽悠闲之雅容", 其题材多是所谓游宴、车马楼阁等, 阎立本所画的《历代帝王图》也是这一风格的体现。阎立本在创作中根据他们各自的特点和对其功过的"正统"评价加以表现, 并把自己的褒贬态度融于笔端。在表现帝王的形象时, 作者善于通过人物的眼神、眉宇和嘴唇间流露出的神情, 来刻画不同帝王的不同个性、气质, 以表达作者对前代帝王的作为和才能的评价。

图中的前汉昭帝刘弗陵, 文静福态, 从容沉稳, 一副胸怀开阔、富有远见卓识的神态, 俨然大国君主气派; 刘秀是后汉的开国皇帝, 胸襟博大, 足智多谋。据《后汉书·光武本纪》记载, 刘秀身材魁梧, 美须髯, 口大高鼻, 阎立本根据这些记载和自己对刘秀的评价, 将其描绘成了身材高大、两眼有神、双眉舒展、处处都流露出自信、豁达气质的开国君主; 曹丕在画中的形象, 虽然有开国皇帝的气势, 但心地局促, 显得外露不含蓄, 目光逼人, 双唇微闭, 一副骄横不可一世的神态; 画中的蜀主刘备的形象则显得疲惫, 面容忧郁, 口微张, 紧眉头, 一副似欲吐心声而又不可言的表情, 让人一看就能想到他那忙碌成疾却还是兴复不了汉室的无奈; 画家笔下的隋文帝杨

文人画

非专业化的文人、士大夫的画, 常常注重学问和才情, 标榜文士的气质和野逸的作风, 因此被称为"文人画"或"士大夫画"。"文人画"追求的是一种文化境界和人品格, 重水墨而轻色彩, 重情趣韵味而轻形象, 强调书法式的一次性, 追求画中有诗和象外之意。"文人画"这种提法始于北宋苏轼, 成于明代董其昌, 由记载绘画史的文人竞相标榜, 成为中国绘画的最高典范。

坚，细高的身材，长脸庞，头略倾，眼神不固定，似在左右溜转，紧闭双唇，一副颇有心计的样子。总之，在作者笔下，那些有所作为的帝王，多半是冠带轩冕，威严肃穆，睿智颖悟，一派雍容大度的神态，而像陈伯宗、陈叔宝、杨广等几个昏庸无能或暴虐亡国之君，却显得虚弱无力，刚愎自用。

画中除绘有 13 位帝王外，还绘有 46 位侍者。如，在陈宣帝的 10 个侍者中，6 个姿态各异的下人抬着行辇，左右两人执扇相随，这些人中有的看似闷闷地抬着辇杆，有的面作苦色，有的回首企盼，有的则专心恭敬地侍候着皇帝。辇后跟着

的两个侍臣刻画得也很出色，一个严肃地望着眼前情景而陷入沉思，另一个年纪大些的显露愁容，可能是在为国担忧吧。

由此可见，《历代帝王图》在性格刻画方面，相对于隋以前的人物画已经有了相当的深度。

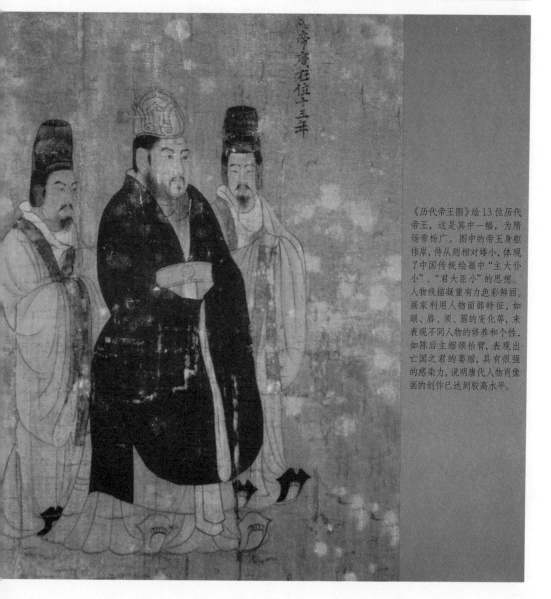

《历代帝王图》绘 13 位历代帝王，这是其中一幅，为隋炀帝杨广。图中的帝王身躯伟岸，侍从则相对矮小，体现了中国传统绘画中"主大仆小"、"君大臣小"的思想。人物线描凝重有力色彩鲜丽。画家利用人物面部特征，如眼、唇、须、眉的变化等，来表现不同人物的修养和个性，如陈后主缩颈抬臂，表现出亡国之君的萎缩，具有很强的感染力，说明唐代人物肖像画的创作已达到较高水平。

步辇图

必知理由
◎ 最早记录古代藏族与中原地区友好往来的历史画卷
◎ 代表初唐人物画的最高绘画水平
◎ 对后世绘画产生了深远的影响

〉名画档案　名称:《步辇图》/ 画家: 阎立本 / 创作时间: 唐 / 尺寸: 纵 38.6 厘米, 横 129.6 厘米 / 材料: 绢本, 设色 / 收藏: 北京故宫博物院

名画欣赏

《步辇图》真实地记录了 1300 多年前文成公主与吐蕃赞普松赞干布联姻的历史事件, 图中描绘的是唐太宗李世民便装接见吐蕃使节禄东赞的情景。

吐蕃是我国古代少数民族之一, 唐初时经常扰袭边境, 唐对吐蕃的政策大体是恩威并重。当时的吐蕃首领松赞干布仰慕唐王朝的典章制度, 多次向唐要求通婚。为了妥善处理好民族关系, 唐太宗决定把宗室女文成公主嫁给松赞干布。贞观十五年, 松赞干布派使者禄东赞到长安迎亲, 唐太宗接见了禄东赞, 并派尚书李道宗护送文成公主进藏。

《步辇图》中坐辇者为唐太宗李世民, 太宗身着红色便装, 雍容大度, 面目和善, 嘴唇微动, 可能正在询问吐蕃使者。对面三个站立者中间的一人为禄东赞, 他头顶小帽, 团花窄袖长袍, 黑密的络腮胡子, 脸上布满饱经风霜的皱纹, 风尘仆仆中露出精干, 拱手肃立, 显得毕恭毕敬, 看似正在回答太宗的询问。禄东赞前边穿红袍、长髯者可能是唐时的典礼官(即翻译), 禄东赞身后站立的应该是他的随从官(一种说法是三者中的前者为引班的礼官, 后者为典礼官)。唐太宗步辇的四周还分立着几位娇小玲珑、曲眉丰颊的宫女, 有抬辇的, 有扶辇的, 还有持扇和打伞的, 姿态各异。画中人物的表情、衣饰和姿态, 真实生动, 身份和个性特征, 都逼真传神, 富有极强的写实性。

据史书上记载, 唐太宗对禄东赞颇为赏识, 还曾想将琅琊公主许配给他, 但禄东赞以赞普尚未迎亲为由拒绝了太宗, 从此太宗对禄东赞更加赏识。禄东赞在吐蕃为官 30 多年, 对唐和吐蕃的关系作出了不少贡献, 怪不得图中的太宗面部表情流露出了对禄东赞的嘉许。

《步辇图》与前面介绍的那幅《历代帝王图》

绘画知识

画工画

画工画指以绘画为谋生职业的艺术工人的作品。这些画工按社会地位可分为民间画工和宫廷画工(汉代称"尚书画工"、"黄门画工")。画工画所取题材, 除山水、花鸟外, 人物画多用民间流行戏曲故事及小说。画工画按画工从事绘画的工种可以分有壁画、漆画、瓷画、年画等。

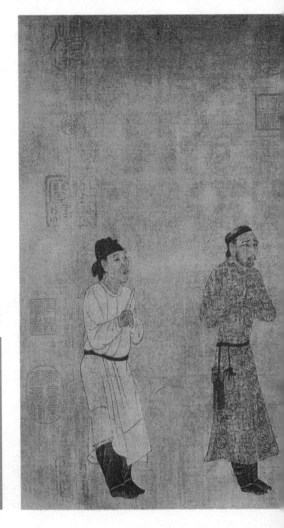

尽管在风格上有所不同，但在表现上，都重视人物心理活动的描绘，并没有借助人物动作的艺术夸张，而是集中在人物深刻地刻画上。这幅《步辇图》工笔重彩，线描劲挺坚实，平整少顿挫，用色上擅施朱砂、石绿，局部加以适度的晕染。全画章法简练，舍弃了背景和道具，场面不大却显得庄重典雅。

《步辇图》成功刻画出了太宗的喜悦之情和禄东赞对太宗的敬仰之情，对不同地位、民族、身份的人物都表现得真实得体，生动地记录了汉藏之间的友好关系。文成公主入藏后，直接带去了唐的先进文化，对促进吐蕃的社会进步起到了非常大的作用，影响极为深远。松赞干布还专为文成公主修盖了宫殿，即现在的拉萨小昭寺。

阎立本的画对其后的绘画艺术影响深远，米芾曾在《画史》中说他"销银作月色布地"，显得大胆泼辣，王元恽在《玉堂嘉话》中说，阎画"老子西升"，还曾"用漆点睛"。从阎立本的绘画创作中，可以看出初唐绘画已逐渐进入"焕烂求备"的盛唐阶段。

画外音

　　阎立本最著名的是两幅人物群像，创作于不同年代，一幅是626年唐太宗即位前一年授意他画的《十八学士图》，另一幅是648年绘的《凌烟阁二十四功臣图》，皆已失传，唯留下宋时拓本，其特点是人物皆用细劲、流畅的线条勾画。

此图描绘的是唐贞观十五年（641年），唐太宗李世民接见迎文成公主入藏的吐蕃使者禄东赞的情景。

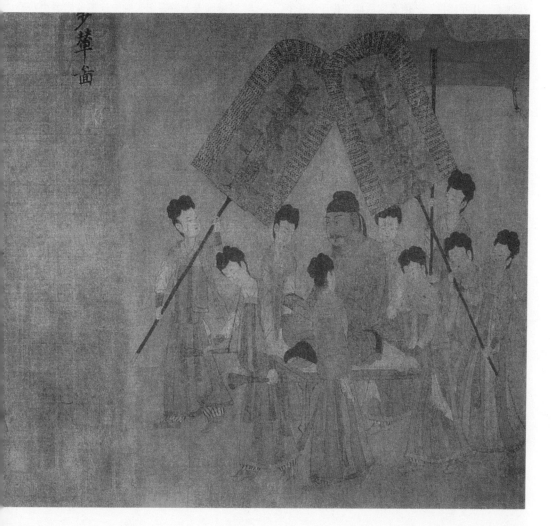

虢国夫人游春图

必知理由

◎ 盛唐文化的一个总结
◎ 工笔人物画样式的确立者张萱的代表作品之一
◎ 盛唐时贵族妇女的实际写照

> **名画档案** 名称:《虢国夫人游春图》/ 画家: 张萱 / 创作时间: 唐 / 尺寸: 纵51.8厘米, 横148厘米 / 材料: 绢本, 工笔重色 / 收藏: 辽宁博物馆

画家小传

张萱, 生卒年不详, 京兆（长安）人, 开元年间曾任史馆画直。擅画人物、仕女, 有时也画"贵公子、鞍马屏障"。张萱的真迹罕见, 现只有摹本的《捣练图》、《虢国夫人游春图》、《武后行从图》（传）等作品流传于世。

名画欣赏

早年的唐玄宗李隆基勤于政事, 励精图治, 开创了"开元盛世", 但玄宗后期, 由于宠爱杨贵妃, 不理朝政, 过起了侈靡艳逸的生活, 并分封杨贵妃的三位姐姐为韩国夫人、虢国夫人和秦国夫人。

天宝年间是唐王朝由盛转衰的时期, 为"安史之乱"的前几年, 唐玄宗及朝内上下都过着荒淫无度的生活。这幅游春图描写的就是虢国夫人和秦国夫人两姐妹三月三游春的场面, 与杜甫的《丽人行》相对应, 从一个侧面反映了当时杨氏一家势倾天下的奢侈生活, 在一定程度上揭露了统治阶级的骄奢、淫逸。

《虢国夫人游春图》画中连镳并辔者为八骑九人, 构图前疏后密, 作锥形前行, 整齐中带着变化。一身着男装的仕女手挽缰绳, 闲散自在地策马走在最前边。其后跟着二女官, 稍前的一个女装打扮, 骑菊花青马, 头梳长发髻, 身穿胭脂红窄袖衫, 下衬红白花锦裙。着男装的女官乘黑色骏马, 穿浅白色圆领窄袖衫, 在黑马的映衬下格外醒目。稍后有两骑浅黄色骏马并行, 下方的

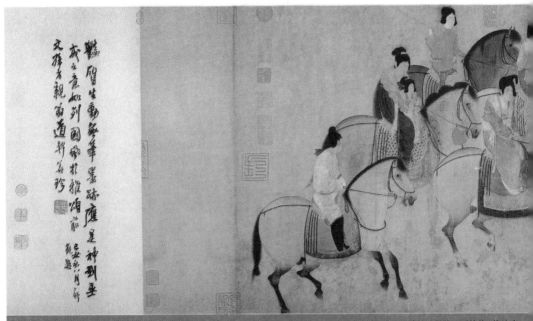

作品竭力表现贵妇们游春时悠闲而懒散的欢悦气氛, 以华丽的装饰、骏马的轻快步伐衬托春光的明媚; 以前松后紧的画面结构, 传达出春的节奏; 而人物的丰润圆满, 丰姿绰约, 则既表现出贵妇的雍容闲雅, 又展现出春的气韵, 这种气韵也体现了大唐盛世的庄严与华贵。

为虢国夫人，手持缰绳，头梳"堕马髻"，身穿浅青色窄袖上衣，披白色花巾，双目前视，神态自若，秦国夫人则正在注视着虢国夫人，像是正在与虢国夫人交谈。最后是三骑并行，居中的一位妇女，高耸的发髻上簪着宝钿，仪态同样雍容华贵，怀里搂着个女孩，勒马缓步而行。她左边的骑马侍从也衣着男装，紫色衣，所骑之马为枣红色。总体看来，画面中形象刻画得严谨细致，色彩搭配得既符合礼制，又丰富和谐；人物面容丰满，体态丰腴，体现了盛唐时期统治者的审美意识；服饰华美，线描工细劲健，匀整流畅，作者多选用橘黄、朱红、翠绿等明快的色彩，艳丽而不繁杂，富装饰性。

作为人物画，此图着力表现的是贵妇们游春时悠闲而略带懒散的欢悦情绪和气氛。全图不设背景，但我们仍可以从装饰得花团锦簇的行列以及装备华丽的骏马的轻快步伐中感受到春光的明媚。并且在这幅画中也反映了当时社会的一个风气，即上层社会的妇女喜着男装、穿胡服，而且可以参加骑马、打球等活动。

《虢国夫人游春图》的隔水细花黄绢上有宋徽宗瘦金体楷书"天水摹张萱虢国夫人游春图"题签，意思这幅游春图为赵佶所摹。需要指出的是，唐代已不再像魏晋时期的简约精致，取而代

之的是一种扩大了的生活情怀，人们向往世俗生活，喜欢用积极乐观的态度去面对现实。《虢国夫人游春图》虽然只描写了宫廷妇女生活的一个侧面，也能让我们了解到现实中妇女的真实状态，这是六朝时期所取题材无法承载的。

盛唐时期，这种曲眉丰颊、体态肥胖的造型特点是一种新的画题，即所谓的"绮罗人物"，这与当时的社会变化是分不开的，既是贵族妇女的实际写照，也是当时上层统治阶级审美要求的一个反映。

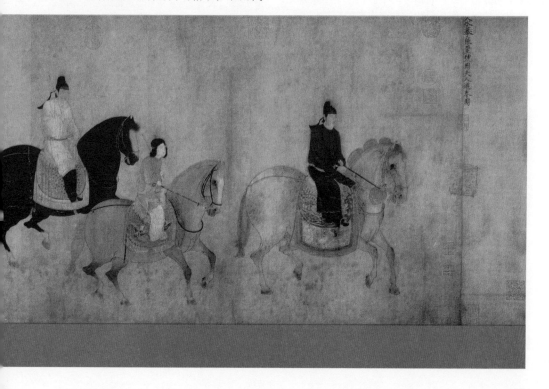

捣练图

必知理由
◎ 盛唐时的一幅重要的风俗画
◎ 对后世绘画风格有影响的绘画作品之一
◎ 唐代仕女画中取材较为别致的作品

名画档案 名称:《捣练图》/画家:张萱/创作时间:唐/尺寸:纵37厘米,横147厘米/材料:绢本,设色/收藏:美国波士顿博物馆

名画欣赏

捣练,就是把生绢捣熟,因为生绢发硬,捣熟后的绢才能用来做衣服。而且捣练是一种单调费力的劳动,高官显贵们的夫人小姐们是不肯做这些工作的,在宫中从事捣练的人都是那些无品级的宫女们。《捣练图》依次描绘了捣练、织修、熨烫等劳动情景。

画卷右的一组共4个妇女,两个妇女正在举着木杵捣练,一人握杵观望,另一人正在卷起袖子准备接手。第二组3人,其中一人坐于毡席上,双手抻开络线,对面一个妇女正坐在凳子上织修白练,她身后是一女童正在执扇扇炉中的火炭。最后一组5人,两个妇女正在将一匹长练扯直绷紧,一个妇女持熨斗正将练烫平,在持熨斗的妇女对面是个娇小的女子,像是在打下手,随时作局部的牵扯。在长练的下方,一个小女孩正在戏嬉其间,作玩耍状,与劳作者的谨慎细心、聚精会神似乎有点不和谐,但正是因为这种不和谐,才使得这幅劳作的场景具有了活泼感和抒情意味。

在《捣练图》中,所画的妇女均体态丰盈,高髻艳装,但是又不同于那些故作矜持、矫揉造作的宫廷女子。作者用简明坚劲、柔和流动的线条,斑斓而不冗杂、明艳而不单调的色彩,刻画了捣练女子的健康之美、劳动之美。

在构图上,这幅图虽然也没有设置背景,但整个画面安排得十分巧妙,三组人物或立或坐,有低有高,错落有致。各组人物之间又彼此呼应,联系紧密又自然和谐。捣练一组,一人回身挽袖

绘画知识

工笔画

工笔画也称"细笔画",用粗细匀致的线条来勾勒所描绘对象的形体与结构,分白描与设色两种。宋、元是工笔画的高峰期,至清初已衰微,被恽寿平的"没骨法"所取代。20世纪三四十年代,在京津地区涌现出一大批成就卓著的工笔画家,如刘奎龄等人,这些画家继承传统,注重功力,以求变革,使传统工笔画又大放异彩。

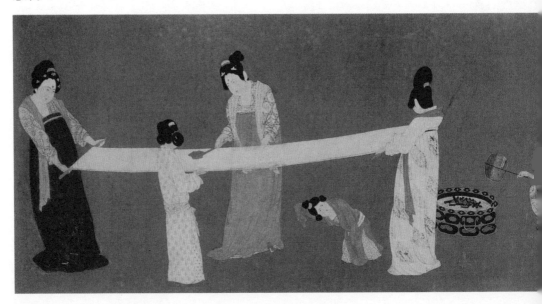

与理线一组相应，后两组人物之间穿插了一个蹲着扇火转首的女童，使三组人物气脉相承。最后一组人物中，最左边的妇女身姿略向后倾，扯直的长练依然有飘柔的质感，使画面有了生动的韵律。此外，作者还善于捕捉劳作中的微小细节，并对这些细节进行了深入的刻画，生动地传达了生活的情趣，表现出了人物不同的心理和性格特点。如，坐在火盆旁扇扇子的那个女童，回头欲语的情态，反映出了她对扇火这种单调工作的厌倦，同时也揭示了女孩活泼好动的性格。

不管是上一幅《虢国夫人游春图》还是这幅《捣练图》，在设色上，张萱追求富丽堂皇的贵族之气，用色厚实细腻，强调了色彩的对比。儿童画一直都是绘画中的一个难题，张萱在这方面却成绩斐然，他笔下的儿童充满了天真可爱之气，这一点我们从这幅《捣练图》中所绘的儿童身上也能得到深切的体会。

张萱一改魏晋以来"列女"、"孝子"的绘画题材，而转向了表现现实生活，为我国风俗画的发展作出了贡献，因此张萱在当时的影响很大，他的作品广被时人效仿，于是，他把自己所画的人物，"朱晕耳根，以此为别"。据朱景玄评述，张萱"擅起草"，并对亭台、林木、花鸟皆穷其妙。流传下来的作品，其中游春、整妆、鼓琴、按乐、

唐朝贵族妇女彩陶俑
体态丰腴，长裙及胸，戴高耸厚重的假发成为当时时尚，与这一时期绘画中所表现人物形象相吻合。

横笛等都属于贵族妇女幽静闲散生活的描写。从上一幅《虢国夫人游春图》和这幅《捣练图》我们就可以窥见他绘画的风范。

图中描绘唐代妇女捣练、络线、缝衣、熨练的情景。共绘仕女、女童、女仆十二人，均雍容典雅，衣着华丽。画面不仅表现不同的劳动过程，刻画不同人物的仪容与性格，更重视人物形象的塑造和某些富有情趣的细节的描绘，使画面具有浓厚的生活气息。画面构图巧妙，人物或坐或立，错落有致，使画面张弛有度，富于节奏感。各组人物又彼此呼应，生动地传达出了生活的情趣。

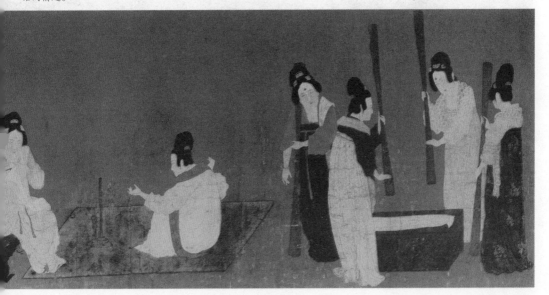

簪花仕女图

◎ 工笔重彩人物画的标准样式之一
◎ 周昉"周家样"的代表作
◎ 是一幅自南宋以来历代递传有序的珍贵画作

名画档案 名称:《簪花仕女图》/ 画家: 周昉 / 创作时间: 唐 / 尺寸: 纵46厘米, 横180厘米 / 材料: 绢本, 设色 / 收藏: 辽宁博物院

周昉, 生卒年不详, 字仲朗, 长安人, 出身贵族, 官至宣州长史, 擅长人物仕女, 画法上"昉效张萱, 则少异"。所画人物, 既能形似, 又能神似, 能揭示人物的内心世界。同时, 周昉还擅长画宗教画, 创造出了"水月观音"这一美妙形象, 被后人称之为"周家样"。传世作品有《簪花仕女图》和《挥扇仕女图》。

名画欣赏

盛唐以来, 由于政治的巩固, 生活的安定, 经济的繁荣, 世俗生活受到重视, 整个社会呈现出乐观、积极的现实主义精神。这种精神反映在仕女画中, 则表现为注重描摹女性的丰腴美。这个时期所有的仕女画大都是轻罗薄纱, 丰肌腻肤, 神情娇媚, 美艳迷人。

《簪花仕女图》原是画幅独立的5张屏风画, 后改裱为长卷。画中绘有五嫔妃和一侍女, 宽袖长裙, 肩披帔帛, 头簪鲜花, 在庭中闲逛。整幅画可分为逗犬、闲步、赏花、弄蝶4段情节。

图中卷右是一位身披紫色纱衫的贵妇, 右手轻挑纱衫, 左手执一拂尘, 侧身转首, 正在逗弄一只摇尾吐舌扑跳着的小狗。她对面的贵妇, 肩披白色轻纱, 身穿印有大团花图案的罗裙, 右手正在挑起肩头的轻纱, 左手从纱袖中伸出, 好像是在招呼眼前的小狗, 与戏犬贵妇正相呼应。左后方不远的地方有一执长柄扇的侍女, 侍女低眉

画外音

周昉仿效张萱, 后则少异, 颇极风姿, 全法衣冠, 不近闾里。衣裳劲简, 彩色柔丽。二人虽属同一流派, 但张萱所处时代仕女画尚不够典雅柔丽, 而周昉的仕女画则达到了"颇极风姿"的地步, 可知张萱在唐代名声并不那么显赫, 而周昉却在除吴道子之外所有大师如阎立本、李思训等之上。

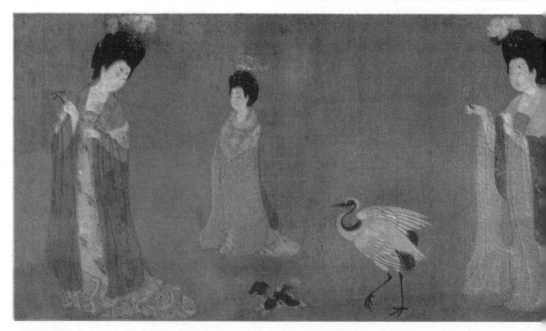

垂眼，神情默然，似乎周围的事情都与她无关。侍女左前方，是一位鬓插荷花、身披白花格子纱的贵妇，她右手略向上举，拈着一枝红花，目光注视着手里的花枝，好像正在沉思。不远处是一位身材娇小、身着朱红披风、外套紫色纱罩的妇女，似是正在漫步的样子，她神情凝重，双手藏于衣内，神态悠然自得。最左端是一段假山石，其上有一株盛开着的玉兰花，一位鬓插芍药花的贵妇正立在花旁，她肩披浅紫色纱衫，长裙图案与前几位贵妇迥然不同，手里捏着扑到的蝴蝶，上身微微后倾，回头注视着从远处跑来的小狗和白鹤。

在《簪花仕女图》中，景物衬托虽然很少，但却起到了画龙点睛的作用：用两只狗、一只白鹤、一株花作点缀，与原本显得孤立的人物左右呼应，前后联系，自然地融为一体。这幅图构思精妙，全卷首尾呼应，两端的仕女面朝内向，中间两面朝外向，构图有对称意识，但又通过穿插人物、动物打破了对称，这样，整个画面显得既错落变化又淳朴自然。

这幅图用笔细劲有力，色调柔和鲜丽，恰如其分地表现出了贵族妇女细腻的皮肤和高级丝织物的纹饰与质感。总之，这幅图在刻画人物、动物、衣饰等地方时都精细入微，显示了作者绘画艺术的高超。

周昉"周家样"的仕女画到晚唐时成为了人物画的中心题材，这种将外来的设色方式和传统的线条勾画结合的画技，为工笔重彩人物画开辟了新的道路，为五代、两宋的人物故事画树立了楷模。

绘画知识

人物画的发展

中国人物画发展至中唐时，已经有了三种主要样式，南朝张僧繇的"张家样"、北朝曹仲达的"曹家样"、盛唐吴道子的"吴家样"。

张僧繇的画法吸收了印度画风，追示物象高处受光的光影效果，画法是中间淡两边深，这种画法讲究轮廓必须跟着形体走，所以"张家样"是"笔才一二，像已应焉"的"疏体"，不符合中国文化国情。

曹仲达所画人物"其体稠叠而衣服紧窄"，即所谓"曹衣出水"，这种画风虽然可显用笔之致，但与中国宽袍大袖的衣冠文化是不相和谐的。

吴道子变"曹衣出水"为"吴带当风"，有着"天衣飞扬，满壁风动"的艺术效果，用笔方面追求力度和厚度，但在色彩上走的是淡墨浅色的风格。

周昉的绘画，对张萱画风的继承和发展，改变了张萱用色过厚而产生的"粉气"，施色有所减弱，而且始终保持用笔的力度。周昉所创造的"水月观音"，形象端庄，成为佛教绘画流行的标准，被后世称为"周家样"。

此图绘衣着华丽的五嫔妃和一侍女在庭园里逗犬、闲步、赏花、弄蝶的情景。画中贵妇们的纱衣长裙和高发花饰，为唐时盛妆，鬓上簪大牡丹花，下插茉莉花，在青丝的衬托下，更显雅洁明丽。整幅作品行笔轻细柔媚，匀力平和，恰到好处地表现了滑如凝脂的肌肤和透明的薄纱。

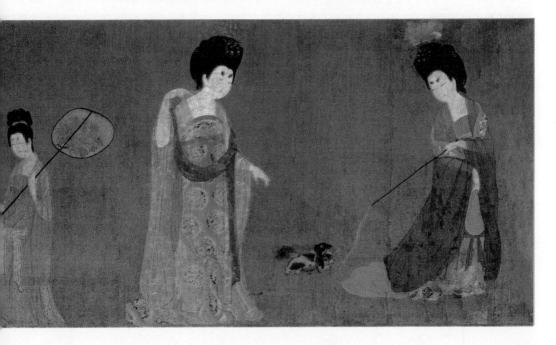

高逸图

◎ 反映竹林七贤的绘画作品之一
◎ 孙位的代表作品
◎ 中国古代绘画中的瑰宝

〉名画档案　名称:《高逸图》/画家: 孙位/创作时间: 唐/尺寸: 纵45.2厘米，横168.7厘米/材料: 绢本, 设色/收藏: 北京故宫博物院

孙位，生卒年不详，东越(今浙江绍兴)人，一名遇，号会稽山人。性情疏紧，襟抱超然，擅画人物、道释、松石、墨竹，尤以画水著名，与擅画火的张南本并称于世。曾在应天寺、昭觉寺、福海院画过许多壁画，其画笔精墨妙，气象雄放，情高格逸。代表作品有《高逸图》、《春龙起蛰图》等。

名画欣赏

　　孙位是晚唐时的著名画家，唐僖宗李儇因黄巢起义而逃到了四川，孙位以御用画家相随入蜀，到四川做了"文成殿下道院将军"。孙位曾在四川的昭觉寺、应天寺画《墨竹》、《天王像》、《松石》和《龙水》，当时在蜀中曾有"画山水人物皆以孙位为师"一说。据《宣和画谱》记载，孙位的画作至宋时有26件，而流传到现在的只有《高逸图》。

　　孙位的《高逸图》又名《竹林七贤图》，画名"孙位高逸图"为宋徽宗赵佶所题，这幅图所描绘的是魏晋时期脍炙人口的竹林七贤的故事。画家通过娴熟高超的技术，出色地刻画了魏晋士大夫"高逸风度"的共性，又刻画出了他们的个性。

　　现在看到的这幅《高逸图》为《竹林七贤图》残卷，图中只剩四贤。在长卷式的画面上，主体人物是4个封建士大夫分别坐于华丽的毡毯上，每人身旁都有一名小童侍候。我们来分别看一下这几个人物。

画外音

　　唐朝安史之乱后，上层建筑颓败、一蹶不振，再也不可能激发艺术的创造力，而宗教的迫害又妨碍了寺庙的建设。故文人们为逃避现实又像当年的"竹林七贤"那样从酒、音乐、文学、宗教和哲学中寻求解脱，朱景玄将这些文人画家的作品归入"逸品"之列。《高逸图》是其代表作。

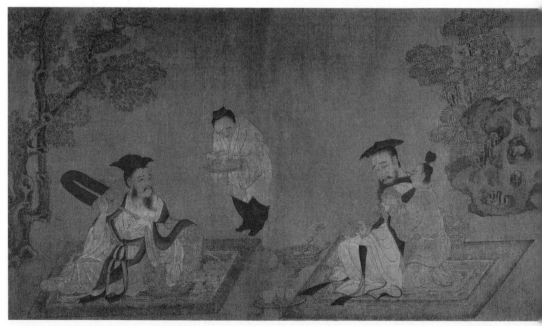

最右边的是山涛，身披宽襟大袍，上身袒露，双手抱膝，体态丰腴，倚着华丽的靠垫而坐，眼睛像是盯着正前方，眉宇间流露出矜持、傲慢的神色；第二个手执如意作舞的是王戎，眼睛也平视前方，一副自得其乐的表情；第三个捧杯纵酒的无疑是唯酒是务的刘伶，他蹙额回首，作欲吐状，小童则手持唾壶在身旁跪侍；第四位是手执尾尘的阮籍，他身着宽大的衣袍，似面带微笑，悠然而坐，旁边的小童端着杯几，俯首侍候。画中人物彼此之间以蕉石树木相隔，使气氛静穆安闲。在这幅残缺的《竹林七贤图》中尚缺嵇康、向秀、阮咸3人。

从这幅画现存的人物画中我们可以看出，作者对人物面容、体态、表情的刻画各不相同，特别是着重眼神的刻画，得顾恺之"传神阿堵"之妙。画中以侍童、器皿作补充，丰富了四贤的个性特征，使欣赏者很容易从中看出这些人孤高傲世、寄情田园、不随流俗的哲学思想。

作者不仅对画中人物的刻画费了一番心思，就连画中的衬托物——蕉石和器具的用笔也不一般。画中蕉石用细紧柔劲的线条勾出轮廓，然后渲染墨色，山石的质感很容易就显露出来了。画中的几株树是用有变化的线条勾出轮廓，再用笔按结构皴擦，而且这几株树也各有不同的画法。

绘画知识

山水画

山水画是以描绘山川自然景色为主体的绘画。中国的山水画，远在战国以前就已经出现，只是并非完整构图的独立图作。据记载，魏晋南北朝时期已有了独立的山水画作，但均无作品存留。山水画在隋唐时开始独立成科，如展子虔的设色山水。五代、北宋时期山水画大兴，如荆浩、李成以及米芾、米友仁的水墨山水，王希孟、赵伯驹、赵伯骕的青绿山水等。从此，山水画成为中国画中的一大画种。山水画按传统分法有水墨、青绿、浅绛、金碧、没骨、淡彩等形式。

服饰器具作者用墨色和彩色晕染。

《高逸图》卷后有明朝司马通伯的题跋，图上钤有北宋内府"宣""和"、"政""和"朱文连珠印记，"御书"、"政和"、"宣和"、"睿思东阁"、双龙朱文印记，并有清梁清标、清内府收藏印记。

孙位的画法有张僧繇"骨法奇伟"的特点，画风在六朝的基础上更加工致精巧，开启了五代画法的先路，是书画中的瑰宝。从这些画迹来看，在艺术上，晚唐的人物画，保持了中唐的水准。

此图为《竹林七贤图》中的四贤，分别为山涛、王戎、刘伶、阮籍。四人表情、面容、体态各不相同，如山涛的"孑然不群"，王戎的"不修威仪，善发谈端"，阮籍的"放浪形骸"，均刻画入微，形神毕肖，同时有侍童、器物作为补充。人物强调刻画眼神，线条流畅如行云流水，表现出骨气奇伟的特征，开启五代画法先河。

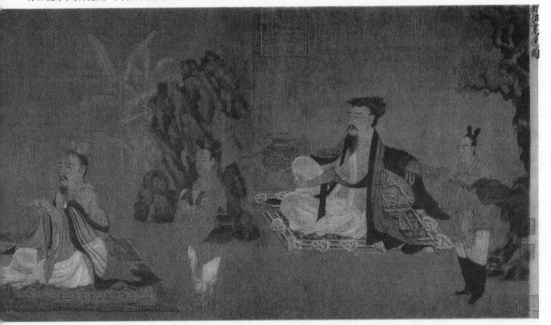

江帆楼阁图

必知理由
◎ 古代绘画中早期青绿山水画的代表作品
◎ 代表了唐山水画的艺术成就
◎ 体现李思训风格的代表作

》名画档案　名称:《江帆楼阁图》/ 画家: 李思训 / 创作时间: 唐 / 尺寸: 纵 101.9 厘米，横 54.7 厘米 / 材料: 绢本，设色 / 收藏: 台北故宫博物院

画家小传　李思训（651～716年），字建，成纪（今甘肃秦安）人，唐宗室孝斌之子。唐高宗时曾任江都令，中宗神龙初年又出任宗正卿、历官益州长史，开元初年任左羽林大将，晋封彭国公，后转任右武卫大将军。李思训擅画山水、楼阁、佛道、花木、鸟兽，尤以金碧山水著称。李思训的山水画创作，在我国山水画发展史上有重要的地位。

名画欣赏

李思训的《江帆楼阁图》所表现的是游春的情景。作者以劲利遒韧的线条，古雅绚丽的金碧设色，成功地表现出了春天的美丽景色，让人有一种身临其境的感觉。

作者以细笔勾出了水纹和远处轻荡的小舟，衬托出了江天的辽阔和烟水的浩淼；江岸上树木郁郁葱葱，错落有致；曲折的山岭之间、长松桃竹之下掩映着严整的屋宇；山径中碧殿朱廊曲折，作者又以几笔画出三三两两、隐隐约约穿行于桃红丛绿之间的游人，有一种"超然物外"的意境。

此画构图整幅通透，章法严谨，用山之一角反衬出大江的浩瀚，用树之掩映，衬托出众人心中的凉爽，聚万千景色于一纸之上。在用笔上，作者能够将粗细、转折、顿挫的线条交替使用，曲折多变地勾画出丘壑的变化，挺劲优美，近粗远细，熟练地表现出前后远近的空间透视。在设色上，李思训继承了展子虔的传统，仍着以青绿色，"青绿为质，金碧为纹"，"阳面涂金，阴面加蓝"，以色的变化，很好地表现出了山石的阴阳向背和质感。清人安岐在《墨缘汇观》中曾评价《江帆楼阁图》："傅色古艳，笔墨超轶，虽千里希远不能辨其青绿朱墨，传经久远，深透绢背，有入木三分之妙。"从这段技法的评述中我们可能看出，李思训的山水画技法已相当成熟。

李思训的山水画主要是师承展子虔的青绿山水画风，并且加以发展，显现出从小青绿到大青绿的山水画的发展与成熟的过程，形成了意境隽永奇伟、风骨峻峭、色泽匀净而典雅、具有装饰味的工整富丽的金碧山水画风格，开创了"北宗画法"。在创作时，李思训除了从实景取材，多描绘富丽堂皇的宫殿楼阁和奇异秀丽的自然山川外，还善于结合神仙题材，创造出一种理想的山水画境界。李思训的青绿山水画和同时期兴起的水墨山水画，都为五代和北宋时期的山水画奠定了基础。李思训金碧山水画对当时和后世的影响从一些画史故事和后人的评说中就可以看出。

相传天宝年间，唐玄宗李隆基曾经命吴道子与李思训在大同殿壁上绘蜀道嘉陵江山水，吴道子一天就画成了，而李思训却用了几十天时间才画好大同殿壁兼掩障。唐玄宗曾感慨地说："李思训数月功，吴道子一日之迹，皆极其妙也。"据说玄宗还曾对李思训说："卿所画掩障，夜闻水声，通神之佳手也。"称赞李思训所画的掩障，具有"造化入画，画夺造化"的艺术魅力。不过这则故事据考证并不真实，李思训在天宝时已去世 20 多年，不可能与吴道子一同作画，但这则故事足以说明吴道子粗笔写意、笔简意远与李思训缜密工细、金碧辉煌的两种不同的山水画风格。

据文献记载，李思训的作品还有《江山渔乐》、《春山图》、《宫苑图》等。

此图所绘江面辽阔，绿波荡漾，水面上数只帆船扬帆。岸边山石之间，林木丰茂，峰下屋舍参差。江畔缓坡上有人指点眺望，一派春光明媚。山石轮廓以墨线勾勒，石绿渲染，沿线有细密的点簇。画树或盘曲或穿插，姿态各异。

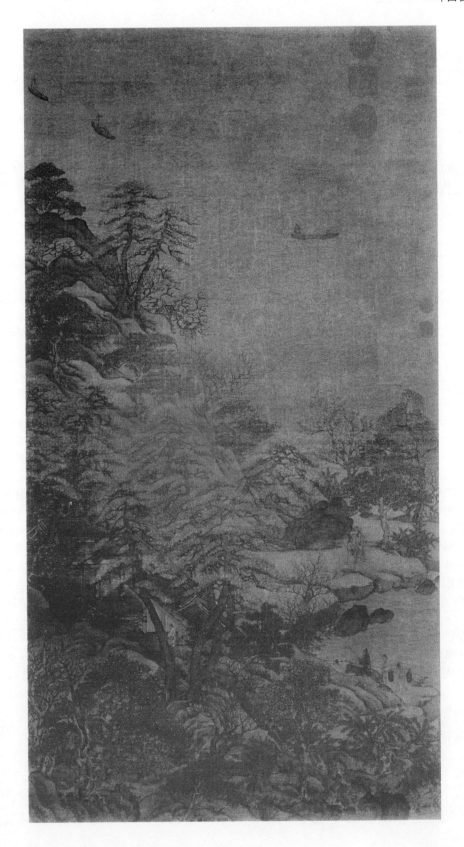

明皇幸蜀图

〉名画档案 名称:《明皇幸蜀图》/ 画家: 李昭道 / 创作时间: 唐 / 尺寸: 纵 55.9 厘米, 横 81 厘米 / 材料: 绢本, 设色 / 收藏: 台北故宫博物院

画家小传 李昭道, 生卒年不详, 字希俊, 李思训之子, 官至太子中舍。因为其父人称"大李将军", 所以他也被人称为"小李将军"。李昭道擅长青绿山水, 兼擅鸟兽、人物、楼台。画风巧赡精致, 虽"豆人寸马", 也能须眉毕现, 与其父同享盛名。

名画欣赏

唐玄宗改元天宝后, 耽于享乐, 政治愈加腐败, 国政先后由李林甫、杨国忠把持, 又放任边地将领拥兵自重。天宝十四年, 身兼范阳、平卢、河东三省节度使的安禄山趁唐朝内部空虚腐败, 发动兵变。第二年攻入都城长安, 安禄山称帝, 唐玄宗逃入四川。

李昭道的绘画艺术得自家传, 与父亲李思训同样擅长画青绿山水。史载, 画"海景"是李昭道首创。他的画风工巧繁密, 但作品一般用线较细弱, 所以唐代理论家认为他"笔力不及思训", 但他能"变父之势, 妙又过之"("势"这里作形势、体势解, 指画面布局大势), 即能变革李思训的构图形式, 所以在奇巧方面超过了李思训。

《明皇幸蜀图》并非李昭道的原作, 是接近二李风格的唐画宋摹本。此图描绘的是安史之乱时, 唐玄宗李隆基丢了首都长安, 逃往四川避难, 在深山中行旅的情景。古代君王驾临某地, 称"幸"。为了表示"幸", 尽管是出逃, 却也不能显示出仓惶之意, 所以画上置身于青山绿水之中的人物个个衣冠楚楚, 似正在"游春"一般。

蜀道路多险峻, 山势崎岖, 从这幅描绘细腻、刻画生动的青绿山水可窥一二。画面安排了峻险

的山岭, 盘曲的石径, 危架的栈道, 云绕的天际。崇山峻岭间一队骑旅自右侧山间穿出, 向远山栈道行进, 前方一骑者着红衣乘三花黑马正待过桥, 应为唐明皇, 走到桥前, 黑马作惊蹶停步之态, 作者可能想借此动作表示唐玄宗避难途中的惊慌心理吧。嫔妃们则身着胡装戴着帷帽, 中部侍驭者数人解马放驼略作歇息, 表示长途跋涉的劳累。画左边还安排有一队人骑正在栈道上行进。

此画构图雄奇, 以山水为主, 人物鞍马为辅。山水画的比重在构图上明显增强, 在构图意识上进行了创新, 对后世山水画成为独立画科起到了不小的作用。画中山势突兀, 白云萦绕, 人物动态及其衣帽服饰都刻画得细致入微, 马匹、骆驼也描绘得生动有趣。

画上奇峰、峻岭、巨石、白云、流水, 都用细线勾出, 而且作者用线条表现出了岩石的形体

和结构，塑造出了山峰的雄伟气派，改变了以往画山石只能表现出山的象征形象的作法，这在唐代山水画中是极少见的。另外，作者用石青、石绿、朱砂等重彩设色，不加皴斫，保持着李氏父子"金碧山水"的一派遗风，但却做到了色不压线，保持着线的节奏美，并能达到色彩明丽和谐，格调典雅，使得画面场景复杂而又具体，色彩绚丽却沉着和谐。此图时代特征明显，体现了李氏父子的绘画风格。

观察这幅《明皇幸蜀图》，不论从山石配置的左右对称性，或嫔妃、仕女的头饰、鬃马等造型都承袭了中国古代传统样式，这些均可从唐代山水壁画或出土的唐三彩人马俑中发现类似的范例。不过，虽然这幅图的祖本可能出自唐人之手，但经宋人辗转反复临摹，现在看到的这幅《明皇幸蜀图》已渗入了宋人对山水结构的理念。

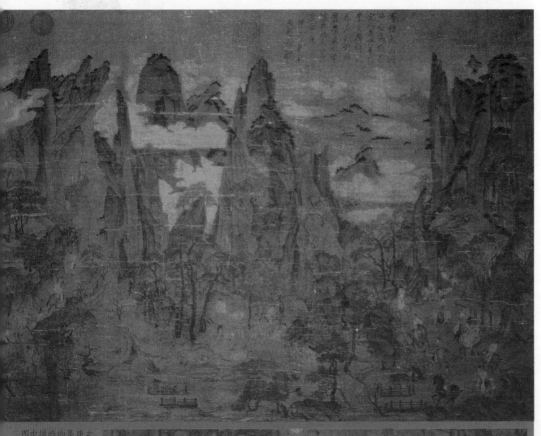

图中描绘的是唐玄宗李隆基为避安史之乱，逃亡蜀地的情景。画面色彩明丽，画风古劲朴拙，人物虽小，但形态举止刻画精细，一一毕现。此画体现了唐代山水画向成熟与独立过渡的大体风貌。

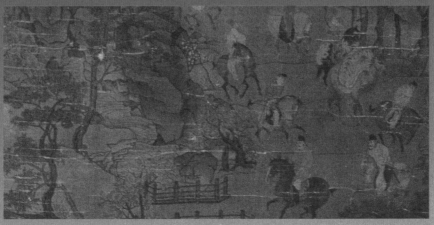

辋川图

必知理由
◎ 王维山水画的代表作之一
◎ 成为后人主要临摹的对象之一
◎ 被后人称为"川样"

〉名画档案　名称:《辋川图》/ 画家: 王维 / 创作时间: 唐 / 材料: 绢本,设色 / 收藏: 日本圣福寺

王维(701 ~ 761年),唐代诗人、画家。字摩诘,河东人(今山西祁县)。官至尚书右丞,世称"王右丞"。晚年归隐蓝田辋川。王维是一个非常富有艺术气质的人,诗、书、画、音乐都很擅长,尤以诗和画最为突出。北宋苏轼称他"诗中有画,画中有诗"。传世画作有《雪溪图》、《孟浩然马上吟诗图》、《雪山图》等,著有《王右丞集》。

王维像

名画欣赏

王维画山水画,常把他的理想寄托于其中,使之具有一种空灵静谧的气质。王维开始学过李思训的画法,后来又学吴道子的画法,因此他作画有两种风格:一种是青绿山水,另一种就是从吴道子画风变化而来的"水墨山水"画。明代画家董其昌以禅论画,把山水画分为"南北宗","北宗始祖"为李思训,"南宗始祖"则为王维。王维的山水画还受到他的诗的影响,在意境、构思、落笔、着墨等方面,都与诗取同一态度,使画面充满了清新恬静的诗一般的气氛和情调,不过他从来不在画上题诗,真正在画中题诗,那是元明以后的事了。

辋川,位于西安东南蓝田县境内。在《新唐书·文艺中·王维传》中对其有记载:"地奇胜,有华子冈、欹湖、竹里馆、柳浪、茱萸沜、辛夷坞,与裴迪游其中,赋诗相酬为乐。"可见这里是一处难得的世外桃源。王维晚年时隐居辋川,购得唐代诗人宋之问的"蓝田别墅",与友人作画吟诗、参禅奉佛,过着陶渊明式的生活。

王维本是一个热衷政治、奋发有为的诗人。"安史之乱"中,王维被安禄山所获,安禄山欲委以要职,王维拼死不从,并服药作哑,但最后还是被委职以用。"安史之乱"被平定后,唐肃宗以陷贼论罪,把王维降至太子中允。此后,王维更加信奉佛禅,所以,在他的艺术作品中,也就渗透着一定的佛学思想。王维首创了中国山水画中优美独特的"禅境"表现,他的画变勾斫为渲染,意境幽深接近天趣,在山水画中真正实现了中国传统美学中"天人合一"的审美意境。

《辋川图》是王维晚年隐居辋川时候在清源寺壁上所作的单幅画,后来清源寺圮毁,所以此画也就早已无存,现在我们所见到的都是后来的临摹本。《辋川图》主画面亭台楼榭掩映于群山绿水之中,古朴端庄。别墅外,山下云水流肆,偶有舟楫往来,呈现出一派超尘悠然的意境。元代汤垕在其所著《画鉴》中曾说:"其画《辋川图》,世之最著也。"由此可见王维所作《辋川图》在当时的影响。《辋川图》里的人物,弈棋饮酒,投壶流觞,一个个的都是儒冠羽衣,

意态萧然，作者所用笔触强劲润滑，人物虽小却描绘得栩栩如生。

在王维的山水画中，尤其这幅《辋川图》所创造的淡泊超尘的意境，给人精神上的陶冶和身心上的审美愉悦，旷古驰誉，所以此画被后人称之为"川样"。后人临摹者不少，有郭忠恕的《临王维辋川图》，张积素的《临王维辋川图》，郭世元的《摹郭忠恕辋川图》，甚至还出现了郭摹《辋川图》的石刻本。此外，商琦、赵孟頫及明清的宋旭、王原祁等都曾临摹过王维的《辋川图》。由于这幅《辋川图》，辋川已成为文人们理想山川的游地，也成为了士大夫精神生活所向往的"神境"。

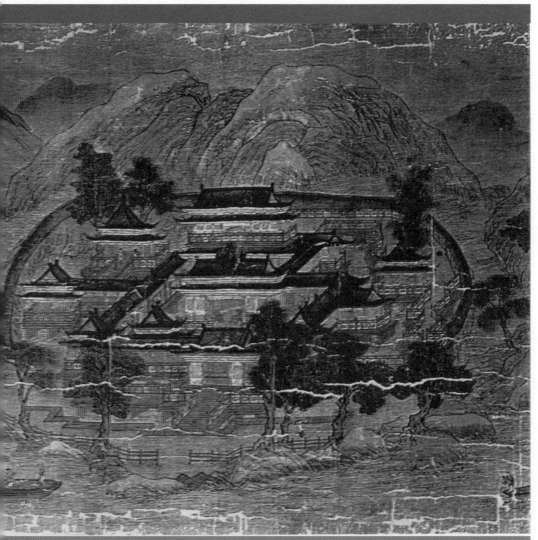

此图所绘群山环抱，丛林掩映，楼阁台榭，端庄典雅。庄园外，流云绿水，舟楫往来，一派悠闲脱俗的田园境界。相传宋代秦少游在病中观赏了朋友送给他的《辋川图》摹本，觉得自己身临其境，不久便痊愈了。此说或许夸张，但王维的山水画能给人以精神上的陶冶和身心上的审美愉悦，却是无人置疑。

照夜白图

◎ 韩幹所画马作品中的代表作
◎ 我国古代鞍马绘画中的精品
◎ 一幅流传有序的名迹

〉名画档案　名称:《照夜白图》/画家: 韩幹 / 创作时间: 唐 / 尺寸: 纵30.8厘米, 横33.5厘米 / 材料: 纸本, 水墨 / 收藏: 美国大都会艺术博物馆

韩幹, 生卒年不详, 京兆 (今陕西西安) 人, 一作大梁 (今河南开封) 人。少时因家境清寒, 为酒店雇工, 因喜作画而被王维赏识, 并资助其学画。初师曹霸, 后自成一家, 被唐玄宗封为宫廷画家。韩幹擅画肖像、人物、道释、花、竹, 尤工画马, 重视写生。传世作品有《牧马图》、《照夜白图》等。

名画欣赏

描绘和塑造马的艺术形象, 秦汉以来流行不衰。马不仅与人们的生活有密切的关系, 因其形态的矫健、性格的强悍, 一直被认为是勇迈精神的象征。唐时国势强盛, 统治阶级养马之风盛行, 一些画家也竭尽平生专长, 为名马传神写照。

韩幹、曹霸、陈闳都是盛唐时期的画马名家。韩幹画马, 不拘于成法, 注重观察事物和写生, 坚持以真马为师, 遍绘宫中及诸王府的名马。韩幹一改前人画马螭劲龙体、筋肉毕露、姿态飞腾的"龙马"形象, 他所画的画体形肥硕、神态安详、比例准确, 创造了富有盛唐时代气息的画马新风格。宋代的画马名家李公麟、元代的画马名家赵孟頫等都曾向他学习。

此图所画的名为"照夜白"的骏马, 是唐玄宗李隆基所喜爱的一匹坐骑, 这匹马一身雪白, 矫健擅跑, 因此被呼为"照夜白"。韩幹所画的"照夜白"生动之至, 不仅表达了玄宗这匹名马的神气, 而且在解剖结构上, 达到了前人所未有的准确。这与韩幹重写生, 能以内厩之马为师是分不开的。

作者笔下的"照夜白"被系在一木桩上, 鬃毛飞起, 鼻孔张大, 眼睛转视, 昂首嘶鸣; 四蹄腾骧, 似欲挣脱羁绊, 活灵活现的形态增强了马的腾跃动势, 既真实地再现了"照夜白"形体的膘肥肌健, 又生动刻画了此马腾蹄嘶鸣桀骜不驯的神态。这匹动态十足的马与居于画面正中的立柱形成了一动一静、一张一弛的对比, 有一种节奏韵律感, 加强了马身的力的美感。并且, 从紧绷着的缰绳可以让人看出马与柱之间存在着一种自由与束缚的矛盾。

在用笔上, 作者用劲健有力的线条勾勒出了马肥硕的特征, 马的臀部到腰、背部的线条, 浑圆饱满, 有很强的体积感, 使人感觉到此马全身都是流动的线条。飞扬直立的鬃鬣, 显示出"照夜白"高迈、爆烈的性情, 急欲挣脱缰绳捆绑之态, 不过那根缰绳倒是用了比较缓和柔静的线条。

此外, 作者还用了一些阴影对这幅图作了处理, 如在"照夜白"的胸部, 通过线条和阴影的交互使用, 骏马结实的肌腱一块一块地鼓了起来, 画面的张力尽现眼前。马身处, 作者在线描的基础上略加渲染, 在马腿、马头等部使角度变化明显, 画面顿时产生了生命感。

据专家考证, 马的头、颈、前身为韩幹真迹, 后半身可能为后人补笔, 图中的马尾巴因年代久远而磨失。图左上方有南唐后主李煜所题"韩幹画照夜白"6字, 又有唐代著名美术史家张彦远所题"彦远"二字; 左下有北宋米芾的题名, 并盖有"平生真赏"字样的红色印章, 有南宋贾似道的"秋壑珍玩"、"似道"等印及明代项子京等收藏印; 卷前有向子湮、吴说题首; 卷后有元代危素及清代沈德潜等11人题跋和乾隆弘历诗跋。《画史》、《南阳名画表》、《画鉴》、《墨绿汇观》卷六、《大观录》卷十一、《石渠宝笈》续编等书对韩幹这幅《照夜白图》都有记载。

照夜白马为唐玄宗爱骑。图中骏马昂首嘶鸣, 鬃尾飞扬, 四蹄欲腾, 而拴马的粗桩及紧绷的缰绳以浓墨画出, 突显桩桔之暗、凝, 二者动静对称, 明暗相映, 呈现出一幕自由与禁锢的强烈对照场景。作者用笔凝练, 笔触劲动而极富弹性, 且精事渲染, 马的不驯及膘肥体健形象跃然纸上, 堪称鞍马画中上乘之作。

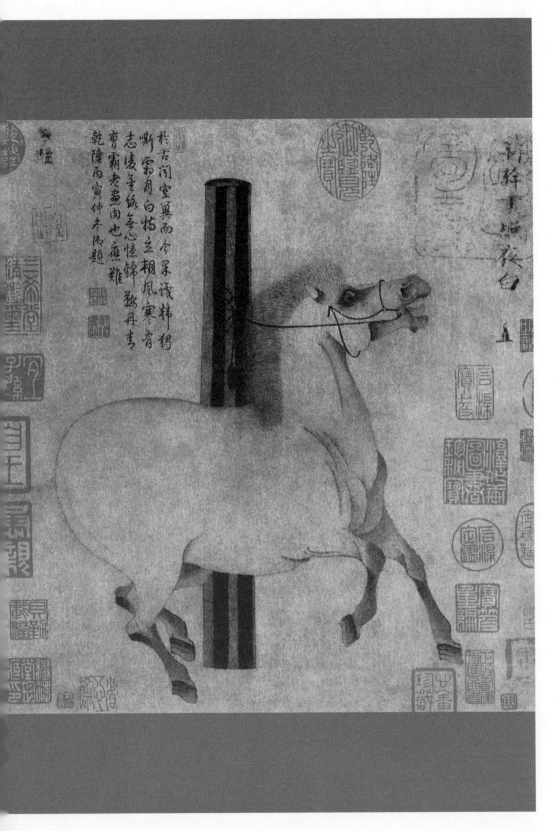

五牛图

必知理由
◎ 韩滉唯一存世的作品
◎ 农家风俗画的代表作之一
◎ 我国最早用纸作画的作品

〉名画档案　名称:《五牛图》/ 画家: 韩滉 / 创作时间: 唐 / 尺寸: 纵 20.8 厘米, 横 139.8 厘米 / 材料: 纸本, 水墨, 淡着色 / 收藏: 北京故宫博物院

画家小传

韩滉（723 ~ 787 年），字太冲，长安人，唐代德宗时任宰相。博雅多才，工书法，擅鼓琴。绘画师从陆探微，擅画人物、农村风俗及马、牛、羊、驴等，作品多反映唐代的文人生活及农村的生活习俗。传世作品有《五牛图》。

名画欣赏

韩滉虽然官高显贵，却尤好画田家风俗。他的画，与张萱、周昉所表现的绮罗人物有所不同，他把选材重点从宫廷、豪门生活扩展到农村，这是我国风俗画发展中的一大进步。据《宣和画谱》记载，韩滉有作品 36 件，其中表现农村生活与生产的就有 24 件，但至今传世的却只剩下这幅《五牛图》。

这幅《五牛图》描绘了独立成章的 5 头牛昂首、独立、嘶鸣、回首、擦痒等动作，用笔厚拙粗辣，形准神足。该图无作者款印，尾纸上有赵孟頫、孙弘、项元汴、弘历、金农等 14 家题记。

画中的 5 头牛从左至右一字排开，各具状貌，姿态互异。

第 1 头牛通体赭黄，头系红络，浑身透出劲健、稳重、老道之气；第 2 头牛黄中带白，似闻呼唤，正回首聆听，却挡不住它身体向前徐行的动态；第 3 头牛正面而立，略带苍黑，像是在张口鸣叫，比例谐调，透视准确；第 4 头牛身有黑白相间的花纹，一派悠闲神情，似是在举首长哞，又像是

绘画知识

力透纸背

书画中的"力"是点画、线条形质、作者内在精神的一种表现，较为抽象。从具体运笔来看，中锋行笔，手臂的力量能通过柔软的笔锋切进到纸中去，称"力透纸背"。如果行笔时笔毛打得变形了或扭成一团，没有均匀铺开，笔毛像抹油漆一样从纸上扫过，就无从谈笔力了。

看见了什么东西；第 5 头牛也呈赭黄色，正伸颈摆尾地在荆棘上蹭痒，好不惬意。

这幅画从不同的角度表现了牛的生活形态和习性，造型生动，形貌真切。尤其是那头正面而立的牛，视角独特，更是显示出作者高超的造型能力。整幅画面除最后右侧有一小树外，别无其他衬景，因此每头牛可独立成章。

虽然这幅《五牛图》无背景衬托，但作者通过对牛各不相同的面貌、姿态的描绘，表现了它们不同的性情：活泼的、沉静的、爱喧闹的、胆

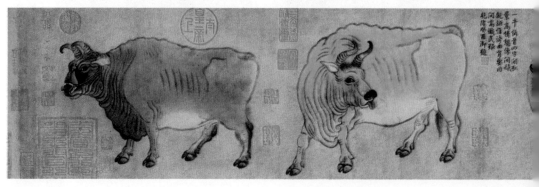

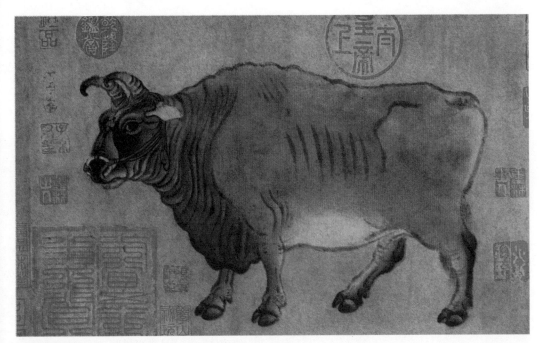

《五牛图》局部
第一头牛通体赭黄，浑身透出稳重之气。

怯的和乖僻的。在运用技巧方面，作者独具匠心，选择了粗壮有力、具有块面感的线条去表现牛的强健、有力、沉稳和行动迟缓，藏拙于巧，风格古朴，造型准确，恰如其分地表现出了牛筋骨和皮毛的质感。墨色色彩层次分明，使得画面浑厚却不失轻灵。尤其是作者对牛眼神的刻画，将牛既温顺又倔强的性格表现得淋漓尽致。

我们来看作者笔下的第1头牛，白色的肚皮用最浅色的墨线，其他大体用淡墨线，其浓度恰当表现了黄牛的毛色，牛大腿的内节、尾根、耳尖、角节等处则用了重墨线，眼、鼻处用焦墨线，使主次分明，变化丰富，一头老黄牛跃于纸上。

据史书记载，韩滉任职宰相期间，注重农业发展，这幅图可能就含有鼓励农耕的意义吧。有

专家考证，韩滉的《五牛图》将人的感情带入笔端，已不再是单纯的动物画，其中蕴含有深刻的内涵：韩滉画5牛以喻自己兄弟5人，以任重而温顺的牛的品性来表达自我内心为国为君的情感，那这可是一幅以物寄情的典型之作了。

《五牛图》是中国古代动物绘画的典型形式，是一幅标志着我国唐代畜兽画已达到高度水平的优秀作品，其生动传神的写实程度不亚于古典绘画的同类题材作品，浑厚、朴实绘画风格成了唐后各朝画家竞相仿效的对象。元代赵孟頫为此画所做的题跋中，称之为"稀世名笔"。

图中绘有五头牛，姿势神态各不相同。整幅画造型生动，神态各异，风格古朴，反映了作者的深厚功底。

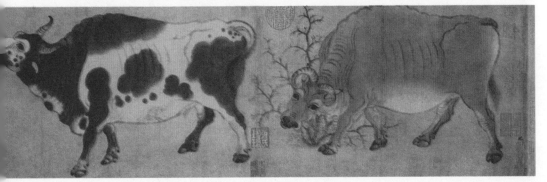

天王送子图

必知理由
◎ 吴道子"疏体"的代表作之一
◎ 能够体现吴道子人物画的绘画风格
◎ 中西文化相互影响的产物

> **名画档案** 名称:《天王送子图》/ 画家: 吴道子 / 创作时间: 唐 / 尺寸: 纵 35.5 厘米，横 338.1 厘米 / 材料: 纸本，墨笔画 / 收藏: 日本大阪市立美术馆

画家小传 吴道子，生卒年代不详，但可知他一生的主要时期是在开元和天宝年间。吴道子又名道玄，因避玄宗帝讳，改名为道子，阳翟（今河南禹县）人，自幼贫穷孤苦，跟从民间的绘塑工匠学习绘画。到 20 岁时，他的画技已经非常精深了。吴道子的艺术成就是多方面的，无论人物、山水、草木及飞禽走兽，他都能做到艺压群芳。吴道子被后世称为"百代画圣"，同时他也是中国民间画工的祖师。吴道子的传世之作有《天王送子图》、《搜山图》、《观音图》等。

名画欣赏

开元、天宝年间，唐朝在各方面都达到了鼎盛时期。这一时期的绘画艺术也揭开了新的一页，很多卓有成就的画师创作了大量世俗化了的宗教壁画，即所谓"菩萨如宫娃"，或用贵族家姬妾形象画释梵天女等。吴道子就是此时宗教人物画坛最具代表性的画家。

吴道子喜欢与文人名流交往，游历各地，在绘画上远师张僧繇，近法张孝师。据传在长安、洛阳两地的寺院道观中他画的宗教壁画就有 300 多幅。由于他性格豪爽，好酒使气，想象力丰富，所以所绘壁画人物，"奇踪异状"，有吞云吐雾之气势，有崩石摧山之峻美。据说吴道子画丈余的人像，无论是从手臂或脚部开始，都能画出完整生动的艺术形象，画佛头部的圆光，转臂运笔，一笔而就。而且他所刻画的都是一些充沛着生命活力的形象，这些结合形象的创造，大大提高了绘画的表现力。

吴道子的绘画无真迹传世，这幅《天王送子图》可能是宋代摹本，敦煌莫高窟第 103 窟的《维摩经变图》也被认为是他的画风。

绘画知识

"疏体"与"吴带当风"

疏体: 吴道子绘画以焦墨勾线，略施淡彩，世谓之"吴装"。因其所用笔法洗练流畅，笔才一二，像已应焉，后人将他与张僧繇合称"疏体"代表画家，以区别于顾恺之与陆探微劲紧联绵的"密体"。

吴带当风: 吴道子在学习前人名师张僧繇的"张家样"、曹仲达的"曹家样"的基础上，落笔雄劲，略施淡彩，推陈出新，用线来表现物质的体积和质感，表现人们的精神气质。他甚至有时把鬼神人物也用白描绘制，由于吴道子绘画的线条具有运动感、节奏感，并且粗细多变，所以被后人称为"莼菜条"描。在他的笔下，衣服宽松，裙带飘举，衣纹流畅飘洒，又被称之"吴带当风"，以区别于北齐曹仲达以来的薄衣贴体的"曹衣出水"的画法。

《天王送子图》又名《释迦降生图》，描绘了佛祖释迦牟尼降生为悉达王子后，其父净饭王和其母摩耶夫人抱着他去朝拜大自在天神庙时，诸神向他礼拜的故事。卷末有宋代李公麟的题跋。

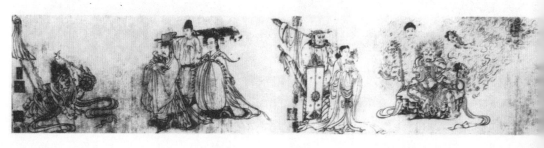

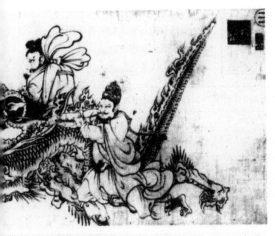

《天王送子图》局部之神兽

此画本是一部外来的宗教题材，但画中的人、鬼、神、兽等却完全中国化、道教化了：净饭王与王后、侍者身上体现了中国传统的天子威仪和君臣之道；画中诸神、鬼皆着唐装。这也充分表明佛教在传入中国后，不仅受到了统治者的重视，而且深受中国传统宗教和哲学的影响。

作者想象奇特，以释迦降生为中心，使天地诸界情状历历在目，令人神驰目眩。画中一个情节是这样的：端坐的天王，双手按膝，怒视着奔来的神兽，一个卫士拼命牵住神兽的缰索，另一卫士则拔剑相向，意欲将其制服。在天王背后，侍女磨墨、女臣持笏秉笔，似在将此圣迹记入史册。

我们再来看另一个情节：净饭王小心翼翼地抱着初生的释迦稳步前行，王后紧随其后，侍者扛扇在后，诸神则张皇跪拜。这一场面烘托出释迦具有无上的威严。

就这两部分来看，激烈与平和，怪异与常态，高贵与卑微，动与静，构成比照映衬又处处交融相合。画卷中人物神情动作等在作者的笔下都被描绘得极富神韵，略带夸张意味的造型更显出作者"出新意于法度之中，寄妙理于豪放之外"的艺术追求和艺术趣味。此图所用线条轻重、顿挫合于节奏，以动势表现生气，具有"疏体"画的特性，是典型的"吴家样"。

吴道子的绘画对后世影响极大，北宋苏轼曾将他与诗人杜甫、散文家韩愈、书法家颜真卿并立，称"画至于吴道子，而古今之变，天下之能事毕矣"。

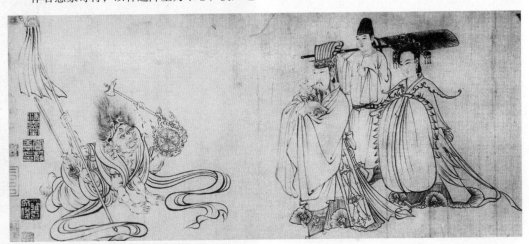

《天王送子图》局部之净饭王抱着初生的释迦

这是一幅本土化（即世俗化）了的宗教壁画，画中神仙鬼怪皆为唐人面孔，着贵族服饰。体现了佛教东传以后，渐渐融合道家、儒家因素，形成了中华特色的宗教。

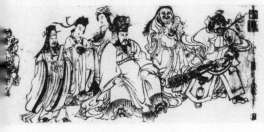

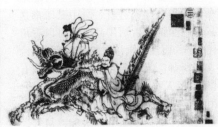

重屏会棋图

必知理由

◎ 一幅珍贵的历史人物的肖像画
◎ 体现了五代时的人物画风格
◎ 周文矩的代表作品之一

> **名画档案** 名称:《重屏会棋图》/画家:周文矩/创作时间:五代/尺寸:纵40.3厘米,横70.5厘米/材料:绢本,设色/收藏:北京故宫博物院

画家小传

周文矩,生卒年不详,建康句容人(今南京),南唐画院翰林待诏。擅画人物、山川、楼观。所画闺阁妇女,继承了唐代周昉的画法而有所变化,不过多施朱傅粉或佩华美佩饰,形象更显自然秀丽。他的笔法吸取李煜画法用笔,线条瘦硬,略带颤动,称之为"战笔"描,刚柔并用,独具一格。传世作品有《重屏会棋图》、《宫中图》、《文苑图》等。

名画欣赏

五代南唐地处江南,山水秀丽,前后仅存在38年(937～975年),其间历经三主,即烈主、中主、后主。中主李璟与后主李煜酷爱文艺,后主尤擅丹青,在他们的支持和带动下,南唐绘画艺术蓬勃发展,一时名家辈出,如擅画花鸟虫畜的徐熙、徐崇嗣,擅画山水的董源,擅画宫殿楼阁的朱澄,擅画人物的顾闳中、周文矩、王齐翰等。中主和后主还时常召集绘画名手,给君臣皇族的宴饮赋诗等活动画图作纪,《重屏会棋图》便属于这类描写帝王闲居享乐的纪实之作。

《重屏会棋图》描绘的是南唐中主李璟与其弟景遂、景达、景逿会棋的情景。这幅画之所以被称为《重屏会棋图》,是因为会棋人物背后画有一榻及屏风,投壶等器具摆于榻上,屏风上的人物画描绘白居易《偶眠》诗意图:一个满脸络腮胡子的男子正靠在床栏上,应该是喝醉了,男子右侧是他的妻子,刚刚摘下他的乌帽托在手中。男子面前放着酒具和一口炭盆。床榻的另一面,两个婢女正抱褥而来。这道屏风人物画上又画有一山水屏风,完全图解白居易的诗意,由此造成一画三重——画中之画的特殊效果,故名"重屏图"。该图无名款,只有"政和"、"宣和"印玺,以证明为北宋赵佶内府所藏。曾有专家分析,画中藏印都是伪印,但从人物服饰及生活用品方面可以看出此图为五代遗制,而且画风与周文矩画风相似,故传为周文矩所画。美国弗利尔博物馆也藏有一幅同名作品,但人物形象呆板,衣纹用笔软弱,一般被定为明人摹本。

据史籍记载,中主李璟个性缓和、从容,

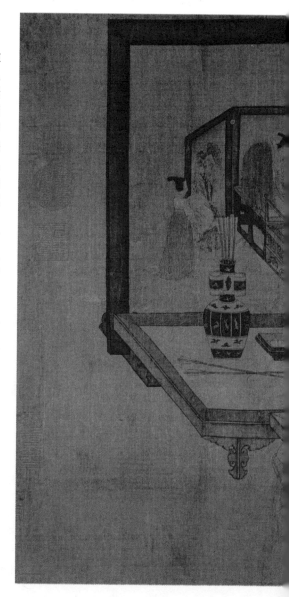

与诸兄弟之间情分深厚，相处和睦，而且谦和下士，礼遇大臣，处处表现出儒者风范。图中居中观棋者为中主李璟，他头戴高帽，面庞丰满，细目微须，身材魁梧，仪态气度出类拔萃，目光前视，若有所思的样子，或是在静观胜负。桌两侧对弈者为景达和景逖，他们两人作侧身或半侧身，彼此观察着，其中的一人正举着棋子但还没有选好位置，另一人则像是在催促对方，不过双方都于微笑中透出决心角逐的神气。景遂则坐在左边观战，一只手臂搭在兄弟肩上，似在为兄弟出主意。看着这幅图，我们不由得也感觉到了一千多年以前那种会棋场面的紧张

与和谐。

此图作者所用线描细劲有力，既不同于"高古游丝"，也不同于"屈铁盘丝"，在挺健线条中略有转折、顿挫和抖动，别具一种风采，给人以古拙之感。从设色上看，本图略显古雅，人物衣冠与和室内简朴的陈设相协调。人物情态刻画细致，生动逼真。

这幅《重屏会棋图》是五代时期重要的肖像画作品，不但在人物写真方面达到了很高的造诣，而且在空间处理上也表现出了严谨的法度，因此此图自宋以来摹本颇多。据考证，以北京故宫博物院所藏这幅年代最早。

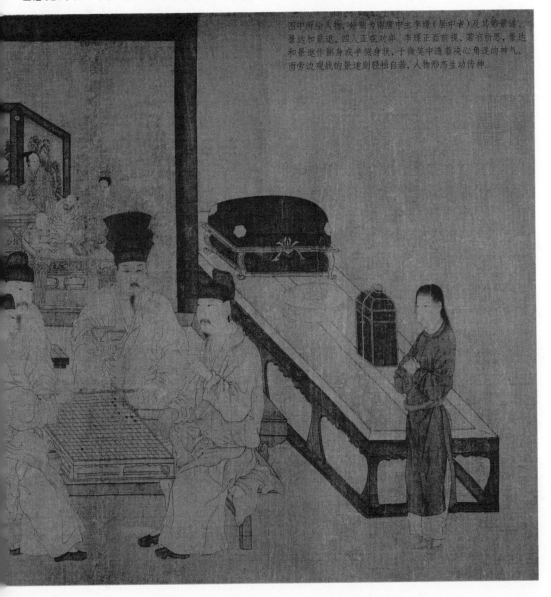

图中所绘人物，分别为南唐中主李璟（居中者）及其弟景遂、景达和景逖，四人正在对弈。李璟正面前视，若有所思，景达和景逖作侧身或半侧身状，于微笑中透着决心角逐的神气，而旁边观战的景遂则轻松自若，人物形态生动传神。

韩熙载夜宴图

〉名画档案　名称:《韩熙载夜宴图》/ 画家: 顾闳中 / 创作时间: 五代 / 尺寸: 纵 28.7 厘米, 横 335.5 厘米 / 材料: 绢本, 设色 / 收藏: 北京故宫博物院

画家小传　顾闳中, 生卒年代不详, 江南人, 南唐中主李璟时任翰林待诏。擅画人物, 神情意态逼真, 用笔圆劲, 间有方笔转折, 设色浓丽。画风沿承唐代仕女传统, 并创立五代清秀娟美形象的造型特征。《韩熙载夜宴图》是顾闳中的唯一传世作品。

名画欣赏

韩熙载(907～970年), 字叔言, 山东北海人, 唐末进士, 是一位北方贵族, 因战乱南逃, 被南唐朝廷留用, 后主李煜想授他为相。韩熙载本也是个有政治才干的人, 艺术上也颇具造诣, 懂音乐, 能歌擅舞, 擅长诗文书画。但南唐统治者贪图享乐, 国势日衰, 韩熙载不愿出任宰相, 而把一腔苦衷寄托在歌舞夜宴之中。李煜听说韩熙载生活"荒纵", 出于"惜其才", 想通过图画对韩熙载起规劝作用, 即派当时画院的顾闳中深夜潜入韩宅, 窥看其纵情声色的场面, 顾闳中目识心记, 回来后便作这幅《韩熙载夜宴图》卷。

《夜宴图》采用了我国传统表现连续故事的

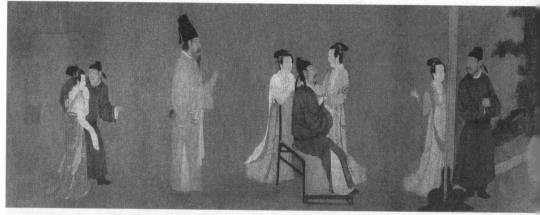

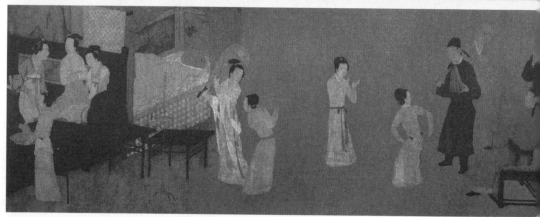

手法，叙事诗般描述了韩熙载夜宴的全部情景。全图随着情节的进展而分段，以屏风为间隔，主要人物韩熙载在每段中均有出现。全图分为5段：宴饮宾客，弹奏琵琶；舞蹈，韩熙载亲为击鼓；宾客散去，韩熙载与诸女伎休息；熙载更衣后听女伎奏管乐；宴散，韩熙载与众女伎调笑。

作者在构图上安排巧妙，每段一个情节、一个地点、一个人物组合，每段既相对独立，又统一在一个严密的整体布局当中，繁简相约，虚实相生，富有节奏感。作者并没有精心描绘夜色，而是在第三段景物中安置了一枝烛台，点明了《夜宴图》特定的时间，这种中国传统式的意象表现手法使画面更富有韵味。图中用来隔段的三个屏风并不雷同，这种处理方式也体现了作者巧妙的构思。画面中人物的趋向动势变化丰富，疏密向背有致，神态动静相宜，紧密而富有张力。

画卷中的头两段最为传神。我们来看第一段：此段出现人物最多，计有七男五女，有的可确指其人，如弹胡琴的女子为坊副使李家明的妹妹，李家明紧坐在妹妹身旁，侧身注视着妹妹。床榻

绘画知识

界画

界画也称木屋，指以宫室、屋宇、楼台等建筑物为题材的绘画。历来以画院画家最为擅长，对于宫室、殿宇、寺观及其崇楼、台榭、飞阁、长廊等，无不摹写逼真，界画在宋时达到顶峰。界画的画法起源于唐代，到了宋代渐渐成为一个专门的画科。元代后，随着"文人画"地位的日渐提高，界画被视为是工匠之画，明末清初已渐消沉。后来，清代画家袁江、袁耀又使得"界画"重放光彩。

上凭几坐者，头戴高纱帽的就是韩熙载。侧坐于床榻上、穿红袍者为状元郎粲。画中每一个人物的神情都突出了一个"听"字，主宾或静听、或

此卷共分五段，分别绘"听乐"、"观舞"、"歇息"、"清吹"、"散宴"情景，各段之间用屏风、床榻等相隔，但构图却是连续的。人物刻画精致入微，神态细腻，个性尽显，尤其是主人公韩熙载的描绘极为深入，将其超然自适、放荡不羁而又沉郁的心理表现得淋漓尽致。画面赋色清丽典雅，用笔工整，充分显示出作者高超的艺术水平。

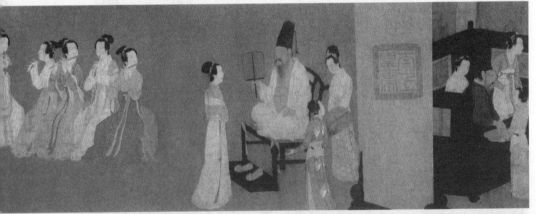

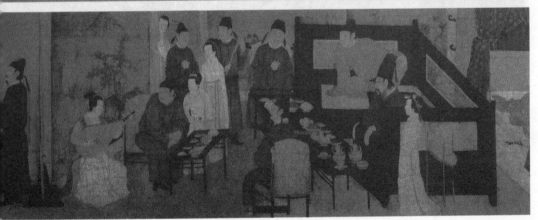

默视，眼光都集中于弹琴者的手上和歌舞者的身上。第二段画的是韩熙载击鼓的情景，宾客都兴奋不已，但画中的和尚却显出了尴尬，作为和尚处于此景下，作者给以如此的表现是非常恰当的。从此段中似乎能传来夜宴时击鼓打板的节奏，使人有一种身临其境的感觉。由于作者观察细微，韩熙载夜宴达旦的情景被描绘得淋漓尽致，5个

场景，40多个人物的音容笑貌无一不活脱绢上。

画卷中的韩熙载形体高大轩昂，长髯，戴巾，看似形骸放浪，但从他倚栏倾听到挥锤击鼓，直到曲终人散，在每一个场合他始终眉峰紧锁，若有所思，忧心忡忡的样子，与夜宴歌舞戏乐的场面形成鲜明对比。这充分表现了韩熙载复杂的内心世界，刻画了他忧心却又无力的个性，加深

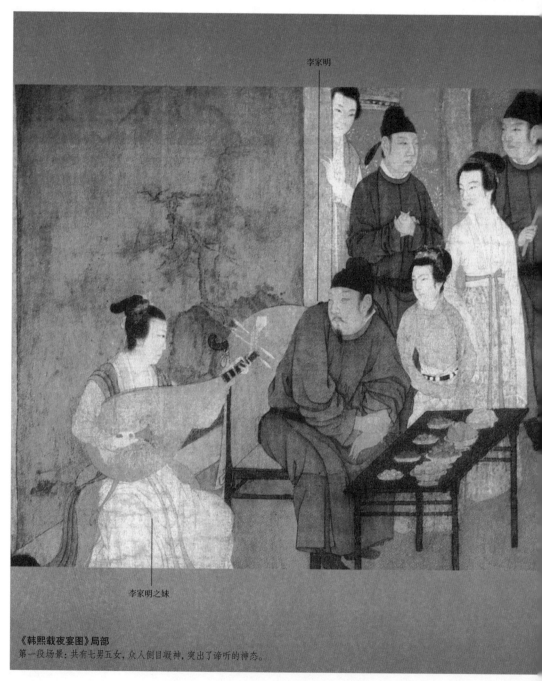

李家明

李家明之妹

《韩熙载夜宴图》局部
第一段场景：共有七男五女，众人侧目凝神，突出了谛听的神态。

了这幅画的思想深度和现实意义。

画卷中的桌案都比较低矮，五代正是由席地而坐到垂足高坐的过渡时期，琵琶箫鼓、绣墩床榻，室内的陈设器物都体现了那个时代的特点。

《韩熙载夜宴图》在用笔、着色等方面都达到了很高的水平。全卷用笔挺拔劲秀，线条流转自如，"铁线描"与"游丝描"结合的圆笔长线中，时见方笔顿挫，工整精细。人物衣纹刻画严整简练，须发的勾画"毛根出肉，力健有余"，画尽意在，塑造了一批富有生命活力的艺术形象。在设色上，多处采用了绯红、朱砂、石青、石绿等，对比强烈，而整个画卷统一在墨色丰富的层次变化中，显得既浓丽又稳重，比例匀称，透视感强，足见作者的深厚功力。

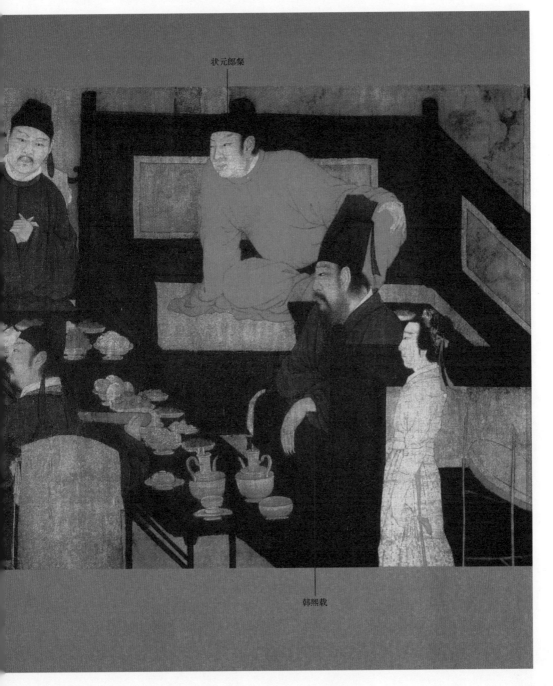

状元郎粲

韩熙载

十六罗汉图

必知理由
◎ 贯休绘画作品中的名作
◎ 古代佛教绘画艺术的精品
◎ 五代佛教怪异人物画的一个典型

〉名画档案

名称:《十六罗汉图》/画家:贯休 / 创作时间:五代 / 尺寸:纵 92.2 厘米,横 45.2 厘米 / 材料:虽然出于一个底本,但有绢本、纸本,又有石刻本;有设色,也有水墨 / 收藏:大多流传海外,而日本藏本最接近原作面貌

画家小传

贯休(823 ~ 912 年),俗姓姜,字德隐,兰溪人,出家为僧,号禅月大师,是唐末五代著名画僧。贯休工书法,擅草书、绘画,长于佛像,尤以画罗汉像出名,画史上则称贯休是"屈铁如盘丝"风格的代表人物。贯休也善于写诗,所写诗题材广泛,有《禅月集》25 卷,补遗 1 卷。

名画欣赏

晚唐时期,工笔重彩人物画,再也没有出现盛唐时的繁荣和辉煌,而这一时期的水墨山水画却是蒸蒸日上,在绘画中的地位甚至超过了人物画,并影响了人物画的趣味走向。晚唐时,佛教禅宗已得到了发展,以不立文字、直指人心、见性成佛相标榜。五代时,道教、佛教并盛,寺院中的壁画,仍然受到重视。由于前蜀、后蜀僻处西陲,五代的战乱对这里并没有多大影响,并且蜀主又奖励提倡绘画,因此蜀地政教平治,社会安宁,人才辈出。中原画家多把蜀地看成乐土,纷纷西去避乱,促成两蜀绘事的兴盛,成为绘画艺术的中心。贯休是当时蜀地画家中最有名的擅绘道释的画家,他创造了风格怪异的宗教人物画。

贯休所绘罗汉,有的庞眉大目,有的高颧隆鼻,面貌都是"胡貌梵相",这种奇异之相,立意免俗。据史料记载,贯休曾说,这些"不类世间所传"的佛教人物形象,是他"梦中所睹尔"。

现藏于日本皇宫内厅的这幅贯休的《十六罗汉图》,据日本学者鉴定是宋初摹本,是最接近贯休原作的作品。

十六罗汉,均为佛的弟子。佛经上说他们是受佛敕、永住此世而济度众生者。贯休的《十六罗汉图》与唐代佛教艺术中经常出现的胡人形象是一致的,但唐时的佛像已渐趋世俗化,具有较强的写实性。贯休一改这种风格,他笔下的十六罗汉大幅度变形,变得怪异,富有神秘感和威慑力。

我们来介绍一下《十六罗汉图》中的距罗尊者像和阿氏多尊者像。

距罗尊者原是一名勇猛的战士,后来出家,但却没有改掉作战时的野性,为摒弃他的粗野性格,佛祖让他静坐修行。后来的距罗尊者虽然修成了罗汉,但他静坐时仍有一股威猛之气。《十六罗汉图》中的距罗尊者鹰目高鼻,双手合十作拜谒状,气宇轩昂,英气逼人。邛杖斜倚在古木座椅上,座椅两臂扶手处呈龙首造型,形态生动,整个画面和谐一致。作者对人物头部、手部的骨骼造型进行了夸张处理,并且以墨色染出凹凸,极具立体写实效果。

传说阿氏多尊者一生下来就有两道长长的白眉毛,所以修成罗汉后,又叫"长眉罗汉"。图中的长眉罗汉张口露齿,双目炯炯。作者对长眉罗汉的两道白眉进行了细致地刻画:白眉足有尺余,顺着人物两颊下垂到胸前,罗汉正双手捻托。人物左耳的刻画也极度夸张,耳朵大至下部耳垂与下巴底线平行,而使整个头部呈方形。画中服饰在黄色格子上以细密线画出布纹作为底色,上面画树石、龙凤或人物图案。作者用笔细致准确,几乎到了毫发毕现的程度。

《十六罗汉图》不管从创作风貌上看,还是从笔墨技巧上看,历来都受到很高的评价。画中用笔虽细却凝练遒劲,长线条连绵不断,转折圆润,有厚重感。《宣和画谱》曾赞贯休的《十六罗汉图》说:"以至丹青之习,皆怪古不媚,作十六大阿罗汉,笔法略无蹈袭世俗笔墨畦畛,中写己状眉目,亦非人间所有近似者。"

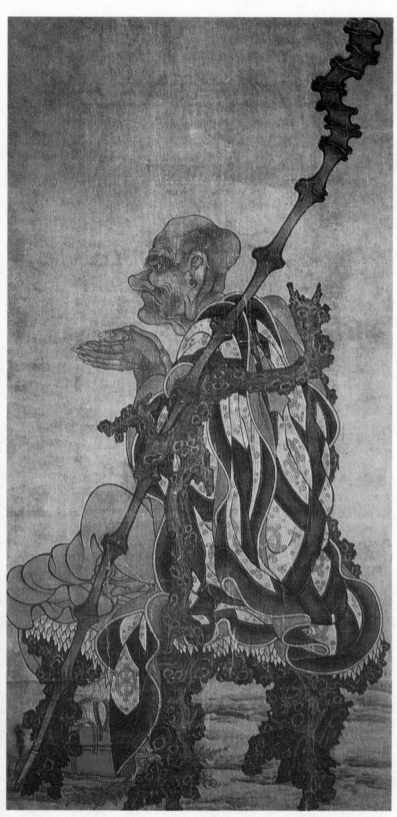

马克斯·洛尔的观点：贯休的罗汉形象体现了佛教在9世纪遭受迫害时受到的破坏和劫难。那时佛教寺庙在中国几乎绝迹，画家笔下的罗汉像是一场大劫后年迈体虚的幸存者，饱经岁月和痛苦记忆的煎熬。

此图为《十六罗汉图》部分之距罗尊者像。距罗尊者邛杖斜倚在古木座椅上，鹰目高鼻，双手合十作拜谒状。

珍禽图

必知理由
◎ 五代花鸟画的代表作品
◎ 黄筌唯一的传世作品
◎ 最能体现"黄家富贵"的代表作品之一

》名画档案　名称:《珍禽图》/ 画家: 黄筌 / 创作时间: 五代 / 尺寸: 纵41.5厘米, 横70厘米 / 材料: 绢本, 设色 / 收藏: 北京故宫博物院

画家小传

黄筌, 生年不详, 卒于965年。字要叔, 成都人。五代西蜀时任翰林待诏、权院事(皇家画院的主管人员)等职。擅画山水、人物等, 尤以画花鸟最为著名, 画法精工富丽。对北宋和以后的花鸟画有重大影响。黄筌与江南徐熙齐名, 并称"黄徐"。传世作品有《珍禽图》。

名画欣赏

黄筌13岁时曾从刁光胤学画, 善于综采诸家之长: 山水师李升, 龙、水、松石、墨竹师孙遇, 鸟雀师刁光胤。在花鸟画方面, 黄筌能将刁光胤等的技法加以增损, 取其长补其短, 故能自成一家。

据《宣和画谱》记载, 黄筌"凡山花野草, 幽禽异兽, 溪岸江岛, 钓艇古槎, 莫不精绝"。由于黄筌是宫廷画师, 故他所画多是皇家宫苑里的"珍禽瑞鸟, 奇花怪石", 与皇族接触得多了, 耳濡目染的多是奢华生活, 多数作品又是旨命所作, 所以, 黄筌的绘画风格, 多以富丽工巧为能事。中国工笔花鸟画自唐代开始, 就以下笔轻利、用色鲜明见长。黄筌及其儿子继承了前人传统画法, 加以改造, 创出了一种新体法, 即"勾勒花鸟", 使工笔花鸟画达到成熟。

据传说, 后蜀广政七年, 外地来使, 送来了数只仙鹤, 蜀主孟昶命黄筌绘仙鹤于偏殿壁上。黄筌经过对这些仙鹤的仔细观察, 画出了唳天、啄苔、梳翎、惊露、舞风、顾步等种种鹤姿, 竟使真鹤误认为壁上的鹤是同类, 在画前飞翔舞翅, 故有"黄筌画鹤, 薛稷(唐朝的画鹤名家)减价"的谚语流传于世。据说孟昶还曾命黄筌在"八卦殿"上绘四季花竹兔雉, 当时宫中饲养的白鹰连连飞扑过去, 以为雉鸡是真物。不管这些传闻是真是假, 但足以看出黄筌的花鸟画在当时的地位。

这幅《珍禽图》是黄筌给儿子作范本的画稿, 虽然只是为了课图作稿之需, 信手而画, 大小间杂, 动物之间互有联系或无联系, 但作为一件独立的创作作品来看, 仍然错落有致, 别具一格。画左下方署有"付子居宝习"一行小字。

此图画面不大, 却描绘了禽鸟、昆虫等动物24只之多, 鸟有白鹡鸰、麻雀、鸠、蜂虎、白头翁、大山雀、北红尾鸡等, 昆虫有尖头蚱蜢、天牛、蝉、金龟子、蝗虫、蜜蜂、细腰蜂、胡蜂等, 另外还有一大一小的两只龟。作者强调真实描绘, 重视形似与质感, 勾勒填彩, 每一虫鸟的特征、羽毛鳞甲、组织结构, 都画得准确、工整、细腻, 丝毫不苟。每一动物的神态都画得活灵活现, 富有情趣, 而且色调柔丽协调, 体现了黄筌一派"用笔新细, 轻色晕染"的特点。

画中有两只一老一小的麻雀, 相对而立, 雏雀扑翅张口, 似乎能让人看画闻声, 那种嗷嗷待哺的神情让人怜爱; 老雀则低首而视, 口中无食, 一副无可奈何的模样。下端的一只老龟正不紧不慢地向前爬行, 两眼注视着前方, 表现出不达目的誓不休的决心。画中的其它鸟雀或静立, 或展翅, 或滑翔, 动作各异, 生动活泼; 昆虫有大有小, 小的仅有豆粒大小, 但却刻画得十分精细, 须爪毕现, 透明的双翅鲜活如生, 质感极强。这幅写生图充分显示了作者娴熟的造型能力和精湛的笔墨技巧。

绘画知识

白描画法

　　白描画法是指以墨线描绘物体, 不着颜色的画法。在人物、畜兽画方面也有白描画法, 我国古代称之为"白画"。白描画法以线条为主, 也可渲染淡墨。宜以中锋为主, 用笔的压度和速度要均匀, 勾出的笔线要有"外柔内刚"的效果, 力量要涵蓄在内, 不宜显露于外。

仅从这幅稿本上即可了解黄筌作品的精妙，可以想象到黄氏作品的巨大魅力。正由于黄筌长期不懈地细致观察并坚持写生，经过不断的磨炼，才能获得如此成功，并成为一个画派的开创者。

黄筌的作品经《宣和画谱》著录时还有349件，但流传至今只有这幅《珍禽图》。虽然五代是传统花鸟画走向成熟的时期，但传下来的真品很少，所以此画具有珍贵的历史价值。

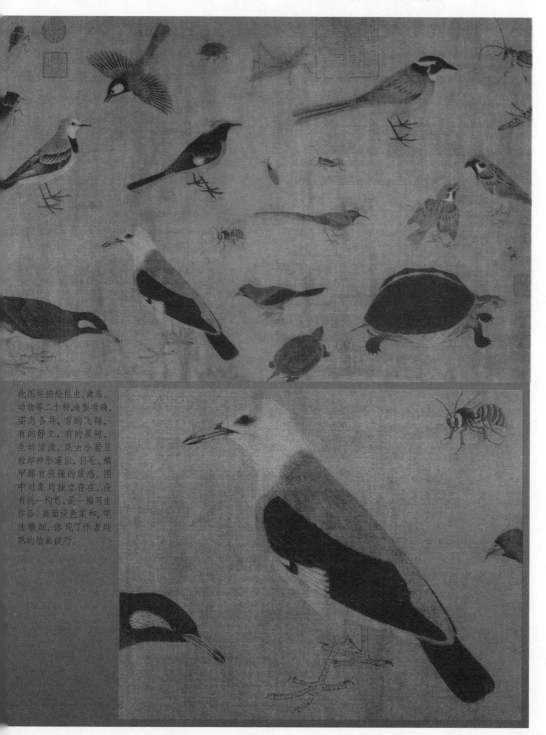

此图共描绘昆虫、禽鸟、动物等二十种造型准确，姿态各异，有的飞翔，有的静立，有的展翅，生动活泼。昆虫小若豆粒却神形逼似，羽毛、鳞甲都有很强的质感。图中对象均独立存在，没有统一构思，是一幅写生作品。画面设色柔和，笔法精细，体现了作者纯熟的绘画技巧。

匡庐图

必知理由
◎ 水墨山水画成熟的标志
◎ 代表了荆浩的绘画风格和成就
◎ 我国宋以前具有山水全景模式的典型作品

〉名画档案　名称:《匡庐图》/画家: 荆浩 / 创作时间: 五代 / 尺寸: 纵185.4厘米，横106.8厘米 / 材料: 立轴，绢本，墨笔 / 收藏: 台北故宫博物院

画家小传　荆浩，生卒年不详，字浩然，今山西沁县人，生活于唐末至后梁之间。荆浩博通经史，因避唐末战乱隐居于太行山的洪谷之中，自号为洪谷子。荆浩擅画佛像，尤妙山水，被视为北方山水画派之祖。除山水外，荆浩在壁画创作方面也有很大造诣。传世作品有《匡庐图》等。

名画欣赏

作者因隐于太行山，朝夕观察山水树石的变化，分析总结了唐人山水画的经验，编著了山水画论《笔法记》。《笔法记》的中心主题就是要求山水画要达到"真"，即要表现出山水与自然界本质的真实和相互间内在的联系，并提出绘画的"六要"，即气、韵、思、景、笔、墨。在《笔法记》中，作者对创作过程、内容和形式的关系都做了论述，可以说是我国中古时期山水理论的杰作，对后世山水画的发展影响深远。根据"吴道子画山水，有笔而无墨，项容有墨而无笔，吾采二子之所长，成一家之体"之说，可以看出荆浩汲取了唐代山水画的精华，创造革新，笔墨并重，形成了独特的风格。荆浩将"水晕墨章"的画法加以发展，开创了以描写大山大水为特点的北方山水画派，气势雄伟，风格峻拔，为后来的关仝、李成、范宽等人最终发展完成全景式山水画奠定了初步格局。

《匡庐图》从画题上看，画的是庐山及附近一带的景色，而实际上是画家通过对北方的崇山峻岭的描绘，表现了神州大地山川的宏伟壮观，涵盖大地之无垠，宇宙之大观。这种表现大自然雄伟之美的"全景山水"，揭开了水墨山水画史上最为光辉的一页，对当世及后世的影响都非常大。《匡庐图》画上有宋人题的"荆浩真迹神品"6字，有元朝人韩屿与柯九思两人题诗，还有清高宗题诗等。

在《匡庐图》中，作者采用立轴构图，以纵向布局为主。由下往上看，层次井然，一层高过一层。画面下端细绘出山麓景致，树木、河流、屋舍、石径、撑船的舟子、赶驴的行人，一一都被作者摄入笔端，刻画得生动准确。再往上是山间的峰峦、瀑布、亭榭、桥梁、林木，山光岚气，隐约浮动，作者以如飞如动的笔，来描绘峻厚的群峰耸立在冥冥的云气之中。在群峦众岭的映衬环拥下，最高峰挺然直出，上摩穿苍。

设色上，作者配合晕淡自然的墨来抒发自己对生活真实的体验，在客观的描绘上融入了画家淡泊的主观情思。画中山河的壮阔，是与作者的宏伟襟怀分不开的。

在《匡庐图》中，作者将"高远"、"平远"二法巧妙地结合起来，交替使用，峻峭耸立的巍巍峰峦与开阔平旷的山野幽谷自然出现在图中，毫无抵触之处，而古松、巨石与层叠的峰峦相映相发，更是将全画幽深缥缈的境界清楚准确地烘染了出来，使全画笼罩在一片雄伟、壮丽与空旷、幽静相交缠的氛围中。图中的细节部分，甚至一草、一木、一屋、一人都形体各异，山峦的转折与块面的造型变化多端，既显得真实可信，又不拘于客观形象，而寄寓于想象与距离。荆浩的笔法特点在这幅图中得到了充分体现，勾、皴、染三法并举，既突出了造型的结构、形态的立体感和厚重感，又显示了水墨技法的特殊韵致。

此图描绘的是庐山景色，采用全景式构图，山峰高远、深远皆具，充满欲升之势，雄伟缥缈又峻峭挺拔。山间有飞瀑、小亭、木桥，林木葱茏，岚气缭绕。全画不施色，水墨结合，笔法严谨，体现了五代时期山水画走向成熟的特征。

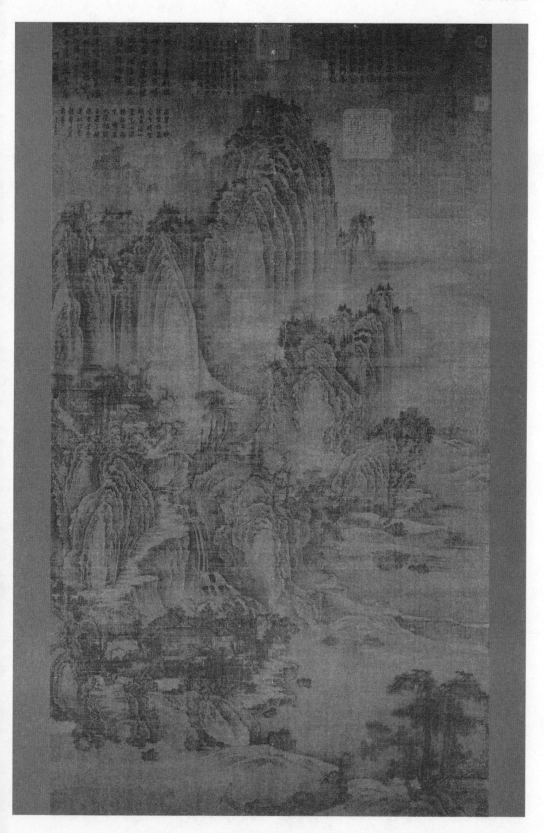

关山行旅图

> **名画档案** 名称:《关山行旅图》/ 画家: 关仝 / 创作时间: 五代 / 尺寸: 纵 185.4 厘米,横 106.8 厘米 / 材料: 绢本,水墨 / 收藏: 台北故宫博物院

画家小传

关仝,生卒年不详,仝,也作同、潼或童,长安人。擅画山水,从师荆浩,获得了"出蓝"之誉。关仝尤喜作秋山林,形象洗练而完整,给人以身临其境之感,与荆浩同为北方山水画派创始者,并称"荆关"。关仝与李成、范宽齐名,在北宋号称"三家山水"。《关山行旅图》、《秋山晚翠图》是关仝的代表作。

名画欣赏

关仝和荆浩同是北方山水画派的创始者,他所作的秋山寒林、野渡行旅、荒山野店、渔市山驿,"使其见者如在灞桥风雪中,三峡闻猿时,不复有市朝抗尘走俗之状"。他笔下的山水,特别着力刻画山石树木的形质。其用笔劲利,有刀砍斧凿般的浑厚之气。

《关山行旅图》是一幅描绘北方深秋景色的山水画。由于画上绘制了人物的行旅活动,所以使这幅山水画又带有了一定的叙事性。此画既表现出了山川的雄奇,又反映了人们生活的艰辛。

《关山行旅图》中最引人注目的是画面上部的一座大山,这座山峰几乎占据了画面三分之一的面积。山顶外轮廓是以粗壮弯曲的弧线,向左右扩展,然后逐渐向内收缩,使巨大的山头,有一种向左倾斜的危险。接着又渐渐向外延伸成八字形,这样山势显得更加奇险。在轮廓线内,作者用线勾出岩石的自然纹理,再加上点子皴,巨大的山头如快要崩裂一般。并且这座突兀的山峰并不像一般远山那样越近颜色越淡,而是层层叠叠的山石用较浓的墨色,用特有的粗笔勾线描绘,更妙的在于溪流的蜿蜒和山路的回转将它推得极

远,所以并没有头重脚轻的压抑之感。

在这座巨峰左边,有两座尖尖的小峰,与先前那座巨峰相比,形成鲜明的对比,但这两座小峰在视觉上却能给人一种向上的张力,似乎在抵御旁边巨大山头的坠落。山腰云烟缥缈,山间楼观隐现,造成一种玄妙之境,令人神往。

画面中部,烟云深处流出溪水,从左上至右下贯串整个画面,形成一种对角线构图。溪岸边是一条从山上蜿蜒而下的山路,一行人马正在山路上行走。一座小桥横跨溪上,桥上也正有行人经过,作者用笔巧妙,通过一座小桥使得全画气脉相通,克制了生硬而使画面变得柔和。溪水两岸坡脚呈犬牙形,交错呼应,使画面更显出了真实生动,富有活力。

画面的底部,描绘了山村小镇的景象:道路两边有村舍、客栈、街市、场院。人们往来于其间,有的骑驴、有的负薪、有的对语,还有伏地者,可能是在行古礼吧。总之,画中人物被描绘得细致逼真。另外,院子里的鸡、圈里的猪、凉棚下的驴和乱跑的狗,皆被刻画得趣味横溢,使画面洋溢出北方山村小镇的生活气息,这也是早期山水画的特点之一。不过,据说关仝不擅长画人物,所画人物多请一位名叫胡翼的画家帮他补上,所以胡翼也因此留名画史。

绘画知识

"十八描"

明嘉靖年间,邹得中总括前人丰富的创作经验,在其著作《绘画发蒙》中,提出了"十八描"的说法,这十八种描法是指:一、行云流水描,二、高古游丝描,三、铁丝描,四、柳叶描,五、琴弦描,六、蚂蟥描,七、混描,八、橛头钉描,九、曹衣描,十、钉头鼠尾描,十一、折芦描,十二、减笔描,十三、战笔水纹描,十四、竹叶描,十五、橄榄描,十六、蚯蚓描,十七、枣核描,十八、枯柴描。这十八种描法是古人根据当时的服装总结出的,有些是唐朝以前就见过的,有些则是后来逐渐添加的,然而"十八描"并没有包罗前人所有的描法。

作者用笔采用"高远"与"平远"两法，所绘树木常常是有枝无干。在这幅画中，枯树、寒林确实都是枝干突出，而主干不甚明显，用笔简劲老辣，有粗细断续之分。落墨则渍染生动，饶于墨韵。皴写山石，有如"刮铁"般的坚实，质感十足，都显示出关仝山水画的风貌。

此画无款，据收传印玺，可知先后为贾似道、元内府、明内府、明晋王府及清安岐收藏，后入清宫。

画外音

10世纪，中国山水画家受诱人的大自然景色的感召，孜孜不倦地寻觅着既能真实重现大自然的景色，又能震撼人心的表现方式。结果关仝独辟蹊径，形成了品位独特的关派风格，享誉北方，展示了新山水画的巨大吸引力。

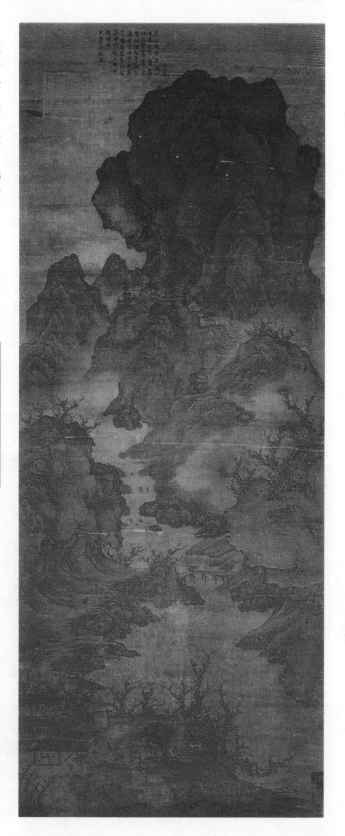

关仝的笔法十分简明，而且取景很多，但整幅画却气势磅礴，意境悠远。元人黄公望题其《层峦秋霁图》道："群峰矗矗暮云连，萝磴逶迤鸟道悬；落叶深深门半掩，疏花历历客犹眠。岸端飞瀑为青雨，江上归舟溯碧烟，应识个中奇绝处，昔年洪谷属君传。"（《元诗选二集·大痴道人集》）此图绘荒山行人。画幅上方峰峦直矗而又机变百出，山间云烟弥漫，雾气升腾，有寺院古刹隐现其间。近景峰脚下荒村院落，野店鸡嚎，酒旗随风舞动，仿佛提醒往来行旅歇息打尖，又有驴骡鸡犬，让人感受到山野间浓郁的田园气息。图中树木虬枝盘曲，略去主干，皴写山石，坚实而富有质感，体现出关仝的独特画风。

夏山图

必知理由

◎ 江南山水画作品的典范
◎ 董源的代表作之一
◎ 代表了五代南唐山水画的最高成就

〉名画档案　名称:《夏山图》/ 画家: 董源、创作时间: 五代 / 尺寸: 纵 49.2 厘米、横 311.7 厘米 / 材料: 绢本，水墨，淡设色 / 收藏: 上海博物馆

董源，生年代不详，卒于 962 年。字叔达，钟陵人（今江西省内），中主李璟时任北苑副使，故称"董北苑"，后入北宋。工山水，擅画秋岚远景，多描写江南真境，兼画鸟兽、钟馗。其代表作品有《夏山图》、《潇湘图》、《龙宿郊民图》等。

名画欣赏

董源是个多能的画家，《图画见闻志》上评董源画牛虎"肉肌丰混，毛毳轻浮，具足精神，脱略凡格"，但董源的突出成就还是在山水画上，他所画的山水画体现了江南的真山真水，常以横卷展示丰茂的江南丘陵与洲渚、溪桥与渔浦等旷逸景色，与北方山水画的雄浑峻严之风形成鲜明的对照。究其画法来源，郭若虚在《图画见闻志》中说"水墨类王维，着色如李思训"。汤垕在《画鉴》中说董源的山水画法有两种："一样水墨矾头，疏林远树，平远幽深，山石作麻皮皴；一样着色，皴纹甚少，用色浓古。"前者即"淡墨轻岚"，后者则有"崭绝峥嵘之势"，但董源流传下来的只有"淡墨轻岚"的画法。从总体上来看，董源的创作，重在水墨的表现，不在青绿的设色。

五代宋初对董源的山水画成就并不重视，北宋米芾对他的画作了极高的评价，明代的董其昌对董源则是推崇备至，将董源作为山水画发展史上的正宗对待，又把董源同王维、李成、米芾、元四家前后贯穿，组成文人画系。

在所有传为董源的山水画中，最具董源风格

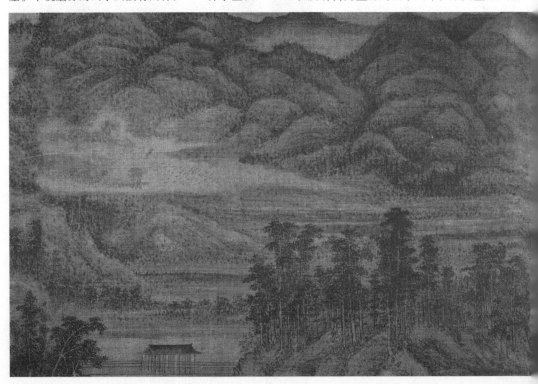

的杰作首推《夏山图》卷。拖尾有明代董其昌的长跋，定为"董源画卷"，隔水绫上有"董北苑夏山图神品"的题跋。这卷《夏山图》应是董源画艺炉火纯青、精力旺盛时的力作。

《夏山图》展现了江南峰峦叠翠，云雾缭绕，林木繁茂的夏日景致，画中绘有许多辛勤劳作的山民和家畜，洋溢着浓厚的自然气息和生活情趣。

作者取全景式的横向构图，从"高远"取景，郁郁苍苍、朴茂华滋，浓厚朗润的山色与远近相形、虚实掩映的空间感是此画的两个重要特点。画面中央是起伏连绵的山峦，上部是一道一道的山峦，由近向远逐渐地推展开，山峦与沙碛都是同中央的山峦相平行的。图的下部水面空阔，一道道沙碛和坡丘在水上和岸边延伸推展，沙碛与河岸之间，有两人泛一叶扁舟顺水漂荡，岸上树木丛生，百草丰茂，似乎有牛羊在悠闲地吃草。图中所绘杂木或顾盼有姿，或静穆伫立，形态各异。远山的体势、脉络起承转合得自然分明，峰峦起伏平缓，坡丘相抱，山势在聚拢和延展中作有节奏的变化。为了加强画面的纵深感，作者还在图中虚处绘出流动着的烟云和溪流。

在该图中，作者还大胆采用了平行构图法。然而平行如果使用过多极容易引起平均，使画面显得单调，但作者用了一些处理手法避免了这一后果。首先，作者以蜿蜒起伏的线形勾画山峦形状，在参差错落间使山与山显出相违之处。其次，作者在对画面的皴染中把墨色分出浓淡，点线分出疏密。《夏山图》以中央山峦为主体，有步骤、有层次地以两点皴法和披麻皴摹画点染，浓、淡、干、湿的笔墨交替循环使用，南方山峰润湿苍翠的特征尽现眼前了。而且，作者对不同峰峦的皴染程度也不同：近处的墨色较深，远处的则以淡湿的墨色勾染，从而造成距离上的差异感。此外，作者把景物穿插其间，打破了平行的规整格局。

整幅《夏山图》气势雄伟苍郁，表现手法抽象简练，将夏日自然中蕴藏的那种勃发的生命活力和躁动的气氛全盘托出，值得人再三赏读回味。

此图为董源后期变体之作，画面气势辽阔，用笔浓淡相间，与《潇湘图》、《夏景山口待渡图》同为其传世三大名迹。此图绘夏日江南郊游之景。画中群山连绵起伏，江河萦回出没，有萋萋芳草，溪桥洲浦，又有杂树丛树，绿水荡漾，一片郁郁葱葱的江南景色。山峦以水墨皴染，间用破笔，点簇出山石间的草木，体现了作者高超的绘画技巧。

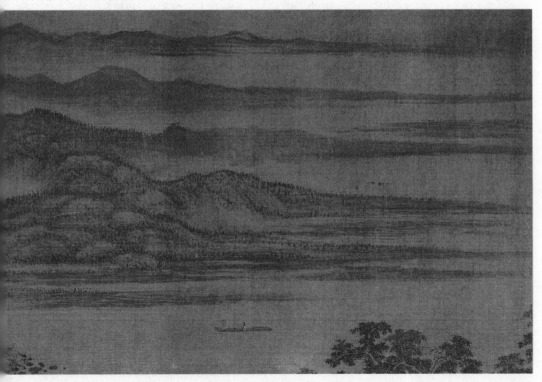

秋山问道图

必知理由
◎ 巨然的代表作之一
◎ "淡墨轻岚"画法的代表作品
◎ 巨然参禅的一个例证

〉名画档案 　名称:《秋山问道图》/ 画家: 巨然 / 创作时间: 五代 / 尺寸: 纵 165.2 厘米, 横 77.2 厘米 / 材料: 立轴, 绢本, 笔墨 / 收藏: 台北故宫博物院

画家小传　巨然, 原姓名不详, 生卒年不详, 钟陵 (今江西南昌) 人, 一说江宁 (今江苏南京) 人。早年在江宁开元寺出家为僧, 学画山水, 师法董源, 合称为"董巨"。南唐降宋后, 随后主李煜来到开封, 居开宝寺。对元明清以至近代的山水画发展有极大影响。代表作品有《万壑松风图》、《秋山问道图》、《山居图》等。

名画欣赏

巨然继承了董源山水画的"淡墨轻岚", 在意境上发扬了董源"不装巧趣, 皆得天真"的艺术风格, 但却也有所创新。巨然笔下的山石, 土复石隐、朴实、庄重而郁秀, 他不求奇巧和青绿设色, 而重在充分展现水墨技法, 以粗而短的墨线作皴, 圆浑的感觉确切地再现了江南湿润的气象。巨然喜欢在山顶绘矾头 (山顶石块), 借助这些石块的层叠互抱之势来表现山脉的转折走向, 后人认为巨然的这一用笔胜过董源的"峰顶不工"。巨然所画树木常常是连成一片但又彼此顾盼的, 给人一种生动的跳跃感。对风和水巨然也倾入了很大的功力, 他借助蒲草、树木等随风摇曳的姿态来给人以水流风吹的清润之感。巨然肉透于骨的用笔手法超出了董源骨藏于肉的手法, 使人感觉"平淡趣高"。不过总体来说, 巨然与董源的绘画风格还是一致的。历史上巨然与荆浩、董源、关全并称五代四大山水画家, 后人多将"董巨"视之为南方山水画派之祖。

《秋山问道图》是一幅秋景山水画。画上主峰居上, 几出画外, 梳状山峦重重相拥, 愈堆愈高, 结构清楚, 层次分明。山峰石少土多, 给人一种温和厚重之感, 与北方画派石体坚硬、气势雄强的画风完全不同。画面中部, 山间谷地, 密林之中若隐若现有茅屋数间, 林麓间小径萦绕, 曲径相通。透过敞开的柴扉隐约地似可辨出茅屋中两老者相对论道, 明净山色的渲染衬托出高士风采。画面下段, 坡岸逶迤, 树木婀娜多姿, 水边蒲草, 被微风吹得轻轻摇摆, 秋高气爽之感顿现心中。整个画面给人一种幽深、润朗的感觉, 表现出宁静、安详、平和的静态美感。

因为作者是一个和尚, 所以他深明禅理, 并且是把这种禅理也带进了他的画中。这幅画虽然是在画高山密林, 但给人的感觉却是墨气清丽、神清气爽、宁寂安详, 能给人以禅机, 让人有超乎尘世之感, 这自是和尚心境空明的写照。北宋的沈括在《梦溪笔谈》中称巨然的绘画"巨然祖述源法, 皆臻妙理。大体董巨画笔皆宜远观, 其用笔甚草草, 近视之几不类物象, 远视则景物粲然。幽情远思, 如睹异境"。

在画法上, 作者用长短披麻皴绘成大小面积的坡石, 使江南土质松浑的质感表现得淋漓尽致; 山头转折处重叠了块块卵石 (即矾头), 不加皴笔, 只用水墨烘染, 显得清透生动; 作者用淡墨烘染山体, 在山的湿凹处飞落苔点, 使江南的山显得气势空灵, 生机流荡, 质感十足。焦墨点苔是自然山石中丛树、灌木和杂草之类的精辟概括, 可以起到画龙点睛的作用。自董、巨之后, 点苔的艺术技法逐渐被广泛运用, 形成山水画中"皴、擦、点、染"的技法程式。

画外音

董源、巨然二人创造了一种松散、湿润的画法, 这种画法特别适合于描绘江南水乡的那种河湖密布、雾气弥漫的景色。而关氏北方山水则是以坚硬多山石为特征。

南北的差异在巨然的作品中表现得尤为明显, 巨然是个佛教徒, 佛教的精神意念无时不体现在他的作品中。无固定形态和实体, 无我无往, 一切皆在不断变化中。淡淡的墨色和流畅的笔触创造出的是近乎空灵般的崇高。

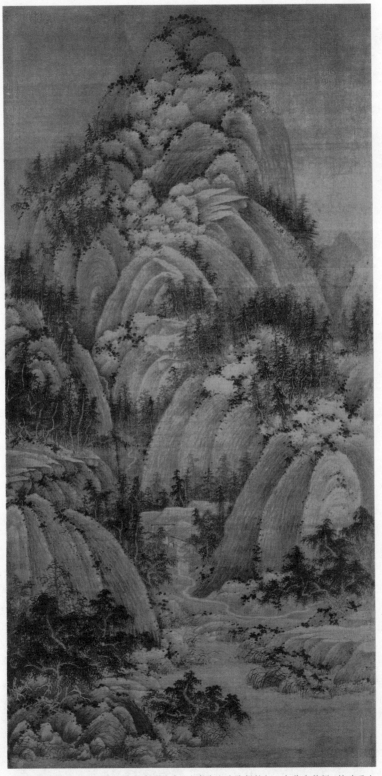

此图绘山峦重重叠起，其下溪流清澈见底，山中有小路曲折蜿蜒。有茅舍数间，掩映于山坳深处。整幅画面意境闲雅，布局精密。

读碑窠石图

〉名画档案　名称:《读碑窠石图》/画家:李成/创作时间:北宋/尺寸:纵126.3厘米，横104.9厘米/材料:立轴、绢本、墨笔/收藏:日本大阪市立美术馆

画家小传

李成（919～967年），字咸熙，唐朝宗室，其祖父、父亲都是当时著名文人，李成继承家学，喜欢赋诗、鼓琴。时逢乱世，遂寄情于诗酒，擅画山水，以平远寒林著称，能"扫千里于咫尺，写万趣于指下"。其画在宋时享有极高声誉，并成为北方山水画派的主流。代表作品有《读碑窠石图》、《茂林远岫图》等。

名画欣赏

北宋时，人们从山水画中寻求乐趣的心态已十分普遍，"不下堂筵，坐穷泉壑"成为当时的社会时尚，也说明自然美的山水画空前兴盛起来。宋初有"三家山水"，即李成、关仝和范宽。李成的山水画师法荆浩，也学过关仝，但青出于蓝，作品多表现山东平原的山水特色，且最长于平远寒林，能达到"神化精灵，绝人远甚"的境地。北宋《圣朝名画评》评李成的作品为"神品"，说他"能画山水林木，当时称为第一"，"思清格老，古无其人"。《宣和画谱》也说"凡称山水者，必以成为古今第一"。李成山水真迹北宋末年已很少，米芾在《画史》中说"李成真见两本，伪见三百本"，可见李成作品在当时受欢迎的程度。

李成的画继承了荆浩、关仝北方山水画派的辉煌成就，并发展成新的风格。李成山水画的艺术特点是"气象萧疏，烟林清旷，毫锋颖脱，墨法精微"。李成以爽利洒脱的笔致和富有微妙变化的墨色，表现烟云霭雾和风雨明晦的气候变化中山川大地的灵秀。后世称李成这种清淡而有层次的用墨为惜墨如金。

李成擅画烟林平远之景，变雄劲深厚为清旷萧疏，这种绘画特色与他的品格、情感、经历有关。在多次遭挫折的情况下，他终于把目标转移到绘画上，力求心平气和，在绘画上也极力体现这种情绪，使画中意境冲淡、平和，但其中也不免夹杂着萧疏与无奈。这种平远旷阔之景，使人有烟岚轻动、对面千里、秀色可掬之感，所画寒林老树形象劲拔而富有生命力。

《读碑窠石图》是李成与王晓合作的大幅山水画面。画面碑一侧有"王晓人物，李成树石"的款题。这幅画画的是北方冬日的田野，一骑驴人正观看矗立在荒原上的古碑，景物气氛寂寥凝重，突出表现了文人旅途怀古之思。

画中，作者着力刻画了古树的形象。几株落尽了叶子的古树，弯曲盘旋，虽经恶劣的自然环境的打击，但依然顽强地挺立着。古树正是石碑树立以及碑前乱军厮杀的目击者，石碑上或许刻着阵亡将士的故事，后代对先人的挽文，但这一切都被历史所掩埋，只有这株古树成了那个时代的见证。这种描绘突出了外界的环境特征：荒漠地区、严酷的气候和古树那种坚韧、顽强、有强烈感情特征的艺术形象。

画中骑驴的旅行者，停留在碑前，仰头观望。旁立有一童子，童子正抬头看着主人，似乎对主人如此的专注感到莫名其妙，使主人的孤寂表现得更为突出了。画面中的大片空白，似乎表示景物消逝在迷蒙的薄雾之中。作者还在近处绘出了露出一角的坡石（"窠石"，即凹凸不平多洞孔的石头），更使整个画面的意境荒寒冷寂。

作者通过一块残碑、几株枯树，表现出了原野的凄凉，道出了人世沧桑，往事如烟，不堪回首之感，是作者愤世嫉俗、高傲孤寂之品格的显露。

画外音

李成画派继承者范宽、燕文贵、许道宁、郭熙、李公麟以及其他许多作品已失传的画家把李成的绘画传统延续到12世纪。

在用笔上，作者以简练的笔法画出土坡边线，然后略加皴染描绘出雨水冲刷的痕迹。画中枯枝作蟹爪状，石如卷云状，残碑以淡墨渲染正侧面，斑斑驳驳，萧索的气象和平远之景，体现了李成山水画的特点。

在李成的笔下，几株古树、一人一骑、一块古碑，意境是如此深邃，显示了他深厚旷远的艺术境界。

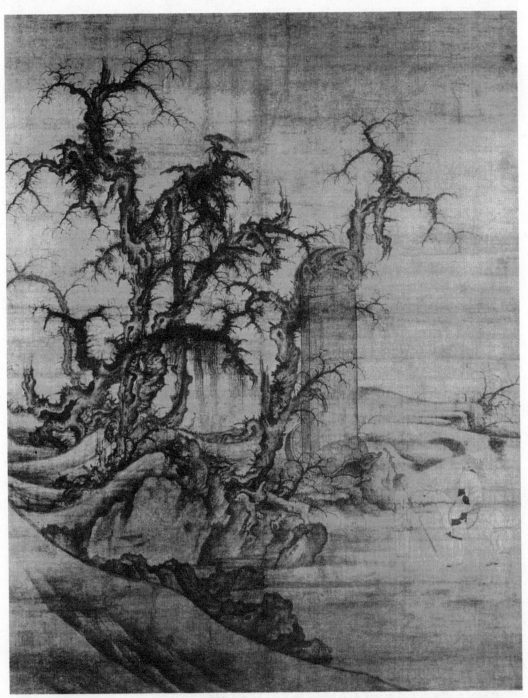

图中央耸立着龟座龙颜巨碑，一位骑驴过客与童子驻步读碑，几棵苍老枯树起于乱石中，背景则是一片空茫荒寒凄迷、气象萧疏，寓寄世道兴衰荣辱的感慨。

山鹧棘雀图

必知理由
◎ "黄家富贵"的代表作品之一
◎ 北宋花鸟绘画中的精品
◎ 黄居寀的传世之作

〉名画档案　名称:《山鹧棘雀图》/画家:黄居寀/创作时间:北宋/尺寸:纵99厘米,横53.6厘米/材料:立轴,绢本,设色/收藏:台北故宫博物院

黄居寀,生于933年,卒年不详。字伯鸾,成都人,黄筌幼子。与父同仕后蜀入宋,任翰林待诏。黄居寀继承了黄筌的画风,擅绘花竹禽鸟,精于勾勒,形象逼真。黄氏父子画风富丽,左右了当时的画院,而且黄氏父子在宋时画院都是中心人物,凡画家想进宫廷画院,都必须"视黄氏体制为优劣去取"。据《宣和画谱》记载,黄居寀作品有332件。代表作品有《山鹧棘雀图》等。

名画欣赏

据文字记载,黄家父子作品的取材不以日常禽鸟花卉为主,而是以王家宫苑中的"珍禽、瑞鸟、奇花、怪石"为主。他们画的"桃花鹰鹘,纯白雉兔,金盆鹁鸽、孔雀、龟、鹤"等在北宋时期被认为是富贵画风的标志。黄居寀子承父业,画艺精湛,不在黄筌之下。黄氏父子绘画技法上集前人所长,所画禽鸟有骨有肉,形象丰满逼真,花卉妙于赋色,勾勒精细,几乎不见笔迹,只见轻色点染。"黄家富贵"的画风对后世的花鸟画产生了深远的影响。在中国绘画史上,他们父子俩把花鸟画形式推向了一个新的起点。

黄居寀这幅《山鹧棘雀图》表现了幽僻无人的自然环境中鸟雀的活动。画面－中野水坡石、竹草棘枝,衬出神采各异的鸟雀。画中雀、鹧或飞鸣、或谛听、或栖止、或顾盼,种种瞬间的动态通过作者的画笔都被表现得真实生动。作者对立于图下方大石上的山鹧进行了有意的刻画,从喙尖到尾端,山鹧几乎占满了整个画面。山鹧红嘴黑颈、朱爪绿羽,色彩十分艳丽,虽然羽色因年代久远已经略褪,但我们仍可感受到山鹧的俊美和描绘的细致入微。石侧水边的翠竹、野草和凤尾蕨,也被作者画得意态舒展。石块的皴斫更显示出了作者山水画的功力。此画未署款,上方诗塘位置有宋徽宗题"黄居寀山鹧棘雀图"8字,下有"宣和"、"政和"两骑缝印。本幅画的装裱,在轴的上下两端,均有黄绢裱头。

此幅画中的景物有动有静,配合得宜。如那只占据画幅一定位置的山鹧,像是刚刚跳到石上,

正待伸颈欲饮溪水,没有动态之笔却能让我们感到动态之美。那几只麻雀也是动态的一面;而溪边的翠竹、凤尾蕨和近景两丛野草,有的朝左,有的朝右,则表现出无风时的宁静。

作者在布局上也是费了一番心思的。背景以巨石土坡,搭配麻雀、荆棘、蕨竹,布满整个画面。画的重心则是画幅的中间位置,这种构图方式在北宋时最为常见。这种具有图案意味的布局,有着装饰的作用,显示出作者有意呈现唐代花鸟画古拙而华美的遗风。画石的阴阳、凹凸面,作者以焦墨逆笔干擦来表现,这是中国早期山水画的画风。棘干并没有采用双钩画法,只用赭石加墨实画,造意和用笔都较为稳实,显出古朴之风。凤尾蕨的叶尖和山鹧的喙爪都以朱砂洗染,晋顾恺之的《女史箴图》和唐阎立本的《陈文帝像》中画衣纹的部分就是采用了这种画法。站在棘条上的7只麻雀,其中4只画得十分详尽,另外3只虽画得相当简略,但并没有被省略掉,这些画风都是早期刻意求真的绘画意念,在这幅画中被作者得以继承,也在一定程度上加以了发挥。

画外音

宋代著名绘画史学者郭若虚得出一个结论:若唐代某位花鸟大师能够在他那个年代复活,他将无论如何不能与十世纪杰出的花鸟画大师黄筌、黄居寀和徐熙相比,其作品会显得非常粗糙单调。尤其是黄筌和徐熙,黄筌在达官显贵中名声显赫,而徐熙在退隐的文人中则无人不知。

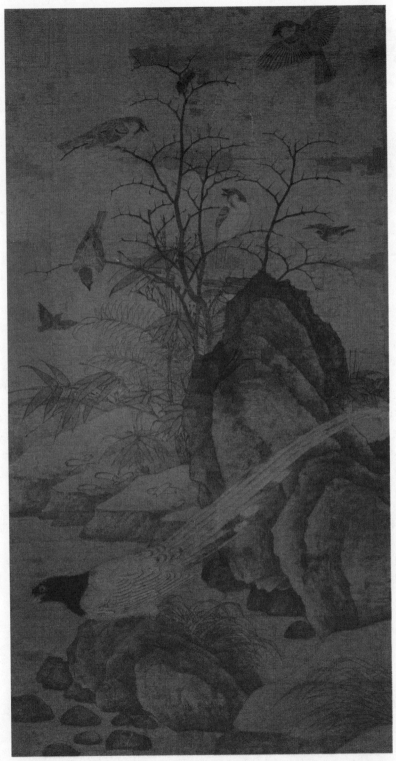

此图为黄居寀唯一传世之作，也是"黄家富贵"体制的典型作品。图中描绘深秋景色，黄叶飘零，鸟雀栖息、飞鸣于荆棘丛中，为荒寒冷清的景色增添了活跃的气氛。山鹧俯身站在石上，欲饮溪中泉水，那种跃跃欲试、可望又不可及的神态刻画得惟妙惟肖，体现了黄居寀花鸟画"妙得天真"的意境。

双喜图

必知理由

◎ 北宋花鸟画的代表作品
◎ 崔白的代表作品之一
◎ 能够体现崔白的画风

名画档案 名称:《双喜图》/画家:崔白 / 创作时间: 北宋 / 尺寸: 纵 193.7 厘米, 横 103.4 厘米 / 材料: 绢本, 淡设色 / 收藏: 台北故宫博物院

画家小传　崔白,生卒年不详。字子西,濠梁(今安徽凤阳东)人。宁熙初年的画院艺学,擅画花竹、山水、道释、禽鸟,尤工秋荷凫雁,注重写生,精于勾勒填彩,笔迹劲利如铁丝,设色淡雅,创一种清淡疏秀之格,一变宋初以来画院中流行的黄筌父子的浓艳细密的画风。但因个性庸散放逸,不愿常守宫中等候差遣,欲辞其职。后得神宗恩许,非御前有旨无需听差。代表作品有《双喜图》、《寒雀图》等。

名画欣赏

崔白的花鸟画,以写生见长,忠实于通过细致观察以后所得粉本。崔白在进入画院时,已经 60 多岁了,在这之前他一直是民间画工,未受过宫廷画院的"熏染"和限制,因而在绘画风格上有着天然的"野逸"取向,且是建立在对物理情态上的细致观察和写生基础上的有的放矢。

这幅《双喜图》描绘的是古木寒枝、霜叶飘零的秋野景物。图中树干上有作者自题的"嘉祐辛丑(宋仁宗嘉祐六年)崔白笔"款识,画幅上还有宋理宗的内府收藏印"缉熙殿宝"、明太祖时清点前朝遗物的点验章"司印"半印及其他明清收藏印记。此画是崔白画艺最成熟时期的作品。整幅画面诗意浓郁,画中各物在作者的笔下栩栩如生,黄庭坚称崔白之画为"盗造物机"。画中老褐兔在草坡上休息,一只喜鹊据枝俯向鸣叫,一只正腾空飞来助阵,它们正向这只闯入自己领地的老兔示威,虽然老兔知道这两只喜鹊并不是威胁性大的鸟类,根本不需要像遇到鹰那样紧张,但也不由惊愕地回头而视。树木的枝叶、竹、草在风的吹拂下呈倾俯之姿,添增了画面活泼生动的神韵。这幅

画构思巧妙,作者虽然作这幅画有双喜临门之意,但并没有选择百花争艳的春日,而选择了野郊深秋为背景,这种不悖题意而又破"黄家富贵"的画格,正是作者匠心独运之处。秋天萧索的气息在这幅画中被作者表达得淋漓尽致:秋风肃杀,霜叶飘零,树竹摇撼,寒鹊惊飞鸣叫,老兔惊慌回头张望。作者还在画中融入了自己的情感:老树迎风,摇曳劲挺,竹枝坚韧不拔,寒鹊的张口叫鸣、扑动翅膀,与老兔的慌张,紧密而又自然,无穷无尽的生命力尽现画面之中。

在表现技法方面,此画用笔工细,在描绘喜鹊和老兔时,用了工笔双钩填彩法,皮毛用细腻的线条描绘处理,隐去了轮廓边线,将质感量感都逼真地呈现出来,似有可触摸的感觉,使喜鹊和老兔如在纸上活了一般。古木、衰草和山坡也采用了双钩填彩法,野草和树叶中的叶脉还掺杂了没骨法。树干以粗放的笔意描绘,笔锋的折转变化极为明显。土坡则侧笔放胆挥毫,粗细笔调虽相间而用,但相融和谐,增添了画面的活泼感。本图设色清淡,很少用浓艳的色彩,描绘对象的真实性、生动性,以及质感量感、运动感诸方面,均突破了宋代以黄体为代表的安乐、平和、富丽的画风,开拓了花鸟画的新天地。

绘画知识

双钩填彩画法

双钩填彩画法是用线条勾描物象后再填色的画法,又被称为勾勒填彩法或双钩设色法,是在白描的基础上染色彩而成。马王堆西汉墓出土的帛画是所见最早的双钩填彩画法。五代画家黄筌是双钩填彩法的代表性画家,其线条纤细,赋色艳丽,是北宋院画花鸟画法的主流。江南的徐熙也用双钩填彩法,但风格野逸,较注重线条的趣味及墨韵。后世的花鸟画家,用笔多取徐熙,用色取黄筌,并兼取两家的神似逸韵。

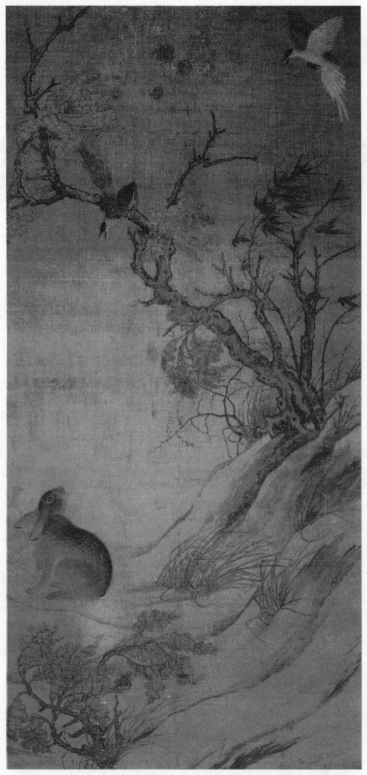

此图描绘的是秋日景象,作者准确地捕捉了各个生物动态的一瞬,使画面充满了盎然生机。
用笔熟练劲疾、工致酣畅,显示了作者独特的风格。

溪山行旅图

> 名画档案　名称:《溪山行旅图》/ 画家: 范宽 / 创作时间: 北宋 / 尺寸: 纵 206.3 厘米, 横 103.3 厘米 / 材料: 绢本, 墨笔 / 收藏: 台北故宫博物院

画家小传

范宽, 生卒年不详, 名中正, 字中立。一说本名中正, 字仲立, 因性情缓缓, 人呼"范宽", 陕西华原人。范宽风仪峭古, 进止疏野, 嗜酒落魄, 不拘世故, 常往来汴京、洛阳。长期居于终南山、华山中, 写山真貌而不取繁饰, 卓然成为一家。范宽擅长表现四季景色、行旅, 以雪景最佳。代表作品有《溪山行旅图》、《雪景寒林图》、《雪山萧寺图》、《雪山楼观图》、《临流独坐图》等。

名画欣赏

范宽是北宋初"三家山水"画家之一, 另外两位为李成、关仝。三人都师承荆浩, 属北方派系。而范宽的画风更显雄杰、浑厚, 他还独创一种"雪"景的画法, 在北宋山水画中成就较为卓著。范宽有句山水画名言: "前人之法, 未尝不近取诸物, 吾与其师于人者, 未若师诸物也; 吾与其师于物者, 未若师诸心。"这句话道出了中国山水画古代美学规律。

范宽的画大多是雄壮奇伟的全景山水, 以沉雄浑重的笔墨, 塑造了峻拔浑厚、雄阔壮美、充满震撼力的山水境界。米芾曾在《画史》中评说: "山顶好作密林, 自此趋枯老; 水际作突兀大石, 自此趋劲硬。"刘道醇在《圣朝名画评》中评说: "李成之笔, 近视如千里之远; 范宽之笔, 远望不离坐外。皆所谓造乎神者也。"

《溪山行旅图》描绘的是典型的北国景色, 树叶间有"范宽"二字题款。图上重山迭峰, 雄深苍莽。此画构图奇特, 扑面而来的大山占了整个画面的三分之二, 此画给人的第一印象就是雄伟、高壮, 造成凝重逼人的气势。山头茂林丛密, 两峰相交处一白色飞瀑如银线飞流而下, 在严肃、静穆的气氛中增加了一分动意。近处怪石箕居, 大石横卧于冈丘, 其间杂树丛生, 亭台楼阁露于树颠, 溪水奔腾着向远处流去, 石径斜坡透迤于密林荫底。山阴道中, 从右至左行来一队旅客, 4 头骡马载着货物正艰难地跋涉着。

此画给人一种动态的音乐感觉: 马队铃声渐渐进入了画面, 山涧中有潺潺溪水应和。动中有静, 静中有动。诗意在一动一静中慢慢显示出来,

人们仿佛听得见马队的声音正从画中传来, 从眼前走过。

此画单从构图方面说, 应属于平易之境, 但它却产生了非凡的力量, 究其原因一是造型的峻巍, 其次是笔墨的酣畅厚重。画中山石下笔劲直, 作者先用粗笔重墨侧锋勾勒出山岩峻峭刻削的边沿, 然后反复地用坚劲沉雄的中锋雨点皴(俗名芝麻皴)塑出山石岩体的向、背纹和质感量感。在轮廓和内侧再加皴笔时, 在沿边处留出少许空白, 以表现山形的凹凸, 刻画出了北方山石如铁打钢铸的风骨。山势错落有致, 顶植密林。墨色浓厚, 画出了秦陇间峰峦浑厚、壮丽浩莽的气概。这幅画层次丰富, 墨色凝重、浑厚, 极富美感。

重山叠嶂, 草木蒙茸, 山石坚硬, 山势雄健、丰厚, 虽是正面, 却多变化; 毛驴行人, 动态准确生动。此图是对关陕一带地方景色地深刻描绘。作者着重骨法, 用墨比较深重的绘画风格从这件作品中即可看出。

这幅画得到了历代评论家的称赞。现代艺术大师徐悲鸿曾在《故宫所藏绘画之宝》中高度评价这幅画: "中国所有之宝, 故宫有其二。吾所最倾倒者, 则为范中立《溪山行旅图》, 大气磅礴, 沉雄高古, 诚辟易万人之作。此幅既系巨帧, 而一山头, 几占全幅面积三分之二, 章法突兀, 使人咋舌!"

该图主体部分为巍峨高耸的山体, 高山仰止, 壮气夺人。山顶丛林茂盛, 山谷深处一瀑如线, 飞流百丈。山峰下巨岩突兀, 林木挺拔。画面前景溪水奔流, 山径上一队运载货物的商旅缘溪行进, 为幽静的山林增添了生气。

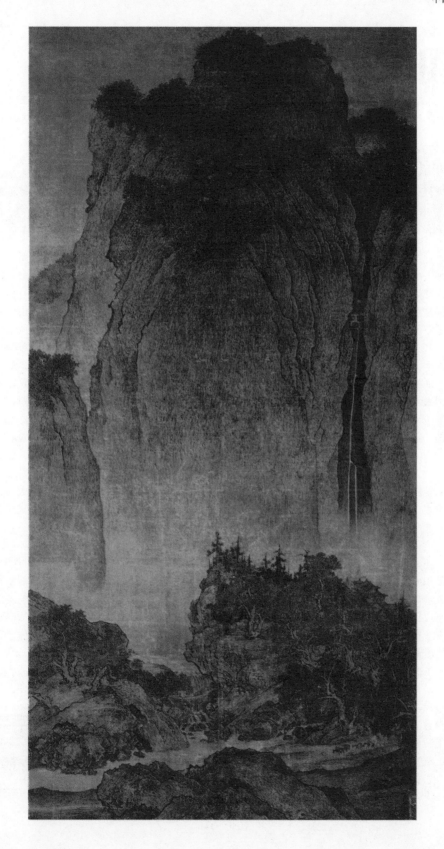

溪山楼观图

必知理由
◎ "燕家景致" 的代表作品
◎ 北宋山水画中的代表作
◎ 燕文贵的代表作品之一

名画档案 名称:《溪山楼观图》/ 画家: 燕文贵 / 创作时间: 北宋 / 尺寸: 纵103.9厘米, 横47.4厘米 / 材料: 绢本, 水墨 / 收藏: 台北故宫博物院

画家小传

燕文贵（967～1044年），北宋山水画家，吴兴（浙江省湖州市）人。初隶军中，太宗朝来京师，得著名画家高益推举而进入翰林图画院，后升至待诏。擅画山水、屋木、人物和风俗画，自成一家，画史称其山水为"燕家景致"。代表作品有《溪山楼观图》、《烟岚水殿图》等。

名画欣赏

燕文贵是一个来自民间的画家，他熟悉并喜爱乡间生活，即使在布局宏大的山水画上，也安排了各种富于生活情趣的细节。在表现山水的意境和人的主观感受的同时，有许多与乡村日常生活相关的景物情节可供人回味。在燕文贵的作品之中，山石轮廓喜用粗壮浓黑线条，皴笔则为大小不一的短钉头，偶尔掺以短条子皴，皴笔短而繁密，笔法轻捷跳动，以表现山石的凹凸。燕文贵摹取山的形体和厚重接近于范宽，但却把范宽谨严紧密的笔法变得舒宽松散。

燕文贵初师郝惠，但能自出机杼，落笔命意不因袭古人，所画景物清润秀丽，又善于把山水与界画相结合，将巍峨壮丽的楼观阁榭穿插于溪山之间，点缀以人物活动，在表现自然美之外，还富有了人情味。燕文贵不但擅画壁立千仞的山水，而且还擅画精巧的楼观建筑和一些以社会风俗为题材的风俗画。传说他曾画过《七夕夜市图》，这幅画是表现北宋都城汴梁城内安业界到潘楼一带商肆的景象。他还画过《舶船渡海图》，描绘的是海船樯帆棹橹的复杂结构和欢呼奋跃的船夫活动，及风波浩荡、岛屿相望的海景，而这一切错综的景象占的幅面不及一尺，船和人物都如豆粒大小，却也被刻画得精致有加，有种呼之欲出的感觉，由此可见燕文贵的绘画水平的高超。元《江月松风集·补集》曾赞道："忽见燕侯画，令人忆旧好。千岩开太古，万古耸秋高。石路驱轻骑，江风逆行舟。人间无此意，卷舒不能体。"元郭天锡在燕文贵的《秋山琳宇图》上题诗赞道："一派秋光山色好，人生居此胜神仙。"由此可见，燕文贵的画可以与仙境媲美了。

《溪山楼观图》是一幅描绘江景山峦的山水画，气势开阔旷远。画上署有"翰林待诏燕文贵笔"8字款，由此可推断是燕文贵贡奉画院时的力作。画幅上有"司印"、"安仪周家珍藏"、"苍岩"、"棠村审定"和乾隆诸玺等收藏印记，曾经明内府、梁清标和安岐等收藏。《墨缘汇观》、《石渠宝笈续编》均有著录。

图中层岩雄踞，山势叠起，峰峦耸峙，林木茂密，气象严峻。山脚、山腰处若隐若现的楼观殿宇掩映于丛林之中；江边丘陵起伏，沙碛平滩碎石散布，杂树迎风，江水浩瀚，给人一种气势开阔之感；楼台水阁在水气烟云之中犹如仙界，美不胜收；小桥上行旅数人正匆匆赶路，使画面充满了人文气息。

此图造景巧妙，构思精严，体现了"燕家景致"的独到之处。笔墨上，作者画树趋于简率，但具有一种率真自然的情态；用粗壮墨线勾画山石轮廓，方曲有力，先以淡墨多皴，后以浓墨疏皴，兼有擦笔，表现出了山石的坚硬和立体感；界画楼台，用笔轻松，自成一格。

全画兼具可行、可望、可游、可居之境界。

画外音

燕文贵细密清润山水，景物多变，这种风格植根于宋代早期还处于松散状态的宫廷画院中。

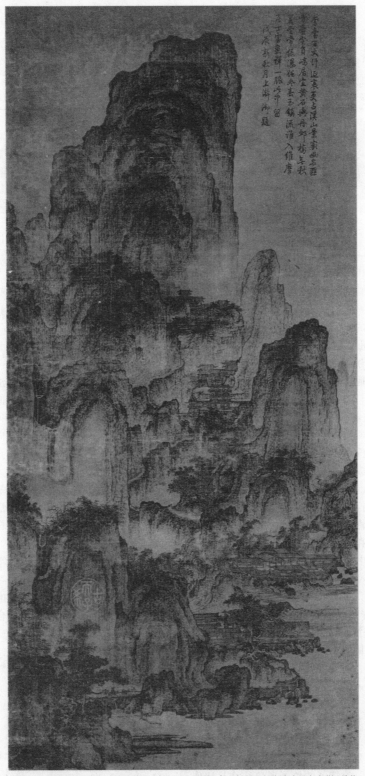

此图上端画层层山峦，崇峨而秀美，山中有溪流悬瀑，寺观桥梁，水滨建有屋宇水榭，景物丰富而井然有序，颇为引人入胜。

墨竹图

必知理由
◎ 文同的代表作品
◎ 北宋墨竹画的典型作品
◎ 对后世的墨竹画产生了很大的影响

〉名画档案　名称:《墨竹图》/画家:文同/创作时间:北宋/尺寸:纵131.6厘米,横105.4厘米/材料:绢本,墨笔/收藏:台北故宫博物院

画家小传

文同（1018～1079年），字与可，自号石室先生，又号笑笑先生，四川梓州人。北宋皇祐年间中进士，元丰初年任湖州太守，故人称"文湖州"。文同思想倾向守旧，不适应王安石变法，回避党派之争，虽身居官场，却自求田园之乐。文同擅诗文书画，墨竹尤精，传为湖州竹派，影响深远。代表作品有《墨竹图》。

名画欣赏

墨竹在唐代时即有，吴道子曾画竹，王维也画竹，五代时画家画竹者更多，但后人评论墨竹画家时，无不首先提到文同。文同继承和发展了唐以来画墨竹的传统，在画墨竹上是一位具有承前启后意义的重要画家。他画的墨竹很有独创性，米芾说"深墨为面，淡墨为背"的画法始于文同。文同最大限度地发挥了"墨"的作用，创造性地写出竹的性格与神韵，使他的墨竹画超过了传统的墨竹画。《宣和画谱》、郭若虚的《图画见闻志》等都对文同所画墨竹有较高的评价。

文同是一位视"竹如我，我如竹"的画家，爱竹到了痴迷成癖的程度，据说他在扬州时曾在居处遍植竹林，经常以竹为伍，细心观察竹的不同形态，观察竹在晴雨雪等不同气候条件下的变化，做到画竹前先"胸有成竹"。只有通过对竹的仔细观察和对竹的充分理解，执笔时才能不期而然地将胸中之竹纳入毫端，这大概正是文同所画墨竹出神入化的原因吧。

古代文人，尤其是北宋时，把竹子进一步人格化了，他们认为竹子更能象征文人的气节，在他们看来，竹既可以言志，更可以寄情，画竹即画人。文同画竹可能也出于这个缘故，一是宣泄情感，二是抒发胸怀的手段。文同借水墨的淋漓酣畅和竹姿的挺拔潇洒，来抒发自己的意兴心绪，"意有所不适而无所遗之。故一发于墨竹"。苏轼曾说："文同画竹，乃是诗不能尽，溢而为书，变而为画。"可见文同的墨竹内涵的丰富。文同的画竹不是信手拈来涂抹的"墨戏"，他笔下的竹子形象往往是比作有高尚情操的君子，也是自我人格的隐喻。后

世的文人画家正是从他墨竹画中得到启迪，丰富文人画的意境开掘，促进了梅、兰、竹、菊"四君子"画的发展。

文同的传世作品极少，而这幅《墨竹图》更是一幅稀世珍品。画面全图是倒"S"形构图，只画垂竹一枝的局部，无款，有"静闲口室"、"文同与可"二印，诗塘有明人王直及陈质题诗，收传印记有清嘉庆一玺。

此图用水墨画倒垂竹枝，笔法谨严有致，又现潇洒之态。竹干由屈而劲挺，似竹生于悬崖而挣扎向上的动态。竹枝虬曲，变化中又有弹性，气度不凡具有节奏美。枝头轻轻向上一挑，密叶纷披，折旋向背，向四处奔放扩张，凌空倚势，龙翔凤舞，显示了无穷尽生命的力度。节与节之间虽断离而有连属意。画小枝行笔疾速，柔和而婉顺，枝与枝间横斜曲直顾盼有情。此图之竹叶更是笔笔有生意，逆顺往来，挥洒自如，或聚或散，疏密有致。

在用墨方面，《墨竹图》竹竿墨色偏淡，竹叶在墨色处理上更觉墨彩缤纷和有丰富的层次：枝叶浓墨，嫩叶新枝施以淡墨，撇叶锋长而不露毫芒，叶尾拖笔布白，纯熟地融合了书法艺术，使画面意蕴无穷。

综观全图，竿、节、枝、叶，笔笔相应，一气呵成。充分体现了文同非凡的笔墨功力和对竹的深刻的理解。

此图所绘竹子劲挺秀峭，竹枝横斜，以其倒垂之势又翻转而上，姿态生动，构图巧妙，用笔自然，充分体现出毛笔的特性。且以墨的浓淡区分竹叶的正反，"深墨为面，淡墨为背"，全图潇洒秀逸，富有生机。

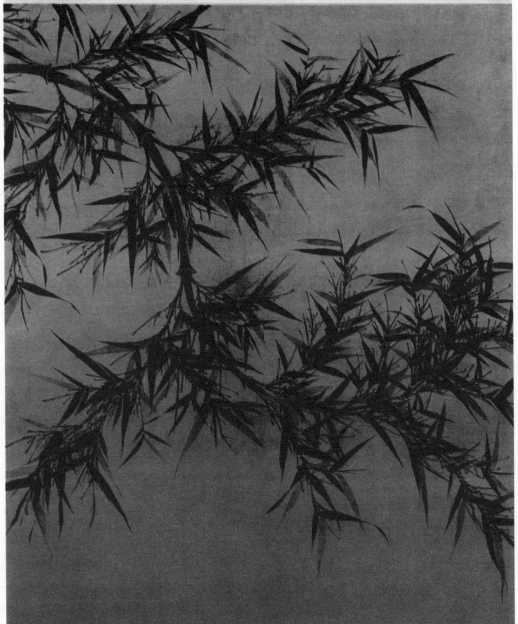

早春图

必知理由
◎ 郭熙最具代表性的作品
◎ 能够体现出郭熙的绘画水平
◎ 能够代表北宋山水画的特点

名画档案 名称:《早春图》/ 画家: 郭熙 / 创作时间: 北宋 / 尺寸: 纵158.3厘米, 横108.1厘米 / 材料: 绢本, 水墨 / 收藏: 台北故宫博物院

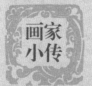
画家小传

郭熙(1023～1085年, 一说约1020～1109年), 字淳夫, 河阳温县(今河南孟县)人, 世称"郭河阳"。宁熙年间为御画院艺学, 官至翰林待制。擅长山水, 初学李成, 锐意摹写, 融贯既久, 自成一家。郭熙常游名山大川, 实地写生, 擅作鬼面石。他主张绘画要与现实生活相联系, 主张在"兼收众览"的同时师法自然。其作品有《早春图》、《幽谷图》、《溪山秋霁图》等。著有《林泉高致》, 总结了传统绘画的经验。创"高远"、"平远"、"深远"的"三远法", 为我国山水画的散点透视奠定了基础。

名画欣赏

郭熙所画山水画, 以神奇幽奥、突兀险绝取胜, 布置巧妙, 变化多端。所画寒林, 得渊深旨趣, 画巨嶂高壁, 长松巨木, 擅得云烟出没, 峰峦隐现之态, 无论是构图、笔法, 都被称为独步一时。苏东坡有诗赞曰:"玉堂对卧郭熙画, 发兴已有青林间。"《宣和画谱》对其的评价是:"放手做长松巨木, 回溪断崖, 岩岫巉绝, 峰峦秀起, 云烟变灭晻霭之间, 千态万状。"

郭熙非常注意关注山水画的季节特征所给予人的情绪感染, 并提出"四如"之说, 即:"春山淡冶而如笑, 夏山苍翠而如滴, 秋山明净而如妆, 冬山惨淡而如睡。"画面景致空明净洁, 幽趣万端, 有"淡冶如笑"之情趣。郭熙山水画所追求的理想境界, 具有神秘感、高洁感、亲切感相结合的美学意义。

这幅《早春图》是大幅全景式山水, 上题有"早春, 壬子年郭熙画"的题印, 钤有"郭熙图书"大长方印。该画细致地画出了严冬刚刚过去, 春天已悄悄降临的早春山野景象。作者并没有用桃红柳绿来表示春天的到来, 而是将春意蕴藏于岩壑林泉之中, 传达出春回大地的信息。

画中溪涧解冻, 泉水潺潺, 汇成了一潭清浅春水, 树木舒展着枝桠, 不畏春寒的树枝已经吐出簇簇新叶。画面中段岩壑相接, 起伏交错, 楼观殿阁在山坳深处的密林中若隐若现, 旅人从山限水湄向山中进发, 人形细小几乎不可辨认, 但意态欣然, 不作冬景中笼手缩颈之状。整个画面既有蓬勃的气势, 又有精微的描写。

图中每一块石头、每一棵树都好像在漫长的冬眠中刚刚苏醒, 屈铁般的老树吐出嫩芽; 山峰巨石宛如冬雪融化之后又经春雨的洗礼, 显得清新、明亮。画中的一切都仿佛沐浴在和煦的晨光之中, 大地宁静而又充满生机, 并掺杂了脉脉温情。此外, 这幅画作者把人物活动巧妙地安排在山川景致之中, 似乎表现了春天的来临, 增添了早春中的生活情趣。《早春图》中, 作者不仅重视高山树木等实景地刻画, 而且重视烟云雾气的运用, 对于似有似无的"虚"处作了成功的表现。

《早春图》构图上采用"十字"形章法, 近景的窠石古木, 中景的巨岩丛柯, 远景的主峰云冈, 都被置于正中纵轴线上, 两侧有曲洞栈道、茅亭层阁, 从总体上构成上高、中平、下深"三远"兼备的壮巍气势, 统一于画面空间中, 创造出既深且广的视觉形象, 达到了远观整体, 气势宏大, 近视局部, 引人入胜的效果。这是作者对山川体悟的充分表达, 是一种富有理想色彩的写实风格。

用笔方面, 作者用健笔中锋皴染出如云朵般的高山峻岭, 用淡墨轻毫表现雾霭中朦胧隐现的山石林木, 画树枝干如蟹爪下垂, 线条挺拔有力。总的来说, 作者用笔灵动而不草率, 厚重但不刻板; 用墨滋润而不轻浮, 明洁但不轻薄。

《早春图》以严谨的结构, 生动的形象, 精堪的笔墨和优美的意境成为了郭熙传世绘画中的不朽之作。

树德养素
闲凌楼阁仙
居宴上虞不
韩枸桃闲玑
绘美山早兄
气如蔡
已卯春月
满□

画面怪石奇峰，林木舒展，雾气润泽，溪涧解冻，泉水潺潺。画面中段林木蔚然，亭台楼阁、水边栈道隐现其间，旅人正依水向山中进发，人形虽细小但意态欣然，已无冬季笔手缩颈之状，透露出浓郁的春的气息。春意蕴藏于整林山泉之间，体现出作者高超的艺术水平，也反映了北宋中后期山水画向细致精微方向发展的趋势。

秋庭戏婴图

◎ 苏汉臣以儿童为题材的作品之一
◎ 宋时期颇有代表的人物画
◎ 代表了北宋时期儿童绘画作品的水平

必知理由

〉名画档案　名称:《秋庭戏婴图》/ 画家: 苏汉臣 / 创作时间: 北宋 / 尺寸: 纵 19.5 厘米，横 108.7 厘米 / 材料: 绢本，设色 / 收藏: 台北故宫博物院

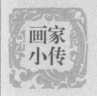

画家小传

苏汉臣，生卒年不详。汴梁人，另一说为钱塘人。北宋徽宗时为宣和画院待诏，南宋高宗绍兴年间复职。师刘宗古，擅画佛道、仕女，尤精儿童。用笔工整劲利，着色鲜润。存世作品有《货郎图》、《秋庭戏婴图》、《戏婴图》、《击乐图》等。

名画欣赏

苏汉臣师从刘宗古，刘宗古善于画人物，所画人物纤细，是一种轻描淡写的风格。受其影响，苏汉臣画仕女，也不作"施朱敷粉"。苏汉臣还擅画货郎担和婴儿嬉戏之景，情态生动，能成功地表现出儿童的形象及其游戏时天真活泼的情趣，且笔法简洁劲利，色彩明丽典雅。

宋人画儿童题材，起于宋初。以儿童生活为题材的画家有刘宗道、杜孩儿等，但他们都极少有流传下来的作品。这幅苏汉臣的《秋庭戏婴图》就是此类作品的代表。

《秋庭戏婴图》无款印，描绘的是两个儿童在花下嬉戏的情景。左上方有清高宗手书的七言绝句一首："庭院秋声落枣红，拾来旋转戏儿童。丹青讵止传神诩，寓意原存相让风。"

在庭院静谧、幽美的一角，满脸稚气的姐弟二人正围着小圆凳，聚精会神地玩推枣磨的游戏。头顶一绺黑发的男童全神贯注，沉浸其中，动作笨拙却逗人喜爱。旁边头梳发卷的姐姐，正用手指轻轻指点，张口露齿，仿佛欲叮嘱些什么。不远处的圆凳上、草地上，还散置着转盘、小佛塔、铙钹等精致的玩具，与姐弟玩兴正浓的推枣游戏对比，更能突显出孩童们喜新厌旧的天性，揭示出孩子们稚气未脱、天真烂漫的童心世界。背景部分，笋状的太湖石高高耸立，造型坚实挺拔，周围则簇拥着盛开的芙蓉花与雏菊。这样的布局，不仅冲淡了湖石的阳刚之气，也充分点出秋天的节令。

画中姐弟俩所玩的枣子是中国北方的作物，在当时的江南并不生产。加上全画的描写，极端细腻、写实，符合北宋末期的宫廷院画特质。并且，

徽宗素来喜欢搜集太湖石，所以即使此图无款印，也能据此推测出此画应该是北宋徽宗宣和画院时期的作品。

图中两个儿童只占画面左下角的一小块位置，作为背景点缀的花石却很高大，成为全图最为醒目的标志。花石的高大反衬出了儿童的幼小，而四周丢弃的玩具则显示出儿童的天真本性。这种突出的对比在这幅画中到处可见。

作者运用线条的功力深厚，使线条富于轻重、长短、转折、顿挫的变化。弟弟的上衣，运用了硬而碎的线条，表现出了布料的质感；姐姐的纱裙，行笔流畅圆润，虽用重色，却给人以薄到透明的感觉，使纱衣有了流动感。画湖石皴染结合，石质显得坚厚湿润而有立体感。花卉皆勾勒精劲，设色艳丽，展示了作者在这方面的高深造诣。

仔细观察画中人物的发式、衣着，都是锦装玉琢，一看即知是官宦人家的子弟。顾炳在《历代名公画谱》中曾说："汉臣制作极工，其写婴儿，着色鲜润，体度如生，熟玩之不啻相与言笑者，可谓神矣。"由此可见，苏汉臣的绘画具有造型精准、典雅妍丽的宫廷绘画本质。

此图是苏汉臣代表作之一，描绘的是秋季庭院的一角，两幼童正在圆凳旁专心致志地玩游戏，背后菊花、芙蓉盛开。两童子被游戏深深吸引，面部神情惟妙惟肖，呼之欲出。人物赋色明丽，线描流畅，花卉墨石也极见功力。图中儿童被置于游戏情境中，其性情得以充分展现，表现了天真烂漫的童稚之美。在这一题材上，苏汉臣较早涉足并拓宽了人物画的表现领域。

清高宗乾隆题绝句

芙蓉雏菊点明时令

湖石绘法皴染结合

没骨花卉,勾勒不
着痕迹。

孩子玩的玩具,刻
画得细致入微。

小女孩垂顺的纱
裙,表现了二人是
富贵人家的孩子。

清明上河图

名画档案 名称:《清明上河图》/ 画家: 张择端 / 创作时间: 北宋 / 尺寸: 纵 24.8 厘米, 横 528.7 厘米 / 材料: 绢本, 淡设色 / 收藏: 北京故宫博物院

画家小传

张择端, 生卒年不详, 北宋画家, 字正道, 东武 (今山东诸城) 人。他早年游学汴京 (今河南开封), 后习绘画, 尤擅绘舟车、市肆、桥梁、街道、城郭。北宋徽宗时期, 供职翰林图画院, 专工界画宫室。代表作有《清明上河图》、《西湖争标图》等。

名画欣赏

《清明上河图》继承发展了中国古代风俗画和北宋前期历史风俗画的画风, 以精致的工笔, 记录了北宋末徽宗时期, 首都汴京 (今开封) 清明时节郊区、汴河两岸的自然风光, 城内建筑和民生的繁华景象。作品以长卷形式, 采用散点透视的构图法, 将繁杂的景物纳入统一而富于变化的画面中, 画中人物 1500 多个, 但却衣着不同, 神情各异, 构图疏密有致, 节奏感和韵律的变化明了易见, 笔墨章法也很巧妙。

画卷的右边开端处, 是宁静的田野和村落。在疏林薄雾中, 掩映着几家茅舍, 草桥、流水、老树、扁舟调节了画面的色彩和疏密, 一片柳林, 枝头刚刚泛出嫩绿, 使人感觉到北国早春的气息。两个脚夫赶着毛驴, 正在向汴城方向走来。路上有一行人, 一顶轿子内坐着一位妇人, 轿顶装饰

画外音

《清明上河图》是界画中最杰出的作品, 这幅作品在技法上的成就更接近于宋代早期现实主义画法和范宽、祁序、燕文贵、黄筌、郭忠恕和赵昌等绘画大师的作品, 与宋徽宗时期绘画风格截然不同。

着杨柳杂花, 轿后跟随着骑马的、挑担的, 像是从京郊踏青扫墓归来。前段环境和人物的描写, 点出了清明时节的特定时间和风俗, 为全画展开了序幕。

汴河是这幅画中段的主脉, 河面上舟来船往, 沿河还有许多粮仓。靠岸的船只, 搭着跳板, 正在卸货。画家凭着敏锐的观察力, 用写实的画笔, 将这些场景真切、如实地描绘了下来。仔细观察, 你会发现, 在画家的笔下, 满载货物的船只吃水很深, 水面几乎已经接近船帮, 而已卸完货的船

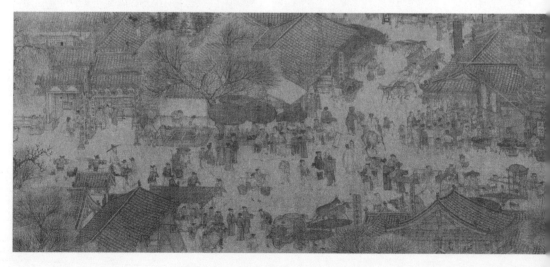

只，则吃水较浅，具有极强的真实感。

画面描绘最为热闹的地方，便是横跨汴河的那座木质结构的拱形桥。画家围绕这座桥，充分施展了自己的绘画本领，将桥上桥下的场景和人物活动作了全景式的描绘。其中最引人注目的是那艘准备驶过拱桥的木船，船应该是在逆水而行，船桅已经放倒，船工们握篙盘索。桥上呼叫接应，桥上桥下聚集了过往的行人，他们都在围观着这紧张的一幕。桥上甚至有些热心的人不顾自己的安危，跨越到拱形桥的栏杆外，一手拉住栏杆探出身子，挥舞着另一只手，似在大声喊叫。看着画面，我们就好像身临其境一样，也会产生紧张的感觉。

最后一段是热闹的市区街道，画面上有市街上的各种商业、手工业、漕运和各类人游览的活动等。画中的这段以高大的城楼为中心，两边的屋宇鳞次栉比，除了酒楼、药铺等大型店铺外，还有香铺、弓店、小茶铺或酒铺，还有门前挂着

"解"字招牌的当铺。街市行人，摩肩接踵，川流不息，有看街景的士绅，有做生意的商贾，有骑马的官吏，有叫卖的小贩，有乘坐轿子的大家眷属，有身负背篓的行脚僧人，甚至在城边还有行乞的残疾老人。总之，画中男女老幼，士农工商，三教九流，无所不备。各种交通运载工具，如轿子、骆驼、牛马车、人力车、平头车等绘色绘形地展现在人们的眼前。这热闹的光景，画家安排得有条有理，杂而不乱，引人入胜，1700多年前的古都风貌再现眼前。

从构图上看，此画有总有分，有主有次，有细有粗，有紧张有松弛；用笔兼工带写，设色淡雅，画面长而不冗，繁而不乱，严密紧凑，如一气呵成，给人一种真实顺畅之感。

从《清明上河图》中能看出豪奢闲散和贫困辛劳的对比，这件作品还给我们留下了许多历史资料，对研究宋代城市生活和风俗、建筑、工商、交通、服饰等很有价值。

这是一幅巨幅风俗画，又称城市风景画。描绘的是北宋都城汴京（今河南开封）清明时节汴河及其两岸的风光。整幅画用笔道劲简率，城郭、房屋、舟车，无不比例恰当。人物刻画细致，神态各具，结构严谨，其间各物动静结合，跌宕起伏，令人感到繁而不乱，冗而不长。作品生动地记录了中国12世纪城市生活的面貌，这在中国乃至世界绘画史上都是独一无二的，堪称中国绘画史上的骄傲。

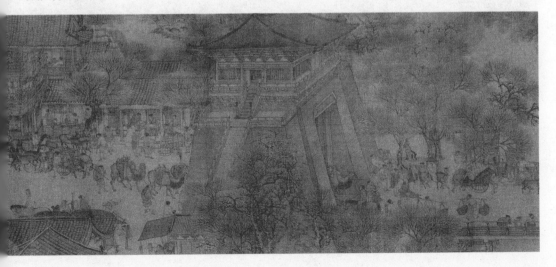

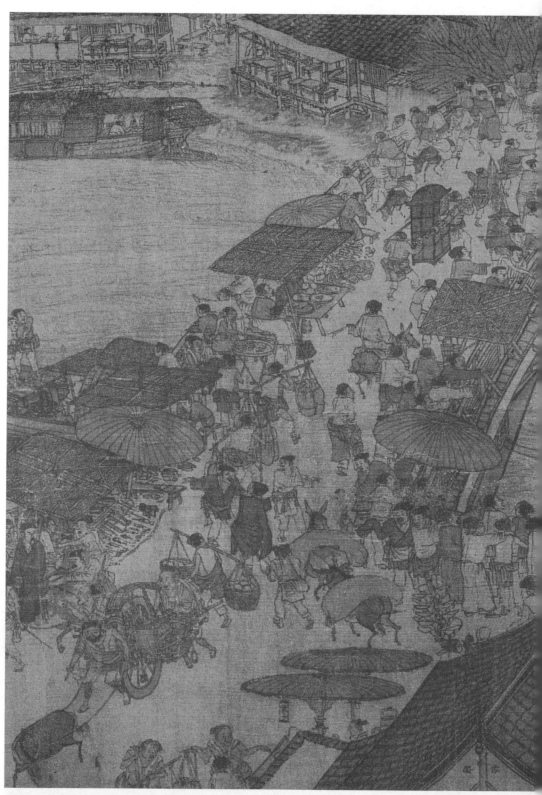

横跨汴河的木制拱形桥

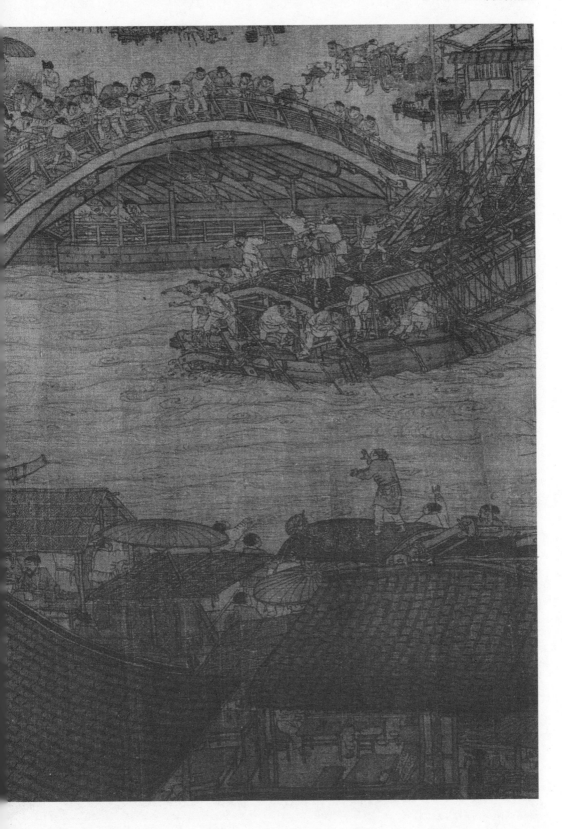

枯木怪石图

◎ 苏轼留下的唯一绘画真迹
◎ 文人写意画的代表作品
◎ 宋代花鸟画的代表作

名画档案 名称:《枯木怪石图》/ 画家: 苏轼 / 创作时间: 北宋 / 材料: 纸本, 墨笔 / 收藏: 日本私人

画家小传

苏轼(1036～1101年),字子瞻,中年后自号东坡居士,四川眉州人。一生仕途坎坷,思想充满矛盾。宋神宗时,王安石实行变法,他因持不同政见,而被外放到杭州、密州(今山东诸城县)、徐州、湖州等地做地方官。他的主要成就在文学创作上,工于文,是"唐宋八大家"之一,与其父苏洵、弟苏辙合称"三苏";擅诗词,是豪放派的创始人;精于书法,与黄庭坚、米芾、蔡襄合称宋"四大书法家"。至于绘画,他是文人画运动的创始人,对文人画的发展影响很大,也有一些画论,见解精辟。

名画欣赏

说到文人画,唐代王维的破墨、王恰的泼墨,已开文人画先河。到了宋代,文人与绘画已结下不解之缘。文人们自视清高,作画时最在乎的是情趣和意境,所以在提笔作画之前,他们往往取植物中的清品,如梅花、竹、菊等寄情之物,读书吟诗之余,草草几笔不加修饰,也不求形似,而在这些寄情之物的意气和神韵之中融入文人的灵趣、学养和品格。苏轼的画就属于这一类,不求形似,绘画只是为了宣泄胸臆、寓意抒情。

苏轼特别看重文人画,在这方面,他不免带有阶级的偏见,但也道出了文人画的一些特点,"观士人画,如阅天下马,取其意气"。苏轼喜欢画枯木竹石,有较强的表现力。郭界说苏轼"作字如古槎怪石",孙承泽也说"东坡悬崖竹,一枝倒垂,笔酣墨饱,飞舞跃宕,如其诗,如其文",即苏轼所画的怪石、悬竹犹如他那老劲雄放的字体。苏轼有诗描述自己的作画过程:"宽肠得酒芒角出,肝肺槎牙生竹石。森然欲作不可回,吐向君家

雪包壁。"他的性格、天才、经历和修养,熔铸了他的豪放、旷达、深沉和奇肆绚丽的诗词艺术,也造成了他的"怪怪奇奇"、"无端郁结"的写意画。

这幅《枯木怪石图》又名《木石图》,无款,据画后刘良佐、米芾题诗,以及宋人记载苏轼的画风看,被认定为苏轼的作品。

苏轼像

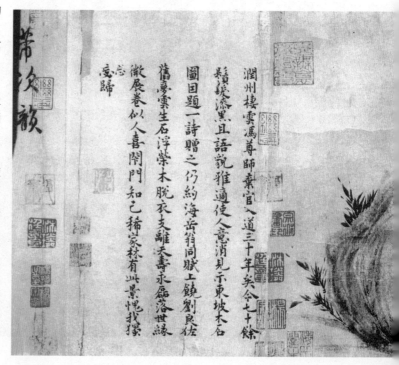

画中绘有一枝枯木，虬屈的姿态有如扭曲挣扎而生的身躯，显示出了无穷的活力，气势雄强。树脚下有一怪石，石状尖峻硬实，石皴却盘旋如涡，方圆相兼，既怪又丑，似快速旋转，造成画面的运动感，更能显现出此石顽强的生命力。怪石、古木并不是因物象形，也不是凭空臆造，而是画家借把熟悉的奇石、古木画在一起，更鲜明地表露了作者耿耿不平的内心。石后绘有数枝焦墨细竹，给人以希望之感。整个画面的意境，荒空而沉郁：石之盘旋，似乎凝聚着不平之气；古木虬屈向上，权梢冲出右边画外，突破了扭曲盘结，冲向天际。古木与怪石的巧妙结合，通过情绪表象的描绘，显现出更深层的理念。

从简洁的构图看，画家重在抒写胸臆。此画借枯木顽石寄情遣兴，这便是苏轼绘画创作求"象外"之意的真谛。米芾在《画史》中曾评苏轼的这幅画："子瞻作枯木，枝干虬屈无端，石皴硬，亦怪怪奇奇无端，如此胸中盘郁也。"黄庭坚在《题子瞻枯木》中说："折冲儒墨阵堂堂，书人颜扬鸿雁行。胸中原自有丘壑，故作老木蟠风霜。"《题东坡竹石》中又说："风枝雨叶瘦士竹，龙蹲虎踞苍藓石，东坡老人翰林公，醉时吐出胸中墨。"这些咏诗的记述，都与这幅《枯木怪石图》的境界景象相一致。

苏轼的画在当时很有名气，有"枯木竹石，万金争售"的景象，但苏轼所作的画作多见于著录，传世真迹极少。此幅《枯木怪石图》是文人画极典型的作品，足可供我们了解文人画的发展。

绘画知识

中国画皴法

传统山水画的技法比较集中地体现在山石的皴法上，我们将这些皴法分为三大类：线皴（以披麻为主）、点皴（以豆瓣、雨点为主）、面皴（以斧劈为主）。

（1）线皴：皴的笔法如披开的麻披状，呈长线条，表现山石的明暗凹凸，充实结构和脉络体积感，用笔微带交叉。

（2）点皴：笔锋如斧劈状，也叫小面皴。适用于大山群山之表现，能得山林葱郁的感觉。

（3）面皴：最能体现山石的坚硬质感，用笔如斧劈木之痕。大斧劈皴，小斧劈皴为面皴类。

此图左侧以旋转的笔峰绘一怪石，石后几丛焦墨细竹，右侧一株枯木，姿态虬屈，势若挣扎，树下衰草在劲风中抖动，整幅画给人以荒凉沉郁之感。

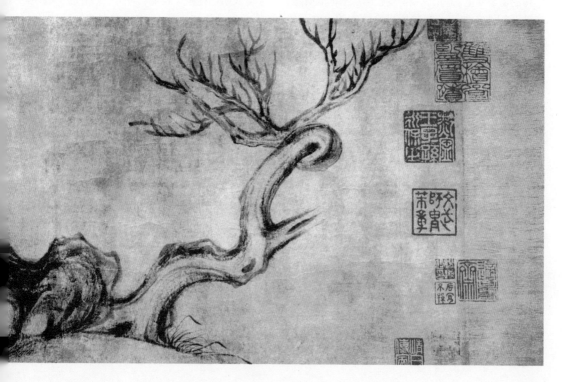

五马图

必知理由

◎ 宋代鞍马画中的不朽杰作
◎ 李公麟的代表作品之一
◎ "白描"作品的代表作

〉名画档案 名称:《五马图》/ 画家:李公麟 / 创作时间:北宋 / 尺寸:纵 29.3 厘米,横 225 厘米 / 材料:纸本,墨笔 / 收藏:日本私人

画家小传

李公麟(1049 ~ 1106 年),字伯时,号龙眠居士,安徽舒州人。宁熙二年举进士,曾历任南康长恒尉、泗洲录事参军、御史检法至奉郎。元符三年隐居龙眠山,自称龙眠山人。李公麟好古博学,书画文章皆著名于时,擅长道释、鞍马、人物画,发展白描画法,行笔如行云流水,行止如意。传世作品有《临韦偃牧放图》、《五马图》、《龙眠山庄图》等。

名画欣赏

李公麟的绘画,受顾恺之的影响较大,同时他又师法吴道子。李公麟重视对生活实际的认真观察,绘画创作不是一味蹈习古法。他画的人物,能区分出人物的不同身份、不同地域和不同种族的特征,使人一看即能辨别出来。不过,李公麟最著称的画法是一种"扫去粉黛,淡毫轻墨"的"白描",它的效果是"不施丹青而光彩动人"。这种"白描"法继承了传统的绘画风格,接近顾恺之的紧细凝敛,承续吴道子的暗示物象立体结构的粗细变化,并用线条的变化暗示物体的质感,甚至用线条的强弱呼应所描绘的人的个性。他所画的人物,往往只凭几条起伏而有韵律感的墨线来完成。他的这种画法,对后世产生了极大的影响。

《五马图》是李公麟的代表作之一。此图画的是宋朝元佑初年天驷监中的五匹西域名马,马旁各有一名奚官或圉人执辔引领。画中无作者款印,前 4 马后,各有黄庭坚签题的马名、产地、年岁、尺寸,卷末有黄庭坚"李公麟作"题跋。这些由西域诸国进贡的骏马,马名依序是"凤头骢"、"锦膊骢"、"好头赤"、"照夜白",第五匹马佚名,经考证可能为"满川花"。画中的 5 位马官,两位是汉人,其余的为外族,形貌、服饰、神情各不相同,但在气质上却有着微妙的类似之处。

《五马图》全部用白描法,而且都是用了单线,只在少数地方作者用了淡墨略加渲染。这些线条没有减弱线条的力量,而是衬托了线条,增加了物体的质感和色泽层次,使画面显得华润浑厚,很好地体现了李公麟的绘画特色。全图行笔劲细,富于变化,刻画出了马脊背的圆劲与弹性。墨笔线条以提按、轻重、转折、回旋的手法,概

画外音

李公麟信佛教,《五马图》表明他深刻了解各种形式的生命之间的精神联系,就像是把佛教因果报应的观念形象化了一样。

此图绘北宋哲宗年间贡入的五匹名马,每匹马均有一名奚官手执缰绳,人物神情各异,神采焕然。马匹线条简洁道劲,充分体现出骏马的骨感与健壮之美。全图基本用白描,只有小部分以墨渲染,给人以苍逸潇洒之感。

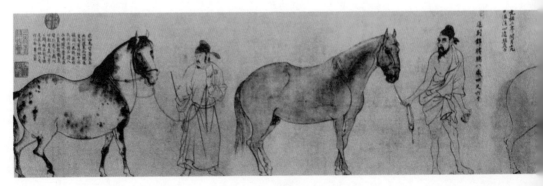

绘画知识

装裱画品种及名称

书画家写的字或画的画，经过装裱后可分为手卷、册页、堂幅、条幅、屏条、横披、对联、扇面等。

手卷：把书画装裱成卷子，即书画横幅之长者，不适合悬挂，只可舒卷。

册页：把书画分成页数装裱成册子，称为"册页"。册页一般分为8开、12开、16开，最多为24开，都为双数。

堂幅：俗称"中堂"，因画幅较宽大，适宜悬挂在堂屋中间。

条幅：窄于堂幅的直幅，形如琴者又名"琴条"。

屏条：书画成堂的屏条，常见的有4条、6条、8条、12条最多为16条。

横披：即横幅的字或画。

对联：俗称对子。两条的字数一样多，上下文辞相呼应。

扇面：画在扇面上写的字或画的画。

括出马匹的不同特征及人物的不同风貌，形神毕肖，气韵飞动。笔法简洁苍劲，是宋代鞍马画的杰作。我们来就"锦膊骢"着重看一下作者的用笔。

画中的"锦膊骢"显得较为稚嫩，眼神羞怯，牵领他的马官似乎是个个性温和、没有什么脾气的人。"锦膊骢"密实而柔厚的马鬃，和马官帽上的兽毛有点类似，使人觉得人、马看起来更为和谐。画家以细腻的观察与表现，传达出了人与马之间深刻的情感。在这幅画中，作者以线条的刚柔变化、轻重虚实，来表现马躯体的坚韧、柔软、光滑和茸毛，以及显露于皮下的骨骼和绷紧的褶皱，于恬静的姿势中透出肌肉的力量，优雅而又持重，有一种庄严而朴实的美。作者用墨笔单线勾勒再略染淡墨，落笔轻重起伏具有节奏感，充分表达了马的精神与质感。

《五马图》卷的构图及明晰、冷静的表现方式，再加上马匹来历、名目、尺寸的题记，构成了不同于一般马的特殊感受。如果把这幅《五马图》中马和其他人所画的马来对照，就会发现其中蕴含着一种寂寞感。赵孟頫曾对李公麟的这幅《五马图》题赞诗："五马何翩翩，萧洒秋风前，君王不好武，刍粟饱丰年。朝入阊阖门，暮秣十二闲。"

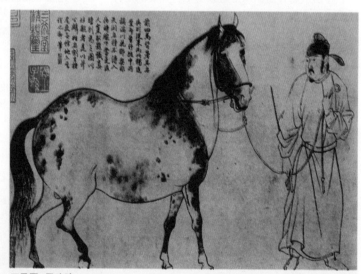

五马图·凤头骢

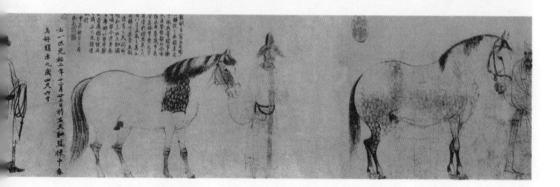

潇湘奇观图

》名画档案　　名称:《潇湘奇观图》/ 画家: 米友仁 / 创作时间: 宋 / 尺寸: 纵19.8厘米, 横289.5厘米 / 材料: 纸本, 水墨 / 收藏: 北京故宫博物院

画家小传　　米友仁, 初名尹仁, 后改名为友仁, 号海岳后人、懒拙道人。米芾长子, 人称"小米", 与父亲合称为"二米"。宋朝南渡后任兵部侍郎、敷文阁直学士等职。米友仁秉承家学, 能书擅画, 工山水。米友仁书法酷似米芾, 以行书名世。其山水画脱尽古人窠臼, 运用"落茄皴"（即所谓米点）加渲染的表现方法, 抒写对山川的感受, 世称"米家山水"。

名画欣赏

米芾是宋代著名的四大书画家之一, 精于鉴定书画古物, 也擅长绘画, 作品极少, 但他对绘画的鉴赏评论, 却有很高的品位和强烈的个性色彩。在山水画方面, 米芾对以董源为代表的南方山水画派大加赞赏, 因此他作画"信笔为之, 多以烟云掩影树木, 不取工细", 甚至"不专用笔, 或以纸筋, 或以蔗渣, 或以莲房, 皆可为画", 从而探索追求一种自由自在的写意风格。米芾及

画外音

米芾、米友仁父子的米家山水, 以云山雾气的题材寓意风调雨顺、国泰民安。

他的长子米友仁在继承董源、巨然绘画风格的基础上对山水画加以发展, 即以独特的笔法、墨法营造画面烟云氤氲、雾霭迷蒙的气象, 即所谓的"米氏云山"。

这幅长卷式的作品表现的是江南的云雾山光, 充满着灵动之气。本幅无款印, 后纸只一段作者的自题: "先公居镇江四十年, 作庵于城之东高岗上, 以海岳命名, 一时国士皆赋诗, 不能尽记。翰林承旨翟公诗: '楚米仙人好楼居, 植梧崇冈结精庐。下瞰赤县宾蟾乌, 东西跳丸天驰驱。腹藏万卷胸垂胡, 论议如何决九渠。掀髯送目游八区, 欲叫虞舜浮苍梧。'云云, 余不能记也。此卷乃庵上所见, 大抵山水奇观, 变态万层, 多在晨晴晦雨间, 世人鲜复知此。余生平熟潇湘奇观, 每于登临佳处, 辄复写其真趣成长卷以悦目, 不俟驱使为之, 此岂悦他人物者乎。此纸渗

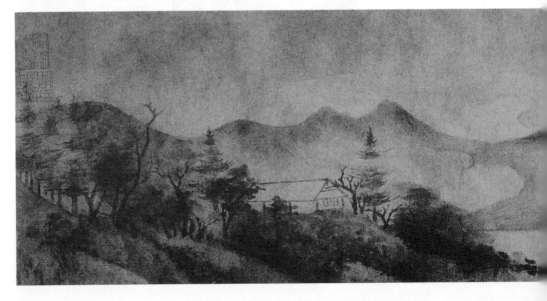

墨，本不可运笔，仲谋勤请不容辞，故为戏作。绍兴乙卯孟春建康官舍，友仁题。羊毫作字，正如此纸作画耳。"由此可知这幅《潇湘奇观图》并不是湘江山水的再现，而是作者借镇江山水抒发对潇湘景色的怀念。钤有朱文印"友仁"。后纸另有薛羲、葛元喆、贡师泰、董其昌等宋、元、明家题跋。

图中开卷就是翻卷着的浓云仿佛在移动，蒙蒙云雾下的远山坡脚依稀可见。随着云气的游动变化，山形与树木逐渐显露，重迭起伏地展开。画面中部的主峰耸起，此段山水清晰，美景尽收眼底。画面末段，山色又隐入淡远之间，几间屋舍在烟树丛林中若隐若现。作者在画中将所见之景，打破了时空界限，表现出景物从迷蒙到明朗的自然变化，并且景物从远及近，由近至远都转换得非常自然，起伏连绵的旷峦似在浓雾中浮动，"景奇"自然成了这幅画的一个主要特点。

在用笔上，作者连线用点，连点成面（这种横墨圆点，后来人称"米点"，又称"落茄法"），用墨点成山石。利用水墨的浓淡变化营造画面的奇异效果是米氏父子的专长，所以此卷中笔墨的浓淡变化相当自然，如有些地方先用粗线勾，再加点，甚至用大笔触涂画部分山体，以调整过于琐碎墨点，加强山的体积感。画树干时，作者用稍粗的墨一笔画成，为了表示不同的树种，树冠用横点、纵点及不规则的破墨点，树叶使用大浑点交错点出，显得十分厚重。画中还适当留有空

绘画知识

中国画的用色

中国绘画十分讲究色彩的运用，随着空间环境对物象的影响和空间环境的变化，物象的色彩也会随之发生变化。宋代郭熙的《林泉高致》中概括了季节的变化对水色和天色的影响："水色：春绿，夏碧，秋青，冬黑；天色：春晃，夏苍，秋净，冬黯。"清代唐岱在《绘事发微》也说："山有四时之色，风雨晦明，变更不一，非着色以像其貌。所谓春山艳冶而如笑，夏山苍翠而如滴，秋山明净而如淡，冬山惨淡而如睡，此四时之气也。"

白，使画面富于虚实变化。作者画云团用淡墨干勾成灵芝状，再用淡墨晕染，有些地方不勾线，只用墨染，画出了云烟的虚空灵动的感觉。山脚以及坡岸用笔横扫，干湿浓淡变化丰富，一般不加皴斫。

在构图上，作者可是经过周密的设计的，全图的墨色，从淡到浓，既而又变淡，再变浓，具有一定的节奏与韵律。这幅画足以显示出潇湘的神采，反映出艺术来源于生活却高于生活的规律。

此画为典型的"米家山水"作品。画面中远山连绵，尖峰林立，雾霭萦绕其间，山似迁移起来，林木、屋宇难匿雾中，生机勃勃地挺拔矗立，江水川流，亦添动感。整幅画以大肆渲染取胜，墨、水相融，干纸上渲染，一改唐宋以来青绿山水画"线勾填彩"的传统画风，加之长卷之气势恢宏，画端顿起云山雾水，天地一体之苍莽氛围，令人叹为观止。

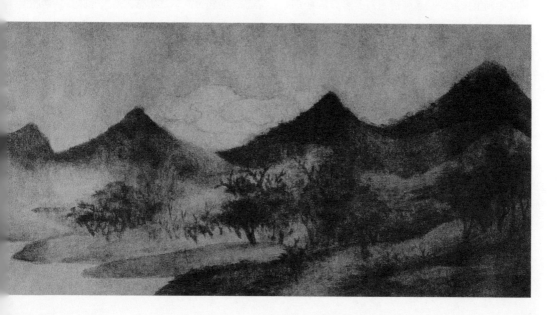

芙蓉锦鸡图

必知理由
◎ 赵佶的代表作品之一
◎ 北宋花鸟画的代表
◎ 最能代表赵佶的绘画水平

〉**名画档案**　名称:《芙蓉锦鸡图》/ 画家: 赵佶 / 创作时间: 北宋 / 尺寸: 纵81.5厘米, 横53.6厘米 / 材料: 绢本, 设色 / 收藏: 北京故宫博物院

画家小传　赵佶(1082~1135年), 宋神宗第11子, 即宋徽宗。哲宗时封端王, 登位前, 好笔研丹青。他在位25年, 荒淫无度, 昏庸无道, 后用蔡京、童贯等权奸把持朝政, 激化了阶级矛盾。宣和七年, 金兵进攻汴京, 赵佶赶紧传位于子赵桓(钦宗), 自称"太上皇"。靖康二年, 与钦宗同被金兵俘虏, 死于五国城。赵佶擅书法, 丹青书法得自吴元瑜传授, 继承崔白风格, 重视写生, 以精工逼真著称, 尤工花鸟, 也画山水、人物。传世作品有《柳鸦芦雁图》、《芙蓉锦鸡图》、《听琴图》及临摹张萱《捣练图》、《虢国夫人游春图》等传世。

赵佶像

名画欣赏

赵佶是一个昏庸的皇帝, 但却多才多艺, 爱好诗词、书画、音乐、戏曲等, 尤以书画闻名于世。他的书法笔画细瘦而遒劲, 被特称为"瘦金书"; 他的花鸟画技法, 被称为"工笔院体画"; 他的诗、书、画, 都独具风格, 在绘画史上有"三绝"之誉。赵佶在位期间, 是宋代画院的鼎盛时期, 他广收历代文物书画, 极一时之盛, 并亲自掌管翰林图画院。赵佶招用各方画家, 授予职衔, 并以科举形式命题作画, 录用了不少有才华的画师。他在绘画上采取的一系列措施, 虽然都是为了满足其个人政治和生活上的需要, 但也在客观上起到了促进工笔院体花鸟画发展的作用。

赵佶善于用自然物寓意儒家的道德观念,《芙蓉锦鸡图》就是一个典型。此画是一幅双钩重彩的工笔花鸟画, 画底有赵佶"瘦金体"诗一首: "秋劲拒霜盛, 峨冠锦羽鸡, 已知全五德, 安逸胜凫鸥。"据儒家"瑞应"说, 雉(锦鸡)乃"圣王"出世的象征。赵佶在此画的题诗中, 宣扬了雉有"文、武、仁、信、德"五德, 不仅写出了花鸟的美丽, 还赋予禽鸟安逸高贵的品格, 是帝王情感的抒发与流露。右下角题有"宣和殿御制并书"。画中还有赵佶签名画押, 据说是"天下一人"四字拼合而成。

整幅画工整细致。画面上, 一只色彩绚丽的锦鸡落在芙蓉枝上, 回首出神地仰望着右上角一对翩翩飞舞的蝴蝶, 显出一种跃跃欲试的神态。

芙蓉的一枝, 由于落在上面的锦鸡而微微弯曲, 给人一种颤动的感觉, 更显出花枝的柔美。画中锦鸡凝神注目蝴蝶的神情动态, 芙蓉花娇弱妩媚的姿容, 都描绘得生动感人; 左下角菊花向斜上方生长的姿态, 与空中翩翩飞舞的一对蝴蝶, 都使画面产生了丰富的变化。

这幅画通过刹那间的动态, 把花、鸟、蝶三者紧密联系在一起, 形成富有生活情趣的意境。锦鸡丰润而美丽的羽毛, 漂亮的长尾, 被画家刻画得细致入微; 芙蓉花每一片叶均不相重, 各具姿态, 而轻重高下之质感, 耐人寻味。从构图上看, 此图安定均衡, 宾主分明, 疏密相间, 鸟蝶呼应, 画面形象自然连贯, 分布呈优美的"S"形, 空间分割浑然天成。左下几枝菊花斜插而出, 增添了构图之错综复杂感, 渲染了金秋之气氛, 衬托出全图位置高下, 造成全图气势上贯。用笔方面, 此图精娴熟练, 双钩设色富丽而典雅, 花鸟造型正确生动, 风格工整瑞丽, 充满秋色中盎然的生机, 表现出平和愉悦的境界。赵佶的美学思想于绘画中注重诗意的含蕴回味和观察事物的精细入微以及写实表现的传神精确, 于此图中展现得一览无余。

一枝芙蓉从左侧伸出, 长枝冉冉, 花朵娇艳, 花枝上栖一锦鸡。右上角两只彩蝶正追逐嬉戏。画面生动活泼, 形神兼备。尤其是锦鸡受蝴蝶吸引回颈观望的姿态, 更是刻画得细致传神, 呼之欲出。画幅左下角一丛秋菊迎风而舞, 婀娜多姿。整幅画主次分明, 疏密相间, 一派生机盎然之气。

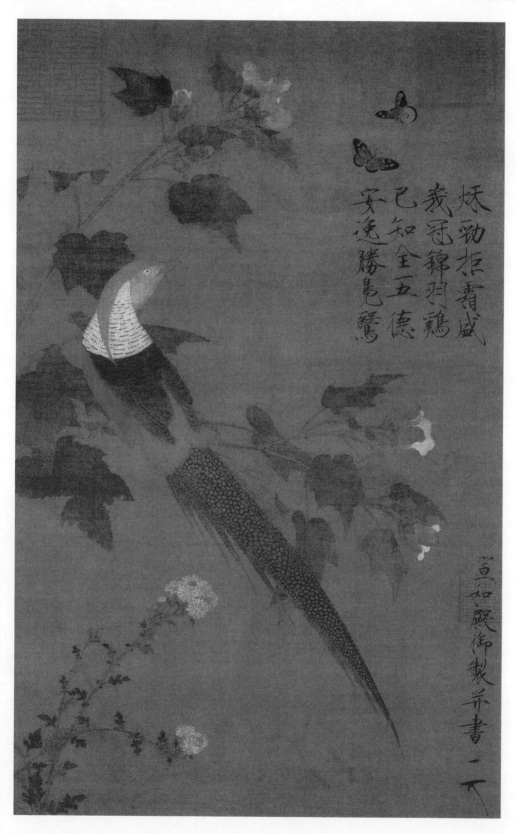

妖勤拒霜盛
羲冠錦羽鷄
已知全五德
安逸勝鳬鷖

宣和殿御製并書
一天

四梅花图

必知理由

◎ 杨无咎的代表作品之一
◎ 北宋时的花鸟代表作品之一
◎ 北宋时期写意画的代表作品

〉名画档案　名称:《四梅花图》/ 画家: 杨无咎 / 创作时间: 北宋 / 尺寸: 纵37.2 厘米, 横358.8 厘米 / 材料: 纸本, 墨笔 / 收藏: 辽宁博物院

画家小传

杨无咎（1097～1169年），字补之，号逃禅老人，又号清夷长者，清江（今江西清江县西南）人。工诗书，擅画花卉、人物，尤长水墨梅、竹、松、石及水仙，以墨梅名重于时。传世作品有《四梅花图》、《雪梅图》、《墨梅图》等，对后世画梅影响很大。书法学欧阳询，也工词，著有《逃禅词》一卷。

名画欣赏

梅花是中国画中最受欢迎的题材之一，它傲然霜雪的铁骨冰心，象征人的高尚气节，被画家推为梅、兰、竹、菊"四君子"之首和"岁寒三友"之一。两宋时期，在文同、苏轼、米芾等文人"墨戏"的"文人画"的影响下，以水墨直接抒写竹木花卉的画家越来越多。

北宋元祐年间，"华光长老"仲仁和尚开创了墨梅画法，被称为"墨梅鼻祖"。他的弟子杨无咎发展了他的画墨梅技法，以画墨梅闻名于世。

杨无咎因诗、书、画无不精能，被世人誉为"逃禅三绝"。中国绘画自从大批文人介入绘事以后，审美趣味开始转变，不以形似、色相为标准，而是超越形、色，走"以文化物"、"以文统象"的"文人画"道路。到了明代文彭时期，诗、书、画、印已成为"文人画"的四要素，而杨无咎诗、书、画三绝，已开"四要素"的先声。杨无咎的墨梅得益于仲仁和尚，更得益于对自然的观察。他长期居住在湖南衡州花光寺，"植梅数本，每发花时，

辄床于其树下终日，人莫能知其意。值月夜见疏影横窗，疏淡可爱，遂以笔戏摹其状，视之殊有月夜之思，由是得其三昧，名播于世。"根据对梅花的观察和临写，使他抓住了梅花的典型特征，传达梅花的傲骨精神。杨无咎得仲仁和尚的绘画技巧而自有变法和发展，改墨晕花瓣为墨笔圈线，"变黑为白"，更能表现梅花淡色疏香、清气逼人的特性。通过仔细观察，杨无咎能把梅干、梅枝概括成多种典型姿态，开张、穿插、合抱、疏密、横斜等姿势都惟妙惟肖。"女字穿插法"就是杨无咎开创的，成为后世画梅者必须掌握的方法之一。

杨无咎的梅花与画院富丽风格的"宫梅"有所不同，他笔下的梅花是以水墨"写意"为之。

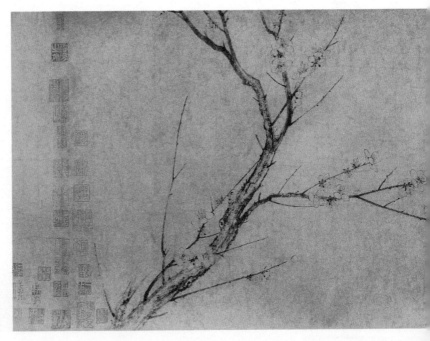

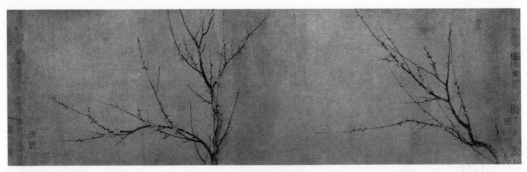

四梅图未开、欲开部分
左边蓓蕾含苞，嫩枝舒张，预告花期将临；右边花蕾初绽，犹如含羞少女半露粉靥。

这幅《四梅花图》就是他"水墨"写意画的代表作品。此卷为他69岁时的作品，是应友人范端伯之请而画的。画中有作者题《柳梢青》词4首的后款："乾道无咎补之书于豫章武宁僧舍。"画上还有元吴镇，明沈周、文征明、项元汴等人收藏印记，前后多达3百余方。

此卷分为未开、欲开、盛开、将残4段，描绘了梅花从含苞到初绽、怒放、最后凋零的全过程。含苞一幅画嫩枝尚未舒张，枝头已有花蕾，预报花期将临；待放一幅舒展的枝干已经有少许含苞初绽，犹如含羞的少女半露粉靥，预示着花期已经来到；盛开的旧枝新条上的梅花正尽情开放，似乎袭来了一股香气；残败一段中的残萼败蕊随风飘散，显得凄凉无比。

卷中梅花以淡墨勾勒，用笔劲利，衬托花瓣的梅萼仅用墨笔点就，便使梅花顿生活力。最小的梅萼，只用墨作一点，梅花有正、反、侧各种造型。为表现梅花苍劲，作者用干笔飞白、顿挫而出，小枝以细劲之笔抽干而出。全卷纯用水墨，不施任何色彩，注意了浓、淡、干、湿、焦的变化，画面给人以斑斓之感。卷后作者自题的《柳梢青》4首咏梅词，书法笔势劲利，词风婉约清丽，将梅花自开至谢的过程比作美人从少女到迟暮的一生，暗寓一种隐情，引发观者无限的情思和感怀。

此图分四卷，分别绘梅花未开、欲开、盛开、将残四种形态。这两幅是盛开、将残。右页图已见朵朵繁花缀于枝头，似有暗香袭来；左页图表现残萼败蕊，片片落红随风飘散。整幅画冷蕊疏香，疏逸张致，表现了梅花的高标清韵，为杨无咎杰作。

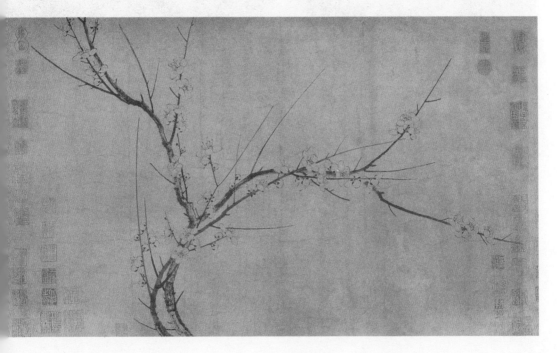

采薇图

◎ 李唐的代表作品之一
◎ 南宋人物画中的杰作
◎ 能代表这一时期人物画的最高发展水平

> 名画档案　名称：《采薇图》/ 画家：李唐 / 创作时间：北宋 / 尺寸：纵27.2厘米，横90.5厘米 / 材料：绢本，淡设色 / 收藏：北京故宫博物院

李唐，生卒年不详。字晞古，河阳（今河南孟县）人。北宋时任画院待诏，南宋时入画院，任待诏，授成忠郎，被授予金带。擅山水、人物、禽兽、界画。其画颇受宋徽宗赵佶、宋高宗赵构的赏识。代表作品有《采薇图》、《万壑松风图》、《清溪渔隐图》、《长夏江寺图》等。

名画欣赏

这是一幅历史题材的绘画作品，以殷末伯夷、叔齐"不食周粟"的故事为题。伯夷和叔齐是殷的诸侯孤竹君（今河北卢龙南）的两个儿子，兄弟二人出走后先后投奔了西伯姬昌（即周文王）。姬昌死后，其子姬发（即周武王）要兴兵讨伐纣王。伯夷、叔齐叩马谏阻，认为臣子造反讨伐君王是大逆不道。武王不听，灭殷后建立了周朝。伯夷和叔齐决心不吃从周朝土地上长出来的粮食，于是隐居首阳山（今山西永济县境），

以采食野菜充饥度日，最后双双饿死在山里，临死前还作了一首采薇歌以表示坚决不屈的志向。

李唐的山水画早学李思训，后多学荆浩、范宽，故他笔下的山水画也表现为峭拔雄浑的北方山水，用笔刚劲缜密，山石瘦硬。南渡后，李唐一改过去的全景式山水构图，截取自然山水的一角，笔墨粗放，爽利简略，以大斧劈皴描绘山石，开南宋豪放简括的水墨山水之先河。李唐笔下的人物多表现为对故国山河的眷念之情，人物衣纹用笔方折硬劲，形象鲜明，性格突出，能够表

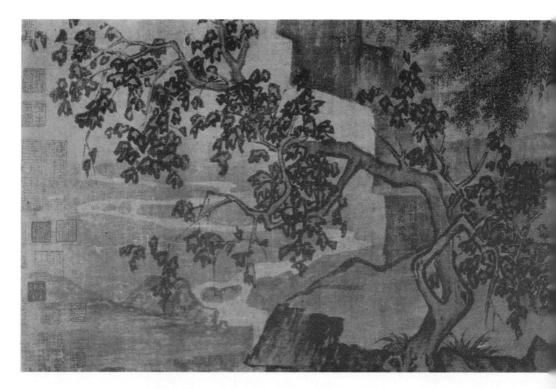

现出人物的精神状态。李唐的绘画在当时影响极大，后世将他与刘松年、马远、夏圭并称为"南宋四家"。

《采薇图》描绘在半山之腰，苍藤、古松之阴，伯夷与叔齐在其间采摘薇蕨时，休息对话的情景。画中侧坐的一人是叔齐，他右手按地倾身在说着什么，左手指点着，或许在安慰哥哥，或许在朗诵《采薇歌》。正坐的一人是伯夷，面带忧愤，露出刚毅之色，双眉紧皱，目光炯炯。叔齐的匍匐反衬出了伯夷的高亢坚定。图中人物刻画生动传神，森然正气溢于毫端。作者着墨不多，却把伯夷、叔齐在特定环境下的神态描绘得淋漓尽致，显然作者的绘画水平已经达到了很高的境界。徐悲鸿在《采薇图画册》中曾赞道："至人物神情之华贵、高妙，是与米兰藏达·芬奇之耶稣与门兴藏丢勒之使徒同为绘画上的极峰。"

在我们今天看来，武王伐纣是历史进程的必然，伯夷和叔齐的劝谏和耻食是没有任何现实意义的，但在李唐所处的时代，南宋与金国正处于对峙阶段，这个历史故事的再现正是赞扬那些保持气节的人，谴责南宋统治者投降变节的行为，可谓是"借古讽今"，用心良苦。

作者在这幅图中把人物放在了一个突出的位置上，造型较大，很逼近，用淡墨晕染衬出白色的布衣，暗喻伯夷和叔齐的高洁。左方辽阔的平原和河流的远景与高险山崖的对比，衣纹的简劲和树木的繁茂对比，都能生动地突出伯夷和叔齐对亡国的痛苦和内心的矛盾。

作品用笔精练而又富于变化，简劲锐利，线条挺拔，轻重顿挫似有节奏，墨法枯润适中，突出表现了衣服的麻布质感。肌肉部分的用线较为柔和，须眉用笔精细且多变化，显得蓬松软和。背景部分作者用笔较为豪放粗简，老松主干两边用浓墨侧峰，用浓墨细笔勾出松鳞，充分表现出了老松厚重的量感和体积；柏叶点染细密，浓淡变化细微。图中山石用极豪迈的大斧劈皴，以各种不同深浅、枯润的墨色有力涂抹，表现了山石奇峭的风骨和坚硬的质感。作者对树丛中远去的河流轻毫淡墨，近处的山石焦墨浓厚，丰富了画面的空间感。

整个画面层次分明、清爽，使人一看即产生一种节奏感。

此图描述的是商末周初，孤竹国二公子伯夷与叔齐因不满武王伐纣，发誓不食周粟的故事，作者借此二人宁可隐居荒山，以薇蕨为食也不妥协的典故，暗喻当时南宋子民中坚守气节的人。

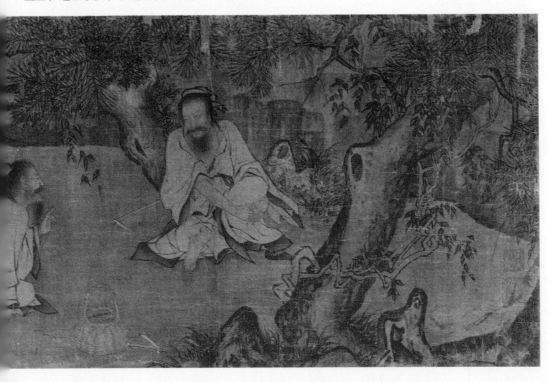

泼墨仙人图

◎ 现存最早的一幅泼墨写意人物画

◎ 梁楷泼墨画法的代表作

◎ 最能体现梁楷"飘逸"的绘画风格

> **名画档案** 名称:《泼墨仙人图》/ 画家:梁楷 / 创作时间:南宋 / 尺寸:纵 48.7 厘米,横 27.7 厘米 / 材料:纸本,墨笔 / 收藏:台北故宫博物院

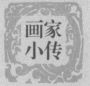

画家小传 梁楷,生卒年不详,祖籍山东,后居钱塘。宁宗嘉泰年间曾任画院待诏,贾师古高足。梁楷生性狂妄,放浪形骸,常常纵酒度日,世人称他为"梁疯子"。宁宗曾赐予梁楷金带,但梁楷受不了皇家的差役和拘束,不接受金带,将其挂于院中,飘然而去。梁楷工画人物、佛道、鬼神,兼擅山水、花鸟。梁楷画分二体:一曰"细笔";一曰"减笔",继承五代石恪,寥寥数笔,概括飘逸。代表作品有《六祖斫竹图》、《八高僧故事图》、《泼墨仙人图》等。

名画欣赏

以"禅机顶相图"为主要题材的禅画,早在五代时的贯休、石恪已有所创建,构建了禅画的基本样式,指明了禅画的发展方向。禅画的发展和文人画的发展是相伴随的,文人画一度成为主流,禅画却还处于暗流但仍绵绵不断。到了南宋中后期,画风以"形似"为尚,受到禅宗主张抛开外在形式、直指本性思想的影响,便有画家相继作出各种突破画院种种限制的努力,禅宗绘画发展到了极盛的阶段,出现了许多禅宗画师,成就特殊而卓越的,首推梁楷。

五代石恪开粗笔写意之风,创立了写意范式,但他的粗笔写意只是建立了"写意体格",还有待于丰富。石恪的人物画以粗笔、粗墨画就,衣纹和形体轮廓只写大意而已,衣纹用笔是"随意"而行,而不是跟着形体走,用墨则大笔平涂,缺少"水墨晕彰"的效果。即用笔不说明结构,用墨不说明形体。而梁楷在这两方面都有了发展。在用笔上,梁楷把石恪画风发展成用笔苍劲之格,并创"折芦描",成为人物画"十八描"的组成部分,使用笔方与质兼顾,从石恪用笔"无的放矢"中走出,使用笔和结构丝丝紧扣,通过梁楷的用笔,我们能体会出中国画是以气贯笔、写意而出。在用墨上,梁楷发展成泼墨,他的泼墨是粗中有细、细中有粗,笔墨既说明结构,也说明形体,使笔触达到了既是笔又是墨、既表形又表体,使中国画笔墨语言更加丰富。

《泼墨仙人图》画的是一位仙人袒胸露怀,宽衣大肚,步履蹒跚,憨态可掬的形象。作者用粗犷豪放的大笔触,匆匆几笔,就勾绘出了一个人物酣醉淋漓的可爱形貌:五官挤到了一堆,垂眉睛眼,扁鼻撇嘴,那双小眼醉意蒙眬,仿佛看透世间一切,嘴角边露出一丝神秘的微笑,既顽皮可爱又莫测高深的滑稽相,使仙人超凡脱俗又满带幽默诙谐的形象跃然纸上。

在构图上,作者对画中的人物形象,有意地夸大其头额部分,仙人的头额几乎占去面部的多半部分,而把五官挤在下部很小的面积上,以生动的形象表现了作者的思想境界和生命态度。在用笔上,图中仙人衣着用大笔没骨泼墨扫出,依人体结构而行,墨色顺势从浓变淡,从紧变松,从湿变干;衣袍对襟以二三笔写成,把腹胸留出;上衣、裤管至草履看起来像一气呵成,但有笔势墨韵的微妙变化,笔笔酣畅,豪放不羁,如入无人之境;腰间丝带以几撇写成,捆住了略显松散的笔墨。

整个画面几乎没有对人物作严谨工致的细节刻画,通体都以泼洒般的淋漓水墨抒写,浑重而清秀、粗阔而含蓄的大片泼墨使得画中人物笔简神具、自然潇洒,真切地表现出仙人既洞察世事又难得糊涂的精神状态和性格特征。

梁楷所画的这幅《泼墨仙人图》中的"仙人"正是他自己的写照。梁楷凭着他那股子"疯"劲,敢于标新立异,敢于创造发展,因而使他在中国画史上占有一席之地。

梁楷的画被时人评为"描写飘逸","逸"指的是自由奔放、意趣超尘、潇洒自然、不拘法度的风格,这种风格对以后中国绘画产生了重大影响,此图正是梁楷"逸"格的集中体现。

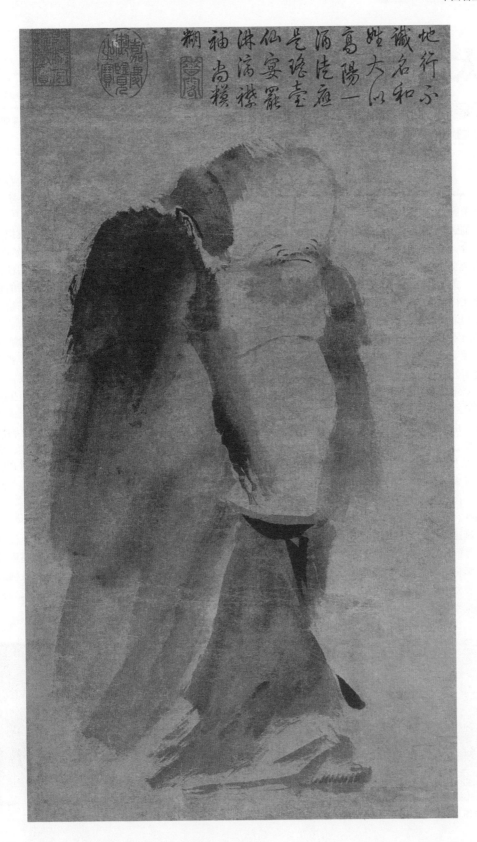

地行不
識名和
姓大江
高陽一
酒涸疤
气琭壺
仙宴罷
洪滴襟
袖尚模
糊

太白行吟图

必知理由

◎ 梁楷减笔人物画的代表作品之一
◎ 南宋人物画的代表
◎ 重要的人物写意画

〉名画档案　名称:《太白行吟图》/ 画家: 梁楷 / 创作时间: 南宋 / 尺寸: 纵81.2厘米, 横30.4厘米 / 材料: 纸本, 墨笔 / 收藏: 日本东京国立博物馆

名画欣赏

中国人物画由线到色, 由讲究"描法"到讲究"笔法", 再由"笔法"到"墨法", 最后笔墨结合, 是一个连续的发展过程。这个过程也是人物画发展成熟的过程, 更重要的是审美情趣的变化。美学的变化往往是哲学的变化, 而绘画的变化往往是美学上的变化。中国绘画由崇尚色彩发展到崇尚水墨, 就是一个美学上的变化。梁楷就是南宋水墨人物画的杰出代表。线是梁楷造型的主要手段之一。他受贾师古的影响, 曾悉心摹写过李公麟的"细笔画", 所以梁楷用线除"减笔"之外, 还有工丽细笔。在梁楷的绘画作品中, 简略狂放的线中可以找出吴道子"迎风飘举"的遗风。由于表达情感的需要, 梁楷画上的线条恣意纵横, 简逸豪放, 更加注重利用线的不同特性去表现人和物的不同性格和形状。

《太白行吟图》是梁楷减笔人物画的代表作之一。图中的李白"月下独酌", 仰面苍天, 诗情满怀, 纵思运句, 一副抑郁不得志的表情。中国绘画注重神韵的画风在梁楷的这一作品中得到了完美的体现, 而且达到了一个新的高度。

李白在政治上受到排挤, 理想不能实现, 常常饮酒赋诗, 以发泄笑傲王侯、愤世嫉俗的牢骚情绪, 寄托渴求个人自由、摆脱社会羁绊的政治理想。在人们心中, 尤其是在文人名士心中, 李白是个性情豪放、傲岸不驯、才华横溢的人。

作者在《太白行吟图》中寥寥数笔就把"诗仙"那种纵酒飘逸的风度神韵, 勾画得惟妙惟肖。作者不拘泥于琐碎细节, 而是突出诗人的性格特征, 描摹反映诗人的精神状态和思想情绪的瞬间动作, 并对这些状态和动作加以概略的描绘, 一个鲜明的李白就呈现于人们眼前了。

其实, 这幅《太白行吟图》正是作者通过对李白的刻画来抒发自己的情感的杰作。作者梁楷和李白一样, 也"嗜酒自乐", 行为狂放, 不拘礼法, 被世人称为"梁疯子"。他当时所生活的南宋偏安一隅, 不单单是作者一个人, 全天下宋人都为南宋政府这种妥协退让的政策而感到气愤, 但却无能为力, 作者只能以这种方式, 借李白的形象来抒发胸臆, 借笔墨绢素来发泄积郁。那个时期这类作品还有《庄周梦蝶》、《雪景山水图》等。

此图虽逸笔草草, 但言简意赅, 以一当十, 毫无雕琢造作之气。图中用笔总的特点是泼辣简括, 但诗人身躯用笔粗放遒劲, 头部用笔则轻盈流畅, 体现出不同的速度感和力度感, 既构成了线的节奏和韵律, 又充分表现了不同的质感和空间感。

八高僧图（局部）　南宋　梁楷

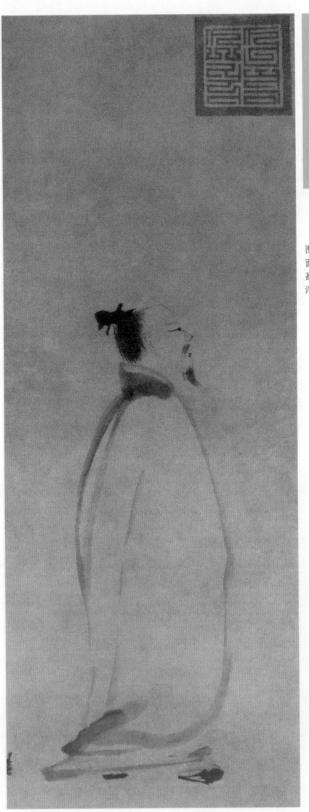

画外音

 梁楷绘画种类繁多，是一位不同流俗的画家，因其在某种程度上是植根于佛教传统，故他的画是宋代晚期禅画的代表。而梁楷本人也像释伽牟尼一样抛弃世俗职位辞去画院职务，在西湖附近的寺庙里度过了后半生。那些简笔人物像据推测就是这个时期的作品，禅心加禅意，只可意会不可言传的佛教教义尽体现在简约而不简单的线条中。

 图中李白大氅加身，高挽发髻，须髯飘逸，正自仰面长思。一代诗仙之清风雅骨，洒脱不羁的性情仅借画家寥寥数笔便跃然纸上，观者感叹之余亦渐入其境，浮想联翩。

四景山水图

必知理由
◎ 最能体现刘松年的艺术风格和成就
◎ 南宋山水画的一幅杰作
◎ 在当时产生了一定的影响力

〉名画档案

名称:《四景山水图》/ 画家: 刘松年 / 创作时间: 南宋 / 尺寸: 每段纵 41.3 厘米, 横 69 厘米 / 材料: 绢本, 设色 / 收藏: 北京故宫博物院

画家小传

刘松年, 生卒年不详, 钱塘人。居于清波门附近, 因清波门俗称暗门, 所以当时刘松年又被称为"暗门刘"。绍熙年间任画院待诏, 宁宗时被赐予金带。刘松年工人物、山水、界画等。后人将刘松年与李唐、马远、夏圭并称为"南宋四家"。传世代表作有《四景山水图》、《西湖春晓图》、《便桥见房图》、《醉僧图》等。

名画欣赏

刘松年绘画曾师事张敦礼。张敦礼是南宋光宗时的画家, 绘画上兼学李唐及赵伯驹, 所以刘松年山水画也受到了李唐、赵伯驹的影响, 用笔清旷, 着色妍丽, 多写茂林修竹, 山清水秀, 多半是江南之景。山石用小斧劈皴, 树多用夹叶, 楼台建筑工细严整而不刻板, 具有自己独特的风貌。刘松年常画西湖, 张丑有诗云:"西湖风景松年写, 秀色于今尚可餐; 不似浣花图醉叟, 数峰眉黛落齐纨。"

刘松年所画人物也神态生动, 线描细秀劲挺, 设色明快典雅, 能生动地表现出对象的神态气质。此外, 刘松年还是位爱国画家, 他主张南宋抗金, 反对投降, 曾画《便桥图》, 希望统治者效法唐太宗战胜强敌突厥, 而不要效法唐高祖逃跑投降的政策。据说他还画《中兴四将图》, 赞扬岳飞、韩世忠等民族英雄的伟大功绩。

此卷《四景山水图》为 4 段, 分别绘有当时杭州春、夏、秋、冬四时景象, 画面以人物活动为中心, 结合界画技法, 精心勾描庭院台榭, 整幅画作面貌古朴, 笔法精深, 为南宋"院体"的

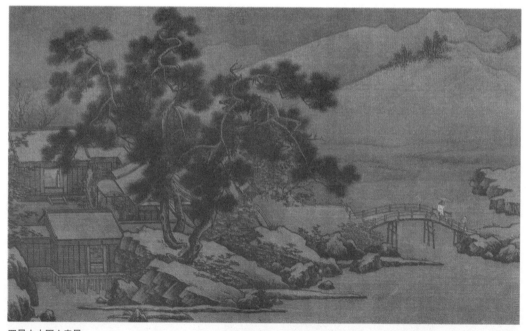

四景山水图之春景
表现山峦湖泊, 疏林庄院, 堤上两人正牵马奔向院门, 屋宇内外亦有数人。

典型之作。4 段均无款印。

第一幅写晚春日暮的光景，湖边柳堤，过桥处有一大院，桥头院外，桃李争妍，主人正携仆春游倦归。画中幽静的庄园，交错的树丛、湖石，淡淡的远山无不浸润在春晖之中，令人神往。第二幅为夏景，榆柳成荫，前庭开阔，水榭建于荷塘之中，主人正静坐堂中纳凉，小童侍立在旁边。画中远山浮动，似有山风吹来，给人一种凉风扑面的感觉。第三幅所绘的秋景，梧桐枫槲，霜重色浓，桂花飘香堂中，主人读罢掩卷，正倚榻闲憩。画中书斋和远山形成的几条平稳的水平线增加了画面的孤寂感，而闪烁着的红、黄树叶则似要打破这种孤寂感，使画面活力顿增。第四幅冬景中，白雪皑皑，乔松插天，下荫深院，中堂一女子正开帘探望，小桥上有人骑驴撑伞踏雪而去。画面中松树的黑色和雪的白色相映成趣，给本来寒冷的冬季增添了融融暖意。

全卷布置精严，笔苍墨润，设色典雅，通过对不同季节的描写，使人感受到不同的情调。在构图方面，这四幅画都非常注意对比，如黑白对比、动静对比、疏密对比、虚实对比等，这种手法的应用表现出了刘松年的独特用心。在用笔方面，刘松年的画中既有属李思训体系的青绿画法，也有继承董、巨而作的"淡墨轻岚"的水墨画法。笔法方折挺劲，比李唐的用笔更为秀润精细些。画中屋宇台榭的界画用笔工细而不呆板，在严格的法度中，靠长短、疏密的对比和墨色的结合来获得别致的风韵。山石作斧劈皴，下笔均直，以坚挺的短条子线加以皴擦，转折随处可见，表现出山石曲折的外沿，形态如云，用隐约迷离的淡墨使其显得苍茫飘逸，圆润秀媚。作者平时非常注意写生，所绘的树叶多用双钩，而且不同的树叶所用的钩法不同。

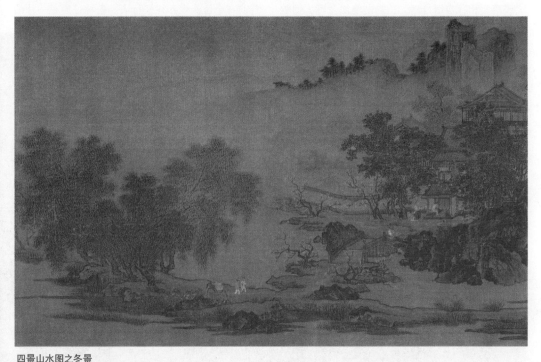

四景山水图之冬景
此图为冬景，白雪皑皑，覆山盖林，一人骑马撑伞，在侍者的陪同下冒雪行进。四时之景各具特色，风格刚健温润。

溪山清远图

〉名画档案

名称:《溪山清远图》/ 画家: 夏圭 / 创作时间: 南宋 / 尺寸: 纵46.5厘米, 横889.1厘米 / 材料: 纸本, 水墨 / 收藏: 台北故宫博物院

画家小传

夏圭(一说夏珪)生卒年不详,字禹玉,钱塘人。南宋宁宗时任画院待诏,在就职上,略晚于马远。初学人物,后攻山水,师承范宽、李唐,在山水画风上,与马远一样,喜欢取自然一角,故有"夏半边"之称,是"南宋四家"之一。他的画主题突出,形简意远。传世作品有《溪山清远图》卷、《西湖柳艇图》轴、《遥岑烟霭图》。

名画欣赏

夏圭创造了著名的"拖泥带水皴"(或称"带水斧劈皴"),将水墨技法提高到"酝酿墨色,丽如傅染"、"淋漓苍劲,墨气袭人"的效果,笔法简劲苍老,而墨色明润。另一种画法,几乎不用明显的斧劈皴,完全是信笔挥毫,水墨浑融,苍茫淋漓。另外,他画点景人物,多是点簇而成,画楼阁不用界尺,信手绘成。

夏圭的画法多少受到佛教禅宗的影响,主张"脱落实相,参悟自然",趋向笔简意远,遗貌取神。从他的作品《溪山清远图》、《西湖柳艇图》等画上看,江南山灵湖秀之景象被展现得淋漓酣畅。夏圭与马远的画风极大地影响着明代山水画,也对日本的"狩野派"绘画产生过深远影响。明代王履曾有诗赞夏圭曰:"粗而不流于俗,细而不流于媚;有清旷超凡之远韵,无猥暗蒙尘之鄙格。"《溪山清远图》描绘的是山色空蒙、水光潋滟的清远秀丽的景色。画面从雾景开始,近处的巨崖大石清晰可见。一片茂盛的松林在阳光之下苗壮成长,密林深处的楼阁院落若隐若现,院前有小桥流水和往来行人。松林过后是一片浩

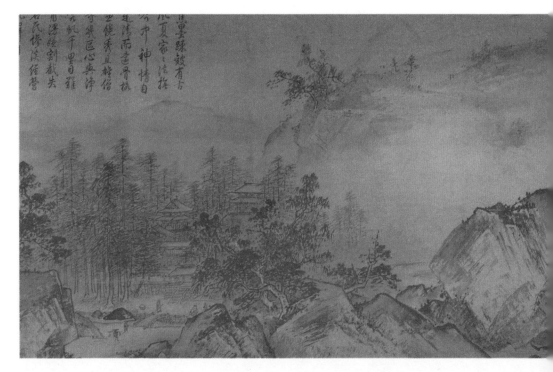

传统三墨法之破墨法

　　破墨法是用途最广、变化最多的墨法。破墨是破坏了原来的不好的效果，建立起一个新的更完美的效果。无论是浓破淡还是淡破浓，均要在前一遍墨将干未干时进行。它要求造型高度准确，运水运墨的技巧高度娴熟。破墨法有以重破淡，以湿破干，以淡破重，以水破墨，以干破湿，以墨破墨色等多种形式。画面效果多呈水墨、水色交融多变，生机活泼之感。

荡的江水，江岸有几艘泊停的渔舟，远处山色迷蒙，依稀可见江对岸的绿树村舍。一座巨大的山崖直插江边，起伏险峻的连山，显得非常深邃雄伟。江边的一角有绿竹、草亭，几个文人在其间悠闲漫步，茫茫江水中帆影浮动。一段山坡过后，江天一色，显得幽远清旷，一座亭台式的竹桥，通向水边的农家茅舍。河边渔人撑渡，深山集市隐现。全卷最后一段以茂林村舍之景结束。

　　综观全卷，可见作者布置景物是经过周密思考的。高远与平远、深山与阔水紧密相接，气脉通连。三丈长卷，并无堆砌拼凑之感，反而使人觉得空灵疏秀。作者以其熟悉的上虚下实的构图形式来布置景物，所描绘的山坡、巨石、江岸、树木、桥梁等都集中在画面下部，画面景界显得开阔，给人一种登高俯视的感觉。画面上半部，或以清淡的笔墨表现远山，或留出大片空白表示江水、烟云。全图疏密关系的处理，真正达到所谓"疏可驰马，密不通风"的境地，使画面产生

一种轻松而强烈的节奏感。

　　全卷用笔刚劲，沉稳，如山坡用一笔长线画过，线条简洁、疏松，但由于作者在线条中加入了充沛的力感，所以画中并无轻薄之感。巨石山崖，作者运用了斧劈皴，笔法沉着、纯熟，如匠人砍木一般，留下了一片片斧凿的痕迹，山岩坚硬凝重的质感顿时显露出来。作者在这幅长卷中非常重视墨色的浓淡对比，近景用墨较浓重，远景墨色清淡。从局部看，画树点叶用墨较浓，而山石用墨相对较淡较干，石上苔点用墨较重，在黑白对比中，显示出山石的明洁、清润。

　　《溪山清远图》为南宋留传画作中的巨制精品。下图为局部，画卷构图上有虚有实，错落有致，近九米长的纸卷上，景物依自然而成，流畅之至，浑然一体，无丝毫生硬的东拼西凑之感。山石以大斧劈皴，再用笔勾出其方正厚硬之态，并稍微用水墨渲染，顿显山势峥嵘，粗犷硬朗，极具自然原始之气。殿阁房屋信笔勾画，不拘泥于传统的界画手法。人物则寥寥几笔，不事雕琢，但其形各异，活灵活现。整幅画看上去旷达清爽而又极具粗犷豪放之力度。

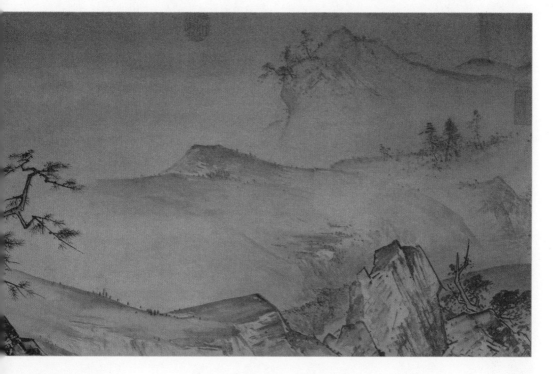

千里江山图

必知理由
◎ 我国绘画史上青绿山水的稀世杰作
◎ 王希孟的一幅山水长卷
◎ 我国绘画中的精品

〉名画档案 | 名称:《千里江山图》/画家:王希孟/创作时间:宋/尺寸:纵51.5厘米,横1191.5厘米/材料:绢本,设色/收藏:北京故宫博物院

画家小传

王希孟,生卒年不详。原为画院学生,后被召入禁中文书库,得徽宗亲自指授,画艺大进,可惜英年早逝,《千里江山图》是他唯一的传世作品,据说是宋徽宗政和三年王希孟18岁时画的。

名画欣赏

此卷无作者款印,卷后有蔡京跋文云:"政和三年闰四月一日赐。希孟年十八岁,昔在画学为生徒,召入禁中文书库,数以画献,未甚工。上知其性可教,遂诲谕之,亲授其法,不逾半岁,乃以此图进上,嘉之,因以赐臣。京谓天下士在作之而已。"除了蔡京的题跋外,卷面上还留有"梁清标印"、"乾隆御览之宝"等20多方印章。

此图为高头大卷,长近12米,画中景物丰富,布置严整有序,青山冉冉,碧水澄艳,寺观村舍,桥亭舟楫,历历具备,刻画精微自然,毫无繁冗琐碎之感。作者以精密的笔法、强烈的色彩、开阔的景致和丰富的内容,描绘了富有生气的大自然的雄壮瑰丽,抒发了热爱祖国山河的深厚感情,同时也体现了宣和画院大、全、繁、华的绘画风格。

画面上峰峦起伏绵延,江河烟波浩渺,气象万千,壮丽恢弘。山间高崖飞瀑,曲径通幽,山水之间还布置了渔村、渔船、野市、桥梁、游艇、长桥、水车、水榭、茅篷、楼阁等景物,及捕鱼、游景、行旅等人物活动。绿柳红花,长松修竹,景色秀丽。画面山势高低起伏,回转分合,松紧疏密相当和谐。此卷以概括精炼的手法、绚丽的色彩和工细的笔致表现出山河的雄伟壮观。

从构图上看,作者根据作品的主题要求,综合布置高远、深远、平远景色于画面之中,且主次分明,变化有致,给人以"咫尺千里"、江山寥廓的感觉,开辟了山水画艺术的新天地。作者把普通的日常生活和劳动场面与自然景色融合在一起,使作品内容更富有社会生活气息。

在技法上,作者主要运用了传统的青绿勾勒法,也融入了水墨山水画的一些技法。在绘树干

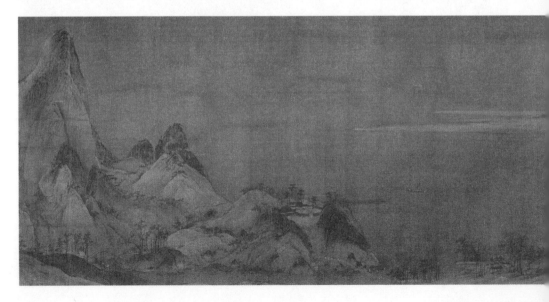

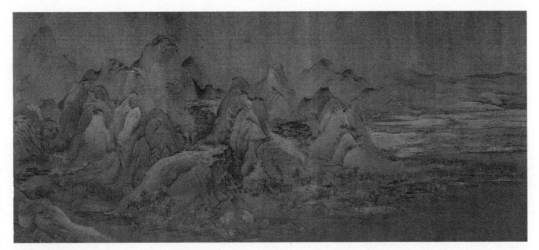

千里江山图（局部）
画面整体布局疏密相间，浑然天成。作者成功地将平远、深远、高远交替使用，使观者时而如行走山径，时而如驾舟水面，时而又如立足山巅，从不同角度领略山川的万千姿态。

时，作者用了没骨法，远山处有写意的用笔，岩石土坡部分有皴法和点笔等等。浩瀚的江水均用细笔勾出波纹，树上的花叶也用色、墨一一点出。此卷作者用笔的精细到了令人叹止的地步：山中驮运的驴马，尽管粗略，却写出了其负重的形态；远处天空的一群飞鸟，尽管是几个点，也能让人看出它们不同的飞翔姿态；在高山阔水中活动的人物虽然细小如蚁，但从他们的服装、举止中仍可判断出每个人的大致身份和正在干什么。用细如毫发的笔法来绘制近 12 米长的巨幅山水，可见作者的绘画技巧。

在用色上，画家于单调的蓝绿色中求变化，

虽然以青绿为主色调，但在施色时注重手法的变化，色彩或轻盈，或浑厚，间以赭色为衬，使画面层次分明，光彩夺目。元代著名书法家溥光对这卷《千里江山图》推崇备至，曾称赞道："设色鲜明，布置宏远，在古今丹青小景中，自可独步千载，殆众星之孤月耳。"由此可见这幅长卷在我国绘画史上的地位。

该图全长将近 12 米，用整幅绢画成，作者充分运用了中国山水画"咫尺有千里之趣"的表现手法，以精密的笔法、强烈的色彩、开阔的景致和丰富的内容，描绘了千里江山的雄壮瑰丽。

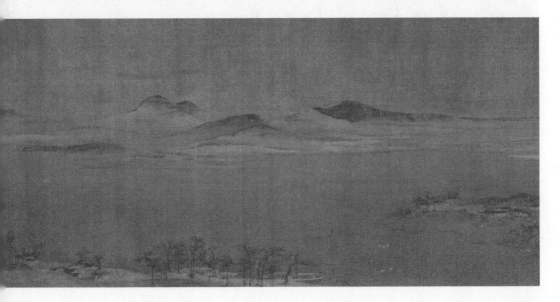

江山秋色图

> **名画档案** 名称:《江山秋色图》/ 画家: 赵伯驹 / 创作时间: 南宋 / 尺寸: 纵56.6厘米, 横323厘米 / 材料: 手卷, 绢本, 设色 / 收藏: 北京故宫博物院

画家小传 赵伯驹(1119～1185年), 字千里, 宋朝宗室, 太祖第七世孙, 高宗时曾任浙东兵马钤辖。擅画青绿山水, 远师李思训, 笔法秀劲, 设色清丽, 并精人物, 兼工花木、禽兽、舟车、楼阁、界画, 尽工细之妙。明董其昌认为赵伯驹的画"精工之极, 又有士气。后人得其工, 不能得其雅"。代表作品有《江山秋色图》等。

名画欣赏

赵伯驹和其弟赵伯骕在唐李思训父子的基础上, 保持住青绿山水的特点, 将水墨山水画和"文人画"的理论引入其中, 并加以充实。他们在青绿山水中, 借鉴了水墨山水画中的皴、擦、点、染, 使塑造手段和画面更加丰富多变。二赵改变了李氏父子山水画中只有勾、描的单调局面, 加入了墨韵神采, 发展到了以墨色控制色彩, 在墨韵中追求色彩的变化, 把南北二派的画法合二为一。

他们将文人的雅逸之气, 倾注于青绿山水画中, 完成了青绿山水的改造任务。

《江山秋色图》为长卷形式, 以精湛的笔墨, 绚丽的色彩, 描绘出重山复岭, 江河港渚的秀美壮观的景色。画面上重山复岭, 层峦叠嶂, 江河溪涧, 深泽浅潭, 飞瀑激落, 错杂其间。在深秋的雾色中, 楼观屋宇, 栈道廊桥, 苍松古树, 各得其宜, 三三两两的步行者流连于山野之间, 艄公正在江上张网摇船, 劳累的过路人停脚在松阴下歇息闲聊。岸边鸿雁翔集, 闲云悠然缭绕。

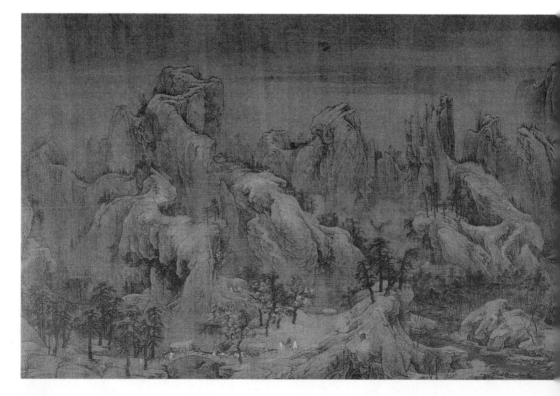

整个画卷虽长但景色详略得当，画中人物虽如豆粒，但却面目俱全，并充满了浓厚的生活气息。

作者在《江山秋色图》中重点表现了千岩竞秀的宏伟气势，以造成一种灵动而神秘的气氛，使人有一种身临其境的感觉。作者可能想描绘出一种文人的理想境界，使画面具有受到文人推崇的"士气"。虽然这幅画上出现的是一片太平、悠闲的景象，但却能从中体味出作者对失去故土的思念之情。

笔法刚劲秀润，且线条的轻重、缓急、虚实，充满灵动之气，使画面富有韵律感。画中山石以流畅多变的长线条勾廓，并根据山石的脉络加以钩皴（多用"小斧劈皴"）。画笔尖细，但并不软弱轻浮。即使烘染重彩，却始终保持着线条的清晰度。

此图在布局上用传统的"散点透视"法，将高远、平远和深远适当地结合起来，造成容量大、布阵奇、开合有度的效果，在多变之中得到一种和谐的整体感。也就是说，作者想给人的突出印象就是，画面充满了体积感。画中几条河流曲折而蜿蜒，平静自然地流向远方，表现出一种纵深感。作者还从不同角度描绘出山体左右正侧的造型变化以及山脉的逶迤连绵的气势。在用墨方面，《江山秋色图》与《千里江山图》一样，都是以

石青、石绿为主调，但《江山秋色图》比《千里江山图》更重视远景与近景明部与暗部的色彩区别，整个画面给人的感觉是更"亮"了一些。近处山石、土坡、竹树多用重石绿兼赭石，阴影处多用石青和墨青。远处的山与树则用淡墨、螺青勾染。天、水部分用花青打底，敷以淡石青。重彩与淡彩的结合使画面具有了一种精微雅致的特色。

此画以三远法构图，尽绘群峰竞秀、山重水复的金秋胜景。山峦隐现，奇峰陡起，而又连绵不断，瘦松、枯木、细竹丛簇其间。房舍依林傍水，城关把住要塞，山路、平坡、小桥之上，人们或步行，或骑马，或赶车，或休憩，或相嬉，自得其乐，怡然超然。

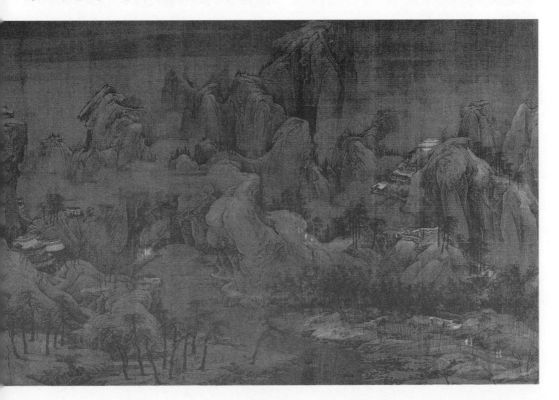

货郎图

必
知
理
由

◎ 李嵩作品中的杰作
◎ 李嵩著名的风俗画作品
◎ 历代人物画作品中的佳品

〉名画档案　名称:《货郎图》/ 画家: 李嵩 / 创作时间: 南宋 / 尺寸: 纵 25.5 厘米, 横 70.4 厘米 / 材料: 团扇, 绢本, 水墨, 淡设色 / 收藏: 北京故宫博物院

画家
小传

李嵩 (1166 ~ 1234 年), 钱塘 (今浙江杭州) 人。少年时曾为木工, 后成为画院画家李从训的养子, 绘画上得其亲授。擅长人物、道释、山水, 尤精于界画, 为光宗、宁宗、理宗三朝画院待诏。李嵩画过许多表现下层社会生活的风俗画, 及表现农村题材的风俗画。他曾作《服田图》12 段, 描绘了水稻从种植到收获的过程。李嵩的代表作有《货郎图》、《西湖图》、《夜潮图》等。

名画欣赏

宋代绘画与社会各个阶层都保持着相当密切的联系。贵族、文人士大夫以及商人、市民等都对绘画有多方面的需求。尤其是世俗美术和宫廷绘画在题材、风格和内容上出现了多样化发展。南宋前的人物画, 衣纹线条都很匀细, 表现贵族绸袍很协调, 描绘农村衣着就不合时宜了。比李嵩稍前的李唐加强了线的顿挫和衣纹穿插的随意性, 使其适合乡下的衣着, 不失泥土气息。李嵩则将以前衣纹"用描"转变成了"用笔", 着色也是水墨淡彩, 这些都为以后的写意人物奠定了基础。

李嵩具有多方面才能, 他的界画如《夜湖图》, 山水画如《观潮图》、《西湖图》, 人物画如《观灯图》及花鸟画《柳塘聚禽图》等, 都显示出他卓越的绘画技巧。此外, 李嵩在绘画上还富有创造精神。他所画的《观潮图》, 并没有像其他画家那样描绘当时宫中人物倾宫观潮的盛况, 而是以含蓄的手法, 描绘了"空垣虚榭, 烟树凄迷"的景色, 流露出对现实生活不满的心情。李嵩善于通过绘画, 表达自己对生活的感受和态度。据史料记载, 李嵩曾画过《四迷图》, 图中揭露和抨击了南宋社会中嫖妓、酗酒、赌博、恶霸四种堕落现象。李嵩还画过《宋江三十六人像》等。

《货郎图》是李嵩画的以儿童生活为题材的风俗画, 是一幅横卷淡彩画, 全图描绘了老货郎挑担将至村头, 众多妇女儿童争购围观的热闹场面。左下方款署"嘉定辛未李从顺南嵩画"。李嵩以货郎为题材, 创作过多幅货郎图。除故宫博

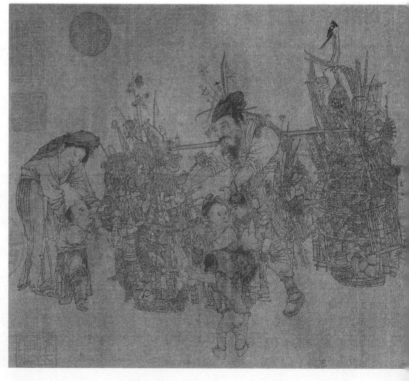

绘画知识

传统三墨法之积墨法

积墨法即多层积累、堆积，层层渍染，层积而厚。所用毛笔要短而软，墨色淡而干，宣纸半生熟。积墨过程可先淡后浓，也可先浓后淡。每遍积墨要求每笔本身不宜变化太多，干、湿、浓、淡的效果是靠多遍积累用笔起来的。重墨色的笔触范围越来越小，墨色越来越深，笔触也越来越多，淡墨色的笔触却越来越大，覆盖面则越来越阔。

物院藏的这幅横卷外，其余的皆为小幅，分别藏于中国台北故宫博物院、美国堪萨斯州阿肯博物馆的尼尔逊美术馆及美国纽约大都会美术馆。

画面左部分有 8 个人：老货郎面带微笑，挑担摇鼓，两童子飞奔上去，手臂伸向货担，有 4 个孩子已触摸到货物，有的惊讶，有的好奇，有的呆看，最左边有一个妇女正俯身取玩具给自己的孩子看。画的右侧有 7 个人和 4 只小狗：1 个妇女怀里抱着 1 个孩子正匆匆走向货郎，左臂向前伸着，她身旁的 2 个孩童欢叫吵闹着，像是要求母亲非得给他们买玩具一样。另有两童拉扯着，一小童像是已经买了零食，一边嚼着一边拉着还在迷恋不舍的另一小童，画的最右方，一小童手提葫芦，含指回顾，神情犹豫不决。后面，几只狗吠叫、蹦跳，高兴地摇着尾巴。整幅画人物虽多，然而疏密相间，互相呼应，两部分以妇人、童子的手势巧妙地连接为一体，作者对不同人物的动作和心理都刻画地非常细致，使画面显得生动自然。

此画线条细腻雅致，货担上的物品用笔如丝，柔韧圆转；而人物的衣纹则使用颤笔，转折顿挫，恰当地表现出下层妇孺身着布衣的特色。细劲的线描，准确而传神地勾出朴实的形象，把劳动人民的生活作为审美对象来描绘，在中国古代美术发展史上有着重要的意义。

此幅《货郎图》表现了挑满玩具百货杂物的货郎受到了乡村孩子、母亲的欢迎，具有浓厚的生活情趣，作者概括地展示了乡村货郎的真实形象。整个画面表现了生动热闹的气氛，说明了宋代城镇集市贸易和商品交换的繁荣，这幅画对了解宋代风俗具有重大价值。

此图为李嵩以儿童生活为题材的一幅代表作。同类题材还有《骷髅幻戏图》、《市担婴戏图》等。

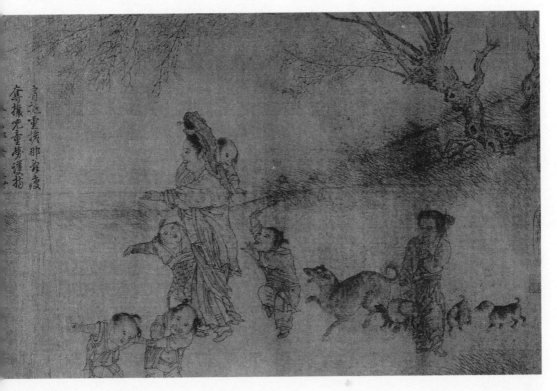

踏歌图

> 名画档案

名称:《踏歌图》/ 画家: 马远 / 创作时间: 南宋 / 尺寸: 纵191.8厘米,横104.5厘米 / 材料: 绢本,水墨,淡设色 / 收藏: 北京故宫博物院

画家小传

马远,生卒年不详,祖籍山西河中(今山西永济县),后移居钱塘,活跃于南宋上半期,光宗、宁宗时任画院待诏。马远生于绘画世家,祖父、父、兄皆擅花鸟,且颇有画名。马远承继家传,擅山水、花鸟、人物。马远的山水画常把山景置于一角,以山之峻峭与大片的空白形成强烈的对比,位置经营独而达极致,故时人称之为"马一角",与李唐、夏圭、刘松年合称"南宋四家"。代表作品有《雪景图》、《踏歌图》、《两园雅集图》、《山径春行图》等。

名画欣赏

我国的山水画是不断创新完善的画种,北宋山水画大多以雄奇全景山水为题材。到了偏隅江南的南宋,画家们在继承传统的基础上,以高度集中概括的手法,布局简妙,描绘了江南的风俗人情。

马远在南宋时影响极大,有独步画院之誉。马远的山水师法李唐,在继承前人成就的基础上进一步挖掘山水中的诗情与感人力量,着意形象的加工提炼,注重章法剪裁和经营,使得作品更加简洁完整,主题更为明确突出。其山水画多画浙江山水,树木杂卉多用夹笔,山石用大斧劈皴而成,方硬严整。他笔下的山峦雄奇峭拔,或绝壁直下而不见其脚,或峭峰直上而不见顶,或孤舟泛月而一人独坐,或近山参天而远山则低,风格独特,富有诗意,且画水能表现出在不同环境气候下的种种形态。马远所画人物,取材广泛,多画佛道、文人雅士、贵族、农夫、渔樵等,闲雅轩昂,神气益然。

《踏歌图》是一幅山水人物画。作者表现了雨后天晴的京城郊外景色,同时也反映出丰收之年,农民在田埂上踏歌而行的欢乐情景。《踏歌图》上端显著位置有宁宗皇后杨氏的题诗:"宿雨清畿甸,朝阳丽帝城。丰年人乐业,垄上踏歌行。"这首诗反映了南宋高层统治者在苟且偷安中安于现状、自我陶醉的心态。此画将人物画在画面的近景处,一老农刚过小桥,胡须花白,右手扶杖,左手挠腮,摇身抬腿,正踏歌而舞,憨态可掬。

在他身后的一位老农神态非常激动,双手拍掌,双足踏节,另一位老农双手抓住前者的腰带,躬腰扭动,可能是因为喝多了酒。后面,还有一位老农,肩扛酒胡芦,已是醉眼朦胧,步履维艰。画面左边路旁,有两个儿童,正惊奇地看着他们。其中一个较小的儿童阻拦着他的同伴,似乎是在给这几位老农让路。画中的4个老农动态不一,却动作和谐,呈现出人乐年丰之气象。两个孩子的出现给画面添加了一股童趣,老少相宜,构成了画面人物动态与气氛的协调。

这幅《踏歌图》采用"一角式"布局,从左至右以对角线分割,形成左实右虚的结构。画面左边奇峰巨石,显得分量有些重,所以作者在右边安排了远山、殿阁,尤其是疏柳和翠竹的枝干摇曳的动姿以及点景人物,从而以静待动。画上大片空白云烟,在构图上使画面避免了壅塞,作者在右边显著位置画了一株高柳,使之贯入上部,起到了填充作用。在具体画法上,卧石与秀峰主要用大斧劈皴,其中在秀峰上夹用些许长披麻皴,岩石的凝重,秀峰的峭险与水纹柔和的钩法形成强烈的对比。柳树枝干高扬而柳条稀疏富有精致,更显示了作者提炼形象的功夫。山间树干虬曲,树枝斜出伸展,几丛翠竹用双钩填色的工笔画出,置于大笔渲染的树石之中,显得生机益然。近处的稻田刻画得非常精细,表现出稻叶在微风中轻轻飘动的感觉。这些细节的刻画与粗笔概括的描绘,形成繁与简的鲜明对比,丰富了画面的节奏与韵律,增加了作品的艺术魅力。

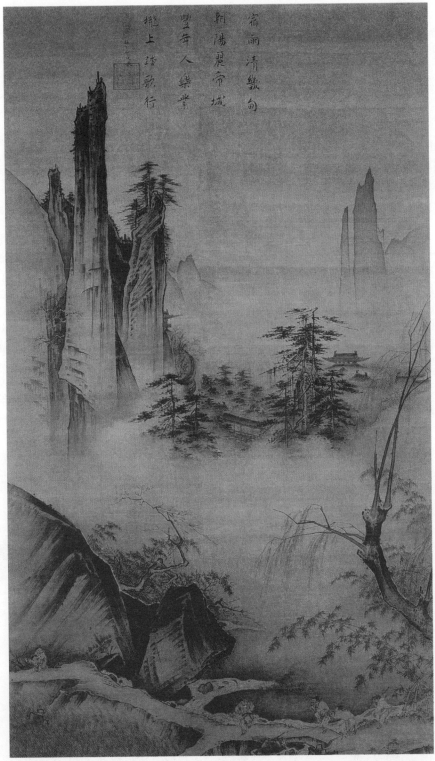

踏歌是我国古代民间的一种娱乐形式,常见于庆祝丰收等欢庆场面。此图即绘城郊农人于山脚踏足而歌的情景。画面上方山峰如剑,松柏郁郁,石缝间疏枝挺秀。中部云雾缭绕,殿阁隐现。下方巨石突兀,枯枝上挑,柏枝斜逸,石下流泉淙淙,梅竹作景。石径之上四位农人正踏歌行进。构图采用边角式,笔法简练,充分体现马远作品的特点。

写生蛱蝶图

必知理由

◎ 赵昌的代表作品之一
◎ 写生画的代表作品
◎ 两宋花鸟画中的杰作

> **名画档案**　名称:《写生蛱蝶图》/ 画家: 赵昌 / 创作时间: 宋 / 尺寸: 纵 27.7 厘米, 横 91 厘米 / 材料: 纸本, 设色 / 收藏: 北京故宫博物院

画家小传　　赵昌, 生卒年不详, 字昌之, 广汉 (今四川剑南) 人。擅画花果, 多作折枝花, 兼工草虫, 真宗大中祥符年间负盛名。重视写生, 自号 "写生赵昌", 相传他常于晓露未干时细心观察花卉, 对花调色摹写。赵昌作品传世极少, 有《杏花图》(即《粉花图》, 台北故宫博物院藏)、《写生蛱蝶图》等。

名画欣赏

　　两宋的花鸟画家中, 赵昌自成一派。他画花卉是写生, 与徐熙的写意不同, 与黄筌的工笔也不同。由于当时徐、黄两派画法影响极大, 所以他以写生为主的新画法不为一些文人所重。米芾在画史中提到: "赵昌、王友、镡黉辈, 得之可遮壁, 无不为少。" 即是说赵昌的画只堪做酒铺间之用, 可见米芾对赵昌等人的画评价不高。欧阳修也批评赵昌的画 "毫无古人的格致"。赵昌学习绘画的方法其实是十分正确的, 这种以实物为范本, 运用自己绘画的天才和技术来作画的态度创立了花鸟画坛上的写实派。这种写生画与画山水的画家倡导 "以自然为师" 的理论同是正确的。

　　赵昌所画的花果, 得到了 "写生逼真, 时未有共比" 的赞美。他喜欢画折枝, 偏于没骨一路, 有人赞赵昌的这种画法 "旷世无双"。赵昌作画精于晕染, 明润匀薄, 特工敷彩, 色若堆纸, 惟笔迹较为柔弱。其画形象准确生动, 风格清秀, 在宋代花卉画中独具新面貌。有人评价赵昌说: "赵昌折枝尤工, 花则含烟带雨, 笑脸迎风, 景则赋形夺真, 莫辨真伪, 设色如新, 年远不退。" 所以, 赵昌在当时的影响还是很

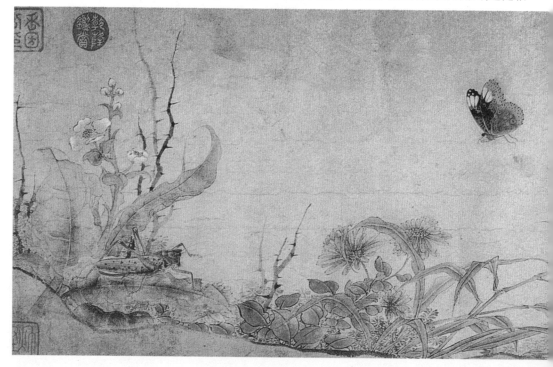

绘画知识

《宣和画谱》和《宣和书谱》

　　《宣和画谱》共20卷，记录宋代宫廷内府所藏历代画家231人的作品共计6396件，分为10门（类）。每门先作叙论，次为画家评传，传后则列画目和件数。《宣和书谱》20卷，记宋代内府所藏诸帖，分为8门（类）。每门之前有绪论，又各于作品之前系以书家小传，品评风格源流。两书均为我国古代重要的书法、绘画的汇录和论著。

大的，师法于他的人也不少，南宋孝宗淳熙的画院待诏林椿，所作花鸟便是以赵昌为师，赵昌稍后的易元吉也是受到他的启发才在写生方面获得很大成就的。

　　《写生蛱蝶图》是描写秋天野外风物的写生画，此图无款印，明代董其昌题称为赵昌画。画上有元代冯子振、赵岩的题诗，董其昌的题跋等。

　　此图描写了岸边的一角，水草丛生，荆棘、野菊、霜叶和偃伏的芦苇等，爬满了岸边。在构图布局上，作者将景物集中在下半部，上方留下很大的空白，岸边的植物虽然长得繁杂，但错落有致。3只美丽的蝴蝶，在空中翩翩飞舞，1只蚱蜢正在向上观望。整幅图把秋日原野那种高旷清新的景物描绘得生动自然，有如我们正漫步在美丽的河岸边看到了眼前的一幕。

　　图中各物用笔遒劲，逼真传神，设色清丽典雅，清劲秀逸。作者用墨笔勾秋虫河草，形象准确自然，风格清秀，与黄筌的富贵、徐熙的野逸有很大的不同。开着的几朵小花用笔简率，变化自然，双钩、晕染绘近处花卉的阴阳向背，使人看上去，花儿们似乎正在秋风中摇摇曳曳，给人一种动态的美感。蚱蜢和蝴蝶，作者用笔十分精确，晕染出不同质感：蚱蜢的翅显得坚硬厚实，而蝴蝶的翅则显得柔软透明，粉状物布满全身。附在枯木上的蚱蜢虽然紧闭双翅，但像是对空中飞舞的蝴蝶非常羡慕，一副要跳上天空的样子；而蝴蝶向下俯望着，似乎正在对这只根本没能力飞上天空的蚱蜢调笑着。画面有一种纯净、平和、秀雅的意境和格调。

该画构图以疏取胜，蝶飞于朗天之间，令人心旷神怡。笔法上，蝶、蚱蜢以工笔细描，花草则以双钩填色法。设色清淡、浓艳各得其所，彩不压墨，颇富田园情趣。

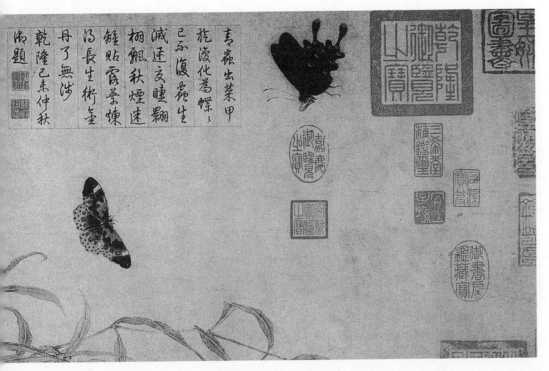

岁寒三友图

〉**名画档案** 名称:《岁寒三友图》/ 画家: 赵孟坚 / 创作时间: 南宋 / 尺寸: 纵24.3厘米, 横23.3厘米 / 材料: 纨扇, 绢本, 墨笔 / 收藏: 上海博物馆

画家小传

赵孟坚(1199~1264年), 字子固, 号彝斋居士, 宋宗室嘉兴海盐人。宋理宗宝庆二年进士, 曾官严州太守。赵孟坚个性疏阔放纵, 性喜嗜酒, 有六朝人的林下之风。学识渊博, 能诗文, 擅书画, 尤工梅、竹、松、水仙、兰花等。时人向他索画, 他则有求必应, 毫不吝惜。代表作有《墨兰图》、《岁寒三友图》等。

名画欣赏

在中国画中, 松、竹、梅是常被表现的题材, 而在"文人画"中, 松、竹、梅被称为"岁寒三友", 取松、竹、梅都可傲凌风雪, 不畏霜寒之性, 表现人格品质和气节。苏东坡有诗曰: "风泉两部乐, 松竹三益友。""宁可食无肉, 不可居无竹。"又如文同画梅、竹、石题: "梅寒而秀, 竹瘦而寿, 石丑而文, 是三益友。"松树早在唐代吴道子时就常被画在壁障上, 后世多在山水画中运用, 也有单独画松成幅的。竹是文同笔下的"常客"。梅的画法在杨无咎时创出后, 后世画梅能手也层出不穷。到赵孟坚时才把松、竹、梅放在一起, 创"岁寒三友"之格。宋以后, "岁寒三友"也常被作为瓷器的装饰题材, 或是用石块、柏树代替梅或松树而组成岁寒三友图的。

赵孟坚晚年多作梅竹, 他所画墨竹取法文同, 而用笔比文同瘦劲, 并着意竹叶的大小、长短变化; 他所画的墨梅学杨无咎, 但比杨的笔法更为清瘦雅逸, 显得爽利。赵孟坚在书梅竹三诗卷中曾这样写道: "从头总是杨汤法, 拼下功夫岂一朝。"又说: "浓写花枝淡写梢, 鳞皮老干墨微焦。笔分三踢攒成瓣, 珠晕一圆工点椒。"他的墨兰受文同画竹之法的影响, 以笔墨直接写出兰叶, 点出兰花, 把兰叶翻卷刚柔和兰花的婀娜姿态表现得十分传神。赵孟坚还创出一笔长、二笔短、三笔"破凤眼"的写兰规则, 概括了草本植物的生长规律, 他之后的花草画家多借鉴这种兰叶的穿插方法。

此外, 赵孟坚还创出了水墨水仙画法, 是以双钩渲染, 把水仙的凌波绝尘之情态表现得非常传神。从他的画中, 我们可以看到, 赵孟坚留给后世的, 不仅是画迹和画法, 更重要的是一种品格, 人们所追求的是他的"意"和"迹"的高度统一。下面我们来看他的这幅《岁寒三友图》。

洁净的扇面上, 作者绘松、竹、梅折枝, 以墨笔画上一株饱结花朵、苞蕾的梅枝, 继而交错、绕夹着如星芒般的松针与墨影般的竹叶, 并将它们横斜置于画面中央, 以松针的灰和墨竹的黑来衬托出梅花的白。松叶如钢针, 竹叶如刀剑, 更表现出梅花的傲骨冰心。整个画面笔墨秀丽, 清绝幽雅, 意趣横生。这幅《岁寒三友图》通过对画面的安排, 明确表达出作者刚正、坚贞的气节。画扇的右上方钤"子固"白文印。

用笔上, 画中的梅花以淡墨衬染着用细笔, 浓墨所圈钩的花瓣、松针用笔尖挺劲拔, 墨竹以中锋运使, 挺劲有力。松、竹、梅画法各异, 充满韵致, 是幅极具精神的南宋小品。赵孟坚的作品一笔一画都注意书法与画法的结合, 可以代表宋末文人画的艺术特色。

画外音

赵孟坚儒雅博识, 工诗文、善书法, 擅水墨白描水仙、梅、兰、竹石。其中以墨兰、白描水仙最精, 取法扬无咎, 笔致细劲挺秀, 花叶纷披而具条理, 繁而不冗, 工而不巧, 颇有生意, 给人以"清而不凡, 秀而雅淡"之感, 世皆珍之。赵孟坚也是南宋最出名的书画收藏家, 他嗜好收藏书画古物, 常用一只船载着书画文物及纸笔墨砚等, 东游西适, 评赏书画古玩, 吟诗作画。当时人称其舟为"赵子固书画船"。史载其"多藏三代以来金石名迹, 遇其会意时, 虽倾囊易之而不靳也"。

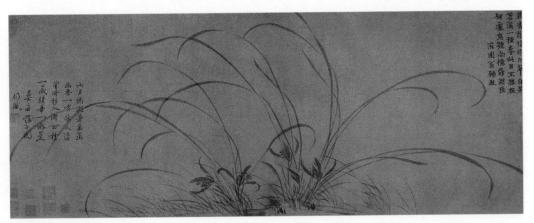

墨兰图　南宋　赵孟坚
图绘两丛墨兰生于草地，兰叶舒放柔美，婀娜多姿，兰花怒放如彩蝶舞姿翩翩。全图笔意绵绵，气脉不断，流露出清高拔俗的意趣，是赵孟坚画兰的代表之作。

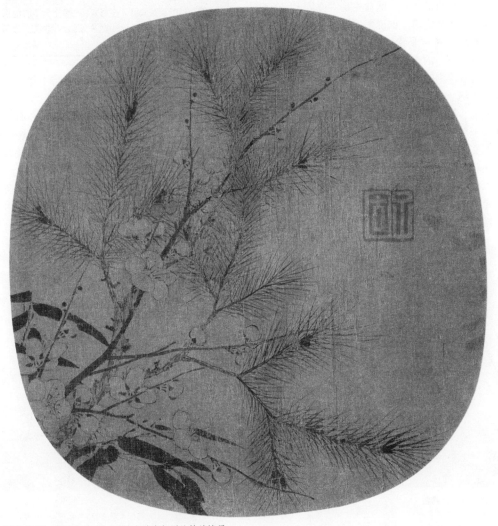

全图清而不凡，秀而淡雅，表现了作者清高超脱的精神境界。

墨兰图

〉名画档案　名称:《墨兰图》/画家:郑思肖/创作时间:元/尺寸:纵34.5厘米,横90.2厘米/材料:纸本,墨笔/收藏:日本大阪市立美术馆

画家小传　郑思肖(1241～1318年),字忆翁,号所南,福建连江人。郑思肖年少时秉承父学,宋末,以太学生应博学宏词科,授官和靖书院山长。宋亡后,便隐居苏州寺庙,终生不仕,过着隐士般的"遗民"生活。郑思肖的诗多感时伤世,抒发了他对宋室的怀念之情。绘画上精于墨兰、墨竹,像他的诗一样,他的画也寄寓着"故国之思",表现了宋末爱国知识分子的心声。代表作品有画《墨兰图》、诗作《所南诗集》等。

名画欣赏

论郑思肖的才华,他首先是一位诗人,绘画只是他的诗外之事。据说郑思肖坐卧必向南,以表示不忘宋室,"所南"之号也由此而来,"思肖"即取其"赵"的声符,意为"思赵",他的墨兰也蕴含着深刻的思宋之情。所画墨兰,饮誉江南,求者不绝。郑思肖在诗中则更加鲜明地表达了怀念故土、反抗元朝之情:"千语万语只一语,还我大宋旧疆土。"

文艺中常用的一种方法就是,借花木傲霜耐寒幽雅清香的自然特性,作为遣兴寄情的依托,用以比拟人品的气质。画家们也不例外,他们常将植物中的清品梅、兰、竹、菊人格化,赋予人的性情,以物载道,艺术化地抒发内心的感情。

> **画外音**
>
> 郑思肖的疏花简叶,在形式和形象上是对其隐逸思想的阐述,且兰花本身即是隐喻退出尘世的多愁善感的人。

这一点,我们不但可以从郑思肖的诗中能体会出来,从他的画中更能体会出来。

郑思肖并没有任何直接的师承关系,而是受到南宋后期盛行的水墨画风的影响。绘画题材也仅限于水墨兰竹,信手数笔,与题诗相得益彰,含意深刻。所以郑思肖的墨兰画法在中国绘画史上堪称首创,极易抒发文人的胸臆。清代"扬州八怪"之一的郑板桥就承传了郑思肖的这种画艺,在表现画家的个性方面达到了极致,技法上也有

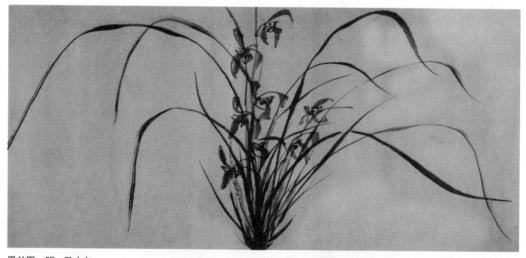

墨兰图　明　陈古白
元初郑思肖开创的疏笔简叶兰花为后世文人所推崇,兰成为后世中国文人画的重要题材,此图即为明证:兰叶的穿插,兰花的没骨描法皆是自此之后兰的通行画法。

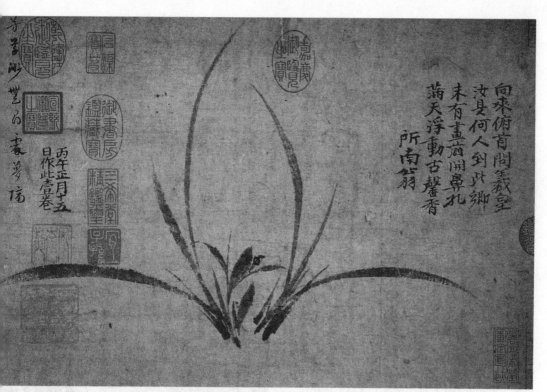

图绘墨兰一丛，叶片舒张有致，逸态横生，不施色彩，只用淡墨描绘，形象清雅，以寄寓作者超凡脱俗的情怀。作者选取中国文人认为最高洁的兰花作为绘画题材，发展了北宋以来的文人画，并为后世所模仿，从此兰成为中国文人画的重要题材。

许多出新之处。

《墨兰卷》作于元大德丙午年，即1306年，当时赵宋已灭亡了近30年，此时的郑思肖也已经是古稀之人。画中有作者的自题诗："向来俯首问羲皇，汝是何人到此乡。未有画前开鼻孔，满天浮动古馨香。"画幅上还有钤印："求则不得，不求或与，老眼空阔，清风古今。"

画中的兰花花叶萧疏，画兰而不画土，作者作画的寓意已经很清楚了：国土被异族践踏，兰花不愿生长在异族的土上。为了突现题旨，作者把这束兰花设计成两个倒写的"个"字，构成一幅状如花篮的画面，但在白纸卷上却没有任何陪衬物。这样奇特别致的画面匠心独运，非一般人能想象出来的。

在用笔上，作者粗拙柔润，寥寥数笔，奔放顺畅，既显示出兰花花与叶的质感，又显示出刚劲挺拔的阳刚气势，形象地体现出在恶劣环境之中的顽强不屈的生命力，这是君子形象的绝妙写照。

墨竹本来就是寓意强的植物，但郑思肖的墨兰，寓意性比前人更强，在他的另一幅《墨兰图》中有一首题诗："一国之香，一国之殇，怀彼怀王，于楚有光。"他的墨兰，沉郁萧疏，真是"泪水和墨写《离骚》，墨点不多泪点多"。总之，在郑思肖所有的诗作或绘画作品之中，都表现了亡国之痛，爱国之情。由此可见，他的作画不是闲情雅趣，而是用奇特的墨兰形象，表达了国土沦亡的苦痛，抒发了自己身处逆境不趋炎附势独立不羁的情操，以物附意，富有鞭挞世间庸俗，颂扬民族气节的深意。

绘画知识

传统三墨法之泼墨法

泼而成之，如泼水一般，一遍或者数遍墨，是典型的大写意之墨法。干、湿、浓、淡同时进行，用书法的方式一气呵成。泼墨法可直抒胸臆，灵活多变，随意性极强，目的在于笔意之外，求自然的水墨流动韵味之意外效果，泼墨法中的干笔与飞白尤为重要。行笔过程中还要求造型高度准确。泼墨法多呈水墨淋漓的效果。

四清图

必知理由

◎ 能代表李衎的绘画风格和水平
◎ 李衎传世作品的代表
◎ 元水墨竹画的代表

〉名画档案　名称:《四清图》/ 画家: 李衎 / 创作时间: 元 / 尺寸: 纵 35.6 厘米, 横 359.8 厘米 / 材料: 纸本, 水墨 / 收藏: 北京故宫博物院

画家小传

李衎 (1245～1320 年), 字仲宾, 号息斋、息斋道人, 蓟丘 (今北京市) 人。官至吏部尚书, 拜集贤殿大学士。擅枯木竹石, 尤精墨竹, 功力精到有独创, 被誉为 "写竹之圣者"。著有《竹谱详录》7 卷, 传世作品有《四清图》卷、《双钩竹石图》轴、《新篁图》轴、《沐雨图》轴及《双松图》轴、《修篁树石图》等。

名画欣赏

　　元代画竹的风气很盛行, 但画竹的大类中也有许多细微的讲究, 比如有专画双钩竹, 青绿设色, 细笔渲染; 也有专画水墨竹, 大笔渲染, 有大写意的风度。李衎则是水墨竹画的代表人物。

　　李衎和赵孟𫖯、高克恭并称为元初画竹三大家, 最擅画墨竹, 初学王庭筠, 后师法文同、李颇等。李衎曾出使交趾 (越南) "深入竹乡", 也到过浙江一带的竹乡, 深入观察各种竹子形态, "师法造化", 并且从规矩入手, 一枝一叶全在法度之中, 日久胸有成竹, 则由拘到放, 达到随心所欲之境界。

　　李衎将竹视为 "全德君子", 将尊竹之情融入了画中, 赋予竹以生命, 追求一种蕴藉、自然、象征人物品德高洁的内在美。李衎画竹高超的技

　　首段绘二石, 用笔含而不露, 清润浑圆。数竿秀竹立于石后, 清健潇洒, 浓淡相间, 石下一兰草疏影横斜, 飘逸柔和, 欲断还连, 接下来又是竹影婆娑, 竹间两株梧桐, 笔墨淋漓, 缈缈如烟, 极富韵味。此画应是李衎墨竹画的代表作。

艺在当时备受人推崇，他尝奉诏画宫殿、寺院壁画，有"上当天意，宠誉赫奕"之称。此外，李衍间作勾勒青绿设色竹，也常写古木松石，由于他非常重视写实，高克恭曾评价李衍的画"似而不神"。其子李士行继承家学，传世作品有《乔松竹石图》轴等，画法出于乃父，唯功力稍差。

《四清图》是李衍65岁所画，用笔沉着稳健，墨色淋漓清润，将各种竹子的姿态及竹子的新老枯荣都表现得十分真切。此图约在明代中期被分为两段，前半卷现藏美国，画慈竹、笙竹二丛，上有赵孟頫、元复初题跋，后半卷即所选此图。

画中画二石，圆浑清润，石后数竿秀竹，清健有力，工整而极潇洒，兰草由石间伸出，柔和舒展，欲断还连。图下方竹影婆娑，旁出的一枝细劲的新篁，给人以雨后蓬勃之势，竹间的两株梧桐，飘忽似烟之态极富韵味。

图中所画兰、竹、石、梧名"四清"，意喻君子的高洁品性。画中枝叶虽密，但笔笔秀雅简洁，墨色浓淡相宜，变化自然。画上有作者的题跋："大德丁未秋九月，王元卿道录送到此纸，求予拙笔，事多未暇，明年春正月一日，始得了辨。灯暗目昏，白日视之，不知何如也。息斋道人蓟丘李衍仲宾题。"后钤"李衍仲宾"白文印、"息斋"朱文印。除此之外，还有周天球一跋。

由于是卷装，梧桐和竹子多截取中段摄入画面，并采取了王庭筠《古木幽槎》构图方法，用笔沉着稳健，虚虚实实都被交待得清清楚楚，墨色淋漓清润，结构层次和空间处理得也十分恰当。整幅画面繁而不乱，疏密有致，给人一种身临竹前的感觉，这可能就是李衍注重写生的效果吧。

除此，我们还可以从这幅画中看出，作者用笔的取锋、顿挫，长线条挥洒都与书法如出一辙，至于其用笔的爽劲和果断，更是一般人不能比拟的。

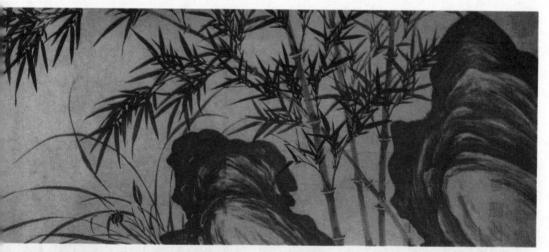

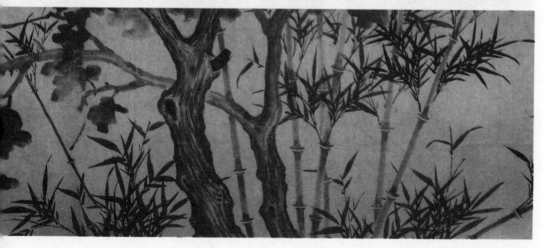

云横秀岭图

必知理由
◎ 高克恭的代表作品
◎ 元代山水画的代表作
◎ 体现出高克恭绘画艺术的成就

〉**名画档案** 名称:《云横秀岭图》/ 画家: 高克恭 / 创作时间: 元 / 尺寸: 纵182.3厘米, 横106.7厘米 / 材料: 绢本, 设色 / 收藏: 台北故宫博物院

画家小传

高克恭（1248～1310年），字彦敬，号房山，大都（今北京）房山人，晚年寓钱塘，官至刑部尚书。高克恭能诗擅画，工山水、墨竹等。时人称"南有赵魏（赵孟頫）北有高"，并有"世之图青山白云者，率尚高房山"之说。其代表作品有《春山晴雨图》、《云横秀岭图》、《墨笔坡石图》等。

名画欣赏

水墨山水发展至宋代米芾时，已开始对"点"本身的语言进行提炼，米氏父子纯用"米点"点染潇湘烟云，开用点独立之先河，创"米氏云山"一派。但"米氏云山"本意不在点上，是用墨点表现自然，并不能独立说明问题。到了元代，山水画成为绘画的主流，各派山水得到了发展，特别是"董巨"一派和"米氏云山"发展更加迅速，山水画中的每个元素都得以"独立"。高克恭就是把"米氏云山"向前推进一步的关键人物。

高克恭画山水师文同、米芾父子，兼取董源、巨然、李成诸家之长，风格独特，自成一体，既能表现江南云山烟树，又不失其山骨挺峻，使点线对比更加丰富。高克恭笔下的山水，大多是从真山真水中得来的。在晚年的时候，他闲居杭州，经常出入山中，观察山林树木的变化，所以他的山水画充满了山林的浑厚之气。在用墨方面，高克恭创造了"积点法"，并且对后世影响深远。高克恭的画里云烟流动，淡雅有致，浑穆秀润，生机盎然，富有诗一般的韵律。除了在山水画领域有巨大成就之外，高克恭在写竹方面也享有盛誉。

《云横秀岭图》是高克恭去世前一年（1309年）创作的，为其成熟期的代表作品，一改其早年作品"秀润有余而颇乏笔力"的缺憾。画上有邓文原、王铎的题记和乾隆帝题诗。

图中远处层峦高岭，雄伟挺拔，树木时隐时现，一湾河水由远及近缓缓流过来，一条小溪汇入河中；近处河岸两边，坡石起伏错落，林木茂密，几间茅舍、草亭掩映于林木之中。中部云山烟树，流瀑飘逸，明丽洒落，充满了动感，既增添了山势的奇伟，又有莫测之势，令人遐想不已。全图给人一种气势雄伟而又幽静之感。在构图上，溪桥疏树、上下峰峦及近景坡石树木之际，作者间以白云朵朵，从而掩去大山给人的窒息之感，并增加了景物的深度，使画面元气浑厚。山顶设青绿横点，显得莽苍葱郁，龙脉起伏，绵延天际，增加了撼人之气。

全图笔法凝重，粗中有细，墨色淋漓，层次丰富，既有突出的立体感，又有强烈的质感。近景丛树，以"二米"法浓墨点出，且点子形态比"米点"明确。远树用淡笔"米点"和"介点"点出，轻松灵活；近处山坡以"董巨"笔法皴出，暗处用点积成。主峰以解索皴加"米点"层层积染，在清晰中求浑化，尤其在山峰的阴暗处，以"米点"层层点就，使山峰顿增浑厚深邃之感。

从此图中可以看出，移情寄兴手法被运用得淋漓尽致，充分表现出作者的人格与个性。赵孟頫曾称其人品高、胸次磊落，故其所作看似游戏，却能不流于俗格。

从这幅图中还可看出作者布局的开合布陈之妙，使人似乎能看到他笔下波澜的起伏，气象变动无穷，也看出作者胸中有丘壑、笔下有烟云的巧妙布置。

此图为着色山水画。全图气势雄伟中透出幽静，构图上虽主峰高峙，但由于用笔松疏，且配以朵朵白云，打破了大山的突兀压迫之感，因此冲淡了气象萧森之感，仿佛幽然可居。

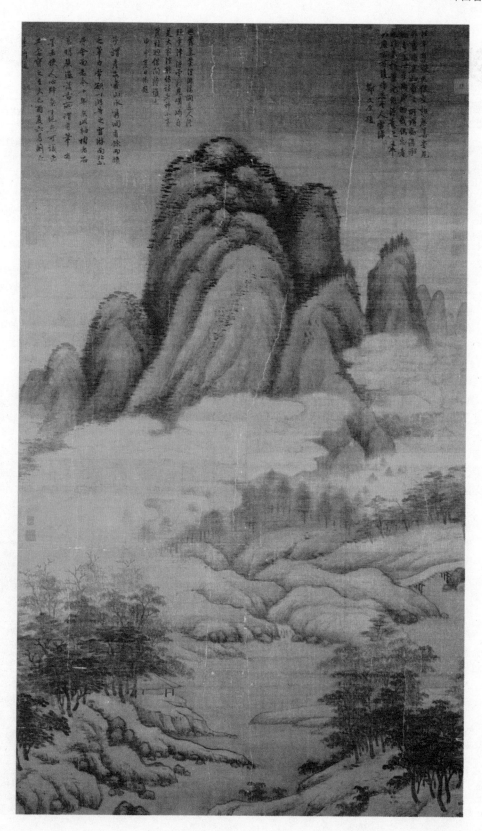

秋郊饮马图

名画档案 名称:《秋郊饮马图》/ 画家: 赵孟頫 / 创作时间: 元 / 尺寸: 纵26.4厘米, 横100厘米 / 材料: 绢本, 设色 / 收藏: 北京故宫博物院

画家小传 赵孟頫(1254～1322年),字子昂,号松雪道人、水精宫道人,湖州(今属浙江)人,宋宗室。宋亡后,归里闲居。后作为南宋遗裔而出仕元朝,"官居一品,名满天下"。赵孟頫博学多才,在诗文、书画、音乐方面造诣均深。特别是书法和绘画成就最高,开创了元代新画风,被称为"元人冠冕"。所写碑版甚多,圆转遒丽,世称"赵体"。在绘画上,山水、人物、花鸟、竹石、鞍马无所不能,工笔、写意、青绿、水墨也无所不精。赵孟頫的传世画迹有《重江叠嶂图》、《鹊华秋色图》、《秋郊饮马图》等。

名画欣赏

赵孟頫本是宋宗室,但在元灭宋后他虽然隐居,不过在元行台侍御史程钜夫的推荐之下还是做了元朝的官。

赵孟頫是一个早熟的画家,他的画有两种作风,一是工整,一是豪放。他对传统的看法,表现为力追唐与北宋的绘画。赵孟頫曾说过:"盖自唐以来,如王右丞、大小李将军、郑广文诸公奇绝之迹,不能一二见。至五代荆、关、董、范未能与古人比,然视近世笔意辽给予。""仆所作者,虽未能与古人比,然视近世画手,则自谓稍异耳。"但赵孟頫这种尊重传统、推崇古人,与完全采取复古主张者是不同的。赵孟頫提倡继

承唐与北宋的绘画精华,重视神韵,追求清雅朴素的画风。他认为在北宋前的绘画中,保留着笔墨内在价值和绘画的本意,绘画除欣赏功能外,还有认识功能,用笔除有轮廓功能外,还有它自身的审美功能。而用笔的内在审美功能在书法中最能体现。因此,赵孟頫又进一步提出"书画同法"论。赵

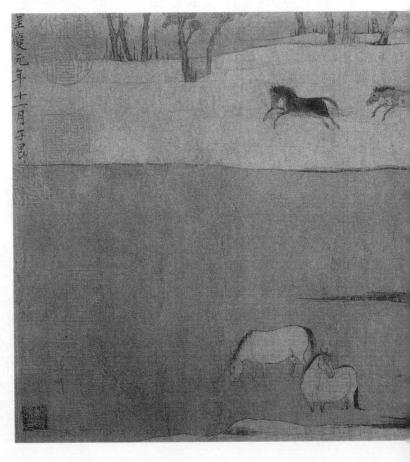

此图绘初秋郊原,牧人在荒野溪涧牧马的情景。水面平缓无波,岸边林木环绕,油油绿草衬以秋树红叶,环境幽雅美丽。一乌衣红帽奚官正策马而来,其前后十几匹马肥硕健壮,姿态各异,生动活泼。画面设色古雅,构图饱满,均衡有致,风格古朴厚重。

绘画知识

笔触和色性

笔触为一种技术因素，指作画过程中画笔接触画面时所留下的痕迹。笔触能传达出画家的艺术个性和修养，因而，笔触也是绘画艺术风格的一个组成部分。

色性是指色彩的属性。色彩可以划分为暖色（也称热色）和冷色（也称寒色）。暖色包括红、橙、黄等色，能给人以热烈、温暖、外张的感觉；冷色包括绿、青、蓝、紫等色，冷色给人以寒冷、沉静、内缩的感觉。

孟頫的"古意"说和"书画同法"论，所针对的问题是一样的，都是为了医治绘画发展中出现的"毛病"，而且他的艺术主张是和他的艺术实践紧密结合在一起的。董其昌曾评赵孟頫的作品说："有唐之致去其纤，有北宋之雄去其犷。"

《秋郊饮马图》画的是初秋郊外，牧人赶着一群马到河岸边饮水的情景。画中岸边林木环绕，湖水平缓无波，牧马人手持马鞭，正侧首看着正在嬉戏的二马。十匹马都健壮肥硕，有的步入河中饮水，有的在岸边追逐，有的互相嬉戏，有的引颈长鸣，神态各异，好不热闹。此图布局讲究藏露，中景露地不露天，人马、坡石、林木都置于右半部，人马向左方走，把来处藏于画外。左

方只露出树干和溪水，把树干和远山、远水藏于画外。堤岸、溪水向左方延伸，通过岸上两马的奔逐，点出境外无限的景物。构图均衡有致，物象虽具体而微，整体却极简括。

赵孟頫承前人画马传统，加上他对马的生活习性深入观察，在创作中表现了马的神采并在技巧上有所突破。作者将书法用笔融入进绘画之中，人马线描工细劲健，严谨中蕴隽秀；树木、坡石行笔凝重，苍逸中透着清润，工细中不乏松动与飘逸。绿岸、丹枫、红衣，设色浓郁中显清丽，大面积渲染，不加皴擦与点斫，色不掩笔，淳厚而富于韵致，从中可以看出作者继承了唐人的遗风。

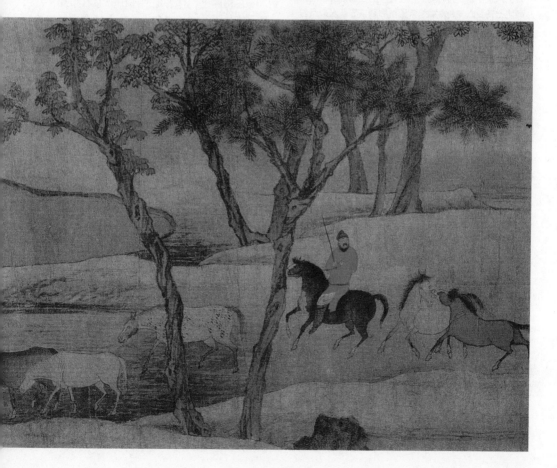

鹊华秋色图

必知理由
◎ 赵孟頫山水画的代表作品
◎ 元代文人画的代表作
◎ 元代山水画的杰作

名画档案 名称:《鹊华秋色图》/画家:赵孟頫/创作时间:元/尺寸:纵28.4厘米,横93.2厘米/材料:纸本,设色/收藏:台北故宫博物院

名画欣赏

据画上作者题款可知,这幅画是送给作者的友人周密的。周密(1232～1298年)是元代著名文学家,书画鉴赏家,祖籍济南,自从其曾祖父随高宗南渡,就定居在吴兴。他虽然没有到过济南,但对故土怀有深厚的感情,自号"华不注

画外音

1286年,元世祖忽必烈遣密使赴吴兴邀二十多位人士入京任职,当时吴兴八俊之一的钱选拒辞官位,而北上首要人物赵孟頫是宋王室后裔,故被人指责为丧失气节。然赵虽任元兵部郎中,但他同其他一些正直的官员一样,尽可能为百姓谋利益。先是反对尚书省右丞相畏兀儿人桑哥推行误国虐民的理财诸法,又力举重设科举制度,1315年科举制恢复。

山人"。一次,赵孟頫与周密谈起齐州名山,赵认为华不注最有名,结果勾起了周密的思乡之情。后来,赵孟頫画了这幅画送给周密。

《鹊华秋色图》描绘的是山东济南东北的鹊山和华不注山一带的秋景。画中自识云:"公谨父,齐人也。余通守齐州,罢官来归,为公谨说齐之山川,独华不注最知名,见于左氏,而其状又峻峭特立,有足奇者,乃为作此图,其东则鹊山也。命之曰鹊华秋色云。元贞元年十有二月。吴兴赵孟頫制。"后有"赵子昂"印,还有董其昌跋语,拖尾有杨载、吴景运、曹溶、董其昌等人的题跋。

在构图上,作者把两座山分左右布局,右边是华不注山,左边是鹊山,均安排在远景位置。两座山的形状,一呈尖三角形(华不注山),一呈半圆形(鹊山),两者遥遥相对,在刚柔对比中,更显得华不注山的险峻奇突。图中中景、近景表现出一片辽阔苍茫的景象。平川洲渚,红树芦荻,

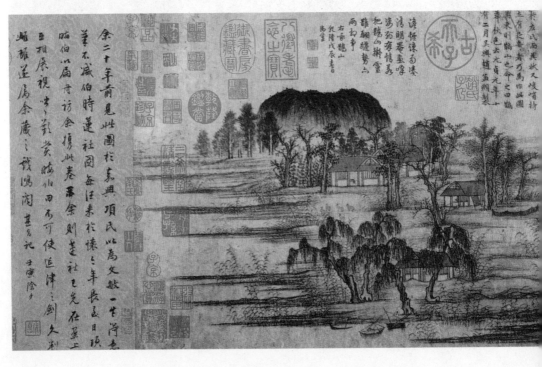

房舍隐现。图中林木种类颇多，红绿相间，枯润相杂；树姿高低且变化丰富，布置得宜，聚散自然，多而不繁，疏朗有致。在这水乡山色之中，几个渔民在劳作，或撑篙、或扳网，还有一人策杖漫步在田野，远处可见散放着的牛群，整个画面洋溢着牧歌般的恬静气氛。

综观全图，作者将诸多景物非常巧妙地安排得错落有致：水陆交接、林木聚散、平原远近、两山对峙、屋宇人物，令画面增添了节奏感。作者把水墨山水与青绿山水融为一体，笔法灵活，画风简逸，含有寄趣林泉、向往自由的情感，显示出高度的概括能力和创新能力。

在用笔方面，《鹊华秋色图》也有所独创。画上树干不是用两条线勾廓外形，而是把边线与树皮的纹理结合在一起勾绘。用笔似乎旋转，线条往复重叠，增添了树干的质感。画上近景中景的树叶，点绘得比较疏朗，远树画得简洁，整体感较强。鹊山用披麻皴，皴法较密。华不注山正面运用了"荷叶皴"，线条从上直落，交叉处稍留空白，突出山的嶙峋之姿。侧面用"解索皴"，整个山体两边皴擦少，边线模糊，但体积感较强。汀岸、平原采用了长披麻皴，并以笔力的轻重、线条的疏密，落墨的深浅干湿，表现出了大自然的节奏和生命。房舍人畜、芦获舟车均精描细点，再渲染青、赭、红、绿，设色明丽清淡，风格古

雅俊秀，创造性地将水墨山水与青绿山水融为一体，可见作者笔法灵活，画风苍秀简逸，富有创新之意。

从总体看，《鹊华秋色图》可能运用五代画家董源的某些画法，如水草的描绘与董源《潇湘图》中的画法相似；中间一段丛树坡地，和董源的《寒林重汀图》又有些相似。但是，赵孟頫不是完全重复董源的艺术语言，而是在画中主动地运用了他书法精湛的笔法，因此产生略带干而毛的线条，显示出简率蕴藉的特殊意味，从而得天独厚地形成个人的艺术风格。

此画简洁明快，两座山的色彩比较醒目：华不注山为淡青绿，鹊山为淡花青。远树、丛林、芦草均染淡花青色，房屋、黄牛用淡赭黄色，并点出红叶，人物衣服则用白粉点绘。整个画面色彩基调是淡花青与淡赭色形成对比，表现出秋色的清旷、明洁的情调。

此图绘济南名胜鹊山华不注山秋景。一望无际的平原和洲渚中，两山突兀而立，鹊山圆方，华不注山峭立，分外醒目。山前河汉纵横，秋树疏落，林中有房舍数间，水边有渔人作业，芦荻丛丛，秋叶呈丹，画面清旷恬淡。此画体现了元代绘画的新风貌，即重笔墨意趣轻画面结构，主观情味更足，个人风格突出。正是这种绘画，开启元代文人画新风。

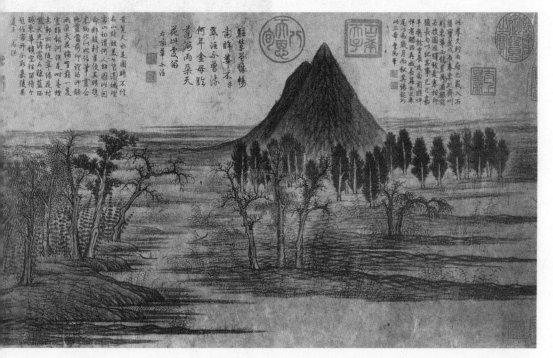

富春山居图

〉名画档案 名称:《富春山居图》/画家: 黄公望 / 创作时间: 元 / 尺寸: 前段纵 31.8 厘米,横 51.4 厘米;后段纵 33 厘米,横 636.9 厘米 / 材料:纸本,水墨 / 收藏: 前段藏于浙江省博物院,后段藏于台北故宫博物院

画家小传

黄公望(1269～1354 年),字子久,号一峰,又号大痴道人、井西老人,平江常熟人(又一说浙江富阳人)。元代山水画家,与王蒙、倪瓒、吴镇并称"元四家"。自幼聪敏勤学,博览群书。工书法,通音律,能作散曲。曾任浙西廉访使署书吏,因经办国粮征收事被诬下狱。其后信奉"全真教"(新道教),为清修道士。50 岁左右才开始专心从事山水画创作,是一位大器晚成的画家。晚年酷爱富春山水,在青茗筲箕泉(今新民乡庙山坞)结庐定居。代表作品有《富春山居图》、《九峰雪霁图》、《富春大岭图》等。

黄公望像

名画欣赏

黄公望喜欢用纸作画,重视笔墨变化,尤其多用干笔皴擦,创造了"浅绛山水"的画风。这种画法以真山真水为起点,用水墨勾勒皴染,敷以赭石为主的淡彩。由于黄公望创造性地拓宽了山水画的领域,他的画自明清以来成为文人画家经典,被竭力仿效,特别是清代山水有人认为是"家家一峰、人人大痴",足见其对后世画坛的影响之大了。

《富春山居图》作于至正七年(1347 年)。作者晚年在这一带居住了多年,此画从起稿到完成前后约三四年(一说为七八年)。为了画好这幅画,作者终日奔波于富春江两岸,观察烟云变幻之奇,领略江山钓滩之胜,并身带纸笔,遇到好景,随时写生。深入的观察,真切的体验,丰富的素材,使《富春山居图》的创作有了扎实的生活基础,再加上作者炉火纯青的笔墨技法,因此落笔从容。

据画中题字可知这幅《富春山居图》是作者为友人谢无用和尚(画上题字称"无用禅师")而作。这幅画流传到清初,为宜兴吴洪裕收藏。在吴临终之时,吴命家人将《富春山居图》"焚以为殉"。幸而吴的侄儿吴静庵从火中把画抢出。卷首部分已经烧坏,从此这幅名画被裁割装裱成两卷: 前段卷首残存一小段,后人称为《剩山图》;后段是一长卷,仍称《富春山居图》。前后段画心连接处上端有吴之矩骑缝印。前段前隔水有鉴

赏家吴湖帆篆书,张雨题辞"山川浑厚,草木华滋"8 字;后段前隔水有董其昌题跋,前上方有梁诗正书,乾隆御识,拖尾有沈石田、文彭、邹之麟、金土松等人的题跋。

《富春山居图》以清秀淡雅的笔墨,描绘出

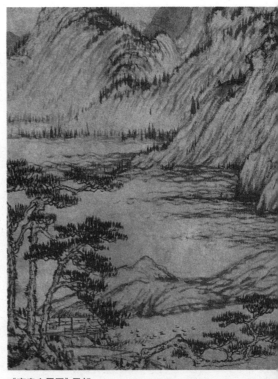

《富春山居图》局部

绘画知识

"元四家"

"元四家"是指元代最负盛名的四大山水画家：黄公望、王蒙、倪瓒、吴镇。诗书画印结合成为四家共同采取的艺术形式，他们都强调抒发个性，强调绘画的娱乐性，强调笔墨趣味。但由于四家经历不同，艺术偏好、审美理想也不一样，各有其鲜明的个性。

初秋时节浙江富春江一带的山川景色，作者采用一种即兴、自由的方式流露出感情，显然画上山水不是实景的再现，而是画家心灵和自然合一的形态，意在表达出一种超然脱俗的精神。

画上中段是起伏的连山：一座高山好像近在眼前，其他山峦向远处推移，最后看到坡脚一层层地向上、向左方延伸，仿佛众山由近至远在转动一般，茫茫的江水显得那么平静。山上怪石苍松，村舍茅亭隐约可见，偶尔几艘渔舟出没在江水之中。整个画面景物安排得非常和谐自然，并富有一定的节奏。

这幅山水画长卷的布局由平面向纵深展宽，空间显得极其自然，使人感到真实和亲切，整幅画简洁明快，虚实相生，具有"清水出芙蓉，天然去雕饰"之感，因此被后世誉为"画中之兰亭"。

在构图上，作者留出了大片空白，同时注意近、中、远景的处理，比南宋山水显得朴实自然，比北宋那种庄重严谨的全景式构图则显得轻松随意。

从画法上说，画中山石用干笔披麻皴，并在山的脉络上加上墨点，描绘出山峦的层次感和质感。在浓重的树叶、苔点和淡墨远山的对比之下，山峦显得非常明洁，给人以秋高气爽之感。近树用干笔勾皴点画，松树、松针以干笔浓墨点绘。远树丛林多用横笔"大混点"描绘。画家用笔如写行草，中锋、侧锋、尖笔、秃笔夹杂混用，笔法轻松洒脱，洋溢着一种豪迈飘逸的气质，笔墨线条呈现出浓厚的抒情意趣。

此图在黄公望山水画中，可谓是"以萧散之笔，发苍浑之气，得自然之趣"的代表性作品。此图还代表了元代山水画的写意技巧，也代表了当时文人的审美情趣。

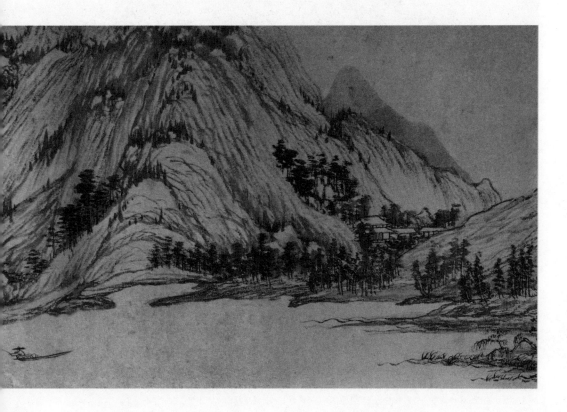

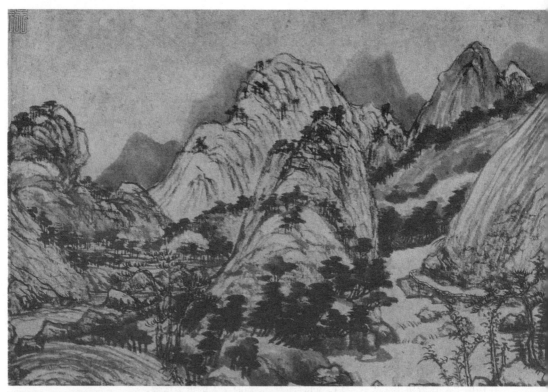

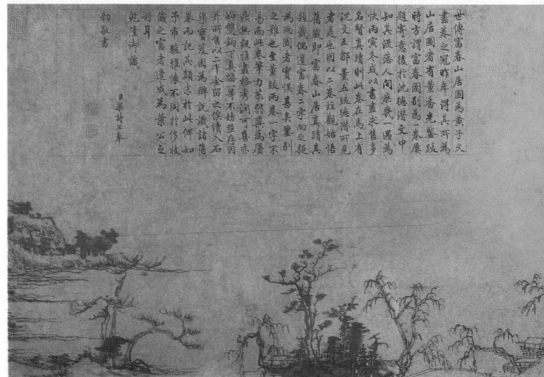

以上为《富春山居图》后段长卷部分，描绘富春江一带的初秋景色。作者运笔注重节奏感，纵横交错，尽显笔法之美，亦书亦画，写的意味更加浓厚。这种画法使文人画寄兴抒情更为自由，标志着由赵孟頫倡导的文人水墨山水有了进一步的发展。

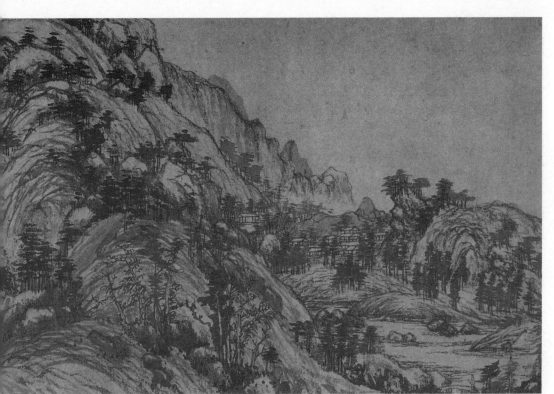

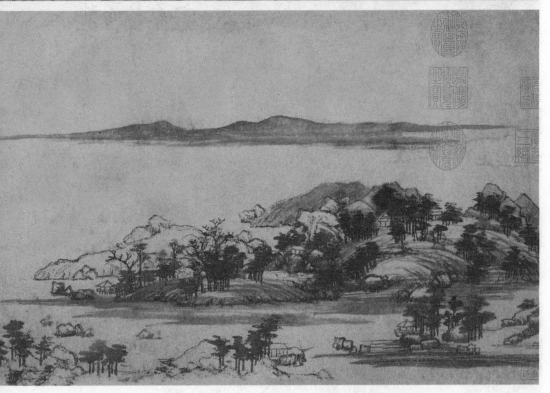

渔父图

◎ 吴镇众多《渔父图》中的精品
◎ 能表达出吴镇的隐遁避俗的思想
◎ 典型的写意画

〉名画档案　名称:《渔父图》/ 画家: 吴镇 / 创作时间: 元 / 材料: 绢本, 水墨 / 收藏: 吴镇所作《渔父图》不止一幅, 台北故宫博物院、北京故宫博物院、上海博物馆等均有收藏

吴镇（1280～1354年）。字仲圭，号梅花道人、梅沙弥，嘉兴人。相传吴镇年轻时喜结交豪侠一流的人物，后隐居乡里，以卖卜为生，并吟诗写字作画以消遣，诗书画逐渐有名之后，兼以卖画为生。吴镇擅画水墨山水，师法巨然，间学马远、夏圭的斧劈皴和刮铁皴，擅用湿墨表现山川林木郁茂景色。与黄公望、倪瓒、王蒙合称"元四家"。传世作品有《双桧平远图》、《渔父图》、《墨梅图》等。

名画欣赏

　　吴镇曾大量的画竹题诗，都鲜明地表达出他独立不羁、斗霜傲雪的品质。吴镇那种"曲直知有节"不肯傍人篱落的思想也从他画的众多的《渔父图》中反映出来。吴镇所作的《渔父图》不下十余幅，很多学者认为，作者应该是将渔父作为隐者的代表。另外，渔父也和竹子一样，是一个具有象征意义的形象，吴镇的《渔父图》也是为了取得一种象征意义吧，这里多少透露了元代社会的某些侧面的现实情况。

　　现藏北京故宫博物院的《渔父图》纵84.7厘米，横29.7厘米。此图上部作者以草书题写《渔歌子》一首："目断烟波青有无，霜凋枫叶锦模糊。

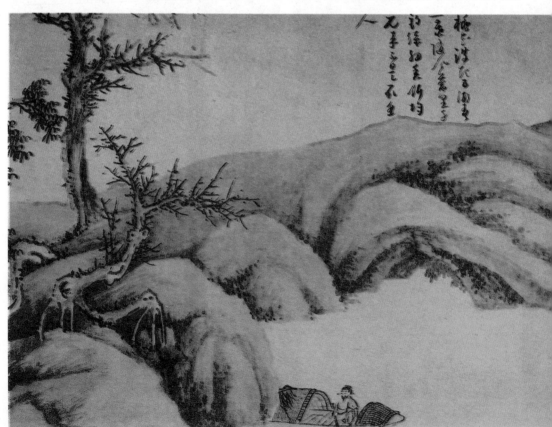

千尺浪，回腮鲈，诗筒相对酒葫芦。"此幅是吴镇 57 岁时所作。画幅中有作者款署"至元二年秋八月，梅花道人戏作渔父四幅并题"。下钤"梅花盦"、"嘉兴吴镇仲圭书画记"二印。此图画群山丛树，流泉曲水，老树斜坡。坡旁溪水一泓，小舟闲泊。一渔父头戴草笠，一手扶浆，一手执鱼竿，坐船中垂钓。作者笔法圆润，意境幽深。借以抒发热爱大自然的质朴胸怀。对岸群山远岫，岗峦起伏，树木茂盛，溪流人家，构成一派令人神往的宁静世界。

现藏于中国台北的《渔父图》纵176.1厘米，横95.6厘米。画中有款题"至正二年春二月为子敬戏作渔父意，梅花道人书"。图上还有吴镇自题诗一首："西风潇潇下木叶，江上青山悉万叠。长年悠优乐竿线，襄笠几番风雨歇。渔童鼓枻忘西东，放歌荡漾芦花风。玉壶声长曲未终，举头明月磨青铜。夜深船尾鱼拨刺，云散天空烟水阔。"

此图看似取景于江南一带水乡，近景浓墨画土岗上的两株高树，两树挺立湖前，茅舍紧依树下，有小径穿越亭前可达湖边，湖边蒲草萋萋，随风摇曳，湖上一舟上有主仆二人，小童正在拨舟返棹，主人抱膝回顾。对岸平沙曲岸，远岫遥岑山环水绕，间有村墟数椽，显出至为宁静的意境。远景中左以秃笔中锋横勒沙际水纹，而与渔父款款归棹遥相应接，写尽了湖山清旷之景。此图是吴镇 63 岁时的作品，已形成其代表性的风格，是一幅风情闲逸、清光宜人的佳作。

现存上海博物馆的《渔父图》纵48.6厘米，横533.3厘米。图卷首吴镇自录柳宗元《渔父词》以及 16 阕《渔父词》。卷后有元吴瓘题跋及七绝诗二首，钤有"吴瓘私印"白文印记、"吴莹之"朱文印记。另有元陆子临、辛敬，明文徵明、周天球、彭年、王谷祥，近代吴湖帆、吴征、张大千、俞子才等题跋。

此图为长卷，今节选其中一部分。画中江面宽广浩渺，有渔人操舟往来，或悠然垂钓，或独坐观景，怡然自得。远景苍山俯卧，山脊松林点点，透着江南山水的秀润之风。近岸坡陀起伏，几株杂树盘曲纵横，密中有疏，曲尽其态。画面上方又参以优美书法，使整幅图诗、书、画三者相得益彰。

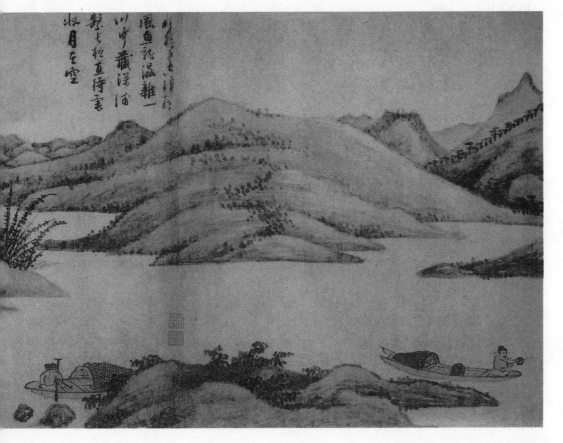

墨梅图

必知理由

◎ 王冕没骨梅花的代表作品
◎ 写意画的代表
◎ 王冕绘画风格的集中表现

〉名画档案 **名称**：《墨梅图》/ **画家**：王冕 / **创作时间**：元 / **尺寸**：纵31.9厘米，横50.9厘米 / **材料**：纸本，水墨 / **收藏**：北京故宫博物院

画家小传

　　王冕（1287～1359年），字元章，号老村，又号煮石山农、梅花屋主，浙江诸暨人。出身于贫苦家庭，小时候曾放过牛，好学不倦。在民间传说与文学作品中，王冕被描写成孝顺母亲、勤奋好学之士。年轻时曾参加进士考试，不中，遂绝意仕途，后归隐家乡的九里山，以卖画为生。王冕工诗擅画，尤以墨梅为最。代表作品有《墨梅图》、《三君子图》等。

名画欣赏

　　元代水墨写意画得到发展，尤其是"四君子"画。元时的知识分子备受压抑，再加上赵孟頫书法入画理论的影响，在绘画上藉笔墨自鸣高雅的画家层出不穷，而墨竹、墨梅、墨兰及墨菊则正是集清品之精灵。

　　王冕画梅花，只画"野梅"，不绘"官梅"。山野梅花枝干挺拔劲直，不似官梅经人工造作，枝干盘曲媚俗。王冕在他的作品中寄寓了不与统治者妥协的情感，即所谓"冰花个个团如玉，羌笛吹他不下来"，道出了他的创作动机，即他画梅花也像其他文人画家一样，是借物咏怀，抒发胸中逸气。

　　王冕所作梅花，既继承了宋仲仁和尚和杨无咎的传统，又有所创造。在圈花方法上，杨无咎

一笔三顿挫，而王冕将其改为一笔两顿挫，即"钩圈略异杨家法"。在他的笔下，所画梅花如铁线圈成，虽不着色，却能生动地表现出千朵万蕊、

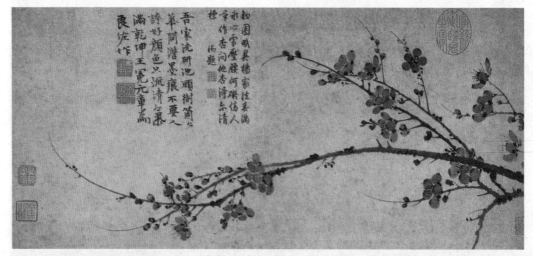

此图绘报春之梅，枝干似横空出世，迤逦而来。枝头蓓蕾初绽，疏落有致。作者用重墨绘枝，蜿蜒于整个画面，舒展挺秀。淡墨涂花瓣，浓墨点花蕊，既显梅花清新丽质，又与枝干造成一种峭拔之势。

含笑盈枝的姿态。另外，王冕还创造了用胭脂画没骨梅花的方法。王冕多作长干大枝，讲求书法用笔，粗干顿挫有力，求其苍劲，细枝用笔轻快，富有嫩枝的弹性。王冕作梅时非常着意于在繁密中留出疏空处，使梅花有"密不透风，疏可走马"的空间布白，控制住梅花的总体大势，不让画面散漫一片。王冕的"没骨"墨梅很有特色，以墨点直接写梅，趁湿在花瓣尖处点少许浓墨，顿增梅花姿色，是对五代徐熙"落墨花"的发展。清何瑗王曾作诗称赞王冕的画："山农笔力劲如铁，中有窈窕姿倾城。清标信有烟霞骨，补之而后存典型。"

王冕的《墨梅图》传世不止一幅。这里选用的《墨梅图》画的是横出的一枝梅花，枝干挺秀，穿插有致。画上有作者的题诗："吾家洗砚池头树，个个花开淡墨痕；不要人夸好颜色，只流清气满乾坤。"诗画相配，表露出画家淡泊名利，不愿与统治者同流合污的高尚情操。

《墨梅图》中画梅花一枝，枝从右进入画面，构图疏密有致，富于变化。枝干与花蕊的布局，主次分明，疏密得当，层次清晰，显得格外清新秀丽。其笔力挺劲，勾花创独特的顿挫方法，虽不设色，却也酣畅自然。淡墨点花瓣，重墨画蕊，或盛开，或含苞，疏密有致，清新悦目，不仅表现了梅花的天然神韵，并且寄寓了画家那种高标孤洁的思想感情。图中梅花枝干很长，收尾处略微上翘，布满整幅画面。淡花浓干，后重前轻，充分地显示出花的丽质和枝干的挺秀，形成花与干的微妙对比，美感顿时显露出来。再加上作者脍炙人口的题画诗，诗情画意交相辉映，使这幅画成为不朽的传世名作。

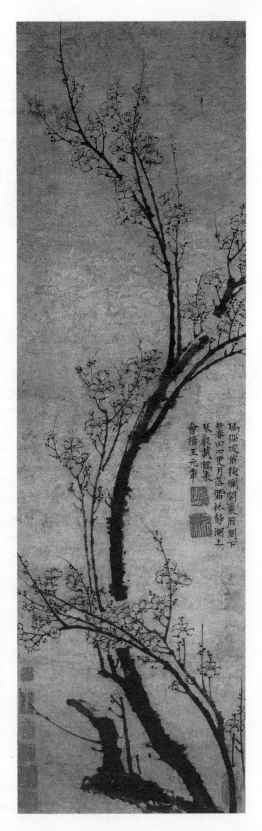

墨梅图　元　王冕

此图绘梅干自下而上，曲昂仰首，老干新枝，风姿独立不羁，潇洒自然。枝条用笔挺劲饱满，长枝如秋月弯弓，短枝似箭截铁戈，凝重而不滞涩。短枝处繁花密点，长枝端淡蕊疏花，分布别有匠心，花朵清新脱俗。画风较前代成熟进步，明清之后成为画梅之典范。

清閟阁墨竹图

必知理由
◎ 柯九思竹作品中的精品
◎ 元代画竹作品中的代表作
◎ 以书入画的代表作品

名画档案 名称:《清閟阁墨竹图》/ 画家: 柯九思 / 创作时间: 元 / 尺寸: 纵 132.8 厘米, 横 58.5 厘米 / 材料: 纸本, 墨笔 / 收藏: 北京故宫博物院

画家小传 柯九思(1290～1343年), 字敬仲, 号丹丘生、五云阁吏, 台州仙居(今属浙江)人。曾官居奎章阁鉴书博士。精鉴赏古物书画, 墨竹师文同, 擅画墨花、山水。他的存世书迹有《老人星赋》、《读诛蚊赋诗》、《重题兰亭独孤本》等。传世画迹有《清閟阁墨竹图》、《晚香高节图》、《双节图》等。

名画欣赏

"自许才名今独步", 作为文学侍从之臣, 柯九思仕途失意, 并不得志。柯九思工诗文、好诗翰、识金石, 但他最擅长的还是书和画, 素有诗、书、画三绝之称。

柯九思的书法师从欧阳询, 并融入了魏晋之韵, 结构严整, 字体雅逸, 雄厚中见挺拔之气。受其书法的影响, 其作品中的湖石, 大多运用披皴、解索皴的笔法均具有类似草、篆的书写意韵, 圆浑中透出脱俗的清刚之气。在他的笔下, 所画山水, 苍秀浑厚, 丘壑不凡; 所画花鸟石草, 淡墨传香, 饶有奇趣。

柯九思擅画墨竹, 人称他笔下的墨竹"晴雨风雪, 横出悬垂, 荣枯稚老, 各极其妙"。柯九思发展了墨竹画鼻祖文同的画法, 主张以书入画、书画结合, 自称"写干用篆法, 枝用草书法, 写叶用八分, 或用鲁公撇笔法, 木石用折钗股、屋漏痕之遗意"。这是卓越而独特的创造。正如清人王文治所说: "丹丘书体仿率更父子, 力求劲拔, 乃一望而知为元人书, 时代为也。"在他的笔下, 所画墨竹"各具姿态, 曲尽生意", 新竹拔地而起, 枝茂叶盛, 欣欣向荣; 老竹稍稍倚斜, 枝叶扶疏, 劲节健骨。并且柯九思写竹常伴以石木烟梢树荫, 与丛竹相映, 颇具情趣。明时的刘伯温、清时的乾隆皇帝都对柯九思的墨竹有题咏之作。

在柯九思的时代, 文人画家们"画山画水不足便画竹", 画竹被视为"文人雅事"。如赵孟頫的《竹石图》、管道升的《墨竹图》、王蒙的《竹石流泉》、倪瓒的《春雨新篁图》、吴镇的《墨竹坡石图》以及张逊的《双钩竹图》卷等都是这一时期的力作。而柯九思自成一家, 成为文人绘画史上一个引人注目的人物。

此幅《清閟阁墨竹图》画竹两竿, 依岩石挺拔而立, 石旁缀以雅竹小草。画中有作者自题: "至元后戊寅十二月十三日, 留清閟阁, 因作此卷, 丹丘生题。"钤有"柯氏敬仲"印一方, 作品左上处还有乾隆皇帝御题, 周围有藏家印多方。

这幅画中竹子的画法仿文同, 以浓墨为面, 淡墨为背, 行笔沉着稳健, 一如后人形容他的墨竹"大叶长梢动冕旒"。枝干挺劲, 笔墨浑厚沉着, 石用董、巨一派披麻皴法, 具有体积感和质量感。用笔沉着, 用墨厚润, 浓淡相间。两竹之间密中见疏, 疏中夹密, 挺拔圆浑之感宛如篆书, 竹节两端再复垂墨, 不勾节却连属自然。整个画面虽然只寥寥数笔, 但却生动有致, 清雅秀美, 神足韵高, 自有一股劲挺拔俗的清高之气。

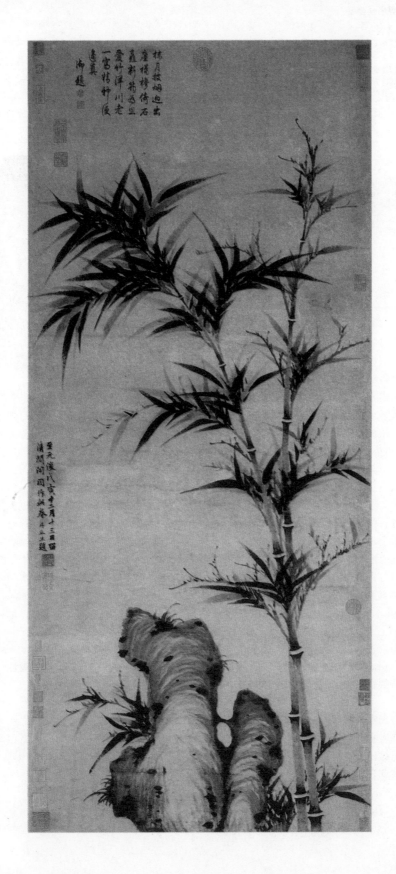

幽涧寒松图

必知理由
◎ 倪瓒云林式构图的代表作之一
◎ 倪瓒山水画中的大幅作品
◎ 元时山水画中的代表

> 名画档案　名称:《幽涧寒松图》/ 画家: 倪瓒 / 创作时间: 元 / 尺寸: 纵59.9厘米, 横50.4厘米 / 材料: 纸本, 墨笔 / 收藏: 北京故宫博物院

画家小传

倪瓒（1301～1374年），江苏无锡人。初名廷，或珽，后改为瓒，字元镇，号云林子、幻霞子、荆蛮氏等。原家境富足，后家道中落，遂变卖家资，浪迹太湖一带。平生好学，工诗、书、画，与王蒙、黄公望、吴镇并列"元四家"。他的画风对明清文人山水画有较大影响。他的文风简淡清逸，有《淡室诗》、《自书诗稿》等多种书迹存世，绘画作品有《渔庄秋霁图》、《安处斋图》、《幽涧寒松图》等。

名画欣赏

倪瓒的绘画开创了水墨山水的一代画风，在绘画史上不仅被列为"元四家"之一，而且还被当代评为"中国古代十大画家"之一，英国大不列颠百科全书将他列为世界文化名人。

倪瓒擅画山水、竹石，早年拜董源为师，后师法唐末五代著名山水画家荆浩和关仝二人。画法墨色清淡，用侧锋，以干而带毛的"渴笔"画山石树木，作折带皴，间用披麻皴，多用横点点苔，皴擦多于渲染，画树多取松疏姿态。他还好画疏林坡岸、浅水遥岑之景，意境萧散简远，简中寓繁，用笔似嫩实苍。构图上他喜欢采用平远构图，近景高树数株，中景多是辽阔的湖面，而远山被提到了画幅最上端，构成两段式章法，使画面具有辽阔、旷远的特殊效果。

倪瓒画竹也极负盛名。倪瓒写竹，往往超乎于形似之外，着重于抒发"胸中逸气"，他不去刻意追求形似，而是把自然的山水当做自己寄兴抒情的依托。他的作品结构简单，以平远山水、古木竹石为多，讲究天真幽淡，逸笔草草，手与心灵气息相通。他的画被认为是"疏体"，以淡泊、萧疏的意境取胜，体现出了作者的修养和性格。

这幅《幽涧寒松图》是作者为友人周逊学所作，画中有作者自题的五言诗："秋暑多病暍，征夫怨行路。瑟瑟幽涧松，清荫满庭户。寒泉溜崖石，白云集朝暮。怀哉如金玉，周子美无度。息景以桥对，笑言思与晤。逊学亲友，秋暑辞亲，将事于役，因写幽涧寒松并题五言以赠。亦若招隐之意云耳。七月十八日倪瓒。"

倪瓒清高持节，一生不仕，"白眼视俗物，清言屈时英。富贵无足道，所思垂今名"，他不仅自己抱守出世的生活态度，而且对朋友们的入世为官也坚决反对。这幅画既为友人赠别，也含有强烈的"招隐之意"。倪瓒的作品，在元代被称为"殊无市朝尘埃气"，他追求一种静观的境界，画面结构总是平远小景，与其说作者表现的是景色，不如说作者表现的是心情。

图中平远的坡石依次远去，溪流淙淙，一片清寂。远山无树，坡石边无舟，只有几株瘦细的松树微倾着枝干，松针稀稀疏疏。画中意境萧索，超然出尘，似乎暗寓着仕途的险恶和归隐的自得。画幅上方留出大片空白，使水与天的界线显得很清楚。山石墨色清淡，笔法秀峭，渴笔侧锋作折带皴，干净利落而富于变化，似有情，又似无情。

此幅画笔墨不多但意境深幽，"疏而不简"，"简而不少"。他的这种注重抒写性灵的画格被后人称之为"逸品"。董其昌评曰："独云林古淡天真，米痴后一人而已。"还有诗赞倪瓒的画曰："倪郎作画如斫冰，浊以净之而独清；溪寒沙瘦既无滓，石剥树皴能有情。"由此我们可以体会出倪瓒画中的境界。

> 画面坡石平岗，溪水淙淙，远山无树，石边无草。几株瘦细的松树微倾枝干，松枝稀疏。笔意松秀简淡，意境荒寒萧索，画上题诗一首，诗画格调一致，品格超脱出尘，孤清泰然。

秋暑多病暍仰大愍行路琴三嘆
珊松清陰瀰庭户寒泉溜崖
石自雪集朝暮懷我如金玉周
子美無度息景以消搖母言
思與晤　退學親友秋暑辭
親將事于役日亟函幽珊寒松幷
題五言以贈之招隱之意凡十七
月十六日傀攢

青卞隐居图

必知理由
◎ 对元初各家诸法的总结
◎ 集元代山水画之大成的杰作
◎ 王蒙绘画风格的代表作

〉名画档案　名称:《青卞隐居图》/ 画家: 王蒙 / 创作时间: 元 / 尺寸: 纵 140 厘米, 横 42.2 厘米 / 材料: 纸本, 墨笔 / 收藏: 上海博物馆

画家小传

王蒙 (1308 ~ 1385 年), 字叔明, 号黄鹤山樵、香山居士, 吴兴 (今浙江湖州) 人, 赵孟頫外孙。元末, 做过理问、长吏一类的小官, 后来弃官隐居黄鹤山多年。明洪武初年出任泰安 (今属山东) 知州, 因胡惟庸案受牵累, 死于狱中。王蒙工诗文书画, 尤擅画山水。师法董、巨, 独具一格。画重山复水的繁景, 喜用解索皴和渴墨点苔, 画风苍劲秀润, 与黄公望、吴镇、倪瓒并称"元四家"。

名画欣赏

王蒙一生画过许多隐居图, 但内心对退隐和出仕始终十分矛盾。因此, 他的画气息不如黄公望、吴镇、倪瓒的作品那么平静超脱, 线条中往往透露出几许不安的情绪。王蒙的画早年受外祖父赵孟頫的影响, 得"文人画"的精髓, 又上溯到唐宋诸名家, 得其法, 后以董源、巨然为本归, 化出自家体例。他的山水画以繁密见长, 而且笔法变化多。在技法上, 他变"马夏"斧劈皴整为碎, 变披麻皴直笔为曲笔、精笔为细笔, 变解索皴为牛毛皴, 变浑圆之点为破笔碎点, 变浓淡之点为焦墨渴点。总之, 他的艺术风格是沉郁深秀, 浑厚华滋。

此图描绘的是卞山景色。卞山, 在作者家乡吴兴西北 9 公里处, 据记载, 作者的外祖父赵孟頫和元初画家钱选都曾画过"卞山图"。王蒙《青卞隐居图》作于 1366 年 4 月, 据画上收藏印推测, 这幅画可能是作者赠给表弟赵麟的。图上有作者自题: "至正廿六年四月黄鹤山人王叔明画青卞隐居图。"诗塘有董其昌的题跋"天下第一王叔明", 画幅中还有清高宗弘历题诗, 裱边有近人朱祖谋、罗振玉、金城、陈宝琛、张学良、冒广生、吴湖帆等人的题款。

《青卞隐居图》在狭长的画幅内, 表现出了卞山从山麓至山顶的雄伟奇特的景象。画面上段, 危峰耸立, 雄奇秀拔, 表现出可望不可攀的险峻之势。中段, 山峦起伏变化, 山势透迤而上, 山间林木茂密, 山坳深处隐约可见有茅屋数间, 屋内有一隐士正抱膝倚床而坐。画面下段, 山麓处幽涧流水, 树林中正有一人曳杖而行。全图结构繁复充实, 然而通过溪流、水潭、奔泉、云霭等的布置, 在稠密中透出灵动的气韵。

此画采用"深远"构图法, 以流动的线条, 跳跃的墨点, 组成了一层层山冈, 一组组树木, 密密层层布满全图。山势虽然前后重叠, 但气脉相互贯通, 如一条游龙正盘旋而上。作者重视"气势"的表现, 使整个画面有一种气脉的流动感, 令人感觉繁密而不窘迫, 既丰富又灵动。那扭曲的皴笔线条, 跳跃的苔点, 以及近树上焦墨枯笔粗率的皴擦, 呈现出一种令人不安与烦燥的情绪, 这也正是作者想通过此画要表达出来的思想。

此画境界深邃幽雅。笔墨技法融合了董源、巨然、郭熙和赵孟頫等前代大师的技法。笔法上以披麻皴、卷云皴、解索皴、牛毛皴相参合用, 表现出了物象的不同质感。先以淡墨勾皴, 而后施浓墨, 先用湿笔而后用焦墨, 使得层次分明, 增添了山石树木的润湿之感。山头打点, 变化尤多, 表现出山上树木的茂密苍郁。全图渲染不多, 充分呈现出空间的深度。

《青卞隐居图》被董其昌认为是"天下第一"的山水画, 历代许多画家也被这幅画的气势和笔墨所折服, 从这幅画中所用笔墨尤能看出王蒙技法的丰富性。

画外音

1397 年, 王蒙与郭传、僧知聪聚集在丞相胡惟庸家中赏画, 次年胡惟庸被控谋反处死。王蒙受牵连下狱后死于狱中。

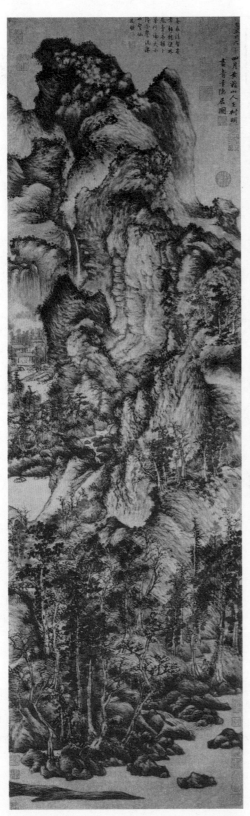

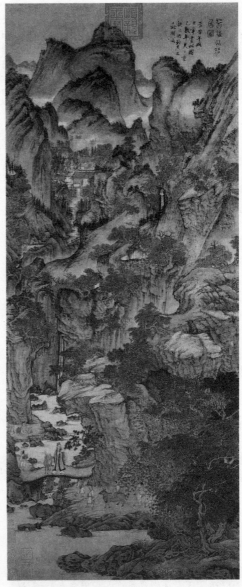

葛稚川移居图　元　王蒙

此图描绘的即是葛洪携众家眷移居罗浮山的情景。画面山重水复，高峰巍峨，谷涧潺潺。山脚板桥搭于水上，葛洪立桥上，头戴道冠，身着道袍，左手执扇，右手牵鹿，正回首望着桥下随行家人。前有二僮一卸担歇坐，一负筐绕山前行。山道盘曲环绕，从山脚伸至岳林深处。全幅构图饱满繁密，几乎不留空隙，用笔细密工匀，设色冷暖相间，丰富雅致，是王蒙山水画又一风格之杰作。

此图是王蒙最有名的作品之一。画面采用高远构图法，千崖万壑，危岩峥嵘，树密林丰，飞瀑流泻。山脚平湖伸展，小径上有隐士循循而行。

朝元图

〉名画档案　名称:《朝元图》/ 创作时间: 元 / 尺寸: 纵 4.26 米, 横 94.68 米 / 材料: 壁画 / 收藏: 山西永济永乐宫

名画欣赏

永乐宫原在山西省永济县永乐镇, 相传为道教祖师之一吕洞宾的故宅。唐时将其建为吕公祠, 宋金改祠为观。元中统二年毁于大火, 后又在原址上新建了纯阳万寿宫, 通称万寿宫。1959 年, 因修建三门峡水利工程, 全部建筑和壁画整体迁移到芮县龙泉村五里庙附近。

永乐宫在元朝是全真教三大祖庭之一, 龙虎殿、三清殿、纯阳殿和重阳殿至今仍保留着元到明早期的道教壁画 800 余平方米, 规模宏伟, 精美壮丽, 灿烂辉煌, 是世界上罕见的艺术瑰宝。永乐宫遗留的宗教壁画作品, 是道教壁画中最重要的作品群, 集中反映了元壁画艺术的高度成就, 在美术史上的地位非常重要。

永乐宫各殿中, 以三清殿和纯阳殿的壁画最为精彩。在纯阳殿, 以 52 幅壁画演绎着吕洞宾富有传奇色彩的人生, 同时也折射着宋、元时代的社会生活。壁画中官吏、平民、农夫、乞丐的服饰装束, 使用的器皿、设施, 居住的亭台楼榭, 出入的酒肆茶寮等都成为了极有价值的图文资料。

三清殿为永乐宫的主殿, 集中了永乐宫近一半的壁画,《朝元图》为其主要内容。"朝元" 即诸神朝拜道教始祖元始天尊。壁画上有泰定二年 (1325 年) 及河南马君祥、长男马七待诏等题记, 由此可见这幅图的作者是名不见经传的民间画工。

画面上共有人物 290 个左右, 以 8 个高 3 米的主像 (南极、北极、东极、玉皇、勾陈、木公、后土、金母) 为中心, 其余人物按对称仪仗形式排列, 以南墙的青龙、白虎星君为前导, 分别画出天帝、王母等 28 位主神。围绕主神, 28 宿、12 宫辰等 "天兵天将" 在画面上徐徐展开。画中主像庄严肃穆, 群像环立, 形象丰满圆润, 个个神采奕奕, 无一雷同。他们之间有的对语, 有的倾听, 有的沉思, 有的注视, 神情姿态彼此呼应, 成为有机的整体。

整个画面, 气势不凡, 场面浩大。但在这人物繁杂的场面中, 作者又把主要精力都集中在近 300 个 "天神" 朝拜元始天尊的道教礼仪中, 营造了一种庄严的气氛。

壁画中人物服饰冠戴华丽辉煌, 衣纹多用吴道子 "莼菜条" 线条, 用笔劲健而流畅, 既含蓄又有力度, 衣带飞舞飘逸, 有如满墙风动, 充分发挥了线条的高度表现力。用色方面, 采用重彩勾填, 色彩厚重而丰富, 绚烂而协调, 道具在背景上都富有装饰性, 在冠戴、衣襟、薰炉等处沥粉贴金, 绚烂夺目。

我们来看一下在三清殿西壁中部下层的一幅奉宝玉女像, 来体会一下这幅壁画中用笔用色的妙处。奉宝玉女在金母元君的身后。玉女面相俊俏, 双目前视, 嘴唇微闭, 极具温柔娴雅的神韵。她头戴花冠, 上身穿广袖衫, 双手端装有龙旂的圆盘, 仪态端庄。面部和衣纹的线描都疏密有致。土黄色的衣裙, 绿色的飘带, 沥粉贴金的发饰和龙旂, 给人高贵富丽之感。

总之,《朝元图》是永乐壁画中的精品。

绘画知识

历史画

历史画以历史事件为题材的绘画。广义上包括以神话传说、宗教故事为题材的绘画, 有时还包括描绘与作者同时代事件的绘画。该民族众所周知的大事或是民族英雄的出场都可以成为历史画的题材。在表现手法上, 画家一般都将其理想化、典型化。历史画的起源, 在西方可追溯至古代的美索不达米亚和埃及, 中国的历史画始于汉代。

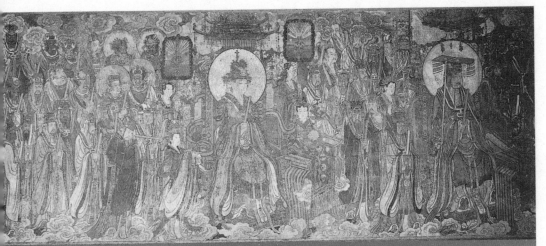

三清殿中的"朝元图"壁画，由马君祥等人
绘制而成，描绘了诸神朝拜元始天尊的故
事，以8个帝后主像为中心，周围有金童、
玉女、星宿、力士等共286尊，场面开阔，
气势恢宏。这些壁画为我国古代壁画中的
经典佳作（左图是金母元君相）。

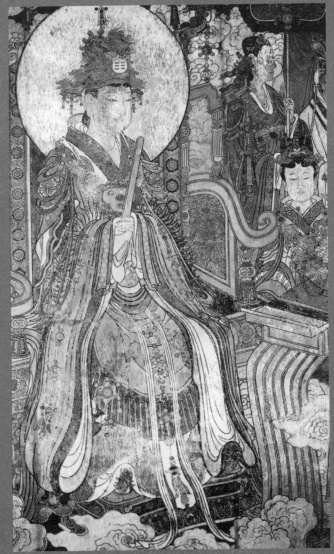

杨竹西小像

必知理由

◎ 元代肖像画中的经典之作
◎ "白描"的代表作品
◎ 王绎传世的唯一作品

〉名画档案　名称:《杨竹西小像》/ 画家: 王绎、倪瓒 / 创作时间: 元 / 尺寸: 纵 27.7 厘米，横 86.8 厘米 / 材料: 纸本，墨笔 / 收藏: 北京故宫博物院

画家小传　王绎，1333 年出生，卒年不详。字思擅，自号痴绝生，睦州（今浙江建德）人，后徙居杭州。自幼好画，十二三岁时，已能为人画像，继得苏州画家顾逵指教传授，画艺大有进步，是元代著名的肖像画家。现存作品只有这幅《杨竹西小像》。

名画欣赏

王绎所作图画多用线条素描，少用色染。他善于观察人的仪态、神情等，往往在对方谈笑中默记情态，然后落笔描写，其神韵已被刻画得淋漓尽致。据传王绎曾为陶宗作一光头小像，面部虽仅如铜钱大小，但却貌似、传神。其作画技艺已达炉火纯青的境界，为时人所称赞。

王绎著有《写像秘诀》，在这本书中，王绎主张在对方:"叫啸淡恬之间，本真性情发凤，我则静而求之。默识于心，闭目如在目前，放笔如在笔底。"反对叫被画人"正襟危坐如泥塑人"，然后加以"传写"的方法。书中分"写真古诀"、"彩绘法"、"收放用九宫格法"等章节，文字虽不多，却是我国较早而有价值的肖像画著作。在人物画中，元代肖像画不衰，且肖像画"宜众人所需，酬谢亦丰，故多习此艺者，不独画工，犹有学士"。

这幅《杨竹西小像》中的人物由王绎画，倪瓒补画松石平坡。画中倪瓒题云:"杨竹西高士小像，严陵王绎写，句吴倪瓒补作松石。癸卯二月。"癸卯为至正二十三年，即 1363 年。卷后有元人郑元祐、杨维祯等十一家题记；钤名章、藏印等 80 余方。根据画中题跋释文，可知这幅作品已历明、清两代著名收藏家项元汴、伍元蕙、宋荦等递藏，是一件流传有序的元画精品。

杨竹西即杨谦，杨谦是南宋遗民，号笔西居

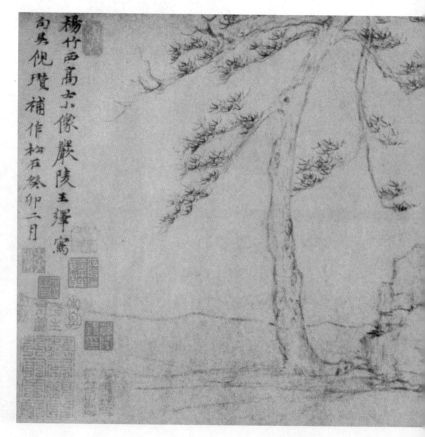

国画收藏

（1）不要做超越自身能力的投资，要量力而行。（2）不要购买有争议的作品。（3）不要四面出击，广泛收集，要有选择性地收集。（4）收集有关资料进行系统地了解和研究，针对材料分析信息，才能保证投资的收益。（5）把握好出让时机。

士，华亭（今上海松江）人，不屑于入世，隐居江南，与倪瓒、王绎等人交往密切。

图中杨谦应该是在策杖缓行，他头戴乌帽，身穿长袍，须髯下垂，面相清癯、磊落而有神，两眼前视，略带微笑，形象慈祥。此图所绘应为杨谦晚年的肖像。杨谦所立坡上，身旁点缀石堆、一株枯松等简单衬景，烘托了特定环境中的特定人物，更显示出了杨谦在宋亡后，身着野服，不肯趋炎附势的气节和情操。

《杨竹西小像》纯用"白描"手法，以铁线描为主，线条简练、挺拔，造型端庄，刻画了杨竹西的清廉、谨慎的性格，被视为形神兼备之作。

作者用细笔勾描人物面部五官及须眉，比例协调，略烘淡墨，使形、神跃于纸上。衣纹以中锋运笔，寥寥数笔，就把身体的体积感和衣服的质感表现出来了。倪瓒所画松石，笔墨枯淡、松秀，与人物相得益彰，体现出特定时代文人雅士"抗简孤洁，辟处穷居"的境遇。

画外音

人物肖像画是元代人物画研究的一段空白，自忽必烈始，元代皇帝肖像皆归宫内画家绘制。王绎是元末重要肖像画家，对后世影响颇深。

作者以白描手法绘人物，配之以淡墨少许，人物形神赫然，站姿与神态突显身为遗民而思念故国却又刚正不阿的高风亮节。倪瓒之景，孤松小石，萧疏苍凉，有效地烘托了气氛，更反衬杨竹西的节操。

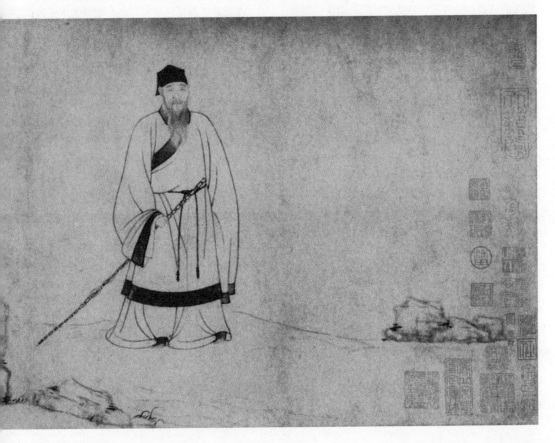

风雨归舟图

必知理由
◎ 戴进山水画中的代表作
◎ "浙派"山水画中的杰作
◎ 能代表戴进山水画的绘画特色

> 名画档案　名称:《风雨归舟图》/ 画家: 戴进 / 创作时间: 明 / 尺寸: 纵143厘米, 横81.8厘米 / 材料: 绢本, 淡设色 / 收藏: 台北故宫博物院

画家小传

戴进(1388~1462年),字文进,号静庵,又号玉泉山人,钱塘人。戴进自幼随父学画(一说他曾做过银工),后入画院。画院中与戴进一起共事的李在、谢环、倪端、石锐等宫廷画家,名声都远不及他,因此他遭到妒忌,被排挤出画院。此后,他便隐姓埋名,以卖画为生,过着到处奔波忙碌的艰苦生活。戴进是个有才能的画家,山水、花鸟、人物、走兽无所不能。戴进为"浙派"的创始人,代表作品有《关山行旅图》、《风雨归舟图》、《春山积翠图》、《金台送别图》等。

名画欣赏

戴进是明代前期最著名的画家,以山水画最为出色。他的山水师法较广,作品面貌也较多,最常见的是师法南宋马远、夏圭水墨苍劲的画格,发展了马、夏坚挺简括的笔调,但摒弃了马、夏豪放中内含沉郁深厚的气质,从而形成自己劲挺、明快的风貌。戴进还学习北宋郭熙的画法,笔法严谨,具有苍润浑厚的特点。

戴进的山水画,注重题材意义,他的画有一定的生活依据。也就是说,他在山水画中往往加以反映现实生活中的人物活动,使山水画从元人高雅的写意抒怀,变成多数人易于接受的世俗化作品。除了山水画,戴进还是明代出色的道释画、肖像画家。陆深在《春风堂随笔》中说:"本朝画手当以钱塘戴文进为第一。"董其昌也评曰:"国朝画史以戴文进为大家,此学燕文贵,淡荡清空,不作平日本色,更为奇绝。"

戴进所画山水,不少用斧劈皴,行笔用顿挫,他的"铺叙远近,宏深雅淡"的表现,便是由运用浓淡墨的巧妙变化获得的。

《风雨归舟图》描绘的是风雨交加中的山川自然景色和行人冒雨归家的情景。款书"钱塘戴进写"。

在布局上,作者采用中轴线构图,高山置于画面右边。近景处,树木、山崖、归舟相互依照;中景处,芦苇、枯树、溪桥、村舍、竹林、远山错综而不杂乱;远景处,高山重叠,远山迷蒙,在雾气中若隐若现。画中虽然表现的是雨景,但景物自近而远,层次清楚明晰,将雨中急归之心表现得淋漓尽致。画面近处的岩石和归舟,一静一动,对比鲜明,使构图统一中有了变化,更加突出风雨归舟的主题。横跨两岸的溪桥使得左轻右重的景物连成一个整体。溪桥上冒雨赶路的农夫,被作者刻画得惟妙惟肖,一个个显示出匆忙急切的神态。中景处的芦苇更是突出了风势的狂猛劲厉。

该图章法新奇独特而巧妙,笔墨兼工带写,显出豪放洒脱而湿润空濛的意境,成功表现了风雨交加的自然景色和特定环境中的人物情态。图中树石用笔刚劲犀利,气势雄壮,以大斧劈带水墨破刷出的山石,生动地表现出瘦硬多棱角的特征,强烈地显示了山石的质感和立体感,并运用虚实相生的手法,刻画出雨中山川的神奇境界和耸拔气象。近岸树木作者用了夹叶法和点叶法,芦苇和竹林用了撇笔介字点,一笔一画,笔笔到位,刻画出狂风中摇曳的形象。狂风大雨用大笔挥扫,增添了画面的气势,从豪纵的笔势之中,可以看出画家奋笔疾挥的饱满激情。

画中戴进成功运用浅设色,所画斜风骤雨、树枝弯曲、逆舟雨伞,最充分地表现出狂风暴雨的运动感。作者对墨的浓淡干湿变化应用自如,雨暴风狂的气象于指腕间飒然而起,充分显示了画家的深湛功力和注重观察自然的可贵精神。

> 此图章法新奇独特而巧妙,画家出色地运用了"水晕墨章"的技法,以阔笔淡墨,快速斜扫出狂风大雨之势。

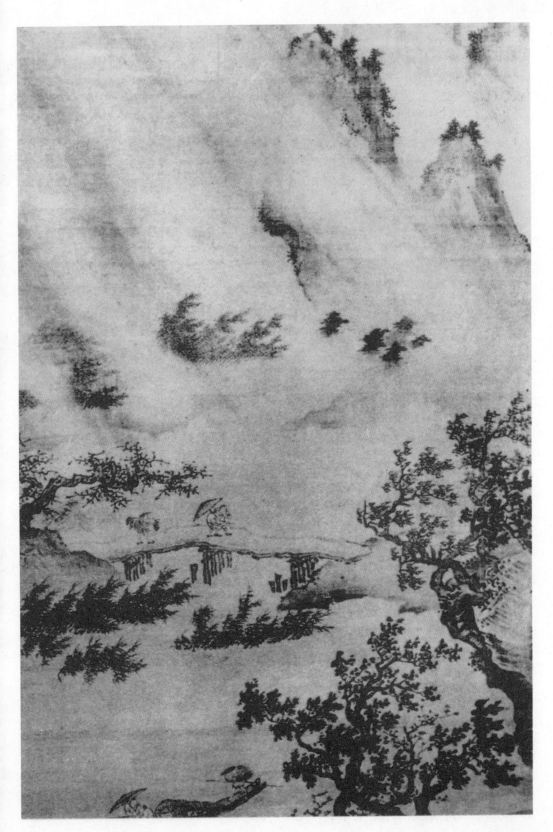

庐山高图

◎ 沈周巨幅山水画的杰作
◎ 明山水画的代表作
◎ 体现了"细沈"的绘画风格

〉名画档案 名称:《庐山高图》/画家:沈周/创作时间:明/尺寸:纵193.8厘米,横98.1厘米/材料:纸本,淡设色/收藏:台北故宫博物院

画家小传　沈周(1427~1509年),字启南,号石田,又号白石翁,长洲(今江苏苏州市)人。出身书香门第,其父沈恒吉、伯父沈贞吉都擅长书画,是元代文人画风的继承者。他秉承家学,喜绘画,工山水、花鸟,也能画人物,以山水和花鸟画成就突出,但终生未仕,优游林下,追求精神上的自由,始终从事书画创作,以诗文、书画自娱,是吴门画派的领袖人物,与唐寅、文徵明、仇英合称"明四家"。著有《客座新闻》、《石田集》等。画作有《庐山高图》、《沧州趣图》、《三桧图》等。

沈周像

名画欣赏

明代中叶的苏州为江南富庶之地,文人荟萃于此,应运而生的"吴门画派"逐渐取代名盛一时的"浙派"地位,其创始人就是沈周。

沈周学画初期得法于家学和杜琼、赵同鲁,后来参法于董源、巨然,中年以黄公望为宗,晚年又醉心于吴镇画法,而王蒙的笔墨韵致、倪瓒的超然雅逸亦是其一生所追求的。沈周作画要求很严,据说早年他多画小幅,40岁以后才开始画大幅作品。他的山水画大多描绘文人的生活环境和山川的自然风光。人们习惯把沈周的绘画作品分为粗笔和细笔(称"粗沈"、"细沈")。由于沈周的书法师习黄庭坚,因此养成用笔凝重老硬的习性,作品中往往缺乏黄公望笔法中虚灵飘逸的感觉,但他却形成了一种简朴、淳厚的画风。他的作品笔法坚实豪放,苍中带秀,刚中有柔,并且墨色深厚清润,具有蕴藉文雅的格调。

《庐山高图》是作者41岁时,为祝贺老师陈宽70寿辰而创作的巨幅山水。画中有作者的题诗:"庐山高,高乎哉!郁然二百五十里之盘踞,岌科二千三百丈之躬龙?谓即敷浅原。培何敢争其雄�W西来天堑濯其足,云霞旦夕吞吐乎其胸。回厓沓嶂鬼手擘,硐道千丈开鸿蒙,瀑流淙淙泻不极,雷延殷地闻者耳欲聋。"气势恢宏,豪迈雄浑。画幅末署:"成化丁亥端阳日,门生长洲沈周诗画,敬为醒庵有道尊先生寿。"

陈宽字孟贤,号醒庵,祖籍江西临江,所以作者借助于万石长青的庐山五老峰的崇高博大来表达他对恩师的推崇之意,画题明了而寓意深刻。

此图采用全景式构图,以高远法布置画面,崇山峻岭,巨石危峰,雄伟壮阔,错落有致。画面上段主峰给人以崇高雄浑、厚重质朴之感,意在寓意老师宽厚博大的人格。中段以庐山瀑布为中心,飞流直下,使画面有了流动感,延伸了空间,拓展了画面容量。两崖间斜横木桥,又打破了瀑布直线的单调。瀑布左侧崖壁与右侧位于中心的山冈崖壁,产生一种力的碰撞,加强了山峦向上的张力。下段一角有山根坡石,两株高大的劲松,其姿态与中段山峦向上的趋势相呼应,使近、中、远景自下而上气脉相连。值得注意的是,图中飞瀑之下有一高士正在伫立静观,意为老师陈宽。人物小而用全景烘托,紧扣题意。

此图仿王蒙笔意,笔法缜密细秀,气势沉雄苍郁,山石皴染厚重灵动,加强了立体感。中段山峦用折带皴,墨色较淡,皴笔精细,表现出崖壁的险峻;左边崖壁先勾后皴,墨色较重,并以焦墨密点,显得苍郁幽深。画中细节之处,如山中白云,山上的杂树小草、石阶、小路等都被刻画得生动准确。在此图中,作者极力刻画出庐山仰之弥高、大气氤氲的动人形象,以表达师恩浩荡的主题。

此图描绘江西庐山的秀丽景色。整幅画构图峰回路转,用笔苍润有力,颜色浓淡相间,突出一种谧静中有涧声的幽远意境。

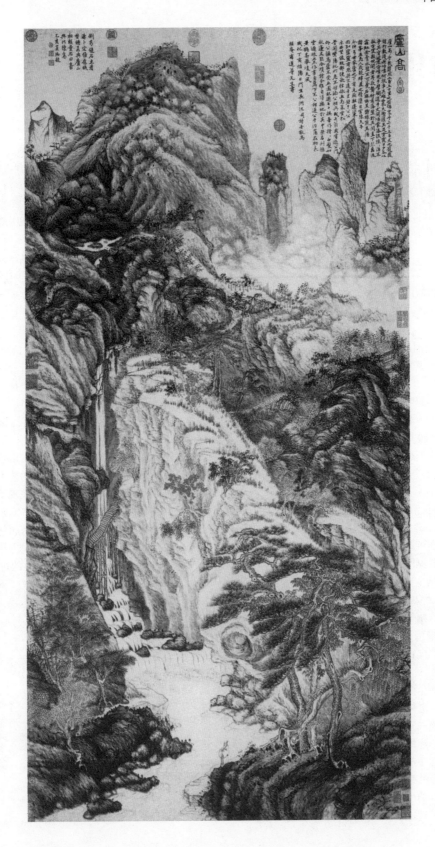

渔乐图

◎ 吴伟巨幅山水画中的杰作
◎ 吴伟传世作品中最大的一幅
◎ 最能代表吴伟的画风

> **名画档案** 名称:《渔乐图》/ 画家: 吴伟 / 创作时间: 明 / 尺寸: 纵270厘米,横174.4厘米 / 材料: 纸本,淡设色 / 收藏: 北京故宫博物院

画家小传

吴伟(1459～1508年),字次翁,又字士英、鲁夫、号小仙,江夏(今湖北武汉)人。曾任画院待诏,孝宗时授锦衣卫百户及赐"画状元"的图章。吴伟是戴进之后的浙派健将,工画人物、山水,早年比较工细,中年后变为苍劲豪放、泼墨淋漓,与"浙派"有异,因为他是江夏人,被后人称为"江夏派"的创始人,传其画法的有蒋嵩、张路、宋臣、蒋贵、宋澄春、王仪等。代表作品有《长江万里图卷》、《渔乐图》、《松风高士图》等。

名画欣赏

吴伟追求的是个性自由,他的山水画,受马远、夏圭以及戴进的画法影响很大,但他的个性无意重现马、夏那种静穆浑厚的笔调,而始终保持民间绘画质朴、粗犷的特点,形成一种豪放挺健、水墨酣畅的画风。吴伟曾浪迹江湖,居于秦淮河畔,"独乐与山人野夫厚",所以他熟悉下层人民的生活。他笔下的渔乐、栖憩、耕读等内容,由于取自他所熟悉的现实生活,所以形象质朴,环境真实,具有文人隐逸的理想化色彩。他作画用笔迅疾奔放,挥洒纵横,线条呈现出跳跃与躁动,笔法虽近乎草率,但具有气势夺人的特点。

这幅《渔乐图》又称《溪山渔艇图》。《渔乐图》是吴伟经常描绘的题材。这些作品展现的渔乐生活真实可信,无论栖息者、闲谈者、垂钓者,都是形象淳厚、衣着朴素的山村渔夫,并不是飘洒闲逸的文人高士;所描绘的环境也是喧闹的劳作或栖息场所,并不是隐士向往的幽居怡情胜地。这幅《渔乐图》描绘的是湖山相接、渔舟停泊的港湾景象,表现出作者对安居乐业的恬静生活的向往。本幅自识"小仙",钤印"江夏吴伟"。

《渔乐图》画面构图朴实自然,近景描绘高树坡石,老树的枝干横斜江上,水边停泊着几艘渔船,渔民有的在备炊,有的在闲谈。中远景山峦叠起,连绵起伏向远方延伸,云气迷蒙,水天相接。江中的渔艇上,有的渔民在下网,有的在收船。渔民身着粗衣短衫,满面风霜,形象淳朴,具有浓郁的生活气息。山脚与水边沙碛,以及曲折的河岸造成了画面的纵深感。左边一角露出土坡、丛树、垂柳,显得自然惬意。画中S形的构图,使近、中、远三景显得曲折起伏又虚实相生,富有层次感:右面山势雄峻浑厚,左面江面辽阔深远,渔艇出没其间,意境开阔,气势宏伟,和舟子、渔父闲逸高踏的情趣相融合。

在画法上,《渔乐图》用笔简练劲健,山石、树木及渔舟多以侧锋勾勒,线条转折多变,充满着动势。作者运笔迅疾威猛,横涂竖抹,如一气呵成,洋溢着撼人的气势。图中用墨明洁、轻快,有机地构成了水墨淋漓的生动画面,显得真切自然。

全图境界开阔,气象雄伟,散发出较浓郁的世俗气息,反映了吴伟绘画中鲜明的艺术特色。吴伟所描绘的这类放舟江湖的生活表现了他"出入掖庭,怒视权贵"的狂傲性格,寄寓了对当时黑暗统治的不满情绪。在表现了对秀丽江山向往的同时,可以看出这些作品带有的民主色彩和生活气息,故而吴伟的作品体现了他的进步思想倾向。

绘画知识

绘画工具之笔

毛笔按其笔锋的长短可分为长锋、中锋和短锋笔,且性能各异。长锋容易画出婀娜多姿的线条,短锋画出的则凝重厚实,中锋则介于长锋、短锋之间,画山水宜用中锋。根据笔锋的大小不同,毛笔又可分为小、中、大等型号。此外,新笔笔锋多尖锐,多适于画细线,皴、擦、点宜用旧笔。用秃笔作画,所画的点、线也会有苍劲朴拙之美。

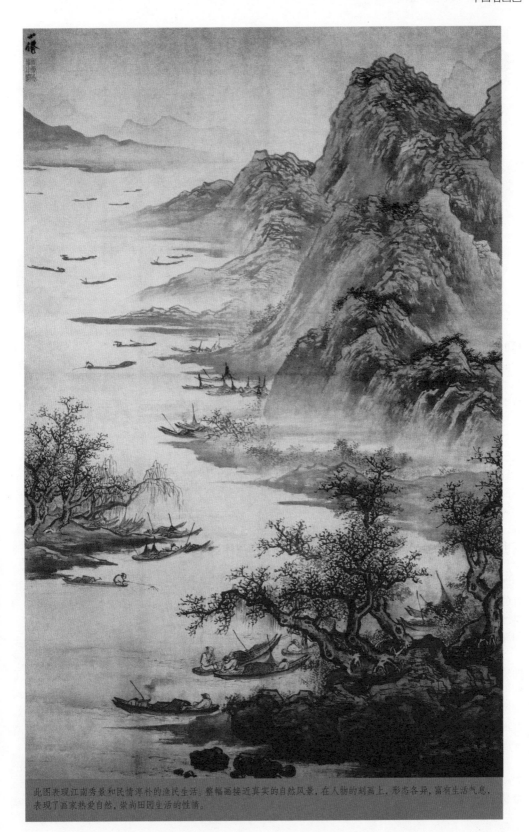

此图表现江南秀景和民情淳朴的渔民生活。整幅画接近真实的自然风景。在人物的刻画上，形态各异，富有生活气息，表现了画家热爱自然、崇尚田园生活的性情。

秋风纨扇图

必知理由
◎ 唐寅水墨人物画的代表作
◎ 唐寅仕女画的代表作
◎ 明代写意仕女画的上品

》名画档案　名称:《秋风纨扇图》/ 画家: 唐寅 / 创作时间: 明 / 尺寸: 纵77.1厘米, 横39.3厘米 / 材料: 纸本, 墨笔 / 收藏: 上海博物馆

画家小传　唐寅（1470～1523年），字伯虎，又字子畏，号桃花庵主、六如居士。江苏苏州人，有江南第一风流才子的别号。弘治戊午中应天府乡试第一（解元）。会试时，因科场舞弊案受牵连，只好靠卖书画诗文为生。唐寅博学多能，吟诗作曲，能书擅画，与徐祯卿、祝允明、文徵明，号"吴中四才子"。绘画师从周臣而青出于蓝，擅人物、山水、花鸟，与沈周、文徵明、仇英又合称为"吴门四家"。绘画作品主要有《东方朔图》、《秋风纨扇图》、《陶谷赠诗图》等。

唐寅像

名画欣赏

唐寅的人物画，特别是仕女画，以题材新颖，构思巧妙，笔墨美丽娟秀而成画中珍宝。唐寅所作的仕女人物，在画法上大致可分为两种，一种是工笔重彩的仕女画，一种是白描淡彩的仕女画。特别是白描淡彩，在造型和构图上，线条和设色上具备了优美生动、清新流动、简洁明快的效果。

唐寅的仕女画勾勒和用笔简洁明快、有刚有柔、有粗有细，刚柔相济、粗细结合。用力或重或轻，速度时快时缓，线条适中。墨线五彩，浓淡深浅相宜，更具质感和立体感。而且，唐寅的画风在李唐的刚劲笔法之中注入了温文尔雅的气息，使他的山水、人物画从谨严的院体画风中透露出悠闲的文人修养。

《秋风纨扇图》用高度洗练的笔触，描绘了一名手持纨扇伫立在秋风里的美人。左上角有作者的自题诗一首："秋来纨扇合收藏，何事佳人重感伤。请把世情详细看，大都谁不逐炎凉。"加深了主题的蕴意。

画中手执纨扇的仕女，高高地挽起发髻，美丽端庄，亭亭玉立，目凝远方，圆润的脸庞上流露出一丝怅然若失的轻愁和忧郁，显得无助和无奈。美人可能从手中夏挥秋藏的纨扇想到自身青春难驻、世情可畏。作者将世态的严酷和美人的悲惨境遇和盘托出，发人深省。

画中的背景极其简明，仅绘坡石一角，上侧有疏疏落落的几根细竹，大面积空白给人以空旷萧瑟、冷漠寂寥的感受，突出"秋风见弃"、触目伤情的主题。冰清玉洁的美人与所露一角的这几块似野兽般狰狞峥嵘的顽石形成强烈的反差与对比，尽显作者写意的才能。

拿唐寅这幅《秋风纨扇图》与以前介绍的仕女画，尤其是唐代的仕女画中的上层社会的贵族妇女相比，唐寅笔下仕女小眉小眼的造型，整体的文静气质，显出了一种穷酸气，因为他这些画中的模特是当时社会下层的那些青楼妓女。唐寅因对仕途绝望，纵酒狎妓，目睹青楼女子的不幸生活，在欣赏中流露出对身份卑贱的弱女子的同情。而且，这一气质的变化贯穿在唐寅乃至整个吴派仕女画的创作之中，并成为一种典型的样式。

这幅画笔墨富于变化，含蓄有思致，画法兼工带写，人物的勾勒，湖石的渲染极其熟练，流利潇洒。作者以畅达自如的笔墨挥写人物形象，在对画中女子衣纹的处理上，唐寅一反前人沿用的细柔长线条，而是用略带方折而不失流畅的细线表现衣裙的沉沉下垂，直到脚边才略微飘拽，以显示出人物的端秀和凝思的情绪。全画纯用白描，以淡墨染衣带，衣带微微飘起，点出正是秋风已起的时候。丛竹双钩用得恰到好处，形成了生动的墨韵，显出了色泽的丰富。全幅图面气韵生动，美感十足，让人一见即有种被打动的感觉。

唐寅一生，遭际坎坷，饱尝世态炎凉。此图借纨扇遭秋遭弃之意，既寓"美人如花美眷，怎敌他似水流年"，又抒发了世事无常的感叹。

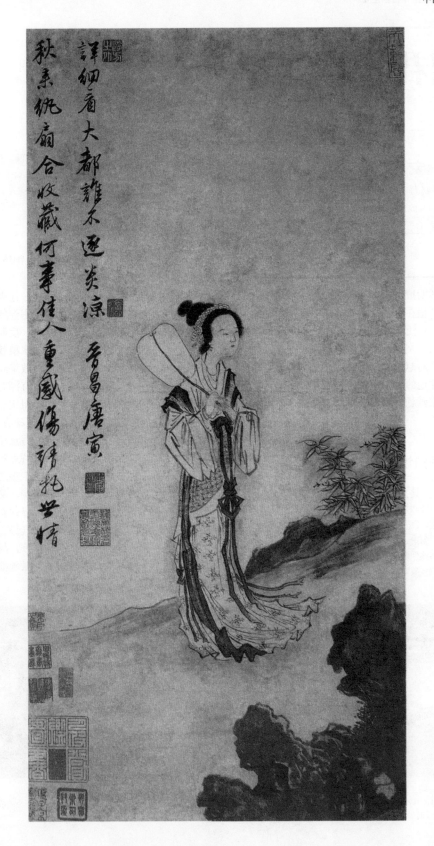

湘君湘夫人图

必知理由
◎ 文徵明人物画中的代表作
◎ 文徵明早期仅存的人物画名作
◎ 吴门画派的典型人物画

〉**名画档案** 名称:《湘君湘夫人图》/ 画家: 文徵明 / 创作时间: 明 / 尺寸: 纵100.8厘米, 横35.6厘米 / 材料: 纸本, 设色 / 收藏: 北京故宫博物院

画家小传

文徵明(1470～1559年), 原名璧, 字徵明, 后以字行, 更字徵仲, 江苏苏州人。诗文书画俱佳, 是"吴中四才子"之一。54岁以贡生荐试吏部, 任翰林院待诏, 3年后因不满朝廷的明争暗斗而辞官南归。文徵明尤长于书画, 是"吴门四家"之一。传世人物作品有《湘君湘夫人图》、《真赏斋图》等。

名画欣赏

文徵明擅画山水、人物和花卉, 尤以山水名重于世。他在直接继承老师沈周简朴浑厚的画风基础上, 广泛学习宋元诸家, 而且对南宋画风也兼容并收。文徵明习赵孟頫, 除研习赵孟頫书画名迹外, 对赵孟頫"画贵有古意"的思想领会也很深, 在他的绘画中到处充溢着古朴文雅之气。他的山水画题材大多描写江南景物, 而山水中人物形象与风度, 完全摹仿赵孟頫, 人物仿李公麟, 远承古代传统, 笔法工细流畅。

文徵明早年所作山水画多谨细, 他吸收了大量的青绿画法, 由于他强调古雅的书卷气, 青绿山水在他的笔下不仅没有匠作之气, 反而更显古朴雅秀。在他的画中, 也吸收了"水墨苍劲"的南宋画风, 但他把南宋画风的外在效果经营转化成了笔墨内在的追求, 比前人更富有深意。文徵明中年之后的画风较粗放, 晚年则粗细兼具。文徵明常常作写意兰竹和意笔花卉, 笔墨清润雅丽、潇洒可人, 书卷气息浓厚, 为当时写意花卉画家争相效仿。总体来说, 文徵明的画特点粗放, 粗笔有沈周温厚淳朴之风, 又有细腻工整之趣; 细笔取法于王蒙, 取其苍润浑厚的格调, 又有高雅的风采。长于用细笔创造出幽雅闲静的意境, 也能用潇洒、酣畅的笔墨表现宽阔的气势。文徵明一生穷究画理, 致力实践, 声誉卓著, 与老师沈周并驾齐驱, 继沈周之后成为吴门派领袖, 并长达50年之久。

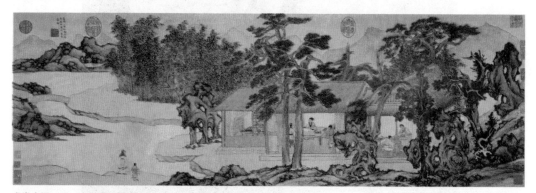

真赏斋图 明 文徵明 绢本
此图是一幅园林小景, 草堂书屋中, 宾主对坐品画论文, 旁有侍童相伴, 还有客从堤上来聚, 草堂周围松梧覆阴, 假山湖石数块, 屋后种竹一片, 湖水曲折远处, 环境异常幽雅, 显出文人雅集的清兴。

《湘君湘夫人图》中的湘君与湘夫人，是根据屈原《楚辞·九歌》中的《湘君》、《湘夫人》篇中的人物所绘。画上方作者书《湘君》、《湘夫人》两章，后署"正德十二年丁酰二月已未停云馆中书"。正德十二年（1517年），文徵明48岁。画幅上有文徵明、文嘉、王稺登题跋。从文徵明和王稺登的题跋可知，文徵明曾请仇英以"湘君、湘夫人"作画，仇英的画并没有令文徵明感到满意，所以自己才重新创作了这幅《湘君湘夫人图》。由此可见，文徵明的确在追求一种赵孟頫所倡导的"古意"，与仇英有不同的审美趣好。

湘君和湘夫人为湘水之神，也有的史书上称是尧的两个女儿。作者自称此图是仿赵孟頫和钱选，其实他所仿的不是形迹上的临摹，而是精神上的追寻。此画中人物造型看似来自顾恺之《女史箴图》、《洛神赋图》：图中人物唐妆打扮，高髻长裙，帔帛飘举，衣裙舞动，形象纤秀，有飘飘御风之态。图中湘君、湘夫人一前一后，前者手持羽扇，侧身后顾，似与后者对答，神情生动。

画面不设背景，作者利用画面的空白，衬托了人物款款而行的动态，格调清古幽淡。人物设色以朱红白粉为主调，淡雅清秀，精工古雅，线条作高古游丝描，细劲流畅，极具古典之美。

画外音

1517年创作的《湘君湘夫人图》是文徵明难得一见的人物画作品，人物造型衣冠服饰与设色是模仿六朝风格，实际上是以士大夫高雅美学，反对市俗美学，以知识修养和精神享受替代直接的观感享受。

此画画法简洁，毫无背景。作者只是通过人物本身来刻画性格，充分利用画面的空白，通过人物忽忽的衣纹，随风飘举的丝巾，来表现二神款步而行的动态。

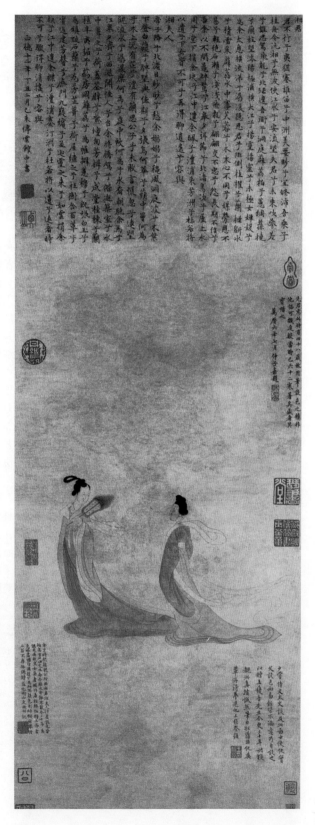

桃源仙境图

必知理由
◎ 仇英的代表作品之一
◎ 明时山水画的代表作品
◎ 文人写意山水的典范

〉**名画档案**　名称:《桃源仙境图》/画家:仇英/创作时间:明/尺寸:纵175厘米,横6.7厘米/材料:绢本,设色/收藏:天津市艺术博物馆

画家小传　仇英(约1502～1552年),字实父,号十洲,江苏太仓人,久居苏州。出身低微,初为漆匠,也为人彩绘栋宇,后徙业而画,曾从周臣为画,取法于南宋赵伯驹、刘松年。其天资不凡,深得理法,人物、山水、走兽、界画,无所不精。为明"四大家"之一。代表作品有《桃源仙境图》、《桐荫清话图》、《剑阁图》等。

名画欣赏

文人画在元代成为画坛主流,青绿山水画法的一些精华被文人画吸收后,青绿山水却开始衰微,而仇英则是明代青绿山水的复兴者。仇英在"院体"画风基础上,精研"六法"。他临古功夫深厚,在借鉴唐宋绘画传统的同时,吸收民间艺术和文人画之长,形成了自己的绘画风格。

仇英的青绿山水以"院体"笔法取"气",以文人画墨法取"韵",以青绿着色取"丽"。在他的画中多以细劲的"院体"笔法勾皴,强调用笔的骨力,并以文人画追求墨韵的擦染方法,把山的阴阳向背交待清楚。着青绿色时,以不伤墨色为主旨,尽量保留水墨气韵,有一种清雅之气。仇英的山水画,不仅有精工妍丽的"大青绿",如这幅《桃源仙境图》,有沉着文雅的兼工带写式"小青绿",如《桃村草堂图》,也有清逸潇洒的"水墨写意",如《柳下眠琴图》。

仇英追求的是文人雅士理想中的世外桃源。

在仇英的画中,大多都有隐于山林的逸士潇散其间,表现文人休闲生活的主题,诸如读书、弹琴、赏泉、论画等,整个山水都围绕着人物来营造意境,人物在他的画中是整体画面的中心。

从仇英流传下来的作品看,以工笔设色者居多,其主要是沿袭宋院体画风,形象既严密谨慎又精细周密,远山远树也是意到笔到,实人实出,给人一种生动鲜活之感。在这些作品的画法上,仇英把擅作的工笔人物和重彩山水画技法合二为一来加以表现,人物形象既流畅华美又活力感人,布景文雅,充分显示了他艺术创作上的才能和技艺。

仇英为画工出身,所以在文化修养方面不如唐寅、文徵明等能诗会画的全才,其作品虽功力深厚,技艺娴熟,但却内涵不够,大多数作品缺少一种画外意境。并且,仇英和其他吴门派画家不同,几乎从不在自己画中题写诗文,大多只写名款而已,甚至很少题写年款。

《桃源仙境图》和《玉洞仙源图》被合称为"双美图",是仇英的两幅传世名作。

这幅《桃园仙境图》的题材取自东晋隐士陶渊明所作《桃花源记》，描绘了文人理想中的隐居之乐。右下款题"仇英实父制"，钤"仇英实父"一印。画上另钤有"乾隆御览之宝"、"石渠宝笈"二方清内府藏印，并有"欣赏"、"灵石杨氏珍藏"、"杨曾之印"、"燕翼堂"、"颍川怀云子图画"等鉴藏印。

图中上半部分峰峦起伏，幽深高远，山间白云飘浮，庙宇时隐时现。下半部分是流水木桥，奇松虬曲，坡上的桃树林掩映于山石、树木之间，景致雅气，一幅人间仙境景象。三位高士临流而坐，白色的文士衣着在金碧辉煌的山石、林木映衬下，显得格外鲜明。

此图在构图上取北宋全景式大山大水的布局特征，视野开阔清旷，境界宏大，疏密对比强烈。所绘高山、泉水、白云、石矶、古木、楼阁等，笔墨均精丽艳逸，骨力峭劲，人物刻画得生动而富有神采。图中山峰设色浓丽明雅，勾勒、皴染细密。山间厚云排叠，造成了云气迷蒙的幽远空间，展现出远离世俗、虚幻缥缈的人间仙境。画中人物是主体部分，画家通过色彩衬托的方法使人物非常突出，充分体现了仇英在人物画和山水画上精深的艺术力。

此图近处绘三位高士临流而坐，一位正在抚琴，余二者侧耳倾听手舞足蹈。一僮垂手侍立，一僮捧卷渡桥。桥下溪水流淌、山坡上杂树丛生、青葱蓊郁。山间云雾缭绕，亭台楼阁层层叠叠，悬崖上一亭宏敞险峻。上段松树丛生，水阁中一人凭栏远眺，一派世外桃源景色。整幅图为青绿大设色，用笔工致细腻，布局极具匠心。

葡萄图

名画档案 名称:《葡萄图》/画家: 徐渭 / 创作时间: 明 / 尺寸: 纵116.4厘米, 横64.3厘米 / 材料: 纸本,墨笔 / 收藏: 北京故宫博物院

画家小传　徐渭(1521～1593年),初字文清,后改文长,号天池山人、田水月等,晚年号青藤道士,山阴(今浙江绍兴)人,明代著名文学家、书画家。徐渭是明代中期文人水墨写意花鸟画的杰出代表,并对后世影响巨大。遗有戏曲论著《南词叙录》,杂剧《四声猿》,诗文《徐文长全集》、《徐文长佚稿》、《徐文长佚草》等。画作遗有《牡丹蕉石图》、《葡萄图》、《驴背吟诗图》等。

徐渭像

名画欣赏

徐渭曾被浙闽军务总督胡宗宪聘为幕僚,这期间他参加乡试八考八落。后来,明奸相严嵩之子因通倭罪被杀,胡宗宪也被捕,徐渭以为自己也不能幸免其祸,遂惧祸而狂,多次自杀但都归于失败,后因误杀继妻而下狱7年。出狱后的徐渭已经是50多岁的人了,由于饱尝世间酸辛,对世事已心灰意冷。徐渭的不幸反而成就了他在诗词、戏曲、绘画上的辉煌业绩,这里我们只就他的绘画成就加以论述。

写意花鸟画由"吴门画派"的沈周、文徵明、唐寅、陈淳继承元代没骨写意画法,用文人画笔墨法式重新梳理写意花鸟画,将具有独立语言和自身发展的用笔、用墨引入自然界的花花草草之中,使文人画家不再依靠描写梅兰竹菊来抒发内心的情志逸趣,仅靠几种单调的物象和单纯的墨色已满足不了士大夫文人丰富的情怀。写意花鸟画笔墨语言的相对独立,使文人画家既可以在笔墨天地中陶冶自我,又能将心灵寄托于所画物象。写意花鸟笔墨的独立,使笔墨表现形式空前自由,不久便出现了大写意的艺术高峰,而徐渭则是大写意的代表人物。

徐渭在陈淳的基础上,将小写意发展为笔墨恣肆的大写意。徐渭的写意花卉,"走笔如飞,泼墨淋漓",在用笔上强调一个"气"字,用墨上强调一个"韵"字。他的用笔看似草,若断若续,实际笔与笔之间有"笔断意不断"的气势在贯通着;他的用墨看似狂涂乱抹,满纸淋漓,实际上是墨团之中有墨韵,墨法之中显精神。他的恣肆纵横、解衣盘礴,在其泼墨大写意中得到淋漓尽致的展现。他自己认为作画"大抵以墨汁淋漓、烟岚满纸、旷如无天、密如无地为上","百丛媚萼,一干枯枝,墨则雨润,彩则露鲜,飞鸣栖息,动静如生,悦性弄情,工而入逸,斯为妙品"。由此可见,徐渭的画是在用情感来调动笔墨,在他的画中笔墨和物象都退居第二位。笔墨在他那里已不是问题,物象只不过是个载体,他将自己的人生升腾于笔墨、物象之上。

《葡萄图》最能代表他的大写意花卉风格。画中有作者自己的题诗:"半生落魄已成翁,独立书斋啸晚风。笔底明珠无处卖,闲抛闲掷野藤中。"这正是作者心境的写照。下钤"湘管齐"朱文方印,尚有清陈希濂、李佐贤等鉴藏印多方。

此图构图奇特,信笔挥洒,似不经意,却造成了动人的气势和葡萄晶莹欲滴的艺术效果。此图纯以水墨画葡萄,随意涂抹点染,倒挂枝头,形象且生动。画藤条纷披错落,向下低垂着。以饱含水分的泼墨写意法,点画葡萄枝叶,水墨酣畅。用笔似草书之飞动,淋漓恣纵,诗画与书法在图中得到了恰如其分的结合。作者将水墨葡萄与自己的身世感慨结合为一,一种饱经患难、抱负难酬的无可奈何的愤恨与抗争,尽情地抒泄于笔墨之中。

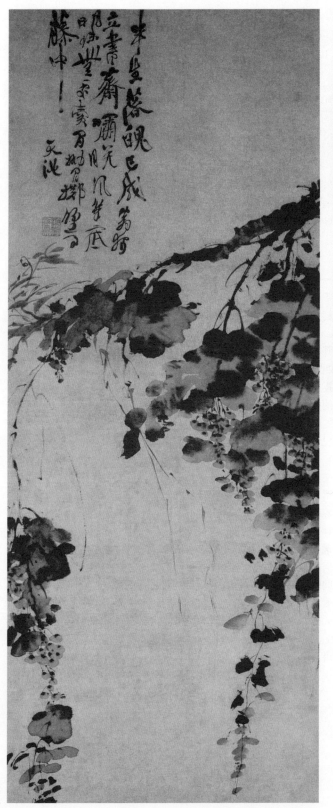

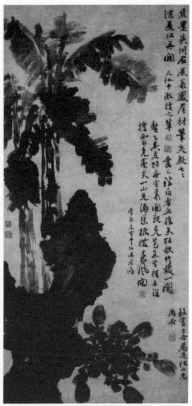

牡丹蕉石图　明　徐渭

此图绘芭蕉、牡丹与湖石。作者以浓墨泼挥出之，不作细致刻画，墨韵蕴藉，不觉粗疏简陋。画风潇洒奔放，极富情致。

绘画发展到明代，写意花鸟画渐趋成熟，晚明陈道复与徐渭是其代表人物，而尤以徐渭最突出。由于他们的画风较一般写意更加豪放，因此有"大写意"画派之称。此图正是这种水墨大写意花卉风格的代表作之一。画上以行草题诗，字势跌宕，使诗、书、画巧妙地统一于一个整体中。

秋兴八景图

> 名画档案　名称:《秋兴八景图》/ 画家: 董其昌 / 创作时间: 明 / 尺寸: 每段均纵 53.8 厘米, 横 31.7 厘米 / 材料: 纸本, 设色 / 收藏: 上海博物馆

画家小传

董其昌(1555 ~ 1636 年), 号玄宰, 又字思白, 号香光居士, 上海松江人。万历十七年进士, 官至礼部尚书。董其昌擅鉴别书画, 以禅论画, 提出南北宗论, 并推崇南宗为文人正派。为明代画坛"华亭派"(即松江派)的代表人物。著有《容台集》、《容台别集》、《画禅室随笔》、《画旨》、《画眼》等。画作有《升山图》、《昼锦堂图》、《奇峰白云图》等。

名画欣赏

中国绘画发展到明末清初, 不仅各种风格和流派日臻成熟, 且各种绘画理论也日趋完善, 成熟的绘画时样需要完善的理论来指导。在明末清初的绘画理论中, 影响最大的应属董其昌提出的"画分南北宗"说。董其昌的"画分南北宗"说, 一直是学界争论的热点。其实他是在提倡"文人画"和梳理出中国绘画的两大风格, 他是在文人画内部重新调整文人画的法式, 使文人画向更高阶段发展。但他的"崇南贬北"之说倒是有些偏颇。

讲求笔墨是文人画的内在要求, 文人画家的笔墨不仅注重造型手段, 而且注重笔墨内在的审美价值。书法用笔已被文人画广为借鉴, 从书法中吸取精华也已是文人画家的共识。针对这种情况, 董其昌提出:"士人作画当以草隶奇字之法为之, 树如屈铁, 山如画沙, 绝去甜俗蹊径, 乃为士气。"董其昌在提出以书入画的同时, 对用于画中的书法之笔, 提出了更内在的要求, 以保证绘画中的笔墨更加精纯, 不流于浮泛表面。

董其昌的山水画渊源董源、巨然及"二米", 以黄公望、倪瓒为宗, 不重写实, 而讲究笔致墨韵, 画格清润明秀。皴法次序井然, 层次清晰, 在浅淡的明晰中求浑厚, 求变化。树干多以苍而毛的渴笔勾皴, 然后以各种"混点"点写, 强调每一笔的独立性, 秩序感很强, 并着意于墨色由浓及淡的渐变, 显得"幽深淡远"。在用笔上, 董其昌注意提、按、顿、挫的行笔变化, 在他的笔墨中体现出了"平淡天真"的禅学意味。董其昌主张书画同体, 讲究气韵, 慕求风神, 带有主观抒意, 追求似与不似。他善于将古人的结构、技法特点等加以归纳, 使画面的疏密、浓淡、开合、虚实更有规律, 富有清润温雅、平和怡然的趣味, 稚拙、简淡中带有宁静、自然的文人之思。

《秋兴八景图》画册 8 开, 作于万历四十八年, 所写为作者泛舟吴门、京口途中所见景色, 当时作者 66 岁。画册有清宋荦、罗廷琛、张岳松、郑孝胥等题外签。画前扉页有明曾鲸画董其昌肖像, 项圣谟补图。全册均有董其昌行楷题记及署

董其昌像

款，未钤印，对幅均有吴荣光对题或和韵。画后有清谢希曾等人题跋。此图册自注"仿文敏（赵孟頫）笔"，具有学古而能变古的特殊魅力。赵孟頫的娟逸娴雅，在这幅画中转为幽秀浑朴，体现出董画所特有的平淡、酣畅、古雅、秀润。

此图构图精巧，意境高远，韵味充足。笔力运劲、墨气苍润，干笔皴擦、渲染入妙，明洁自然。

设色以赭石、花青为主调，局部的林木、山峦，施以石青、石绿和朱砂，浓重鲜丽而柔和统一，增添了秋意。

《秋兴八景图》是董其昌所谓"读万卷书，行万里路"以获致"丘壑内营"之功的一次实践，在董其昌的影响下，集古成家成为后期文人画的一条重要途径。

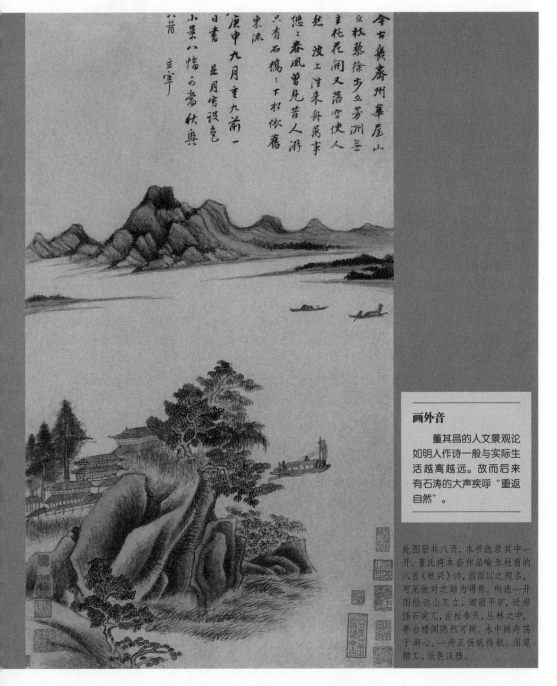

画外音

董其昌的人文景观论如明人作诗一般与实际生活越离越远。故而后来有石涛的大声疾呼"重返自然"。

此图册共八开，本书选录其中一开。董氏将本套作品喻为杜甫的八首《秋兴》诗，因而以之题名，可见他对之颇为得意。所选一开图绘远山兀立，湖面平旷，近岸怪石突兀，古松参天，丛林之中，亭台楼阁隐然可辨。水中两舟荡于湖心，一舟正扬帆待航。用笔精工，设色淡雅。

南山积翠图

名画档案 名称:《南山积翠图》/ 画家: 王时敏 / 创作时间: 清 / 尺寸: 纵147.1厘米, 横66.4厘米 / 材料: 绢本, 设色 / 收藏: 辽宁省博物馆

画家小传 王时敏（1592～1680年），初名虞赞，字逊之，号烟客、别号偶谐道人，晚年归隐后自署归村老农、西庐老人，人称西田先生，江西太仓人。工诗文、书、画，擅长山水，富于收藏。王时敏与当时的王鉴、王翚、王原祁、吴历、恽格被称为"清初六大家"，其中以"四王"为代表的正统派势力最大，而王时敏位居"四王"之首。代表作品有《南山积翠图》、《夏山飞瀑图》等。

王时敏像

名画欣赏

元代赵孟頫提倡"画贵有古意"，强调书法与绘画的关系，继承了自苏轼以来的文人画实践和理论成就，建立了文人画法式的框架，而"元四家"则将文人画推向了画坛的主位。之后的"吴门画派"提倡以书入画和追求绘画中的书卷气，使文人画再度崛起。董其昌则开始着手从文人画法式内部进行调整，将文人画对外的笔墨拓展变成对内的笔墨，强调"以画为乐"的绘画功能。尤其是董其昌的"南北宗"论，划清了绘画发展源流的同时，也在文人画法式框架内部建立了文人画笔墨法式，使文人画笔墨的目的更加纯粹、明确。清初山水画直接继承了董其昌的理论，而他的学生王时敏则是清初"画苑"的领袖人物。

以王时敏为首的"四王"画派，其山水画风影响着整个清初。王时敏的山水画同时也开创了"娄东派"的画风。王时敏在董其昌的指导下，深得古人精髓。但王时敏并不是一味模拟形迹，他是通过这些古人的笔墨以达到古人的人生境界、人生品格，以追求古人画中的精神和气韵，所以，虽然他在画中常写临某家笔意、摹某家笔法，但从他的画中绝找不出一张是原封不动地临摹。秦祖永在《绘事津梁》中称王时敏的画"神韵天然，脱尽作家习气"，又说王时敏"晚年益臻神化，乎入痴翁之室矣"。这里的"痴翁"即黄公望。王时敏正是溶化古人的笔墨技巧，形成自己的风貌，但当时的人崇敬古人，却忽视了自己的创造性，王时敏的不足也正在于此，所以最

终缺乏对造化的真切感受。

王时敏用笔圆熟，也很萧散松动，他不是以浓淡相济使线条活络，就是以渴淡之笔出之，笔笔透气。在他的笔下，树干苍润互生，变化多端，树木墨点用笔秩序井然，用墨浓淡层次分明。

这幅《南山积翠图》为王时敏晚年所画。画幅上有款题"壬子长夏写南山积翠图，奉祝蓉翁太老亲台七襄大寿并祈粲正。弟王时敏时年八十有一"。根据款题可推知这幅画是王时敏为他人祝寿所作，画含"寿比南山"之意，显得恭谨而情深。

此图山水气势雄伟，层峦叠嶂之中，主峰高居画幅正中，深寓"高寿"的情意，众峰拱拥，密树浓荫，云气升浮，林木葱茏，瀑布飞流；在山岭之下，万木丛中可见若隐若现的房屋宅院，给人一种庄严迷离之感。在近处的山坡上，苍松挺立，也喻有高寿之意。整幅画面，横图繁复，行笔缜密，一丝不苟，水墨淋漓酣畅，生动地刻画出山间林野一派清润自然之气。

此图笔墨清隽秀润，落笔淡雅，墨色沉静，无丝毫的燥气。笔法与山石结构看似仿黄公望，讲究用笔的含蓄和松秀，但画中繁密的树木和繁密的山峦，又近于王蒙。

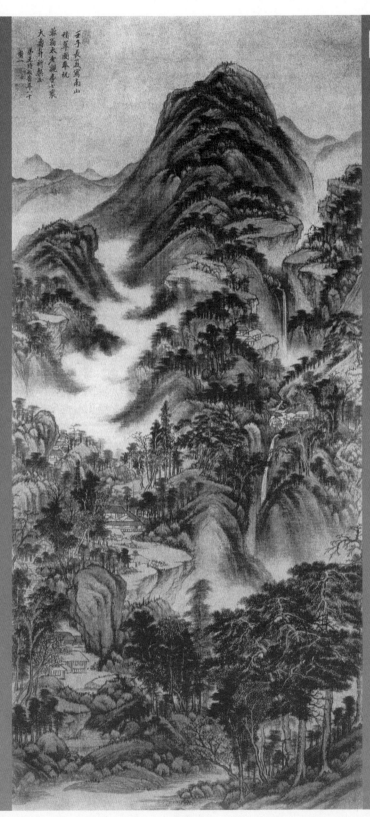

绘画知识

清初六大家

　　清初六大家包括王时敏、王鉴、王翚、王原祁、吴历和恽寿平。其中，王翚、吴历和恽寿平都是王时敏的学生，王鉴是王时敏的侄子，王原祁是王时敏的孙子，这种家族关系造成了他们在艺术道路和艺术风格上的紧密结合。同时，王时敏与王鉴、王翚、王原祁也被称为"四王"。

　　"四王"都提倡摹古，多以临摹进行创作，笔法超凡，功力极深。但后来恽寿平放弃山水，另辟蹊径，专工花卉，也名盛一时。

这是一幅颇得气势的作品，前景画古松伫立，遒劲苍健，画此组古松，寓"寿比南山不老松"之意。

荷花鸳鸯图

◎ 陈洪绶的代表作品

◎ 明时花鸟画的代表之作

◎ 图中所反映出来的画风对后世影响极大

〉**名画档案** 名称:《荷花鸳鸯图》/画家:陈洪绶/创作时间:明/尺寸:纵184厘米,横99厘米/材料:绢本,设色/收藏:北京故宫博物院

陈洪绶(1598～1652年),字章侯,号老莲、悔迟等,诸暨(今属浙江)人。擅画人物、仕女,也工花鸟草虫,兼能山水,与崔子忠齐名,时称"南陈北崔"。代表作有《九歌图》、《乔松仙寿图》、《归去来图》等。

名画欣赏

在人物画的风格方面,唐宋以后的写意人物大致可分三大流派。一派是传统的线描派,以唐吴道子、宋李公麟等为代表,讲究用笔的变化和素雅的韵致;一派是粗笔写意派,以五代石恪、南宋梁楷为代表,打破了用线的局限,以水墨直接挥写;一派是古拙派,为五代贯休始创,所画人物奇形怪状,独具古拙之风。古拙派因不合时尚,因而在很长一段时间都没有流行成风,但陈洪绶却使古拙派得到了复兴。

陈洪绶绘画以临古入手,为自己的绘画风格打下了深厚的传统基础。在人物造型上,陈洪绶将贯休人物画的"胡相"特征转化为"汉相",将其丑怪突兀的形象弱化,并把"宗教梵境"转化为"人间仙境"。在衣纹用笔上,陈洪绶还吸收了顾恺之的画法,不过分考虑人物内在的结构,而是着意于一种人物动势和衣纹笔势。但他又比顾恺之更注意衣纹的重复性,在强调衣纹笔势的同时又增加了一些装饰性效果。在用色方面,陈洪绶以不损伤墨韵和用笔为准则,并注重色彩的对比性,使画面显得古雅别致。陈洪绶还善于利用衬托对比和夸大个性特征的手法对人物形象进行处理。在他笔下多是经过大胆的夸张变形的人物,他们个个相貌奇特,反映了他对于现实的讽刺与否定的态度。

陈洪绶除在人物画上成绩显著外,在山水、花鸟方面也独具风貌。他的山石皴法波幻云诡,笔墨高雅朴厚。

《荷花鸳鸯图》中有作者署款:"溪山老莲陈洪绶写于清义堂。"下钤:"陈洪绶印"(白文)、"章侯"(朱文),是陈洪绶早年时的作品。

此图以荷花为题,画上4朵荷花,由含苞欲放到花蕾初绽,从含露朝阳到争

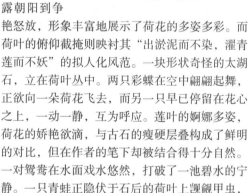

陈洪绶像

艳怒放,形象丰富地展示了荷花的多姿多彩。而荷叶的俯仰截掩则映衬其"出淤泥而不染,濯青莲而不妖"的拟人化风范。一块形状奇怪的太湖石,立在荷叶丛中。两只彩蝶在空中翩翩起舞,正欲向一朵荷花飞去,而另一只早已停留在花心之上,一动一静,互为呼应。莲叶的婀娜多姿,荷花的娇艳欲滴,与古石的瘦硬层叠构成了鲜明的对比,但在作者的笔下却被结合得十分自然。一对鸳鸯在水面戏水悠然,打破了一池碧水的宁静。一只青蛙正隐伏于石后的荷叶上觊觎甲虫,弓身欲动,使画面充满了生机与意趣。

在这幅图中,作者用笔工致而不显刻板,着色醇厚而不流于俗腻,画风素洁明快,既有应物象形的写生功底,又不乏变幻合宜的适度夸张,显得和谐、统一。

图中水面上的青萍(叶),星星点点,集聚在水畔的鸳鸯、荷叶、枝干乃至岩石脚周围,将全图和谐地组合成为一个整体。全图布局周密不苟而灵动,工笔又辅以写意,是陈洪绶工笔重彩画的重要特点之一。

此图画池中情趣,湖石用笔劲直,设色浓丽明艳,天空中飞舞双蝶,静中有动。

仿三赵山水图

名画档案 名称:《仿三赵山水图》/ 画家: 王鉴 / 创作时间: 清 / 尺寸: 纵 162.7 厘米, 横 51.1 厘米 / 材料: 绢本, 设色 / 收藏: 上海博物馆

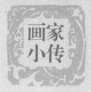
画家小传

王鉴（1598～1677年），字圆照，自号湘碧，又号染香庵主，江苏太仓人。明时曾任廉州太守，故人称王廉州，与王时敏为子侄关系。入清后，王鉴隐居不仕。工山水，受董其昌影响较大，是"画中九友"之一。代表作有《长松仙馆图》轴、《仿黄蒙秋山图》轴、《仿黄公望山水图》轴和《仿巨然山水》轴、《仿子久浮岚暖翠图》轴以及《夏日山居图》轴等。

名画欣赏

王鉴"精通画理，摹古尤长，凡四朝名绘，见辄临摹，务肖其神而后已"。他的山水画多拟仿宋元诸家，尤其是董其昌和巨然。吸取了元宋诸家的画法，使得王鉴用笔沉着，用墨浓润，皴擦爽朗厚重，深谙烘染之法，画风干净、明润、苍秀、幽雅，柔媚中自有一种沉雄古逸之气，而绝无那种苍莽荒寒的情调。在他的笔下，树木丛郁茂密而不繁杂，丘壑深邃而不琐碎，风格雄浑古厚，和王时敏的画风相比，质实而多变。

王鉴糅合了南北二宗的画法，十分注重山水画创作中的历史意识。《桐阴论画》中称王鉴"沉雄古逸，皴染兼长，其临摹董、巨，尤为精诣。工细之作，仍能纤不伤雅，绰有余妍，虽青绿重色，而一种书卷之气益然纸墨间"。

此外，王鉴的风格有前后期之分，越往后越精诣。他前期的作品淳实圆浑，而当进入古稀之年以后，他的画风却一变为尖硬细刻，尽显精诣功力。

"三赵"，即北宋的赵令穰、南宋的赵伯驹以及元代的赵孟頫。《仿三赵山水图》右上方有作者自题的唐严维的名句："柳塘春水漫，花坞夕阳迟。"和自题款"以三赵笔法合为之，未识得似一二否。染香庵主。"题识中未署年月，但可以推断，这幅画是在作者65岁以后所作。

"三赵"的青绿山水的特点，主要是带有文人所谓的"书卷气"，在明时受到董其昌的大力宣扬，董其昌在《画禅室随笔》中认为他们的青绿色"虽妍而不甜"。其实，王鉴在这里虽然"以

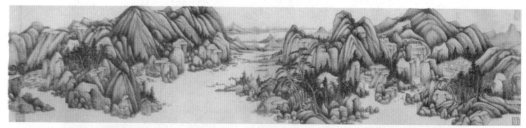

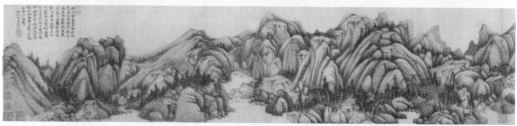

青绿山水图　清　王鉴
此图绘青绿山水，是王鉴设色绘画的代表作品。着色取法赵孟頫之《鹊华秋色图》和黄公望之《秋山图》青绿设色法，敷色极为浓艳，突破了文人画设色淡雅的格调，同时却保持了明洁清新的艺术特点，别出机杼，极富开创精神。

绘画知识

绘画工具之墨

我们常用的墨分为油烟墨和松烟墨两种。油烟墨为桐油烟制成，墨色黑而有光泽，能显出墨色浓淡的细致变化，画山水画最适宜；松烟墨黑而无光，适用于翎毛及人物的毛发等。墨的好坏首先要看颜色，墨色发紫光的最好，黑色次之，青色又次之，呈灰色的则不能用；还可听其音，好墨叩击时声音清响，研磨时声音细腻，劣墨则声音重滞，研磨时有粗糙响声。

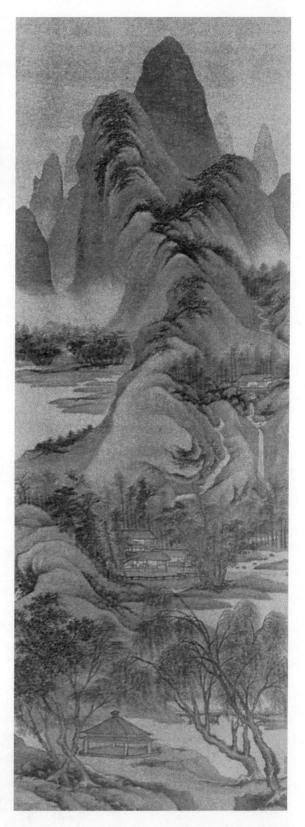

三赵笔法合为之"，但他仅仅是表明自己的审美理想而已，而并不是具体地模仿这三家的某些作品。

在这幅图中，作者描绘的是暮春时节，雨后江南非常浓丽的景色。全图半幅都被向上盘旋的高山所占据，山势连绵不断，把画面分成了左右两部分，但山两侧都有已漫到山脚的春水。近处池塘边的柳树新枝嫩叶繁茂，与几株交错的同样枝繁叶茂的树木相互呼应，向人们展示着春的气息。一角亭座落于水边，似乎在等着春游到此的人们。山的左侧，花树新绿攒簇之下有几处屋舍，屋里觥筹交错，人物虽小却也栩栩如生，所穿衣服的颜色更是醒目。再向上，群山怀抱之中有一楼阁，一条瀑布顺流而下，一条弯曲的小路由山脚下延伸。平坡上，山头间，青草茸茸，全披上了绿装，山腰间淡烟轻雾，把春天衬托得更为凝重潇洒。"柳塘春水漫，花坞夕阳迟"的诗意顿时跃于眼前。

此图中大片不透明的石质青绿颜料，使得层次丰厚，但并不显沉滞，而是爽朗明洁，这样浓艳的画面，却不显得庸俗，而有一种华贵典雅的古典美，真正达到了"傅染越新，光辉越古"的境地，可见作者在青绿设色上的技法已经达到了无可指摘的程度。

这是一幅非常浓丽的春景：雨润江南岸，柳堤春水畔。青隐落霞庄，红衬花坞苑。

天都峰图轴

◎ 弘仁的代表作品之一
◎ "黄山派"的著名作品
◎ 清代著名的山水画

〉名画档案　名称:《天都峰图轴》/ 画家: 弘仁 / 创作时间: 清 / 尺寸: 纵307.5厘米, 横99.6厘米 / 材料: 纸本, 水墨 / 收藏: 南京博物院

画家小传

弘仁(1610~1661年), 俗姓江, 名韬, 字大奇, 又名舫, 字鸥盟, 安徽歙县人。出家后, 法名弘仁, 字无智, 号渐江。兼工诗书, 爱写梅竹, 属"黄山派", 又是"新安画派"的领袖。弘仁的个人思想与政局变迁关系密切, 因而在诗画中常有流露。代表作品有《清溪雨霁》、《秋林图》、《古槎短荻图》等。

名画欣赏

弘仁的画境充满着清初许多前明士大夫们所特有的感伤故国、反抗现实的遗民情怀。他常以梅花为创作题材, 以此来暗喻自己冰清玉洁的人品操持。当然, 他的山水画更是集中表现了其力图摆脱满清统治的愿望。他的很多作品都以黄山、齐云山为主题, 并且这些实境被升华为一种桃花源般的理想境象。画中的景物高度净化, 了无尘埃, 孤高肃穆, 表现了弘仁"风神犹是义熙前"的情怀。此外, 弘仁还常在自己的画作上题句抒怀, 以此来衬托画中纤尘不染的高绝境界。

弘仁以山水画名重于时。他最初师法宋人, 为僧后开始师法元人笔墨, 以倪瓒笔墨为"骨", 取其"笔力", 以黄公望笔墨为"肉", 取其"墨韵"。弘仁对待艺术的可贵之处在于: 既尊重传统, 又主张创新, 所谓师法自然, 独辟蹊径, 是他艺术思想的核心。所以, 虽然他师法倪瓒, 但又能在峭拔处见温润, 在细弱处见笔力。弘仁在创作风格上愈变愈奇的一个重要原因就是师法大自然, 他常常不辞劳苦地在各地游历。也正是由于他的这些努力, 他的画作才深得"黄山之质"。

弘仁的山水画作品笔墨凝重, 境界开阔, 看似淡远清简, 实则厚重伟峻, 既有北宋人意境的开阔雄奇、缜密严整之风味, 又有元人抒情的细腻恬静之情致。而且, 弘仁以颜真卿的折钗笔法入画, 运笔如钢, 挺拔而有风骨。弘仁画山多方折之形, 容易有堆砌扁薄之感, 为了使山体有厚度, 他在关键的形体转折处和远山处, 以适当的皴、擦、点、染来增加山体的圆厚, 同时也增加了墨韵。总之, 在弘仁的山水画中, 无论是描写实景, 还是展现胸中丘壑, 都表示为风格静穆、严正、朴实、恬洁, 给人一种"天地有大美而不言"的和谐感觉。

《天都峰图轴》是弘仁的代表作之一。画右上有作者的自题诗, 其中两句是: "披图瞥尔松风激, 犹似天都歌翠微。"题款: "为去疑居士写图并题正。渐江学人弘仁。"钤印"弘仁"、"渐江"、"家在黄山白岳之间", 等等。

图中山石大多用形似方形的几何体组成, 大小几何体相间组成, 疏密有致。在两块简单、迹近抽象的空白大石当中作者画了一些碎石和小树, 给人以生动之感。画中石多树少, 山下坡上或水旁有几株大松树, 或于山头上倒悬一松, 或于峭壁悬瀑旁伸出一些虬枝。

这幅画在构图上洗练简逸, 奇纵稳定, 层峦陡壑, 空旷幽深。由于作者从黄山等名山胜景中汲取了营养, 重视师法自然, 因此, 作品中少了倪瓒的荒凉寂寞之境, 而多了几分清新之意, 富有生活气息。

在笔墨处理上, 山石多用线空勾, 没有大片的墨, 没有粗拙跃动的线, 除了少量坡脚及夹石外, 山石上几乎没有繁复的皴笔和过多的点染, 显得苍劲整洁。

弘仁画黄山, 显出了其突出的风格和独到的本色。

此图绘黄山天都峰的景色, 近景洞溪潺潺, 顺流而下; 悬崖峭壁古松虬出, 松针茂密, 枝干如盘龙蛟出, 令人驻足。远处主峰直指云霄, 危崖之上奇松点点, 山腰又有流泉, 直泻而下。作品以严整简洁的造型, 方折的线条, 表现出天都峰的峻奇雄伟、气势磅礴。

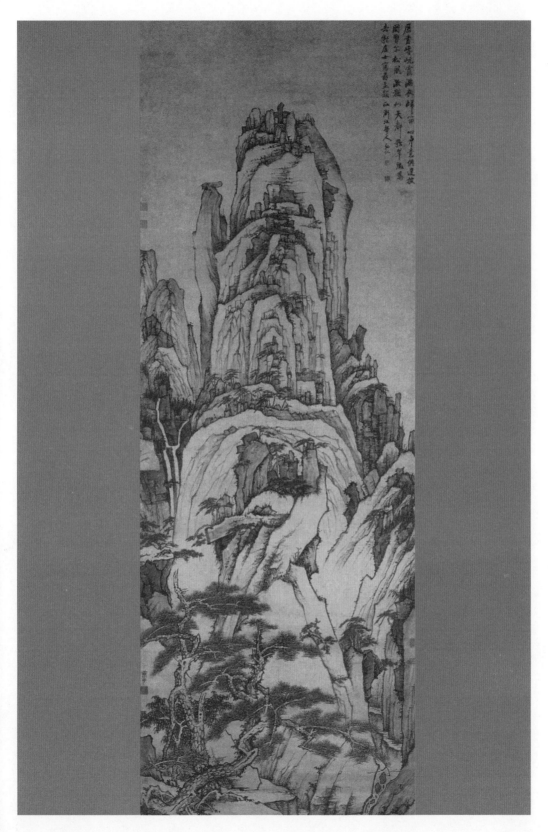

387

苍翠凌天图

必知理由
◎ 髡残的代表作品
◎ 清代山水画的代表作品
◎ 代表了髡残的绘画成就

> 名画档案　名称：《苍翠凌天图》/ 画家：髡残 / 创作时间：清 / 尺寸：纵 85 厘米，横 40.5 厘米 / 材料：纸本，设色 / 收藏：南京博物院

髡残（1612～1673 年），字介丘，号石溪，自称残道人、电住道人、石道人，俗姓刘，湖南武陵人（今常德）。少弃举子业，二十岁时出家为僧，初名智杲，后更名大杲。石溪是一个天资高妙、性情直硬、崇尚气节的人，出家后交游的主要是几个明朝的故老遗民，如顾炎武、钱谦益等。擅画山水，笔墨苍茫，峰峦浑厚，风格雄奇磊落，与石涛号称二石。传世作品有《苍山结茅图》、《山高水长图》、《苍翠凌天图》等。

名画欣赏

禅理的深奥玄妙，禅僧的机锋警语，禅宗所特有的瞬间顿悟的思维方式，凝练含蓄的表达方式以及适度淡泊的审美情趣，一直都是"文人画"所极力追求的，"禅气"者正是以"禅"去观察自然、理解自然、概括自然进而渗透在画面上的一种特殊气息。清初画坛，"四僧"（髡残、弘仁、朱耷、石涛）的画风之所以能相对"四王"（王时敏、王鉴、王翚、王原祁）而形成一股新的潮流，关键就在于"四僧"的画作富于这种"禅气"。清秦祖永在《桐荫论画》中说："石道人髡残笔墨苍莽高古，盖胸中一股孤高奇逸之气毕露笔端。"

画中有作者的自题诗："苍翠凌天半，松风晨夕吹。飞泉悬树杪，清磬彻山陲。屋古摩崖立，花明倚碉披。剥苔看断碣，追旧起余思。游迹千年在，风规百世期。幸从清课后，笔砚亦相宜。雾气隐朝晖，疏村入翠微。路随流水转，人自半天归。树古藤偏坠，秋深雨渐稀。坐来诸境了，心事托天机。时在庚子深秋石溪残道人记事。"钤有"石奚谷"、"电住道人"白文印二方。署年"庚子"，即清顺治十七年（1660 年）。

画面崇山层叠，古木丛生，近处茅屋数间，柴门半掩，远方山泉高挂，楼阁巍峨。在这幅画中，作者向我们透露了绘画所不能表达的信息：图中两楹小屋坐落于古树掩映之中，屋前轻岚浮动，山道自此处始，清泉及此处止。在这山水的交汇处，一道人凭几而坐，享受着这个平和而无欲的境界，画中的道人即作者本人，作者也正是在这

绘画知识

"四大名僧"

"四大名僧"指石涛、髡残、弘仁和朱耷四人。四僧的特点都是因痛恨满族的统治而削发为僧，以绘画避世，抒愤解忧。四僧都反对摹古，主张自然创造，但又各有特点：石涛的画奇肆超逸；髡残的画苍古淳雅；弘仁的画高简幽疏；朱耷之画简略精练。他们的画风对"扬州八怪"有较大影响。

种境界中达到顿悟的。正如他所说"残僧本不知画，偶因坐禅后悟此六法"，以禅入画，画中有禅，正是作者山水画的绝妙之处。在那段带有叙事性质的题画诗中，作者还记述了他沐浴于山水自然之中的适意自在的感受，点出了他能与大自然达到的和谐和默契，表达了参禅与笔墨的关系。

此图笔墨沉着，山石树木用浓墨描写，先以湿笔淡墨而后以干笔深墨层层皴擦，苍茫浑厚，又以赭色勾染，凝练圆浑、简洁空灵，焦墨点苔，远山峰顶，以少许花青勾皴，山势层峦重叠，顾盼、朝揖、宾主、向背分明。间以烟云迂回其间，使全图密而不塞，意境深幽，峰峦浑厚，笔墨苍茫。前景树石之后一片轻岚，空灵静寂，是全图的精神所在，不仅衬托着前景松树的兀立，也为图中的中心人物的安置创造了一种静谧的气氛。图中曲折的山道若隐若现，沟通了整个画面，从高处款款流下的一股清泉时断时续使全图充满着动感。《山水纯全集》曾高度评价这幅画"通山川之气，以云为总也"。

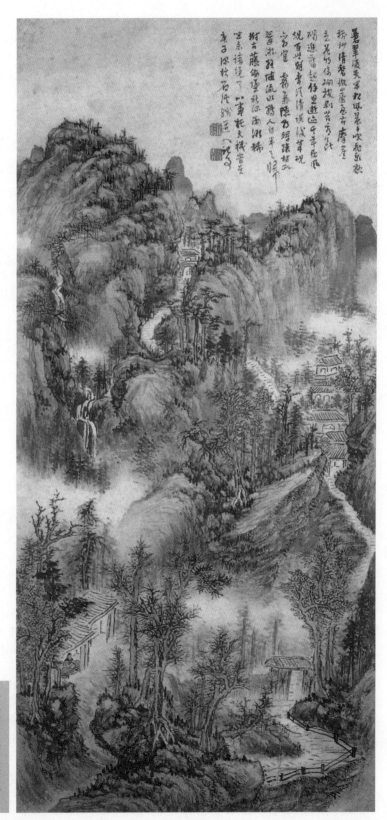

此图悬崖曲径，栅木院门，林中瓦舍隐现，一人坐于案前，似有所思。曲径而上古屋依摩崖而建，得苍茫高古，幽深静谧之气。再续其上，山路直通峰顶。周围奇峰峻岭，磅礴逶迤，古树苍翠挺拔，涧谷飞泉壁挂，横霭迷蒙。山石树木用赭石勾染，焦墨点苔，浓墨描写。用笔放纵洒脱，令人叹为观止。

荷石水禽图

必知理由
◎ 朱耷的代表作品之一
◎ 水墨大写意的代表作品
◎ 清时花鸟画的代表作品

〉名画档案 名称:《荷石水禽图》/画家:朱耷/创作时间:清/尺寸:纵165厘米,横90厘米/材料:纸本,设色/收藏:南京博物院

画家小传

朱耷(1626～1705年),谱名统林,明宗室,朱元璋第十六子朱权的后裔,明亡后出家为僧,法名传綮,号八大山人、雪个、个山、人屋、良月、朱道明等,江西南昌人。工诗文、书法,不拘成法,自成一家,臻文人画最高典范,对后世影响极大。代表作品有《秋雨孤舟图》、《古梅图》、《河上花图》、《荷石水禽图》等。

名画欣赏

影响朱耷在艺术上突飞猛进的人是董其昌,不过朱耷所走的道路却与同样学董其昌的"四王"完全不同,因为他学董并不是以摹拟为目的,而是重在从董画中汲取精华,以提高自己。再加上朱耷的人生经历,且个性孤绝、桀骜清高,用笔用墨上豪迈强健,从而表达出"零碎山河颠倒树,不成图画更伤心"的情怀,因此,他所创造的山水形象,不拘成法,既无董画的明洁修润、娴雅温静,也无"四王"的山川清丽、城市繁华,而是一种凄楚苍茫、残山剩水、寂寞荒率的境界。朱耷在临习董其昌的山水画中,领悟了笔墨根本,将山水画中的笔墨运用于写意花鸟,使自己的绘画最终成熟。

朱耷的花鸟题材画十分广泛,从他现存的作品来看,有花卉、蔬果、虫鸟及畜兽等50余种。他的花鸟画意境幽冷清奇,构图和用笔均极简疏,郑板桥说他"纯用减笔",秦祖永说"山人画以简略胜",往往只用三两笔就完成一个形象,"笔简形具"。朱耷的花鸟画以水墨大写意而出名,他不但继承了古人的破笔飞白之法,而且还把古人的"湿笔"拿捏得恰到好处,如画鸟,描绘鸟身时用缓笔,使羽毛有绒绒之感;画苔石,则尽量控制用水,使人感觉画中苔藓阴湿,明暗可辨;画山石、苔点,大胆运用中锋,以表现物象的圆滑体积,富有含蓄的味道。朱耷擅用拟人化手法,所画鱼鸟常"白眼向人",反映了他不肯向现实妥协和不甘屈辱的心情。

朱耷笔下的线条,如枯藤摇振、刚柔相济。他所用的章法也非常奇特,善于运用大疏、大密

和线条的穿插,往往在画中留有大片空白供观者发挥想象,善于将画中物象引向画外,将画外物象引入画中,使构图表现境界扩大,也充满张力。此外,朱耷还常在画上题诗寄意。总之,朱耷的作品在立意、造型、用笔用墨以及诗书画印的结合上,都达到了一个水墨写意花鸟画前所未有的水平。

朱耷像

这幅《荷石水禽图》描绘的是河塘边上的景色。款署"八大山人写",押"八大山人"白文印。

在画面的下方,横卧一顽石,在它的上面蹲着两只水鸭,一前一后,一高一低,一只伸长脖子向上望着,一只相向而立,静静地站立着。画中的荷叶数柄,从不同的角度向画面中伸出,有浓有淡,形态各异,错落有致。一枝含苞待放的花苞从花叶丛中钻出,显示出益然的生机。整幅画面的构图互相呼应,动感十足。

从这幅图中,我们可以充分感受到朱耷的笔墨功力:看似草草描绘,但却达到了笔简意赅、神气完足的境界。朱耷曾说:"湖中新莲与西山宅边石松,皆吾静观而得神者。"其画荷如此,其他物象更是如此,静观以意象为之,信手拈来,则妙趣自成。

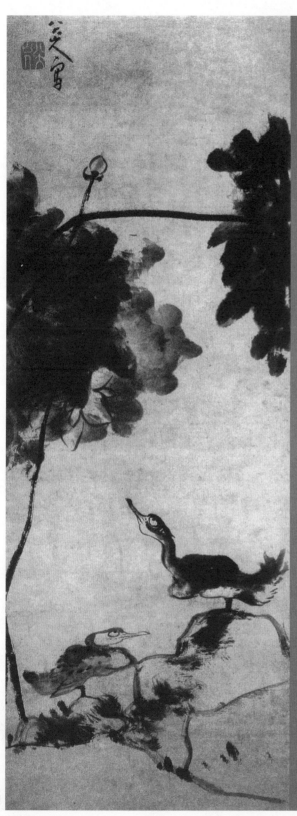

画外音

　　朱耷出家之后用的名号很多，如雪个、传綮、个山、人屋、驴屋、驴等。而"八大山人"是连续起来写的落款，看上去似"哭之"又像"笑之"，表达他时哭时笑、哭笑不得的痛苦和矛盾。

此图绘荷塘一凸石，二水鸭，数茎荷花。这是一幅最能代表画家艺术风格的作品，画法奔放自如，墨色浓淡相间，富有层次。

康熙南巡图

> 名画档案　名称:《康熙南巡图》/ 画家: 王翚 / 创作时间: 清 / 尺寸: 每卷纵 67.8 厘米, 横 1555～2612.5 厘米不等 / 材料: 绢本, 重设色 / 收藏: 北京故宫博物院

画家小传

王翚（1632～1717 年），字石谷，号耕烟散人，又号乌目山人，剑门樵客，又号清晖老人，江苏常熟人。因主持绘制《康熙南巡图》而声誉日隆，并成为清代"虞山派"的领袖。代表作品包括《康熙南巡图》、《秋林图》、《溪山红叶图》等。

名画欣赏

王翚的画以临古为始，并以临古为终。早年曾临黄公望，师从王鉴、王时敏，后则广泛临摹唐、五代、宋元各家，所以，王翚的画风和王时敏、王鉴有所不同，他没有局限于董其昌限定的"南宗"路数，而是把笔墨延伸到更博大的区域。正如他自己所言："以元人笔墨，运宋人丘壑，而泽以唐人气韵，乃为大成。"同时，王翚在文人画法式框架中，非常注意文人画图式的探索，他在努力寻找各种图式，在广泛临古中尽量将多种多样的图式加以总结，所以他作品的图式样式也要比"四王"中其他的人多一些。不过遗憾的是，虽然王翚和"四王"中的其他 3 个人一样也进入了"笔墨禅境"，但他们"入禅"以后就不愿"出禅"，而不能真正入得"笔墨禅"。

《康熙南巡图》是中国清代宫廷绘画作品，本是王翚和其他画家共同完成，共 12 卷，1691 年绘，历时 3 年完成。

这幅由若干画面组成的连环式长卷，绘制了康熙帝第二次南巡从京师永定门出发，经由山川、城池及返回皇宫的全部过程。画中场面宏大，人物众多，颇有气势，每卷中均有康熙帝出现。画中没有画家款印。

康熙帝玄烨于 1689 年第二次南巡。1691 年，康熙帝命都察院左副都御史宋骏业主持这次南巡的图绘工作。当时绘制这幅《康熙南巡图》的主要画工是王翚，绘出纸本的草图后，宋俊业呈康熙帝御览。康熙帝对这幅《康熙南巡图》的初稿相当满意，遂命令画正图。经过 3 年有余，《康熙南巡图》正图终于完成。此图的总体设计及图中山、水、树、石都出自王翚的手笔，人物、牛马等为另一画工杨晋所画，房屋、舟车等由供奉内廷的其他画家绘制。

这卷《康熙南巡图》反映了康熙帝第二次南

清代宫廷组织职业画家，专门为皇帝绘制的作品，其绘画风格最大的艺术特色是中西合璧。本幅为清宫画中巨作，王翚特别受聘进宫为此画担任主笔。

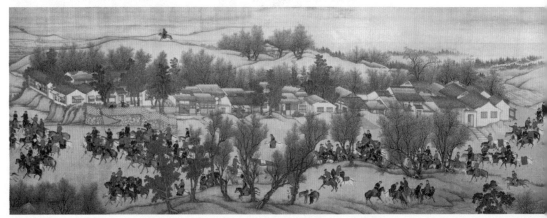

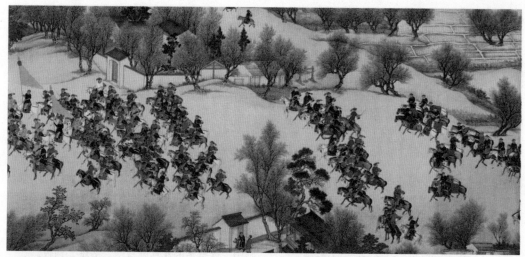

《康熙南巡图》局部

巡的过程，每卷画中均出现一次康熙帝的肖像。此次南巡共经历了54天，有几卷画的是数天中发生的事，但由于采用了传统式的长卷画形式，则依然保持了整个过程的连续性，从而突破了时间和空间的限制。《康熙南巡图》在形式和内容的结合上也是值得称道的，每卷均以康熙帝的活动为中心，使得整个画幅像是"起居注"的图解式的记录。

《康熙南巡图》构图完整，用笔细密，色彩绚丽，画面宏大而不繁杂。画中人物众多，但每处都被刻画得细致入微，衣冠服饰也没有一点马虎之处，每个人的举手投足之间各不相同，富有神韵。画中房屋桥梁井然有序，舟船横于水上，各种树木高挺而出，给整个画面平添了不少风采。作品以鲜明的色彩和工整的手法，真实、细致地表现了所经之处的风俗人情、州县河、名胜古迹以及商业繁荣的情况，在某种程度上表现了

清初的社会生活和人民的生产劳动，所以这卷《康熙南巡图》具有珍贵的史料价值和艺术价值。

该画卷原藏清宫，今第1、9、10、11、12卷藏北京故宫博物院，余者藏于美国、法国及加拿大等国的博物馆或私人手中。

绘画知识

二度空间与三度空间

二度空间指由长度和高度两个因素组成的平面空间。有些绘画，如图案画、装饰性绘画等，不要求表现强烈的纵深效果，而是有意在二度空间中追求扁平的意味。

三度空间指由长度、高度、深度三个因素构成的立体空间。绘画中，为真实地再现物象，必须在平面上表现出三度空间的立体和纵深效果。

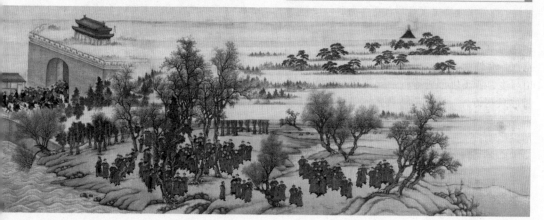

锦石秋花图

名画档案 名称:《锦石秋花图》/ 画家: 恽寿平 / 创作时间: 清 / 尺寸: 纵140.5厘米, 横58.6厘米 / 材料: 纸本, 设色 / 收藏: 南京博物院

画家小传

恽寿平（1633～1690年），初名格，字寿平，后以字行，更字正叔，号南田，又号云溪外史、东园客等，武进（今江苏常州）人。父亲恽日初，曾参加明末进步组织"复社"活动，是一位很有抱负的文人。恽寿平擅画山水、花卉，也工诗、书，是"清初六大家"之一。著有《瓯香馆集》、《南田诗钞》。绘画作品有《锦石秋花图》、《花卉册页》等。

名画欣赏

"没骨"是中国画中不用墨笔为骨而直接用浓淡变化的色彩描绘物象的方法，相传是南朝张僧繇所创，唐代杨昇擅长此法，用青、绿、朱、赭、白粉等色，堆染出丘壑树石的山水画，称"没骨山水"。中国花鸟画，至五代已经成熟，并出现了两种不同的风格，即以西蜀黄筌为代表的工谨富丽一格的工笔，和以南唐徐熙为代表的落墨一格的写意。落墨一格经徐熙之孙徐崇嗣的改制，结合"没骨山水"的笔风而成"没骨花鸟"。元代钱选、赵孟頫复兴水墨"没骨花鸟"，明代"吴门画派"的沈周、文徵明又将元代水墨"没骨花鸟"转化成"写意花鸟"。"没骨花鸟"在清初复兴并成为清代花鸟画的主流正宗。

恽寿平的花鸟画，往往自题师仿北宋徐崇嗣，或师其他诸家，实际上他的画法多从"吴门画派"而来，尤其是从唐寅得法最多。"吴门画派"的沈周、文徵明将大写意画推上了新境界。恽寿平变唐寅水墨写意花鸟为着色没骨，在格制上也多着意唐寅风范。恽寿平将唐寅格转化为着色一格后，广涉宋元诸家，汲取古人意气，并注意写生，他曾说："曾见白阳、包山写生，皆不以似为妙；余则不然，惟能极似乃称兴花传。"摄取花鸟真态，"一洗时习，别开生面"。清人方薰曾对恽寿平画花的方法加以说明："恽氏点花，粉笔带脂，点后复以染笔足之。点染同用，前人未传此法，是其独造。如菊花、凤仙、山茶诸花，脂丹皆从瓣头染入，亦与世人画法异。"恽寿平把文人画写意花鸟中的用笔、用墨和文人画完美的点、线、面，以及文人画写意花鸟的构图方式，融入到他的画中，恽寿平的花鸟画自然、清雅、别致。

恽寿平的没骨花鸟，在当时声名极高，时人竞相仿效，被奉为清初花鸟画的正宗，并形成了"恽派"，开创了花鸟画发展的新风尚，影响了清代以后花鸟画发展的风格和走向。

恽寿平在绘画理论方面也颇有见地，在当时影响非常大，恽寿平说："笔墨本无情，不可使运笔者无情。作画在抒情，不可使鉴画者不生情。"他把"无意为文"、"脱尽纵横习"、"淡然天真"的高逸看做绘画美的最高境界。

在《锦石秋花图》中，作者以没骨叠色渍染法摹写湖边一方玲珑剔透的岩石，石旁海棠、雁来红等秋花争艳，摇曳多姿，生机勃发。左上方有作者的自题诗："高秋冷艳娇无力，红姿还是残春色。若向东风问旧名，青帝徒来不相识。"款署"壬戌长夏南田寿平"，钤"寿平"朱文印、"恽正叔"白文印。画上另钤有"有余闲室宝藏"、"虚齐鉴定"、"莱臣审藏真迹"、"虚齐至精之品"等收藏章多方。

恽寿平的画在设色上有一个特点，就是色调淡雅，这幅画也不例外，清新的设色显得秀润、明快，生动自然，而且画意尽在自题诗中。这幅画是传统与写生完美而和谐地统一。

图中雁来红、海棠等秋花围绕太湖石生长盛开，运用没骨法积染而成，设色清润，明朗。

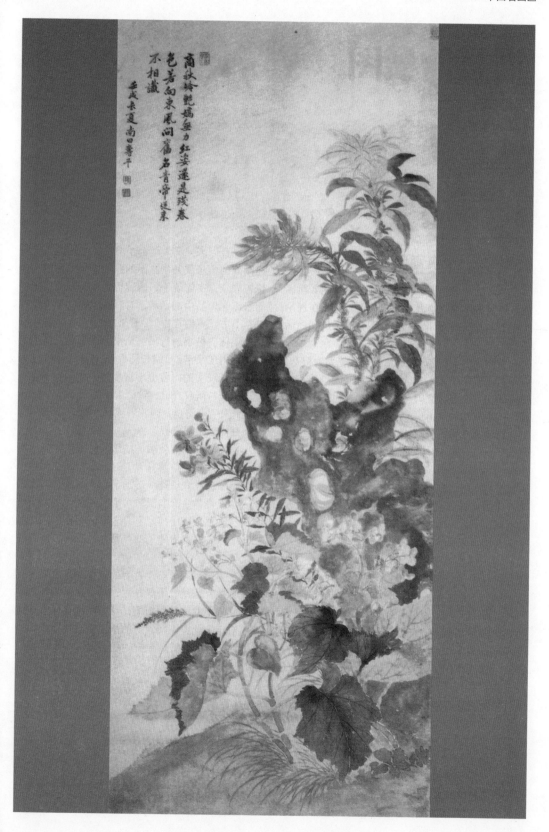

淮扬洁秋图

必知理由
◎ 石涛的代表作之一
◎ 代表了石涛的绘画成就与水平
◎ 清时山水画的杰作

> **名画档案** 名称:《淮扬洁秋图》/ 画家: 石涛 / 创作时间: 清 / 尺寸: 纵89.3厘米，横57.1厘米 / 材料: 纸本，设色 / 收藏: 南京博物院

画家小传 石涛（1642～1718年），原姓朱，名若极，广西全州人。明藩靖江王朱守谦之子、悼僖王朱赞仪的十世孙。为避世乱削发为僧，法名原济，亦作元济，号石涛，又号苦瓜和尚、大涤子、清湘陈人等。擅画山水、兰竹、花果、人物，而以山水成就最为突出。《墨荷图》轴、《蕉菊图》轴、《兰竹图卷》、《墨竹图卷》、《蔬果画册》、《灵谷探梅图》轴以及与王原祁合作的《兰竹图》轴等是石涛的代表作品。

名画欣赏

在清四僧中，山水、花鸟、人物全能者就属石涛了，他不仅在绘画上才能过人，而且在理论上也有着自己的真知灼见，并著有《苦瓜和尚话语录》。

石涛的山水画多师元人，以元人笔墨为根基，意境营造也未脱元人多远。石涛对北宋巨然和元代倪瓒用心颇多，沈周、蓝瑛的成分也不少。他画中的山石结构和山川的起伏都非常生动真实。虽然石涛临学古人，但他学画不是"死学"，而是以"自己"为主，通过自己的胸臆观察自然，将所学的东西变得了无痕迹。石涛对临习各家而不知变通的做法甚是不满，他在一方常用印上刻"搜尽奇峰打草稿"7字，表明了他对真山真水的重视。

石涛山水画的风格样式较多，但总体是水墨变幻，清刚纵放，情调新奇。其笔墨、技法变化多端，神奇莫测，有时大笔泼墨，有时干笔细皴，笔法的肥瘦、方圆、尖秃、软硬、横斜、顺逆，配合着墨、水、色的全面运用，使得各种物象跃于笔端。石涛善于用点，曾在《大涤子题画诗跋》中称："点有雨雪风晴、四晴得宜点；有反正阴阳衬贴点；有夹水夹墨、一气混杂点；有含苞藻丝、璎珞连牵点。"石涛绘画对传统的最大突破在于章法，在他的作品中，布局变化多端，新颖奇妙，能给人一种强烈、新鲜的视觉冲击感。且石涛作画无固定章法，纯是"随心所欲而不逾矩"。在皴法方面，石涛也是不拘一格的，此外，他还喜用各种夹叶、圆圈、三角形等来疏通画面，使画面蓬勃灵动，生机盎然，以增加变化。

一直以来，文人画都十分注重利用题跋来补充画面的不足或升华画面的意境，所以题跋大多位置固定，字体统一，内容也大多是就画论画。而石涛在作品中的题跋，有时在画面的上方，有时在下方，有时在中间，有时在边角。写题跋所用的字体有楷书、行书、草书、隶书等，甚至有时还会出现篆字，有时长篇大论，有时则仅著"穷款"。其跋文的内容也丰富多样，如阐发画意，论述画理，慨叹身世，针砭人生等。

此外，石涛也擅画花果兰竹，笔意自由畅快，与朱耷同以水墨豪放著称。

这幅《淮扬洁秋图》描绘的是淮扬秋景。画面上秋水茫茫，芦苇丛生，近处有掩映在树丛中的数间屋舍。几点红枫增加了秋天的气息，江面上一叶孤舟，一渔翁泛舟水上，使画面平添了许多超然之感。画中河岸呈月牙形，占据了画面的二分之一左右，河滩上的芦苇与之相向，构成呼应之势。

这幅画运用了石涛特有的"拖泥带水皴"，连皴带擦，浓淡、干湿并用，描绘出湿润沃疏的质感。画中的房屋用粗笔，芦苇用细笔，形成生动的对比。此图满幅洒落的浓墨苔点，吸收采用了董源一派的皴法点土石，配合着尖笔剔出草丛，使整个画面萧森郁茂，体现了一种豪情奔放的壮美。

此幅构图采用平远法，绘清秋季节淮阳城内外之景。城内屋舍层层，林木掩映，城外荒田坡岸、蒲草芦滩，河水曲曲折折伸向天边，一叶小舟单人独棹，正于水中悠闲荡漾。远岸岗峦绵延，烟波缥缈，近处堤岸曲绕，房内隐见人影，全图幽雅韵致，意境深远。

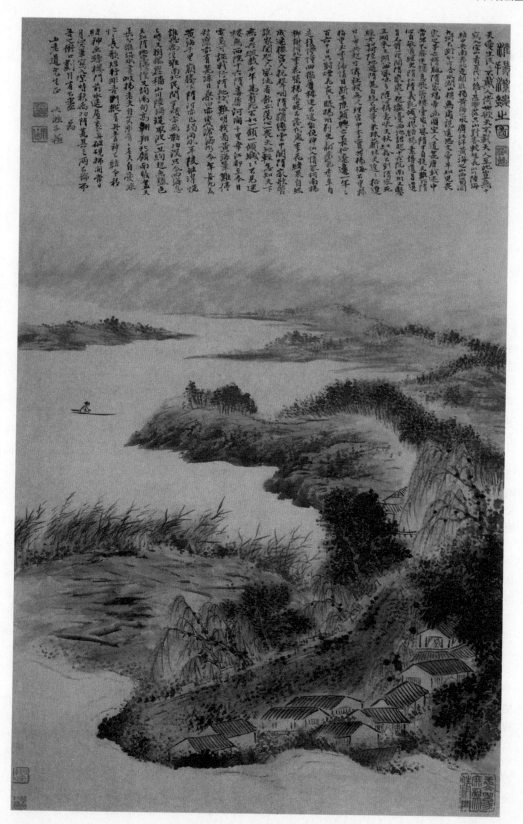

寄人篱下图

〉名画档案 名称:《寄人篱下图》/ 画家: 金农 / 创作时间: 清 / 尺寸: 纵89.3厘米，横57.1厘米 / 材料: 纸本，水墨 / 收藏: 南京博物院

画家小传　金农(1687~1763年)，字寿门、吉金，号冬心，又号司农、稽留山民、曲江外史、昔耶居士、苏伐罗、苏罗、龙梭仙客、金廿六郎、百二砚田富翁等，原籍浙江仁和(今杭州)。兼擅山水、人物、花鸟，尤工墨梅，居"扬州八怪"之首。代表作品有《寄人篱下图》、《月华图》、《采菱图》、《墨梅图》等。

金农像

名画欣赏

中国绘画是按人物、山水、花鸟顺序发展的，但论成就却是按花鸟、山水、人物来排次第的，特别是文人画画家更易选择写意花鸟作为抒发胸臆的手段。

在"扬州八怪"之前，写意花鸟画已经取得了相当成就，画风之奇已不能给后世画家留下多少发挥的余地，但八怪中的金农却能另辟蹊径，进一步发展了写意花鸟画。

金农本出身于"望族"，但到他出生时已家道中落。金农喜欢独居静思，研读诗文，并精于鉴古。因性格耿直，被称为"浙西三高士"之一。金农在诗、书、画、印以至琴曲、鉴赏、收藏方面都称得上是大家。

"扬州八怪"不仅书法"怪"，画也"怪"，可能是因为他们的书法影响了画风吧。金农的"隶体漆书"方扁横斜、参差错落，富有金石趣味，所以他的画风超逸奇古，在他的作品中都有"古隶"之气，凝重遒劲。金农的绘画题材广泛，尤其是在他50岁之后，创作出了一大批精湛的绘画作品。

金农是八怪中绘画品味和笔墨格调最高的一个。虽然他绘画的功力和法度都不及八怪中的其他几人，但他利用了他先天具备的条件，弥补了他在绘画法度上的不足。书法的功力和隶体的特点，被金农转变为笔墨方法运用到各种绘画题材中去。金农曾自豪地称这些作品全是"六朝神品"，而对那种陈陈相因、千篇一律的画风嗤之以鼻。金农主张从大自然中撷取新鲜活泼形象的"师法

造化"来作画，以达到"形"、"神"皆备、"以意为画"的效果。为了画竹，他"以竹为师"，专门在住所周围种植了大片修篁翠竹，并"日夕对之，写其面目"；他画梅，"以梅为师"，他曾冒着风雪反复揣摹梅枝的正反转侧、疏密穿插的生动情态，以求"戏拈冻笔头，未画意先有"的境界；同样，他画马以"厩中良马"为师，并吸收唐人昭陵六骏的造形特点，使所画之马雄健而通灵。

不过，金农的画作更多的是"借题发挥"，他把古今名作用自己笔致稍加变换，就成了自己的创作。而且，金农的画大多是诗、书、画合一。

《寄人篱下图》的构图新奇，画幅很小，却于主位画了两块方方的篱笆，中间还留出一扇长方形的门，使画面布局处于刻板僵死的境地，但一株株梅花使得画面有了变化和生机。梅梢和落花，使这幅本应拘谨的画面产生了天地舒展、空灵透达的效果。画中的梅花，取"不简不繁"之妙，用笔简朴，气韵清逸。

这幅画显然是作者有感而发，作者自喻为图中的梅花，虽有凋零，但还是花果累累；然花再好，门敞开着，却无赏花之人，给人一种凄凉、萧瑟之感。画中"寄人篱下"的题字大而浓重，更加深了这种孤寂。这幅图把作者曾流落扬州、寄人篱下的怨愤情绪表现得淋漓尽致。

寄人籬下

昔邪居士
寫意

这是一幅寓意深刻的小品，金农博学多才，却一生怀才不遇。流寓繁华竞逐的扬州时，他的左邻右舍无不是富家大户，唯独他门庭孤寂冷落。这幅有感而作的《寄人篱下图》将他的郁愤孤清表达得淋漓尽致。

醉眠图

必知理由
◎ 黄慎写意人物中的代表作
◎ 体现了黄慎写意人物画的绘画水平
◎ 清代人物画的典型代表

名画档案 名称:《醉眠图》/ 画家: 黄慎 / 创作时间: 清 / 尺寸: 纵135.6厘米, 横170.1厘米 / 材料: 纸本, 设色 / 收藏: 辽宁博物馆

画家小传 黄慎(1687~1768年),字恭懋,号瘿瓢子,又号东海布衣,福建宁化人。幼时家贫,学怀素书法获益,以草书入画,自创风格,擅长粗笔写意,人物画造诣最高,花鸟、山水也有特色,且有不少反映社会下层人物生活的作品。代表作品有《醉眠图》、《苏武牧羊图》等。

名画欣赏

文人画笔墨法式建立后,便将笔墨向所有画科拓展,很快完成了山水、花鸟的写意化,这是文人画完善的标志。但是由于文人画笔墨多具有抽象性和独立性,因此人物画受到造型和轮廓的限制很难被引入其中,文人画"用墨"也很难用于人物画,这就使得人物画的发展落后于山水、花鸟文人画。"扬州八怪"之一的黄慎则完成了人物画笔墨的写意化。

在"扬州八怪"中,黄慎是引书法为画法最突出的一位,在某种意义上讲,是他的书风决定了他的画风。在他的画中,能真切体会出书风即画风的风格。在他的小写意画中,以行书笔法为之,在大写意画中,以草书笔法为之。应该说是他的书法确立了他文人画艺术的品性。

以往的水墨写意人物,基本上都是勾完整体的人物衣褶、轮廓后,再在轮廓内涂上水墨。梁楷曾以水墨写人物,但他多用没骨泼墨,而很少用线,或是线多,不能将线和墨加以结合,所以这些人物画都不能称为写意画,只能称为水墨画,但黄慎的写意人物却是真正意义上的写意。黄慎将"拖泥带水"的墨法和灵动的草书笔法,直接用于人物身上,他的画是用粗笔湿墨挥洒,从墨中引出线,再由线变成墨。而且,黄慎是以草书

的笔意对人物的形象进行高度的提炼和概括,笔不到而意到。

黄慎的人物画,大多是以市民、渔夫为题材的,真实地再现了贫苦人民的生活现状,与那些描写帝王高官、名人高士的题材有天壤之别。

这幅《醉眠图》描绘的是八仙之首的铁拐李醉眠的情状。画幅上部有作者题写的草书"谁道铁拐,形肢年长,芒鞋何处,醉倒华颠"16个字,这幅画诗画交融,极富哲理,令人深思。

画面中铁拐李背倚酒坛,伏在一个大葫芦上作醉态状。葫芦口冒着白烟,与天地交织在一起,给人以茫茫仙境之感,把铁拐李这个无拘无束、四海为家的"神仙"的醉态刻画得独具特色,突出了主题。正如郑板桥说的那样:"画到神情飘没处,更无真相有真魂。"

此图构图奇妙,作者将人、葫芦、包裹和铁拐堆在一起,构成了一个三角形,并且作者极力夸张画中的大葫芦,虽然只用线条勾出,但却能化实为虚。背景中的空白处用从葫芦里喷出的酒气添充,显示出作者的独具匠心。画中作者的题款也使画面的布局富有了变化。

作者以秃笔挥洒,大胆泼辣,仅几笔就勾了葫芦,但质感十足。对于人物头部的刻画,用笔墨比较活泼,粗中有细,细中有粗,用赭色对秃头略作渲染,使前额凸出明显,自然逼真;作

绘画知识

扬州八怪
扬州八怪是清乾隆间寓居江苏扬州的8位代表画家的总称,据《瓯钵罗室书画过目考》载,"八怪"指汪士慎、黄慎、金农、高翔、李鱓、郑燮、李方膺、罗聘。此后说法不一。总之,"八怪"作画多以花卉为题村,也画山水、人物,主要取法于陈道复、徐渭、朱耷、石涛等人,能破格创新,抒发真情实感,又都能诗,擅书法或篆刻,提倡诗书画的结合。

者用秃笔点刷出人物蓬乱的头发和眉毛，把醉酒的铁拐李形象描绘得如准确而形象。

在这幅《醉眠图》中，黄慎高超的表现技巧和独到的造型能力被表现得一览无余。

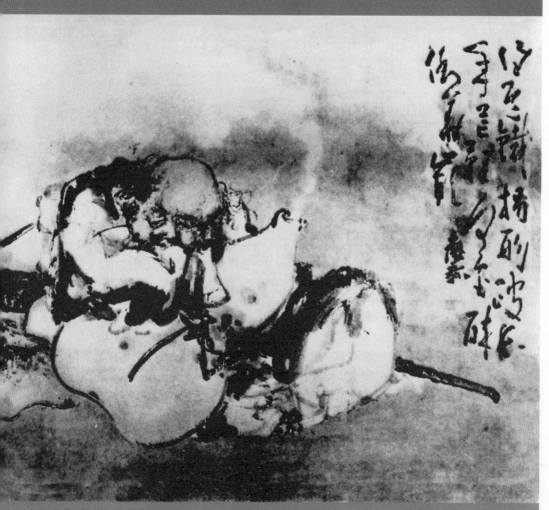

此画画的是八仙之首铁拐李醉眠情状。相传铁拐李学道于太上老君，神游时被其徒误焚其肉身，魂无所依，遂附一饿死者之尸，因此蓬首垢面，秃顶跛足，状貌奇丑。遂挂铁杖，背葫芦，云游天下，济世度人，神通异常。

兰竹图

◎ 郑燮的代表作品之一
◎ 清花鸟画中的精品
◎ 绘画与书法相结合的典范

> 名画档案　名称:《兰竹图》/画家:郑燮/创作时间:清/尺寸:纵178厘米,横102厘米/材料:纸本,水墨/收藏:扬州博物馆

郑燮(1693~1765年),字克柔,号板桥,又号板桥道人,江苏兴化人。曾任山东范县、潍县县令。是中国历史上著名的思想家、文学家和艺术家,清代扬州画派的杰出人物,"扬州八怪"之一,以画竹著称。他的诗、书、画被誉为"三绝",颇具风格。代表作品有《兰竹图》、《墨竹图》、《竹石图》、《雪竹图》。

郑燮像

名画欣赏

郑板桥以诗、书、画的卓越才华被称为"三绝",而绘画又是"三绝"中最为突出的。他一生的画题只有兰竹菊石几种,以兰竹为最。经过他不断地探索和创新,从而使他的绘画艺术达到了出神入化的地步。他曾说:"三十年来画竹枝,日间挥写夜间思,冗繁削尽留清瘦,画到生时是熟时。"郑板桥学习传统而又反对泥古,师从自然,这也正是他的作品中透有灵气的根本。他的作品富有思想性、创造性、战斗性,把深刻的思想内容与完美的艺术形式较好地统一了起来。

郑板桥的画学徐渭、八大山人等,且强调的是"入世"精神,他认为:"大丈夫不能立功天地,滋养生民,而以区区笔墨供人玩好,非俗事而何?"应"慰天下之劳人"。在创作手法上,郑板桥主张意在笔先。他画竹不拘泥于成局之法,从"眼中之竹"到"胸中之竹",最后为"手中之竹"。其画兰,用焦墨挥毫,以草书的中竖长撇法为之,脱尽时习,"画到天机流露处,无今无古寸心知"。他的兰竹画是寄托思想情绪和抒发胸臆的途径,是他身处逆境中所持坚韧性格的写照。清诗人蒋士铨有诗赞郑板桥的画:"板桥作字如写兰,波磔奇古形翩翻;板桥写兰如作字,秀叶疏花见姿致。"

《兰竹图》卷中有蒋士铨的题跋:"平生爱所南先生及陈古白画兰竹。既又见在涤子画石,或依法皴,或不依法皴,或整或碎,或完或不完。遂取意构成石势,然后以兰竹弥缝其间,虽学两家,而笔墨则一气也。"从这一题跋中可知,这幅画取法于郑所南、陈白阳和石涛,但却是"取其意之法而成为自成一体"。

《兰竹图》以半幅面作一巨大的倾斜峭壁,有拔地顶天、横空出世之势。峭壁上有数丛幽兰和几株箭竹,同根并蒂,相参而生,在碧空迎风摇曳。《兰竹图》的布局十分严谨,画面石、兰、竹三者组织安排得完美和谐。以石为龙脉,把一丛丛分散的兰竹有机地统贯一气,显得既严整而又富于变化。壁岩以放染间施的笔法运筹,空白以见平整,峰峻以显偏巍,用笔用墨用水,都恰到好处地显示了元气凝结的峭岩体势。浓墨劈兰撇竹,兰叶竹叶偃仰多姿,互为穿插呼应,气韵俨然,疏枝劲叶,极为醒目。从画中可以看出,作者画石、兰、竹确实取法于古人,所以有郑所南的峭拔,有陈白阳的潇洒,又有石涛的沉雄秀发,但却没有全部承接,而是"十分学七要抛三",形成了自己苍劲挺拔、磊落脱俗的独特风格,给人一种清高拔俗、自然天成的趣味。作者把中国的书法用笔与绘画用笔巧妙地融为一体,以草书中竖长撇法运笔,秀劲绝伦,塑造了生动的艺术形象,达到了神形兼备的效果。

画外音

郑燮有一方经常使用的印章,印文为"康熙秀才雍正举人乾隆进士"12个字,说的就是他这一生读书奋斗的经历,他先后任地方官达12年之久,后得罪上司,丢掉官职。

郑燮之兰往往叶短而力，花劲而逸，叶丛茂密。花
朵疏淡，仿佛自纸面透出无形的香气，其竹情态各
异，形神兼备，石则以丑、怪为美，这幅作品很好地
体现了以上三点。

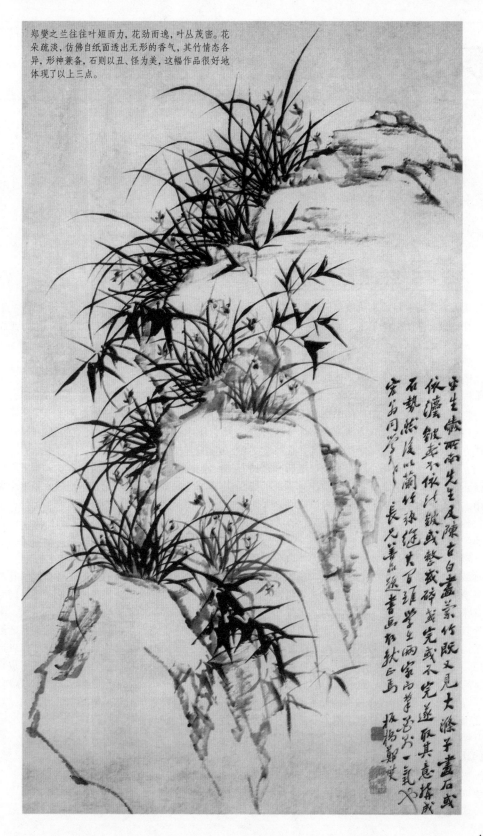

积书岩图

必知理由

◎ 赵之谦山水画的代表作
◎ 清代文人画的代表作品
◎ 引书入画的典范之一

〉名画档案　名称:《积书岩图》/画家:赵之谦/创作时间:清/尺寸:纵69.5厘米,横39厘米/材料:纸本,设色/收藏:上海博物馆

画家小传

赵之谦(1829~1884年),字㧑叔、益甫,号悲庵、无闷、冷君等,浙江会稽(今绍兴)人。清咸丰年间举人,曾做过江西鄱阳、奉新、南城等县知县。在绘画、书法、篆刻、诗文、碑帖考证等方面,独具风格并取得了极高的成就。著有《补寰宇访碑录》、《六朝别字记》等。绘画的代表作品有《积书岩图》、《古柏图》等。

赵之谦像

名画欣赏

文人画在确立自己主流地位以前,书法作用和精神一直隐藏于绘画当中,随着绘画艺术的发展,文人画家主动将书法带入绘画领域,强调以书入画,使书法艺术主导了文人画艺术的品性。赵之谦把碑学之法用于绘画,使文人画出现了新的生机,为近代美术寻找了一条新的道路。

赵之谦的绘画得益于他的书法和篆刻。他的书法初学颜真卿,而后致力于北碑书体的研习,字体方整朴厚。篆、隶师学邓石如,并临写金文石刻、碑板。他的篆刻,融合了浙、皖两家之长而开新的风貌。他引北碑书风入画,并不是机械搬用,而是在古厚朴拙的用笔中寓以灵动之气,这使他的绘画在浑厚古雅中充满着清新活泼的意趣。

赵之谦擅作花卉、木石及杂画,尤以花卉画成就最大。他继承了陈淳、徐渭及"扬州八怪"的笔墨风格,在绘画中有意识地加入了更多的书法意味,下笔沉着雄健,豪迈有力,笔墨酣畅,形神兼备,一扫清晚期宫廷中所崇拜的阴柔。他善于运用红、绿、黑3种重色,敷色浓艳,气氛热烈,在对比中求协调,开创了清新明丽、雅俗共赏的写意花卉新画风,创立了海派的基调。郑振铎曾在《近百年中国绘画的发展》中说:"他(指赵之谦)的藤萝紫花,显出了刚柔互济配合得恰到好处的特色。常常以浓艳丰厚的色彩,布置全幅的牡丹花、桂花等季节性的花卉,虽然是满满的一幅,却不显得拥挤,更没有杂乱之感。在艳裹浓妆中,呈现出自己的特色……"

这幅《积书岩图》取材于北魏郦道元《水经注》中的"河北有层山,其下层岩峭举,壁岸无阶,土罕有津逮者,因谓之积书岩"一段。图左上有作者的自题"积书岩图。郑盦侍郎命赵之谦画",下钤印"赵之谦",题中的郑盦为作者挚友。

图中崖脚下碧波荡漾,陡直的峭壁险峻无路,石崖间青松盘曲,苍翠欲滴。山腰上缀有一穴洞窟,洞内隐约可见天然交错的石纹,看上去犹如堆积书卷的藏书库,与史书所记载的积书岩大同小异,使画面充满了生机和情趣。

此图布局紧凑妥贴,参差有致,整个山岩占去了画幅的大半部分,疏密得当,画眼突出了积书岩并用松树衬托,突显了主题。

用笔上,干湿兼顾的笔墨,既秀润又苍厚,水纹以干笔复加浅墨,表现出水的动感。同时作者又借鉴了郭熙的"鬼脸皴",枯湿浓淡,阴阳向背,质感十足,且工写结合,笔致流利活泼。从山峦起伏、山石的结构等方面来看,作者远追王蒙、石涛的山水技法,并吸收变化,形成特有的艺术形式。岩上松树挺拔巍峨,岩下溪水涟漪,使人如闻潺潺之声。从这幅图中可以看出,赵之谦将书法与绘画结合得恰到好处。

此画经过画家的奇思妙想,取王蒙细密之法绘制而成,繁而不乱,构图饱满却不显得壅塞。

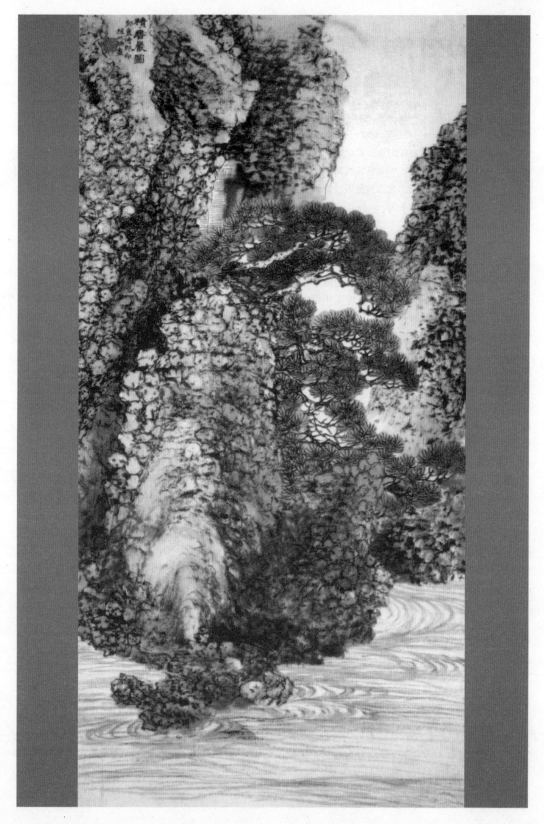

三友图像

必知理由
◎ 任颐的典型作品
◎ 任颐最成熟期肖像画的代表作
◎ 清代人物画的代表作品

> 名画档案　名称:《三友图像》/ 画家: 任颐 / 创作时间: 清 / 尺寸: 纵64.5厘米，横36.2厘米 / 材料: 纸本，淡设色 / 收藏: 北京故宫博物院

画家小传　任颐（1840～1896年），初名润，字小楼，后字伯年，别号山阴道上行者、山阴道人，浙江山阴人。其父鹤声，工肖像，所以任颐自幼得其父指授，后移居宁波，师事任熊、任薰。中年定居杭州，以卖画为生。任颐是一个全才型画家，于花鸟、人物、山水无所不精，尤以肖像见长。代表作有《钟馗》、《女娲炼石》、《关河一望萧索》、《苏武牧羊》等。

名画欣赏

　　任颐的人物画题材广泛，既有历史故事、神话故事、民间传说，也有直接反映现实生活的作品，而且他善于捕捉人物一刹那之间的神情动态，使得造型准确，情态生动，衣纹用笔既能表现形体关系，又有衣褶线条变化的灵动之美，很注意突出衣纹的走势。他画肖像画以家学之法为主，脸部塑造以"没骨"法和以色渲染法打底，关键部位以线强调，衣袍服饰以所学众法为之，或写或工，或墨或线。任颐的肖像画形成了独自的风格，并开拓了全新的境界。

　　任颐的花鸟画手法多样，远师北宋，近学徐渭、陈淳、石涛、恽寿平等，博采众长，独出一格，工笔、写意、勾勒、没骨、设色、水墨均能运用自如。他多用湿笔，运用淡墨尤有独到处，他于传统的笔墨之中掺以水彩画法，淡墨与色彩相交融，风格明快、温馨、清新、活泼，极富创造性。任颐的绘画在当时及现代具有极大影响，被认为是"仇十洲（仇英）后中国画家第一人"。

　　任颐作画是用写意画法去画工笔画，是以工笔画为里，写意画为面，在他的画中既有写意的痛快淋漓，又有工笔画的神形兼备，也就是说，他是将工笔画写意化，而不是将文人画写意化。任颐重新整合了工笔画，开创了写意工笔画风。

　　这幅《三友图像》作于光绪甲申年（1884年），当时作者已经45岁，画中有作者自识："锦堂、风沂两兄嘱颐写照，更许在坐，谓之三友，幸甚幸甚。"有清钟德祥的两句题跋："不须对月自三人，自有须眉自写真，脱去头巾衣扫塔，似俞清老段祛尘。""皆僧衣，其有所寄托耶？"

　　画中的3人席地而坐，背后左侧有一圆榻一画筒，画筒里树有书卷画轴，榻上也堆着数卷，寥寥数笔把背景描绘得显露无遗。画中中间坐着的一人为曾凤寄，左向坐的人为朱锦堂（朱锦裳，上海著名书画鉴藏家，九华堂笺扇店主人，为任颐的好友），右向者为任颐自己。画中三人都穿着僧衣。这里面据说还有一段原由：光绪甲申三月为明朝灭亡240年祭，当时的晚清政治腐败，社会动荡，所以任颐绘三友图，并且身穿僧衣，脱去头巾，大有书画寄志的深意。画中三人神采自若，志气昂扬，形露于笔端。此画背景简单，用笔简练，全以线勾，略施淡彩，神完气足。面部注重用笔线，有别于明清以来的肖像画，是继承宋元而又融汇着民间的白描写真和西画的铅笔速写法，显得人体结构比例准确而充实。衣纹多方折，纵横迭出，似山石之皴笔，大有岿然独坐之意。

　　任颐在这幅《三友图像》中融入了自己的志气，把那种对社会不满而又无可奈何之气刻画得淋漓尽致。

画外音

　　任颐是一位杰出的肖像画家，往往寥寥数笔，便能把人物整个神态表现出来，着墨不多而意境深远。他的人物画早年师法萧云从、陈洪绶、费晓楼、任熊等人。工细的仕女画近费晓楼，夸张奇伟的人物画法陈洪绶，装饰性强的街头描则学自任薰，后练习铅笔速写，变得较为奔逸，晚年笔意法更加简逸灵活。

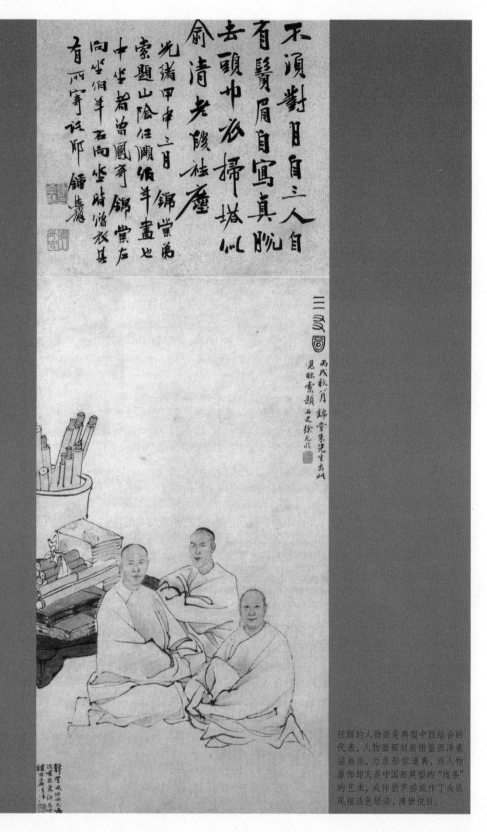

不顅對目自三人自
有鬚眉自寫真脫
去頭巾衣掃塔似
俞清老賠祛塵

光緒甲中三月　錦棠弟
索題山陰任關作羊畫也
中坐者曾鳳等錦棠左
向坐偩羊石尚坐時僧衣基
首兩寗諔耶　鍾德

丙戌秋八月　錦棠朱先生出此
見昳索題　石史徐
毓水

任頤的人物画是典型中西结合的
代表，人物面部刻画借鉴西洋素
描画法，力求形似逼真，而人物
服饰却又是中国画典型的"线条"
的艺术，或作折芦描或作丁头鼠
尾描淡色轻染，清新悦目。

桃实图

> 名画档案 名称:《桃实图》/ 画家: 吴昌硕 / 创作时间: 现代 / 尺寸: 纵17.7厘米, 横54.3厘米 / 材料: 屏, 洒金笺, 纸本, 设色 / 收藏: 北京故宫博物院

画家小传

吴昌硕(1844～1927年),初名俊,后改俊卿,字昌硕,一作仓石,号缶庐,晚号大聋,浙江安吉人。工书法,擅写"石鼓文",精篆刻。30岁左右开始作画,兼取篆、隶、狂草笔意入画,雄healthy古拙,亦创新貌。其艺术风尚在我国和日本均有较大影响。《天竹花卉图》、《桃实图》、《红梅图》等为其传世作品。

名画欣赏

文人画强调以书入画和追求笔墨自身语言的精炼,书与画的关系一直贯穿着文人画的发展始终。赵之谦成功地将金石碑刻笔意用于画中,开创了文人画的新境界,之后的吴昌硕开了中国绘画现代画风的新面貌。

吴昌硕师承沈周、徐渭、朱耷、石涛、赵之谦、任颐等诸家,以金石书法入画。他常以梅、兰、竹、菊、牡丹、荷花、水仙为题材,偶尔也作人物画。

吴昌硕擅写石鼓文,刻印远宗秦汉,又融浙、皖两家精华,独具风格。他的石鼓文、篆刻为他的绘画起了"保驾护航"的作用。由于石鼓文的用笔刚劲有力、苍古浑厚,使吴昌硕的画有了金石之气,用笔如错金锻铁,浑厚持重,他笔下的花卉也都有了刚劲中的婀娜情态。

在构图上,吴昌硕将石鼓文变正为斜,以倾斜的"井字"形架构作为他构图的基础,所以作品常从左下方向右方斜上,有时也从右下方向左方斜上,枝叶紧密而呈对角倾斜之势,更显笔墨坚实,充满了张力。在用色上,吴昌硕常用西洋红画花,画叶子用浓的绿、黄再加焦墨,色彩饱满而深厚。此外,吴昌硕对用笔、施墨、题款、钤印等配合得宜,艺术个性极为鲜明。

《桃实图》是吴昌硕经常画的供祝寿之用的画幅。此幅《桃实图》为吴昌硕72岁时所作,是洒金笺花卉四屏条之一。根据款识推测是拟张赐宁(十三峰草堂)之法。画中桃干凌空而来,

由右上角向左垂下一枝,枝上大桃累垂,色香扑人。吴昌硕曾说:"画桃子大为不易,要画得好,更须功力。"全画气势奔放,纵

吴昌硕像

逸飞扬,掺入书法用笔,行笔迅疾、苍劲有力,势不可止,表现了吴昌硕大写意花卉的神韵气质。

此图构图疏密有致,雄浑恣肆,淋漓尽致地表现了空间美感。叶之偃仰向背,桃之掩映单复,枝干之穿插伸展,都表现得生动多姿,给人不是孤零零一枝而是一整株的想象空间。左侧自叶下一行直款,直拖至底,题款为"灼灼桃之花,颜如中酒,一开三千年,结实大于斗。乙卯秋吴昌硕"。行款是坚劲自如的行书,补足了凌空一株桃干的余意,且托起了幅,使疏密更加完美,增加了意蕴上的诗情画意。左上角是作者的6字款:"曼倩移来,老缶。"曼倩是西汉文学家东方朔的号,这里作者用了东方朔偷食西王母仙桃而长寿的典故,使画面内容得到了充实。画中色彩浓墨重红,单纯中见华滋。以泼墨法画干、枝、叶;硕大红熟的桃子,色彩中饱含水分,鲜艳欲滴,给人美的享受。其用笔融入了篆籀之法,以长锋羊毫悬肘挥写,笔意雄健,所以吴昌硕是以书意入画最突出的一位。

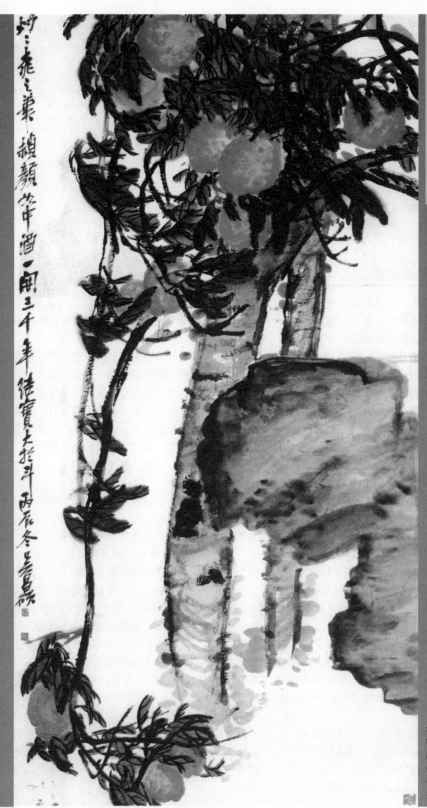

画外音

吴昌硕生活于
19至20世纪之交,
在上海这个商业都会
里讨生活,不可能脱
离开他的购藏者,对
漂亮颜色以及吉庆题
材,强悍风格的选择,
都与这一背景有千丝
万缕的联系。

浓墨重彩是此幅图一大
特点,绿叶红桃,一派喜
庆色彩,且题字寓仙桃
长寿之意,可知若非祝
贺之作即为迎合当时审
美情趣的画作。

虾

〉名画档案　名称:《虾》/ 画家: 齐白石 / 创作时间: 现代 / 尺寸: 纵38 厘米, 横 41.5 厘米 / 材料: 纸本, 水墨 / 收藏: 中国美术馆

画家小传

齐白石(1864～1957年), 中国近现代画家、篆刻家。原名纯芝, 后名璜, 号白石, 又号寄萍、老萍、借山翁、杏子坞老民、齐大、木居士、三百石印富翁等, 湖南湘潭人。曾任中国文学艺术界联合会主席团委员, 美术家协会主席,1953年被中央文化部授予"人民艺术家"称号。著名画作有《群虾图》、《虾》、《螃蟹》等。

齐白石像

名画欣赏

文人画自萌发以来, 一直着力表现超尘拔俗的审美趣味, 抒发文人胸中万象, 以高雅脱俗为旨, 对"村粗不堪"之物从不理会, 而齐白石却将家妇村夫的生活情趣引入文人画中, 变俗为雅, 使文人画改头换面, 创造了文人画的新境界。他将文人传统与民间传统、文人修养与农民气质自然而然地结合起来, 雅俗兼得, 成为现代艺术史上的奇迹。

齐白石喜欢画画, 他常以习描红纸画人物、花卉及动物。1888 年, 齐白石拜画家萧传鑫为师, 学画像。后又经萧介绍得识另一画像师文少可, 并得其指教。第二年, 他又拜湘潭名士胡自倬、陈作埙为师, 跟胡自倬学画工笔花鸟草虫, 跟陈作埙学诗文。

齐白石的绘画除在家乡亲得师授外, 更多的是师学前人。他对徐渭、朱耷、吴昌硕钦佩不已。在师学诸大师的同时, 他还开创了自己的"衰年变法", 即从里到外、从笔墨语言到表现题材的整体"变法"。他还变朱耷用笔绞转为用笔直率平易, 变冷逸为平和; 变徐渭用笔疾速为用笔徐缓, 变用墨渗化浑沦为用墨醒透朗然, 变墨中求笔为笔中求墨; 变吴昌硕用笔刚猛劲利为轻松恬淡, 变追求整体的书法气势为追求局部行笔中的韵味。

齐白石的绘画特色之一就是"飞白", 以"飞白"丰富用笔变化, 在"飞白"中求苍润。在"飞白"的同时, 还强调"破墨法"的运用, 在"飞白"中取气, 在"破墨"中取韵。在他的笔下, 农村广阔天地中的高粱、玉米、白菜、青蛙等都成为了主角, 并且被赋予了思想, 成为了文人画新的发展方向。

齐白石画的虾, 闻名于世, 但他画虾却是通过一个偶然的机会获得灵感的。一天傍晚, 干了一天活的齐白石坐在星斗塘边洗脚, 突然觉得一阵钻心的疼痛。他急忙从水里拔出脚一看, 原来是只草虾把他的脚趾钳出了血。正是这只草虾引起了他极大的兴趣, 通过对草虾的认真观察后, 他画出了平生第一只虾, 画得栩栩如生, 从此一发而不可收。

我们这里介绍的这幅《虾》图中有数只虾, 有躬身向前的, 有弯腰爬行的, 也有直腰游荡的。作者用淡墨掷笔, 绘成躯体, 一提一顿, 腰部一笔一节, 连续数笔, 形成了虾腰节奏的由粗渐细, 把个灵动的虾刻画得惟妙惟肖, 浸润之色, 显出了虾体晶莹剔透之感。以浓墨竖点为睛, 横写为脑, 细笔写须、爪、大螯, 刚柔并济、凝练传神。虾须的线条似柔实刚, 似断实连, 直中有曲, 乱中有序, 纸上之虾似在水中嬉戏游动, 触须也像似动非动。虾的尾部大多 3 笔, 薄而透明中见出弹性。图中用笔的变化, 使虾的形态活泼、灵敏、机警、有生命力。

这幅《虾》图并没有用水, 但在水墨的融合渗透中却让人感觉到虾身永远湿淋淋的, 满纸都是清水, 虾在水中嬉戏, 敏捷而轻盈, 在画虾的墨中掺点花青色, 给人一种冷感, 但更显得晶莹透明。

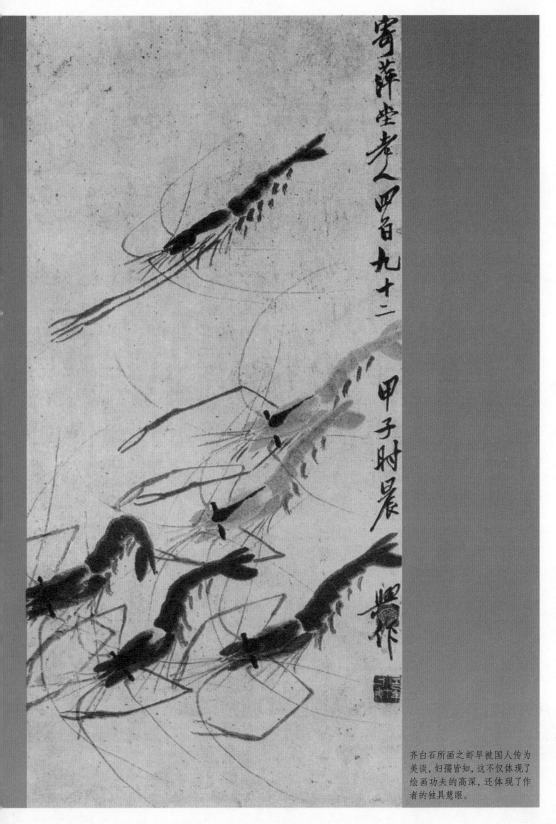

寄萍堂老人四百九十二 甲子时晨 齐作

齐白石所画之虾早被国人传为美谈，妇孺皆知，这不仅体现了绘画功夫的高深，还体现了作者的独具慧眼。

秋林图

》名画档案　名称:《秋林图》/画家:黄宾虹/创作时间:现代/尺寸:纵122.8厘米,横48.8厘米/材料:纸本,设色/收藏:天津人民美术出版社

画家小传

黄宾虹(1865～1955年),原名懋质,后改名质,字朴存,中年更字宾虹,别署予向,晚年署虹叟、黄山山中人等,安徽歙县人。早年参与同盟会、南社、国学保存会等,后潜心学术,深研画史、画理。1949前曾历任杭州艺术专科学校教授,北平艺术专科学校教授,中华人民共和国成立后当选为中国美术家协会理事,被任命为民族美术研究所所长。诗、书、画、印及鉴赏皆精,著有《陶玺文字合证》、《古印概论》、《画学编》、《宾虹杂著》、《宾虹诗草》等。代表画作有《霜林晚眺》、《秋林图》等。

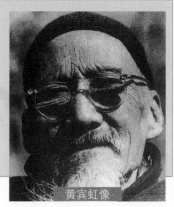

黄宾虹像

名画欣赏

黄宾虹是的山水画创作道路,经历了师古人、师造化和融合古人造化形成独创风格三个阶段,分别以六十岁和七十岁为分界期。

积笔墨数十重、层层深厚,是黄宾虹山水画最显著的特点。从继承和创新的角度来看,黄宾虹的画中可以发现古代某某笔法的影子,但又不完全是仿古人。在他的山水画中,笔多繁重,湿笔较多,山川浑厚,草木华滋,元气淋漓,笔苍墨润,以厚见长,厚中含雄,其心境是纵恣奔放。从色彩上看,他的作品中有丹青斑斓的青绿设色,有水晕淋漓的水墨山水,也有色墨交辉的泼墨重彩,以及纯用线条的焦墨渴笔。

黄宾虹在学识上的渊博和在书画实践上的丰富,使得他在画论画史研究上也有着独到的见解。总结中国画用笔用墨的规律,他提出5种笔法,即平、圆、留、重、变;7种墨法,即浓、淡、泼、破、渍、焦、宿。黄宾虹在运用时,比较出众的,一是破墨法,包括淡破浓、浓破淡、水破墨、墨破水、墨破色、色破墨等;二是渍墨法、积墨法和宿墨法。黄宾虹的画论,丰富了山水画的表现力,在现代中国画的发展中,有着承前启后、继往开来的意义。总之,黄宾虹的山水画以浑厚的笔墨层次,表达了他对山水自然丰富的视觉映象和内心感受,并达到蕴含力量而不粗疏、高雅文气而不纤柔的境地,具有浑厚华滋的个人特色。

对黄宾虹的绘画实践来说,从西方绘画中获得启发最大的是"线条意识"。在传统的中国画概念里,没有"线条"这个词,与之相近的是"皴法"。从黄宾虹才开始用"线条"一词,使思路跳出了古人创造的各种线条形态,可以不再用南北宗的套路来束缚笔法,以新的线条形态来表现"法、理、情、意、力、气"。

这幅《秋林图》山峦重叠,林木扶疏,云雾缭绕。近景为山坡,坡上古松苍郁,山路曲折盘旋于上。坡旁房屋错落有致,园后有四角亭,一人在亭中端坐。左侧湖面有两只帆船顺风急驶于雨山之间,远岫或浓或淡,隐约可见。画中右上有作者跋:"鸟啄霜华颂伐柯,满山红叶貌如酡。年来一味尊平淡,偏爱秋林着色多。""大涵住黄山,所作诗画,余于燕市见之,此以江行山色写其大意。丁亥八十四叟宾虹。"左下角钤有朱文"黄山山中人"。整个画面意趣生动,以山衬水,以水烘山,使山水发生了相互为美的密切关系。在构图上,作者近取其质,远取其势;笔墨有枯有湿,有实有虚,繁而不杂;用笔变化多端,线条平、圆、重。画面虚实相间,且密处层层深入,空处不着一点,主体突出,脉络清楚。总体看来,这幅山水画色彩单纯,但能在枯淡浓湿的渗化中看到晶莹色泽,表现出了深远的空间感和气韵,体现出了黄宾虹"峰峦浑厚,草木华滋"的绘画风格。

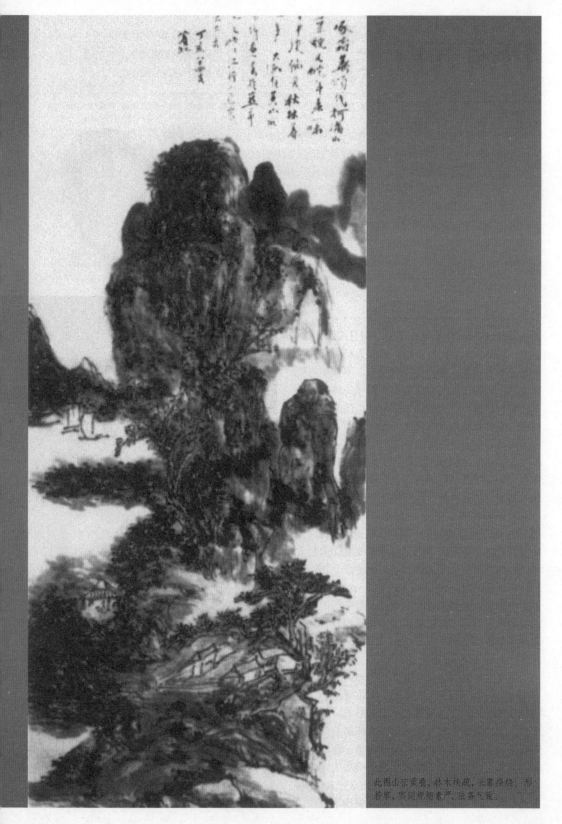

此图山峦重叠，林木扶疏，云雾缭绕，形若草，实则棚细森严，法备气葺。

田横五百士

> 名画档案　名称:《田横五百士》/画家:徐悲鸿/创作时间:现代/尺寸:纵349厘米,横197厘米/材料:布面,油画/收藏:徐悲鸿纪念馆

徐悲鸿(1895～1953年),江苏宜兴人,父亲徐达章是个贫苦的画家。徐悲鸿年少时随父学画,20岁时,在上海卖画。1918年,接受蔡元培聘请,任北京大学画法研究会导师,第二年赴巴黎留学,后又转往柏林、比利时研习素描和油画。1927年回国后,先后任北平艺术学院院长、南京中央大学艺术系主任,抗战后任北平艺专校长。解放后,任中央美术学院院长、全国美术工作者协会主席。徐悲鸿是现代著名画家、美术教育家。代表作品有《愚公移山》、《群马图》、《田横五百士》等。

徐悲鸿像

名画欣赏

　　徐悲鸿不仅擅画油画、素描,而且国画人物、山水、花鸟、动物无所不精,被称为画坛全才。徐悲鸿对素描语言的把握非常恰当,不依赖将物象涂黑,而能在淡灰中使物象有浑厚的体积感;不依赖背景衬托,而能使层次丰富。他的素描往往在受光部强调用线,背光部强调用面,他的素描用线具有中国画白描的韵致,变化非常微妙。

　　徐悲鸿的油画继承了欧洲古典油画的神采,吸收了印象主义绘画的光与色,同时融入了中国画的精华,使其具备了民族气质。

　　徐悲鸿在美术理论方面也有许多精辟的见解。他1920年发表的《中国画改良论》提出"古法佳者守之,垂绝者继之,不佳者改之,未足者增之,西方画之可采入者融之"的论断。在绘画过程中,他提倡"尽精微、致广大",抓住重点,以"少少许,胜多多许"。而且,对中国的传统人物画他还指出"自明清以来,几无进取,且缺点甚多"。徐悲鸿提倡的是用写实主义画风来矫正传统人物画的弊端。

　　这里要介绍的这幅《田横五百士》作于1928至1930年间,取材于《史记·田横列传》。田横是齐国的后裔,汉高祖刘邦消灭群雄、统一天下后,田横同部下五百人逃到一个孤岛上。汉高祖听说田横很得人心,担心日后为患,便派人招降,并称:如果抗旨,便派兵诛灭全岛人。田横为了保全岛上五百人的性命,遂告别众士赴洛阳。但到了离京城15公里的地方,田横便殉节自杀。

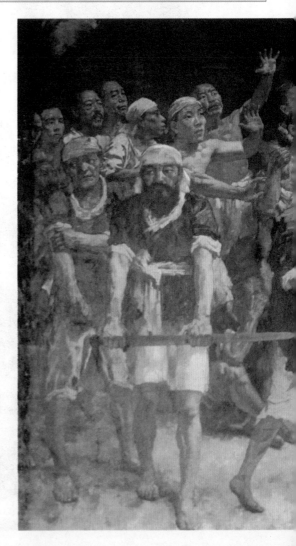

岛上五百人听说田横自刎，便都蹈海而死。作品选取了田横与五百壮士告别的场面，渗透出一种悲壮的气慨，撼人心魄，热情地颂扬了田横及五百壮士富贵不淫、威武不屈的气节和爱国主义精神。

画中的田横衣着绯红衣袍，位于众人之右，作拱手诀别状，他昂首挺胸，表情严肃，眼望苍天，在那双炯炯的眼睛里没有凄惋、悲伤，而是闪着凝重、坚毅、自信的光芒，显示出凛然不屈、高风亮节的气度。众壮士则满怀悲愤、群情激昂。有人沉默，有人忧伤，那个瘸腿的人面带急情，似乎是要向前阻止田横去洛阳。人群右下角有一老妪和少妇拥着幼小的女孩仰视田横，眼神满含哀婉凄凉。一匹白马站在一旁，不安地扭动着头颈，远处的白云好像也被这一幕感染，沉郁地低垂着。作品场面宏大，人物众多，情绪表现深刻，极具戏剧性。画中人物伸展的手臂、跷起的脚尖、阴森锋利的长剑都寓动于静，透出一种英雄主义气慨。横贯画幅三分之二的人物组群，则以密集的阵形传达出群众的合力。

画中，作者用红、黄、蓝三色突出了田横与众壮士之间的对答交流。田横身穿红袍与众壮士身穿黄袍也形成了鲜明的对比。同时，众壮士与蓝天、白云、大海也形成了对比，加强了画面的情感色调。

徐悲鸿一再表示崇敬儒家圣贤所说"富贵不能淫，贫贱不能移，威武不能屈"的精神——他称之为"大丈夫精神"，此幅图可作为徐氏这一思想的有力暗示，其中，作者将自己身穿古装的肖像也安排入画中，更凸显了作者仰慕之情。

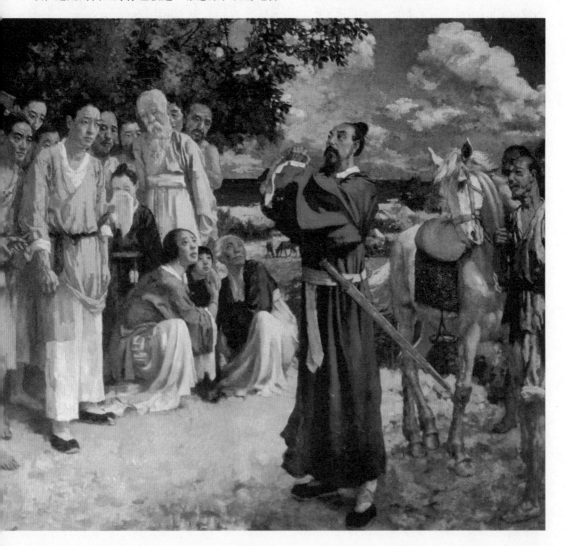

奔马图

必知理由
◎ 徐悲鸿马作品中的精品之作
◎ 写生画的代表
◎ 能体现出徐悲鸿的绘画水平

〉**名画档案** 名称:《奔马图》/ 画家:徐悲鸿 / 创作时间:现代 / 尺寸:纵130厘米,横76厘米 / 材料:纸本,设色 / 收藏:徐悲鸿纪念馆

名画欣赏

徐悲鸿是一位使中西绘画融会贯通的先驱者,他早年就研习中国传统绘画,具备较扎实的功底,在欧洲留学期间,又深入研究并掌握了欧洲绘画技法,使中西绘画有机地结合起来,开拓了绘画风格的新局面。徐悲鸿的作品造型严谨而不拘谨,强调形体的轮廓,用笔简洁概括,取舍得宜,变化有序而不流于空泛、色彩浓重纯朴,富有厚重感。徐悲鸿在绘画创作上,人物注重写实,传达精神,所画花鸟、山水、走兽,简练明快,富有生气,尤以画马驰名中外。

古往今来,有很多诗人都赞美了奔马的英姿,很多书画家在这方面也都发挥了绝技。三国时,魏武帝曹操有"老骥伏枥、志在千里;烈士暮年,壮心不已"的名句;唐代的李太白也写下了"扬马激颓波,开流荡无垠"的赞诗,来激励人们上进……尤其是奔马,令人神思飞越,生发出朝气勃勃、奋发向上的力量。

马,是徐悲鸿一生中最爱描绘的题材。他非常注重写生,关于马的写生画稿不下千幅,徐悲鸿学过马的解剖,对马的骨骼、肌肉、组织等了如指掌,甚至对马的性格脾气也都很熟悉。在技法上,他以中国的水墨为主要表现手法,并参用西方的透视法、解剖法等,用笔刚健有力,用墨醋畅淋漓,逼真生动地描绘了马的飒爽英姿。他按照马的形体结构进行晕染,墨色浓淡有致,既表现了马的形体,又不影响墨色的韵味。所以,他画的马,无论奔马、立马、走马、饮马、群马,都赋有充沛的生命力。尤其是他画的奔马,笔墨淋漓潇洒,带着时代的风雷驰骋在画坛上,给当时的中国画坛带来了清新、有力、刚劲的气息。

在徐悲鸿的笔下,一匹匹奔马奋鬃扬蹄,神态各异:有的腾空飞起,有的回首顾盼,有的蹄下生烟,有的一往直前,奔腾之势都仿佛要破纸而出。总之,徐悲鸿的马是中西融合的产物,这

绘画知识

计白当黑

计白当黑是书画创作中以虚当实的方法之一。一般来讲,书画作品中着笔处为"黑",不着笔处为"白",但这"白"并不是单纯的空白,而是有物象的"白",它可以表示江湖、云雾、道路等,是以虚当实的"计白当黑",运用得当会使画面增色不少。

种融合是极为成功的。

这幅《奔马图》是徐悲鸿1941年所画,画幅右侧有题词:"辛巳八月十日第二次长沙会战,忧心如焚,或者仍有前次之结果之。企予望之。悲鸿时客槟城。"画中的马肌肉强健,腹部圆实,头略向右倾,鼻孔略大。这匹马正腾空而起,昂首奋蹄,鬃毛飞扬,精神抖擞,意气风发,让人热血沸腾。

作者只寥寥几笔,就使这匹马有形有体,刚劲有力。作者用浓墨来体现鬃毛的厚密,用淡墨枯笔扫出其飞扬之势。在这幅画中,采用了西方绘画中体与面、明与暗分块造型的方法,同时吸收传统没骨法,结合线描技法,纵情挥洒,独具一格。马的头顶、胸部、马蹄、臀部留白,有强烈的光影效果。腹部阴影处,用墨比较淡,显示出了柔软而富有弹性的质感。

这幅《奔马图》能让人感受到马呼出的热气、滚烫的体温,甚至淋漓的汗水。它强健的生命力正是抵抗侵略的中国人民的民族精神的象征。

徐氏所提倡的融会中西的"写实彩墨"在20世纪40年代产生了深刻的影响,此幅图是他这个时期的代表作。

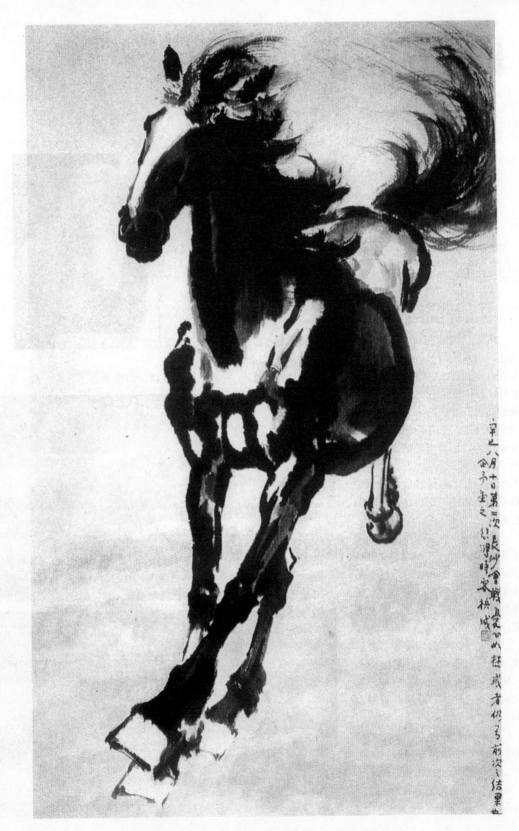

长江万里图

必知理由

◎ 张大千的代表作品
◎ 建国后山水画中的杰作
◎ 体现了张大千的泼墨泼彩画法的绘画风格

〉名画档案　名称:《长江万里图》/画家:张大千/创作时间:现代/尺寸:纵53.3厘米,横1996厘米/材料:绢本,水墨,设色/收藏:台湾张群画库

画家小传

张大千(1899～1983年),名权,号大千,四川内江县人。自幼随母学画,是一位绘画上多才艺、多成就的大家,山水、花鸟、人物、工笔、写意、诗、书无一不能,无一不精。1941年去敦煌,临摹了自北魏至西夏的壁画近300幅。1954年在巴西建"八德园",在此住了15年,1976年回中国台湾定居。代表作品有《长江万里图》、《黄山文笔图》、《松下抱琴图》、《墨荷图》等。

张大千像

名画欣赏

张大千的画在60岁以前,主要以传统画法为主,山水倾向于石涛的画法,多画名山大川,并着意运用直线,略有新意。除画水墨、浅绛山水外,还画青绿山水、金碧山水。他的写意花卉,变朱耷用笔绞转为中锋直笔,变用墨纷披为整饬,变画风的冷逸为潇洒飘逸。人物画受日本画风影响,但仍以传统为根基,并参考了敦煌的画风,画面用笔流畅,用色瑰丽,造型饱满。

60岁前后,张大千开始探索泼墨山水的画法,开始了"衰年变法"。张大千的"泼墨法"是中国水墨画发展的结果,这点从他的这幅《长江万里图》中就能看出。

张大千多年旅居海外,愈到晚年,思乡愈切。祖国的山山水水因此经常在他的画中出现,他就通过自己的画"卧游"祖国山河,聊解乡愁。

此画作于1968年,画中描写的是张大千的故乡——四川。在近20米的长卷中,作者选取了从"岷江索桥"到长江出海的一段,共分10个段落。

开卷就是都江堰旁的"岷江索桥",随长江滔滔而下,一路上浩浩荡荡,山峦重叠,云雾显晦,翠

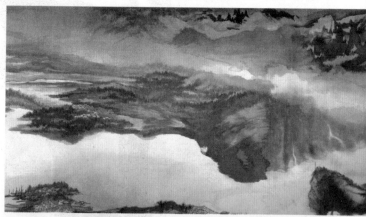

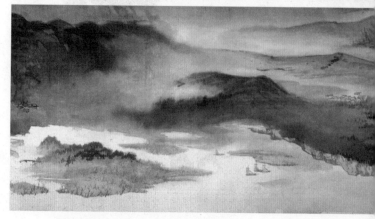

绘画知识

书画部位名称

一件装裱完整的书画，各部位都有一定的名称。命纸：画心的托纸。二层：揭下托纸，有时稍加匀填，即能谓其真画者，叫"二层"。让局：画心四边和裱边之间留有一分宽的空隙。诗堂：直幅画心上端所挂的一块纸方。画杆：卷画用的圆木杆，画上端较细的叫"天杆"，下端较粗的叫"地杆"。覆背：画幅背后整个的裱纸。隔界：在条幅的上下或者手卷的前后，裱工所加的一条不同颜色的绫或绢。轴头：轴头多数是用红木、紫檀、牛角、象牙制品，轴头不仅增加画轴的美观，而且展卷灵活。曲圈：画的天杆上灯的铜鼻。扎带：是用来捆扎画轴的。燕带：画幅裱工的上端粘着的两条对称的直带。绊：画幅背后地杆两边的两条绫或绢上如葫芦或云头样式的厢边，可以防止画杆下落。包首：画上首袖裱纸背后加架裱一段绢或缅绫。画签：包首上端天杆粘的一段纸条。

色溟溟如海，一江横流，森森淼淼，只在靠山脚的江岸边，遥见几只帆船在浪涛中颠簸；沿岸桥梁村镇、山野人家……整幅画面气势恢弘，给人的感觉是一气呵成。

在画法上，这幅画基本上都运用了复笔重色，并加入了大片泼彩。泼彩处无具体物形，但这是有形之中的无形，使"无形"的翠色带上了几分神秘感、神奇性，从而增强了全画恢宏浩大的壮美效果。泼彩画法使得这一巨制产生了比历代同类作品更为雄浑的气魄。

我们不仅从这幅画中能读出张大千气吞山河的气势，还能感受到他眷恋祖国的情怀。正如张大千的好友、著名画家叶浅予所说："处理这样宏大的布局，寄托深厚的思国之情，不是一般胸有丘壑的山水修炼所能胜任，必须具备气吞山河的胸襟和饱满的爱国热情，才可以发挥得淋漓尽致……"

这是《长江万里图》局部，画面气势浩荡，泼墨之中加入大量泼彩，似无形而有形，平添几许雄奇意境，堪称宏幅巨制。

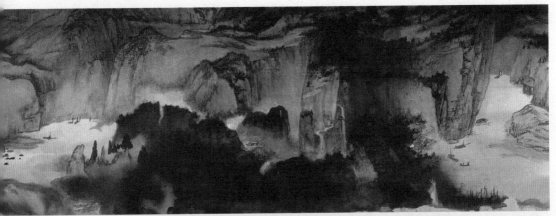

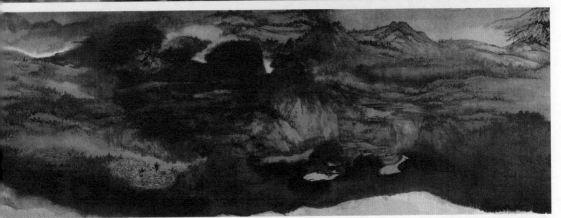

流民图

◎ 中国美术史上不朽的佳作
◎ 蒋兆和的代表作品
◎ 蒋兆和艺术成就的集中体现

〉**名画档案** 名称:《流民图》/ 画家: 蒋兆和 / 创作时间: 现代 / 尺寸: 纵 200 厘米, 横 2700 厘米 / 材料: 纸本, 水墨 / 收藏: 中国美术馆

画家小传 蒋兆和(1904～1986年),原名万绥,四川泸州人。1920年至上海,曾画广告,从事服装设计,并自学西画。1927年受聘于南京中央大学,1935年至北平,先后任京华美术学院教授、北平艺术专科学校教师,并举办个人画展。1947年受聘于国立北平艺专,1950年起任中央美术学院教授。出版有《蒋兆和画集》、《蒋兆和画册》、《蒋兆和画选》等。发表有《国画人物写生的教学问题》、《关于中国画的素描教学》等论文。

名画欣赏

1941年的北平,清风夹着黄沙,蒋兆和照例夹着画夹为无家可归的难民画像。轰炸、战火、饥饿、逃亡……破产的农民、失业的工人、饥饿嚎啕的孩子、满街横陈的尸骨……一幕幕惨景冲击着他,强烈的创作欲望犹如一座尚未爆发的火山,蒋兆和决意画一幅当代的《流民图》,把沦陷区人民的悲惨命运及他们向往胜利的心情表现出来,把沦陷区的真情实景留给历史。就这样,一幅巨幅长卷诞生了。

中国人物画由传统转向现代、由古典画风转向现实画风,在任颐的人物画中已有所体现。后来在徐悲鸿的提倡下,许多画家也开始探索人物画写实画法,在蒋兆和的画中,笔墨与人物的结构统一了起来,完成了中国人物画由传统向现代的转换。

蒋兆和的绘画风格由传统绘画、民间擦炭肖像画、西方素描三部分融合而成,并开创了现实主义的画风。他的人物画,笔墨已具有两种功用,用线既可以体现轮廓,又可以体现运笔,用墨既可体现明暗,又可体现墨韵。他并不是按照先勾轮廓线后再涂墨,涂色的传统方法来作画,避免了笔与墨两层皮的缺点。

蒋兆和的画,可分为解放前和解放后两个阶段,前一阶段的作品要比后一阶段高出一筹。蒋兆和后期的绘画,表情刻画细腻,画面色彩丰富,素描因素加强。由于着意于画面的生动性和造型的准确性,而忽略了笔墨关系,用笔太粗硬、太直、太实,用墨过于服从明暗调子,因此,也就少了几分笔墨韵致。

蒋兆和的绘画,尤其是解放前期的作品,大多表现社会下层劳动者和颠沛流离者的生活,为他们的不平、不幸而呼号。他的绘画,始终贯穿着为人生而艺术的善良愿望和进步思想。他在1943年完成的这幅《流民图》是他关注人生、为贫苦人民写实的集中表现。图中背井离乡的农民、工人、知识分子和在死亡线上挣扎的老人、妇女、

流民图（局部）

儿童都是战争年代里人民命运的真实写照。

为了收集这幅画的创作素材，1942年5月，蒋兆和赴上海、南京进一步体验沦陷区人民的生活，日本侵略下的中国到处笼罩着阴霾。在上海期间，蒋兆和经常在街头漫步，深入地观察贫苦人民的生活情状和形象，然后回到住地再把看到的景象描绘下来。8月，蒋兆和返回北平，开始着手创作。只用了几天时间，草图便完成，每个人物只有几寸高，但是人物的身份、主要情节的安排都已经非常明确。之后，蒋兆和又把一个个形象进行推敲，力求每个形象都有鲜明的个性和内心世界。

为了完成这幅巨作，他寻找了许多人物来作模特，其中包括蒋兆和的朋友邱石冥、王青芳等。画卷中几位穿旗袍的青年妇女和那位发疯的妇女，是蒋兆和的学生作的模特儿，画卷中出现的那头毛驴，也是从街上借来，拉到画室里作的写生。

画卷由右至左，起始是一位拄棍的老人，他身边还有一位卧地的奄奄一息的老者，他的身边围着三位妇女和一个牵驴的人，但他们都表示出无能为力。接下来有抱锄的青年农民和他的饥饿的家人，有抱着死去小女儿的母亲，有在空袭中捂着耳朵的老人，有抱在一起、望着天空的妇女、儿童，还有乞丐、逃难的人、受伤的工人、在痛苦中沉思的知识分子……

该图的创作以骨法用笔为基调，并融汇了西画造型之长和山水画的皴擦点染技法，画风质朴、深邃，笔墨精湛娴熟，人物形象真实、生动。笔墨侧重悲怆氛围烘染与愤慨情绪的渲泄，具有强大的感染力，成为"为民写真"的现实主义杰作。

蒋兆和说："只有写实主义才能揭示劳苦大众的悲惨命运和他们内心的痛苦。"他早期的画作很好地体现了他这种浓厚的人道主义精神，此幅《流民图》是其艺术成就的颠峰之作。

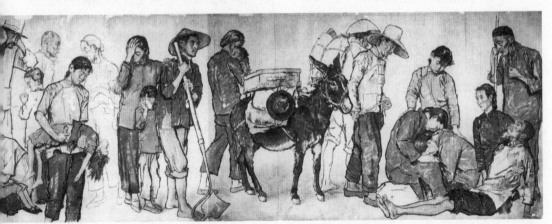

江山如此多娇

◎ 著名的巨幅国画之一
◎ 第一幅由毛泽东题字的中国画
◎ 新中国文学艺术的显著成就之一

〉名画档案　名称：《江山如此多娇》/ 画家：傅抱石、关山月 / 创作时间：现代 / 尺寸：纵5.5米，横9米 / 材料：纸本，设色 / 收藏：北京人民大会堂

画家小传

傅抱石（1904～1965年），中国现代杰出画家、美术教育家。原名瑞磷，江西新余人。自幼酷爱绘画，青年时曾留学日本，在帝国美术学校学习西洋绘画，同时致力于传统艺术的研究。1949年后，历任江苏国画院院长、江苏美术家协会主席、中国美术家协会副主席等职。著作有《中国绘画变迁史纲》、《中国的人物画和山水画》等，绘画代表作有《潇潇暮雨》、《不辨泉声抑雨声》、《江山如此多娇》（与关山月合作）等。

关山月（1912～2000年），中国画画家、著名美术教育家。原名关泽霈，广东省阳江市人。早年从师岭南派创始人高剑父，是岭南派第二代杰出画家。擅长山水、人物、花鸟，尤以写梅著称。代表作有《乡土情》、《井冈山》、《轻舟已过万重山》、《黄河魂》等。

傅抱石像

关山月像

名画欣赏

山水画因其以表现无限的空间为要旨，画中树木、房屋、舟车、人物等物象不能画得太大，点景物象画得越大，画面空间也就越小。山水画不能像画大写意花卉那样纵横其笔，清初的石涛已将大写意花卉画法引入他的画中，开创了笔墨恣肆的山水画风。近代画家傅抱石是石涛的追随者，他能像画大写意花卉那样直接挥洒着"千山万水"，开创了酣然豪放的山水画风。

傅抱石的绘画，是蕴含古今、融贯中西风格才形成的。文人画山水是用各种皴法、树法、点法的连缀运用，最后完成整幅画面的。但在傅抱石的画中，他的皴法是如同乱麻的"抱石皴"，他的树法是粉碎的"破笔点"。傅抱石出色地将

这些松散的破碎的皴与点统一在物象的结构中，在貌似凌乱中，山川草木的结构层次井然有序。此外，他还用抓紧一面、放开一片的方法来表现物象的结构和层次，在山石边缘用笔紧而重，里面松而淡，既可体现笔墨，又可体现结构。傅抱石的山水画，情境交加，水墨淋漓，意兴酣然，浓墨纵横，概括万千。

关山月是当代岭南画派的代表人物之一，他山水、花鸟、人物皆能，尤长于山水。他以山水画、花鸟画表现较强的社会意义和精神内涵，是对传统中国画的拓展，使中国画在新的时代更具丰富的表现力。关山月师从高剑父，并继承了高剑父所倡导的"笔墨当随时代"和"折衷中西，融汇古今"的艺术主张。所作国画表现出火热的现实生活，饱含着自己的激情和浓厚的生活气息。

绘画知识

"三矾九染"

画工笔时，一般需要反复上色以求厚重之气，如果直接在前面一层颜色上再着色会将底色搅浑，画面易脏。因而，需要在着完色之后，再罩一层胶矾水，干后就在底色上形成一层透明的保护膜，这样，即使反复上矾着色，也不会将底色搅起，在达到厚重效果的同时，又保持了颜色的纯净，这是画工笔画常用的染色技法。

同时，他的作品具有较强的现实主义精神，体现了鲜明的时代精神。

1959年初，傅抱石和关山月合作，为人民大会堂绘制了这幅《江山如此多娇》。这幅画是根据毛主席《沁园春·雪》的意境精心绘制而成的，是给建国十周年的献礼。

画面上的一轮红日，金光灿烂，普照着大地。高山大岭，白雪皑皑，万里长城，逶迤起伏，莽莽黄河，奔流不息，气象万千，锦绣妩媚，分外妖娆。画中还有毛泽东主席亲笔挥毫的"江山如

画外音

长条画幅，近景取俯视的办法来处理空间关系；画山必须见山脊；画树宜多见树丛，少见枝干；以酣畅重墨画之，可得突出近景效果。

此多娇"的题词。字迹潇洒，遒劲有力。字、画结构和谐完美，两者相得益彰，互为辉映，甚是壮观。

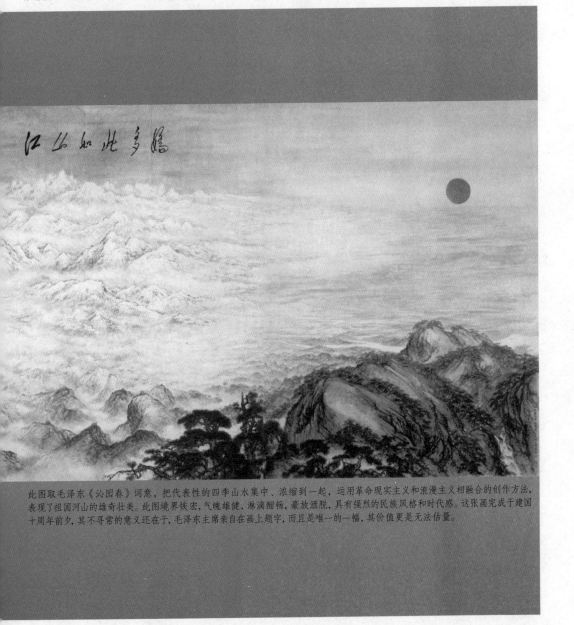

此图取毛泽东《沁园春》词意，把代表性的四季山水集中、浓缩到一起，运用革命现实主义和浪漫主义相融合的创作方法，表现了祖国河山的雄奇壮美。此图境界恢宏，气魄雄健，淋漓酣畅，豪放洒脱，具有强烈的民族风格和时代感。这张画完成于建国十周年前夕，其不寻常的意义还在于，毛泽东主席亲自在画上题字，而且是唯一的一幅，其价值更是无法估量。